U0331194

六点音乐译丛
VI HORAE MUSIC
主编 杨燕迪

古典风格

海顿　莫扎特　贝多芬

（修订版）

The Classical Style

Haydn, Mozart, Beethoven

Charles Rosen

【美】查尔斯·罗森 **著**

杨燕迪 **译**

华东师范大学出版社

上海

华东师范大学出版社六点分社　策划

@六点图书　　　　　vihorae

国家百千万人才工程建设项目
上海音乐学院国家特色重点学科建设项目
上海音乐学院音乐研究所课题项目

缘　　起

　　自中国全面卷入现代性进程以来,西学及其思想引入汉语世界的重要性,已是有目共睹的事实。早在晚清时代,梁启超曾写下这样的名句:"今日之中国欲自强,第一策,当以译书为第一事。"时至百年后的当前,此话是否已然过时或依然有效,似可商榷,但其中义理仍值得三思;举凡"汉译世界学术名著丛书"(北京:商务印书馆)、"现代西方学术文库"(北京:三联书店)等西学汉译系列,对中国现当代学术建构和思想进步的重大意义和深远影响,无人能够否认。

　　中国的音乐实践和音乐学术,自20世纪以降,同样身处这场"西学东渐"大潮之中。国人的音乐思考、音乐概念、音乐行为、音乐活动,乃至具体的音乐文字术语和音乐言语表述,通过与外来西学这个"他者"产生碰撞或发生融合,深刻影响着现代意义上的中国音乐文化的"自身"架构。翻译与引介,其实贯通中国近现代音乐实践与理论探索的整个历史。不妨回顾,上世纪前半叶对基础性西方音乐知识的引进,五六十年代对前苏联(及东欧诸国)音乐思想与技术理论的大面积吸收,改革开放以来对西方现当代音乐讯息的集中输入和对音乐学各

学科理论著述的相关翻译，均从正面积极推进了我国音乐理论的学科建设。

然而，应该承认，与相关姊妹学科相比，中国的音乐学在西学引入的广度和深度上，尚需加力。从已有的音乐西学引入成果看，系统性、经典性、严肃性和思想性均有不足——具体表征为，选题零散，欠缺规划，偏于实用，规格不一。诸多有重大意义的音乐学术经典至今未见中译本。而音乐西学的"中文移植"，牵涉学理眼光、西文功底、汉语表述、音乐理解、学术底蕴、文化素养等多方面的严苛要求，这不啻对相关学人、译者和出版家提出严峻挑战。

认真的学术翻译，要义在于引入新知，开启新思。语言相异，思维必然不同，对世界与事物的分类与看法也随之不同。如是，则语言的移译，就不仅是传入前所未闻的数据与知识，更在乎导入新颖独到的见解与视角。不同的语言，让人看到事物的不同方面，于是，将一种语言的识见转译为另一种语言的表述，这其中发生的，除了语言方式的转换之外，实际上更是思想角度的转型与思考习惯的重塑。有经验的译者深知，任何两种语言中的概念与术语，绝无可能达到完全的意义对等。单词、语句的文化联想与意义生成，移植到另一种语言环境中，不免发生诠释性的改变——当然，这绝不意味着翻译的误差和曲解。具体到严肃的音乐学术汉译，就是要用汉语的框架来再造外语的音乐思想与经验；或者说，让外来的音乐思考与表述在中文环境里存活。进而提升我们自己的音乐体验和思考的质量，提高我们与外部音乐世界对话和沟通的水平。

"六点音乐译丛"致力于译介具备学术品格和理论深度、同时又兼具文化内涵与阅读价值的音乐西学论著。所谓"六点"，既有不偏不倚的象征含义（时钟的图像标示），也有追求无限的内在意蕴（汉语的省略符号）。本译丛的缘起，来自"学院派"的音乐学学科与有志于扶持严肃思想文化发展的民间力量的通力合作。所选书目一方面着眼于有学术定评的经典名著，另一方面也有意吸纳符合中国知识、文化界"乐迷"趣味的爱乐性文字。著述类型或论域涵盖音乐史论、音乐美学与哲学、音乐批评与分析、

学术性音乐人物传记等各方面，并不强求一致，但力图在其中展现对音乐自身的深度解析以及音乐与其他人文/社会现象全方位的相互勾连和内在联系。参与其中的译(校)者既包括音乐院校中的专业从乐人，也不乏热爱音乐并精通外语的业余爱乐者。

综上，本译丛旨在推动音乐西学引入中国的事业，并藉此彰显，作为人文艺术的音乐之价值所在。

谨序。

<div style="text-align:right">

杨燕迪

2007 年 8 月 18 日于上海音乐学院

</div>

献给海伦·卡特和埃利奥特·卡特

For Helen and Elliott Carter

赞格勒：为什么你要不停地重复那个愚蠢的词儿——"古典"？

梅尔基欧：哦，那个词儿本身并不愚蠢，只是常常被愚蠢地使用。

<div style="text-align: right">

——内斯特罗伊[Nestroy]

《他要开个玩笑》[*Einen Jux will er sich machen*]

</div>

目　　录

中译者序

一

西方学界已有共识,查尔斯·罗森[Charles Rosen,1927—2012]的《古典风格:海顿、莫扎特、贝多芬》一书是近五十年以来影响力最大、引用率最高的音乐论著——没有之一(至少在英语世界)。此书于1971年出版,翌年即获得美国国家图书奖[The National Book Award],迄今仍是唯一获得此项殊荣的音乐书籍。如此看来,不论"民间口碑",还是"官方认可",《古典风格》在音乐书中的"塔尖"地位俨然不可撼动。

这种"高高在上"的"唯一性"品质,首先源自作者查尔斯·罗森独一无二、高度发达的心智才能。笔者曾借用钢琴家傅聪先生的话,用"音乐中的钱锺书"这一会让中国知识分子感到亲近的比喻来定位罗森。① 关于这位奇才对音乐艺术百科全书式的掌握了解以及他对西方文化传统各类知识的博闻强记,在西方音乐界和文化界早已成为传奇。罗森生于纽约的一个建筑师之家,自幼习琴,少年时拜著名钢琴家、李斯特的弟子莫里茨·罗森塔尔[Moriz Rosenthal,1862—1946]为师,可算是李斯特显赫谱系的"嫡传"。他的正式职业身份是音乐会钢琴家,成名后频频在欧美

① 参拙文"音乐中的钱锺书——记查尔斯·罗森",《文汇报》2012年12月27日第11版"笔会"。

各重要音乐舞台和音乐节上亮相,并留下为数甚多的唱片录音。但不可思议的是,他在 1940 年代至 1950 年代入美国普林斯顿大学,就读的专业(学士、硕士至博士)居然是法国语言文学! 据传,之所以未进音乐系,是因为罗森觉得该校音乐系的教师均是熟人,而有关音乐的理论和历史知识他已经比音乐系研究生知道的更多。除语言、文学主课外,他对数学和哲学也有浓厚的兴趣,选读了不少课程。当然,学业之余必需抓紧练琴——他的职业理想是做钢琴家。

他很骄傲,作为一个非音乐"科班"出身的法语文学博士[PhD],他完全靠自己的实力赢得专业经纪人和唱片公司的青睐,从而走上职业钢琴演奏生涯之路,并持续近六十年之久。他是历史上第一位录制德彪西钢琴练习曲全集唱片的钢琴家。钢琴中的经典保留曲目,从巴赫到巴托克,他早已烂熟于心。评论界公认,他的演奏以严肃、透彻的"智性"[intellectual]光彩著称,尤其体现在巴赫的《哥德堡变奏曲》、《赋格的艺术》,以及贝多芬的晚期奏鸣曲这些"庞然大物"的结构把握中。同时,罗森又以出色演奏复杂难解的现当代音乐闻名——他是勋伯格、韦伯恩钢琴作品的杰出演奏家;斯特拉文斯基、布列兹等著名现当代作曲家常常特邀他合作演出或录制唱片;而他与美国当代的作曲界泰斗人物埃利奥特·卡特[Elliott Carter,1908—2012]更是多年的"忘年交"(《古典风格》正是题献给卡特夫妇),曾委约并首演了卡特的多部钢琴作品。

这样一位受过严格大学文科学术训练的职业钢琴家,日后成为享有盛誉的音乐著述家和批评家,这虽在情理之中,但却是出于偶然——据罗森自己回忆,他之所以在弹琴之余开始文字写作,是因为自己的第一张肖邦专辑唱片于 1960 年出版发行后,他很不满意唱片封套上的曲目说明,觉得辞不达意,隔靴搔痒。此后,他开始自己动手写作唱片封套上的曲目介绍,其中总会融入他对所演奏作品的认识心得和批评洞见。很快,有人注意到了这些文字的精彩与不凡。有一天,一位出版家来找罗森约谈,一张口就承诺,愿意出版他的音乐文字,随便他写什么。① 于是一发不可

① 参见 2011 年 4 月 9 日英国《卫报》[*The Guardian*]对查尔斯·罗森的采访报道。

收,罗森在繁忙的演奏生涯之外又开创了另一番事业——音乐著述①。

<p style="text-align:center">二</p>

罗森出版的第一本书即是《古典风格》。

这是一部奇书,只能出自奇人之手。洋洋洒洒几百页,论述对象是众所周知的维也纳古典乐派三大师——一个前人研究成果汗牛充栋、似乎很难再发表什么新颖创见的专题领域,全书居然以率性的散论笔法写成,看似随意,但学理的逻辑隐匿其中,含而不露。它甚至公然违反学术界的格式规范,行文中很少给出相关论点和数据的出处(1997 年扩充新版增加的章节中,罗森对注释出处的交代更为仔细),好似不屑于理会学术界四平八稳、貌似严谨的惯例——但"吊诡"[paradoxically]的是,罗森在讨论学术问题时,却显示出他熟读最前沿的音乐学研究文献并能够敏锐抓住所讨论问题的关键,如他对申克尔分析方法和雷蒂动机分析方法的批判,以及他对诸多表演实践问题一针见血般的讨论。罗森似在表明某种姿态,作为演奏家他身在(音乐)学术圈外,但他却以不容置疑的权威性"客串"音乐学,并以自己的处女作深入到"古典风格"这一历史音乐学研究最核心的"深水

① 罗森的著作包括(按出版年代顺序):《古典风格》(*The Classical Style*,New York,1971);《阿诺德·勋伯格》(*Arnold Schoenberg*,New York,1975);《奏鸣曲形式》(*Sonata Forms*,New York,1980);《浪漫主义与现实主义:19 世纪艺术的神话学》(与 Henri Zerner 合著,*Romanticism and Realism*:*The Mythology of Nineteenth-Century Art*,New York,1984);《埃利奥特·卡特的音乐语言》(*The Musical Languages of Elliott Carter*,Washington,1985);《意义的边界:关于音乐的三次非正式演讲》(*The Frontiers of Meaning*:*Three Informal Lectures on Music*,New York,1994);《浪漫一代》(*The Romantic Generation*,Harvard University Press,1995);《浪漫派诗人、批评家和其他狂人》(*Romantic Poets*,*Critics*,*and Other Madmen*,Harvard University Press,1998);《批评性娱乐:老音乐与新音乐》(*Critical Entertainments*:*Music Old and New*,Harvard University Press,2000);《贝多芬钢琴奏鸣曲小指南》(*Beethoven's Piano Sonatas*:*A Short Companion*,Yale University Press,2002);《钢琴笔记:钢琴家的世界》(*Piano Notes*:*The World of the Pianists*,New York,2002);《音乐与情感》(*Music and Sentiment*,Yale University Press,2010);《自由与艺术:音乐与文学的随笔文论》(*Freedom and the Arts*:*Essays on Music and Literature*,Harvard University Press,2012)。此外,罗森自 1970 年后持续为美国知识界著名杂志《纽约书评》撰写评论文章,四十余年间从未中断,内容涉及音乐、文学、艺术——甚至美食与烹饪。

区"领域,并就此一炮打红,赢得学界交口称赞。从某种角度看,这简直是天才型的学术炫技——"炫技"[virtuosity]一词在这里没有丝毫贬义,它仅仅意味着我们面对罕见的心智奇迹时的由衷赞叹和惊奇。

可以先阅读一下学界权威对《古典风格》的定性评价,以便让我们的讨论具备更为客观的前提和基础。在著名的《新格罗夫音乐与音乐家大辞典》中,杰出的英国音乐学家、莫扎特权威、也是该辞书的总主编萨迪[Stanley Sadie,1930—2005]亲自操刀撰写了查尔斯·罗森的词条,其中他对《古典风格》做出如下总评:

> 　　罗森对音乐文献的主要贡献是《古典风格》。他的讨论在吸纳新近的分析方法的基础上,不仅着力于分析个别的作品,而且致力于理解整个时期的风格。罗森不太关注小作曲家的音乐,因为他"秉承一种似乎过时的立场:必须以这三位大师的成就为标准,才能最好地界定这一时期的音乐语言。"因而,罗森为古典大师的音乐建构了语境文脉;他以各位大师最擅长的体裁为依托,通过作曲的视角——尤其是形式、语言和风格的关系——来考察他们各自的音乐;而支撑这一切的是(罗森)对当时音乐理论文献的熟知,对古典时期各种音乐风格的掌握,对音乐本身诸多具有穿透力的洞见,以及对创作过程的深刻理解。①

这是几近毫无保留的褒奖。有意思的是,《新格罗夫》从 1980 年版到 2001 年新版有巨大的改变(从 20 卷扩充至 29 卷,增加大量新条,诸多原有条目做了重大调整,甚至完全重写),这本身即是音乐学术进步和转型的真切反映。然而,上述这段针对《古典风格》的评价一字未动,说明学界对此书的高度认可一直保持稳定——尽管我们在罗森自己所写的此书"扩充版前言"中,也能了解到西方学界对此书论点和看法的争论有时也

① Stanley Sadie, "Rosen, Charles", in *The New Grove Dictionary of Music and Musicians*, London, 2001, Vol. 21, p. 691.

达到相当激烈的程度。

美国音乐学的领袖人物之一约瑟夫·科尔曼［Joseph Kerman，1924—2014］在他那本被视为英美音乐学学科发展"分水岭"的著作《沉思音乐》①中，针对西方（主要是英语世界）音乐学的现状和问题进行批判性总结，其中他抨击多年来英美音乐学仅仅关注"硬性事实"［hard facts］的"实证主义倾向"，呼吁音乐学术应该强化针对音乐作品审美意义和艺术价值的"批评性"研究——而查尔斯·罗森正是科尔曼推崇的榜样和理想。科尔曼用充分的篇幅和高度赞赏的笔调对《古典风格》一书予以评说，并明确指出，

> 在美国音乐学 1970 年代和 1980 年代朝向批评的学科范式转换过程中……正是罗森提供了最具影响力的样板。②

三

科尔曼尤其看重《古典风格》一书在体例和论述上的"异端性"［heterodox］——它既不是严格意义上的音乐史叙述，也不是通常所见的作品分析，更不是音乐技术理论的说明和建构。然而，此书的内容却与历史、分析、技术理论紧密缠绕，并常常触及风格、体裁、美学、文化等多方面的范畴。位于全书中心的当然是维也纳古典乐派三位大师的创作实践和杰作结晶——罗森要向读者和听者指明，这些杰作之所以产生的风格前提和语言机制是什么，这些杰作的卓越性和审美价值究竟何在。这种学术旨趣恰是科尔曼所一贯提倡的"批评"［criticism］的路向，难怪科尔曼对《古典风格》推崇备至。从审美鉴赏和接受的角度看，普通听者同样关心这些古典杰作有什么好？好在哪里？旨趣为何？立意何在？这些问题正是我们作为审美主体之所以对音乐作品感兴趣的焦点所在——而所谓

① Joseph Kerman，*Contemplating Music：Challenges to Musicology*，Harvard University Press，1985. 已有朱丹丹、汤亚汀中译本《沉思音乐》，人民音乐出版社，2008 年。

② Kerman 上引书原著，第 154 页。

"批评",正是要直面这些问题并做出回答。

　　然而,罗森对自己写作的目标设定乍一看却非常低调:他在此书初版前言中甚至说"只是想对该时期的音乐语言进行一番描述"。① 所谓"音乐语言",在专业音乐界大家似早有共识——它指的即是旋律、节奏、主题、动机、和声、调性、对位、织体、音色、音域、音区、曲式、结构、比例、布局等音乐的技术语言范畴。的确,翻阅《古典风格》,读者会发现罗森谈论音乐从不脱离上述技术范畴,这也是全书动用了四百余个谱例(有的较短,有的很长)的原因所在——观察和描述音乐的技术语言,必须参照乐谱,否则不仅难以深入细节,甚至根本无法运作。用罗森自己的话说,"我们需要以地道具体的音乐术语来把握……感觉"。②

　　这里,罗森在不经意间流露了他的真实雄心:他要用冷静、客观、具体而切实的音乐语言观察和描述来把握那些难以捉摸和说不清楚的"音乐感觉"。头脑清醒,文笔清晰,从不含糊其辞,完全排斥不着边际的废话和空话,总是能够"百发百中"地触及音乐、风格和作品的核心艺术命题。所谓"文章不写半句空"——这当然不仅是罗森个人学术天才的卓越表现,也是英美长期以来经验主义学术传统的孕育结果。我曾对罗森的这一特点做过如下评论:

　　　　音乐的感觉原本是极其微妙和难以言表的,但罗森居然可以
　　将那些似乎不可捉摸的东西用非常清晰和准确的文字从音乐技
　　术肌理的角度予以澄清和剖析,这是他的特别强项和无上光荣。③

　　那么,罗森在《古典风格》中究竟是怎样做的?

四

此书像一件艺术品一样,内部具有良好的起承转合结构,但外表看却

① 《古典风格》,第 xi 页(指英文原著页码,即中译本边码,下同)。
② 同上,第 53 页。
③ 拙文"音乐中的钱锺书——记查尔斯·罗森"。

似行云流水般随意。八个部分(中译本分"八卷")的总体布局,前两卷是
对18世纪音乐语言和古典风格的概貌总览,为后面更为具体的作品分析
和批评提供背景和前提。中间五卷,分别对古典风格最有代表性的体裁
和作品进行鞭辟入里的点评和剖析——海顿的弦乐四重奏、交响曲、钢琴
三重奏,莫扎特的协奏曲、弦乐五重奏、喜歌剧,贝多芬的代表性钢琴作品
和他最突出的风格语言特征,以及古典时期的其他音乐体裁如严肃歌剧
和教堂音乐等。最后的"尾语"点明古典风格原则在舒曼创作中的瓦解和
在舒伯特作品中短暂的回光返照。这个"尾语"的论述主题以及它的开放
感,都奇妙地指向了罗森多年后堪称《古典风格》姊妹篇接续的另一部著
名论著《浪漫一代》。①

在《古典风格》全书看似散漫而经验主义式的历史浏览和技术观察背
后,潜藏着罗森独特而深刻的理论思考和美学洞见。因此,他才不会被大
量的历史事实所淹没,并能从海量的作品实例中梳理出线索和问题。例
如,"风格"作为此书的中心议题,它其实在音乐中(乃至所有艺术中)是处
于核心地位的美学范畴——在谈论音乐的过程中,如果脱离风格的概念,
讨论恐怕根本无法进行。但罗森尖锐指出,将统计学意义上的特征归纳
作为艺术中的风格界定,混淆时代风格、民族风格这样的"无名氏风格"与
艺术家的个人风格,这会造成理论上的混乱。罗森认为,所谓风格即是艺
术家掌握、探索和开掘艺术语言内涵和潜能的集中体现,只有最卓越的艺
术家方能成就——此即所谓"古典风格"一词的本意所在:

> 古典风格……不仅综合了该时代的艺术可能性,而且也是
> 往昔传统遗产的纯化体现。正是在海顿、莫扎特和贝多芬的作
> 品中,所有当时的音乐风格因素(节奏的、和声的与旋律的)协调

① Charles Rosen, *The Romantic Generation*, Harvard University Press, 1995. 此书的
旨趣、思路、体例和文笔与《古典风格》类似,主要涉及舒伯特、柏辽兹、门德尔松、舒曼、肖
邦、李斯特等古典之后的第一代浪漫派作曲家,其中针对舒伯特、肖邦和舒曼的论述尤其得
到学界的高度评价。1996年,《浪漫一代》获美国音乐学学会的奥托·金克尔代[Otto
Kinkeldey]奖。

运作,这个时代的理想在极高水平的层面上得以实现。①

由此出发,罗森明确反对历史音乐学中那种只顾埋头搜寻事实,但却忽略时代、作曲家和作品的艺术要旨的研究倾向。他从界定 18 世纪的调性语言着手,清晰说明了在古典风格中具有支配地位的"奏鸣曲美学"——一种基于清晰分明的调性等级关系,以冲突和解决的戏剧化进程作为音乐基本要义的音乐思维范式。罗森进而通过精确而深入的音乐例证展示,对照比较巴洛克风格和古典风格两种不同体系中音乐语言各个要素之间的异同,充分揭示了 18 世纪晚期音乐语言在节奏、旋律、和声等所有维度上所达到的高度协调一致和有机统一,以及由此而来的蕴含于这种语言中的丰富表现可能和巨大潜在能量——这即是为何罗森敢于宣称:

> ……"classical"[古典,经典]一词,暗示一种具有示范性和标准性的风格。像文艺复兴盛期的绘画一样,古典时期的音乐仍然提供着某种尺度,它是评判我们其他艺术经验的准绳。②

可以说,就界定某个时期的音乐语言机制和说明某一乐派的风格要素肌理而论,在我个人看来,尚无人堪比罗森在《古典风格》前两部分中所达到的清晰性和深刻性。罗森反复强调古典时期奏鸣曲思维中主属(以及属的替代)两个不同调性区域的"对极性",高度重视主调区域的稳定性和比例感在大尺度结构中的框架作用,并着重点明了周期性乐句的节律和此时节奏脉动的灵活变化对于古典风格形成的关键性意义。这些针对音乐技术语言肌理的真知灼见,已深刻影响并改变了世人对维也纳古典乐派的整体理解。而在谱面观察的深入地道和联系实际音乐听觉的生动性方面,罗森也为音乐分析与批评树立了新的标尺和典范。罗森这种直

① 《古典风格》,第 22 页。
② 同上,第 xii 页。

面音乐语言的审美特征和艺术旨趣展开有趣讨论的独特才能,在接下去深入解剖和评判海顿、莫扎特和贝多芬的具体创作时体现得更为淋漓尽致。

五

基于对古典时期音乐语言整体运作体系的深刻理解,罗森针对维也纳古典乐派三大师的代表性创作领域和公认杰作逐一进行分析、论说、评判、解释和说明——简言之,对这些作品进行批评性的审美回应。应该说,其中所论及的大多数作品音乐家(甚至普通乐迷)都耳熟能详。然而通过从不脱离听觉实际的谱面观察,或者说通过基于乐谱分析的敏锐聆听,罗森却在这些大家似已"烂熟"的经典曲目中常有新的发现,高论不断,新见迭出。

罗森往往擅于抓住作曲家的某一突出特点,并以此为依托重点凸显这位作曲家的艺术成就和要旨,如他对海顿音乐旨趣的定性说明:

> 一首作品的运动、发展和戏剧的过程潜伏在材料内部,材料的构思方式似要释放出其储存的能量,因而音乐不再是衍展开来,如在巴洛克时期,而是真正从内部迸发出来——这种感觉是海顿对音乐史的最伟大的贡献。[1]

这俨然是不容置疑的权威论断。以此为出发点,他特别考察了海顿在弦乐四重奏、交响曲中如何关注主题-动机材料中蕴藏的动态潜能(尤其是其中的不协和关系)并在作品的结构过程中充分释放这种潜能的艺术。通过自己鞭辟入里而又联系广泛的分析批评,罗森让我们以更加敏锐的耳朵和更加尖锐的感知去重新体验音乐。这实际上是某种不可多得的示范——如何以高度的修养和丰富的联系去聆听音乐和观察

[1] 《古典风格》,第120页。

音乐。

莫扎特显然是罗森的最爱,在三位大师中罗森将最多的论述篇幅留给莫扎特,对莫扎特的偏好和赞赏也最不加掩饰。莫扎特的音乐具有众所周知的自如性和与生俱来的优雅感,但很少有人能像罗森那样对莫扎特的上述艺术特质进行如此清晰和地道的音乐说明。例如,罗森指出,莫扎特的乐句结构总是呈现出迷人的对称性,因而给人带来隽永、端庄的美感。但莫扎特的对称之所以从不显得生硬和做作,是因为莫扎特总是知道,音乐是最敏感的时间艺术,所以音乐的对称绝不是直白的复制对等,而必须考虑音乐直线向前的时间动态。罗森对此写道:

> 就时间维度而言,音乐当然是非对称的,它只朝一个方向运动,因而依赖于比例关系的音乐风格就必须寻找另外的途径来矫正不对等性⋯⋯莫扎特乐句的内在对称性也考虑到时间的导向感,它外部的多变性是出于对平衡的微妙调整,从而达到了一种更完美的对称。莫扎特针对不可逆转的前行运动而调整他的对称感,由此获得力量和愉悦的结合,要说明这一点不免有些困难,因为我们简直想引录他写下的所有音乐。[①]

罗森随后立即用《"狩猎"四重奏》K.458末乐章主题的精彩分析来支持自己的上述论断,而他的分析总是紧扣乐谱谱面,同时又似乎让人能够听到实际的音乐鸣响。此类让人赏心悦目(耳)的音乐分析和批评,同样也可在罗森针对莫扎特其他作品的论述中见到(尤其是针对 K.271、K.453、K.466、K.467、K.488、K.515、K.516 等作品的较为充分的讨论)。在这种时候,我们甚至可以说,罗森做到了比莫扎特自己更理解莫扎特——因为莫扎特在运用古典风格的语言时,往往是出于耳濡目染而养成的本能,他当然会自如地操控这种语言,但并不一定能从理智上说明这种操控的程序和机制。而批评家、理论家的存在意义恰恰在于,为艺术的接受者说明和解释艺术

① 《古典风格》,第 187—188 页。

家的所作所为,并在更大的语境文脉中判定艺术家所作所为的意义和价值。

　　莫扎特在歌剧体裁上的一个突出成就是,他在情节动作的展开和音乐进行的组织两方面达到了无人比肩的有机匹配和有效平行。罗森通过实例分析,充分说明莫扎特之所以取得这一成就,关键在于他总是能够将具体的戏剧动作和无所不在的奏鸣曲原则进行灵活的嫁接,从而不仅让音乐完美地支持和匹配戏剧动作,并且从不损伤音乐的自身形式要求与逻辑。而在罗森针对莫扎特歌剧的文化解读和批评中,他利用自己博闻强记的丰富历史文化知识,将这些歌剧的文本和思想放置到18世纪晚期欧洲的大文化背景中,并以独到的眼光洞察到这些歌剧中未被前人发现的特殊意蕴。罗森甚至看到莫扎特的歌剧和音乐中潜藏着危险的颠覆性——

　　　　在运用音乐的诱惑力量的强度和广度方面,没有哪位作曲家可与莫扎特相比……莫扎特风格最不同凡响的一点是,将身体性的愉悦(对音响的感官性游戏,沉湎于最官能性的和声行进)与线条和形式的纯粹性和经济性相结合,这使得诱惑更加有效。①

这段惊人之语当然是罗森非常主观的批评论断,只是他的一家之言,不足为信。但在音乐批评(以及所有的艺术批评)中,批评家的主观立场和视野不仅有其存在的合理性,而且也正是批评能够保持生气和活力的紧要所在。

　　罗森对贝多芬音乐风格和语言的评判同样堪称惊人——在他看来,贝多芬的独创和大胆并不在于他有意违反古典时期的惯例常规(这是常见的一般看法),而是固执地坚持使用古典风格的根本原则和手法,只是在运用中往往刻意强化、拉长甚或夸大相关的惯例常规,使之面目全非,初听上去好似全新的创造。罗森甚至在扩充新版中专门加了一章,强调

　　① 《古典风格》,第324页。

贝多芬的晚期创作中看似革命性的音乐语言其实仍是基于他孩童时代即已熟知的惯例手法（如再现部中出现下属调性，发展部最后走向关系小调）。这与一般的音乐史共识可谓针锋相对。罗森似乎坚决地把贝多芬视为18世纪古典风格的继承者，否认贝多芬与浪漫主义之间的直接关联和对浪漫派音乐的实质性影响。关于他的这些看法，尚存不少争议。

六

罗森针对古典风格总体语言特征的出色概括和针对具体作曲家和众多作品的犀利点评，无疑会让中国读者、学者和听者感到"眼睛一亮"。我曾在一篇论文中谈及《古典风格》对于我们自己的学科建设和我国当前音乐学术发展的参照和借鉴意义：

> 这本论著不仅针对维也纳古典乐派三大师的诸多音乐杰作进行了精辟深刻的专业性剖析与批评，而且对如何观察音乐技术语言的运作，如何把握作品的独到"立意"与匠心，以及如何用准确、干净而流畅的文字语言来捕捉声音的流动及蕴含其中的意义，都有不可多得的借鉴价值。特别值得注意的是，罗森善于针对某部作品在音乐语言上最突出的个性方面——可以是和声—调性的、动机—主题的、对位—复调的、织体的、曲体的、体裁的、音响的、材料的……以及所有上述范畴的自由组合或叠加，不一而足——进行"有话则长、无话则短"的鞭辟入里、专业内行的分析评论，从而打开了极其多样和多元的音乐分析批评空间，并从中体现出深厚的音乐学养与知识储备。①

《古典风格》的原初读者是西方世界的音乐家、音乐学家和音乐爱好

① 拙文"音乐作品的诠释学分析与文化性解读——肖邦《第一即兴曲》作品29的个案研究"，《音乐艺术》2009年第1期，第90页。另见《音乐解读与文化批评——杨燕迪音乐论文集》，上海音乐学院出版社，2012年，第98页。

者。移至中文语境中,国内读者或多或少对罗森的观点、视角和行文笔触会有些不习惯,反应和反响与西方读者也会有诸多不同。例如,罗森高度重视调性思维在古典作品中的建筑性作用——他的音乐描述和分析往往以调性布局及调性的相互关系为重要观察点,这种更为注重"深层"结构的看待音乐的方式,与中国音乐家更加偏好主题－动机的"表层"性格表现的习惯就相当不同。又如,罗森作为一位优秀的演奏家,他对音乐的感觉和感受带有强烈的时间方向性,因而在分析和批评音乐时他非常注意节奏、"脉动"[pulse]、"步履"[pace]等范畴和维度,而某些概念和术语是我们以前在描述音乐时很少运用、甚至很少意识到的方面。再如,他始终关注作品中具体材料与整体形式结构之间的紧密关联,极为强调并有意凸显一部作品的语言和形式中最有特点、最具创意的方面,这都为中国读者和学子提供了非常有价值的参考和启示。

进而,在我看来,罗森的《古典风格》一书对于中国音乐学界最重要的借鉴意义,不仅在于如何看待、观察、剖析和评判音乐这个层面,还在于他在如何用文字语言触及音乐这个重大命题上有新的突破,并带来新的启迪。用文字语言说音乐,这其实是音乐学、音乐批评的中心任务,也是这门学科的永恒困境和难题。据称,音乐本来是拒绝文字言说的。但文字语言又是我们进行说明和交流的唯一通用工具。于是这其中就产生了一个具有"二律背反"性质的悖论。我个人以及中国音乐学界的相关同行近来一直在致力于探讨和尝试解决这一悖论中的问题:

> 用文字说音乐,能够说什么,不能说什么,说到什么程度为好,以及文字是否真的能说出听音乐本身得不到的东西,这都是些悬而未决的疑难。①

而《古典风格》一书恰恰在帮助我们思考和回答上述疑难时有切实的功效

① 拙文"音乐评论实践的方法论札记",《音乐爱好者》2005 年第 7 期,第 13 页。另见《音乐的人文诠释——杨燕迪音乐文集》,上海音乐学院出版社,2007 年,第 66 页。

和价值。

关于罗森的音乐文字的特点和美感，我曾有过如下评价，或许对中国读者有一定的提示作用：

> 这是带有某种音乐美感的音乐论述，我甚至觉得全书那种看似随意、但新见迭出而又绝无强迫感的叙述文风，会令人联想起莫扎特音乐自如而放松的韵味。实际上这是罗森行文的一贯风范——切中要害但并不妨碍生气盎然，学富五车但绝不"掉书袋"，文笔犀利而又不失优雅。①

这当然不是每位音乐学人都能达到的境界，但不妨作为某种榜样，值得所有音乐文字写作者参考、对照乃至效仿。尤其值得一提的是，《古典音乐》中的音乐论述绝大多数都是直接针对音乐本身（特别是音乐的技术语言），而非音乐的外围和背景，而这恰是文字触及音乐最难驾驭的方面。我们已经见过太多味同嚼蜡、毫无音乐感、根本没能触及音乐实质的音乐描述文字（中西文中均很常见），也曾读到过不少自我陶醉、辞藻花哨、但却完全回避音乐技术肌理的"文学性"音乐叙述（中文较西文远为常见），考虑到这种状况，罗森的音乐文字对于我们的意义和价值便不言自明。

七

这样看来，罗森的这种音乐文字风格和著述方式似已臻佳境。我们是否可以就此宣称，罗森与他的《古典风格》代表着乃至达到了音乐著述和文字写作的至高理想？

应该指出，罗森的《古典风格》诞生于四十余年之前，当时的西方音乐学界仍处在"实证主义"和"形式主义"的高峰期——这在科尔曼的《沉思音乐》一书中有很清楚的交代。因此，尽管《古典风格》属于当时英美音乐

① 拙文"音乐中的钱锺书"。

学中的"异端",但作者罗森和这部论著并不能完全摆脱时代和环境的影响,甚至在某些方面还明确昭示着这种影响。《古典风格》在音乐历史的梳理和叙述中完全没有考证和事实方面的纠缠,因而"实证主义"的印迹确乎很少。但毋庸讳言,此书在看待音乐和观察音乐的美学理念上,却几乎是不折不扣的"形式主义"立场和路线。从罗森自始至终高度关注"音乐语言"这一事实即可看出,他的音乐观和美学观是什么,而他心目中的音乐意涵指的又是什么。他写道,

> 每部音乐作品确立起自身的语言表述。这种语言如何确立,每部作品中戏剧展开的语境如何形成,即是本书的主要课题。因此,笔者不仅关注音乐的意义(总是难以言传),而且关注究竟是什么使音乐意义的存在和传达成为可能。[1]

很清楚,罗森想通过迂回的路径去触及"音乐意义"这个令人头痛的著名问题。他承认音乐意义"总是难以言传",因此就转而去关注"音乐作品的语言表述"。所以,在《古典风格》中,罗森更多是在说明音乐如何表达——他在这方面是无与伦比的高手。但音乐中表达的究竟是什么,罗森却非常吝啬笔墨,甚至基本避而不谈——读者看到,罗森针对音乐"内容"和"意义"的文字表述极为谨慎,点到为止,从不逾越雷池半步。例如,在经过了三十余页针对贝多芬《"Hammerklavier"奏鸣曲》Op. 106 的精彩技术语言分析之后,他甚至认为,"(该曲)的内容——题材对象——是此时音乐语言的本性,"[2]并随后进一步重申这种以语言内在机制作为艺术之根本的美学立场:

> 至少自文艺复兴以来,艺术就被看作是探索宇宙的途径,是科学的补充。某种程度上,各门艺术创造了各自的研究领域;它

[1] 《古典风格》,第 xi 页。
[2] 同上,第 434 页。

们的宇宙即是它们所形塑的语言,艺术探究各自语言的本质和
界限,并在探究过程中进行转化。①

这是极为深刻的艺术观,对人们习以为常的、更为平庸的艺术观念不
啻是某种警醒。但这也是相当极端的"形式主义"艺术观,只是形式主义
在罗森这里变得更为具体切实,也更加具有鲜活的音乐感——它始终以
"音乐语言"的内在指涉和内部肌理作为观察音乐和评判音乐的出发点。
近二十余年来,西方兴起所谓"新音乐学"[new musicology]的思潮,开始
反思并反击仅在音乐内部"画地为牢"的狭隘形式主义理念,致力于打通
音乐与社会、历史和文化的联系通道,并着力于解释音乐中所蕴含的广阔
而复杂的音乐之外的意涵。在这种情势下,罗森在《古典风格》一书中所
持的美学立场不免显得保守。他在触及(尤其是)纯器乐作品时很少谈及
音乐之外的意义,这种思维定式也会让人感到不够满足。

反观国内音乐学界,最近以来,因于润洋先生提出"音乐学分析"的理
念②而引发了有关如何协调和融合音乐作品的"形式—结构分析"与"社
会—文化解读"的热烈讨论。我个人也一直呼吁和倡导在音乐解读的过
程中高度重视音乐的"人文性"和更丰富的精神、心灵维度。相信罗森《古
典风格》中译本的出版,将会有助于提升我们自身的学理建构水平和具体
的分析批评实践水准。显而易见,即便是关注音乐语言内部构成的"形
式—结构分析",仍有诸多有待开发和挖掘的丰富空间;而在此基础上卷
入和渗透更加广阔的社会文化内涵解读,那是音乐学家应有的共同理想,
而达到这一目标尚有很长的路要走。

八

屈指算来,笔者接触罗森的《古典风格》至今已近三十年。1987 年,

① 《古典风格》,第 445 页。
② 参见于润洋,"歌剧《特里斯坦与伊索尔德》前奏曲与终曲的音乐学分析"(上、下),
《音乐研究》1993 年第 1 期、第 2 期。

我有幸在硕士毕业之后很快获得"公派"机会赴英国伦敦大学国王学院的音乐系进修访学。当时,西方音乐学界正在热议科尔曼的那本《沉思音乐》——此书对英美音乐学的整体学科导向的影响正在持续发酵。研讨课上,科尔曼的《沉思音乐》是几乎每个人发言时必谈的对象。而谈到科尔曼,又必然涉及他所推崇的《古典音乐》一书。这即是我开始认知此书的由来。

　　仔细研读此书还是回到国内之后。记得1990年夏,曾花了整整一个暑假攻读此书。天气炎热,又没有空调,我在"挥汗如雨"中"赤膊上阵"。但那时候年轻,不觉其苦,反而感到非常愉悦:我阅读此书的强烈感受是,它既让人改变头脑——针对思考和看待音乐的方式,也让人改变耳朵——针对聆听和体察音乐的路数。每日端坐在钢琴前,一边仔细阅读罗森的高见,一边摸弹书中的谱例,果真是令人耳目一新的"头脑风暴",也堪称理性和感性的双重刺激和享受——顺便说一句,阅读此书的理想状态确乎是在钢琴上读,以便随时通过琴声体察书中所说的音乐实际究竟为何(当然,对于有经验的读者,也可以通过读谱在想象中聆听)。时至今日,此书中所涉及的大多数曲(剧)目不论音响(像),还是乐谱,均可在网络上唾手可得。这也为广大的学子和乐迷阅读和理解此书提供了方便。

　　其实,读完此书后我就积极向各出版社推荐此书,认为应该早日推出中译本,以便让中国读者了解,西方最高水平的音乐分析批评究竟处于什么状态。1990年代初,我甚至通过熟人介绍自告奋勇写了一封长信给一家著名的音乐出版社,详细介绍《古典风格》的地位、意义和内容,并希望能够将此书纳入出版计划。但是很遗憾,没有下文。1993年底,我到纽约从事课题研究,曾登门拜访过罗森本人。① 这进一步坚定了我翻译《古典风格》的念头。但此事一直没有落实,因为当时似乎没有哪家出版社具备足够的眼光和信心来选定这一翻译项目。

　　进入新世纪后,音乐出版事业的局面和状况发生根本性的转变。《古

　　① 　关于这次拜访的情况,亦参拙文"音乐中的钱锺书"。

典风格》的汉译出版终于被纳入上音学科建设和"六点音乐译丛"的项目规划之中。然而,由于公务、教务和其他事务极为繁忙,《古典风格》的翻译居然拖拖拉拉、断断续续达八年之久。有时,翻译的进程会完全中断好几个月。好不容易接上趟,又不停地被琐事打扰或打断。但无论如何,翻译《古典风格》本身对我是一次极为愉快的旅程,当我摆脱日常事务而沉浸和游弋在罗森音乐文字的字里行间,并通过他的解读进入并观察那些伟大的音乐杰作的内部肌理时,我体会到了某种因理解而带来的别样幸福和无名的快乐。

很多同行、老师、学生、还有乐迷都很关心这部名著的汉译出版。希望这个译本没有辜负大家的期盼。罗森享有盛名的音乐描述精确性和文字美感是否在汉译本中得到保持? 这当然是对我作为译者的考验,也请各位读者提出批评指正。或许应该在此提及几个翻译中遇到的具体问题。我再一次通过翻译体会到,中西文之间的不同,不仅是文字方式的不同,而且更在于看待世界和表达世界的范畴和角度不同。例如,在描述音乐进行的性质时,罗森在《古典风格》的行文中有一个使用频率极高的词"articulate"(以及它的相关词"articulated","articulation")——而在中文中我们简直找不到意义完全对等的词汇或范畴。该词主要指的是明显划分和断开、但又仍具有连续性的那种东西,类似人或动物的关节,分成明确的两段,但骨肉仍然相连。我将这一概念翻译为"清晰表述"或"清晰划分",并没有完全传达出该词的全部意味,实属无奈,这里提请注意。又如,罗森在描述奏鸣曲式时,使用的是英美国家通用的"first group"和"second group"等术语,我考虑再三,没有采用国内通用的"主部"和"副部"这样的术语,而是直译为"第一群组"和"第二群组",这里有学理上的原因(罗森在书中有详尽的说明),国内读者可能一下子不习惯,也请留意。另外,奏鸣曲式中的"development"在国内常被说成是"展开部",但我认为该词最根本的意思应该是"发展部"——显然,"发展"与"展开"并不完全等同,而"发展"的意涵要远远大于"展开"。这里也特地说明。

最后,应感谢"国家百千万人才工程"对我事业发展的支持,也感谢上海音乐学院国家特色重点学科、上海音乐学院音乐研究所将这一翻译项

目纳入建设范围。华东师范大学出版社"六点分社"的倪为国先生高度重视此书的汉译出版并给予大力支持,何花女士为此书的编辑付出了心血劳作,我指导的博士研究生如杨健、刘丹霓、江松洁和谌蕾等均对译稿提出过积极建议,刘娟同学协助整理了索引并与金晶洁同学一起为中译本标注了边码(原书页码),在此我谨表示衷心谢忱。回顾这些年,我的妻子小红和女儿丹丹一直默默地陪伴我在电脑键盘上断断续续敲打这部译稿,对她们的耐心和亲情我心怀深切的感恩。

<div style="text-align:right">

杨燕迪

2014 年 6 月 18 日写毕于沪上书乐斋

</div>

中译本导读

由于《古典风格》是"英语世界近五十年以来影响力最大、引用率最高的音乐论著"和"迄今唯一获得美国国家图书奖的音乐书籍"①，此书中译本出版以来，有幸得到国内学界和媒体的青睐与关注②。作为译者，我在欣喜之余感到有必要对此书进行一番"导读"，尽管我在译本的"中译者序"中已经对此书的地位、价值、主要内容、精彩文笔等进行了初步评介。此书对我们的借鉴意义不言而喻，但作者在美学观念上偏于"形式主义"的立场也值得商榷。我曾组织自己的研究生对此书中译本进行仔细的研读讨论，结果发现，此书的学术－艺术含量之高和涉及音乐学理－技术问题之深广往往超越了年轻学子的理解视野。而且，此书所发议论原是针对西方语境，中国读者初读时会觉得比较"隔"，这都促使我想到应该在"中译者序"的基础上对全书做更全面、更深入的"导读"，以帮助汉语世界的读者和音乐家更准确、更有效地理解此书，从中汲取有益养料，并为我们自身进一步的音乐思考与体验提供参照和补充。

① 杨燕迪，"中译者序"，载[美]查尔斯·罗森[Charles Rosen]著，《古典风格：海顿、莫扎特、贝多芬》[*The Classical Style：Haydn，Mozart，Beethoven*]，杨燕迪中译本，上海：华东师范大学出版社，2014年，第1页。

② 例如，此书中译本荣获《新京报》2014年度艺术类好书奖。

一 "风格"概念

全书的卷一"导论"作为进入中心议题之前的预备,对相关概念和问题予以澄清。首先,既然全书围绕"古典风格"展开,风格概念便是核心范畴。而所谓"风格",在一般的艺术理论话语体系和音乐论述中,大致即是指艺术表现的方式、模式和样式——如《新格罗夫音乐与音乐家大辞典》中"风格"辞条的定义便是,"风格是表述的方式,表现的方法……和呈现的类型。"①英国艺术史大家恩斯特·贡布里希也将"风格"定义为"表现或者创作所采取的或应当采取的独特而可辨认的方式。"②这种对风格的定义似已成为常识,并已得到了艺术界同行的认可,甚至是不假思索的应用。

然而,查尔斯·罗森的想法有些不同。他反对将风格看成是艺术的具体表达方式在统计学意义上的捏合。传统的观念倾向于认为,风格的要素是使用率较高的艺术手法或表达方式——不妨反省一下,相信很多时候我们自己正是在这个意义上使用"风格"这一概念的。但罗森认为,这种看待风格的角度至多只能解释"时代风格"(即某个时期艺术家所共用的表达方式),但却无法公正而有效地处理艺术中的"个人风格"。他尖锐地指出:

> 音乐史(以及任何艺术史)中特别麻烦的是,最引发我们兴趣的是最特殊的东西,而不是最一般的东西。即便在单个艺术家的作品中,最代表他个人"风格"的也不是他通常的手法,而是他最伟大、最独特的成就。③

① Robert Pascall, "Style", *The New Grove Dictionary of Music and Musicians*, London, 2001, Vol. 24, p. 638.
② 贡布里希,"论风格",载范景中编选,《艺术与人文科学——贡布里希文选》,杭州:浙江摄影出版社,1989年,第84页。
③ 《古典风格》,第21—22页(指英文原著页码,即中译本边码,下同)。

这是一段足以代表罗森美学理念和史学观念的陈述，值得特别关注。显然，罗森最看重的不是风格中一般性的、通用性的因素，而是风格中最能代表艺术高度和独特追求的要素。为此他特别强调，在艺术的历史中，"个别例证的旨趣、自如性和深刻性"才是审美注意力的中心，是"个别人的语言陈述提供常规并在重要性上压倒普通用语"。① 这是贯穿《古典风格》全书的一个极为重要的美学前提和批评理念。

正因有这一前提的指引，罗森最为关切的风格观察要点，就不是某种音乐手法的使用频率和共享程度有多高，而是这种手法所要达到的艺术目的和审美效果是什么。例如，在随后的章节中，罗森不断提醒读者，奏鸣曲式中的一个基本语法要素是呈示部中调性须走向属调。他指出，"几乎所有的 18 世纪音乐都走向属调……这意味着，每一个 18 世纪的听者都期待着朝向属调的运动。"②但罗森同时警告，"我无法相信，当时的观众听音乐仅仅是听走向属调的转换，而一旦这个转换出现，他就感到满足愉悦。"③也就是说，尽管音乐走向属调是当时音乐运行的惯常方式，但认识和总结了这一点，还远不足以把握此时的音乐风格。就古典风格而论更为关键的要点是，走向属调这一行动必须成为一个戏剧性的"事件"，在听觉上应有足够的鲜明性以引起听者的充分注意，而且属调在呈示部后半段应在音乐上成为主调领域的另一个对极，以此来维持更高的戏剧张力和音乐紧张度。这就是为什么贝多芬在后半生虽然常常使用其他的调性（常常使用三级调性或六级调性）来替代属调，但他的音乐企图和艺术目的并没有发生变化，因而罗森才坚定地认为贝多芬的音乐手法虽然在外观上发生了变化（似乎靠近了浪漫主义），但其实与古典风格的精髓并无二致。④

罗森的风格理念中还有一个值得注意的原则——他不同意对风格的界定使用简单而惯常的表现特征形容。罗森指出，"用特定的表现特征来

① 第 21 页。
② 第 33 页。
③ 同上。
④ 参见第 382—385 页的论述。

确定一种风格，这是一个极其严重的常见错误。"①不妨反省一下，恐怕我们在很多时候也不自觉掉入了这一陷阱——我们常常说古典时期的音乐是"节制而典雅的"，浪漫派的音乐是"热烈而亢奋的"，俄罗斯的音乐"很浓烈厚重"，而肖邦的音乐"很诗意抒情"，等等。而静心细想，这些形容不仅粗糙武断，而且实际上漏洞百出，针对每一种风格的每一个形容，可以举出的反证其实不胜枚举。罗森指出，

　　莫扎特的一首作品可以像肖邦的或瓦格纳的作品一样是阴郁的、优雅的，或是骚动不安的——但是以其自己的方式。②

这种"自己的方式"当然就是"风格"。但风格的内在构成却高度复杂，绝不可能就范于一般的形容词表述。

　　关于风格的定义，罗森自己具有清晰的理念，在《古典风格》一书中也有多处彼此相像、相互支持的表述——"风格是运用语言的一种方式"；③"'风格'一词意味着一种具有内在聚合性的表达方式，只有最好的艺术家才能成就"；④"所谓风格，就是一种开掘和控制语言资源的方式"。⑤而我对罗森风格概念的总结是，"所谓风格即是艺术家掌握、探索和开掘艺术语言内涵和潜能的集中体现。"⑥这个定义显然与一般的风格观念相当不同，它不是简单地将风格归纳为艺术家常用的手法，也不是将风格简化为某种表面的情感特征，而是将风格看作是使用艺术语言并探索该语言潜能的过程中所体现出来的独特角度和方式。无疑，这种风格观念值得我们借鉴并带着批评的眼光进一步去开掘其中的内涵。

　　基于上述观念，罗森对大家熟知的"维也纳古典乐派"三大师为何能够成为一个整体提出了自己的独到见解。这三位分属三代人的音乐家无

① 第 21 页。
② 第 21 页。
③ 第 22 页。
④ 第 53 页。
⑤ 第 146 页。
⑥ 杨燕迪，"中译者序"，《古典风格：海顿、莫扎特、贝多芬》中译本，第 7 页。

一是土生土长的维也纳人,他们来自相当不同的音乐背景,三人的性情和偏好彼此相异,在音乐的表现范畴和表情特征方面也常常截然相反。当然,他们三人相互之间有相当深入的交往(海顿与莫扎特是"忘年交"好友,莫扎特与贝多芬曾有一面之交,而贝多芬在很长一段时间中曾拜海顿为师),彼此的交叉影响也非常深刻。但罗森独具慧眼地指出,

> 使海顿、莫扎特和贝多芬成为一个整体的,不是他们的个人接触,甚至也不是他们之间的影响和互动,而是他们对古典音乐语言的共同理解。①

也就是说,由于维也纳三杰对古典风格的语言运作机制和艺术效应具有共同的感觉和理解,他们在一些最根本的艺术问题上达成了共同的解决方案,因此这三人才成为了一个"想象中的共同体"。而他们三人如何在共同的语言运作和音乐感觉中又取得了全然个性化的艺术成就,这即是《古典风格》全书的主旨内容。

二　调性语言的基本材料与古典风格的形成

罗森随之对古典风格的音乐语言体系作出简要而清晰的说明。这分为两个层次。第一层次为调性语言的基本材料,第二层次为这种语言的运作机制。打个比方,前者也许类似普通语言中单词、语汇的要素层面,而后者相当于语法、组织、结构的思维层面。

但音乐语言的内部组成毕竟与普通语言不同,上述比喻依然只是参照。罗森对调性语言的介绍乍一看似乎门槛很低——他甚至从调性的定义、泛音列、十二个音级的生成、平均律制、大小调的性质等属于音乐院校中低年级"基本乐理课"的内容入手。② 但请注意,罗森对调性语言基本

① 第 23 页。
② 参见第 23—29 页。

材料的说明其实大有深意——所有古典风格的大师杰作，从某种角度看（尤其按罗森的美学角度看），均是对这些基本材料的内在潜能的开掘和探索。比如，在古典的调性语言中，属方向的调性倾向于增加紧张度，而下属的基本性质则是减弱主（和弦、调性）的力量，减低紧张度。而奏鸣曲式调性思维所发展起来的所有复杂逻辑都是建筑于上述基本的音响事实之上——这即是为何所有的古典奏鸣曲式均在呈示部走向属调，而以莫扎特为代表的古典大师喜爱于再现部触及下属的技术原因。

再如，罗森断言：

> 小调式的基本性质是不稳定……（它）总是被作为一种半音化的手段，一种为大调式增加色彩的途径；它并不清晰地规定朝向另一个调性的运动，但它是同一调性的更为不安、更有表现力的形式。①

我们会看到，小调式的这种基本性质将在三位大师的诸多具体作品中得到深刻的挖掘和弘扬，并担负起极富象征意义的内涵表达——如罗森对莫扎特的《C 大调弦乐五重奏》K. 515 第一乐章中主小调运用的精彩分析所示。② 略显遗憾的是，罗森针对第一层次基本材料的论述似过于简单，有时甚至语焉不详，如关于主、属、下属之外其他音级（如 II、III、VI 等各级及各自的变音音级）上的三和弦—调性的性质说明，③便显得意犹未尽。

在第二层次，即关于调性语言的运作机制，罗森的说明相当复杂和周密。他的出发点是我们似乎再熟悉不过的"奏鸣曲式"，④但就我们似已

① 第 25 页。
② 参见第 267—273 页。
③ 参见第 27 页，另也可参见第 79—80 页。
④ 罗森在此书中，对作为体裁的"奏鸣曲"和作为曲体的"奏鸣曲式"两个概念之间没有做出区分，这不是疏忽，而是有意为之。因为在他所认为的 18 世纪末的古典风格概念中，所有的音乐都是奏鸣曲，都采用了"奏鸣曲思维"和"奏鸣曲原则"，甚至都处在"奏鸣曲美学"的笼罩之下。而将"奏鸣曲式"作为某种曲体的固定模型和范式，这恰恰是罗森一贯反对的。国内读者对此可能会不习惯，甚至会有异议。我在译文的处理中，有时做了妥协，使用了"奏鸣曲（式）"这样的表述方式，提请注意。

熟悉的知识储备而言,罗森又做了令人惊讶的颠覆——他以讽刺的笔调批判了 19 世纪之后以主题结构、主题认知为根本的奏鸣曲式概念(在国内,这种理论依然占据统治地位),认为这种概念导源于 19 世纪特有的旋律思维惯性,其实是对 18 世纪奏鸣曲式的歪曲和误解。① 另一方面,罗森对 20 世纪以来奏鸣曲式研究的"矫枉过正"也持异议:他认为这种研究虽然基于 18 世纪作曲实践的科学统计调查,更有历史准确性,调性结构的重要性也得到强调,但它的问题是有"过分民主"之嫌:因为在音乐史(以及所有的文艺史)中,大多数人的实践并不代表风格的高点和艺术的理想——这里,我们再一次看到罗森理念中的"个体精英主义"倾向。关键的要义在于,必须理解奏鸣曲式中所有这些技术程序和手法的音乐功能是什么,要达到的艺术目的是什么,而个别作曲家所面对的具体音乐课题又是什么——针对这些更进一步的奏鸣曲式问题,罗森在近十年之后又推出了另一部堪称名著的《奏鸣曲形式》,用洋洋四百余页的篇幅来论述这一课题。②

关于古典风格音乐语言第二层次的解释和说明,最核心的部分是本书的卷二第一章"音乐语言的聚合性"。但在此之前,罗森笔锋一转,先对申克尔分析和动机分析两种 20 世纪以来有关调性音乐分析的代表性流派进行了批判性的回应,③随后又对古典风格的起源——也即前古典(或称早期古典)风格的形成与发展予以评说。④ 罗森高度赞赏申克尔分析方法对音乐时间的线型导向感的强调,但他对该方法中忽略凸显的听觉事实、贬低节奏组织的重要性以及回避调性本身的历史演化等问题都提出了直截了当的批评。相比,罗森对动机分析的批判更加不客气。他并

① 参见第 30—32 页。

② *Sonata Forms*,New York:Norton,1980/1988. 这本论述奏鸣曲式的专著原是应邀为《新格罗夫音乐与音乐家大辞典》1980 年版的"奏鸣曲式"辞条撰稿,但遭到主编萨迪[Stanley Sadie]退稿——萨迪认为罗森写作的文风笔调太个人化,过于散漫,不符合辞书的编撰原则。据称罗森对此感到很恼怒,于是干脆将这个被退稿的辞条扩充了四倍,增加了大量谱例,交给了著名的诺顿公司出版。

③ 参见第 33—42 页。

④ 参见第 43—53 页。

不否认动机联系的广泛存在,但他更关心的是这种联系推动音乐前行的动力性质和该联系所产生的有机性听觉效应,而不是这种联系在谱面上的僵硬标识。

在罗森看来,古典风格成熟之前的 1755—1775 年这个时段不免有些尴尬:巴洛克盛期的雄浑和统一此时已经丢失,而古典盛期的清晰与综合却尚未到来。这时的作曲家或是延续巴洛克晚期的传统(如此时的大多数教堂音乐),或是偏于流畅、优雅但缺乏戏剧张力的罗可可"华丽风格"(如巴赫的小儿子约翰·克里斯蒂安,人称"伦敦巴赫"),或是耽于暴力,让人震惊,但音乐缺乏统一性,这即是所谓的"情感风格"(代表作曲家是C. P. E. 巴赫,人称"柏林巴赫"或"汉堡巴赫")。整个图景看上去有些混乱,所有的(包括最有才能的)作曲家,都无法克服音乐中各个要素之间缺乏有效合作的窘境,因而作品中总是存在各种各样的问题。但与此同时,某些对日后古典风格的形成做出贡献的因素也在风起云涌——曼海姆乐派的著名渐强手法,早期维也纳交响乐中对巴洛克复调手法的吸收,乐队风格与室内乐风格的区分,公众性音乐会的兴起,等等。尤为重要的是,一种更为强调戏剧动力的音乐感觉开始占据上风,从而逐渐改变了巴洛克音乐的静态性质——其突出标志是,发展部的和声张力与情绪紧张不断强化,以至于打破了原来巴洛克曲体的静态对称感,并要求出现一个凸显的、具有"事件感"的主调性和主要主题的双重回归,以获得某种决定性的解决感。

正是这种朝向乐曲中间部位的戏剧张力提升与加强,以及随后的大尺度的张力解决,反过来又改变了诸多原有的巴洛克形式。咏叹调、协奏曲、小步舞曲、以及歌剧中的重唱和终场,都被这种"奏鸣曲"的感觉所浸染——直至贝多芬,正如罗森将要论述到的,甚至变奏曲和赋格这两种典型的巴洛克形式也被彻底转型为奏鸣曲思维的载体。[①] 而罗森告知我们,历史的奇妙在于,当时的维也纳三杰,他们的理智思想和言语表述中并不存在"奏鸣曲式"这个概念。他们仅仅是深刻地感觉到这样一

[①] 参见卷七第一章"贝多芬"中的最后部分,也即第 437—448 页。

种音乐思维机制的存在,并在创作实践中对其不断优化和转化。这种音乐思维机制在当时处于心照不宣的"默认"层面,从未公开言说或完整表述,只是经过后人的总结,才达成所谓的"古典风格"。而罗森则通过自己优美而清晰的文字,对古典风格的内在思维运作机制作出了全面而详细的说明。

三 古典风格的思维运作机制

罗森用"音乐语言的聚合性"来命名古典风格的语言运作性质。"聚合性"的英语原文是 coherence,指的是那种前后一致、首尾贯通、所有要素彼此协调的品质。在罗森看来,巴洛克盛期的音乐语言在巴赫与亨德尔手中也达到了高度的聚合性,而通过前古典时期几十年的过渡与转型,至 18 世纪末形成了另一种完全不同、但同样纯熟、而在聚合性与卓越程度上甚至超越了巴洛克的音乐风格。应该注意,罗森总是通过与巴洛克风格的比较(有时也与浪漫风格做比较)来阐述古典风格的特质和特征,从而让读者能够有效地同时观察和理解巴洛克风格与古典风格两种不同的思维运作机制。

与巴洛克风格相比,古典风格最明显的一个不同即是周期性的、清晰的乐句划分。巴洛克音乐以核心主题—动机的无间断衍展为主要特征,前行的驱动主要依靠和声模进。而古典音乐既然依靠周期性的乐句来推动乐思前行,就带来了音乐感觉的根本性变化:其一是对于音乐在时间对称性上的高度敏感,其二是音乐进行中出现了明显的节奏脉动变化。前者是古典音乐高度重视音乐进行前后平衡问题的直接原因,后者则导致音乐中具备了融合不同节拍节律的可能性。罗森选取莫扎特的《降 E 大调钢琴协奏曲》K. 271 的开头作具体举证,以堪与音乐本身相匹配的优雅陈述和自如行文,准确说明了这段音乐中隐而不露的优雅对称与平衡姿态,以及节奏脉动(从 2/2 拍到 4/4 拍)的自如转换。[①]

① 参见第 59—60 页。

巴洛克音乐当然无法做到这样的节奏转换或过渡。它的标准节奏形态是类似"无穷动"的持续不变脉动。如果引入节奏的变化,那往往是强烈的对比,类似行驶中的突然换挡,而不是流畅的变速。与上述节奏体系相对应的是巴洛克音乐中著名的"阶梯式"力度变化,这其实是巴洛克风格拒绝过渡和转换的特质在力度和音响方面的表现。而在古典风格中,过渡和转换的感觉如此重要,以至于过渡和转换本身就可被当作主题元素——如海顿的《C大调弦乐四重奏》Op. 33 No. 3 的主题中,最吸引听者耳朵的正是力度的渐强,织体的逐渐加厚,以及节奏速率的逐渐加快,而不是通常的旋律或和声要素。[①]

正是在这种对过渡和转换的高度重视中,我们才能更加深入地理解古典风格中调性转换和调性思维的重要意义。调性被用来勾勒、突出和强调古典风格中转换和变化的戏剧性格。就音乐启动之后就开始朝向属的转调这一点而言,古典音乐似乎和巴洛克音乐并无不同。但是,

> 古典风格使这一运动戏剧化了……这个运动变成了一个事件,而且也是导向性的力量……这个戏剧化的片刻,以及它的出现部位,与巴洛克风格形成了根本性的对比……它也许是一次暂停,一个强调的终止,一种爆发,一支新主题,或是作曲家想要的任何东西。这个戏剧化的片刻,要比任何具体的作曲手法更具有根本性。[②]

罗森的精彩评述再好不过地说明了古典奏鸣曲中调性转换和调性感觉与巴洛克风格的不同,以及这种调性运用中所蕴含的戏剧意义和音乐功能。

导向属的戏剧性转调,并让音乐持续停留在这个第二调性中(往往使用新主题,此即我们惯常所说的"副部"),使之成为一个与主调性相抗衡的不协和对极。这种张力在随后的发展部中通过各种调性、旋律

① 参见第 65—66 页。
② 第 70—71 页。

和节奏的手法得到进一步强化,并在另一个戏剧性的片刻——即再现部开始——得到根本性的解决。罗森深刻地指出,在古典风格中,不协和的概念有了质的发展:如果说在以前的音乐中,不协和主要仍停留在音程与和弦的层面,则在古典风格中,不协和就进一步提升到了调性的层面——也就是说,在奏鸣曲式中,所有主调之外的调性都是不协和的。正是这种针对调性的敏感性,促成了古典时期创作实践中的一条不成文的定规:所有主调之外的材料都必须要在再现部中回复到主调中陈述,以求得和声-调性意义上的解决。而且,这种解决还必须是大尺度和长时间的——罗森非常强调古典奏鸣曲式中再现部(也即最后的主调稳定区域)的时间比例,以突出此时古典风格特有的平衡感与对称性。①

正是这种大范围的调性感觉与宽尺度的调性视野,使古典作曲家能够以极其多样而细腻的手法来利用和开掘各种转调的丰富戏剧潜能与情感色彩意义,同时又从不丧失整体形式的严谨性与平衡感。这种戏剧性的张力和情感复杂性要求音乐中对比程度加大,而对比可以通过不同主题旋律的不同性格获得,也可以通过其他手段获得——甚至轮廓和织体的对比也可奏效。尤其重要的是,一个主题内部就形成对比。更进一步,对比的调解、调和与对比本身一样重要——罗森又一次以莫扎特为例,《A大调钢琴奏鸣曲》K.331的第二乐章小步舞曲是强弱力度先对比而后得到调解的精彩例证,而《"朱庇特"交响曲》的开头则是主题性格先构成对立而后通过对位手法得到调解统一的卓越范例。②

古典风格的另一个卓越品格是,在音乐的结构中,部分与整体之间彼此呼应,小细节与大轮廓之间相互映照。罗森以海顿的《G小调钢琴三重奏》H.19的第一乐章为例,用明白无误的谱面实证分析令人惊讶地证

① 此外,罗森也正确地指出,奏鸣曲思维的原则又与各个不同乐章类型的表现指向与节奏惯例相结合,从而造成了非常多样的奏鸣曲式建构。总体而言,可分为第一乐章奏鸣曲式、慢板奏鸣曲式、小步舞曲奏鸣曲式和终曲奏鸣曲式四个与奏鸣曲套曲四乐章相对应的类型。参见第99—100页的论述。

② 参见第82—83页。

明，一个完整的奏鸣曲乐章是基于一个 20 小节的小乐段扩展而成，或者说，这个小乐段就是奏鸣曲式的雏形。① 而在贝多芬手中（如《"热情"奏鸣曲》），作曲家似乎要让听者清晰地听到，单音、和弦、乐句乃至整体结构之间具有明白无误的映照关系。② 莫扎特的《C 小调幻想曲》K. 475 之所以具有极不寻常的形式布局，那是因为它的奇特材料决定了这样的奇异结构。③

这种个别细节与整体形式之间的亲密关联导致了另一个古典风格的奇迹：音乐中的一切，包括结构、组织、趣味、惊奇、意外乃至情感、影射、象征，均具有全然的可听性。这与巴洛克及其前的音乐往往具有秘而不宣的隐蔽秩序（及音乐之外的意义）具有很大的不同。而这种将一切都吸收到"聆听"这一感官－心理－智力范畴的发展，对于音乐作为一种艺术的自足自立具有突出的重要意义。如罗森所指出的，

> 在 18 世纪晚期，所有音乐之外的考虑，无论是数学的还是象征的，都彻底变成了音乐的附属。而整体的效果——感官的、智力的和情绪的——统统来自音乐本身。④

这是音乐真正获得独立自由身的时刻！在罗森对歌剧《唐·乔瓦尼》别具洞见的分析中，甚至政治的隐喻都完全服从于音乐的考虑，换言之，政治上的自由诉求与音乐的形式需要相得益彰。⑤ 最终——"甚至幽默在音乐中也成为可能，无需外在的帮助：古典风格的音乐能够真正是好玩而可笑的。"⑥海顿的音乐玩笑完全基于音区和力度的夸张对峙、织体的机智对比、调性的突然转折以及不同乐器之间的优雅调侃。至此，古典风格的内在运作肌理和宽广表达幅度通过罗森的说明得到了充分的展现。

① 参见第 83—88 页。
② 参见第 88—89 页。
③ 参见第 91—93 页。
④ 第 94 页。
⑤ 参见第 94—95 页。
⑥ 第 95 页。

四　海顿的独特贡献

我之所以对罗森在古典风格的基本材料和语言思维机制两个层面上的说明进行了提纲挈领又较为深入的导读（有时甚至是代言式的引导），是考虑到这两个方面的内容属于比较技术性的专业话语，一般读者（尤其是音乐圈外的读者）可能会感到吃力。此外，这些内容在国内或许属于"作曲技术理论"的范畴，而罗森在驾驭这些内容时所体现的灵活、开阔及独特，或许对国内的同行不无启发，尤其针对国内的技术理论"四大件"教学与研究，借鉴意义是不言而喻的。同时，罗森在论述音乐技术语言的课题时，须臾不离历史的维度和具体作品的审美回应与批评，这种综合与联动的做法也非常值得称道。

具体到三位作曲大师创作实践与代表性杰作的考察与分析，罗森采取了一个隐而不露又非常聪明的策略：针对不同作曲家的不同体裁，罗森也相应地调换观察角度，并通过尖锐的艺术问题意识来触及和剖析三位大师的创作。

《古典风格》论述海顿的内容主要分为四个方面：弦乐四重奏、中期交响曲、晚期器乐创作、钢琴三重奏。卷三的第一章集中论述弦乐四重奏，但不是面面俱到，而是有很大的选择。罗森完全略去了海顿 Op. 33（作于 1781 年）之前的和 Op. 64（作于 1790 年）之后的四重奏，而仅仅集中评述海顿近 50 岁之后约十年的四重奏写作。在简要论证了 1779 年的海顿在处理"错误起始调性"这个具体技术课题时其综合眼界与统一能力要明显高于同时期的 C. P. E. 巴赫之后，[①]罗森明确了他在观察海顿四重奏创作时所关心的特殊艺术课题——音乐的形式过程中细节材料对整体结构的决定性影响，而这恰恰是罗森认为的海顿创作的精髓所在。

在海顿的创作中，材料的性格和动态成为作品展开的依据，而创作的

① 　参见第 112—118 页。

方法与作品的形式随材料性质的改变而改变,海顿作品中著名的形式自由即来源于此。罗森说道,

> 海顿的基本乐思较为短小,几乎立即就陈述出来……它们一出场就表达冲突,而这一冲突的全面运行和解决就是这个作品——这就是海顿的'奏鸣曲式'观点。①

而基本乐思中最直接的冲突来源就是不协和音响。在 Op. 33 No. 1 中,不协和的冲突来自开头乐句中属于 D 大调的 A♮与属于 B 小调的 A♯两者之间的尖厉碰撞②;在 Op. 50 No. 1 中,则是降 B 持续音上柔和的 E♭—D 的运行③;Op. 50 No. 6 的动态冲力来自一个不协和 E 音在整个呈示部的持续运作④;而 Op. 55 No. 3 的戏剧性效果很大程度上来自 E♭和 E♮之间的冲突⑤……在基本乐思没有提供具有足够动力性的不协和音响时,海顿就启用模进来驱动音乐前行,如 Op. 64 No. 1 的末乐章和 Op. 50 No. 4 的开头。⑥ 这些作品的乐思运作原则从某种角度看均是一样的,但由于乐思不同,随后所取道的方向与路径也就大相径庭,于是就造成了各自作品的不同形式过程和品格。它们都是细节材料与整体形式彼此映照和支撑、结构上浑然一体的杰作。

　　论述海顿的中期交响曲,罗森改变了观察视角——"艺术中的进步"这一问题成为他的关心要点。⑦ 众所周知,海顿在 1760 年代末至 1770 年代初写就了一系列小调性的交响曲,表情深刻而富有激情,有评论认为这是海顿受到"狂飙突进运动"影响的结果。罗森认为,这种风格固然有其不可替代的审美价值和特殊美感,但其中依然存在技术性的问题——

① 第 120 页。
② 参见第 115—117 页。
③ 参见第 121—125 页。
④ 参见第 125—129 页。
⑤ 参见第 130—131 页。
⑥ 参见第 134—136 页。
⑦ 卷三第二章"交响曲"。

音乐的连续感不够,缺乏后来古典风格所具有的统一性。海顿随后很快也放弃了这种风格,走上了一条更为稳健和大气的音乐之路,并最终达至古典风格的综合与统一。① 而这一风格上的"进步"过程是如何达到的?罗森别出心裁地选取莫扎特曾指挥演出过的三首海顿交响曲做了一番考察:《G大调第47交响曲》作于1772年,虽然有不少可圈可点之处,但此曲中对位技法的运用仍然显得牵强,第一乐章再现部开头以小调开始的做法也嫌生硬。②《D大调第62交响曲》可能作于1777年之后,显然受到了海顿此时歌剧写作经验的强烈影响,从而在戏剧简洁性和动作统一性方面有显著进步。③ 而1780年或再迟一点写成的《D大调第75交响曲》则已经具有完全成熟的古典风范,引子的境界开阔宏大,而慢乐章柔和的赞美诗主题则是日后将在莫扎特和贝多芬手中进一步发扬光大的此类音乐的先导。④ 至此,海顿的艺术已臻佳境,不论是《第81交响曲》(作于1783年)中神秘的不协和音处理,⑤还是《第92"牛津"交响曲》(作于1789年)第一乐章的紧凑洗练和第三乐章的幽默恶作剧,⑥均出于海顿特有的"真正高度文明的机智"⑦。

　　论及海顿的晚期器乐创作,罗森再次改换视角——这里的观察要点和艺术问题是,民间元素为何以及怎样进入作为"高文化"的音乐。⑧ 音乐史中,艺术音乐不断吸收民间元素作为补充给养,这当然是一个具有深广意涵的话题。罗森的思路取向依然是独特而深刻的——他认为这时音乐中出现"通俗"倾向,首先源自18世纪后半叶政治共和思想的驱动,也

　　① 罗森这种以后来的古典风格的标准看待(并或多或少有些贬低)海顿早中期风格的倾向,引发了诸多学者(尤其是詹姆斯·韦伯斯特[James Webster])的反驳。罗森后来也承认自己在这方面考虑欠周,但总体立场没有发生改变。具体情况请参见本书的"扩充版前言"中的讨论,尤其可参阅第 xiv—xv 页。
　　② 参见第 151—153 页。
　　③ 参见第 153—155 页。
　　④ 参见第 155—156 页。
　　⑤ 参见第 157—159 页。
　　⑥ 参见第 159—162 页。
　　⑦ 第 159 页。
　　⑧ 卷六第一章"通俗风格"。

一定与发端于此时的民族文化意识有关,并得益于此时中产阶级不断上升的社会境况。之前如文艺复兴或巴洛克时期,艺术音乐中已有吸收民间曲调的实践,但这时的实践倾向于掩盖而不是凸显民间曲调的特征。之后的做法,如马勒是将民间因素嵌入前卫的乐队音响中,并不予以融合,而是让两者并置共存;而巴托克则是从民间音乐中寻找奇异的资源以形成自己特定的风格语言。海顿(以及莫扎特)的做法则彻底不同,他们的目标和理想在整个西方音乐史中堪称独一无二:高艺术的老练复杂与民间元素的通俗动听不仅并行不悖,而且彼此融合,在最好的时候甚至相互加强——如罗森所说,

> 《魔笛》中的莫扎特风格,"巴黎"交响曲与"伦敦"交响曲的海顿风格,随着通俗性的加强,其学究风不是越来越少,反而是愈来愈多。①

而体现在海顿的晚期交响曲与四重奏中,最具通俗意味的民间旋律往往出现在三个部位:第一乐章呈示部结尾,末乐章开始,以及小步舞曲的三声中部。而这些观察均有具体的例证和罗森地道而内行的点评作为支持。

罗森应该享有重新发现并公正评价海顿钢琴三重奏的美誉。在他之前,几乎没有人(包括演奏家、史学家和批评家)认识和理解这组杰作的真正价值。罗森敏锐地抓住了这些三重奏的独特伟大品质——它们其实是钢琴独奏作品(小提琴、大提琴仅是助奏乐器),体现了"海顿作品中几乎独一无二的即兴感觉……一种在海顿其他作品中难得一见的自发随性的品质……它们的灵感很放松,从不勉强……形式也较为松弛。"②从这个出发点入手,罗森也以放松和即兴的口吻,为"爱好者"写下简单的点评导引文字,它们读起来就像是音乐会节目单中的乐曲解读,只是更为进入细

① 第333页。
② 第352页。

节：C 小调的 H. 13 和降 A 大调的 H. 14 中质朴而毫不造作的心醉神迷感觉①，降 E 大调的 H. 22 第一乐章的宽阔放松的扩展②，升 F 小调的 H. 26 慢乐章的个人化即兴③，C 大调的 H. 27 末乐章的迷人玩笑④，E 大调的 H. 28 的古怪声响与复古姿态⑤，降 E 大调的 H. 29 慢乐章中天真甘美性与形式戏剧化的奇妙结合⑥，降 E 大调的 H. 30 第一乐章的庞大体量和第二乐章的复杂半音化和声⑦，降 E 小调的 H. 31 末乐章中高度艺术化的民间德意志舞曲摇曳⑧，等等，不一而足。

五　歌剧的艺术问题与奏鸣曲原则：莫扎特的成就

　　一般公认，莫扎特最拿手的创作领域是歌剧、协奏曲和弦乐五重奏。罗森完全认同这种传统观点，但又在此基础上作出了新的诠释和评价。

　　说到歌剧，这种体裁最核心的艺术问题即是音乐与戏剧的关系问题。更进一步说，是音乐如何匹配情节动作同时又保持自身形式聚合的问题。罗森关于这一问题的认识更深一层，表述也非常清楚："歌剧中的永恒问题……是寻找戏剧动作的音乐对等物——它作为音乐仍然能够自立自足"。⑨ 而歌剧体裁的最高理想便是，"舞台上的每一个语词、每一种情愫、每一个动作都不仅拥有其音乐中的平行物，而且也具有音乐上的合法性。"⑩当然，这是一个无法达到的理想，而历史中最接近这一理想的歌剧作曲家便是——莫扎特。

　　罗森在论述莫扎特的成熟剧作之前，先在卷四"严肃歌剧"中触及 18

①　参见第 355—356 页。
②　参见第 356—357 页。
③　参见第 361—362 页。
④　参见第 359 页。
⑤　参见第 359—360 页。
⑥　参见第 360 页。
⑦　参见第 363—365 页。
⑧　参见第 362 页。
⑨　第 153—154 页。
⑩　第 154 页。

世纪正歌剧的不足与缺憾,以此引出他的主旨:正歌剧的失败并不是由于当时艺术惯例的限制,也不是出于当时文学艺术中在悲剧创作方面普遍乏善可陈,而是因为缺乏一种能够统合戏剧动作与音乐形式的音乐风格。甚至格鲁克这位重要的人物也只是取得了部分的成功,他对情节动作与音乐表现都进行了大幅度的简化,但依然在克服正歌剧音乐形式的静态本性时陷入挣扎和无助。① 莫扎特在《伊多梅纽》中也仍在进行尝试,如他打通了宣叙调和咏叹调的分割以求得更大的连续性。但是,此时已经发展起来的古典风格对于缓慢而尊贵的正歌剧而言,其步履的速率太快,两者不相适应。

　　而对于莫扎特的喜歌剧创作而论,古典风格的成熟与发展恰逢其时。这是历史的佳遇,更是歌剧的好运。古典风格的一切都与喜歌剧的秉性相吻合,而似乎碰巧,历史上最伟大的音乐戏剧天才之一莫扎特又在此时降临于世。罗森对此评价道,

　　　　莫扎特的成就是革命性的:在歌剧舞台上,音乐第一次能够跟随戏剧运动,但同时又能获得一种在纯粹内部的基础上具有自身合法性的形式。②

而第一部这样的伟大杰作即是《费加罗的婚姻》。此剧对喜歌剧和正歌剧传统进行了全面融合,展现出作曲家使用纯粹音乐手段来塑造生动人物的能力,以及他在重唱方面的创造和发展。在大范围的戏剧结构处理上,莫扎特尊重完整分曲的独立性,但同时又独具慧眼地在各个分曲的彼此关系上营造良好的戏剧节奏加速与解决的步履,这尤其体现在第一幕中各分曲的接续和第二幕终场的壮丽结构中。③

　　莫扎特的歌剧成就的关键在于,让戏剧动作的展开与音乐形式的建构保持同步和平行。使这种同步与平行成为可能的正是古典风格的核心

① 参见第 164—176 页的论述。
② 第 173 页。
③ 参见第 182—183 页。

思维方式——"奏鸣曲原则"。首先,在歌剧个别分曲的结构处理上,奏鸣曲原则发挥着指导性的作用。在卷五第三章"喜歌剧"一开头,罗森详尽分析了《费加罗》第三幕著名的"认亲六重唱",其中戏剧动作进展与奏鸣曲式结构彼此契合,丝丝入扣,从而彰显出莫扎特对歌剧根本问题的完美解决。① 接下去对《唐·乔瓦尼》第二幕中六重唱的分析显示出,尽管音乐的结构在情节的压力下有很大的调整甚至变形,但其中奏鸣曲思维的比例与理想仍然完好无缺。②

　　终场往往是喜歌剧中结构最复杂、篇幅最大的分曲。在罗森看来,"奏鸣曲思维"中的关键要义——调性布局与结构统一——也统帅着莫扎特歌剧的终场建构(甚至统帅着整部歌剧的调性组织)。③ 在《后宫诱逃》之后,莫扎特歌剧的所有终场都是调性上的统一体,其布局完全依照奏鸣曲式的原则。不仅如此,罗森注意到,莫扎特的后期歌剧的起讫调性总是同一调性。而且,最富张力和最光彩的终场往往是位于全剧中央的第一个终场,相当于奏鸣曲式的发展部,而最后一个终场则比较松弛,如同奏鸣曲式的再现部,是对所有其前不协和因素的解决。

　　奏鸣曲原则的强大影响也渗入到咏叹调的组织和建构方式中。④ 此时歌剧咏叹调的一个常见形式是:行板(主—属—主)—快板(主),它与巴洛克的"返始咏叹调"相异,也不是通常的 ABA 三段体模式,而是某种符合奏鸣曲式的和声—调性理想的建构,它在中间走向属(有时做一定的发展),而在最后一个较长的段落中维持稳定的主调解决。愈到后期,莫扎特的咏叹调就愈加精妙和变化无穷。虽然奏鸣曲式的外表形式不再显得那么直白和明显,但奏鸣曲思维的指导原则却以更具想象力的方式与戏剧情境相结合。罗森分别对《费加罗》中苏珊娜的咏叹调《快来吧,别迟缓》(第四幕第 27 分曲)和费加罗的咏叹调《你若想要跳舞》(第一幕第 3

① 参见第 288—295 页。

② 参见第 296—302 页。

③ 参见第 302—305 页的讨论。很多学者并不同意罗森的这种观点,但罗森一直坚持己见。相关讨论可参见本书"扩充版前言",尤其是第 xxii—xxvi 页。

④ 参见第 306—309 页。

分曲)进行了旋律分析,显示出莫扎特如何让奏鸣曲的动态与平衡原则与旋律的变化相适应,并达到了最终的完美匹配。

完成了上述似乎全然"形式主义"的歌剧分析之后,罗森突然转向了莫扎特歌剧的戏剧文脉梳理与文化特质评论。[①] 在这里,罗森显示了他作为一位饱读诗书的批评家让人称羡的渊博学识和令人惊讶的审美感受力。《女人心》,这部在 19 世纪遭到彻底误解和全然贬低的莫扎特喜歌剧,如要理解其价值和用意,就必须将此剧放回至当时欧洲戏剧界从人物戏剧转向情境喜剧的上下文中,并了解 18 世纪对人性心理观察的新发展。罗森充分肯定此剧在心理变化的音乐刻画与音乐色调口吻的掌控方面是无与伦比的大师杰作,并以精准的具体举证来支撑自己的观察与结论。《魔笛》的重要性在于它是维也纳的民间地方传统与意大利剧作家戈齐的童话戏剧创意的融合。对于此剧的音乐,罗森提到了两点少有前人触及的方面:其一是此剧中的赞美歌,情调庄严,织体质朴,句法清晰,和声简单,象征中产阶级的道德追求。它在海顿的慢乐章中首次出现,途径莫扎特,下传至贝多芬。其二是此剧的音响中弥漫着某种特别的纯粹性和空淡性,这种音响特质是此剧表达意念的外化与象征。关于《唐·乔瓦尼》,罗森紧紧围绕此剧的"非礼"性质(不论是该剧的体裁混合,还是剧情中令人困窘的道德颠覆暗示),联系 18 世纪末的政治状况和性文化状态,揭示出此剧中暗含的对现存秩序的攻击,并在更广泛的莫扎特风格语境中,阐释了莫扎特音乐的"恶魔神怪"特质和潜藏其间的"颠覆危险"——考虑到当前国内对莫扎特的浅显认识和误读,罗森这些语出惊人的论断本身也具有足够的颠覆性。

六　莫扎特的协奏曲与弦乐五重奏

莫扎特在歌剧和协奏曲方面明显比海顿技高一筹。为什么? 这似乎是一个很难作答的问题。但罗森有自己的答案——莫扎特的成功不

[①]　参见第 312—325 页。

是因为他的音乐表层比海顿更有戏剧性,也不是由于他的人物具有栩栩如生的在场感,而是出于两个原因。第一,莫扎特的音乐具有比海顿更强烈的直接官能性冲击(但关于这一点,罗森没有做更多的阐述)。第二,莫扎特拥有海顿所不及的大范围的调性构想与掌控能力,音乐视野更为宽阔,此即所谓的"大体量的团块感"[the sense of mass]。由此,莫扎特擅长在一个相对稳定和平衡的时间段中包容各种不同的戏剧变化与多维线索,同时又不会显得混杂和无序。相比,海顿的音乐陈述习惯太过神经质,细节的运动过快,反而拙于用音乐去匹配舞台动作。① 必须指出,罗森的这个观察极为独特,而说出了某些很多人都有感觉、但少有人道出的洞见。

在协奏曲的论述中,罗森的观察依然是以明显的问题导向作为指引——古典协奏曲是对巴洛克协奏曲的改造和转化,巴洛克协奏曲原有的对比原则和炫技因素被保留,但在新的条件下被强化和扩展。这种新的条件境况,即是古典风格对戏剧性的追求和奏鸣曲原则的影响。

莫扎特在不到 20 岁时(1775 年)写就的《降 E 大调钢琴协奏曲》K. 271 被罗森判定为古典风格中第一部完全成熟的大型作品。在此曲的第一乐章中,莫扎特从各个方面完美解决了古典协奏曲的艺术命题——他让独奏家的每次进入都彻底成为戏剧性的事件;他将独奏呈示部(第二呈示部)处理成乐队呈示部(第一呈示部)的戏剧化加工和转型,而绝不是装饰性的重复;发展部继续并强化了这场抽象戏剧的冲突,其戏剧能量甚至充溢至再现部;最后,作曲家以令人吃惊但又完全适当的笔法回顾以往,并解决张力。在对此曲几近"逐字逐句"的音乐评析之后,罗森以赞叹的口吻写道,

> 我们该如何命名这种创造的方式?是自由还是服从规则?
> 是别出心裁还是古典的节制?是随心所欲还是得体的表达……
> 莫扎特的协奏曲不仅仅是传统协奏曲形式与更为现代的奏鸣曲

① 参见第 185—189 页。

> 快板乐章的独特结合,而且更是独立的创造,其基础是传统中对
> 独奏与乐队之间对比的期待,其支配力量是奏鸣曲风格的比例
> 和张力。①

以上述的戏剧性追求和奏鸣曲原则影响为中心观察点,罗森随后针对莫扎特的所有成熟协奏曲的个性特点展开了覆盖性的分析评论,读者可以直接去阅读学习,我在此仅仅对最重要的论述做简要概括。

《降 E 大调小提琴和中提琴交响协奏曲》K. 364 是 K. 271 的姊妹篇,具有同样悲剧性格的慢乐章。但这首作品最与众不同的特质在于它的声响——因其灵感来源是带有压抑感的中提琴。②《G 大调钢琴协奏曲》K. 453 的慢乐章充满极为大胆的戏剧性姿态,不论独奏与乐队之间的关系,还是突兀的远关系调性跳进,都显得极不寻常。③ "莫扎特协奏曲中最伟大的末乐章是《F 大调钢琴协奏曲》K. 459 的末乐章"④,因其将赋格这种最学究式的巴洛克结构和意大利喜歌剧这种当时最时尚的市井形式做了天衣无缝的嫁接。

至《D 小调协奏曲》K. 466,莫扎特的表现领域有了进一步的扩展——他让协奏曲这种形式承载起最严厉、最悲愤和最深刻的情感分量,个体与群体之间的对比达到最大值,两者之间几乎从不共享相同的音乐材料。⑤ 紧随其后的姊妹篇《C 大调协奏曲》K. 467 却表达了完全相反的心境和思绪,宽广、宏伟而沉着,其慢乐章是巧夺天工的形式设计与放松自如的即兴歌唱完美结合的产物。⑥

在如此精美的创造之后,莫扎特笔下让人惊奇的伟大杰作依然接踵而至。《A 大调钢琴协奏曲》K. 488 中呈示部和发展部之间的界限模糊恰是此曲舒展和抒情品质的技术性表征,而慢乐章主题的悲悯之情则是基

① 第 210 页。
② 参见 214—218 页。
③ 参见 221—226 页。
④ 第 226 页。
⑤ 参见 228—235 页。
⑥ 参见 235—240 页。

于六度旋律轮廓的笔法多变的雕刻。① 《C 小调钢琴协奏曲》K. 491 是内敛性的悲剧表达，具有室内乐性格，语调洗练而精粹。作曲家对第一乐章的比例做了大胆的扩张尝试，以此应对主题材料的收缩倾向。② 《C 大调钢琴协奏曲》K. 503 表面上使用了完全没有性格的惯例材料，但其实这是作曲家晚期风格中手法精简的标志，所有的色彩对比都出自同名大小调的转换，效果极为集中。③ 最终，在《A 大调单簧管协奏曲》K. 622 和《降 B 大调钢琴协奏曲》K. 595 中，音乐变成了取之不尽、汩汩流淌的无终旋律咏唱。在此，协奏曲从一种公众性的体裁被转型成了完全室内乐性质的私密交谈。④

作为莫扎特室内乐中最伟大的成就，他的弦乐五重奏的基本艺术特质是音响的丰满性和体量的扩展性。⑤ 罗森着重分析了《C 大调弦乐五重奏》K. 515 第一乐章惊人的长度，以及通过内部扩展所获得的威严壮丽的比例感。其他乐章均呼应着这种罕见的宽广性。⑥ 其姊妹篇《G 小调弦乐五重奏》K. 516 是莫扎特所有音乐笔触中最悲苦的表达。然而，这首杰作的末乐章因其轻盈的舞曲性格常常让人感到与其前的三个乐章不匹配，令人失望。罗森站出来为莫扎特作了辩护。他首先回顾了古典时期终曲的处理方式，指出莫扎特在终曲的处理上经验丰富。随后他强调这首作品与 K. 515 同样也在探索体量的拓展，而在这里，这种眼界突破了乐章的界限，扩大到了整个四个乐章的联系。罗森极为独到地认为，这部弦乐五重奏的四个乐章好像是以一个单独的奏鸣曲乐章来构想的——第一乐章呈示，第二乐章过渡，第三乐章发展，第四乐章是作为再现部发挥作用，所以它是一种必要的和解，一种解决。⑦ 最后的两首五重奏，D 大调的 K. 593 和降 E 大调的 K. 614，前者的音乐具备某种炫技性的辉煌

① 参见 241—245 页。
② 参见第 245—250 页。
③ 参见第 251—258 页。
④ 参见第 260—263 页。
⑤ 参见卷五第二章"弦乐五重奏"。
⑥ 参见第 266—274 页。
⑦ 参见第 274—280 页。

性，在材料上集中于下行三度的挖掘；后者则是对海顿的礼赞，作曲家似在公开承认海顿的影响，全曲遍布逗趣的喜剧风味。[①]

七 贝多芬之于古典风格

论及贝多芬，罗森似乎完全改变了论述策略——他彻底抛弃了按时间顺序整体考察作曲家的某个创作领域的做法，尽管他的观察是以贝多芬的钢琴奏鸣曲为中心。但如前所述，罗森其实一直是以具体的艺术问题作为论述的焦点和引导。至贝多芬，这种做法只不过变得更加明显了。罗森针对贝多芬所询问的问题是，这位作曲家与古典风格之间到底是什么关系？

这当然不是一个新问题，而是历史音乐学中一个时常被提起的老话题。但罗森对这一问题的解答与传统的看法尽管表面看有类似之处，但思考的方向和行走的路径却非常不同。

罗森认定贝多芬完全继承了古典风格的精髓，这与传统的观念似乎相差无几。然而，依照罗森摒弃玄学的一贯作风，他总是要下降到扎实的技术语言层面来讨论问题。正是在这样的思路中，罗森的看法与传统观念拉开了距离。

传统观念一般认为，早年的贝多芬受到了海顿、莫扎特的影响。而罗森却不以为然。他认为，贝多芬早年对两位前辈的模仿更多是外在的，"其技术甚至精神常常更为接近胡梅尔、韦伯以及克莱门蒂的晚期作品"，[②]也即更为靠近自己同代的早期浪漫主义者。罗森举出的音乐技术性证据有很多，如早年的贝多芬在材料的运用方面不够经济，喜好写作方正而悠长的旋律，总体结构不够统一，等等。[③]

以此为基础，罗森似乎构想了一个与传统的贝多芬风格概念相当不同的贝多芬风格路线图。在他看来，贝多芬早期更多是一个"仿古典"的、

① 参见第 281—287 页。
② 第 380 页。
③ 参见第 380—381 页的讨论。

具有早期浪漫主义倾向的作曲家。直至大约 1803 年前后创作的《"华尔斯坦"奏鸣曲》Op. 53、《第三"英雄"交响曲》Op. 55 和《"热情奏鸣曲"》Op. 57，贝多芬才彻底摆脱了浪漫主义的散漫随意性，坚决回归到海顿、莫扎特的封闭、简明而富有戏剧性的形式概念，并坚守了近十年。随后，贝多芬似乎又一次受到浪漫主义的诱惑，再次靠近了浪漫主义的幻想、试验和开放性，最著名的例证是 1816 年完成的声乐套曲《致远方的爱人》。而在 1818 年完成的《降 B 大调钢琴奏鸣曲》Op. 106 中，贝多芬第二次以更为决绝的态度回归至古典原则，并将其保持至去世。

这幅路线图与传统的贝多芬早中晚三期划分在时间节点上没有什么不同，但罗森对它的内涵解释却与传统非常不同。罗森始终将浪漫风格对贝多芬的压力和古典风格对他的召唤考虑在内，并以贝多芬对浪漫风格的两次拒绝作为他的风格界标，最终确立贝多芬作为古典风格唯一合法继承者的特殊地位。而支撑自己这种特殊结论的是罗森特别擅长的音乐语言技术分析。

这种对贝多芬坚决折返至古典风格原则的技术论证，在罗森对 Op. 106 长达三十页的精深分析中达至令人瞠目的顶点。[①] 罗森似要雄心勃勃地匹配贝多芬这部伟大作品的集中统一性和力量强度，他对此曲的中心材料(渗透至全曲结构组织各个维度中的下行三度，以及 B♭ 和 B♮ 之间的持续冲撞)及其具体处理的分析和评论也带有强烈的彻底性和不妥协性! 需要指出，这里的分析改变并确立了学界对贝多芬晚期风格的路标认定，自罗森之后，音乐界关于贝多芬晚期风格的开始时间达成了共识——正式开端即是这部 Op. 106。

罗森的讨论随后再进一步:贝多芬不仅继承并发展了古典风格已有的精髓和原则，而且做出了两位前辈没有想到过的伟大贡献:贝多芬通过一生的不断努力，将两种仍然具有巴洛克本质的音乐形式——变奏曲与赋格——彻底转变为古典形式，将奏鸣曲的精神成功地灌注其中。

在这个古典式的转型过程中，贝多芬经历了复杂的探索过程，但中心

① 参见第 404—434 页。

任务始终清晰：克服变奏曲原本的静态性格。无论《F 大调变奏曲》Op.
34 中的调性变化设计，还是《"英雄"变奏曲》中将主题的高低音声部先分
开而后重新组合的处理，均是指向这一目标。在这其中，《"热情"奏鸣曲》
的慢乐章是一个富有意义的尝试，虽然外表上这仍是装饰性变奏，但音区
的逐渐升高和节奏的逐渐加快营造了动态的张力，随后的主题的回归则
具有再现和解决的意味。至晚期，贝多芬更是将变奏曲的建构与奏鸣曲
套曲的交融结合起来考虑，其中最伟大的成就即是《"合唱"交响曲》的末
乐章。而贝多芬对赋格的发展，在晚年往往被置于变奏曲的框架中，如弦
乐四重奏《大赋格》Op. 133 和《降 B 大调钢琴奏鸣曲》Op. 106 的赋格终曲
乐章，其主体的架构方式均是变奏曲式。同时，贝多芬还尝试在奏鸣曲的
结构组织中将赋格纳入，手法和目的都各不相同，如《升 C 小调弦乐四重
奏》Op. 131 的第一乐章和《C 小调钢琴奏鸣曲》Op. 111 的第一乐章，
等等。

　　Op. 111 的末乐章是贝多芬变奏曲的精粹之作，其中对颤音的转化达
到了神奇的境地。罗森对此写道，

　　　　一个长时间的颤音会造成持续的张力但同时又保持完全的
　　静态：它帮助贝多芬既接受变奏曲的静态形式，同时又超越这种
　　静态。以逐渐的加速来运作的变奏曲——其中每一个后续的变
　　奏都比前一个更快——自 16 世纪以来就很普遍，但是在 Op.
　　111 之前没有任何作品对这一循序渐进过程进行如此仔细的计
　　算加工。①

这是同时结合历史洞察、审美感应和乐谱分析的真正意义的音乐批评
文字。

　　在《古典风格》初版二十余年之后的 1997 年，罗森又为此书的新版增
加了一章"贝多芬的晚年和他孩童时期的惯例手法"。在这一章中他继续

　　① 　第 447 页。

捍卫自己的立场,坚持认为贝多芬从早年到晚年一直在使用18世纪晚期的古典惯例(具体体现是两种和声—调性手法,其一是再现部中出现下属,其二是发展部最后走向关系小调),而他的创造性正在于使这些惯例显得不凡和新颖。但我认为他在这一新增章节中最精彩的评述有两段。其一是对《降A大调钢琴奏鸣曲》Op. 110的长篇分析(约二十页),尤其是作曲家在此曲最后如何创造性地使用赋格的传统手法如倒影、增值和减值等技巧以获得崭新的表达价值——在这里,贝多芬构筑了一个从精疲力竭的暗淡中重获希望,一点一点再度找到新生命的源泉最终达至欣喜高潮的动人过程。罗森对此总结说,"赋格的这些惯常元素获得了叙事内容,这在音乐史上是前所未闻的第一次。"①

罗森对贝多芬作品中"新古典"怀旧品质的概括同样值得称道。由于罗森一直强调贝多芬是18世纪古典原则的忠实继承者,因而他以贝多芬音乐中特殊的怀旧回望品质作为贝多芬论述的结尾,这真是再合适不过了。这里,罗森仍然以分析家的精细入微观察音乐的肌理,但同时又以一位具有高度修养的鉴赏家的统合感应,对贝多芬晚年特有的"精美圆熟"和"隽永典雅"投以赞赏的眼光:

> 这种社交性风格的大师杰作也许是《降B大调四重奏》Op. 130的第三乐章……一个降D大调的抒情性谐谑曲,具有无与伦比的魅力和雄辩力……它也许看上去是某种怀旧,令人联想起莫扎特和海顿,但其实它是一个现代而老道的成果,完全可与贝多芬最英雄性的创作比肩媲美。②

八 其他话题

如此完美无缺的"古典风格",它本身似乎就是一件完美无缺的艺术

① 第505页。
② 第511页。

品。如罗森所言,"一种风格最终其本身要像一件艺术作品一样被看待,要像一部个体作品一样被评判,而评判的标准也基本上相同:聚合性、震撼力,以及相关引涉的丰富性。"①古典风格经过几十年的塑形和演化,在维也纳三杰手中达至圣境。不论以何种最苛刻的美学标准来判定,这种风格——以及代表这种风格的三大师的众多伟大杰作——都属于所有艺术中最出类拔萃的成就之列。

然而,所谓"江山代有才人出,各领风骚数百年"。古典风格的黄金时代即是 18 世纪末的最后二十五年,它最典型的代表是后期的海顿与成熟期的莫扎特,甚至贝多芬也只能算是特别意义上的古典主义者,他在一个愈来愈"不合时宜"的音乐环境中继续坚守古典风格——关于这一点,罗森在书中有很多交待。

历史无情。古典风格达到高峰后即面临瓦解和消散,这在贝多芬在世时已经开始。卷八"尾语"首先剖析了舒曼《C 大调幻想曲》Op. 17 中在和声、节奏和形式轮廓上的非古典倾向,这是某种标志——时代风潮已经发生转移,半音化和声、同质性节奏以及松散形式成为浪漫主义新一代人的音乐指向。

但是,历史时常也会出人意料。舒伯特作为最重要的第一代浪漫主义者,在其生命末年(大致与贝多芬晚年重叠,尽管他比贝多芬年轻很多)却"回归了古典的原则,其方式之惊人堪与贝多芬相比"。② 但这毕竟只是短暂的回光返照,随后古典风格就成为了某种只能以尊崇式的模仿或反讽般的调侃来对待的博物馆展品,但它已没有内在的活态生命——或许,后来者当中只有勃拉姆斯一人以他怅然若失的特殊感觉捕捉到古典风格的部分生命。然而,罗森并不以悲叹之情面对古典风格最终瓦解的结局,他认为古典风格的最终价值并不在于那些显在的东西,而是潜在的自由生命,因此恰恰是后来改变古典风格规范的艺术家才是承接自由生命精神的后继者。全书最后的一句话意味深长,

① 第 20—21 页。
② 第 521 页。

值得在此引录：

> 古典风格的真正后继者，不是那些维护其传统的保持者，而
> 是那些人物——从肖邦到德彪西，他们在逐渐改变并最终摧毁
> 使古典风格的创造成为可能的音乐语言时，保存了古典风格的
> 自由。①

在古典风格的主线之外，罗森在此书中还涉及到一些其他话题，如在
论述古典时期的教堂音乐时，②触及到古典风格在遭遇宗教音乐时的特
殊困难和问题。在罗森看来，古典风格在所有的领域都高奏凯旋，但在宗
教音乐的创作成就却难以和（比如）之前的巴洛克相比——除了贝多芬伟
大的《庄严弥撒》。其原因是多方面的，由于教会方面对音乐风格创新的
抵制，由于古典风格本质上的器乐品格不适应教堂音乐，也由于 18 世纪
对待礼仪歌词在美学上的暧昧态度，等等。三位古典作曲家在这个领域
中的实践与成就也各不相同。莫扎特主要通过模仿旧风格来应对局面；
海顿的喜剧风格不适应礼仪歌词的要求，因而他在世俗性的田园风格的
清唱剧《创世记》和《四季》中才达到成功，相比海顿的弥撒并不是这位作
曲家的代表作品；贝多芬的两部弥撒其实不是用于教堂礼仪，而是音乐会
作品，而他的《庄严弥撒》以非常顶真和深刻的态度对待每一个弥撒礼仪
的语词，将这些语词的内涵彻底而有力地体现在音乐配置中，与此同时又
在其中结合作曲家晚期对奏鸣曲原则的个人化处理，所以这部作品是古
典风格在宗教音乐领域的顶峰。

另一个散见在各处的议题是古典风格中演奏实践的具体处理。不要
忘记，罗森是一个优秀的专业钢琴演奏家，因而他对表演实践的话题一直
很在心就毫不奇怪了。读者应记得这本论著是于 1971 年问世（初版），当
时西方音乐界已兴起所谓"本真派表演"［authentic performance］的风潮，

① 第 522 页。
② 卷六第三章"教堂音乐"。

而罗森的很多议论即针对这一风潮的实践所发。如，在讨论莫扎特的协奏曲和咏叹调的表演实践时，到底如何加入谱面上没有标明的装饰"加花"，就是很棘手的问题。① 罗森的讨论一如既往地具有针对性。他认为不能死扣当时的历史证据，而应理解当时风格的审美主旨与要求。又如莫扎特的钢琴协奏曲，当时的乐谱中，往往在乐队演奏时也在钢琴独奏声部里写有通奏低音的数字标识。那么，乐队演奏时（如乐队的第一呈示部），钢琴独奏应不应该作为通奏乐器参与演奏？ 罗森明确认为，钢琴独奏不应参与演奏，因为这样做会破坏协奏曲中独奏进入所唤起的戏剧惊讶感，尽管谱面上确有这样的标记——罗森认为那是一种老式的记谱方式的遗留，至古典时期已经没有意义。

　　或许国内读者会觉得上述几个关于演奏的话题距离我们有些远，但罗森对于贝多芬钢琴奏鸣曲中一些演奏关键问题的讨论会让钢琴家和钢琴学子受惠。如 Op. 106 第一乐章著名的速度问题。② 罗森的看法非常明确——应该尊重贝多芬的"快板"标记，而不能弹成"庄严"的性格。他指出，

　　　　没有任何文本方面或音乐方面的理由让该乐章听起来是庄严的性格，像 Allegro maestoso［庄严的快板］那样，这样的效果是对音乐的背叛。③

而关于 Op. 110 的演奏，也有一个著名的演奏速度问题：在末乐章的第168 小节中处，贝多芬写下 Mono allegro［比快板稍慢］的标记，而此时谱面的音符节奏却突然加快。如何理解这里貌似矛盾的演奏指示？ 罗森从整个乐章的核心立意出发，并结合作曲家在该乐章其他部位多处对速度

① 参见第 101—108 页的讨论。

② 参见第 421—422 页的讨论。约十年前，就这一乐章的速度选择问题，我曾和朱贤杰有过一场争论，请参见拙文"再谈贝多芬作品 106 的速度问题——回应朱贤杰先生的质疑"，《钢琴艺术》2005 年第 12 期。

③ 第 421 页。

和踏板指示,阐明了作曲家此处的真实用意:应该是尽量流畅、不留痕迹的均匀加速。①

* * *

至此,这篇冗长的导读应该打住了。尽管我对此书的内在思路进行了归纳梳理,并对其中较为重要的内容做了概览式的介绍,但毕竟无法全面展现此书的光彩和精彩。我想,尽管 18 世纪末西方音乐的古典风格在时空上远离我们,但它所体现的精湛、深刻、丰富和优美却代表着人类心智在音乐上所能达到的最高境界之一,因而这种风格及其中的代表性杰作也就超越时空,在精神上离我们并不遥远。查尔斯·罗森以自己的这部卓越论著为古典风格"正名",让世人更加深入地认识古典风格的内在肌理,更加透彻地理解维也纳三杰众多杰作的艺术价值,功莫大焉! 在《新京报》对我的一次采访中,我称赞此书是"一本金子般的著作,几乎每一页都有洞见"②——岂止是每一页,几乎是每一段都有闪闪发亮的"金句"! (当然,这并不影响我们在学习此书的同时仍应带着批评的态度和批判的眼光进行商讨、对话和反驳,如我在"中译者序"中对罗森的"形式主义"艺术立场和美学观念的批评。)《古典风格》作为一本公认的经典,"含金量"如此之高,对它的开掘、发现和引申就会一直持续。相信这是一本常读常新的书,一本不会过时的书,一本会给读者带来思考刺激和听觉享受双重愉悦的书。

杨燕迪

2015 年 8 月 5 日至 9 日写于酷暑中的书乐斋

────────────

① 参见第 503—505 页的论述。

② 2015 年 1 月 6 日《新京报》,特刊第 6 版。

利用重印的机会，我对译本进行了多处修订。在此感谢所有阅读了这个译本并发现其中错误、遗漏和不妥的读者朋友。我无法罗列所有的人名，但应提及以下诸位：孙红杰博士在第 449 页（指原著页码，下同）的列奥帕蒂引文中发现了翻译的不妥，并提出修改意见。一位名为"余超"的网友在"豆瓣论坛"中正确指出，莫扎特歌剧《后宫诱逃》的终场"Vaudeville"应译为"轮唱式的结尾"，而不是"杂耍表演式的结尾"；这位网友还发现第 117 页关于巴赫《音乐的奉献》的译文处理不当，现已订正。我的研究生（尤其是刘娟和蔡麟）在研读中译本的过程中发现了少许遗漏，恕不在此一一列出。最后，华东师大出版社的朋友们以一贯的耐心和细致对待这个译本的修订和重印，对他们的敬业和热忱我谨表示最诚挚的感谢。

杨燕迪

2015 年 8 月 16 日

初版前言

笔者并不想对古典时期的音乐进行全面综述,只是想对该时期的音乐语言进行一番描述。与在绘画和建筑中一样,在音乐中,人们对所谓"古典"艺术的原则进行总结梳理(如果你愿意,不妨称之为"古典化"[classicized]),恰是在其创造动力消失以后。笔者力图重新恢复古典风格仍具自由生命力的某种感觉。笔者的论述范围只涉及古典时期的三位大师,因为笔者秉承一种似乎过时的立场:必须以这三位大师的成就为标准,才能最好地界定这一时期的音乐语言。区分1770年间的英语和(比如说)约翰逊博士[Dr. Johnson]的文字风格尚具有可能性,然而,区分18世纪后期的音乐语言和海顿的风格不仅困难重重,而且让人怀疑是否有必要。

有人认为,最伟大的艺术家必须以周围的平庸之辈为反衬背景才会得以彰显。换言之,海顿、莫扎特和贝多芬的音乐之所以具有戏剧性,是由于他们违反了当时平庸作曲家通常使用的、而公众习以为常的音乐模式。对此我不敢苟同。果真如此,随着我们对海顿音乐的熟悉,他的戏剧性惊奇效果就会丧失刺激性。但是,任何乐迷都知道,事实恰恰相反:海顿的音乐玩笑总是愈听愈妙。当然,对某部作品过于熟悉会完全失去聆听的兴趣。然而(举一些最通俗的例子),《"英雄"交响曲》的第一乐章永远显得气贯长虹,《莱奥诺拉第三序曲》的号角声每每让再次倾听的人感到震惊。这是因为,我们的期待不是来自作品之外,而是源自作品之内:

每部音乐作品确立其自身的语言表述。这种语言如何确立，每部作品中戏剧展开的语境［context］如何形成，这即是本书的主要课题。因此，笔者不仅关注音乐的意义（总是难以言传），而且关注究竟是什么使音乐意义的存在和传达成为可能。

为了展示古典时期音乐的范围和变化，我按照不同体裁的发展来论述每位作曲家。论述莫扎特，显而易见的选择是协奏曲、弦乐五重奏和喜歌剧。对于海顿，当然选择交响曲和弦乐四重奏。讨论海顿的钢琴三重奏，可以显示这一时期带钢琴的室内乐的特有本性。意大利正歌剧［Opera seria］需要单独进行讨论，而海顿的清唱剧和弥撒为讨论教堂音乐的总体问题提供了机会。规定贝多芬与莫扎特和海顿的关系，显然需要写一部更加宽泛的论著，但大部分例子可以方便地在钢琴奏鸣曲中找到。如此这般"巧立名目"，我希望古典风格的所有重要方面都得到了体现。

本书行文中有个矛盾颇显刺目："classical"［古典］总是以小写字母打头，而"Baroque"［巴洛克］、"Romantic"［浪漫］等等却赫然标以大写字母。其部分原因是为了美观：笔者使用"classical"一词太多，而大写字母（将其变成一个正式命名，似乎它标志着某个真正存在的实体）如果在每一页上频频出现会显得扎眼。虽然我认为，某种风格的概念对于理解音乐史是必不可少的，但并不想有意抬高这种风格概念，说它真是确定的事实。无论怎样，我愿意接受这个古怪排印方式所引发的任何后果（尽管出于无心）。以小写"c"开始的"classical"一词，暗示一种具有示范性和标准性的风格。像文艺复兴盛期的绘画一样，古典时期的音乐仍然提供着某种尺度，它是评判我们其他艺术经验的准绳。

<div style="text-align:right">

查尔斯·罗森

纽约，1970

</div>

扩充版前言

本书初版至今已有 25 年。我现在觉得,此书好似出自他人之手。我对他并不熟悉,对于他的行为也不负任何责任。然而,出版社好心建议出一个新版。这样我就只能面对(哪怕非常短暂)这些年中针对此书的批评(有一些非常有意思),此外可能还得消除一些误解。如果让我今天来撰写此书,面貌也许完全不同。我会彻底回绝彻底修订的念头,因为那根本不可能。但是,我加入了新的一章论述贝多芬,以便更准确地界定他与其前的两位著名作曲家的关系。

阿兰・泰森[Alan Tyson]写过一篇宽宏大量的书评,其中他抱怨说,我讨论海顿弦乐四重奏时的起始点基本上是 Op. 33,而不是 Op. 17 和 Op. 20。而他觉得应该更深入地探讨这两组作品。我曾询问泰森,是否我对大家称之为古典风格的现象的论述过于狭窄,应该予以修改以便能包括 Op. 17 和 Op. 20? 或者是我错误地以为,这些早期的四重奏还没能完全符合我对古典风格规定中的所有基本条件。他回答说,到底是上述哪个问题,他也没有十分把握。不过他认为,我们应该研究早先的作品,由此才能理解随后的作品。当然,这个原则将造成年代无限向后推移,而在历史写作中总归是这样。(也许对于热爱海顿音乐的乐迷而言,Op. 17 和 Op. 20 的音乐如此美妙,应该进行更为深入的考察。)

然而,在海顿的四重奏中,是 Op. 33 中第一次出现圭多・阿德勒 [Guido Adler]所定义的"必需性伴奏"[obbligato accompaniment]现象。

阿德勒在《音乐史手册》[*Handbuch der Musikgeschichte*,1924]一书论维也纳古典主义的章节里确定了这种现象——它是一种织体,其中伴奏声部虽然服从于主导声部,但其构成动机却和主要主题相同。对于海顿(同样,对于莫扎特、贝多芬以及几乎所有后来的西欧音乐)的主题发展手法而言,这是一种基本的技巧。《新格罗夫音乐与音乐家大辞典》(1980)中没有收录"必需性伴奏"一词,但贝多芬知道这个术语。有一次他曾说过,他是在必需性伴奏中来到这个世界的,他不知道别的方式。

的确,从主要声部的动机中衍生伴奏的技巧,恰恰在海顿写于 Op. 33 四重奏之前的交响曲中就已经萌芽。[①] 海顿宣称,Op. 33 是以全新的原则创作的。这句话常被认为是为了推销,但我认为应该郑重其事地对待海顿的原话:在这些作品中,他第一次将自己的交响曲试验运用于四重奏体裁;而且,他在此发展出一种原创性的节奏感,部分是受到意大利喜歌剧的影响。无论如何,我主要的关注点不是风格的起源(虽然我很愿意承认,关于起源的知识有助于一般性的理解),而是风格的构成。我想要理解的是,使这种风格如此有效的究竟是什么。

当然,古典风格的织体具有许多来源。1984 年,埃雷克·魏默[Eric Weimer]批评我忽视了意大利正歌剧所扮演的角色,并且指出海顿器乐风格的许多方面都在约梅利和 J. C. 巴赫的歌剧中得到发展,时间正是海顿的 Op. 33 之前的十几年。[②] 他认为,Op. 33 中新的东西仅仅是"海顿运用标准伴奏片断(甚至可以说是标准伴奏的节奏动机)的方式,即赋予它们以旋律同一性,随后仔细而一致地在旋律和伴奏中运用它们。"我认为,我所强调的也不过如此。但是,正是这个创新手法在我看来是古典对位的试金石。1801 年,特里斯特(Triest,这是此人的姓,但不知道此人的名)在一组刊登在《大众音乐报》[*Allgemeine Musikalische Zeitung*]上的精彩文章中指出,18 世纪晚期德国的对位复兴对于德国器乐发展的重要

① 拙著《奏鸣曲式》(*Sonata Forms*, *rev. ed*, New York, 1998)一书中讨论了这一发展,第 177—187 页。

② Eric Weimer,《正歌剧与古典风格的演化》(*Opera Seria and the Evolution of Classical Style* 1755—1772, Ann Arbor, 1984),第 46—94 页。

意义:在歌剧的强烈影响下,对位风格衰落,由此陈腐乏味的伴奏音型在器乐作品占据支配地位;18世纪中叶之后的许多音乐家对此都很痛惜,他们共同努力要重新召回旧式对位风格的丰富性。我们可以观察到,海顿的Op.17和Op.20四重奏中的赋格证明了这一雄心,弗洛里安·利奥波德·加斯曼[Florian Leopold Gassman]同时代的四重奏也证实了这一点。在某种程度上,这些作品体现了某种对一个已经过去的传统的复兴。只是在1770年代的交响曲和Op.33四重奏中,海顿才最终成功地找到了旋律和伴奏的现代等级秩序(它给予海顿的织体以极大的清晰性)与复杂的对位细节(它给予海顿作品以新的力量)之间的协调。

如果詹姆斯·韦伯斯特[James Webster]认为古典风格这个术语多少还有些使用价值的话,他也会把古典风格的开始时间放在Op.33之前的十几年。在他值得称道的研究论著《海顿的"告别"交响曲和古典风格的观念》①中,他指责我(虽然以尽可能的客气口吻)抱有贬低海顿早期作品的偏见。此书对于古典早期的梳理是迄今为止的最佳论述,作者想方设法希望说服我,他是正确的。不可否认,韦伯斯特使我对1780年之前所创作的作品有了更深的理解。我确实应该给予这些作品更公正的评价,而我在本书初版中讨论这些作品的篇幅太少,这已经反映出我自己的某种负疚感——本人未能做得更好。但是,韦伯斯特给我们的印象是,他认为海顿的音乐在1780年之后基本没有发生什么改变。确实,正如我在本书中所言,后来的音乐很少显露出1770年代中最好的作品里的非凡激情,但是后来的音乐展示了一种高超的控制——其表现是,乐句的节奏与更大的和声运动发生关联,以及一种在海顿此前的作曲技巧中从未出现过的流畅感和适应性。② 例如,十二首"伦敦"交响曲也许在力量上并没有超过1770年代最好的作品,但是它们肯定更有效率。即便海顿在《"告

xv

① James Webster,《海顿的"告别"交响曲和古典风格的观念》(*Handn's "Farewell Symphony"and the Idea of Classical Style*, Cambridge, 1991)。

② 韦伯斯特认为,我指责过海顿早期风格中的"泛周期性"。由于我曾以相当篇幅讨论过海顿早期作品中周期性乐句划分的本质,我想韦伯斯特在这里产生了误解。在后来的作品中,海顿对周期性乐句的处理赋予音乐以很强的动力;而在1770年代,乐句的处理很不灵活,因而他需要具有动力性格的材料去获得同样的动能。

别"交响曲》之后什么也没有写,他依然会被承认是一位伟大的作曲家,但以后的音乐历史发展将会非常不同。

古典时期到底从何时开始,关于这个问题的争论与对我的另一个指责(认为我错误地遗漏了所有的小人物,这一指责从某些方面看是公正的)是无法分割的。对于历史的看法,存在两种部分相对(不是完全相对)的观点。对于某些学者而言,历史是留在记忆中的东西:他们希望记录的仅仅是那些传统上被认为值得记忆的东西。而另外一些学者希望,在判断一个时代的个人和事件是否值得被记忆之前,应该重建这个时代的原初混杂图景,最终从中挖掘不该被遗忘的、作品不该被遗弃的作曲家。第一种类型是那种愚笨的学者,他只是重复先前的历史学家的工作,只不过作些小小的修改;我们更喜欢更有刺激力的历史学家来颠覆我们的观念。但是,第二种类型的学者无法体现所有往昔行为的全部丰富性。他必须发明一种个人化的选择体系,很有可能比传统的选择更加主观武断、更加模糊混乱。

传统的诠释和判断至少可以夸口一点:它是历史的事实,就像另外的事实一样真实可靠。我们很可能夸大了当时的混杂图景:到1780年代后期,海顿与莫扎特的超凡地位已无可置疑。即使像帕伊谢洛和皮钦尼这样的著名人物也不是一个等级上的对手——将海顿和莫扎特与他们相提并论,除了少数几个报刊记者,没有人会当真。几十个、甚至几百个作曲家都要吵闹着引起注意,都应被后人同等对待,这种概念完全是出于臆造。在1780年代,约瑟夫二世皇帝就写过一篇小短文,曾拿给迪特斯多夫[Dittersdorf]看,其中他比较了海顿和莫扎特。请注意他并没有去比较瓦根塞尔[Wagenseil]和蒙恩[Monn]。到1805年,贝多芬在全欧作为器乐作曲家的领军人物普遍受到尊崇。有些人不喜欢贝多芬的很多作品,还认为自莫扎特逝世后音乐的状况江河日下,可悲可叹。但即便这些人也承认贝多芬的这一地位。[①] 一些人观察到,海顿、莫扎特和贝多芬直到19世纪才被称为古典主义者,其实这是在故意挑刺。这三位大师早在

xvi

① 见拙作《意义的边界》(*The Frontiers of Meaning*,New York, 1994),第二章。

1805 年就被认为是一个具有内在聚合性的乐派,正是他们三人,而不是别人,最终规定了维也纳古典风格。就这种风格影响了后世的音乐进程而言,这种影响也完全是通过他们的作品而产生的。韦伯斯特为海顿的早期作品辩护,这对音乐爱好者而言,当然是喜出望外的福音。我主张海顿的三重奏是未被承认的大师杰作,同样也是希望有所贡献。然而,在海顿生涯的最后阶段及其后两个世纪中真正代表古典风格卓越威望的,不是别的作品,正是他的晚期交响曲和四重奏。翻阅一下 1801 年特里斯特的文章就会发现,当时的鉴赏家已经达成共识,认为海顿的歌剧和礼仪音乐并不出色,而且他的钢琴音乐也不如克莱门蒂和(甚至)青年时代的贝多芬(如果他能克制一点自己的乖僻)那么重要。

罗宾斯·兰顿[Robbins Landon]对我有关海顿教堂音乐的一章进行了客气的指责:"维多利亚时代的祖先幽灵仍然在我们中间徘徊,甚至在查尔斯·罗森的著述中",他写道。[1] 但是,对海顿教堂音乐的失望并不是源自维多利亚女王时代的评价;这是海顿同代人的判断,包括 E. T. A. 霍夫曼、特里斯特、路德维希·蒂克——以及海顿自己,他认为自己的礼仪作品不如弟弟米凯尔·海顿(很遗憾是一个才能平庸的作曲家)的同类创作。当然,约瑟夫·海顿的弥撒中也有不少壮丽的片断和段落,特别是最后两部弥撒从头至尾让人信服,技艺高超。然而,在 18 世纪最后 25 年,为宗教文本配曲,其间存在着非常棘手的风格疑难和意识形态问题,否认这一点,那是违反历史的态度。果真如此,就无法真正领会海顿《和谐弥撒》和贝多芬《庄严弥撒》的成就。要为这些配曲寻找某种现代的形式,那是极端困难的。罗宾斯·兰顿认为海顿的弥撒"具有辉煌的、典型的南部德国或奥地利式的 18 世纪巴洛克风格",这个描述实际上一语道破了天机:这种风格在海顿写作大多数弥撒时已经完全死去。以彻底失效的方式进行写作,自然并无大碍,除非你的同代人和你本人觉得,这样做总有些不舒服。我试图指出(必须承认,这个结论可能下得太快),在

① 见 Robbins Landon,《海顿:编年与作品——第四卷:〈创世记〉的年代,1796—1800》(*Haydn:Chronicle and Works*,*Vol. IV*,*The Years of The Creation*,*1796—1800*,Bloomington,1980),第 165 页。

1780 年至 1820 年之间,如要创造一种现代的礼仪风格,成功之路只有一条:以英雄般的气魄面对几无成功的局面。

出于同样的考虑,本书中有关严肃歌剧的章节如果讨论了该体裁衰落的意识形态原因和风格原因,可能会更有说服力。这里所说的体裁当然指的是意大利严肃歌剧,因为法国严肃歌剧的创新赢得了相当广泛的成功(例如,贝多芬的《菲岱里奥》受"意大利正歌剧"影响很少,而从法国歌剧形式中获益良多,这是他研究莫扎特——特别是《女人心》——间接习得)。意大利正歌剧至 18 世纪最后十年已经丧失了它先前拥有的重要性。年轻的莫扎特曾听过该体裁最后一位真正有趣的作曲家尼科洛·约梅利[Niccolo Jomelli]的作品。他的看法是,这种体裁很好,不过有些老式。《伊多梅纽》之后,莫扎特再未做出真正的努力去获得这种体裁的委约——写作《狄托的仁慈》时,莫扎特不得不匆忙上阵,而且几乎完全没有采用我们在他另外的歌剧中可以找到的创意。意大利的严肃歌剧被罗西尼所转型,但本书无法囊括这个论题——实际上,这是一个笔者无力触及的论题。

也许,我应该抱歉,因为书中使用了容易产生误导的语言。约瑟夫·科尔曼为此写道,

> 罗森喜好给人以如此印象,即古典风格完美地依赖于旋律、和声、节奏和织体的完美聚合,而这是当时的小作曲家无法企及的……然而,我认为,我们很难认真地怀疑,莫扎特在写作小夜曲(K.388)时,在乐曲的组织和细节的处理上,"确实都依赖于当时大家熟知并得到普遍认可的公式"(借用拉特纳[Ratner]的话)……三十年后,贝多芬开始大胆地离开普遍认可的规范,此时他确实丢失了听众。[1]

我确实并不认真地怀疑,莫扎特依赖于陈规套路[stereotypes]。我甚至

[1] Joseph Kerman,《笔录记述》(*Write All These Down*,Berkeley,1994),第 69 页。

在本扩充版中增加了一些论述贝多芬的篇幅，以展现贝多芬也依赖于陈规套路，其程度比我们有时认为的更甚。然而，我相信，某些批评家（虽然，并不包括科尔曼）误解了陈规套路的运用及其有效性。

18 世纪晚期美学的一个基本原则是，使语言看上去天然去雕饰，以此令诗歌克服语言的人为性。即，在适应表现内容的同时，重新进行发明创造。在高明地处理陈规套路时，也会出现同样的运作过程：诀窍是让陈规套路听上去像是刚刚发明出来一样。换言之，公式套路好像正是为了此情此景孕育而生。甚至莫扎特也不能每次都掌握好这个诀窍，但他把握好的机会确实相当多。如要达到成功，这中间需要乐句、和声节奏、主题内容和结构线条的奇妙合作。莫扎特的卓越之处不仅在于（甚至并不主要在于）冒犯当时的标准公式所建立的期待，而且还在于他的独特方式——让陈规套路听上去优雅自如，使这些标准公式看似由当下的作品所决定。

举一个简单的例证：主调性与主要主题的双重回归是奏鸣曲式各种 xviii
变体的标准公式。这种回归可能是敷衍了事的。但一位作曲家可以使这个公式重获新生——让人感到主调性即将来临，第一主题即将奏响。当然，存在着公式化的处理方法，但作曲家可以发明更具有紧迫感的手段来展示这种回归：最著名的例子可以举莫扎特《G 小调交响曲》的第一乐章。我想象，即便一个对奏鸣曲式毫无所知的听者也能感到，在再现部的前几小节，完整主题在其原始音高上的再次奏响即将到来。无论怎样，这个过渡段落所具有的说服力，与符合或是偏离规范关系并不很大。

但显而易见，我的表述确乎存在问题——马克·伊凡·邦兹［Mark Evan Bonds］在一本有关修辞结构的卓越而有趣的论著中，同样也指责我忽略典型陈规套路。① 不幸的是，他为了说明我的角度无效所选择的例子恰恰是个反证。他引录了贝多芬《F 大调四重奏》Op. 59 No. 1 的第一乐章中的发展部，它开始时重复了该乐章的头几个小节，给听众造成错

① 《无词的修辞：音乐形式与演说的隐喻》（*Wordless Rhetoric：Music Form and the Metaphor of the Oration*，Cambridge，1991），第 15—16 页。

觉,以为呈示部将要反复——这刚好是陈规公式的路数。那么,是哪一类听众? 不言而喻,是首次聆听这部作品的听众。此后,任何听者都知道,呈示部事实上并没有反复。难道这首作品在后来的演出中就会减弱效果吗?

　　这就是以偏离常规为观察角度的分析会碰到的麻烦。它在强有力地内置于作品之中的期待(每次演奏都会奏效)和仅仅在外部运作的期待两者之间,没有做出区分。这并不是说,后者不重要:它们赋予一部作品以性格和身份。Op. 59 No. 1 发展部的奇异开头将它与同时代的其他作品区别开来——虽然应该补充指出,就在一两年之前,贝多芬写了两首奏鸣曲,Op. 31 No. 1 和 No. 3,在其中发展部的开头是主调上的开始小节,但呈示部还是反复了。贝多芬明确指明,在这两首作品中都需要反复,而他显然一生都没有停止思考是否需要反复这个问题。可是我们也知道,当时道德原则不强的演奏者,并不遵守所有作曲家写下的反复记号。如果这些奏鸣曲有时在演奏时没有反复,难道会营造出可与 Op. 59 No. 1 相比拟的艺术效果? 说到底,Op. 59 No. 1 所代表的偏离规范对一个有经验的听者产生影响的方式,如果与 Op. 111 慢乐章的悬置颤音(见第 446 页①)或《唐·乔瓦尼》六重唱中朝向 D 大调的转调(见第 297 页)相比,其实根本算不了什么。每次聆听上述两个片段都会给人以生理上的震撼。

　　偏离某种标准形式,可以说明很多东西,但也可能什么都不能解释——这要取决于这种偏离是如何设置的。一个于下属调性开始的再现部在 18 世纪晚期并不多见,但如果出现听上去却相当正常。这是因为该手法无非是利用了当时人所理解的调性体系的一个重要方面。一首作品以大调起始,但却转至关系小调,这种做法也很少见,但同样可能运作得非常令人信服(第 115 页)。② 然而,以 C 小调开始,迂回走向 F 大调,听上去却依然古怪、奇异,如果说不乏戏剧性的话(第 112 页)。莫扎特《音乐玩笑》的慢乐章,同样在错误的调性上开始,听上去显得傻气、好玩、笨

　　① 书中所提到的所有页码均指原书页码,即中译本的边码,下同。——译注

　　② 参见韦伯斯特[Webster]《海顿的"告别"交响曲》(Haydn's 'Farewell' Symphony)第 127—130 页中对海顿 Op. 33 No. 1 的开始和再现部处理的精彩评述。

拙而可笑。遵循常规或是违背常规，本身并没有价值。只有当常规的内在意义被理解、被利用，它才获得重要性。而传达理解常规的古典方法是，让音乐暗示常规的存在和必要性。陈规套路并不是被动地得到运用，也不是为了制造惊讶而被拒绝：它们要求再度合法验证。在最好的例证中，情况正是如此。

因此，一首新作品与先前形式的关系，就变得很成问题。在何种程度上，一部新颖的作品要依赖于我们对标准形式的期待？在何种程度上，这些期待仅仅是应该被清除的障碍，以便新的形式能够以其所是的原貌得到理解？就坚持要将海顿和莫扎特放置到他们的作曲家先辈语境中这一点而言，没有人比 H. C. 罗宾斯·兰顿更加坚决。但是，在他触及莫扎特的《降 E 大调钢琴协奏曲》K. 271 时，他却写道，

　　莫扎特的这首协奏曲，像海顿的第 42、第 45 或第 47 交响曲
　　一样，悄然打破了前人传给他的形式：因为 K. 271 确实远离了
　　前古典协奏曲的形式和内容。①

因此，对前古典协奏曲的研究是否有助于我们理解 K. 271 并非完全没有帮助，但也不像学者们喜欢宣称的那么有帮助。瓦尔特·本雅明曾对体裁的研究发表意见说，特殊的作品或者创造一种体裁，或者摧毁一种体裁，而最特殊的作品同时成就两者。②

<p style="text-align:center">＊　　＊　　＊</p>

可以对原来书中的某些局部作些修订。针对莫扎特钢琴协奏曲中的附加装饰音问题，我赞同莫扎特姐姐娜内尔［Nannerl］的看法，应该在莫

　　①　"协奏曲"，载《莫扎特指南》（*The Mozart Companion*，Landon［兰顿］、Donald Mitchell［多纳德·米切尔］主编，London, 1956），第 249 页。

　　②　Walter Benjamin，《著作全集》，"德国悲剧的起源"，引论（*Gesammelte Schriften*, Vol. I, 1, "Ursprung des deutschen Trauerspiels", Introduction, Frankfurt, 1972），第 225 页。

扎特为了照顾其他表演家的利益而没有将乐谱全部写出的慢乐章中(如
K.488 慢乐章主要主题的回复处),适时予以谱面"填充"。但从某个音域
向另一个音域的大跳却应该维持不动:它们是莫扎特为他手边最有才华
的女高音写作歌剧的音乐模仿。当时留存下来的装饰手法样板往往过于
低智,如《莫扎特全集新版》[*Neue Mozart-Ausgabe*]中 K.488 的批评注释
中所举的例证就是如此。唯一应该被使用的样板模型应该出自作曲家自
己之手。

　　我所谓的慢乐章奏鸣曲式也许可被更好地称为"谣唱曲"形式[*cava-
tina form*]。它是返始咏叹调[*da capo aria*]首尾两段的标准形式:一个呈
示部,一个再现部,不反复,中间没有发展。在 18 世纪,没有中段的咏叹
调紧接一个返始的回复被称为"谣唱曲"[*cavatina*]。普鲁士的腓特烈大
帝很喜欢这种形式,他似乎厌倦了返始咏叹调形式——当时很多人都是
如此。像格劳恩[*Graun*]这样的作曲家为腓特烈大帝写歌剧,其中的咏
叹调几乎全都是谣唱曲。莫扎特和其他人常常在慢乐章使用这种形
式,这表明了当时的器乐作品与歌剧形式之间的关联。称这种形式为"小
奏鸣曲式",那是没有道理的。我不知道有哪首小奏鸣曲的乐章是用这种
形式写成的。并且它也不是"奏鸣曲快板"的缩短版本,而是一种独立的
形式,与其他的奏鸣曲形式有风格上的关联。它也是序曲的基本形式,莫
扎特、罗西尼和柏辽兹的大多数序曲都采用这种形式。

　　是否应在一首莫扎特协奏曲的过程中演奏通奏声部,关于这个问题,
我只需重申,只要听不见就可以。无论怎样,我最近听到一些使用复制古
乐器的演出,更加坚定了我的看法——乐队在 *forte*[强]奏时,通奏部分
是听不见的,即便钢琴家使出全力。莫扎特唯一留下来的写出的通奏手
稿(K.246)表明,独奏家在"强"奏时仅仅是填充和声;而在乐队弱奏时,
独奏家或是停止演奏,或是重叠低音线(见第 193 页)。写出这个通奏部
分,可能仅仅是为了一次省略管乐部分的特别演出——《"加冕"D 大调钢
琴协奏曲》K.537 的总谱强有力地支持了这个想法,因为根据莫扎特自己
的作品目录,该曲也曾进行过一次替换性的演出,仅用弦乐。作品中管乐
具有独奏声部因而不可或缺的部位仅仅出现在末乐章(第 137—138 和

141—142 小节,以及从 288 小节开始的平行部位),这里钢琴家仅仅用左手演奏阿尔贝蒂低音,腾出右手塞入简短的管乐声部——如同 K.246 的情形,通奏声部重叠旋律,仅仅出现在管乐没有被弦乐重叠的时候。

很清楚,莫扎特在他的协奏曲中,旨在独奏家和乐队之间构成戏剧性的对比——类似歌剧咏叹调中的情形。这是他对协奏曲体裁进行创造化转型的一个重要因素。克里斯托弗·沃尔夫[Christoph Wolff]告诉我,在他为《莫扎特全集新版》所编订的 K.271 总谱已经送交印刷后,该作品的手抄稿才被发现。其中表明,莫扎特在一处钢琴和乐队之间形成对比的重要瞬间,专门为钢琴的左手写了休止符,以防止独奏家在此处演奏成"tasto solo"①。

抱怨通奏声部在不需要的时候闯入,我并不是孤例。罗宾斯·兰顿引录了一段海顿交响曲在伦敦演出时的报道,此时正值作曲家到达伦敦之前:

> 将要在周二晚间于沃克斯厅[Vauxhall]首次上演的海顿交响曲,恐怕达不到预期效果,除非巴瑟勒蒙[Barthelemon]先生简化他的演出方式,特别是管风琴演奏员注意控制自己的手指,仅仅在有力的"强奏"时才给予所需要的协助。②

虽然在审美上已经成为多余,但数字低音的使用仍然继续了几十年,这主要是因为它对指挥家和独奏家的提示有实际用处。但 19 世纪的编订者从钢琴协奏曲中除去这些指示的时候,出现了一些严重的错误,而且有的独奏部分也被去除。最糟糕的遗漏出现在贝多芬《G 大调第四钢琴协奏曲》中,在这里,原本必须由钢琴家用踏板来保持的低声部音符被去除。末乐章中有两处这样的部位,而第一乐章再现部开始时,钢琴应该在第一拍以强有力的八度低音进入(如果钢琴家在其前的两个小节 *forte*[强]中

① 特指通奏声部的演奏中,没有和声的低音独奏。——译注
② H. C. Robbins Landon,《海顿:编年与作品——第二卷:海顿在埃斯特哈扎,1766—1790》(*Haydn: Chronicle and Works*, *Vol. II*, *Haydn at Esterhhaza*, *1766—1790*, Bloomington, 1978),第 596 页。

就连续演奏会更好,因为这里的音乐暗示,在此处的全奏和独奏之间应构成真正的连续)。

<div align="center">＊　＊　＊</div>

最近,由卡罗琳·阿巴特[Carolyn Abbate]、罗杰·帕克[Roger Parker]和詹姆斯·韦伯斯特[James Webster]牵头,对莫扎特歌剧中的调性统一概念发起了攻击。我和约瑟夫·科尔曼一道,被指认为应对上述这个"邪恶教义"负主要责任。[①] 为此,也许应该再费些笔墨,补充我在多年以前写作此书时针对这一问题的看法。诚然,关于这一问题,就像针对任何其他问题一样,胡说八道的废话已经很多。与上述几位学者设想的不同,在这个课题上,最基本的影响并不是来自研究瓦格纳的理论家阿尔弗雷德·洛伦茨[Alfred Lorenz],而是来自赫尔曼·阿伯特[Hermann Abert]——最伟大的莫扎特学者。阿伯特实际上并没有受到瓦格纳的影响,他主要是一个18世纪歌剧(特别是约梅利和格鲁克)的学者,而且在洛伦茨发表那些关于莫扎特话题的即兴随感之前,他就已经离开人世。直至今日,阿伯特依然遭到忽视,这对英语世界的莫扎特研究十分不利:就莫扎特生平的细节而言,阿伯特已被超越;但就音乐问题而言,他几乎从未失手。他对歌剧中调性关系的基本论述,并不在他著名的莫扎特传记中,而是主要出现在他为欧伦贝格[Eulenberg]版的《费加罗的婚姻》总谱所写的解说导论中。在这篇文论中,我们看到他对该歌剧调性结构及其与戏剧动作的关系进行了细致而系统的考察。阿伯特令人称道的卓越音乐感可以从下面这个例子中看到:他观察到,第四幕一开始(巴尔巴丽娜、马切琳娜、巴西利奥的咏叹调),音乐中没有出现有

<div style="margin-left:2em; font-size:90%;">

① Carolyn Abbate and Roger Parker,"肢解莫扎特"("Dismembering Mozart",*Cambridge Opera Journal*[剑桥歌剧杂志],vol. 2,No. 2[1990]):187—195;James Webster,"莫扎特的歌剧与音乐统一的神话"("Mozart's Operas and the Myth of Musical Unity",*Cambridge Opera Journal*,vol. 2,No. 2[1990]):197—218。韦伯斯特哀叹道(第200页),科尔曼的《作为戏剧的歌剧》[*Opera as Drama*]再版时没有变化,这"只是加重了此书的过时性"。也许并没有必要修订此书,以便让它适应韦伯斯特认为非常关键的"今天的批评气候",因为这种气候很快也会过时。

</div>

效的调性结构,因为脚本没有提供莫扎特能够在音乐中实现的任何动作。这部歌剧中调性关系的重要性显然依赖于脚本中动作的进展。包括科尔曼和我自己在内的一些人,曾将莫扎特的歌剧手法与奏鸣曲技巧进行各种类比,但我们并不认为,一部歌剧像一首交响曲乐章一样具有紧凑的结构,或者各个分曲之间甚至像一部交响曲的各个乐章一样具有紧密的关联。反击上述极端的谬论,实际上相当于狠揍一匹死马——而且,这匹马从来就没有活过。然而,塑造纯器乐作品结构的力量同样也在歌剧体裁中发挥作用,并且可以肯定,只有在莫扎特手中,这些力量才得以运作得特别有效。他在器乐曲和歌剧中保持着相同的风格原则,虽然体裁的要求并不相同。

　　莫扎特的歌剧强烈地依赖于奏鸣曲风格,这并不是现代分析家的当下曲解。恩斯特·纽曼[Ernest Newman]和萧伯纳早已认识到这一点,而他们并不认为这是一桩好事:作为瓦格纳信徒,他们讨厌这一点(虽然萧伯纳聪明地说过,奏鸣曲式的实现对于莫扎特的歌剧而言,大多数时候并没有什么坏处)。

　　但奇怪的是,当今的讨论中却渗入了抵触的情绪。遭到围攻的最大的靶子总是《费加罗》的第二幕终场——该剧中未遭宣叙调打断的最长的音乐段落。因其从二重唱、三重唱直到七重唱的激动人心的音乐进展,以及越来越错综复杂的戏剧情境变化,这段音乐长期以来备受尊崇。它的调性结构在一开始是正统的主属对比,随后经过一个戏剧性中断到达上中音,再后通过一系列逻辑的属进行,最终回到主调。阿巴特和帕克宣称,对莫扎特终场的尊崇是因为受到瓦格纳的影响所致,但《费加罗》的脚本作家洛伦茨·达·蓬特其实很清楚地写道,一个终场的结构是一部歌剧中最重要的部分,在此允许作曲家、脚本作家和歌唱家最充分地展示他们的全部才干。[①]　(莫扎特确乎也曾在一封给父亲的著名信件中谈到《伊多梅纽》),他坚持认为,重唱需要一种与咏叹调完全不同的唱法,在后者,

XXiii

────────────

① "In questo[il finale] principalmente deve brillare il genio del maestro di cappella, la forza de' cantanti, il più grande effetto del dramma."(在终场中,作曲家的天才,歌唱家的能量,戏剧的最大效果,均应该得到展示。)《回忆录》(*Memorie*, Milan, 1960),第 96 页。

所谓 *spianato*[抒情性风格]比较适当;而在前者,则讲求所谓 *parlando* [说唱性风格]。)阿巴特和帕克将《费加罗的婚姻》的第二幕终场称为"和声上的盲目偶像"[the harmonic juggernaut]①——大概他们对这个比喻的贴切性感到得意,几个段落后他们又重复使用了这个比喻。所谓"juggernaut"是一种巨大的战车,善男信女甘愿投身死于其轮下。我们不太清楚,为何阿巴特和帕克觉得自己会葬身于莫扎特终场的伟大行进中。他们和韦伯斯特还抱怨,分析家总是选择重唱曲来彰显莫扎特的调性逻辑,这似乎也不尽合理,因为他们没有提及,莫扎特正是对自己的重唱最感到骄傲。莫扎特在歌剧中将重心从咏叹调转向了重唱,在这一方面他的贡献超过其他任何人。虽然我能理解,巴洛克声乐风格的爱好者并不喜欢这种转变,但好像没有什么理由要去反对批评家很自然地集中于重唱。莫扎特歌剧中许多重要角色的性格主要是通过重唱分曲来进行塑造,最好的例证是唐·乔瓦尼和唐·阿尔方索。很遗憾更多的注意力没有给咏叹调。但莫扎特在歌剧技巧上最突出的——如果不是说最微妙的——创新之处是为重唱保留的,而正是重唱(或许比任何其他方面更甚)将他的作品与其同代人的歌剧区分开来。

我怀疑,这种抵触情绪之所以产生,是因为一直存有疑问——这些调性关系如何以及在多大程度上能被听到,以及它们究竟有多重要(持续的疑问是标准的俗套)。显然,即便没有明确意识到莫扎特歌剧存在的调性结构,我们仍然能欣赏,而且也能够相当不错地理解这些歌剧。但是,从《后宫诱逃》开始,莫扎特就决定每部歌剧都必须以同一调性开始和结束,这个决定当然会对具体歌剧的内部结构产生影响。

或许简短地讨论一下《费加罗》最后一幕的终场会带来一些启发。最后的 D 大调段落很短,曾引起很多评论。韦伯斯特为这段音乐的稳定性辩护,反对帕克和阿巴特的攻击。他指出,这段音乐之前有一段很强的属的准备。随后,他又加了一句——似乎是为了避免屈从于旧的正统理论——"当然,这个解决与奏鸣曲式没有任何关系。"但是恰恰相反,确实

① 见 Carolyn Abbate and Roger Parker,"肢解莫扎特",第 194 页。

有关系，除非你对奏鸣曲式抱着像韦伯斯特那样狭隘和刻板的观点。在　xxiv
最后一幕的终场结尾之前，有一个在下属调 G 大调中的长时间段落。奏
鸣曲式中下属调的传统位置是位于再现部一开始之后。海顿常常在再现
部之前引入下属调，而贝多芬经常将其易位至尾声。甚至可让再现部在
下属调上开始。无论怎样，关于奏鸣曲式这一部分中的下属调的重要性，
所有当时的器乐作曲家都有充分的理解。进而，我们应该意识到，这里已
经到达歌剧的结尾。奏鸣曲或交响曲的末乐章传统上会给下属调较其他
乐章所允许的更重要的地位。不仅大多数回旋曲都会有一个下属调上的
中心段落，而且甚至一个采用第一乐章形式的末乐章（如莫扎特《F 大调
钢琴奏鸣曲》K. 332 的末乐章）也会在发展部中间有一个独立的下属调主
题。《费加罗》第四幕终场的下属强调是无需质疑的。阿伯特曾提请人们
注意它的对称性：

　　　　　D—G—降E—降B—G—D

　　终场的调性结构作为一个整体与戏剧动作具有直接的关联：最突出
的变化是朝向降 E 大调的运动，此刻正是费加罗相信伯爵正与苏珊娜调
情。莫扎特的天才灵性，使这一片刻具有魔术般的诗意，使之成为爱的礼
赞。而达·蓬特给予作曲家的歌词，其间甚至使用了典故——费加罗悲
伤地将自己比作遭到维纳斯离弃的伏尔甘[Vulcan]。和声上，降 E 是终
场中最远的调性，而此处的织体最为精致入微。莫扎特奇妙的独创在于，
将这个戏剧与和声上的紧张高潮写成了一个富有表情的 Larghetto[小广
板]，夹在其前运动较快的 G 大调和随后的 Allegro molto[充分的快板]
之间。这是一个令人不禁屏住呼吸的宁静时刻，其中圆号承担两个任务，
其一是建立田园气氛，其二是影射传统中的戴绿帽子男人[cuckold]。将
和声的紧张置于作品的中心，这是奏鸣曲美学的一个核心成分。发展部
中引入安详的宁静段落，出色运用这一手法的例子可见莫扎特《降 B 大
调协奏曲》K. 595，以及贝多芬《降 B 大调弦乐四重奏》Op. 130（这两个段
落也都与远关系调性相联系）。

　　甚至终场结尾之前的 G 大调段落也是由奏鸣曲原则所调控。伯爵以惩罚恐吓，苏珊娜和费加罗假装懊悔——此情此景由和声与主题的发展伴随。其后，伯爵夫人入场，加入恳求的众人——此时，和声解决回复至主调。接下去的 *pianissimo*［极弱］段落急促地转向降调性的方向（这里是主小调）——此乃奏鸣曲式在这个关节点上的传统用法。可以说，莫扎特根据戏剧的需要调整了他的器乐理想，但更合适的说法是，应注意这些理想怎样帮助他实现了脚本的潜能。

　　降 E 大调作为紧张高潮点的角色自然让人回想起全剧中间第二幕的终场，它的起讫都在降 E 大调上。莫扎特中心终场的主要调性在和声上总是远离整部歌剧起讫的调性。另外有两个重要的例子，最后的终场同样也在最紧张的时刻召回了中心终场的调性。在《女人心》中，中心终场的 D 大调在最后的终场（其中心调性是 C 大调）的中间重现——此时，两个男人假装从战场上回来，脱去了阿尔巴尼亚人的伪装，从而使情境陷入危机。在《魔笛》中，第二个终场的框架调性是降 E 大调，它在 C 大调上到达水火考验的戏剧高潮，而 C 大调是第一个终场的调性。（C 大调和降 E 大调之间的对极关系，在该歌剧的一开始就得以建立，并在最后的终场中得到实现。）

　　莫扎特在何种程度上期待我们听到这些关系？我们当然不知道。但是，对于有绝对音高的人而言（很多音乐家——当然包括莫扎特——都有这种能力），经过训练后听出这种关系并非难事。（这些关系对莫扎特的同代人比我们更重要。）确实，《费加罗》的 D 大调并没有像《唐·乔瓦尼》的 D 小调那样确定稳固，虽然巴尔托洛的咏叹调（第 5 分曲）很清晰地召回了序曲的辉煌性，而一开始就出现的 D 大调、G 大调、降 B 大调、F 大调、D 大调的接续，在调性上满足了那些希望将不协和调性置于中心、在结尾时又得到解决的听者；接下去的 A 大调二重唱延长了 D 大调的区域。

　　然而，需要注意的是降 E 大调在作为一个整体的《费加罗》中的作用。它首先出现在凯鲁比诺对情窦初开的不安叙说中。在其前的 A 大调二重唱之后，这个调性的到来相当出奇。在降 B 大调三重唱中，当凯

鲁比诺被发现躲在衣橱后面时，该调性发挥着重要作用。它在伯爵夫人的第一首咏叹调中重又出现，而这首咏叹调是对爱的乞灵。降 E 大调支配着第二幕的终场及其不同寻常的错综纠葛。在最后一幕中，它再次出现——作为费加罗的"吃醋"咏叹调的调性，莫扎特显然需要这个调性，为了在圆号上（传统中圆号与降 E 调相连）暗示这个双关意思。这一调性不断出现在整个作品中，这赋予它在最后一个终场的作用以更深的景观。我并不想对调性意义的胡言乱语再添新说——认为降 E 大调是情欲性爱的象征。但是，它在整个作品中所发挥的作用是，表达情感痛苦或不安，而这一点加强了这样一种看法，即莫扎特认为 D 大调是整个作品更基本的调性，降 E 从而构成了某种不协和的对极。我不知道他是否希望公众也听到这一点，但这些关系至少会在下意识层面影响部分听者，这是可以肯定的。

能否听出来的问题很尖锐，因为这一结构忽略了宣叙调中所发生的音乐进行。然而，莫扎特拒绝宣叙调在调性结构中扮演重要角色，这对于他对一部歌剧中调性关系运作方式的感觉其实很重要。基本原则是，任何不被宣叙调或说白所打断的分曲都必须在同一调性上开始和结束。显然，宣叙调对于莫扎特而言几乎是一种非音乐，就像说话一样。达·蓬特 xxvi 的说法直接反映了这一观念，他在回忆录中将终场定义为一个在其中"演唱"[canta]从不停顿的分曲。这就意味着，为了把握一部歌剧中的调性关系，我们就必须忽略宣叙调（像咏叹调一样，宣叙调还没有被人——也许除了阿伯特——进行足够的研究）中某些时候很有趣的转调。显而易见的还有，莫扎特歌剧在修订之前的原始版本最好地反映了他的调性概念。① 在《唐·乔瓦尼》在布拉格的原始制作中，第二幕中唐·奥塔维奥

① 布拉格版的《唐·乔瓦尼》后来为在维也纳上演作了修订，总的来说是要试图挽救一部分的调性关系。从"Or sai chi l'horiore"[现在你知道了]到香槟咏叹调，有一个从 D 到降 B 的三度跳距。插入 G 大调的"Dalla sua pace"[因她的安宁]，正是为了保留从 D 大调区域到降 B 的基本三度关系。为什么莫扎特没有将新的男高音咏叹调放在第二幕他删去"Il mio tesoro"[我心爱的]的部位？显然，因为在此处他想要一首辉煌的炫技性唱段，而他在这里放置了新的"Mi tradì"[那个忘恩负义之人]——这是他被迫为维也纳的埃尔维拉所写，作为辉煌男高音的某种替代。

咏叹调的降 B 大调向墓地场景的 E 大调的三全音跃进具有非常明显的戏剧意义。而这一点在维也纳版本中遭到破坏。

我们还应该同意阿伯特的另一个观点。他认为莫扎特歌剧中的某些连接具有比其他作曲家的歌剧更加严谨的组织结构。《女人心》的开头具有奇妙的封闭形式——C 大调序曲，G 大调，E 大调，C 大调——几乎是太舒服地就范于主调-属调-远关系调-主调解决的奏鸣曲美学。该歌剧的其他段落在结构上较为松散，但否认莫扎特在每部歌剧的起始都希望将开始调性建立为主要调性，这未免有悖常理。莫扎特往往利用脚本所提供的方便，巧妙地将情节进展基于在他的其他作品中显得如此重要的调性原则之上，拒绝承认这一点，在我看来也未免荒谬。强行将这些歌剧塞入某种晦涩的教条主义构架中（一旦付诸实际应用，立即就会暴露弱点），当然同样荒唐。无论怎样，莫扎特在自己的歌剧中以令人赞叹的丰富多样性进行加工处理的调性框架，既给人以智力上的满足，同时也具有自身的美感。即便并非他的构架的每个方面都能够被耳朵所把握，我们也能够通过学习在实际演出中得到足够的感知，这其实不用太费力。而理解又会增加真正的音乐快感。

<div align="right">

纽约

1997

</div>

致　　谢

与朋友们多次交谈，我从中获益匪浅。往往，其中一位会举出某个新例证，恰巧说明了另一位朋友的观察。要列举所有这些想法的贡献，那简直不可能。此书中很多思想都是音乐观念的硬通货，源自所有演奏和聆听相关音乐的音乐家。大多数时候，我根本不能区分（即便我想做出区分），哪些思想是我自己的，哪些是我通过阅读获得，哪些是我从老师处习得，或者干脆是在交谈中听到的。

感谢我在写作此书时所获得的无价帮助会更容易些。我深深地感激——的确，应该说至今仍然为之惊讶——William Glock 爵士的耐心和热心。他阅读了整部书稿，提出了数以百计的建议，从而提升了本书的写作风格和思想。布朗大学的 Henri Zerner 在每个阶段中都伸出援手，并提出诸多改进和修正意见。同样，没有他的删除，本书也许会略长，而疑点定会大大增多。感谢普林斯顿大学的 Kenneth Levy，他阅读了书稿的头一半，对若干要点提出改进。（当然，如仍有错误残存，应该归咎我本人，而不是他人。）我还应该感谢 Charles Mackerras，David Hamilton，Marvin Tartak，加州大学戴维斯分校的 Sidney Charles，普林斯顿大学的 Lewis Lockwood——他馈赠我没有或不知道的材料，还有 Mischa Donat——她编制了索引。

我应向 Faber 音乐出版社的 Donald Mitchell 致谢，为他在此书仅仅写了两章时的鼓励，也为他随后的鼎力相助；我也向 Piers Hembry 致谢，

他制作了谱例的缩谱；我还向 Paul Courtenay 致谢，他的抄谱达到了如此优美的境地。

我无法用语言表达对两个人的感谢之情。Aaron Asher 无论在 Viking 出版社工作时，还是他后来离任，都一如既往地鼓励我，并负责本书的编辑。Elisabeth Sifton 聪慧机敏又老练成熟，她在最后的修订阶段施予援手，使本书制作的最后阶段如此愉快，简直令任何作者都会喜出望外。

——选自本书第一版（1970）前言

感谢 W. W. Norton 出版公司的 David Hamilton 和 Claire Brook 让我有可能改正本书第一版中我所犯的错误。由朋友们发现这些错误，并予以更正，于我是莫大的愉悦。我感谢许多人的帮助，但我必须首先提及 Paul Badura-Skoda 的一封详尽而有雅量的来信。此信以极大的热心讨论了我书中的若干要点，并使我有可能做出一些改正。我还接到了几封来信，它们来自 John Rothgeb, Alan Tyson，以及一位多伦多大学的学生——匿名，因为我一直不知道他的姓名。当然，我运用这些不同角度的评论和观察的方式方法，全然由我自己负责。

最近我阅读了阿诺德·勋伯格关于勃拉姆斯的文章，发现此文中对贝多芬《第五交响曲》的两个主题的分析与我的分析如出一辙。我不记得之前读过勋伯格的文章，但很有可能多年以前我确实读过。这里我谈及这些无意识的"剽窃"中的一例，只是指出本书中的很大一部分必然是公共财产。谈论一个对我们的音乐经验而言处于如此中心地位的课题，一本书的价值可能主要在于，它阐明了（无论以什么样的新意）那些已经被感知但尚未得到充分理解的方面。

——选自诺顿图书馆 1972 年版［Norton Library Edition］

为这个新版本准备新材料，我要感谢以下各位的慷慨相助：Lewis Lockwood，Scott Burnham，Kristina Muxfeldt 和 David Gable。

纽约

1997

参考文献说明

关于 18 世纪晚期和 19 世纪早期的音乐，至今还没有出现令人满意的著作，但 Manfred Bukofzer 的《巴洛克时期中的音乐》[*Music in the Baroque Era*, 1947]仍然是一部令人叹服的大作，尽管其中存在局限。我意识到，对于巴洛克时期的理解，我是何等受益于该书中的诸多一般性概念。

Hermann Abert 的《莫扎特》[*W. A. Mozart*, 1923]对莫扎特风格的讨论至今无人超越。Tovey 众多关于莫扎特的文章中，那篇关于《C 大调钢琴协奏曲》K. 503 的雄文是最伟大的篇章。Heinrich Schenker 对莫扎特《G 小调交响曲》K. 550 的分析也许是他关于古典风格最富刺激性的论述。Wye Jamison Allanbrook 的《莫扎特的节奏姿态》[*Rhythmic Gesture in Mozart*]一书提出了新的洞见，而 Ivan Nagel 的《自主与悲悯》[*Autonomie und Gnade*]对莫扎特的歌剧进行了有趣的崭新诠释。

关于海顿，我们都受益于 Jens Peter Larsen 和 H. C. Robbins Landon 的研究工作，特别是后者对所有交响曲的编订。Emily Anderson 对莫扎特和贝多芬书信的翻译，Robbins Landon 对海顿书信和日记的编辑，O. E. Deutsch 的莫扎特和舒伯特文献性传记，所有这一切使很多材料进入英语世界。Robbins Landon 的五卷本海顿生平现在已是不可或缺。对 1780 年之前的海顿，最好的论述是 James Webster 的《海顿的"告别"交响曲和古典风格的观念》[*Haydn's 'Farewell' Symphony and the Idea of*

Classical Style]。

关于贝多芬已有很多论述,要想不去重复别人已经说过的东西,那是难上加难。但我仍然试图承认任何出版物的贡献,它们或是给出了我以前不知道的信息,或是启发了我的论述。对于一个如此经常被讨论的课题而言,出版时间的前后并不十分重要:例如,Kinderman 在《贝多芬论坛》[*Beethoven Forum*]第一卷(Lincoln and London, 1992, p. 123)中提到了 Op. 110 的赋格主题的平行四度与谐谑曲的三声中部的关系。他参考了 Alfred Brendel 在 1990 年发表的一篇文章。但我已在 1960 年代一张唱片的封套说明中讨论过这一点。自这部作品写作一百七十年以来,一定有很多钢琴家都观察到了这一点。未加批判的文献参考很无趣,因而我只在觉得很重要时才指出不同的意见。

Thayer 的《贝多芬生平》[*Life of Beethoven*]是关于这位作曲家所有研究的必备参考。最好的版本是 Elliot Forbes 编辑的版本(1964),本书此后简称为塞耶版[Thayer]。Tovey 的未竟之作《贝多芬》[*Beethoven*]当前不幸被低估。Maynard Solomon 的传记现在被公认为最具权威性,Joseph Kerman 关于贝多芬四重奏的专著获得了同样的尊崇。有关贝多芬接受最好的论述是 Scott Burnham 的《贝多芬英雄》[*Beethoven Hero*]。Robert Winter 和 Douglas Johnson 通过对贝多芬手稿的研究让所有的学者获益。最近有关贝多芬的风格研究,最有趣的有 Robert Hatten、William Kinderman 和 Lewis Lockwood 的成果。后者对 Op. 69 和《英雄》的研究具有根本性的重要意义。

xxx

谱例说明

我特别感谢出版社的慷慨，他们同意，几乎一切具有重要性的讨论都配有谱例，有时甚至很长。我们期望，有可能让读者在阅读本书时不必因手边没有总谱而遗憾。我并没有特意引录自己最喜欢的段落，但是仍有很多这样性质的谱例必然流入。然而，我确实费心试图平衡熟悉的曲目和少为人知的谱例。

对乐队和室内乐总谱进行缩编，将不同的乐器组合到一个谱表里，其目的是照顾读谱的方便，又使读者有可能看清总谱中的所有细节。要想重构原来的总谱，在任何情况下应该都是可能的：那些并不是所有的细节都被标明的谱例均标有星号(＊)。因此，在两行谱表上写作管弦乐队或四重奏谱例，这是原谱的精确移植，而绝不意味着是钢琴改编——不过我当然欢迎这样的做法，即在钢琴上阅读这些谱例。这恰恰是我自己时常所为，在手够不到的地方就临时变通。

我尽量找无需规范化就能使用的最好的谱面文本，虽然有时觉得做些调整也属合理，如遇到不同的乐器在同样的力度层次上相继进入，就不再重复标记力度记号。有一个缩略记号，即加号(＋)，需要说明一下：它被用来指示重叠（除非特别指明，一般指同度重叠）。即，"Fl."指的是，在标记的这个节点上，长笛承接了（音乐的）线条；"＋Fl."指的是，先前已被指明的乐器仍然继续演奏，而现在被长笛重叠。总的来说，阅读的方便被置于格式的统一之上。我希望，谱例中所存在的前后不一，既不让人感到迷惑，也不让人感到唐突。

卷　一

导　论

一、18 世纪晚期的音乐语言

　　1792 年,贝多芬离开波恩,随身带着一本纪念册,在其中赞助人华尔斯坦[Waldstein]伯爵写道:"你动身前往维也纳,去实现很久以来梦寐以求的心愿……你将从海顿的手中接过莫扎特的精神。"的确,贝多芬正是想拜莫扎特为师。几年前,贝多芬去过维也纳,莫扎特对他的钢琴演奏似留有印象。但是,莫扎特刚刚过世,于是 21 岁的贝多芬转而求拜海顿——他在访问波恩时曾经鼓励过贝多芬。

　　似乎维也纳古典乐派三大师的现代概念早已存在于历史自身之中。实际上,贝多芬同代人已经认可这个概念。海顿去世后不久(离贝多芬过世尚早),音乐爱好者在抱怨维也纳音乐生活的琐碎无聊时,常常提及海顿、莫扎特和贝多芬的作品很少有演出机会,相比之下,新写的和更"现代"的意大利歌剧倒是频频亮相。有人相信,音乐到莫扎特为止就停滞不前,但即便这些人也认为,贝多芬并不是个革命家,而是一个伟大传统的古怪叛逆者。更有远见的人则干脆把贝多芬放在与海顿和莫扎特平起平坐的地位上。早在 1812 年,当时最优秀的音乐批评家 E. T. A. 霍夫曼(他崇拜莫扎特,于是将自己的原名弗雷德里希[Friedrich]更改为莫扎特的名字——阿马多伊斯[Amadeus])就在文章中提到,世上有三个伟大人物,无人堪与之相提并论,除了格鲁克——格鲁克之所以突出是因为其歌剧构思立意的严肃高贵。霍夫曼在 1814 年写道,"海顿、莫扎特和贝多芬发展了一种新型的艺术,其渊源可追溯至 18 世纪中叶。缺乏思考和理解

使原有的宝藏黯淡无光，结果是伪冒者企图用外表金箔以假乱真。但这可不是这些大师的错，精神在他们的艺术中闪烁着高贵的光芒。"

这种新型的艺术后被称为古典风格（之所以这样称谓，一半是出于约定俗成）。这个称谓并不是霍夫曼的主意：对他来说，海顿和莫扎特是第一代"浪漫主义"作曲家。但不论名称是什么，人们很早就感知到了这种新型风格的原创性和内在统一性。

20　然而，一种风格的概念并不是历史事实的对应，而是为了回答某种需要：它创建了一种理解的模式。我们几乎立即感到，这种需要并不属于音乐的历史，而是属于音乐趣味和鉴赏的历史。一种风格的概念只具有纯粹的实用定义，而有时它变得太随意、太模糊，以致毫无用处。最大的危险是混淆不同的层面。例如，比较文艺复兴盛期的绘画与巴洛克时期的绘画，也许会导致方法论的混乱，尽管这种比较可能提供富有成果的个别观察——其原因在于，一般认为，文艺复兴盛期的绘画指的是罗马和佛罗伦萨一小部分（以及威尼斯更小一部分）画家的作品，而巴洛克绘画则带有国际性，横跨一个半世纪。风格语境的范围绝不是随意决定的，因而极有必要作出区分，什么是一个小群体的风格（法国印象主义、奥克冈及其门徒、湖畔诗人[Lake Poets]），什么是一个时代的"无名氏"风格（19世纪法国绘画、15世纪晚期的佛兰德斯音乐、英国浪漫主义诗歌）。

但是，这种区分在理论上说说容易，实际却很难做到：如被称为巴洛克盛期的音乐风格（从1700到1750年）是国际性的，但却没有任何一个小群体能够在重要性和聚合性上堪与三位维也纳古典乐派作曲家相比（三人中没有维也纳本地人）。但是，巴洛克盛期风格提供了某种聚合、系统的音乐语言，三位古典大师可以运用它，可以用它作背景来衡量他们自己的语言。如果需要，莫扎特可以写作一首不错的巴洛克盛期风格的模仿曲，尽管说不上完美；将他自己的做法与一个巴洛克盛期作曲家的做法进行结合（如他对《弥赛亚》的重新配器），其中所体现出的碰撞，更多是由于两个分离的、明显不同的表达体系，而不是因为两种不同的音乐个性。应该指出，对于莫扎特和贝多芬，巴洛克盛期的风格主要意味着亨德尔和

巴赫①；同时应该明确的是,亨德尔和巴赫以各自非常不同的个人化方式综合了他们时代中的各种民族风格的体系(德国的、法国的、意大利的)。巴赫与亨德尔的个人风格的对立性格,赋予他们某种相互补充的关系,而这一点反过来又可将他们看作是一个整体。

　　一组人的群体风格和一个时代的风格为何有时被混淆,其合法原因是,一种群体风格常常似乎实现了该时代模糊不清的渴望抱负。一种风格可以被比喻性地描述为一种探索语言、凝练语言的方式,在这个过程中,它本身变成了一种方言(或是自足的语言体系),也正是这种凝练聚焦,使所谓的个人风格或艺术家的独特性成为可能——比如莫扎特创作的衬托背景是其时代的一般风格(当然,他与海顿和约翰·克里斯蒂安·巴赫的关系更为特殊)。但是,与语言的类比到此必须刹车,因为一种风格最终其本身要像一件艺术作品一样被看待,要像一部个体作品一样被评判,而评判的标准也基本上相同:聚合性,震撼力,以及相关引涉的丰富性。当前,时尚变幻莫测,人们热衷于复兴各种往昔的风格——如前拉斐尔绘画、巴洛克音乐等,每种不同的风格几乎都成了坚实的客体对象,似是一件古家具,可以被占有,也可以被欣赏。然而,这种将某种时代风格看作是一个"艺术对象"的做法,暗示了群体风格之所以成立的解释。一个群体风格体现某种综合的程度(就像一件艺术作品),要比一个时代的"无名氏"风格更有信服力——它将时代中相互冲突的力量调解为统一的和谐。群体风格不仅是一种表现的体系,它自身就是一种表现。

　　"表现"[expression]一词常常败坏思维。用于艺术,它仅仅是个必需的比喻。作为一种通行说法,它确实常常有帮助和安慰作用,但只是针对某些人——他们感兴趣的只是艺术家的人格,而不是其作品。但是,表现的概念,即便是其最幼稚的形式,对于理解 18 世纪晚期的艺术也是必不可少的。当然,在任何时代中,一部音乐作品最微小的细节的形式品质也无法与其情绪的、感情的(以及智力的)意义——在该作品的范围内,而且

21

――――――――――

①　尽管莫扎特熟悉后来试图继承对位风格的作曲家,但自他知晓约翰·塞巴斯蒂安·巴赫的音乐之后,他的作品中出现了长足的发展进步。

随之在更普遍的该风格语言的范围内——相脱离。因此,我始终关注的是造成古典综合性的各种因素的意义。但是,用特定的表现特征来确定一种风格,这是一个极其严重的常见错误——如将16世纪的"优雅"绘画孤立看待,称之为"矫饰主义"[mannerist];称古典风格为阿波罗式的;称浪漫主义为热情的或阴郁的;等等。如果把风格看作是运用语言(不论是音乐语言、绘画语言,还是文学语言)的一种方式,那么它应该具有最宽广的表现范围。莫扎特的一首作品可以像肖邦的或瓦格纳的作品一样是阴郁的、优雅的,或是骚动不安的——但是以其自己的方式。诚然,表现的手法会影响表现的实质,这也正是语言运用的流畅还是吃力(表现的自如性)为何在艺术中会如此重要。而在表现的自如性变得如此重要这个关口上,从严格意义上讲,一种风格不再是表现或交流的一种体系。

所以,理解一种艺术"语言"的历史,与理解一种用于日常交流的语言的历史,其间的方式有所不同。例如,在英语历史中,某人说话与另一个人没有什么优劣之别。重要的是完整的图景,而不是个别例证的旨趣、自如性和深刻性。但另一方面,在文学风格和音乐风格的历史中,价值评判是一个必需的前提:即便海顿和莫扎特不太可能与他们的同代人彻底不同,他们的作品和他们的表现概念也必然处于历史的中心。这就像把语言的历史头脚倒置:在此,是拿个别人来评判使用语言的大众(他们与该个人是什么关系),是个别人的语言陈述提供常规并在重要性上压倒普通用语。

音乐史(以及任何艺术史)中特别麻烦的是,最引发我们兴趣的是最特殊的东西,而不是最一般的东西。即便在单个艺术家的作品中,最代表他个人"风格"的也不是他通常的手法,而是他最伟大、最独特的成就。这一点似乎干脆否定了艺术史的可能性:只存在个别的作品,它们自足自立,自己规定标准。艺术作品中存在一个本质的矛盾:它拒绝改写和翻译,但又只能存在于某种语言的范围内——而这暗示着改写和翻译的可能性(一种必要的条件)。

一种群体风格的概念是一种妥协,它一方面避免了上述残断碎片的可能,另一方面也不会陷入"无名氏"时代风格的困难——无法区别绘画和装饰墙纸,无法区分音乐与佐餐所用的商业背景噪音。我们所设想的

这种群体风格，并不一定是所谓的"流派"——一组关系紧密的艺术家及其门徒的派别，虽然有时确实如此。这种群体风格是一种虚拟、一种塑造秩序的尝试、一种建构，以便让我们能够解释音乐语言中的变化，同时又避免被大量的小作曲家所迷惑——这些小作曲家中，许多人有相当不错的水平，但他们对自己发展方向的理解不完善，仍然依附于过去的老习惯（在新的环境中其有效性已降低），或是尝试一些新观念，但又没有能力进行富于逻辑的表达。

古典风格与"无名氏"风格（也即18世纪晚期的音乐方言）的关系是，它不仅综合了该时代的艺术可能性，而且也是往昔传统遗产的纯化体现。正是在海顿、莫扎特和贝多芬的作品中，所有当时的音乐风格因素（节奏的、和声的与旋律的）协同运作，这个时代的理想在极高水平的层面上得以实现。而（比如）卡尔·施塔米茨[Carl Stamitz]的音乐，将一种原始的古典句法和最老式的巴洛克模进和声组合在一起，其结果是某个因素不但没有加强另一个因素，反而削弱了它。随后的迪特斯多夫[Dittersdorf]，他的作品（尤其是歌剧）旋律妩媚，甚至具有某种欢快的幽默感，但是在和声上从不超出最简单的主-属关系。甚至就历史地位和影响——但更主要的是18世纪音乐发展的重要意义——而言，海顿和莫扎特的作品也不能根据他们同代人的背景来理解；反之，应该是小人物必须以海顿和莫扎特音乐中所蕴含的原则框架来衡量；或者，在某些时候，这些小人物以某种有趣而独特的方式位于这些原则之外。例如，克莱门蒂[Clementi]从某种角度看就是一个另类人物，他融合了意大利传统和法国传统，其对炫技走句的发展，对于胡梅尔和韦伯的后古典风格非常关键。很有意义的是，这类被李斯特和肖邦赋予很大艺术重要性的走句，在贝多芬的大多数钢琴音乐中却被断然拒绝。在贝多芬关于指法和手位的言谈中，他反对那种最适用于此类走句的演奏风格。虽然贝多芬向钢琴学生推荐克莱门蒂的音乐，但他反感"珍珠般"的演奏技巧，甚至批评莫扎特的演奏颗粒感太甚[too choppy]。

使海顿、莫扎特和贝多芬成为一个整体的，不是他们的个人接触，甚至不是他们之间的影响和互动（尽管他们彼此间的相互接触和影响都很

23

多),而是他们对古典音乐语言(他们对这种语言的规范和变化贡献良多)的共同理解。这三位作曲家,性情不一,在表现理想上常常截然相反,但在他们的大多数作品中最终达到了相类似的解决方案。因此,风格的统一确是虚构,但创建这个虚构的也包括这三位作曲家自己。大约 1775 年左右,海顿和莫扎特的音乐中明显发生了重大变化。这一年正值莫扎特写作《降 E 大调钢琴协奏曲》K.271——也许是莫扎特的成熟风格全面展露的第一首大型作品;与此同时,海顿完全熟悉了意大利喜歌剧的传统——古典风格从该传统中获益匪浅。这个年份并不是主观的武断;出于不同的理由,提前五年或十年也可以,但在笔者看来,非连续性比连续性更重要。就是从这个时候开始,替代巴洛克盛期节奏感的新型节奏感觉,开始彻底持续如一地占据上风。海顿宣称 1781 年的《谐谑》(或称《俄罗斯》)四重奏 Op.33 是根据全新原则而作,我所以会郑重其事地对待海顿的这个说法,其原因不言而喻。

<p style="text-align:center">＊　＊　＊</p>

使古典风格成为可能的音乐语言是调性语言。调性不是一个笨重、僵死的体系,从一开始它就是一种有生命力的、逐渐变化的语言。调性恰恰在海顿和莫扎特的风格形成之前走到了一个新的、重要的转折关口。

对调性的解释简直是众说纷纭。也许在此应重申它的一些前提——为了简短起见,我的解释偏向定理性质,而不是历史叙述。调性是三和弦(它们基于自然泛音)的一种具有等级结构的安排。泛音中最突出的是第八、第十二、第十五和第十七泛音。第八和第十五泛音可以被省去,因为它们是同一个音,只是音高更高而已(我在此避免讨论心理和惯例原因);第十二泛音和第十七泛音移低接近基音(也即主音)后成为五级音和三级音,也就是属音和上中音。

在这个由主、属、上中各音构成的三和弦中,属是最突出的泛音,因而自然是第二个最有力的乐音。但是主音自身也可被看作是其下五度音(称为下属)的属音。通过在上行和下行方向相继构成三和弦,我们就可以获得一个虽然对称,但却不平衡的结构:

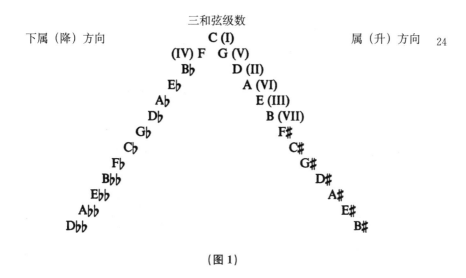

(图1)

该结构的不平衡是因为,泛音都是从一个乐音中生发,而基于前一个乐音的相继第二个泛音的属方向(也即升的方向),压倒了呈下行趋势的下属方向。下属通过将主转变为属,以此来减弱其力量(即,不是将主音作为中心三和弦的根音,而是将其作为一个泛音)。这个不平衡对于理解几乎所有调性音乐都是非常关键的。音乐艺术几个世纪以来所赖以生存的张力和解决的可能性即导源于此。可以从自然大调音阶的形式构成(上图中标有罗马数字的乐音)中立刻感知到这种不平衡。自然大调音阶仅仅包括一个下属方向上的三和弦根音,但却包括了升方向(即属方面)中头五个三和弦的根音。

在自然纯律中,属和下属两个方向的延伸无法导向自我弥合:如果继续乐音的自然泛音,Dbb与B♯不是同一个音,也不是 C。因此,任何一个属方面的三和弦都不等同于下属方面的三和弦,但是其中有一些非常相近。几乎从调性的肇始起,甚至早在希腊人的音乐理论思辨初期,音乐家和理论家就试图把非常相近的三和弦看成是同一个和弦,因而就形成了一个不仅对称而且循环的体系——它被称为五度循环:

$$C\ (I)$$

(IV) F = E♯	G (V) = A♭♭
B♭ = A♯	D (II) = E♭♭
E♭ = D♯	A (VI) = B♭♭
A♭ = G♯	E (III) = F♭
D♭ = C♯	B (VII) = C♭

$$(G♭ = F♯)$$

25　　这就带来了十二个乐音（可以音阶方式依次排列，构成半音阶）之间具有同等距离的强制性，而它歪曲了这些乐音与自然泛音的关系：这个体系被称为平均律制[equal temperament]。自此，围绕五度循环的转调，不论从哪个方向出发，都会最后导向原来的起始点。在 16 世纪，不少人努力建立平均律制，这对当时写作的很多半音性音乐非常要紧。但是，直到 18世纪，平均律制才成为音乐的理论基础（直到 19 世纪，有些键盘乐器调音师仍然在平均律和自然纯律之间进行妥协）。

　　平均律制使我们摆脱了调性到底是一种"自然"语言还是"人工"语言的纠缠。显然，它基于乐音的物理属性，但同样明显的是，它"转变"甚至"异化"了这些属性，以便创造出一种更加复杂、更加具有表现能力的规则语言。我们的耳朵和心智已经学会，将大小三度基本当作同一类音程，虽然，假如一个三和弦的下方三度是大三度，上方是小三度，这就更加靠近自然泛音的关系。因此，大三和弦比小三和弦更加稳定，这一事实（如同下属方向相对较弱）对于理解调性音乐的表现意义非常重要。

　　通过五度循环、而不是通过大小调音阶来规定 18 世纪晚期的调性世界，这种定义也许过于麻烦。但是它的优势在于，可以显示属对于下属的非对称性关系；此外更重要的是，强调一首调性作品的中心不是一个音，而是一个三和弦。五度循环也是当时测绘浏览半音阶的惯用手法，如我们在贝多芬早期的管风琴即兴曲所见，或后来肖邦的《前奏曲》所示。音阶本身暗示的体系不是调性的，而是"调式的"：在调式体系中，中心是一个音，每个作品都限制在调式所包括的乐音中，最后的终止更多是旋律性

收束,而非和声性收束。不过,音阶也有很大的重要性,因为不协和解决总是通过级进办法——从中引发的是调性中音阶与三和弦之间、级进与和声运动之间持续存在的紧张。音阶的意义还在于,在大调式和小调式之间做出本质性区别。

小调式的基本性质是不稳定。小调的作品倾向于在大调上结束,原因就在于此。它也可被看作是下属的一种形式(看一下图 1,C 小调音阶中不同于 C 大调的乐音,统统来自降号的下属方面)。由于这个原因,小调式总是被作为一种半音化的手段,一种为大调式增加色彩的途径;它并不清晰地规定朝向另一个调性的运动,但它是同一调性的更为不安、更有表现力的形式。在一个极度半音化的段落中,常常无法确定到底是大调还是小调(见第 256 页)。

18 世纪调性中的最大变化(部分是因为平均律制建立的影响),是强调主与属之间形成对极,而在以前这种对极感很弱。在 17 世纪,终止式的构成有时用属和弦,有时仍然用下属和弦。但是,调性体系固有的不平衡性(升方向的力量压倒降方向)不断被强调,这其中的重要优势开始真正得到实现,下属终止(或称变格终止)随之被抛弃。属终止成为唯一的终止式,而且属七和弦越来越明显的重要性加强了这一趋势:如果用自然音阶的乐音来构成三和弦,则在 VII 级上就不可能有真正的五音和稳定的三和弦,因为它只有一个减五度(三全音)。VII 级是主音的相邻音,也称导音。将 V 级放在 VII 级三和弦下就构成属七(V^7),它既是一个属和弦,也是一个最不稳定的不协和音响,需要立即解决到主和弦。由于中世纪对减五度的禁用此时已经消失,以及对所有不协和音响的大胆应用(现在被整合进一个更复杂的体系结构中,并在其中得到解决),属七的突出地位更得以加强。

自格里高利圣咏以来,所有西方音乐形式的基础是终止式——它的含义是,音乐形式是"封闭的",被置于一个框架内,自我独立。(直到 19 世纪,位于乐曲最后的终止式才遭到攻击,虽然从 16 世纪开始,就出现了即兴性的引子,以打破乐曲开头的封闭性)。

26

　　将属和弦(或者另一个和弦)暂时转化为第二个主①的转调手法,进一步肯定了主和属的对极关系。从本质上看,18世纪的转调,其实就是将不协和提升到更高(即整体结构)的层面。调性作品中,一个处于主调之外的段落是相对于整首作品的不协和音响,倘若要完全地封闭形式,要尊重终止的完整性,该不协和音响就需要解决。直到18世纪,随着平均律制的最终确立,转调的可能性才能完全彻底地得到体现,而这种可能性的结果直至18世纪的后半叶才真正实现。

　　例如,16世纪的半音转调在降方向和升方向上是不做明确区分的:半音化因此在很大程度上保持着它名称的原始意涵——色彩化。② 甚至在18世纪早期,转调也常常是一种游移的运动,而不是真正地(哪怕是暂时地)建立一个新调性:在下面这段引自《赋格的艺术》的音乐中,几个调性像万花筒般来回转换,但在进行中没有稳定的保持:

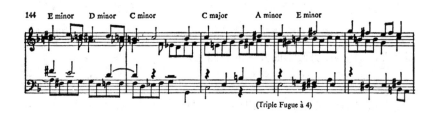

　　但是在莫扎特和海顿中,则开掘了三和弦的等级结构安排的内涵:可用非常清晰的、甚至戏剧的手法将各种可能的调性与中心调性进行对比,表现意义的范围由此得到充分的扩展。

　　该等级结构不仅仅在于每个三和弦在五度循环中的位置,它要复杂得多,还依赖于其他因素——作曲家在实际创作中并不一定同时运用这些因

　　① 在小调中,这个对极关系从1700年到1830年发生了剧烈的变化。在18世纪上半叶,(比如)C小调的第二个调可以是属小调(G小调),也可以是关系大调(降E大调)。但是属小和弦无法具有大和弦的力量,因此这个软弱的关系到18世纪晚期几乎完全消失。至此在小调中,关系大调作为小调中属的替代成为唯一的选择。当然,这种情况不可能延续长久。到舒曼和肖邦的时代,小调与其关系大调常常被当作同一个调,所以两者间形成对极关系的可能性趋于消失(如肖邦的《降B小调/降D大调谐谑曲》,或《F小调/降A大调幻想曲》)。小三和弦的不稳定功能显然是推动历史变化的一股动力。

　　② 半音化的西文形式chromaticism,其词根意思是"颜色"。——译注

素。例如,II级上的调性,虽然看上去与I级很近,但其实是最远的调性之一,或者说它是与主调关系最对立的调性之一,其原因很简单——I级主和弦如果将自己的根音加在II级(上主音)大三和弦上,就会构成一个属七和弦。这里简略地总结一下古典的用法:III级(中音)调和VI级(下中音)调是靠近属的升调性,暗示紧张度的增加(也即在结构层面上的不协和),因而在某种程度上它们可以替代属;降中音调和降下中音调基本上是下属调,可以像下属一样运用来减弱主,因而也减弱紧张度;另外的调性必须通过音乐的具体上下文来准确规定,虽然位于三全音(减五度)和小七度距离的调性是最远的,换句话说,就其大范围的效果而言是最不协和的。[①]

所有海顿、莫扎特和贝多芬的音乐在写作时都以平均律制为前提,甚至弦乐四重奏也是如此。当贝多芬在写作 Op. 130 四重奏的这个小节时:

第一小提琴是Db,而第二小提琴是C♯,显然在他的心目中,这两个音的音高应该是一样的。当然,贝多芬对于一个乐音在转调中的进行方向是有明确区分的。在同一乐章的开头:

28

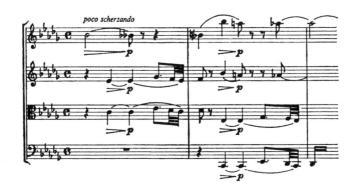

① 降上主音调(或称那不勒斯调)的重要悲怆作用将在第88页讨论。

降 B 小调-降 D 大调的模棱两可反映在B𝄫-A♮的标记上。我曾听到过一
个四重奏团以自然纯律来演奏这个段落,效果极其可怕。这并不是说弦
乐四重奏的乐手应该以严格的平均律来演奏:音高从来都是可以微调的,
但那是出于表现的原因,而与纯律无关。大多数小提琴家在实践中都觉
得,用最不"自然"的办法来调整音高是很自然的事。就真正的实际音高
而言,在此 B𝄫 要比 A♮ 还高,但因为 A♮ 属于一个不完整的降 B 小调终止
式,如果把它拉得高一点点,听上去会更有表现力,也更逻辑——导音常
常被升高而不是被降低。认为弦乐演奏家应该按纯律演奏的说法似乎是
19 世纪晚期的理论,主要是因为勃拉姆斯的朋友约阿西姆的倡导。而萧
伯纳断然宣称,约阿西姆根本不是在用纯律演奏,而是在跑调。理论应用
于演奏,往往出现危险。

 贝多芬确实说过,他能够在降 D 调的音乐和升 C 调的音乐之间作出
区别。但是,他的这种说法甚至可以用于在钢琴上演奏的音乐,可见这与
调律和律制无关。贝多芬说的是不同调性的"性格",这个课题更多与特
定作曲家的心理有关,与实际的音乐语言关联较少。唐纳德·弗朗西
斯·托维①认为,调性之所以有明确的性格是因为它们与 C 大调的关系。
C 大调被无意识地当作基础,因为它是每一个音乐家从孩童时代就学会
的第一个调性。因此,F 大调就其"本质"而言,是一个具有下属特质的调
性,针对 C 大调而言有释放紧张度的作用,所以大多数田园曲确实都采
用 F 大调。某些乐器的传统用法,例如降 E 大调的圆号,也影响到调性
的内涵。升 C 的属性格和降 D 的下属性格无疑也对作曲家的感觉产生
了作用力。在一个古典作品中,一个附属调性(即,作品主调之外的调性)
的性格取决于达到该调性的方式——或是从下属方向,或是从属方
向——但这并不影响平均律制在理论上的绝对统治。在实践中,平均律
制的轻微改变(或是通过揉弦,或是真正的歪曲),都是表情性的,而不是
结构性的。

 ① Donald Francis Tovey(1875—1940),英国音乐批评家、作曲家、钢琴家、指挥家,以
富有洞见和富于文采的音乐文字写作著称。——译注

几世纪以来,音乐线型的结构就一直处于被摧毁的过程中。18世纪后半叶代表着这一过程的重要阶段。音乐的线型性质并不仅仅是水平方向的(如常常被人以为的那样),仅仅是对位织体的相互独立的、连续性的声部进行(被当作线条)。在线型结构中也有垂直的方面。从1600年到1750年(再后),巴洛克的数字低音是一种以一系列垂直线条构成音乐流动的构思概念,其中音乐依靠一系列和弦来组成结构。事实上,此时的记谱可以轻易地在眼前展露出这种具有垂直方向的线型结构。(甚至在没有任何通奏乐器的独奏音乐中,一个和弦在哪里结束,另一个和弦在哪里开始,也是没有任何疑问的,尽管声部的运动具有独立性。)这些垂直性的"线条"由一条强有力的水平方向的低音线条来承载,整个巴洛克时期均是如此。而18世纪后期的新风格沉重打击了这两个方面。

这种转变的重要性,体现在18世纪早期已经得到发展的许多伴奏音型的广泛影响中。其中最出名的是所谓阿尔贝蒂低音:

这种伴奏音型不仅模糊了其中包括的(理论上)三个对位声部的独立性,而且也减弱了该音型试图展示的柱式和声的独立性。它打破了不同声部的孤立状态,将它们整合为一个线条;同时它也摒弃了和声的相互分立,将其整合为一个连续的运动。线型形式主要是音乐要素的分立,而音乐的历史——直到我们今天——都可被看作是逐渐打破艺术中各个具有分立作用的力量元素(如声部的对位独立、单声曲调进行、封闭性的和有框架的形式、以及自然音的清晰性)的过程。

貌似矛盾的是,打破分立状态的源头是运用这些分立因素本身的力量——就如同在绘画中,印象主义在避免孤立大型的形式构图方面超越了德拉克洛瓦,但是它的方法却是让每个笔触都相互分立、相互等同。在音乐中,古典风格打破了声部的水平独立性与和声的垂直独立性,其方法是将乐句分立出来,将结构清晰展现出来。18世纪晚期的乐句划分特意

强调周期性,以清晰明确的三、四、五小节(通常为四小节)为单位小组。将这种新的周期性体系纳入音乐流动中,用新的伴奏音型模糊这种流动的内在进行,这意味着古典风格的线型感被转交到了一个更高的层面,必须要被感知为是整体作品的连续性,而不是个别因素的线型连续性。

这种新风格的承载媒介是一种特殊的结构织体,它被称为奏鸣曲。

二、形式的理论

　　奏鸣曲式寿终正寝之后，才有可能对它盖棺定论。1840 年左右，车尔尼以骄傲的口吻宣称，他是第一个对奏鸣曲式做出描述的人，而当时奏鸣曲式已成为历史。"奏鸣曲"［sonata］的原始含义只是"演奏"，与"歌唱"相对。随后它才逐渐获得了更为确切的、但总是灵活的意义。一般认可的定义仅仅适用于浪漫时期的奏鸣曲，即便对于 18 世纪后半叶也过分狭隘。无论怎样，"奏鸣曲"不是一种确定的形式——如小步舞曲、返始咏叹调，或法国序曲。它类似赋格，是一种写作方式，一种有关比例、方向感和织体的感觉，但它不是一种模式。

　　区别一种形式的基本特征与后来给定的特点常常很难，部分是因为随着时间推移，后者倾向于变成前者。也就是说，我们必须区分，什么是一位 18 世纪作曲家的奏鸣曲概念（他在使用这一术语时会有多大自由度，他会在哪一点上说："这不是一首奏鸣曲，而是一首幻想曲"），什么是奏鸣曲的一般写作方式（写作奏鸣曲时逐渐形成的模式，而后又不幸被当作规则）。两者之间的界线常常并不清晰，而且我们甚至可以怀疑，即便是当时的作曲家，他们是否能肯定地划定这条界线。这不仅是因为奏鸣曲这个术语的意义发生了变化，而且也因为该术语本来就涵盖很大的范围，甚至本身就预示了变化的可能性。

　　自车尔尼以来，奏鸣曲常常被定义为一种旋律结构。这种定义（在许多方面形成误导）通常如下：呈示部以主调上的一个主题或主题群开始，

随后转至属调上的第二主题群;呈示部反复之后是发展部,其中主题在各种调性中被分裂、组合,结束时返回到主调;再现部中,第二主题群出现在主调中;最后是一个视情况而定的尾声。在上述这个传统定义中,我有意回避了呈示部的学院式分析——诸如第一主题、连接部、第二主题、结束主题之类,所有这些更成问题。我也没有提及所谓的"规则"——在发展部中"允许"出现一个新主题。事实在于(至少从斯卡拉蒂到贝多芬),虽然主题的位置、数量和性格不应被低估,但主题本身绝不是奏鸣曲式的决定性因素。

31　　　摧毁 19 世纪对"奏鸣曲式"的定义,这个游戏得手过易,司空见惯。只需想想几位大师的不同实践,上述描述的不足就不言自明:海顿在奏鸣曲中经常只使用一个主题,而且甚至在他使用几个主题时,也常常在新的部位通过重复开头几小节的乐思来标明导向属的转调;莫扎特喜欢用全新的主题来标明转向属调的变化(虽然他间或也追随海顿的做法);贝多芬往往倾向于折中——标明变化的新主题显然脱胎于作品的开始主题。此处,一个新主题的出现,并不是通常所想的那样必不可少,甚至谈不上是奏鸣曲式的一个决定因素。

第二主题的存在,对于海顿的同代人而言也并非十分要紧。海顿伟大的第 92 至第 94 交响曲在巴黎上演(这些作品专为巴黎而作)时,《法国信使报》[Mercure de France]的评论家充满敬意地写道,才能较差的作曲家往往需要许多主题来支撑一个乐章,而海顿只需要一个主题即可。一个好听的曲调当然受欢迎,而且这种曲调常常被用来强化和勾勒奏鸣曲的轮廓,但奏鸣曲的结构却不是由多个主题的接续所构建的。

虽然 19 世纪的奏鸣曲式描述具有很大的欺骗性,但这种公式化的描述怎样以及为什么成为可能,理解这其中的奥秘非常重要。浪漫主义第一代作曲家的结构思维是旋律化的,因而在看待奏鸣曲时,不免视主题框架为圭臬。有意思的是,他们的这种看法貌似很成功。1840 年以后所认为的"奏鸣曲式"与很多古典奏鸣曲不吻合,但是,有更多的古典奏鸣曲确实符合这个框架。尽管它将音乐中纯粹旋律的方面提升到了 18 世纪中从未有过的地位。只要旋律的方面与奏鸣曲式的其他决定因素没有发生

冲突,它就说得过去。即便它符合音乐也有误导之嫌,而且可能比它符合音乐时误导更甚,但要否决它也不是很容易。发展部中被允许出现一个新主题,而新主题确实常常出现;"连接部"常常是出现在它们似乎应该出现的部位上,有时它们的确听上去更具有连接性质而不是呈示性质;发展部开始时通常是遵循着规则——主要主题出现在属调上。

这种奏鸣曲式概念——很不幸,直至今日,大多数音乐学院和音乐欣赏课程中仍然在教授这种奏鸣曲式概念——的问题,并不是它不准确,而是它成了一种菜谱配方(而且,是一种已经无人会做的菜肴的配方)。它承认,有大量的奏鸣曲存在异端特征,但它将之归咎于作曲家的放任,因而暗示奏鸣曲应该以"正统"的方式写作。事实上,除了肖邦的奏鸣曲,大多数19世纪奏鸣曲确实是根据这种正统配方写出来的,而大多数情况很糟。这个配方不仅很僵化,而且根本没有考虑这样一个事实——到1840年的时候,该配方中的很多配料已经停产。对于由理论家建立的严格体系(诸如清晰的转调、连接部,等等)而言,19世纪的调性已经过于流动。其实,18世纪的和声本身已经过于微妙和复杂,但它似乎较易适应后世为其定制的"普罗克汝斯忒斯之床"[Procrustean bed]。① 从旋律性的角度描述奏鸣曲,实际上并不符合18世纪更为戏剧化的结构,正如19世纪的长气息旋律并不适应18世纪晚期的形式。奏鸣曲在1840年已经过时陈旧,如同巴洛克赋格在海顿时代已经老态龙钟;但不幸的是,贝多芬的声望(以及在某种程度上,莫扎特的声望)如此巨大,以至于妨碍了作曲家自由地将奏鸣曲形式用于完全不同的目的:如古典作曲家在沿用赋格时作为。没有任何巴洛克作曲家对海顿构成压力,但舒曼却受到贝多芬的重压。

"奏鸣曲式"传统理论最危险的方面是其带有规范性的信条。大体上,该理论最适合贝多芬紧跟莫扎特路线的作品。常常有一种假定,即对这种常规模式的偏离是某种不规则的举动,与之相平行的是,奏鸣曲式在18世纪早先的版本是某种低级阶段,从中演化出了更高级的类型。

这种认识仍然存在于20世纪的很多音乐思想中,但其方式愈发似是

① Procrustes,希腊神话中的巨人,他将俘虏拉长或截肢以使他们与床齐长。——译注

而非。此时的态度更多是统计性的而不是指令性的:"奏鸣曲式"的模式不再是一个理想化了的类型,而是基于18世纪作曲家的共同实践。"奏鸣曲式"意味着某个给定时间内大多数作曲家普遍运用的形式。这是一个更有吸引力的说法,更加关注"奏鸣曲"的历史发展,在描述和分类上也更有科学性。调性结构高于主题结构,这一点得到确认。同时被接受的还有18世纪形式中周期性分句的重要性。这种理论的不足是,它过分民主了。作曲家在后人(甚至在他们自己的同时代人)眼中并不是平起平坐的。(在此,我们触及到一个微妙的问题——"无名氏"的古典音乐一般风格和海顿、莫扎特、贝多芬的风格,两者之间的关系。)任何时代的风格不仅取决于做过的事情,而且取决于做过的事情产生的声望和影响。虽然,一个作曲家在公众间的声望和在同行音乐家中的声望也许很不一样。一部音乐作品的重要性至少部分视其成功的程度而定——即它对当时公众的当下吸引力,以及最终的尺度:它的内在聚合性和深刻性。但是要理解一部作品的成功,不论是长时段的成功还是短时段的成功,仅仅关注最常规性的和最标准化的步骤手法的风格理论却不能提供什么帮助。我们需要知道如果把音乐当作是一种常规语言就不可能知道的东西:不是已经做了什么,而是这些标准化手法被期待完成(通常没有完成)的艺术目的是什么。例如,在卡尔·菲利普·埃玛努埃尔·巴赫的键盘作品中(晚至1780年代才出版),"奏鸣曲"模式的各种种类都已存在,或是有完整的发展部,或是没有;或是有部分的再现部,或是有完整的再现部,等等。关键的问题在于,这些不同形式与和声、主题材料的关系是什么:如果这些形式当时都存在,为什么这位作曲家选择这一种形式,而非那一种形式?

从纯粹的调性角度描述奏鸣曲,虽然没有歪曲一首古典奏鸣曲运动的方式,但这种描述模糊了这种形式的内在重要意义。说到底,要讨论这种内在重要意义,就不可能脱离该形式本身。每一个奏鸣曲呈示部都从主调进行到属调(或者,走到属调的替代调性——关系大调也即上中音调,以及下中音调,这是仅有的可能),这没有疑问。但是,我无法相信,当时的观众听音乐仅仅是听走向属调的转换,而一旦这个转换出现,他就感到满足愉悦。走向属调的运动属于音乐语法的一部分,但并不是形式的

一个要素。几乎所有的 18 世纪音乐都走向属调：在 1750 年之前，这是无需强调的事；其后，它是作曲家不妨加以利用的一种手法。这意味着，每一个 18 世纪的听者都期待着朝向属调的运动，如果没有出现这个运动，将会令他困惑。这个运动是可理解性的必要条件。

因此，将和声结构孤立起来，虽然相对于"奏鸣曲式"的主题性定义而言是一种进步，但总体来说也不能令人满意。节奏遭到忽视，而主题被荒谬地看成是附属性的——它是加上去的装饰，为了强调甚或是为了隐藏某个更为基础的结构。最关键的是，没有指出任何有关结构与材料之间关系的线索：描述的角度要么太僵硬——以至于材料在那儿仅仅是为了填充一个先在的模型；要么太松散——形式完全但模糊地依赖于材料，好像一个作曲家写作时完全没有先前的作品（不论是自己的还是他人的）的灵感启发，好像听众面对每一个新作品时都期待对混乱的澄清，好像听众在聆听一部新交响曲时在某种程度上并不是节奏性的、旋律性的，甚至不是情感性的。

在此必须简短评述一下两种更为复杂精到而且相互对立的形式理论。可以分别称之为线型［linear］理论和动机［motivic］理论。以线型角度分析一部作品，这主要归功于海因里希·申克尔［Heinrich Schenker］。对申克尔思想的了解仅限于职业音乐家和音乐史学家的一个小圈子，申克尔理论的复杂性只是造成这一情况的部分原因：应该将某些指责归咎于申克尔理论的文字风格常常过于生硬伤人，其理论中的自命不凡也很容易与昏庸蠢话相混淆。与其理论不符的音乐不在他的视野之内。勃拉姆斯是最后一个他说好话的作曲家。申克尔自己所提出的理论仅仅适用于调性音乐。总的来说，这种理论更适合巴赫、亨德尔、肖邦和勃拉姆斯，而不是伟大的三个古典作曲家。但是无疑，对于我们所面对的这一段时期，他的观念（剥去它神秘的外衣）具有紧密的相关性和充分的重要性。

毋庸置疑，相对于复调中的细节性写作，作曲家能够在更大的尺度规模上用线型方式进行思维。最能说明这一点的莫过于，在一部优秀作品中，我们可以感到，音乐正在向代表并确定了标志性部位的某个音符运动，而这一运动的建构（以及聆听）的尺度，要远远大于该音符在局部上较

为直接的准备和解决。(一个作曲家越伟大,他对自己乐思内在意义的控制尺度就越宽广,即使他的创作构思概念的范围刻意偏窄:这就是为什么肖邦必须被纳入最伟大的作曲家之列,尽管他在体裁和创作媒介上给自己强加了限制。)在 1900 年之前,音乐的准备和随后的运动都是线型的,因为线型的解决是调性音乐中唯一被认可的形式,而 20 世纪中寻求到的其他解决方式有一些切实的成绩,但(至今)仍只是取得了部分成功。

换言之,调性作品中的音符具有超越其直接语境的重要意义,该意义只能在全部作品的整体构架中才能被理解。在这些音符的"前景"意义之外,还存在着"背景"意义,该意义的基础主要是主三和弦——它是任何调性作品的和声中心。在申克尔的理论中,所有调性作品的结构都是朝向主三和弦的线型下行运动,而作为一个整体的作品就是置于这个骨架之上的肉身。可以用另外的方式表达上述理念,即,每个作品的基础(它反映在该作品结构组织的每一个层面上),就是一个简单的终止式。仅就历史的根据而言(尽管申克尔的观念在根本上是反历史的),这个概念是合法的:终止式确实是所有西方音乐自 12 世纪到 20 世纪前 25 年的基本结构要素——它在所有风格中都是决定性因素;调式、调性、周期性乐句、模进(它在很大程度上是终止模式的重复)等概念都是从中生长出来。所有这些都是显而易见的——我们不妨反思一下,与任何其他文化中的音乐相比,西方音乐都更加关注时间的进程,而且难得像其他文化中的音乐那样试图克服或者忽略这种趋向最后终止的导向感。正如同时代的西方绘画中,画框的感觉也占据着支配地位。

诸多申克尔的音乐观察具有无可辩驳的心理准确性:我们在很多作品中都能感到超越了外在曲体划分的某种统一性,而申克尔的不少分析比任何其他人的分析都更加透彻地说明了这种感觉。同样真切的是,作为听者,我们对许多长时段效果的敏感性,其实比我们清醒意识到的更大,而且这种敏感随着对一部作品的聆听而不断增长。关于这种长时段的线型感(它跨越直接的声部导向,要求在不同的音区之间建立清晰的联系感觉),这里举一个虽然短小但却很说明问题的例子。这是贝多芬《钢琴奏鸣曲"*Hammerklavier*"》Op. 106 慢乐章中的一个片断:

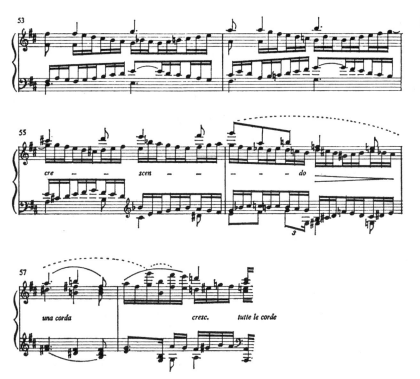

这里，上行的音阶进行被打断，或者更准确地说，被移位至中间音域，将 G 音"悬"在空中，没有解决，也没有接续。然而，两小节之后，旋律盘旋上升至一个精美绝伦的片刻，将这个音解决到F♯，并由此从听觉上（即便是第一次聆听）将该音与其自身过去的一部分连接起来，并予以解决。这种技巧——更恰当地说，这种对线条和音域的感觉，当提升至整体结构的层面上时只不过稍加扩大——给我们以导向终止式的线型骨架，这在无数作品中都可以听到。

　　对所谓"线型分析"的充分论述无法在这里展开。但目前所见的大多数讨论都带有强烈的派系之争气味。有两个问题从来没有被回答过，甚至可以说未被满意地设问过。第一个问题是，申克尔所抽象出来的、在他的图表分析中以大音符标示出来的线型骨架，是否在所有情况中都是最主要的统一原则（即便是在该骨架最能被人听到的时候）。换言之，"背景"与"前景"之间的关系并没有被很好地予以界定。在长时段的水平方

向的统一原则之外，还存在着另外的结构统一原则，在某些作品中这些原则不仅更加明显而且更加重要。"我最喜欢的片段在哪里？"——据说，勋伯格在看到申克尔对《英雄交响曲》的图表分析之后这样说道，"哦！在那里。在那些小小的音符中。"线型分析的倡导者从不会宣称，"基本线"能在我们意识到的前景中被直接听到。但是，一种分析，不论多么令人信服，如果将一部作品中最显著的特征化为乌有，总会让人不太舒服。这是批评的风度失范。

36　　申克尔常常忽略听觉事实，最明显的结果是他对待节奏的某些方面过于傲慢。对他的分析而言，一部作品究竟是快速度还是慢速度，其间没有什么区别。第一乐章和末乐章的形式在各自的节奏组织上存在如此巨大的对比，但在他的分析图表中并没有作出合适的区分。要修补这个缺憾并非易事，除非坚持认为和声/线型结构不受节奏发展的影响。但应该强调指出，18世纪晚期的和声与节奏在任何地方都是相互依赖的。我们现有的节奏术语，要么原始粗糙，要么让人厌倦，无法让我们进入分析。就目前的词汇而言，甚至区分脉动[pulse]和速度，区别和声变化速率和音符的实际时值都十分困难。拒绝面对这些问题导致产生了非常片面、并因此极端错误的观点，尽管该观点非常有用并富于新意。

　　有关线型分析的第二个问题是它是否适用于所有的调性音乐。值得注意的是，申克尔分析方法在对待巴赫、莫扎特、肖邦和雷格尔时并没有太大的不同。处理非调性音乐，以及对待像前序列时期的斯特拉文斯基这样的作曲家，申克尔的方法如果不经过相当的修正就无法奏效。甚至针对调性音乐，方法的相似性即便初看起来也让人怀疑。两个世纪以来，调性并不是一个僵死的和不变的建制。说贝多芬和肖邦之间的鸿沟仅仅是感觉上而非方法上的不同，这很难令人信服。自然，申克尔并不关心风格的历史发展：所有的形式——赋格、歌曲、奏鸣曲、回旋曲——自1650年到1900年似乎仅是长时段线型结构的不同的变体，而某位作曲家对"显性"形式的选择也好像只是出于主观的决断。无疑，线型分析对于18世纪晚期音乐而言具有相当的有效性，但是从基本线的一个点到另一个点的行进速率以及形式的比例（特别是最后主调段落的长度），这种理论对此却完全置若罔

闻。然而,对于 18 世纪晚期的风格,比例和戏剧性的运动是中心范畴,如果遭到漠视,我们就会感到整体意图的一个重要方面被忽略了。

我们在一部艺术作品中所感到的统一性是一种幻觉吗? 或者仅仅是一种批评性的假说? 如果这种统一性确实存在,那么对艺术作品形式的描述就不能仅仅命名各个组成部分,而且还必须告诉我们,为何这种形式是一个整体。有一种企图,认为一部音乐作品导源于一个短小的基本动机,其分析方法被申克尔称为"减值技巧"[diminution technique]——在他的理论中这种方法的作用比在其众多追随者的著述中要小。减缩方法的基础相当一部分是 19 世纪分析理论,主要是胡戈·里曼[Hugo Riemann]的理论。

然而,贝多芬作品中的主题材料的统一性,在他在世时就已经被人称道。早在 1810 年,E. T. A. 霍夫曼就曾写过一篇关于《C 小调第五交响曲》的评论,其中他认为:

> 乐章的内部安排,它们的发展、配器和组织的方式,所有这些 37
> 都是朝向唯一的一个目的点:但造成这种统一最重要的因素是主
> 题之间的紧密关系,仅这一点就足以让听者保持在一种心境
> [Stimmung]中。当听者在两个乐句的结合中听到这一关系时,或
> 发现两个不同的乐句原来共用一个固定低音时,这种关系会变得
> 更为清楚。但是,一种更为深刻的关系并不以上述方式呈现自身,
> 它只能通过精神转达给精神。正是这种精神统治着两个快板乐章
> 和小步舞曲乐章。它正气凛然地宣告着这位大师的控制天才。

霍夫曼在别处也说起过,这种动机的统一在海顿和莫扎特的音乐中已经存在。任何演奏过维也纳古典乐派作品的人,都会不止一次地反复感到这些主题关系的重要分量。但近来的批评家与早先的批评家不同的是,他们坚持动机发展是结构的基本原则,凌驾于和声、旋律或其他的"外在的"因素之上。

这种动机发展有时被呈现为某种神秘的过程,只有最伟大的作曲家才具有这种力量。其实,真相远非如此。一个并不高明的作曲家可以将

最不相同的材料捏在一起，但却丝毫不管它们是否妥帖自然。我们在莫扎特音乐中发现的主题统一，同样可以在一个较小的作曲家如约翰·克里斯蒂安·巴赫的作品中找到。进而，主题统一的显性展示不仅很普遍，而且很传统。巴洛克组曲中，每个相继的舞曲以同一组音开始，这并不罕见；亨德尔的音乐中很容易找到类似的例子。早期浪漫主义者复兴了这个技术，赋予其更大的能量，因为他们对循环曲式感兴趣。有很多作品，其中的每一段都是从同一个动机中衍生而来：舒曼的《狂欢节》①和柏辽兹的《幻想交响曲》是最著名的例子。

　　如果在 1750 至 1825 年之前或之后，运用一个中心动机似乎不太明显，似乎并非是一部作品明显意图的一部分，那也并不意味着这种技术没有说服力，更不意味着它的消失。在某种程度上，它只是走入地下。更常见的是，它变得更加清晰可辨，特别是在贝多芬手中，他从创作生涯的一开始就是如此。如果我们没有感觉到，《"热情"奏鸣曲》的"第二主题"是开始音乐的变体，我们就没能领会整个音乐陈述中的一个重要成分。然而，较为隐晦的主题统一问题却引发激烈的争端，莫衷一是，有时甚至言辞刻薄。很多的争吵其实是相互误解所致。如果说（比如）贝多芬的某部作品中存在一些主题联系，而某个音乐家却听不出来，他（她）会对这种说法感到恼怒。托维认为，如果真实的主题运作的效果不能够被直接听到——即，在作品的进程中，如果我们不能听出，一个主题是从另一个主题中一步一步衍生而来——他就否认这种主题关系有何重要性（在这一点上，他似乎缺少他所一贯特有的同情心）。但是，无论作曲家多么精心地设计他的音乐发展，他也并不总是希望这种音乐发展变成某种逻辑演示；他希望被听到的是自己的意图，而不是自己的计算。一个新引入的主题也许并不企图在声响上衍生自其前的音乐，但我们可以相当有理由地感到，它是从音乐中自然长成，以一种亲密的、富有特点的方式与该作品的其他部分相吻合。贝多芬《"暴风雨"奏鸣曲》Op. 31 No. 2 的慢乐章的

　　① 《狂欢节》导源于两个短小的动机，但是它们在和声上非常类似，在使用方法上也有意使两者更为靠近。

最后一个主题就是这样一个新主题:

而托维曾宣称,要想看出这个主题导源于该乐章的其他部分,那是徒劳。
然而,该主题的和声很清楚与 81—89 小节有关联;同样与这几小节有关
系的是旋律线中最尖锐的部分:

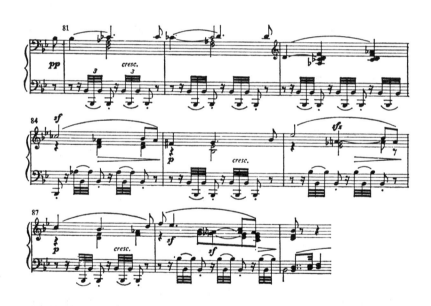

以及减七和弦(整个乐章中这都是一个持续不断的特征)。托维提请注
意,这段旋律是一段新的音乐,这完全正确。但他没有分析,为何我们感
到,这段新旋律与其前的音乐匹配得如此妥帖。可见,我们对这段旋律与
该乐章其余的音乐之间具有良好有机性关系的感觉并非不可解释。如果
作曲家希望两个主题在音响上彼此相关,那么两个主题基于相似的音乐
关系是很自然的事。坚持我们必须在聆听时识别这些关系,甚或给这些

39

关系命名，否则就认为这些关系的效果无关紧要——这种说法就类似于认为，我们必须识别"举偶法"[synecdoche]、"交错配列"[chiasm]、"配对韵脚"[syzygy]、"呼语法"[apostrophe]等等对我们的感觉施加影响的修辞手法，否则就不能被演说家打动，不能被他说服。

不仅主题，而且伴奏声部的诸多细节，甚至更大的结构都是从一个中心乐思中衍生而来。毕竟，一部艺术作品的聚合性并不是将现代的理想强加给 18 世纪晚期，而是美学中最悠久的老生常谈，从亚里士多德经由阿奎那传至现在。自 15 世纪以来，动机关系就是西方音乐中最主要的整合手段之一。直接的对位模仿是其最常见的形式，但是动机发展或称"减值技巧"[diminution technique]在古典时代中获得了更大的重要性，虽然这种技巧就当时而言已经拥有很长的发展历史。一个短小的动机不仅可以在某种程度上生成旋律，而且还能决定它的色调和随后的行进路线。这里是一个这种陈述方式的例证，贝多芬《降 B 大调奏鸣曲》Op. 22 末乐章的开头。这个例子篇幅较小，可以完整引录：

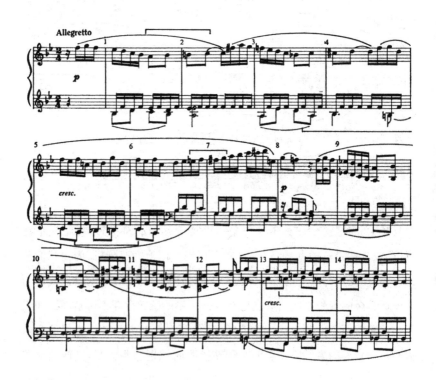

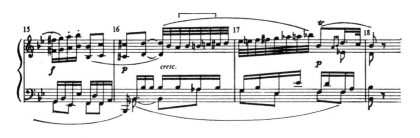

这里,头两小节的四音动机 ♪♪♪♪ 在第 3 到第 6 小节的低音部回响两次,但节奏改变,重音移位。短小的重复性动机,特别是上升的半音性动机,总是推动音乐趋于激奋。而这致使该旋律优雅扩展中催促式的回声 ♪♪♪ 在第 7 小节被移高至属—— ♪♪♪,随后再次被移高至重属 ♪♪♪。而上述移位在第 2 和第 4 小节都曾有暗示,并做好准备。我们在听觉上并不以为这是主题的回声,而认为这是和声的对应:一个较少智力色彩的效果,但对我们的感应具有更直接的影响。该动机以这种方式召唤和声运动至 C(即重属音,正是这个音,是整个乐句第一部分向上升腾的目标),也引发出所有的半音性回声。当 A♭ 音在第 12 小节出现,与 B♮ 音构成和声,半音阶的所有十二个音至此全部出齐,以作为对该动机的特定回应:正是由于这一原因,使得最终在 16 至 17 小节出现的半音阶听上去决不仅仅具有装饰性,而且令人信服地具有逻辑性,甚至具备主题意味。这个短小动机被用来加快速度,提升色调;事实上,它是张力和转型的主要动因,在每一个相继出现的场合转变自身的意义。

　　这种意义的转变很容易被忽视。仅仅指出某个短小动机的重现,或者进一步评论它在作品发展中的角色,但却忽视它的动力品质——即它对音乐运动的作用,那就等于忘记音乐是在时间中发生。有太多的音乐著述,在其中一部作品好像仅是一个内部关系网的庞大系统,而关系的顺序、强度、(特别是)方向感在讨论中被置于次要地位,甚至全然被忽略。太常见的是,该作品似乎可以从尾至头倒过来演奏,而根本不会以任何重要的方式影响分析。这是将音乐作为空间艺术来对待。然而,音乐中从

过去到将来的运动要比在绘画中从左到右的运动重要得多。① 这就是为何许多动机结构的分析不仅很难与所听到的东西相关联,而且与聆听这个行为本身也很少干系。在我们能够听到什么,与我们如何聆听之间,确乎存在区别。在这一方面,申克尔要高明得多,因为他的理论稳固地建筑在时间的方向性之上——朝向主的运动,向下的解决倾向,等等。在个别的动机和整个作品的前进方向之间(也即作品逐渐展开的强度与这种展开的比例),一定存在着聚合性的互动。

应特别强调,我们必须避免那种可笑的神秘艺术观念——认为作曲家(当然只有伟大的作曲家)写作音乐时所依据的是一种"不足为外人道也"的奥妙过程(如动机发展),但又将其安排成较为易懂的形式(如奏鸣曲和回旋曲),以便让不够聪明的公众无需花费太多力气就能理解。这种由申克尔和更小的批评家如雷蒂等人提出的观念认为,为了清晰可辨起见,一个更为根本的过程被赋予了某种外在的、而且基本上是无足轻重的形式:这一观念根本经不起起码的验证。它也不能与任何作曲家的心理对应——首先是海顿,他的天性中不存在丝毫算计成分,他的作曲技巧也从来不带半点秘密性;贝多芬也不例外,他不肯考虑公众的听觉舒适,这在许多作品中都彰显无误;更别提上述观念与最具透视力的音乐家的听乐经验完全相左。主题、转调、织体的变换——说这些都是表面现象,"减值技巧"相比更具根本性,那是错误的。只有在动机发展和更大的形式要素之间展现一种真正亲密的关系,而不仅仅是一种方便的嫁接,这种谬误才能被避免。

必须尊重聆听的首要性。不同主题之间的关系如果存在(它们在古典时期确乎至关重要),我们应该知道的是,它们是否被具有联系的材料所澄清——即这些关系确实是音乐陈述逻辑的一部分,或者它们仅仅是织体的成分——在这种情况中,这并不一定意味着这些关系不重要,但它们的效果对我们的感应不太直接,而更多是作为统一的手段通过作品的

① 正如沃尔夫林[Wölfflin]在一篇著名文章中所指出的,在绘画中从左至右的运动也并非没有重要性。但是一幅画的方向可以被逆转(如在版画中)却仍可以保留许多主要的形式价值不变。

整体声响发生效力。最重要的是,如果在一部作品的细节成分和更大范围的结构之间存在关系,这种关系是如何变为可听的? 当细节和结构之间存在对应关系时,仅仅在乐谱中发现它还是不够的:我们必须提出这样的诉求,即这种对应关系应该总是被听到,也许并不一定要被文字说明,但它应该对音乐作品的体验产生影响。

我们的意见主要是针对当代音乐理论中如此严重的僵化线型教条主义:他们宣称,作品的生成性乐思——也即中心乐思,在大多数情况下仅仅以线型的方式被构想,完全是一种纯粹的音高安排,从不考虑节奏、强度和织体。将这样的形式观与鸣响的真正音乐相联系,会让人产生很不舒服的感觉,因为我们的聆听从来就不是全然线型的——而且并没有理应如此聆听的欲求。以一个线型的序列作为中心乐思的形式概念,无疑与一个目睹了十二音音乐发展的时代更有亲和度,但该概念对 18 世纪,特别是 18 世纪下半叶则显得生硬牵强。(虽然大量的巴洛克音乐是由一个短小动机运作而成,这种线型的概念甚至对 18 世纪早期也不令人信服。)毫无疑问,一个中心意念,一个音乐乐思,确乎常常是一首 18 世纪晚期作品维系和统一力量所在,但它不能就此被简单地缩减为线型形式——不论是作为一个短小线型序列的展现,或是申克尔的悠长基本线。两种观点都太片面,无法令人满意。同样,也不能将"奏鸣曲式"简单而无趣地描述为一个表面的框架,仅仅是为了更有分量的过程而存在。18 世纪的逻辑和历史发展驱使我们拥抱另一种观念——它揭示出当时的人们所具有的、由古典风格所满足的有关比例和戏剧性运动的深刻感觉。

42

三、古典风格的起源

　　古典风格的创造,更多是源于相互冲突的多种理想的调解——在其间赢得某种最佳的平衡,而不是达到某个单一的理想。戏剧性的表达,如果仅仅局限于表现某种单一的情感或是表达某个重要的戏剧性危机片刻——换言之,如果仅仅局限于充满个性特征的舞曲性运动,巴洛克盛期的音乐形式早已完全胜任。但是,18 世纪晚期却提出了进一步的要求:仅仅表达情感本身,戏剧性还嫌不够。奥雷斯特斯[Orestes]应该被显示出正在走向疯狂,而他自己却浑然不知;①菲奥尔迪利吉[Fiordiligi]必须在试图抵抗的同时又渴望屈服;②凯鲁比诺[Cherubino]情窦初开,但却不知道他的感觉究竟为何;③十多年以后,弗洛雷斯坦[Florestan]从失望走向谵妄迷狂,无助地憧憬着莱奥诺拉[Leonora]。④ 一句话,戏剧情感被戏剧动作所取代。在清唱剧《耶夫塔》[Jephtha]著名的四重唱中,亨德尔已经能够展现四种不同的情感状态:女儿的勇气,父亲的悲剧性严酷,母亲的失望,以及女儿恋人的挑衅。⑤ 但是在《后宫诱逃》的第二幕终场中,两对恋人的情绪从欢乐走向怀疑,随之转向愤怒,最后归于和解:这四种

　　　① 此处指格鲁克的歌剧《伊菲姬尼在陶里德》。——译注
　　　② 莫扎特的歌剧《女人心》。——译注
　　　③ 莫扎特的歌剧《费加罗的婚姻》。——译注
　　　④ 贝多芬的歌剧《菲岱里奥》。——译注
　　　⑤ 原作者此处所述情节有误。在这首四重唱中,女儿并未出场,除父亲、母亲和女儿恋人之外,第四个人物是父亲的弟弟,他在进行劝解。——译注

情绪的接续，最好不过地显示了奏鸣曲风格与古典时期歌剧动作的关系。将这四种情绪的接续分派给奏鸣曲式中的第一群组［first group］、第二群组［second group］、发展部和再现部，是顺理成章的事。

　　这种对动作的要求同样也适应于非歌剧音乐：一首具有自己独特性格的小步舞曲，已经不能令人满足。J. S. 巴赫的众多小步舞曲几乎没有哪两首在性格上相似，而海顿的小步舞曲中彼此相仿者却为数不少，几乎到了令人混淆的地步。然而，每一首巴赫的小步舞曲都保持着一种无缝隙感的、几乎始终如一的流动，而在海顿手中却转变为一系列清晰分开的音乐事件——有时甚至是令人诧异和震惊的戏剧性事件。这种崭新的戏剧性风格，其第一批重要的例证不是出现在意大利的舞台音乐作品中，而是出现在多梅尼科·斯卡拉蒂的拨弦键琴［harpsichord］奏鸣曲中——这些作品写于18世纪三、四十年代的西班牙。在他的作品中，虽然从一种节奏向另一种节奏转换的古典性技巧尚少有显露，但作曲家在调性的转变中已经尝试营造真正的戏剧性冲突，以及一种周期性的乐句感——尽管尺度较小。最重要的是，他的奏鸣曲中的织体转换已经完全是戏剧性事件，清楚地相互分离，轮廓鲜明，而这一点对于斯卡拉蒂之后一代作曲家的创作风格至关重要。事实上，正是在这种戏剧性的清晰表述［dramatic articulation］的重压下，巴洛克盛期的美学才趋于崩溃。

　　在一开始，所发生的变化其实相当混乱：这就是为什么虽然每一个时期都是"转型时期"，但1755—1775之间这段时间也许特别合适被冠以这个称呼。简言之（的确，可能过分简单），在此期间，一位作曲家不得不在戏剧性惊讶和形式完美性之间、在表现性与流畅感之间作出抉择：他不能鱼与熊掌兼得。直到海顿和莫扎特，他们线路各异但又殊途同归，最终创造了这样一种风格，在其中，戏剧性效果似乎同时兼具震惊感和逻辑性，表现性和流畅感得以携手同行——古典风格由此诞生。

　　在达到这一综合之前，巴赫的几个儿子已经自行将欧洲的主要风格可能性划分如下：罗可可（或称为 *style gallant*［华丽风格］），情感风格［*Empfindsamkeit*］，以及巴洛克晚期。约翰·克里斯蒂安［Johann Christian］的音乐形式感良好，敏感而优雅，但没有戏剧性，甚至有点空洞；卡

44

尔·菲利普·埃马努埃尔[Carl Philipp Emanuel]偏于狂暴,表现力强,光彩夺目,不断让人吃惊,但统一性常常不够。威廉·弗里德曼[Wilhelm Friedemann]以一种非常个人化的、甚至有点古怪的方式延续着巴洛克的传统。大多数同代人都在某一方面受益于他们。当然,在音乐中当时还存在许多其他的复杂影响:在大多数宗教音乐中,一种弱化的巴洛克盛期风格仍然占据上风;意大利和法国的严肃歌剧传统生命力依然不减;那不勒斯和维也纳的交响风格正勇于探索;同样富于试验性的还有意大利喜歌剧[*opera buffa*]的新形式。

曼海姆管弦乐队发明了乐队上的渐强[*crescendo*],常常被誉为具有举足轻重的意义。但是如果有哪一种发展是不可避免的,这即是一例。一种风格从清晰分离的乐句划分开始,逐渐发展起从一种织体向另一种织体的节奏转换,那么力度上的转换对于该风格而言,就是一种逻辑的、甚至是必要的后果。威尼斯式的音量调节开闭器被逐渐用于拨弦键琴,是同一种风格转变的又一个方面,尽管影响较小。即便曼海姆乐队从未存在过,"渐强"也还是会被发明出来。而曼海姆交响曲的音乐其实就有趣和影响力而言,其实比不上意大利喜歌剧的序曲。

早期维也纳交响乐作家的最伟大的贡献是,他们看出音乐进行的连续感(直截了当讲,就是乐句的交叠)对保持听众的注意力十分必要。18世纪中叶的室内乐作品,通常充满漏洞,也即这样的片刻——紧张度不复存在,音乐停下来,只好再次发动,但却没有内在的必然性:我们遗憾地看到,在海顿和莫扎特的早期作品中发生这种情况也相当频繁。维也纳交响曲作家有时塞入巴洛克的赋格风格,以获得连续运动的印象(例如,用模仿效果去掩盖乐句间的连接口),除此之外,他们找不到另外的补救办法。但至少他们承认存在一个问题(或者说,创造了一个问题,它具有其自己的历史优点),而对其的解决将会采用相当不同的方法。

早期维也纳的交响乐中首次体现了一种模式,这种模式将会成为海顿和莫扎特风格发展中的一个规律成分——回归巴洛克的复杂性,以重新捕捉音乐的某种丰富性,而这种丰富性随着任何革命都会带来的简单化和破坏性会有所丧失。在表达方面更为清晰的意大利风格,总体上看

比学究式的巴洛克技巧更为单薄,而每一个进步都招致某种损失,日后不得不回过头进行补偿。

　　乐队风格和室内乐风格之间的区别,也即为大庭广众所作的音乐和为业余爱好者私下演奏所作的音乐,两者之间的区别,从来就不是黑白分明,但这种区别对于理解 1750 年代和 1760 年代的音乐非常重要。除了运用力度对比之外,在这一世纪早期,区别还不是很清楚:《勃兰登堡协奏曲》中,至少有两首是每个声部一件乐器——例如,第六首几乎基本上是一首六重奏。另外几首虽然需要一个小型的室内乐队,在独奏和全奏段之间构成对比,但两者的音乐风格很类似。但到了 18 世纪中叶,为公众表演所作的交响曲与序曲,以及为业余爱好者所写的奏鸣曲、二重奏和三重奏,两者在风格上有了可以察觉到的区别。室内乐更加松弛、随意和简单,无论是大的轮廓还是小的细节都是如此;终曲常常是一首小步舞曲,开头的乐章往往是一组变奏。公众的作品开始变得更为正式。为鉴赏行家[connoisseurs]而作的弦乐四重奏,在这两种风格之间架起桥梁——比弦乐陪伴(可有可无)的键盘音乐更加正式,但又不比交响曲那般羽毛丰满(直到海顿,情况才有所改变)。这种区别甚至在海顿晚期作品中依然盛行;四重奏奏鸣曲和钢琴三重奏得益于交响风格,而在此后很久,交响曲依然在组织上更为紧凑,较少自由,末乐章的体量更大,开始乐章很少使用在室内乐中更为常见的中庸速度。但是,说海顿将他所有的交响曲经验都带入到室内乐写作中,正如莫扎特在自己的奏鸣曲和四重奏中吸收了歌剧风格与协奏曲风格,这是千真万确的。1780 年以后,他们音乐中的体裁混合现象是极为突出的:海顿《C 大调钢琴奏鸣曲》H. 48 的终曲是一首交响性的回旋曲,而莫扎特奏鸣曲 K. 333 的终曲是一首完整的协奏曲乐章,甚至有华彩段。这种影响还有另外的方式:莫扎特《F 大调钢琴协奏曲》K. 459 的末乐章是以赋格风格写成的交响性终曲,而对于这类终曲海顿贡献良多;海顿后期交响曲的诸多慢乐章具有他自己许多室内乐的那种即兴式的私密性(《第 102 号交响曲》的慢乐章,不论是交响曲版本还是钢琴三重奏版本哪个在先,在感觉上都更接近于传统的键盘风格而不是乐队风格——当然这并不是说,这个乐章的钢琴三重奏版本听

上去效果更好)。

当然,这个发展与 18 世纪的公众音乐会的历史以及与业余音乐家的兴起都直接相关。该世纪早期,大多数的音乐公众演出在性格上或者全然是宗教性的,或者全然是歌剧性的。由于这一点,乐队风格和室内乐风格的强烈反差不可能出现。巴洛克盛期的真正对比体现在如下方面:宗教音乐与世俗音乐的对比——虽然很多音乐界于两者之间(即便必须理解,为王公贵族家所作的颂赞性康塔塔应该被归入宗教音乐);声乐风格和器乐风格的对比——虽然在这里,同样只有最极端的情形才是清晰的,而黑白界限根本无法划清;严格对位性的织体和更为通俗性的风格(基于舞曲和协奏曲)的对比——虽然赋格性的吉格舞曲很常见,而亨德尔曾以英国角笛舞曲风格的旋律写作赋格;以及最后,法国风格与意大利风格的对比,前者较具装饰性,主要基于古老的舞曲形式,而后者更为先进,更具戏剧性,更加依赖于新型的竞奏性织体。在伟大的德国大师巴赫与亨德尔手中,上述的几组对比不再重要,不同的风格趋于融合。他们随意挑选,只要符合心愿。与拉莫和多梅尼科·斯卡拉蒂比较,这也许正是他们的优势之一。

随着公众性的乐队演出越来越频繁,与此同时,也随着音乐越来越变成一种体面的社交活动,公众性的音乐与私密性的音乐之间的区别也变得越来越明显。18 世纪后半叶大多数键盘音乐的业余性格是否与这一事实——当时钢琴已经尤其成为妇女音乐家的特殊领地——有关?海顿的钢琴奏鸣曲和钢琴三重奏,莫扎特的许多协奏曲,贝多芬的很多奏鸣曲,都是特地为淑女们所作。莫扎特的一个出版商曾因这位作曲家的钢琴四重奏在演奏技术上太难而提出异议。应该强调,小提琴与钢琴的奏鸣曲、钢琴三重奏、钢琴四重奏,甚至钢琴五重奏直到 19 世纪都被认为基本上属于钢琴音乐。由此,这些作品都被期待在风格和演奏技术上足够简单,以便能够吸引业余爱好者。贝多芬出于他众所周知的倔强无情,在业余爱好者和专业音乐家之间不再做出区分;海顿在晚年曾发现,有一位英国寡妇能够对自己在键盘上的所有奇想都胜任愉快——但这些事实不应让我们无视上述情况均属例外。甚至莫扎特晚期的《降 B 大调钢琴奏

鸣曲》K.570 仍体现出，作曲家试图刻意照顾技术上(甚至音乐上)有限的钢琴家;而如果认为海顿 1780 年之前的钢琴奏鸣曲是某种尚未充分发展的风格的例证，那就误解了这些作品——尚未充分发展的是钢琴家,海顿同期的交响曲所显示出来的丰富性和复杂性就证明了这一点。

在征服新领地的过程中,新铸成的风格是一个令人生畏的武器。令键盘音乐和室内音乐更加具有交响性(甚至歌剧性)的引诱一定相当强烈:将适用于某一种体裁中的乐思,运用到另一种体裁中,几乎没有作曲家能够抵抗这种做法。无疑,室内乐作品的公众性(或至少是半公众性)演出不断增加,有助于这一进展。而钢琴上的持续性机械变化(改进?)同时是对风格变化的挑战和应战。但是,室内乐作品在品格上越来越严肃,风格本身的促动是一个主要因素,这是毫无疑问的。古典风格最后一个取得全胜的领域是宗教音乐,在此,巴洛克甚至在莫扎特和海顿身上还保持着支配力。同样在这里,最后的抵抗终于在贝多芬的两部弥撒中被击溃——不免有些反讽意味,因为在这最后的时分,公众和职业音乐家开始对巴洛克产生了新的兴趣。但是,在 1770 年代后期的莫扎特作品和海顿作品之前,具有如此聚合力的风格还不存在。在那之前,整个图景很混乱,许多具有同等竞争力的力量相互争夺。为此,从亨德尔去世,到海顿的"谐谑"[*Scherzi*](或称"俄罗斯")弦乐四重奏 Op.33 问世,这段时期很难描述。当然,这种说法是事后聪明:对于一位 1780 年代的音乐家来说,竞争对手依然和以前一样多,而要估价这些对手的主张也同样困难。然而,要鉴赏 1760 年代的音乐,我们需要我们所有的历史性同情,我们不得不一直想着,当时的作曲家必须面对的各种困难——内在的和外在的。另一方面,自 1780 年以后,我们就可以放松地坐在靠背椅上,看着那两位朋友及其弟子横扫所有类型的音乐,从小品到弥撒,全部纳入囊中,以一种如此强有力的、几乎可以适用于任何体裁的风格,将奏鸣曲、协奏曲、歌剧、交响曲、四重奏、小夜曲、民歌改编悉数归入麾下。鉴赏莫扎特和贝多芬的作品,我们无需召来历史性的同情:这些作品仍然存活于今天大多数音乐家的血脉中。

* * *

1755 年到 1775 年之间,缺乏一种在所有领域中都同等有效的整合性风格。正是由于这一点,使得我们认为这一段时期具有"矫饰性"[mannerist]。这个术语被滥用太多,我使用它也不免有些犹豫。为了应对遇到的风格问题,当时的作曲家不得不采用某种高度个人化的表达方式。格鲁克的新古典主义,有意拒绝诸多传统的技巧;卡尔·菲利普·埃马努埃尔·巴赫任性武断的戏剧性激情转调与切分节奏;1760 年代海顿交响曲中的暴力倾向——所有这些,都是"矫饰性"的举动,为的是填补因为缺乏一个整合性的风格而产生的真空。约翰·克里斯蒂安,所谓"伦敦"巴赫的那种精致老练、圆滑扁平的宫廷风格,同样也是如此——整体效果更多是别有风味,而不是具有表现力;优雅主要浮在表面,因为我们总是意识到,为了这种体面而有意牺牲的东西——恰恰是省略的东西让听者感到不安,而这在莫扎特最假扮天真的时候也不会出现。对其父风格的有意识拒绝,似乎笼罩着约翰·克里斯蒂安·巴赫的音乐。貌似悖谬的是,这个时代如此受惠于克里斯蒂安·巴赫和埃马努埃尔·巴赫,如此依赖于他们的技术和他们的创新,但却只有在重新吸收了(部分是转型,部分是误解)亨德尔和塞巴斯蒂安·巴赫的作品之后,才能创造出一种自己的主要风格。这种较为混乱的环境对小作曲家而言也许富于刺激:博凯里尼于 1760 年代写作的小提琴奏鸣曲,与海顿在同一时间里所作的试验基本相同。如果说博凯里尼较少蛮力,更多雅致,这仅仅从后来发展的角度看才是某种不利。到 18 世纪后期,在更为中规中矩的古典风格氛围中,博凯里尼轻车熟路地写就了很多温和乃至平淡的音乐,实际上与这些作品相比,那些早期的奏鸣曲更值得尊敬。

自亨德尔去世到莫扎特的第一批成熟作品出现,我称这段时间具有"矫饰性",以期避免道德义愤的语调,同时也避免该术语使用中的时尚内涵。对某个历史时期持强烈的道义批判,当然会导致可笑的误解——也许只有我们面对当代的现象时才得到谅解:比如说,当我们面对下一个抉择不得不下赌注时,我们的态度或是希望或是焦虑,但绝不是以自我放

纵来假作原则。

每一个时代都可以要求同等对待,但并不是每个时代都具有同等的重要性。从亨德尔去世到 1775 年,作曲家中无一人能够对所有的音乐元素具有足够的控制力,以使他的个人风格可以负载一系列相当分量的创作——即一组真正的作品总集[oeuvre]。今天,我们不再赞同艺术中的进步观念,但是,在这一时期甚至最有才能的作曲家身上,技术的缺陷也是一个铁的事实。正是由于这个原因,当时的试验尽管相当丰富,也确实有趣,但总体上却缺乏方向:所有的成功都只是局部的成功。甚至在海顿 1760 年代最好的作品中,节奏上的不安全感也常常出现,让人无法视而不见。规则长度的乐句,与不规则长度的乐句,两者间的关系仍然无法令人信服。海顿对戏剧性休止的典型运用很有效果,但在更大的语境中仍然显得缺乏逻辑。同样的问题,可以说也存在于卡尔·菲利普·埃马努埃尔·巴赫最令人震惊的音乐段落中:这些效果仅仅是为自己存在,与整个作品的任何构思概念都少有联系。于是,要定位此时作曲家们的个人风格——或更准确地说是"矫饰做派"[manner],几乎只能在真空中进行,或者更好一点,只能基于一个混乱的背景:一方面是巴洛克的技术和传统,另一方面是一知半解的古典和"华丽风格"追求。不论是浪漫派和巴洛克作曲家有条不紊式的熟练笔法,还是三位伟大古典作曲家胸有成竹的动力性转型,尚不在视野之中。试验如要成功,除非是出于偶然,试验者必须能够预见结果和影响,即便仅是在半下意识中。

这一时期也许最突出的弱点是,在乐句节奏、重音与和声节奏之间缺乏有效合作。这部分是由于古典风格的乐感和巴洛克的音乐驱动力之间产生了矛盾。新风格的驱动力量是周期性乐句,而巴洛克风格的驱动力量则是和声模进。当清晰划分式的周期性乐句与模进手法相结合时(特别是下行的模进,因为当时大多数模进都是如此①),其结果不是能量的积聚,而是力量的丧失。乐句的清晰划分,以及强烈的新型重音,要求在

① 托维强调,贝多芬音乐中上升的低音具有独创性。

和声上也有相应的或类似的运动:一种近似于转调的强调性变化。重音和轮廓,两者都因为清晰性而获得能量,但却由于模进(特别是备受珍爱的五度循环圈,它在一个古典作品当中会给人以某种"踩水"式的悬置动态感)所固有的连续性而减弱了力量。不幸的是,菲利普·埃马努埃尔·巴赫在很多呈示性的段落中喜欢用模进,希望造成运动的错觉。然而,在伟大的古典作品中,运用模进正是为了利用这种悬置式的运动:在贝多芬的一些发展部中(如《"华尔斯坦"奏鸣曲》的第一乐章),当达到一个极端的紧张点时,模进(通常具有相当长度)就会将音乐保持住,让其稳固不动,尽管力度的重音凶暴不宁。莫扎特最令人屏息的模进出现在他的发展部结尾:我们感觉主调马上就会出现,而且有赖于莫扎特的比例感,我们常常知道前面还会有多少小节。然而,就在这个当儿,我们却被一个丰富而雕琢的模进(往往具有极其恰当的细节处理,令我们几乎忘却更大范围运动的不可避免性)导入某个迂回。或者,我们本能地感到主调即将到来,同时却惊讶不已:初看只是具有装饰作用的表面现象,其实却是对戏剧形式的一种提升。

<p style="text-align:center">* * *</p>

　　一方是巴洛克盛期,另一方是成熟的古典风格得到发展的时期,其间是令人迷惑的过渡。此时,某些结构和比例的总体概念逐渐地清晰起来。前古典奏鸣曲的调性布局基本上等同于巴洛克盛期时的舞曲-形式,并没有增加多少。第一部分从主到属,第二部分从属回到主。然而,在前古典的风格中,回复到主这个音乐事件很少以一个具有重要性的终止式来予以标明——主调上的强调性的终止要保留到全曲最后使用。第二部分中包括相当成分的发展。而再现部的很多东西都是在主调中。但是,由于缺乏一个清晰区分开来的主和弦,发展部和再现部的区分就趋于模糊——这一区分在 18 世纪晚期得以明确。在巴洛克盛期,在全曲结束之前很早就出现强烈的主上的终止,那会过于危险:由于巴洛克音乐中流动的、连续的以及自我驱动式的节奏,停止一首乐曲的唯一途径是强迫式的主调终止。在最后一页乐谱之前,这种效果在使用时不得不小心。为了

在主调终止之后还有可能出现长时间的音乐段落,古典时期必须发展出有关节奏和乐句的一种新型的、强有力的体系。

奏鸣曲(或者说所有音乐)的作曲家都关注如何在表现的要求与比例的要求之间求得和解。对称先是受到阻碍最终又被恩准,这是 18 世纪艺术给人的基本满足感之一。该世纪的前三分之一时段中,戏剧性的表现开始显露,不仅在细节中(旋律线,旋律的装饰,个别的和声效果),在织体、和声以及节奏等元素中,而且也体现在作品的大范围结构中。音乐开始具备一种戏剧运动的句法艺术可能性,将戏剧情境和戏剧情愫的更为静态的艺术抛在脑后。[1] 一些旧有的巴洛克对称必须被抛弃:特别是返始咏叹调的 ABA 形式,对于正在发展的新风格而言确乎太静态,尽管它从来没有被全然忘却,而且对后来的音乐发生了影响。古典时期的对称必须被用来解决戏剧张力,这其中存在许多可能性,但无一被事先规定,或被严令禁止,虽然选择也不是出于武断的决定。最明显的对称原来也是最常见的:第二部分重复第一部分的材料,但不是从主到属,而是从属到主。由此,我们有了一个双重对称:旋律上是 $A \rightarrow B: A \rightarrow B$,而在调性上是 $A \rightarrow B: B \rightarrow A$。这并不意味着没有发展,在多梅尼科·斯卡拉蒂,甚至在 J. S. 巴赫与拉莫的作品中都有很多发展,但是发展被无缝地织入再现部中。

在古典风格和前古典风格中,发展基本上就是强化[intensification]。发展一个主题的最早的古典方式(这一方式从未消失),就是以更加戏剧性的和声或在一个远关系调上演奏这一主题。有时,更加戏剧性的和声自身就可以作为发展,无需旋律。而我们确实在很多奏鸣曲的"发展部"中发现,其中根本没有直接触及"呈示部"里的主题。巴洛克最常见的强化方式——主题的扩展,避免终止式——从未消失过,而古典式的对周期性终止式的期待则进一步提升了这一效果。的确,避免周期性(打破对称性的组织)是节奏性"发展"的基本古典手段,而旋律材料的分裂以及对位

50

———————————

[1] 我们发现,"古典"和"巴洛克"这些术语在这里的意义与在视觉艺术中的意义何其遥远!

性模仿的运用仅仅是"发展"的主题性方面,与节奏性与和声性的方面构成对应,并与它们相联系。"呈示部"中从主调性离开到达属调性,这已经是朝更大张力的方向在运动,奏鸣曲式第二部分中的"发展段落"仅仅是进一步增加这个长时段的效果,使该作品充满戏剧性,不论是在细节上还是在调性结构上,直到最终获得解决。

在历史学家中有一个普遍倾向:判断一首前古典的交响曲或奏鸣曲的"先进"程度,主要看它是否拥有一个分开独立的、时间较长的发展段落。这种观点忽视了所谓的"再现部"其实被赋予很多发展部的东西,通过运用一切可能的技巧——材料分裂,对位模仿,采用远关系和声或调性,旋律扩展,避免终止——来造成情绪的高涨与方向感的强化。上述观点也模糊了这样一个事实,即呈示部、发展部和再现部并不是铁板一块,没有松动的可能。在一首奏鸣曲的第二部分增加一个或更多的新主题,意味着"发展部"可以承担呈示部的角色。第二部分开始时,往往会在属调上重奏第一主题,于是"发展部"就具有主题再现的功能,正如再现部(甚至呈示部)也常常进行"发展"。

其实,从历史上看,18世纪晚期这种发展部开头常常出现开始旋律的做法,是一种从该世纪初期前古典形式中留存下来的遗产。随着古典风格继续发展,对纯对称性的第二部分的需求就变得越来越小。总的趋势是,在第一主题于第二部分开头以属调形式出现后,情绪与和声都会得到进一步的提升强化。这一趋势不断增长,最终在比例感觉方面创造了一种激进的转变。在一个"奏鸣曲快板"的第二部分开头之后,戏剧性张力通常得以增强,这样就打破了巴洛克舞曲-形式的简单旋律性 AB/AB 的对称感,并要求一种更具有决定性的解决。在一个乐章进行至不多于四分之三的部位出现一个强调而且凸显的向主调的回归,这是18世纪晚期风格的基础。它的安排几乎总是一次事件,而从来不像18世纪早期所作的那样,倾向于将其掩盖。正是这种朝向主调的回归的戏剧化处理,引发了激烈的争论——奏鸣曲式到底是二部性质还是三部性质。争论的双方看待音乐的比例时,似乎它们是空间性的,而不是时间性的。

托维曾正确地评说莫扎特的钢琴协奏曲,认为它们其实采用的不是

"奏鸣曲式"，而是"咏叹调形式"的一个变种。他用来支持自己观点的事实根据是很有启发性的。莫扎特时代的协奏曲是一种咏叹调，它被"奏鸣曲式"所影响（或者说被浸染），以至于到了与奏鸣曲式很相像的地步。曾有一段时间，大多数的主要形式都开始与奏鸣曲相像：回旋曲变成了奏鸣回旋曲，有了一个羽毛丰满的发展部和再现部。慢乐章吸收了"奏鸣曲式"的所有元素，开始时只有初级的发展部，后来则有了完整的发展部。小步舞曲和谐谑曲在第一个双纵线小节之后也有了相当篇幅的发展，随之甚至将开头的第一部分剥离出来，使其成为呈示部，其中有一个在属调上的清晰段落，在临近结尾时应该在主调上被重复。最后，谐谑曲的三声中部（一般总是较为简单，较少发展）也逐渐吸收了奏鸣曲的更为复杂的特征，所以就变成了在一个奏鸣曲当中又夹了一个奏鸣曲。甚至有观点认为，莫扎特歌剧的令人赞叹的终场也具有一个奏鸣曲的对称性的调性结构。

　　我们需要这样一种 18 世纪音乐风格观点，它允许我们区分，哪些仅仅在统计学意义上是反常的，而哪些则是真正让人惊讶的。例如，莫扎特《C 大调钢琴奏鸣曲》K. 330 第一乐章的发展部没有出现明显的对呈示部的主题影射，而这对于该世纪最后 25 年间的作品而言相当罕见（在这之前相当多）。但是，这段音乐听上去并没有让人感到这是一个不同寻常的手法，既不显得激进也不是有意倒退：它听上去就像此时莫扎特的大多数作品一样，相当正常，端庄美丽，绝无半点虚张声势，笔法中规中矩。除了它的平衡感和奇妙的具有表现力的细节，要在这一乐章中发现任何非同寻常的东西，那是搞错了方向：它的大范围结构绝不会旨在让人惊讶。另一方面，贝多芬的《"月光"奏鸣曲》开头，在诸多方面可以满足"奏鸣曲式"的定义，但它听上去却违背了我们对一首奏鸣曲的期待，甚至贝多芬也称这首乐曲为"似幻想曲"［*quasi una fantasia*］。第一乐章的意图很显然就是要让音乐听上去非常特别。对于海顿、莫扎特和贝多芬而言，"奏鸣曲式"的原则并不必然要包括一个"主题性"的发展段落，他们也并不要求对比性的主题、呈示部的完整再现，甚至在主调上开始的再现部。这些是最常用的模式，是满足公众对作

52

曲家提出的要求——或更准确地说，是作曲家对自己提出的要求——的最容易和最有效的途径。但是，这些模式并不是奏鸣曲形式。仅仅在创造性的冲动和引发奏鸣曲式的风格已经完全逝去之后，这些模式才成为了奏鸣曲式。

我并不想设定一个神秘的、不可验证的形而上实体——一个抽象的形式，它独立于具体的个别作品，是由作曲家显现出来而不是发明出来。但是，一种主要是基于某些模式的统计学频率的风格概念，也永远不会帮助我们去理解形式的不规则性，或者说不可能帮助我们去鉴赏，大多数所谓的"不规则性"，其实当初从来就没有人认为它们是不规则的。上述风格概念也无法解释历史的变化——它只能将变化记录在册。我们必须要领会这些模式的想象性要义，以此才能理解，为什么一个在属调上开始的再现部（如多梅尼科·斯卡拉蒂和约翰·克里斯蒂安·巴赫所为），逐渐变得不可接受，而一个在作品稍后部位出现的下属调上的再现部（如在莫扎特和舒伯特中的情形）却成为一个合理的可能。三个例证也许可以说明这一问题的内在性质：莫扎特《D大调钢琴奏鸣曲》K. 311第一乐章的再现部以"第二主题"开始，只是到了结尾才回到开始的主题；当开头主题终于重现时，音乐听上去显得机敏诙谐，令人惊讶，但同时也让人满足。贝多芬《F大调钢琴奏鸣曲》Op. 10 No. 2（第一乐章）的再现部，开始于下中音调，显得很机智，但完全不能令人满足，而贝多芬立即就告诉我们，这仅仅是个玩笑——音乐马上就回到了主调。莫扎特《C大调钢琴奏鸣曲》K. 545第一乐章的再现部从下属调开始，听上去既不机智也不让人惊讶，仅仅让人产生惯例性的满足，虽然在写作的时候，这是并不多见的一种形式。

存在一种抽象的形式，它努力规定自己，以各种不同的方式变为肉身——这种观念很有吸引力，但甚至作为一个比喻，它也设下了陷阱。它让人假定，18世纪晚期确有这样一个"奏鸣曲式"的东西，而作曲家知道这是一个什么样的东西。然而，我们对当时情境所知的一切都否决这一点。对任何形式的感觉（甚至对于小步舞曲）都是相当灵活的。但是，作为对当时情境的描述，"彻底的自由"并不见得比"偶尔的许可"更为恰当。

3　从长时段的角度看,毫无疑问的是(至少作为一个假设很有用),艺术可以
做任何它想做的事情。社会与艺术家为了表达所希望表达的东西,召唤
出他们所需要的风格——或者更准确地说,满足他们自己所创造的审美
需要。同样正确的是,特别自文艺复兴以来,艺术家并不是那般受到自己
时代的限制(有时人们就是这样想象)。有些风格不仅提供了非常宽广的
幅度和自由,有时甚至可能出现仿造作品:米开朗琪罗和乌东①假造了古
董赝品,而莫扎特以亨德尔的风格写作了一首组曲。一个艺术家在许多
方面都有完全自由决定到底接受什么影响:马萨乔②转向了一百年前的
乔托③,而马奈④转向了几百年前的委拉斯凯兹⑤;贝多芬在《D大调弥
撒》和《弦乐四重奏》Op.132 中对格里高利圣咏的运用,是古典风格能够
吸收异己因素的一种尺度。但是,对于一个作曲家而言,音乐就基本意味
着去年(或者是上个月)被写出来的音乐(常常是他自己的音乐,一旦他发
展出了自己的手法)。这并不是说,他自己的作品被其前的音乐以一种僵
硬的方式所决定,但它正是作曲家必须顺着写或是对着干的音乐。一个
时代的"无名风格",设计者并不出名的建筑,只有短时间效应的书籍,仅
具有装饰性的绘画——所有这些都要依靠积累,往往要用一代人的时间
才能产生真正明显的变化。一种"无名氏风格"韧性很少,但惰性巨大。
如果"风格"一词意味着一种具有内在整合性的表达方式——只有最好的
艺术家才能成就,那么风格的发展依然还是有一定限制:维持这种意义上
的风格与该风格的发明同样堪称英雄般的作为,而且一个艺术家很少创
造出自己的可能性,他仅仅是在自己刚创作的作品中感知到这些可能性。

　　理解古典风格的连续性和比例感,有助于我们摆脱对"奏鸣曲式"的
进一步讨论。对于 18 世纪晚期,一个奏鸣曲就是任何组织化的乐章系
列,而音乐的比例要根据它是开头乐章、中间乐章还是末乐章来做出相应

① 　Jean-Antonie Houdon(1741—1828),法国雕塑家。——译注
② 　Masaccio(1401—1428),意大利画家。——译注
③ 　Giotto(约 1266—1337),意大利画家、建筑家。——译注
④ 　Édouard Manet(1832—1883),法国画家。——译注
⑤ 　Diego Velasquez(1599—1660),西班牙画家。——译注

变化。旧有的形式（如赋格和主题与变奏）仍然在使用，但已经彻底转型；有些形式，如协奏曲、序曲、咏叹调以及回旋曲，仍然保留着旧有形式的遗迹，只是藏而不见；另外还有一些舞曲，大多数是小步舞曲、兰德勒和波罗涅兹。其余的一切都是奏鸣曲：也就是说，都是音乐。说到这里，我们就不能再满足于对某种形式进行描述：我们需要首先知道，音乐的总体感觉与前一个时期完全不同；特别重要的是，我们需要以地道具体的音乐术语来把握这种感觉。艺术的可能性无限广阔，但并不是没有边界。甚至一种风格的革命，也是由这种革命在其中产生的语言的本性所控制。同时，这种革命也促使语言发生转型。

卷 二

古典风格

人的本质与活动是乐音,是语言。于是乎,音乐也是语言,是普遍性的语言,是人的原初语言。现存的语言是音乐的个性化结果;但并不是个性化的音乐。这些语言之于音乐,类似于个别的器官之于有机整体。

——约翰·威廉·里特尔[Johann Wilhelm Ritter]

《青年物理学家遗稿片段》[*Fragmente aus dem Nachlasse eines jungen Physikers*],1810

一、音乐语言的聚合性

古典风格的出现,事后看来像是顺理成章。从今天的角度回望,可以将古典风格的创造看作是一个水到渠成的现象,但并不是从前一时期的风格中自然长成(古典风格与之前的风格,更像是一种跃进,一种革命性的断裂),而是对 15 世纪以来就已经存在并不断发展的音乐语言的向前推进,并实现了其中的潜能。而在当时,似乎一切都处于混乱之中;1750到 1775 年之间,充斥着奇思幻想和没有着落的试验,结果是此时的作品因为过于古怪至今仍然难以被人接受。然而,每一个成功的试验,以及每一个在日后半个多世纪中成为音乐内在要素的风格发展,却都是以适合戏剧性的风格(它本身的基础是调性)作为显著特征。

一个相当有用的假设是,新风格中的某种因素是一个胚胎性的、催生性的力量,在旧风格处于危机的时刻开始出现,随后逐渐使其他的因素转化,在美感上彼此协调和谐,直至新风格成为了一个具有聚合性的统一体。例如,据说肋拱[rib-vault]就是哥特式风格形成的创造性的(或者说是沉淀性的)因素。以这种方式看,一个风格的历史发展似乎遵循着某种完美的逻辑模式。但是在实践中,事情难得如此简单。古典风格最鲜明的特点并不是依次、逐一显露,其进展是零星散点,时而群聚,时而分离,对于那些喜好轮廓分明的人来说,可能显得没有规则可循,令人失望。然而最后的结晶确乎具有逻辑的聚合性,就像一种语言的非规则性,一旦深入考察,终究前后一致。因此,将各种因素孤立开来,观察一种因素如何导向、暗示和促

成其他的因素,这种做法是非历史的,但却有助于我们的理解。

<p style="text-align:center">＊　　＊　　＊</p>

　　早期古典风格(或者说古典初期风格,如果我们将古典风格这一术语仅仅运用于海顿、莫扎特和贝多芬)中,上述因素中最明显的一个,就是短小的、周期性的[periodic]、清晰表述的[articulated]乐句。当它首次出现时,在巴洛克风格中(该风格总体上依赖于那种覆盖性的、横扫一切的连续性),它是一种破坏性的因素。其范型当然是四小节的乐句,但在历史中,四小节的乐句并不是样板模式,而仅仅在最终成为了最普遍的模式。在多梅尼科·斯卡拉蒂手中,两小节的乐句几乎已经是显著标志,而它们两两组合,就变成了四小节的乐句。海顿的《弦乐四重奏》Op. 20 No. 4 以七个完全独立的六小节乐句开始,这仅仅是上千个例证中的一例。三小节和五小节的乐句从一开始就频繁出现,而"真正的"七小节乐句在 18 世纪后半叶成为可能(所谓"真正的"七小节乐句,是与这样一种情形相对——最后一小节由于和一个新乐句的起始重叠而形成的八小节乐句)。直到 1820 年左右,四小节的乐句才形成了对节奏结构的压制性束缚。在那之前,四小节的乐句取得优势纯粹是出于实际考虑——它既不是太短,也不是太长,很容易被分成平衡与对称的两半,而三小节乐句和五小节乐句则无法做到。但是,数字四中并无什么魔力,而且最关键的是对音乐连续的周期性打断。

　　自然,周期性通过提供自己特有的连续性来做到这一点。周期性的乐句与舞蹈有关,因为舞蹈需要某种乐句模式,以便对应舞步,对应动作组合。在 18 世纪早期的意大利器乐音乐中,和声的模进强调了这种乐句组合。一个最终会导致巴洛克系统瓦解的因素,其有效性却被巴洛克盛期节奏的最基本的手法所加强,观察这一现象,会让人感到一丝诧异。模进当然并没有被抛弃,直至今日,它仍是音乐的一个重要成分。但是,在古典风格中,模进丧失了它作为推动音乐前进力量的首要地位(在 19 世纪这种地位有所恢复)。巴洛克赋格在很大程度上依靠模进推动向前,而古典奏鸣曲还有其他手段来形成推动力。实际上,在古典作品中,模进常常是减少张力的一个手段:在一系列令人惊讶的转调之后,模进是召唤停止的一种途径,而且确乎也常常这样

使用,放在一个踏板音之上,特别是在发展部结尾处。所有大规模的运动已经停止,模进仅仅是一种脉冲[pulsation]。从这一角度看,在古典系统中,巴洛克的基本驱动因素仍然被使用,但等级被降低。

清晰表述的、周期性的乐句手法给 18 世纪音乐的性质带来了两个根本性的变化:其一是对于对称的高度的、(几近是)压倒性的敏感;其二是节奏织体的极大的丰富多样性——不同的节奏不是相互对比或相互叠置,而是逻辑地过渡,轻松地转换。对称性的支配地位来自古典乐句的周期性本质:周期使节奏具有一种更大的、更慢的脉动。正如人们总是需要两个相似的小节去理解音乐的节奏、去识别落拍[downbeat],现在人们也需要乐句结构中可类比的对称去听到和感觉到更大的脉动。喜好清晰的表述也增加了对于对称的审美需要。巴洛克盛期主要的考虑是节奏流动,一个乐句的一半如何被另一半所平衡,这并不是关注的重点;更为重要的是,每个乐句的结尾怎样不被人察觉地、紧迫地导入下一个乐句。而当每个乐句获得了独立的存在,平衡的问题就会清晰地凸显出来。此举一例,莫扎特的《钢琴与乐队协奏曲》K. 271——也许是古典风格中祛除了所有"矫饰性"[mannerist]踪迹的第一部毫不含糊的大师杰作。该作品的开始小节显示出这种平衡是如何达到的,同时也说明了节奏织体的多样变化和相互融合:

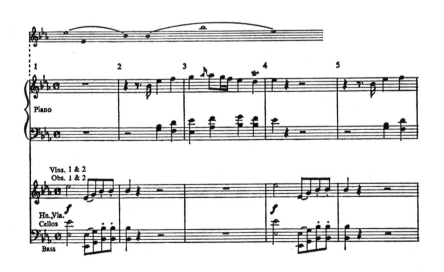

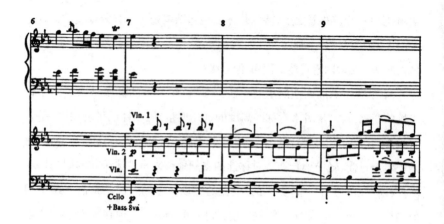

第1—3小节和第4—6小节是平衡的极端形式，绝对等同。但如果认为等同的两半，在意义上也等同，那就犯了错误。重复的一半紧迫感更强（第三次重复就会令人不快），并且给予这个乐句以更明确的规定——它是我们即将要听到的这首作品的一个更加清晰的存在。这个开始本身既令人惊叹，又令人愉快。令人惊叹不仅在于一开始就起用了独奏家，而且还在于独奏家进来回答乐队的号角音调时所具有的机智感。对于这里的机智效果，该乐句精妙的平衡是非常关键的：乐队下降一个八度，随后上升一个五度，而钢琴在一个相等的时间中，先是上升一个八度，随后下降一个五度。我们决不应将此听成是一个倒影——如一首赋格中主题的颠倒。那是古典风格最不需要的东西，是最让人败兴的效果。这里的对称是隐蔽而雅致的，充满魅力。

最要紧的是，这种隐蔽性和魅力依赖于节奏的多样变化：实际上，乐队是 *alla breve*，每小节两个长拍（¢），而钢琴则是清晰的四拍子（C）。前者显得庄严，而后者故意无礼，从而与前者形成对比，并完美地与之平衡。巴洛克可以做到这样的对比，但很少能企及这种类型的平衡。然而，古典

风格的成就所达到的高度还不仅仅显示在头六小节,更表现在接下来的音乐中——在此,我们听到两种不同脉动的令人信服的融合。第八小节的乐句划分是一种综合;它美妙地结合了 *alla breve* 的脉动和平常的 4/4 拍脉动,与此同时,第7—11小节的第一小提琴旋律则结合了钢琴和乐队两者的起始动机。第6小节到第7小节的过渡极为精湛,原因是:重复乐句的紧迫感为第7小节中的八分音符的加速运动提供了正当性,而第一小提琴(以减慢一半的速度演奏第一小节中的重复B♭音)则避免这里的变化显得过于唐突,将两个乐句拉在一起。通过第7小节,运动开始增速,但过渡难以察觉,似乎是从前面自然生长出来。这种节奏过渡是古典风格的试金石。从一种脉动向另一种脉动的转换,如此自然,如此自如,在此前的音乐史中从未有过。

巴洛克盛期喜好单一节奏织体的音乐,仅仅在某种条件下才运用不同种类的节奏运动。节奏的对比有两种方式:其一,将一种节奏置于另一种节奏之上,在这种情况中,整个作品的支配性节奏不可避免是更快的节奏;其二,将一种节奏的块状结构放在另一种节奏之后(如《以色列人在埃及》中的"蝇灾"[plague of flies]一段),在这种情况中,往往在结束之前(常常是高潮),两种甚至三种节奏被叠置在一起,于是最终还是与第一种情况相同。上述两种情形中,不同的节奏基本都清晰可辨;没有设想或企图进行过渡。有时,巴赫和其他作曲家出于戏剧性的原因,也会尝试节奏织体中的某种突然或猛烈的变化,如在管风琴的众赞歌-前奏曲《哦,上帝的羔羊》中,或在《第四勃兰登堡协奏曲》的末乐章中。这里,总体上是一种刻意的节奏反常效果,总会给听者造成某种震惊,在前者具有深刻的表情性,在后者虽有戏剧性但却相当温和。但是甚至这样的作品也都是例外。①最常见的巴洛克形式是简单而统一的节奏织体。当一种节奏建立后,它一般总是勇往直前,直到结束,或者至少直到最后终止之前的暂停

① 就我所知,巴洛克盛期中唯一的例外——尝试某种形式的节奏过渡,而不是节奏的对比——是《B小调弥撒》中的"Confiteor"[我坦白]。但是,这个深刻的作品中所运用的这种手段几乎是反古典的,而且音乐需要循序渐进的速度改变,而不是不同节奏脉动的混合。

(在这个节骨点上,节奏在并不给人以突兀感的前提下有变化的可能)。例如,一个赋格的主题,可以从长时值的音符开始,结束于较短时值的音(很少是反过来),而往往是更快的音符变成了整个作品的基本织体;主题中较长时值的音符总是被衬以其他声部中较快的节奏。一旦一首乐曲开始,通常给人的印象往往是"无穷动"[perpetuum mobile]。

　　古典作品中有时也能找到"无穷动",而比较处理上的不同会很有趣。古典"无穷动"的主要节奏兴趣点集中于非规则的方面:即,节奏的多样性丝毫不亚于其他任何古典作品。在海顿的《"云雀"四重奏》Op. 64 No. 5的末乐章中,尽管有运动的连续性,但乐句清晰分开,从不交叠;小调的中段里掉拍[off-beat]的重音进一步保证了多变性。贝多芬《F大调钢琴奏鸣曲》Op. 54末乐章的切分性重音更令人惊讶:它们交替出现在十六分音符四音组的第二和第三个音上,谱例如下:

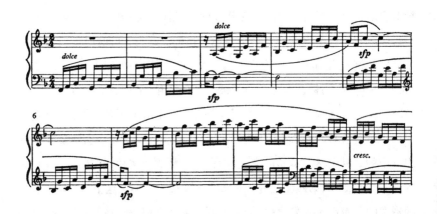

这提供了两股对立性的力量,在挑战落拍的重量。低音部主音上的*sforzando*[突强]强调了第二个十六分音符(它原本是这一小节中最弱的音),使得这个重音成了在一种没有变化的流动感中最具破坏性的元素。对于一个古典作曲家来说,"无穷动"恰恰是他渴望打破节奏织体的一个增加出来的挑战,这其中的张力增加了戏剧性的力量。不过,"无穷动"是一种用于末乐章的典型手法,因为一个连续运动所带来的更大节奏

稳定性,可以用来替代正正方方的规则旋律。《"热情"奏鸣曲》末乐章(一个比第一乐章更稳定的乐章)的"无穷动",同样具备节奏暴力,直到返回主调之前才终于垮下来——激情澎湃之后,是精疲力竭的片刻。的确,这一乐章的节奏暴力常常使我们忘记它的无间断流动。与之相反,巴洛克的"无穷动"并不是一种戏剧性的形式,并不引发任何特别的紧张。它只是正常的程序,而且例子太多,以至于无需举例——主题材料均匀展现的任何作品(如几乎所有的阿列曼德舞曲)都是如此。

巴洛克的力度提供了巴洛克节奏的完美对应,也许是因为力度变化本身就是节奏的一部分,正如它也是旋律表达的一部分。在巴洛克作品中,节奏运动在整个作品中也许始终如一,或是不同的节奏要么在水平方向上叠加,要么在垂直方向上并置,中间没有调解。同样,一首巴洛克作品或是在一个相当稳定的声响水平中演奏,或有两个水平,要么叠加,要么并置,而不用(至少在结构上)"crescendo"[渐强]和"diminuendo"[渐弱]。① 关于"阶梯力度"已有很多论述,但是典型的表演——除了一个独奏(唱)或几个独奏(唱)家与另一个更大的组合形成对比时——很可能保持在一个稳定的水平上:"阶梯力度"是巴洛克音乐的一种奢侈,而不是一种必需。大多数拨弦键琴只有一排键盘,所以同时发出两个层次的声响根本不可能。而由于该乐器的音栓的位置不太方便,有时,甚至两层力度的快速重叠也会相当困难。在管风琴上,乐曲的音栓变化通常需要一个助手,手持操作指南——只有某个重要的炫技性作品才会以这种方式表演,而且也仅仅是在具有实际可能的情况下才会如此。还需牢记的是,使用两个键盘,并不暗示两个力度层次,而是两种不同的声响特质。事实上,对于巴洛克盛期而言,这种声响特质的对比要比力度层次的对比更具根本性——后者仅仅是前者的一种特殊方式。大协奏曲中,全奏[tutti]和独奏组[soli]的区分,更多是两种不同声响特质的对比,而不是"响"和"轻"之间的对比。这种对比清晰勾勒出了结构,正如两排键盘清晰勾勒

① "渐强"和"渐弱"作为装饰性和表现性细微变化,对巴洛克时期当然很重要,特别是在声乐作品中。

出了《哥德堡变奏曲》音乐结构中两个声部彼此交错时的声部导向。巴洛克时代中同等匹配的力度层次其实相当正常，虽然我们有时忍不住要以19世纪的习惯去表演，往往在音乐中要求更大的力度变化。我们常常糟糕地歪曲了巴洛克音乐，甚至在没有超出18世纪早期乐器的可能性的时候也是如此。例如，多梅尼科·斯卡拉蒂的很多音乐都由短小的乐句构成，排成一列，演奏两遍甚至三遍。将这些重复演奏成响-轻的回声效果是歪曲，因为真正的效果正是来自它的持续不变。相信任何出现两遍的东西就应该改变，这是一个无意识的、有时是有害的原则，但今天似乎每一个表演家都这样认为。巴洛克盛期寻找变化，主要是通过装饰加花，而不是通过力度对比，无论是否"阶梯式"。

　　即便如此，谨慎小心还是很有必要。有些音乐（如亨德尔的很多音乐）甚至在第一遍表演时就需要很浓重的装饰加花，另外的音乐（斯卡拉蒂的大多数作品，几乎所有的巴赫作品）只需要很少的装饰，或者绝对一点也不要。斯卡拉蒂手下已是一种较为清晰的古典风格的早期样式，不动脑筋地运用装饰只会导致他的乐句相互遮蔽混淆。在巴赫当时就已经出现了抱怨，说他将所有的东西都写了出来，没有给表演者留下进一步装饰的空间。对这个抱怨的回答是（当时就已经正确地给出），这正是巴赫音乐最吸引人的美感之一。有人曾认为，《哥德堡变奏曲》的所有反复部分都应该加上装饰。这种论调来自于仅仅死读18世纪的理论家文献（或关于这些理论家的研究）而对音乐本身毫不关注。少数几个变奏确乎可以加花，但大多数变奏会抵抗这种做法，除非仅仅加上一两个波音［mordent］，即便这样，这种加花的演奏也会显得繁琐累赘。这里牵涉的问题是，自18世纪以来，表演在很大程度上变成了一个公众事务：由此带来了对效果变化和戏剧化的需求。此前，装饰加花的目的（歌剧例外），不是为了抓住和保持大庭广众的注意力。表演者进行装饰，是为了愉悦自己，并愉悦自己的赞助人和朋友。例如，《平均律键盘曲集》和《赋格的艺术》确乎是为了拿出来表演，但仅仅是在私下，看一次需要多少首赋格，手边有什么样的键盘乐器，随情况而定。从组曲和帕蒂塔等乐曲中可以明显看出，18世纪早期相比以后的任何时代，似乎更能够容忍同一调性、同一节

奏和同样力度水平的长时间延伸。①巴洛克盛期的室内乐音乐在表演时当然(而且确实这样要求)采用微妙的力度曲折,但对于该风格的表情实际上最难重新捕捉到的是,一种对于该风格所应有的弹性节奏[rubato],以及一种为强调这些曲折而设的装饰加花体系。但是,它决不是一种主要依赖强烈力度对比的艺术,也决不以任何方式依赖于力度层次间的转换过渡。力度对比的存在,主要可在公众体裁中找到:歌剧、清唱剧,以及协奏曲。体裁之间的区别在18世纪中叶具有了更大的重要性,只是到了该世纪的末尾这种区别才变得模糊。例如,交响曲比独奏奏鸣曲需要更多的乐句交叠——即,分离较不清晰,导向性的运动更强。但到了18世纪晚期,理论家已经指出,海顿和莫扎特已经以更具交响曲性质的风格写作独奏作品。

清晰分开的乐句需要它的个别元素分离开来,彼此之间迥然有别,以便使它的形态和对称能够被清楚地听到。而这一点又带来了更大的节奏织体的变化和更大范围的力度重音。在莫扎特的协奏曲 K. 271 中(在第59页有引录),巴洛克式的对比(在一段乐队音乐和一段独奏的新段落之间被压缩为一个单一的乐句。如果一些刻意强调的极端被强压进细节中,就必须找到某种风格,以便能够在这些极端之间进行调解:一个由如此戏剧性的近距离强烈对比所构成的作品,如果没有更大范围的过渡可能性,要么只能很短小,要么令人无法忍受。18世纪晚期所创造的,正是这种过渡的(或者说调解)风格。乐队音乐中"渐强"的发展,特别在曼海姆,已经众人皆知。但更为重要的是,不同种类的节奏之间的调解,现在第一次出现了。古典时期一个最常见的实践是,首先在伴奏中引入一种较快的节奏,几小节过后这种快节奏才进入主要声部,这样就理顺了关节,让人不会感到断裂。贝多芬的《第四钢琴协奏曲》一开始的感觉是,一个小节两个慢拍:

① 即使这些组曲在某种程度上被处理成乐曲集成,一首如亨德尔的《恰空》这样的作品,当时曾被完整演奏,而这会使现代人的耳朵感到不耐烦。

但到了呈示部的结尾,我们却听到,每小节有八个快速的拍点:

在这里弱拍点上的八分音符上加了"突强"[*sforzandi*]记号,使脉动从前面的"四拍"增加了一倍。在整个乐章的行进中,从二到八的转换是让人无法察觉的。

　　18 世纪晚期的节奏转换是通过分离的、明确的元素取得。这些元素彼此之间的关系是,与前面的元素相比,或是快一倍,或是慢一倍。因此,速度的比率倾向于呈现这样的系列:2,4,8,16,等等。但是从一种节奏到另一种节奏的运动,让人感到是一种转换,而不是一种对比。获得这种不间断的连续性的手段,不仅是在辅助声部或伴奏声部中引入较快的节奏,以使它的进入更加自然;也不仅仅是用乐句结构的微妙变化,如上述莫扎特的例证;而且也在于采用重音的安排,在于和声的手法。有关周期性乐句结构对和声运动提出的新要求,莫扎特和海顿是最早理解到这一点的作曲家。正是在他们的作品中,我们首次听到一种令人信服的关系。他们的成功在很大程度上取决于对不协和与和声紧张的理解:常常,一个特别的不协和和弦引入了一种新的和较快的节奏,①而且,两位作曲家都充分利用了这种增加的活力,这在一个音乐段落结束时导向终止和解决

──────────

　　① 　见本书第 283 页莫扎特《D 大调弦乐五重奏》K.593 谱例结尾处引入的新的三连音节奏。

时是极为自然的。此外,在二拍子的时间结构中,如何令人信服地引入三
连音,1775 年之后,两位作曲家都成功地解决了这一课题。在一种极为
关注对称和个别元素的清晰独立的风格中,这总是一个相当困难的课题。

在古典风格中,某种转换的手段本身也可变为一个主题因素。如海
顿 1781 年的《C 大调弦乐四重奏》Op. 33 No. 3,"渐强"也许是主要主题最
重要的因素:

这时,古典风格刚刚达至完善。从第一乐句到第二乐句,不仅存在对
称,而且对称也存在于乐句内部。前三个小节的"渐强"(小提琴上的装
饰倚音和回音对这个"渐强"有进一步的贡献)被第一小提琴从第 4 小
节到第 6 小节的下行所平衡——而它本身又被大提琴的上升音型所平
衡,所以整体的效果依然是上升的效果。更重要的是,开始的这几个小
节不仅是一个"渐强",而且也是一个逐渐加速的过程,从第一小节没有
变化的脉冲,一点一点地过渡到第 4 到第 6 小节的十六分音符节奏。头
四个小节体现了在同一个速度中的脉动增加(每个相继的小节分别是

66

0,1,2,4)。伴随大提琴进入的第二拍的"突强"[*sforzando*]强调了这一小节的四拍感觉,同时也预示了两个小节之后第二拍上第一小提琴的故意刹车。甚至转回到每小节零拍点的感觉在处理上也极其美妙。第4小节在第二拍上有一个"突强",第5小节则只有来自延续音符的重音,到第6小节,收住了第二拍上的全部重音,随后是一个令人惊讶的休止。所有这些都预备了向乐曲开始时无变化的脉冲的回归。此处的休止,就像力度上的"渐强",同样都是这一主题的组成元素;它甚至在以后得到了发展——先是由源自第3小节的小提琴装饰音所填充,速度增加一倍:

后来该休止在长度上加倍:

这些例子引入了另一种过渡转换,即主题性的过渡转换,该手法有时被用于发展。在这一乐章中,呈示部的一个结束段主题(见第67页)是从第2和第3小节的同一个小提琴动机中衍生而来,但速度加快一倍,而它同乐曲开头的联系,通过上面引录的第31—32小节及其相邻的段落得到了澄清。由此,每个主题都像是从前一个主题生长出来,虽获得了自己独立的

身份,但同时又与整体保持联系。这个欢快的五小节主题(或者说,四小节主题,中间有一个回声)展示出一种特别的主题性联系,其中的逻辑性步骤由音乐本身被依次展示出来:

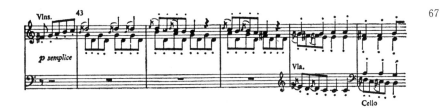

67

这里值得注意的是,该四重奏开始的六小节乐句(见65页),或者可被看作是四小节乐句另加一小节的引子和结尾时的回声,或者也可被看作是两个三小节的乐句(因为在第4小节高潮处,引入了一个新的音型)。两种解释当然都是正确的;或者说,我们听到的这两种模式之间的节奏张力正是该乐句的一个组成部分。这个开头乐句的和声比它初看上去的情况更加微妙:乍一看,似乎除了主,什么也没有,在结尾时抛进来一点属,以确立调性。这听上去简直是大白话。但是,根音位置的主和弦(对于古典风格总是非常必要)一直虚位待发,这就带来了紧张性。主和弦直到"渐强"结尾时方才露面,而且是在一个弱拍上。音乐的开阔被机智的笔触所调解:此前,没有任何室内乐达到过这样的综合。

古典风格能够不知不觉地从一个力度层次走向另一个力度层次,从一种节奏走向另一种节奏。这种能力仅仅在一个方向上受到限制:它这样进行的步履能够多慢。多快是不重要的,因为在非常快的变化比率中,过渡会消失,而变成了对比。然而,一个缓慢的过渡,总是更为困难,而瓦格纳所完善的篇幅巨大、速率缓慢的转变,在古典的构架中是不可能的。调性感的稳定性,以及对平衡的需要,总是作为一种限制存在着。直到19世纪的调性变得更不稳定,事件发生的步履(与音乐的速度不同)才能减慢下来。《帕西法尔》的第三幕就形式意义而言,是一个从B大调回归

到第一幕前奏曲降 A 大调的巨大的转调。瓦格纳能够使这一过程拉得如此之长，是因为他能够用如此多的时间来确立他的第一个调性：第三幕的前奏曲在一个模糊的区域里，飘游在降 B 小调和 B 大调之间。而缺乏明确的调性，允许瓦格纳的节奏呈系列的波浪式行进，张力以非常慢的步履增加。随之，力度也可以以比较慢的比率提升，而力度的范围就此可以增大很多。

对于海顿、莫扎特和贝多芬，这样的技巧不存在，或者说根本不可想象。虽然贝多芬在诸如《降 A 大调钢琴奏鸣曲》Op. 110 的末乐章——从赋格的倒影到结尾，缓慢的"渐强"与"加速"（poi a poi di nuovo vivente[一点一点地重获生机]）——这样的例证中，扩展了古典风格的能量，几乎是奇迹般地放慢了变化的速率。这里使用了所有古典风格的分离的主题单元材料，以使它们好像彼此融合。而为了达到这种转变的连续性，贝多芬采用了一个异常的和声运动手法，从导音的调性转到主调性（G 大调/小调，到降 A 大调）。这个远关系的调性距离，虽然具有古典般的清晰性，但由于它模糊了主调的力量，所以允许有很长的时间扩展，以便主调最终的回归和重建有可能承载起最后几页音乐的凯旋所需的全部分量。贝多芬的方法，在其中调性关系得到尖锐的规定，与浪漫主义作曲家阻碍主调性的手法完全不同。一般而言，音乐中如要营造以缓慢的运动速率出现的事件，我们必须要等到 19 世纪中叶：古典风格能够运行很慢的速度，但音乐总是充满了事件。一个超过 20 分钟的单一的、连续性的运动，已超越了古典风格的界限。

然而，古典风格在一个方面，其运动速度比它通常被认为的要慢。朝属方向的转调，并不总是几个小节的事情。有时，它从开头的乐句就启动，一个乐章的整个第一页有可能就是一系列前赴后继的靠近和撤退。在海顿的《降 E 大调弦乐四重奏》Op. 20 No. 1 中，第 7—10 小节已经在属调中，在第 14 和第 15 小节又回到属。主调在上述每个部位后重又出现，直到第 21—24 小节，才终于迈向属调。所有这些，在再现部中当然必须被改变，所以就被全然改写。可以说这里有一个时间很长的属的准备，但更准确地说，应该将其描述为一个朝向属的、在给定时刻

予以明确体现的偏离。这个偏离的范围,常常被"奏鸣曲式"这一术语所模糊,因为该术语仅仅集中于明确体现的片刻:主调和属调之间被称为"连接部"的段落在古典奏鸣曲中司空见惯(否则难以设想),但是有无数例子,朝向属调的运动从一开始主调建立时就启动。这在海顿音乐中很常见,在贝多芬那里更是家常便饭。离开主调的偏移,在《"英雄"交响曲》开始就立即启动,而《"华尔斯坦"奏鸣曲》是在偏离主调已经明显启动之后才建立了主调。《A大调钢琴奏鸣曲》Op. 101标志着这种技巧的最极端的发展,因为贝多芬在这里直接在属调上开始了第一乐章。主调是在乐曲中间通过暗示乐章开始时异常诗意的效果得以建立,而仅仅因为稳定性是无需通过强调就想当然存在,建筑在其上的感情特性才有可能呈现。

有时,调性改变非常突兀,令人吃惊,新的调性直接进入,并不通过转调。如果这种情况发生,那是因为开始的片段中已有某些东西使之可能。海顿Op. 33四重奏中的第一首,B小调,在一个延长号之后,没有任何转调就在D大调——也即关系大调上("1770年之后小调乐章的"规范性"第二调性)重新陈述了主要主题:这之所以可能,是因为在作品的一开始,主要主题在首次出现时似乎是在关系大调上,而B小调仅仅是到第三小节才变得清楚起来。因此,向新调性的运动,仅仅以头两个小节所暗示的方式重新为旋律配置和声便得以完成。新调性的准备并不明显,但暗藏在材料本身当中。

从此例中我们得以窥见,古典的形式多么自由;它与调性关系的联系多么紧密。在此海顿从他的开始音乐中得出了逻辑的结论。与其说他受制于同代人的实践,不如说他受益于对和声暗示的敏感;将D大调安置在一个如起始小节这样关键的部位,这里的暗示使海顿意识到,他可以干脆放弃转调。同样的敏感导致莫扎特在《假园丁》之后,在一个明确的中心调性框架中写作歌剧。每部歌剧不仅以中心调性起始和结束,而且围绕这个调性组织分曲的连续。

一个朝向属调(或者它的替代)的明确清楚的运动,这是一个奏鸣曲呈示部在和声上所要求的一切:至于如何做到这一点,那是完全自由的,

69

或者说，仅仅受制于每个具体作品的本质和材料。在大多数巴洛克音乐中，甚至在巴洛克早期，也存在朝向属调的运动，但是这个运动少有清晰的体现（即少有明确的决定性），也少有戏剧性。18世纪所做的是强化这一朝向属调的运动，并给予它更强的导向性。

　　古典风格需要一种清晰的调性力量的等级秩序。托维和其他人都曾论说过，在一个调性之上［on］，与在一个调性之中［in］，两者间存在区别。事实上，古典作曲家确立了一个微妙的程度等级系列：比在一个调性之中［in］更有力的是建立一个调性，将其作为一个第二调性，作为一个较弱的力量极点，与主调性相对抗。比这更有力的，当然是主调性本身。这个等级秩序（一个具有连续性的结构，每个等级都与下一个等级相融合），说明了（例如）为何莫扎特的《G小调交响曲》K.550，可以具有一个经过了万花筒般的调性接续的发展部，而并不需要企及呈示部结束时所达到的关系大调的稳定性。另一个更具丰富性的例子是贝多芬《第四钢琴协奏曲》的第一个全奏段，它也经过了一系列的调性，但却从未真正哪怕一度离开过主调性。谈论古典的转调而不具体说明向心力场的秩序，是一个错误；但不幸的是，我们缺乏一种简明的技术语言。巴洛克的一首作品中向另一个调性的运动，其方式与18世纪晚期的一个乐句通常从主到属（或返回）的运动相仿。在古典风格中，转调被赋予了与其作用相称的力量。

　　简言之，更大的和声结构被转型，为了使它适合古典乐句的本质以及比例。的确，在18世纪就已经有人指出，一个奏鸣曲呈示部就是一个扩展的舞曲-乐句。这种扩展的完成不仅仅依靠巴洛克式的对个别动机的延伸和重复，而且还经过了充分的戏剧化。

　　巴洛克风格和古典风格之间，有时被分别以装饰性和戏剧性的说法进行对比。如果这是说两种风格的表情特征而不是技术手段，就会导致误解。说一首巴洛克作品是非戏剧性的，这是指它的张力基本保持持续一致，直至最后的终止，而且很少超过一开始就确定的水平。就表情特征而言，没有哪首作品比巴赫的《圣马太受难曲》的开头E小调合唱更具戏剧性，但是它之所以取得戏剧效果，其一是因为超越了变奏曲（众赞歌前奏曲）——这是一种装饰性的形式；其二是超越了大协奏曲形式（这种形

式像巴洛克的回旋曲一样，以交替的方式运作，通常并不营造一个特定的高潮区域）。这首合唱像一首奏鸣曲一样，从小调运行到关系大调，但是G 大调上的终止式实际上降低了戏剧能量，第三支合唱队以众赞歌演唱进入时，音乐才重新获取了这种力量。这段音乐以悸动的节奏、痛苦的和声与三支合唱队的积累式效果，描画出一幅戏剧性图像，而不是讲述一段戏剧性情节。另一方面，在一个小调古典奏鸣曲中，关系大调显的的松弛总是被海顿、莫扎特和贝多芬弥补，他们会在音乐中确定，在这个节骨眼上，张力应该提升，而不是降低。贝多芬《热情》奏鸣曲的第二主题比起乐曲的一开始，既更加抒情，又更加神经质；它运动得更快，低音不停地向上挺进。当然，在 18 世纪晚期，针对第二主题不仅没有规则，甚至都并不必需一个第二主题。但一旦第二主题确乎出现在海顿、莫扎特和贝多芬的作品中，它们通常会比第一主题更加紧张。奏鸣曲的戏剧性格召唤对比，而当主要主题富有活力，随后的一些主题往往在性格上更加柔和。但在此时，它们的和声运动倾向于更快（如贝多芬的 Op. 53 和 Op. 57），更加激动（莫扎特 K. 310，贝多芬 Op. 31 No. 2），或者更加半音化和热情洋溢（贝多芬 Op. 109）。海顿喜好具有同样紧张度的主题，而且基本依赖和声运动来达到所需要的戏剧效果。确实，在舒曼和肖邦的作品中，第二主题常常在每个方面都比第一主题更为松弛，但是到那个时候，奏鸣曲已经是一个过时的形式，与当时的风格在根本上不相适应。开始的主调片段在情感上如此不稳定，张力的减退是不可避免的。

对于古典奏鸣曲的形式而言，开始片段和结束片段的稳定和清晰具有根本的重要性，而这使得中间段落的不断紧张成为可能。巴洛克的音乐和古典的转调一样，都向属方向运动，两者之间的不同不仅仅是程度上的：古典风格使这一运动戏剧化了：换言之，这个运动变成了一个事件，而且也是一种导向性的力量。标志这一事件（即，清楚表达它）最简单的方式是，在音乐继续之前，暂停在重属上。甚至在贝多芬最晚的作品中，还能找到这个手法的复杂雕琢的版本。

这个事件可用两个方法进一步清晰体现：或者，可以用引入一个新主题的方法予以强调（莫扎特和他大多数同代人的实践）；或者，重复开头的

主题,但最好要清晰凸显该主题在属调上的新意义(海顿喜欢的手法)。贝多芬和海顿常常结合两种方法,首先,以变化形态和新的细节重新陈述主要主题,显示它如何从主调移位而被重新解释;随后,加入一个新主题。新调性被戏剧化的程度,以及如何取得连续性以抵消清晰划分的结构,比是否出现一个新旋律更为重要。

这个戏剧化的片刻,以及它出现部位,与巴洛克风格形成了根本性的对比。在所有18世纪早期的舞曲-形式中,转调已经存在。但是,在巴洛克盛期风格中,一个标志属调到达的停顿,几乎不会出现在头一部分的中间,而是出现在这一部分的结尾。音乐是一个逐渐朝向属调的流动,在该段的结束处出现解决。然而,在一首奏鸣曲中,必须要有一个片刻(或多或少带有戏剧性),应明确意识到新的调性:它也许是一次暂停,一个强调的终止,一种爆发,一支新的主题,或是作曲家想要的任何其他东西。这个戏剧化的片刻,要比任何具体的作曲手法更具有根本性。

为了这一原因,古典风格比巴洛克风格需要更有力的强调新调性的手段。为此,它运用了很多"填充材料",这在到当时为止的音乐史中,除了具有即兴性的乐曲之外还从未有过。所谓"填充材料",我指的是纯粹惯例性的材料,表层上与乐曲的内容毫无关联,而且好像(在某些例子中真的如此)可以从一个作品整个移植到另一个作品中。自然,每种音乐风格都依赖于惯例性材料,特别在终止式中——它几乎总是追随传统的公式。然而,古典风格进一步扩展和延长了终止式,以便加强转调。巴洛克作曲家大多在纵向上进行填充(数字低音),而古典作曲家则在水平方向上运作:长时间的惯例性走句片段。除了伴奏音型和终止式装饰之外,两种最基本的惯例性材料是音阶和琶音,它们充斥在古典作品中,其程度之烈,巴洛克作曲家只有在托卡塔之中,或者在听上去更多是即兴而非写作的形式中才有可能相比。18世纪早期作曲家为了体现自由印象所采用的手段,却被莫扎特用来组织和建构形式。他在整个乐句中运用音阶和琶音,就像亨德尔使用模进——为的是将作品的各个段落绑在一起。但是,在最卓越的巴洛克作品中,模进通常

穿上主题材料的外衣,或被主题材料掩护,甚至在海顿和莫扎特最伟大的作品中,"填充材料"也是赤裸裸地展现出来,在大型作品中好像是事先就已经预制编成。

　　另一个以块状方式大量使用惯例性乐句的原因是,乐器炫技因素的增加。虽然,到底是器乐家给了作曲家灵感,还是作曲家给了器乐家灵感,尚无定论。也许两者皆然。不论是哪种情况,下面这个段落(选自莫扎特最好的作品之一,《钢琴奏鸣曲》K. 333)是不折不扣惯例性的:

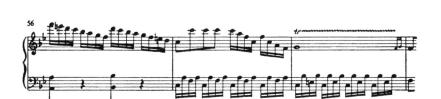

它可以被转移到同一时期任何需要 F 大调终止的作品中。这个片段具有一定的辉煌性,显然衍生自协奏曲风格。它也是一个高潮段,出现了整个作品中的第一个高音 F,而这是莫扎特钢琴中的最高音。但是,所有这些都不是这段音乐的存在理由——它之所以在这里,是因为莫扎特需要四个小节的强调性终止。事实上,较少惯例性的、更多主题性的材料做不到这一点;主题的兴趣会干扰主旨——而这里的主旨就是:四小节的终止式。我们面对的是这样一种风格,其中比例[proportion]已经成为一个主要的旨趣所在。从 K. 333 中这样的惯例性片段开始,我们后来将看到的是贝多芬《第五交响曲》中令人难以置信的长时间最后终止——在此,需要五十四个小节的纯粹 C 大调,以解决这个巨型作品的极端紧张。而在莫扎特那里,这种惯例性材料的长度有时已经令人吃惊。

　　应该指出,莫扎特中的这段音乐绝无主观武断之嫌,而是逻辑地从其前的乐句中成长出来。然而,惯例性材料的块状使用在这种风格中走得更远。莫扎特的《C 大调交响曲》K. 338 在头四十小节中根本没有旋律。除了全然惯例性进行曲似的花式音型,以及一个最终走向属调的和声模式(也仅仅是到达属调时,我们才听到了一条旋律),几乎什么也没有。然

而,这段音乐却是莫扎特最辉煌的铺陈之一,不仅像巴洛克音乐的开头一样确立调性,而且也建立了一个极具稳定性的区域:这段音乐之所以有力量,很大程度是因为它避免了任何主题性的表现。(为何这段开头音乐的很多成分被保留至结尾而不是再现部开始,这即是原因:古典风格要求在一个乐章第二部分的中间出现解决,但是这样雄壮的解决会使得再现部的剩余部分成为反高潮。)

正是这种对大范围稳定性的古典感觉(之前不可能,之后被遗失),建立了奏鸣曲再现部的一个似乎是固定的规则:原先在属调中被呈示的材料,必须在主调中相对完整地予以重现(即便是以重新写作或次序颠倒的方式),只有在主调上呈示的材料才可以被省略。这当然并不是一条规则,而是一种对调性关系的敏感。(有意思的是,不妨回想一下,肖邦同代的学院派批评家曾指责他在奏鸣曲中省略了很多第一主题材料的再现,而这早在18世纪就是一个已经陈旧的手法。而一些20世纪的批评家还认为肖邦这样做是不正统的。)在18世纪,在主调之外呈现的材料一定造成了某种不稳定的感觉,因此要求解决。当主调在乐曲的第二部分被重新肯定时,已经在主调中呈现过的材料可以(而且经常)被剧烈地缩减,但呈示部的其余部分则强烈地需求在主调上的解决。今天,我们的和声敏感性已经被贝多芬逝世之后的调性不稳定性所侵蚀,而这种感觉的强度也许很难被再度捕捉到。

或许值得对此进行细节考察,哪怕很简略。首先,用一个例外来证明一条规则。有一首海顿的《弦乐四重奏》Op. 64 No. 3,降B大调,其中第二群组中有一个主题在再现部中没有出现。这是一首奇怪的四重奏,开头就有奇笔,具有喜剧性。属调(F大调)上的第一支旋律也是该四重奏中第一个具有规律性的旋律(第33—42小节)。它是四小节的乐句,第一次在大调上演奏,随后立即在小调上重复,显然其在呈示部的功能是重新肯定属调。(它并不是唯一这样被使用的主题:开头的主题在新调性上也被重新演奏,但另一个新的主题随后被引入,也在F大调上。)这个重复的四小节乐句如上所述,在再现部中没有重新出现。但是,它确实以其全貌出现在发展部,而且是在主调中。在这里,这个乐句在小调中演奏了两

次。以此,这个主题被满意地得到再现,因为它的一半在开始时就已经在小调中;而且,主大调在发展部中也被避免。于是,所有对平衡和调性解决的各种古典要求都有了着落。

再现部到达之后运用主小调,总是意味着稳定性的降低,这说明了海顿一般不太愿意这样做。① 在《D大调弦乐四重奏》Op. 50 No. 6 中,呈示部的四个小节(26—29)在属小调中,同样,再现部中也没有出现;然而,同样,它们出现在发展部中的主小调中。海顿以这种方式设法避免一种困难的情境:仅仅当主小调的效果被成功抵消时,在一个大调的再现部结束时才可以使用主小调。例如,在贝多芬《"华尔斯坦"奏鸣曲》的第一乐章中,呈示部中有一个乐句两次在小调中演奏;它在再现部中也演奏两次,但第二次是在大调中(第 235—243 小节)。

在发展部中使用主大调的危险是显而易见的,因为它减弱了主大调回归时的戏剧性效果。除非它的出现很短,仅仅是经过性的,而且即便如此,也需要被抵消,常常是通过在其后用主小调。在一个发展部中,对这种手法最重要的使用自然是假再现。但是,这种戏剧性的不协调,如果持续超过几个小节,就不能随意使用。如果确实这样使用,海顿会利用它作为真正再现中的一个重要组成部分。在《G大调弦乐四重奏》Op. 77 No. 1 中,呈示部中开始的主题在属调重复,主题旋律由大提琴演奏;在假再现时,它在主调中出现也是这种方式,与之相适应,它后来就不必以这种方式真正再现。同一个乐章中,还有另一个例子,再现部中没有出现"第二群组"中的一个主题:同样,它在发展部中在主(大)调中被演奏,但仅仅是在发展部结尾,这里它被用作再次建立主调性,并重新引入主要主题。

在海顿的四重奏中,只有很少的例子,在属调中呈示的材料没有出现在再现部,而我们在每个情形中都会看到,音乐中已经提供了主调性再现的某种形式。这不是一条形式的规则,而是一条古典审美感的规则——它是当时的(或者说海顿的)音乐感觉的一个组成成分。在主调

74

① 在《第 85 号"皇后"交响曲》中,一段呈示部中的属小调片段在再现部中也被回避,另外还有其他的例子。

中呈示而在再现部中省略的材料数量,可多可少,随作曲家所愿。当然,奏鸣曲的一个早期形式,大约在 1750 年左右很流行,是再现部通常从第二主题开始(肖邦使用这种形式,是否因为华沙相比维也纳和巴黎更多属于边缘,因而还保留着古老的形式类型?)。而海顿、莫扎特和贝多芬一般会缩短再现部的主调性材料,或是省略它的某些部分,强化剩余的部分。

　　值得注意的是,上述提及的几首海顿四重奏,是再现部[①]明显比发展部短小的唯一几首四重奏。在大多数其他四重奏中(总数超过 80 首),两个部分在长度上大致相等,不然就是再现部略长一些,有时则长很多。在上述列举的四重奏中,我们看到,发展部承担了(甚至在调性上)再现部的部分职能。即我们这里所面对的,不仅是主题材料在主调性回归之后仍然未被解决的罕见例外,而且还是最后的稳定区域比被称为发展部(一首奏鸣曲的第二部分即从这里开始)的戏剧紧张区域更短小的异常例证。这种最后稳固的确定区域是古典风格的一个根本组成部分,正如其前的戏剧紧张对于古典风格具有决定性一样。它的比例也非常关键。而且,古典形式的清晰划分性质,以及对于该风格的形式表达而言极为重要的平衡和对称,都需要如此。

<p style="text-align:center">＊　　＊　　＊</p>

　　古典风格的情感力量,与这种戏剧紧张和稳定性之间的对比紧紧相连。在这一方面,至 18 世纪中叶,发生了一个根本性的变化。大多数巴洛克音乐,会营造并保持一种相对较低水平的张力,中间出现某些起伏,它仅仅到乐曲的终结时才予以解决:可以说,音乐是积累性地向前运动——很少出现某个片刻比另一个片刻更具显著的戏剧性的情形。一段"返始咏叹调"的中部,完全不像一个奏鸣曲乐章的中心段落,几乎总是比头尾两段较少光彩,较少张力,如果说表情性更多的话:它常常在一个更

　　①　我在这里所用的"再现部",指的是跟在最后一次重新引入主调性之后的所有音乐,包括一般所谓的尾声(如果有尾声的话)。

松弛的调性中(例如,关系小调),配器是一个减缩的乐队,有时仅仅是一个通奏乐器。中间段落的张力和分量减低,这是巴洛克段落性作品的特征:比如,巴赫为无伴奏小提琴所作的《恰空舞曲》,或者是伟大的《管风琴A小调赋格》——在此,中段省去了踏板音;当踏板音在主调中重新进入(伴随主要主题的回归)时,再现的效果不是古典式的解决,而是一种能量的重新注入。巴洛克作品的高潮一般是放在冲向最后终止的加速运动中:密接和应[stretto]是它的典型体现之一。

一部古典作品的高潮则靠近它的中心,这就是为何最后的稳定区域的比例如此重要的原因。时间的比例与空间的比例不一样:我们不能在一次表演中来来回回进行比照,我们必须依赖记忆(感情的,感官的,以及智力的)来进行比较。音乐中的平衡不是数字性质的;比起单单数小节,还有更大、更复杂的一系列因素在其中发挥作用。如上所述,如果一个乐句演奏两次,其效果与一个建筑母题[architectural motif]在某个建筑物面墙上的重复完全不同。每次演奏的分量是不同的。进而,和声张力的解决,以及材料的(和乐句的)对称还不是影响古典式比例的唯一的问题:在一个戏剧性架构中的大范围节奏因素的变化,要求节奏张力的解决,而且这个解决还必须与保持乐曲进行到底的需要相结合。由于这些因素的相互作用,每个古典作品的比例各不相同,但都须在戏剧和对称之间寻找平衡。但有一个要求是必须遵守的:在主调性的结尾处,必须有一个长时间的、稳固的、毫不含糊的解决的片段,如果需要可以具有戏剧性,但应该清楚地减小作品中所有的和声紧张。

通常的技术术语在对待特别的例子时,往往词不达意,这种不适应尤其体现在"再现部"[recapitulation]这个称谓上。如果它指的是呈示部的简单反复,第二主题的材料被转至主调,那么整个概念就必须被抛弃,因为它是完全非古典的:在海顿、莫扎特和贝多芬的成熟作品中,这种类型的"再现部"更多是例外而不是规则。在主调回归之后,呈示部一般总是要经历重新解释[reinterpretation]。甚至莫扎特(他喜欢采用具有长线条旋律的多主题呈示部,因而完全可以"逐字逐句"照搬)也常常进行相应的重新解释。在他的作品中,第一主题重现后,加入一段小

76 小的发展段是一个常见的特点,而且这并不仅仅是为了替代呈示部中朝向属的转调。海顿倾向于使用单主题,动机更为短小,因而需要更大程度的重新解释:他的呈示部常常被构思为朝向属调的一次戏剧性的运动,所以如果仅仅在主调上进行原样重复,那不啻为荒谬之举。于是我们就可以理解,为何托维因对"再现部"这个学院派术语不耐烦,故而写道,在晚期海顿中"整个概念实际上彻底垮台",认为"海顿采用了高度发展的尾声,而不是再现部"。这当然是用一个不恰当的术语来替代另一个以期改正错误:如果想为我们的听觉经验正名,那么"尾声"这个词就不可能被用于描述海顿作品中在主调回归之后的音乐。虽然海顿的音乐在构思立意上太戏剧性,所以不可能仅仅在主调中原样照搬,但他也从不会忽视作为"解决"的"再现部"功能。我这样说,并不仅仅指的是稳定地重新建立主调,并在结束时再次肯定主调——一个"尾声"确乎就可以做到这一点,如肖邦的《G 小调第一叙事曲》;而且还特指,"再现部"要成为"呈示部"以及"发展部"在材料意义上的"解决"。在呈示部中有这样一个片刻——属调作为第二个对极得以建立,而在这一片刻之后所发生的一切,都总会在一个海顿的"再现部"中找到对应,也许重新改写,重新解释,以另外的秩序重新安排。海顿理解,比起简单的重复尚有更加复杂的对称形式。"再现部"也许是一个糟糕的术语,但是我们仍然需要它来描述呈示部的解决,其中在主调上的重复仅仅是一种有局限的形式。

在每部作品一开始和(最重要的)最后强调稳定性,正是这一点使古典风格能够创造和整合带有戏剧性暴力的音乐形式。其前的巴洛克风格从未尝试这样做,在其后的浪漫派风格则更喜欢放弃解决,就让音乐的张力荡在空中。为此,古典作曲家在写作戏剧性作品时,并不总是需要具有某种和声与旋律能量的主题:戏剧就在结构中。一首巴洛克作品在第一小节就会通过旋律的特性和形状显露自己的戏剧特点,但是贝多芬《"热情"奏鸣曲》的开头两小节,除了"极弱"[pianissimo]的力度之外,没有任何东西会让我们猜到将要来临的风暴,甚至第三小节的不协和音也仅仅是加入了另一点暗示。值得注意的是,大多数平静的巴洛克旋律向前进

行时往往变得越来越紧迫；甚至是旋律起伏时也是如此，如巴赫《平均律键盘取集》的第一首赋格：

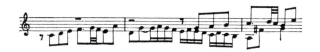

这条旋律的下降趋势被第二声部所抵消，它好像从第一声部中生长出来并继承了第一声部的上升趋势。而古典风格的旋律绝大多数是完整的，在结束时得到解决——正是古典旋律的收束性使它们与巴洛克的诸多主题清楚地区分开来。巴洛克旋律（如同巴洛克的结构）是延展性的，似乎没完没了；三位伟大的古典作曲家谁也不能写作像巴赫的《意大利协奏曲》慢乐章中那样悠长（哪怕是接近！）的旋律。这样的旋律之所以停下来，似乎仅仅是出于强迫——即，一个主调终止最终是不可避免的。另一方面，高潮点在很大程度上是不明确的，紧张度分散而不集中——这种张力的分散性，才使得如此悠长的旋律得以维持。一个古典主题的能量和张力（通常结合了节奏因素的多变性）的集中性要清晰很多，而且这种高潮点逻辑性地需要一种旋律的对称性解决。① 从历史的角度看，对称先于戏剧。正是18世纪早期的罗可可风格的对称性组织②使得后来的古典风格的戏剧性集中成为现实。平衡与稳定为戏剧提供了框架。

　　古典再现部与呈示部不同，并不是仅仅为了变化；改变很少是装饰性的，除非在慢乐章和某些回旋曲中。甚至变奏曲的构思也开始具有戏剧性。这并不是说装饰成分不存在，也不是说表演者不再时常加入装饰（这一课题最好是和协奏曲和歌剧联系起来讨论，在这两个领域中存在长时间的炫技传统，当时仍然具有影响力）。但是音乐本身暗示，以同样的方式将同样的东西听两遍，音乐家似乎在历史的这一片刻最少反对这样做。

① 如要获得没有清晰解决的张力集中性，付出的代价是减弱古典风格的坚实调性基础。这一现象还要经过许多年才会发生（在舒曼和李斯特手中），而音乐的诸多方面也必须随之发生改变，特别是大范围的节奏概念。

② 其他艺术（绘画和建筑装饰）中的罗可可风格倾向于非对称性，此处无意比较。

例如，贝多芬就坚持《"英雄"交响曲》的呈示部必须反复（在今天的演奏中也依然常常省略），尽管这一乐章的长度已经很不寻常。除了在歌剧中，巴洛克的即兴装饰传统已经濒临死亡，如果说还没有真正逝去的话。即便在这里，有时也很难说，到底是作曲家希望歌手当然要加入装饰音，还是作曲家仅是出于被迫容忍这些装饰音。（宣叙调中的倚音[appoggiaturas]没有问题；作曲家希望有倚音，但宣叙调是特殊情况，与18世纪晚期的其他音乐形式关系很少。）

海顿在1790年之前的交响曲比起1790年之前的弦乐四重奏作品，再现部要更加紧随呈示部，虽然主调段落（或称"第一群组"）会被缩减很多，还会加入大量的发展。旋律本身重现时，比在弦乐四重奏中更少变化。这并不是因为海顿较少关注变化，或者他对更为公众性的作品较少兴趣——那样说会令人吃惊。这是因为交响曲总是为大庭广众而作，因而是以更为奔放的笔触写就，而四重奏的呈示部往往暗示某种程度的复杂和声紧张，这在一个乐章的结尾不能简单地被移至主调。交响曲的主题较四重奏更少流动，既不需要也不支持那么多的变化处理。正是交响曲再现部的结构往往不同于呈示部，且其方式多是戏剧性的，而非装饰性的。甚至是这些戏剧性的变化也总是被其前的发展所暗示。就是这些变化的本质令托维声称，如果面对海顿、莫扎特或贝多芬的一页未知的乐谱，我们完全能够指出，这是出自一个乐章的开端，中间，还是结尾；而面对一页巴赫或亨德尔的乐谱，我们就无法做到这一点。

* * *

古典风格是重新解释的风格。其荣耀之一是它能够将一个乐句放置在另一段语境中，以此赋予该乐句以全新的意义。完成这一手法，可以无需重新改写，无需重新配置和声，无需调整音高：这种手法中最简单、最机智、最省力的形式，是海顿《弦乐四重奏》Op. 33 No. 5中（仅仅是不胜枚举的例证之一），开始的乐句一变成为结束的乐句：

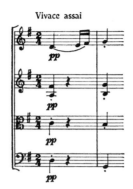

一个更为精致的重新解释的例证是莫扎特《钢琴奏鸣曲》K. 283 中的乐句：

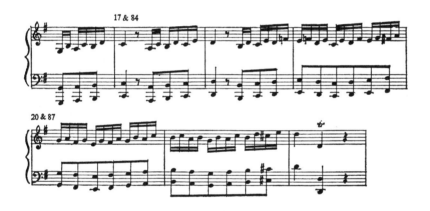

它在呈示部中是一段朝向属的转调,而在再现部中则是朝向主的回归。 79
在呈示部中,这个乐句的前面是

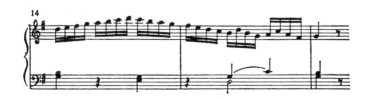

在此,很强的主调终止使接下去的音乐听上去是从主调的离开。第二次出现在再现部时,它的前面是

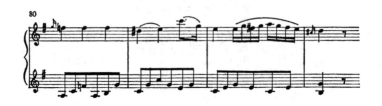

此处非确定的阴性终止和强烈的下属色彩暗示出,这里是朝向主的回归。这种对调性色彩的感觉,正是三位伟大古典大师的风格与其前的巴洛克先辈最重要的区别之一。

莫扎特是第一个因全面了解下属调具有缓和长时段和声紧张功效而一贯持续使用下属的作曲家。他一般在主调重新进入之后立即引入下属,这是莫扎特再现部的一个规律性特征。海顿的实践有些类似,但不像莫扎特那样具有一贯性。莫扎特对大范围调性区域的敏感度无人比肩,直至贝多芬出现。[①] 约翰·克里斯蒂安·巴赫以及莫扎特追随的其他作曲家,从未显示过像莫扎特那样对一部作品中主要调性和附属调性之间平衡关系的良好感觉,通常他们只有主-属效果的某种感觉,别无其他。C. P. E. 巴赫的和声视野较为开阔,但是他的实践聚合性不够:他只对局部的效果更感兴趣——他喜好和声上的震惊,就像海顿;但是,海顿知道如何将自己的效果焊接在一起,他看似最为相斥的和声不仅彼此和解,而且甚至由其后的音乐所解释,被其前的音乐所暗示。(第一个对更为复杂的关系具有良好听觉的作曲家可能是斯卡拉蒂。他从一个调性区域到另一个调性区域的运动,通常无懈可击。但从风格上说他仍然是非古典的,原因是这些调性区域是一个接着一个,相互之间既没有融合,也没有

① 贝多芬常常在发展部的开始使用下属("华尔斯坦"奏鸣曲,《弦乐四重奏》Op. 18 No. 1);他的发展部规模比莫扎特或海顿的要庞大很多,因此他在开始营造高潮之前,需要暂时的退却。

互动。)

对第二极调性区域和它们与主调性关系的古典式敏感,可以营造出令人惊异的诗意时刻。《"英雄"交响曲》的开头主题基本上是一个圆号上的呼唤,但圆号一直未被允许独奏这一主题,直到再现部已经开始:在这一节骨眼上,乐队从主调(降E)转向上主音调(F),而圆号"*dolce*"[柔和地]携主题进入,长笛跟随其后,在降D大调中演奏主题。这段音乐的甜蜜性和雅致感,以及宁静的氛围,很大程度上来自新的调性,以及配器手法:降D大调,这是降导音的调性,在此是作为一个遥远的、具有异国情调的下属调性被听到。贝多芬是在进一步扩展莫扎特的实践,这里正好是莫扎特通常运用下属调的部位。最值得注意的是F大调在此也是作为下属调性被听到:它不仅导向降D大调,而且它本身也是由一个Db所引入——这个不协和音Db,在该乐章的一开头就已经被奏出,①但未予解释。贝多芬在这里的实践,范围与莫扎特不同,但类型与莫扎特相同——莫扎特同样也具有营造这般复杂效果的能力。在此,情感的力量取决于我们要能听到,在主调重新建立之后不久的这些乐句,是跟随在前所未有的长时间发展部之后;作为下属的替代,上主音调和降导音调具有一种安宁的感觉,而作为遥远的调性它们在如此关键性的片刻来临,又必然在宁静的中心带来一丝紧张。

拥有这种复杂的、几乎是矛盾的情感,这是古典风格的另一个成就:并不是18世纪早期以来的情感类别发生了变化——巴赫的感触当然也像贝多芬一样复杂——而是表现的语言发生了变化。一首巴洛克作品的情感特征的复杂程度往往不大,情感有时非常深刻,尖锐强烈,而且它所能达到的扩展程度[expansiveness]是古典风格难以企及的,但是巴洛克的情感一般更为直接,也常常更为统一。古典语言的情感复杂性使莫扎特的歌剧成为可能。至此,甚至反讽在音乐中也成为可能,如E. T. A. 霍夫曼对《女人心》所说。这种复杂性在很大程度上依赖于古典的和声关系。前古典的(罗可可的、矫饰主义的、早期古典主义的)作曲家增加了主

① 乐谱中是C♯,见第7至第8小节低音部。——译注

与属之间的紧张度，而对于他们的大多数人而言，大范围的和声效果以此开始，也以此结束。正是海顿和莫扎特在这种主-属紧张度的基础上，进一步理解了其中的内涵，将其贯通到整个和声区域（五度循环）中，从而创造了一种崭新的情感语言。

* * *

这种新颖的感情复杂性需要使用对比性的主题，而且，要求使用对比已经内置于其中的主题。然而，对比性主题的使用常常被过分强调：在一种具有戏剧性本质的风格中，其间一首作品的不同段落应被足够清晰地标志出来，以便它们的比例要被听到，很自然就会出现具有不同性格的旋律。但是，主题的对比本身并不是目的，乐章中不同段落之间的对比也不是目的。戏剧效果与对称、比例的深刻感觉的融合，要求在作品的每一部分都应具有紧张与稳定的鲜明感觉，并且要求每一部分都应清晰划分。而满足这些要求，可以（有时确乎如此）并不通过任何性格上的对比——不论是在各种主题之间，还是在一个乐章的不同段落之间。海顿的《"军队"交响曲》第一乐章有两个性格基本相同的主题，两者都很欢快，在节奏上也都很方整（第二个主题仅仅在风格上更为通俗，并完整地收束了该乐章的形式）。这一乐章呈示部的主调段落和属调段落在性格上也没有太大差距，因为属调段落的开始，与乐曲一开始演奏的第一主题一模一样（这使得海顿可以在再现部省略整个主调段落）。这些段落的清晰表述，靠的是配器，而不是对比性的主题，因为每个段落开始时都只是木管，随后的继续仅仅是弦乐（或者，在属调段落，是弦乐和管乐的对答），最后才让乐队全奏（加定音鼓）出场——这个模式非常清晰，令人瞩目。（再现部中，这个模式被重新安排，既是为了戏剧性的惊讶，也是为了增加稳定性——开始的木管段落紧跟乐队全奏的主题，随后才是弦乐和管乐的对答。）对比性的主题在清晰勾勒结构的过程中，当然是一种支持，但是更为根本的显然是轮廓的清晰性，而不是对比本身。至于对比性主题的戏剧性效果，同一个主题，以不同的方式演奏，其力量一样大（如果不是更大）。并且，古典作曲家最感动我们的，不是通过主题的对比，而是通过主题的

转型。

正是出于上述原因，我们可以将下述观察斥为陈词滥调而将其抛弃：在奏鸣曲中，第一主题倾向于男性化，而第二主题倾向于女性化。所谓第一主题和第二主题的说法已经令人皱眉，虽然这些说法已经根深蒂固，很难完全将其完全摒弃。称之为"第一群组"［first group］和"第二群组"［second group］，在确认主题上也不会有太多帮助，因为同一条旋律也许在两个群组中都会出现。（我更喜欢称之为呈示部中的主调区域和属调区域，但提请注意，作曲家常常在两个区域之间开辟性质无法被确认的领地。）无论怎样，男性-女性的区别无非是说，一首奏鸣曲的开端比起后来的材料，大多数时候总是更为直接，更为有力——这样做显然合乎情理，也很自然，因为开头的音乐必须确立调性和速度，并创造转向属调的动力。完成这一点，也可以依靠一个听觉上非"男性化"的主题：三位古典作曲家中例证不胜枚举，特别是莫扎特。有人说，莫扎特的《F大调钢琴奏鸣曲》K.332开始的音乐，在别的作曲家手中简直就是个第二主题：我倒想看看哪个奏鸣曲的第二主题，如此坚定和不容置疑地（虽然非常优雅地）确立了一个调性。在贝多芬的Op.31 No.1中，两个主题在我看来都很男性；Op.31 No.2的主题可以说是雌雄同体、不男不女；而Op.31 No.3，第一主题肯定更为靠近女性。关于主题的性别，就谈这么多。

然而，对比主题是古典风格一个必然的（如果说不是一成不变的）成分。也许更重要的是具有内部对比（节奏上和力度上）的主题。在1750年之前，这种对比几乎总是外在的——在各声部之间，在不同的乐句之间，在分离的乐器组之间，而很少是内在的，很少出现在一条旋律线之内。但在古典的旋律中，内在的对比不仅常常出现，而且对于这种非常依赖力度变化的风格而言是根本性的。

调和力度对比的需要，与对比本身同样重要，同样典型。这种调和（或者说和解），具有很多外在形式。最简单的途径之一是，在强弱对比之后跟随一个逐渐从轻到响（或反之）的乐句，以此求得解决。莫扎特《钢琴奏鸣曲》K.331中小步舞曲的开头乐句中：

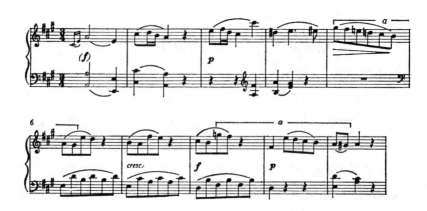

第 7 和第 8 小节的 *crescendo*[渐强]在头四小节的 *f*[强]与 *p*[弱]之间搭建了桥梁。它也为随后更加扩展、更为不协和、更具表情的下行音阶形式作了准备;*crescendo* 不仅是调解的因素,也是连续的因素。这种力度对比的和解处于古典风格的中心部位,它类似于第 59 页上莫扎特的 K.271 的谱例中那种两个节奏类型之间的调解。《"朱庇特"交响曲》显示了另一种完全不同的解决力度对比的方式,其开始乐句

在二十小节之后再次演奏,加了对位声部:

它将该乐句的两半绑在了一起,即使每个部分现在都以 *piano*[轻]力度演奏,它们在开头之后这么快就以这种形式出现,不啻是将对立转变成统一。

这样的微型综合,本身就是基本的古典形式。我并不想将海顿、莫扎

83

特和贝多芬说成是黑格尔主义者,然而,总结古典形式最简单的说法即是
敌对力量的对称解决。如果这种说法就针对一种艺术形式的定义而论看
上去太宽泛,那是因为古典风格在很大程度上已经变成了我们判断其余
音乐的标准——所以才有这个名称。的确,这种风格不仅是一种成就,也
是一种令人憧憬的规范。而在巴洛克盛期中,确乎有解决,但很少是对称
的,并且,对立的力量如节奏的、力度的或调性的等等,很少得到明确无误
的勾勒。在 1830 那一代的音乐中,对称很少被标示出来,甚至被回避(除
非在学院派形式中,如浪漫派的奏鸣曲),而拒绝完全的解决恰是诗意效
果的一个部分。然而,正如上述所见,这个描述不仅适合大型的古典形
式,也适合古典的乐句:音乐中没有任何其他风格,部分与整体之间能以
如此的清晰度彼此映照。

<div align="center">＊　＊　＊</div>

　　见证作曲家明确意识到了这种大尺度形式与乐句之间的关联,这是
很有趣的事。在 1793 年左右,海顿为安东·埃斯特哈齐亲王写作了一首
《G 小调钢琴三重奏》,开头是一组双主题变奏曲。G 大调的第二主题是
从第一主题的最后乐句衍生而来——一个海顿在分段体乐章中(特别是
带三声中部的小步舞曲)经常使用的手法,而勃拉姆斯后来忠实地照搬。
这个第二主题的第二变奏是一个完整的奏鸣曲乐章。观察一下海顿如何
将一个二十小节的乐句扩展为一个大型作品,那真是很有趣:①

（省略小提琴和大提琴）

———————————

① 　我在小提琴和大提琴仅仅重叠钢琴的地方省略了它们的声部。

87

（最后八个节重复，由钢琴演奏小提琴的
音型，再后是四小节的尾声）

从这个机智的扩展中可以看到，奏鸣曲式是一个巨大的旋律，一个被扩展的古典乐句，清晰划分，其和声高潮是在整个过程的四分之三处，最后用开头的材料非常仔细、平衡地完成对称的解决。[①] 海顿不仅拉长和重复了该乐句的因素，而且还有趣地将第 6 小节的四个小三十二分音符放大为具有炫技性走句的整整八个小节，使之成为一个完整的收束性主题。第 18 小节旋律中的 *sforzando*［突强］——原先尚未扩展的形式中最响的一个和弦，在奏鸣曲中变成了属上的一个踏板点，替代了呈示部中低音的交替音型运动，主题第 6 小节中的重音 A# 变成了一个小小的两小节模进。

海顿对主题扩展最重要的关键点，是位于中心的转调以及结尾。这与奏鸣曲的历史发展相吻合，说明在 18 世纪中"发展部"与"尾声"的重要性越来越强。对一个乐句的结束进行扩展，这是对一种已有的老技巧的清晰表述，也是华彩段的基础；它基本上属于巴洛克盛期的扩展方法，其运作方式是对乐句的最后几个音符进行延伸和发展。但是，扩展乐句的

① 在海顿写作这首三重奏的约同一年，当时最难为人理解（虽然是最敏锐的）理论家科赫［H. C. Koch］公开发表了一种方法，谈如何将一个八小节的布雷舞曲［bourrée］乐句扩展成一个奏鸣曲呈示部［"18 世纪的乐段结构理论"］（见 L. Ratner,［"Eighteenth-Century Theories of Musical Period Structure"］, *Musical Quarterly*［音乐季刊］, 1956 年 10 月号）。他的方法与海顿的这个例子相比显得不够精彩，而且也有些过时。没有理由认为，科赫知道海顿的三重奏，或者海顿读过科赫的书。

中心部分,却是古典风格特有的技巧,它对于该风格的比例感是至关紧要的。

主题的第 11 小节开始时的下属和声,在奏鸣曲中被加工成为一个具有完整规模的朝向下属的转调,这个片段最透彻地显露了中心扩展技巧的秘密。海顿的做法很简单,他仅仅是坐在下属和弦的根音上不动达两个小节。一个转调实际上仅仅是一个和弦的扩展——它被转至另一个更高的层面,关于这一点,很难找到比这里更令人愉快的可听、可见的例子了。

88

在这一新的层面,转调自然比和弦需要更为复杂的解决,于是这个微型奏鸣曲式中接下去的小节由一系列模进导引,转回到主调领域(通过属上的半终止)。在任何古典作品中,一个附属调性的地位,完全相当于它的和弦与主三和弦的关系。

就扩展一个乐句的中心部位而论,莫扎特是最杰出的大师,无人堪与其比肩。这也正是他的戏剧写作具有宽阔气息的秘密所在。弦乐五重奏作品也许提供了这种中心扩展中最令人印象深刻的例证:

第一小节提供了一个简单的终止式,随后五个小节重复了这一终止式,但

扩展了这一中心,使其成为莫扎特音乐中最热情和最强烈的乐思之一。这种强烈性部分依赖于原有终止式作为模版的存在:其中某种解决和某种对称不仅被暗示,而且先是被扣留,随后才被赐予。

上述片段取自《G 小调弦乐五重奏》的慢乐章,它显示出,那不勒斯和声(主音上方的小二度)的悲怆力量来源于它被看作是一个具有表现力的倚音——再次是在更大的结构层面上。第 62 小节大提琴上的B♮出现在一个本来被期待的B♭的位置上,它要求解决(就像第一小提琴的F♭):强烈的痛楚不仅来自于小二度解决的延宕,而且来自于大提琴上令人惊讶的升高线条,通过B♯、C♯、D♮到E♭,随后才让其潜回到正常的终止式中去。在整个古典风格中,具体音符与和弦、与转调之间的关系被保持在分离的、清晰不同的层面中。直到 19 世纪,这些层面才被混淆起来,到瓦格纳,音乐终于具有了这样的可能性——一个乐句在调性上就是不协和的,但这是在和弦的层面上,而不是在大型形式的层面。

89

这种转调、和弦和具体音之间的关系,在贝多芬《"热情"奏鸣曲》的第一页里(调性之间再次呈小二度关系,整个作品通篇以最令人瞩目的方式使用了那不勒斯关系),以极其明确的简洁性得以显示:

降 D 大调和 C 大调的交替之后,在第 10 小节,出现左手言简意赅的格言——单音D♭-C。这是一个倚音关系,它作为和声效果的基础,现在以主题方式呈现,其深长的意味被孤立起来,被隔离开来。进一步,单个音与转调的关系由时间的持续长度予以显明。降 D 大调与 C 大调的交替用了几乎四个小节,而基于音符交替的节奏性格言动机只用了两拍。和声意义的分量反映在节奏单位的长度上,如果说整个片段是最后陈述的

格言动机的外向表达,这并不过分。

当然,这种元素间的对应关系是每一种达到成熟期的风格都会有的特点:延伸性的巴洛克形式与巴洛克的旋律有非常紧密的关系,这种旋律似乎自我驱动,直至衰竭;大量浪漫主义音乐的僵硬八小节乐句对应于该乐句内对某种节奏常常带有强迫性的运用。古典风格中最特别的是,乐句的模式被赋予了听觉上和对称上的清晰性。而且,这种清晰性反映在作为整体的结构中。模式的可听性依赖于这样的方式——其中组成古典乐句的动机被隔离,从而凸显出来。上述《“热情”奏鸣曲》例证末尾处的小小四音动机很具有典型性,而贝多芬《小提琴协奏曲》对乐曲开始四个定音鼓拍点的主题性处理大概是这种凸显的最令人叹为观止的例子。这种手法对于海顿与莫扎特的创作技巧而言也具有根本性的意义。他们作品中的清晰界定的性质正是要求这种乐句不同部分的分离、孤立的特性。今天我们所谓的“主题发展”[thematic development],一般指的是这些可分离的部分的分割,以及将它们重新安排成新的组合。的确,这种可分离性,使乐句本身中的高度性格化处理和对比成为了可能。

这种乐句的清晰性不仅反映在整体结构中,也反映在最底层面的细节中。最让人注目的节奏性后果是,单个节拍点的性格化和偏离变化。在18世纪上半叶,节拍点在分量上近乎平等;第一拍,也即落拍[downbeat],一般更重一些;最后一拍,也即起拍[upbeat],因为有一点稍微的上扬,所以较为重要;但是,不均等性从不刻意强调。而在一个古典作品中,一小节中的每一拍点都有其独自的不同分量:在4/4拍中,上拍的分量现在比第二拍重得多。显而易见,这种新型的区别,在一部海顿或莫扎特的作品中并非从头至尾一成不变,但它作为一种潜在的力量总是存在,一旦需要就召之即来。比较一下巴赫的一首小步舞曲与海顿的一首同类作品就会看到,在半个世纪的时间中发生了什么变化:

在巴赫中,各个拍点在重量上几乎平等:甚至"落拍"也只是因为旋律的模式而给予了一点点强调。但是在海顿的这段音乐中,强、弱、次强的序进在每一个小节中都很明显。挑选这两段例子是为了证明论点,当然带有偏见,但它们并非不典型。没有哪首巴赫的小步舞曲具有海顿对拍点如此清晰的强烈特征化处理,同样,也没有哪首海顿小步舞曲将拍点减缩到几近无区别的脉动。

古典节奏的生命和能量依赖于每个拍点这种清晰有别的性格——实际上,就是每个拍点间可能具有的孤立性。从这种个别化处理中得来的节奏重量的等级秩序,可被赋予极富动力的形式,请看海顿《降 E 大调弦乐四重奏》Op. 33 No. 2 的慢乐章中这几个富有戏剧性而又机智幽默的小节:

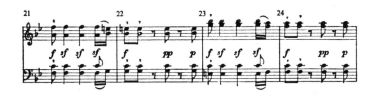

第 22 小节和第 24 小节中 f、pp、和 p 的序进是一个古典式的等级区分,而海顿力度概念的精彩来自于这样一个事实:每个相继的阶段是一个拍

点的回声,而不是拍点本身,因而拍点的重量是在休止中被感到,在乐声中得到反映。

<center>＊　　＊　　＊</center>

　　细节与整体结构之间清晰表述的运动,使"奏鸣曲"风格中材料与大型比例之间的亲密关系成为可能。也正因为这个原因,以及因为奏鸣曲的理想状态,我们必须抛弃如下述观念:将第二主题、连接部、结束部主题等等这些当作是奏鸣曲式的决定因素。并不是说它们不存在,大多数时候它们确乎存在。但是,当海顿在 Op. 33 No. 1 当中省却一段主调和属调之间的连接段时,这并没有什么反常或怪异;仅仅当材料需要怪异的处理,才会出现怪异。[1] 奏鸣曲式的对称性在 19 世纪被人试图模式化,而在 18 世纪它却是一种对具有对称性秩序的材料的自由式反应,而且对称性可有许多形式,有的还非常复杂,令人吃惊。有些对称性解决的形式对于奏鸣曲(以及对于所有其他的形式)而言被感到具有根本性,这是没有疑问的:存在一些罕见的例子,或是材料暗示某种明显的非对称性解决,或是材料暗示某种相对含混的形式(如《"月光"奏鸣曲》)——此时的结果是幻想曲。但一首幻想曲的结构之严格并不逊于一首奏鸣曲,它同样受制于人的敏感性而不是外在的形式框架。

　　这种不可能以奏鸣曲的正常方式予以解决的材料,可见于莫扎特的《C 小调幻想曲》K. 475 的开头:

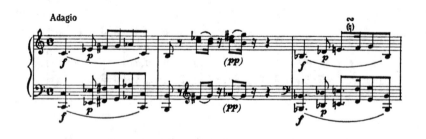

　　① 关于这一点,见第 116 页的讨论。

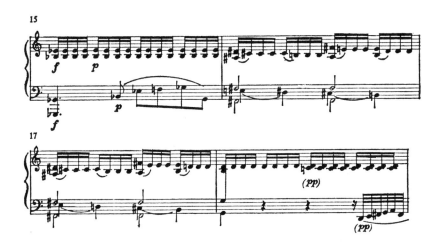

仅仅将开头的主题视为一首作品的材料,这是错误的。这首幻想曲是从一个更为宏大的构思概念中脱胎生成,但就是在这几个不多的小节中,我们已可以看到音乐取道的方向。各乐句本身仍然如期望那样,具有对称性,但剧烈而刺痛的和声变化摧毁了所有的主调稳定感,从而营造出一种神秘的表情性气氛。随着主调稳定感的消失,任何和声紧张的清晰可能性,以及清晰解决的任何机会,也都消散殆尽。十多个小节后,我们确实抵达了属调(G 大调):

92

但是,这个属调却已经变成了一个遥远的陌生调性。这首作品在古典风格中提供了一个特例,其中显示,如果没有新材料、新调性和新速度的引入,音乐就无法继续下去。甚至在这首作品中,最后的部分仍然有一个稳固的对称处理,主调重新以戏剧性姿态建立,所有的开始材料都作了重复,但不能说这是第一段的对称性解决。当主调和属调之间的紧张被如此弱化,同

时又没有提供替代,解决就丧失了意义。"再现部"所解决的,不是开始部分的和声紧张,而是在整个作品进行过程中由所有不同调性所造成的紧张(这个作品有六个清晰有别的段落)。这里的解决,不像是一个奏鸣曲的解决(除了它使用了相同的材料),而更像是一个歌剧终场的最后段落——虽然,莫扎特没有在任何歌剧中像这个作品开始时那样削弱主调。这绝不是说,这首幻想曲有什么缺陷;它是一首了不起的作品,但我们在这里总算找到一个按照古典标准而论确乎是怪异的作品。

这首作品的形式之所以异常,是因为它的目的不同寻常:它不是一个单独的乐曲,而是一首奏鸣曲的引入部分。并且,虽然结构紧凑,手法高超,它却旨在具有某种即兴的性质。[①] 在 K.475 中,为了给出即兴的效果,这一时期极为典型的乐曲开端的调性稳定性被刻意削弱,只是当乐曲继续进行时,主调感才逐渐回归,而就在最后的段落之前,音乐以大规模的主调重建作为结束。这首乐曲的形式具有非常微妙的平衡:

一、主调:C 小调,主调被很快跟进的转调所削弱,最终走向 B 小调。

二、重属(属的属)调:D 大调(由于 G 大调被削弱,它的属调替代了它的位置)

三、连续的转调

四、下属的下属调:降 B 大调(用作下属,替代 F 大调,与第二段类似)

五、连续的转调,肯定 C 小调

六、主调:通篇为 C 小调

对称很清楚,就像整个形式架构与主、属、下属在奏鸣曲中的运用之关系一样,也很清楚。音乐听上去具有即兴性,同时也保持所有组织化形式的优势:也只有这样,它才造成统一的印象,而音响上却带有如此的狂想性。

① 莫扎特的另一首《C 小调幻想曲》K.396 则完全不同。它其实根本不是一首幻想曲,而是一首慢板奏鸣曲乐章,未完成,为钢琴和助奏小提琴所作,虽然助奏的想法大概是在创作过程中才加入的。

* * *

这种个别细节与大范围形式之间的关系(甚至存在于看似即兴的作品中),以及形式被自由塑造以回应最细小的枝节的方式,使音乐史中第一次出现了这样的风格:组织结构是全然具有可听性的,形式从来不是从外部强加的。在巴洛克时期,众赞歌前奏曲的形式不由分说是从外部强加;这不仅是因为伴随"定旋律"[cantus firmus]的对位通常是从众赞歌的第一句受到启发,而且甚至在巴赫某些最伟大的此类作品中,我们也觉得,我们所面对的不是一个整体的概念,而是一种因众赞歌乐句的不断变化而带来的相继性的调整回应。这是一种适合巴洛克风格"累加性"[additive]特征的写作方法;某种一点一点构思起来的建筑,在进行过程中作出调整,最终也能给出统一的印象,但它不同于在设计时就作为一个整体和一个单一形式的统一性,尽管前者的美感并不逊色。巴赫《哥德堡变奏曲》中卡农的秩序不是一种可听的秩序;即,将这些卡农安排成同度卡农、二度卡农、三度卡农、四度卡农,等等,是数学性而非音乐性的:这其中的秩序也有其自己的美感,令人愉悦,但这不是一种仅仅属于音乐的愉快。关于巴赫的音乐象征主义,已经有很多著述(也许太多了)。无疑,他的作品中的某些细节——例如,众赞歌前奏曲《上帝的羔羊》[O Lamm Gottes]中令人吃惊的节奏与和声变化——要求了解它们的象征意义,而不能严格地从音乐上去理解。对于莫扎特,却完全不是这样,除了在歌剧中——即便在歌剧中,音乐的考虑也占主导地位:费加罗用半音性的呻吟来表达脚脖子扭伤,这既是一个 C 大调的终止式(以结束一个段落),又是一个朝向 F 的转调(以便有一个新开始);半音化的运动具有完全独立于歌词的音乐功能。而在巴赫《B 小调弥撒》中的"Et in unum Deum"[我唯一的主]中之所以有 *legato*[连音]和 *staccato*[断音]的区别,是为了体现圣父与圣子的身份不同:这种区别本身很好听,但在这部作品中并没有进一步的音乐后果。甚至巴洛克的赋格——当时最自由、最具有机性的音乐形式,有时其结构也不是完全以可听性来决定:如所谓的"利切卡尔"[ricercar]赋格,其形式就不是取决于它的主题的音响,而是取决于它是

94

否能够构成"密接和应"[stretto]。当然，每次"密接和应"都可以被听到，但在主题第一次被演奏时，"密接和应"只是潜在的；"密接和应"的可能性是一个事实，但却不是一个可听的事实。有人曾指出，贝多芬《F小调弦乐四重奏》Op.95的慢板乐章的开头主题可以与该乐章的中段的赋格相结合，但贝多芬并没有利用这个优势。一位写作赋格的巴洛克作曲家，恐怕就无法抵抗这个诱惑。

　　一首古典作品的结构与该作品主题的声响方式有紧密关系，而不是与该作品主题可能被用来干什么产生关联。这种可听性原则甚至被沿用至一条旋律的逆行形式：在《"朱庇特"交响曲》的末乐章，逆行也许并非一下子就很清楚，但第一次听也能从音响上感到，它显然衍生自主要主题；《"Hammerklavier"奏鸣曲》末乐章的主题的形态如此特别，在演奏到达逆行时，我们总能意识到，是旋律的哪一部分正在被逆行演奏——也许这是除了海顿的《第47交响曲》小步舞曲①之外，唯一一个具有这样性质的旋律逆行。在18世纪晚期，所有音乐之外的考虑，无论数学的还是象征性的，都彻底变成了音乐的附属。而整体的效果——感官的、智力的和情绪的——统统来自音乐本身。

　　这并不是说音乐之外的考虑在古典风格中无足轻重，但它们确乎没有扮演决定性的角色。甚至政治也能进入音乐。当唐·乔瓦尼以"Viva la liberta"[自由万岁]招呼他的蒙面嘉宾时，此处的上下文并没有特别暗示政治自由（否则这部歌剧肯定会被立即禁演）。这句歌词出现在"E aperto a tutti quanti"[欢迎每一个人]之后，其意涵更靠近"摆脱陈规俗套"，而不是"政治自由"。但是，这是没有考虑音乐的读解。从一个令人吃惊的C大和弦开始（其前的最后一个和弦是降E大和弦），莫扎特在此处要求乐队"maestoso"[庄严的]全奏，包括小号和鼓声，音乐充满军乐式的节奏，气宇轩昂。1787年，正值美国革命硝烟未尽，又是法国大革命的前夜，剧院的观者显然决不会看不出这段似无大碍的脚本段落中的某种颠覆性的意义——尤其是他们听到，"Viva la liberta"[自由万岁]重复了十多次，使足

① 在第152页有引录。

了包括所有独唱家在内的一切资源,还伴以乐队中的号角声。然而,即便在此,这个段落也依然具有纯粹音乐上的原因。它是第一幕终场的中心时刻,而莫扎特的终场总是被构思为完整的乐章——尽管分曲各自独立,总是在同一调性上开始并结束——此处是 C 大调。就在蒙面嘉宾出场之前的几分钟,有一个场景转换,所以 C 大调需要一个隆重的重新陈述,以便将这个终场拉在一起。[①] 这一段落可以用纯音乐的术语予以解释(再次说明,这并不是否认音乐之外的意义的重要性)。

这种音乐的独立性阐明了古典式喜剧的独创性。甚至幽默在音乐中也成为可能,无需外在的帮助;古典风格的音乐能够真正是好玩而可笑的,而不仅仅是欢快或愉悦的。真正的音乐玩笑被写入音乐中。以前,在音乐中也存在玩笑,但它们都是基于非音乐的影射:《哥德堡变奏曲》的“集腋曲”[Quodilbet]仅仅是在某人知道组合在一起的民歌的歌词时才是让人发笑的,当然可以听出其中洋溢着某种通俗轻松的气氛,但没有歌词,整个效果仅仅是某种带有浮夸性的愉悦心情。但是,贝多芬《迪阿贝利变奏曲》第十三变奏的力度和音区对比,本身就极为怪诞可笑,无需外在的指涉:

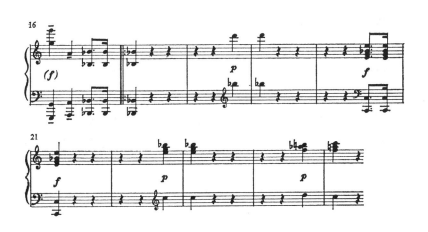

① 这个终场按莫扎特通常的做法,进行到属调性 G 大调和一系列转调的紧张节骨眼(剧情为企图强暴采琳娜),随后通过下属和一个最后的主调段落予以解决。该模式在和声上与奏鸣曲式相近。

96　　海顿《弦乐四重奏》Op. 33 No. 3 结束时的这个段落同样如此（速度是 *Presto*[急板]）：

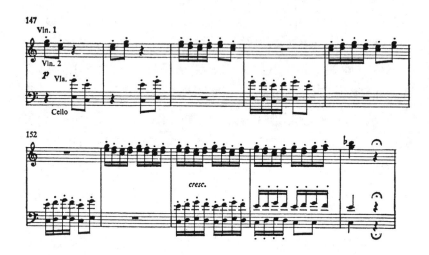

的确，正是因为像这样的段落，使海顿遭到同代人的攻击——有人说他是个"小丑"[buffoon]。

　　海顿、贝多芬和莫扎特的滑稽性，其实仅仅是古典风格一个本质特征的夸张而已。这种风格就其根源而论，基本上是一种喜剧风格。我不是说这种风格不能表达最深沉和最悲剧性的情感，但是，古典节奏的步履是喜歌剧的步履，它的乐句法是舞曲音乐的乐句法，它的大规模结构出自这些乐句的戏剧化处理。卡尔·菲利普·埃马努埃尔·巴赫曾指出古典风格和喜剧风格的关联，他在其晚年哀叹对位性巴洛克风格的消失，并进一步说："我与很多有识之士都相信，当前对喜剧的爱好要对此负主要责任。"

　　如果说在 18 世纪下半叶音乐中的喜剧性趣味不断增长，那至少部分是由于风格的发展最终使某种自律性的音乐机智成为了可能。自相矛盾被看作为正确无误，不合常理摇身一变为恰如其分——这是机智的本质成分。古典风格因其强调重新解释，将丰富的复合意义植入几乎每一部作品。于是，机智的最高形式——音乐双关语[musical pun]，终于出现。在海顿的《D 大调钢琴三重奏》H. 7 的末乐章中，E♭ 先是作为降 A 大调的

属音,出其不意地变成了一个玩笑——成为 B 大调的三级音D♯。①

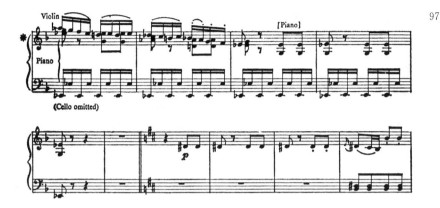

古典风格中调性之间的明确区分,以及停顿和持续不懈的重复,赋予这段音乐以机智的性格。表达的清晰性对于这种类型的喜剧具有根本的重要性。古典风格中旋律声部与伴奏声部的对比(替代了巴洛克式的各个声部的独立自主和对数字低音的运用),给了我们海顿"时钟"交响曲中这样一个妙趣横生的片刻——此时,伴奏被转移到高音区域:

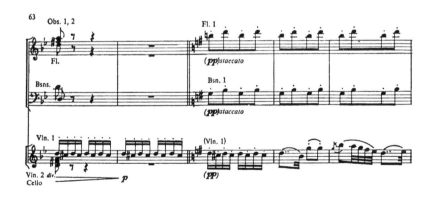

这里,由于将音型交给独奏长笛和大管,双关意义愈加明显。

①　我并不是说 18 世纪晚期的作曲家在 D♯和 E♭之间作出了区分。如果这个音仍然是 E♭,而调性换成降 C 大调,这个玩笑依然存在。

喜剧性不仅变成了一部作品的特征性情调,而且常常(尤其在海顿手中)成为了一种基本的技巧。在兴高采烈的《降 B 大调弦乐四重奏》Op. 33 No. 4 中,朝向属的转调简直就像开了一个玩笑:

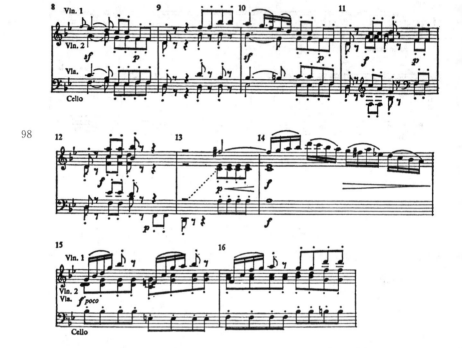

98

如果机智采取了这样的形式:胡言乱语突然一变为至理名言,那么,古典式的转调就是精彩的例证——如上例所示,我们需要的,就是这样一个片刻:我们一下子搞不清楚,某个音的意义究竟为何。海顿的玩笑设置是,在第 8—9 小节和第 10—11 小节的乐句末尾,让三个小音符齐奏,没有和声,力度为"弱"。随后,以对称方式重复的终止式,似乎要在第 12 小节中间终结一个段落——但是,三个小音符不可理喻地再一次出现,依然力度为"弱",依然没有和声,用大提琴在低音区单独奏出。直至下一个和弦,我们才理解,为什么这个小动机故意不要和声配置:因为低音 D 即将变成 G 小调的属音,由此开启朝向属的转调。每次以弱声轻柔地演奏这三个小音符,将它们与其他音乐分开,它们真正的意义被藏而不露,玩笑便

从中产生。不可或缺的当然还有——其一,乐句节奏的不规则性;其二,(特别是)大提琴上该小动机的最后一次重复;以及其三,整个主题材料特有的机智对话色调。为了获得快速的上下文切换,或是对某一音符机智的重新解释,必不可少的还有戏剧性的、强有力的转调。在巴洛克风格中,喜好连续性而不是清晰的划分,以及缺乏干净利落的转调,使得机智无从产生,除了在极少数作品中的某种一般性的色调或气氛;另一方面,浪漫派的转调往往半音化非常浓烈,两个调性之间彼此融合,而且转调的速度过于缓慢,过于渐进,这就全然消除了机智的效果。到了舒曼,我们似乎就倒回到巴洛克风格的某种愉悦心情和欢快气氛。古典时期的文雅逗趣最后一次露面(也许已经有点粗俗化了)是在贝多芬《第八交响曲》的小快板,以及晚期四重奏的某些乐章中。在那以后,机智就被感伤[sentiment]湮没了。

二、结构与装饰

　　追求封闭、对称性的结构感，将最极端的紧张置于中央，要求一种延展的、完整的解决，以及一种清晰表述的、对称性的新式调性体系，由此造成了丰富多样的曲体形式——而所有这些形式都有权利被称为"奏鸣曲"。对这些形式进行区分，并不暗示它们作为规范甚或作为模型存在。它们仅仅是音乐作用力的结果，而不能等同于这些作用力本身。由于这个原因，在描述这些形式时，就不应过于抽象，更不应过于拘泥，否则我们就会看不到其中的每一个形式种类会怎样与他者融合，以及在 18 世纪后半叶这些形式中潜在着怎样丰富的自由度。

　　1. 第一乐章①奏鸣曲式分为两个部分，每个部分都可以反复②：两个部分之间的某种对称是根本性的，但并没有被严格界定。这一乐章在一开始建立一种严格的速度和一个主调性，以此作为参考框架。第一段，即呈示部，具有两个事件［events］，其一为朝向属的转调，其二为属调上的最后终止式。这两个事件都以不断增长的节奏活力为特征。由于和声的紧张，属调中的音乐（即第二群组）通常比主调中的音乐在和声上运动得更快。表达这些事件所需的旋律数量，取决于作曲家认为多少合适而

――――――――――

　　①　这种曲式当然可以被用于第二乐章或者末乐章，但它最通常与更加复杂的第一乐章有更多关联。
　　②　第二部分很少单独反复，虽然《"热情"奏鸣曲》的末乐章是个例外，而同样的形式在莫扎特歌剧中可以见到。

定。这个乐章的第二段也有两个事件,其一是回归主调,其二是最后的终止式。对和声紧张的某种形式的对称性解决(被称为再现部)是必需的:任何在主调之外陈述的重要乐思都须在主调之中演奏才算解决。回归主调通常(但并不总是)通过再次演奏乐曲开始的数小节来予以澄清,因为这些开始的数小节与主调性构成最为紧密的同一体。如果回归主调的过程被长时间延迟,以便提升这种回归的戏剧性效果(可以转向其他的调性,或是在属上采用模进),则该作品就具有一个延伸性的发展部。打破周期性节奏,以及旋律的片断化被用来加强这个发展部中的和声运动。和声的比例关系被刻意保留,要求在不晚于整个乐章过程的四分之三处放置主调回归,也即再现部的开始。最戏剧化的节点一般就在该回归之前(较少情形是在其之后)。

2. 如果回归主调性并未延迟,则就有对称性的解决,但没有"发展部",这种形式可被称为"慢板奏鸣曲式"。

3. 小步舞曲奏鸣曲式也是两个部分,但总是有三个乐句:第二乐句和第三乐句属于一个整体。这两个部分总是反复。三个乐句的形态可以被扩展,但是比例和根本的轮廓总是很明显。第一个乐句可以结束在主上,也可以结束在属上(托维认为这两种可能性之间存在深刻的不同,但海顿、莫扎特,甚至贝多芬两者皆用,而且以两种形式塑造的小步舞曲常常具有完全一样的形态、长度和戏剧性效果。第二种类型自然更容易得到扩展,也使用得更为频繁;它与第一乐章奏鸣曲式可以融合为一。)第二乐句常常扮演双重角色,既是发展部,又是呈示部的第二群组。第三乐句完成解决,即再现。小步舞曲作为一个部分,一般归属于一个更大的ABA 三段体,三声中部通常在性格上更为松弛。

4. 终曲奏鸣曲式在组织上更为松弛,其构思目的是为了解决整个作品的张力。这种松弛性使该乐章呈现出比任何其他乐章都更多样的形态模式。如果一个第一乐章奏鸣曲式在发展部之前就回归到主调性的开始主题,那么它就被称为奏鸣回旋曲。常常在走向乐章中心部位的时候,会有一个下属调上的新主题,有时就放在"发展部"的位置上,有时就作为"发展部"的替代。这一新的下属调主题可以在不是回旋曲的终曲中见

到，如莫扎特的《A大调弦乐四重奏》。发展部之前的主调性回归，以及下属调上的主题，都是为了减弱紧张度，对形式结构予以松解。这一乐章的关键要点是，相对较明显的方正性，以及节奏和乐句的清晰性。

<p style="text-align:center">＊　　＊　　＊</p>

　　这些不同的曲体形式在此是按越来越松弛的次序排列，而这个次序本身反映了每一个别曲式中张力与解决的内在模式。从这里我们可以看出，它们并未被看作是先在的形态，应该予以遵守，而是对统一性原则的习惯性展示方式。最主要的原则是通过对先前的（和声与节奏）紧张度的解决来贯彻再现的原则——主题材料的回复总是在某一个方面要完全不同于它在呈示部首次出现时的情况。

　　所有这些曲式与巴洛克任何一种三段体（不论采用什么形态——如返始咏叹调，带三声中部或其延伸部分的舞曲形式，早期回旋曲，以及大协奏曲形式）之间，有一个显著差异。在所有这些ABA的变体之中，开始的A段总是在结尾时以不变的形态回归——至少在谱面上不变，因为在实践中回归常常由表演者进行相当程度的装饰处理。

　　再现部作为呈示部的戏剧性重新解释，这种观念从根本上对装饰的实践予以重击：在这一时期，结构本身承担起了装饰原先所承担的任务。对呈示部的反复进行装饰处理会陷入窘境：这种做法暗示，在再现部将听到的、以戏剧性的不同形式呈现的材料装饰性会较少，因而不可避免会比呈示部的反复较少雕琢；或者，再现部也必须进行装饰处理，那会模糊和缩小因结构变化带来的完全不同的表现意味。这就是为何三位伟大的古典作曲家对于装饰艺术几乎毫无贡献——不论他们对装饰艺术持何种个人兴趣。只是到了罗西尼、肖邦、帕格尼尼、李斯特和贝利尼，装饰艺术中可与巴赫与库泊兰相媲美的技巧和原创性才重又出现。但是，即兴性装饰的实践并未消亡，虽然它在古典风格中更多属于表面文章。就与新的条件相适应而言，表演总是落后于创作。在18世纪的最后25年，当时最有名的表演指南——蒂尔克[Türk]的键盘乐器演奏论著建议，在"总体性格是悲哀的、严肃的、高贵而单纯的、庄严

101

的和气宇轩昂的、自豪的以及诸如此类的"乐曲中都反对使用装饰。如是这样，似乎只剩下优雅的性格才可以运用装饰。而几乎莫扎特的所有慢乐章都会掉入应该避免装饰的范畴。必须要等到 19 世纪早期的意大利歌剧，装饰艺术才会获得新的生命力，不再是一个从早期风格遗留下来的包袱。

然而，依然存在几个问题。这些问题不是来自音乐本身，而是来自当时表演实践与变化中的风格之间的复杂关系。例如，毫无疑义，在莫扎特的协奏曲和咏叹调的一些段落中，能够甚至应该加入装饰。但是加入多少，在哪里加入？我们的指南极不可靠。莫扎特去世后由他的好心崇拜者所出版的加入装饰的版本大多数很糟糕。胡梅尔的版本当然比大多数版本要好——他是莫扎特的学生，而且是一位优秀的音乐家，但这些版本过分华丽，超过了可允许的限度。如果使用这些版本，那就是无视二十五年来的音乐趣味变化。胡梅尔的音乐观属于罗西尼的时代，而不属于海顿和莫扎特的时代；贝多芬的发展继续了古典的传统，而与他自己的时代相悖，胡梅尔一定完全不理解。的确，古典风格的整体倾向是反对巴洛克风格和矫饰[mannerist]风格的浓重装饰；而且，古典风格纯化了罗可可风格的轻型装饰艺术。对海顿在 1775 年以后的音乐不能进行装饰处理，至于贝多芬，我们知道他对于那些给自己的音乐加入装饰的音乐家持何种看法。当车尔尼加入装饰时，贝多芬曾大发脾气，随后又抱歉说："你应该原谅……一个作曲家，他总是更希望听到自己的作品完全与他写作的一样，不论你总的来说演奏得多么美妙。"

证明莫扎特协奏曲应该加入浓重装饰音的主要文献，并不像人们有时想象的那样明白无误。莫扎特姐姐曾有一封信，抱怨《D 大调协奏曲》K. 451 的慢乐章的一个段落太光秃秃，莫扎特于是就寄给她一个加装饰的版本。这件事一般总被认为是在暗示，当时的习惯是每当这样的段落出现，都加入装饰。然而，莫扎特和他姐姐信件来往的意义其实是模棱两可的：它也可以被解释为，如果没有首先询问作曲家，就不应该随便加入装饰，即便演奏家是作曲家的亲属，而且是一个成熟的音乐家。不幸，我们现有的莫扎特针对即兴装饰最有力的证据文献仅仅描述了他 7 岁时所

持的立场。1780 年,莫扎特 25 岁,父亲在给他的一封信中曾提到某个"埃瑟尔[Esser]先生,在你 18 岁时我们在美因茨碰到过,你曾当面批评他的演奏,说他演奏得不错,但加了太多的音符,其实应该就像谱面上写作的那样去演奏音乐。"没有理由认为,莫扎特在后来的岁月中改变了想法。

但是,莫扎特与海顿和贝多芬的立场毕竟不同,因为他更为靠近歌剧风格,而装饰的传统在歌剧中非常强大。众所周知,莫扎特歌剧中的咏叹调在作曲家有生之年演唱时都会加入装饰。关于这一点,他计划用多少,他的容忍程度有多少,或他会做出怎样的指责? 我们一概不知。有些音乐会咏叹调存在两个版本,一个有装饰,一个无装饰,两者都出自莫扎特之手——这证明装饰艺术与莫扎特的声乐风格紧密相关。但是,这也说明,如果一首咏叹调要加入装饰,莫扎特宁愿自己写出这些装饰。但这并不证明,没有装饰的版本是不可接受的。

另外还有几首真实可信的乐谱版本变体,从中也可以得知,莫扎特并不反感装饰,《F 大调钢琴奏鸣曲》K. 332 的慢乐章,《D 大调钢琴奏鸣曲》K. 284 末乐章的第十一变奏,两首乐曲都是在 1784 年出版(出版商不同),其中都有额外的装饰,肯定由莫扎特本人所加。很重要的是,两首乐曲都标记为 Adagio[柔板]。莫扎特的快板[Allegro]容纳装饰的能力并不比海顿的快板更多。古典风格已经将装饰彻底转型到这样一个节骨点——即兴装饰的技巧已经无关紧要。但是,在慢乐章中,装饰仍然可能存在(虽然已不像 1740 年代的作品中那样重要),而且在类似变奏曲这样的装饰性形式中的某一个节点上,装饰必不可少。如果像《A 大调钢琴奏鸣曲》K. 331,莫扎特没有将倒数第二首变奏(传统上,在一组变奏曲中这首变奏是柔板,此处正是如此标记)的反复完整写出来,那么在演奏中就应该加入装饰,可以将 K. 284 的类似部位作为样板。甚至在这里,仔细区别仍有必要,因为这个变奏的旋律比 K. 284 中更为复杂,较难适应丰满的装饰处理。

103　　应该注意,K. 284 的原始手稿中已经包含丰富的装饰处理,印刷版本上主要加入的是力度和乐句划分的指示。下面的小节很好地显示出加入了哪些东西:

从上例中我们可以有把握地得出结论,力度对比开始取代了装饰,而莫扎特加入装饰的地方,是那些已经具有装饰风格的作品。然而,由于协奏曲的歌剧品性,独奏家方面比乐队方面更需要一种装饰性较强的风格。在协奏曲的变奏曲乐章中,作曲家已经将钢琴上浓重的装饰处理全部写出:这甚至在《C 小调钢琴协奏曲》K. 491 这样的变奏曲末乐章中也是如此——在此,左手部分先是简略的勾勒,随后进行填充,而独奏家旋律的装饰形式则从一开始就全部写出。

　　慢乐章比变奏曲乐章提出了更难应对的问题。传统在这里的指南作用较少,因为莫扎特在慢乐章中改变传统的程度更为激进。甚至将 K. 332 的慢乐章当作后来作品的样板模型也非常困难:这首乐曲旋律的原来形式已经充满了装饰,而在莫扎特的最后几年,他却发展并提炼出极为简洁的旋律线条。如果说,给《费加罗》中的"Dove sono"[何处找寻]加入装饰(虽然这样做在音乐上是否有收获是值得怀疑的)尚有可能,那么,给《魔笛》中的三个男童的音乐加入装饰而不陷入荒谬就根本不可能。帕米娜与帕帕根诺的二重唱"Bei Mannern"[与男人们],同样不能作装饰处理:莫扎特自己为第二阕诗句中加入了最节省的装饰,使旋律线以最经济的方式更有表现力;任何进一步的装饰增加都意味着损失。海顿和莫扎特的音乐干脆消灭了罗可可的装饰,其在维也纳濒临死绝的状况可以从后来胡梅尔的音乐中看到,在这里装饰手法臃肿不堪,结构上根本未予支持,看上去就像鬼魂一样没有实质基础。至于贝多芬的音乐,装饰手法是根本不可想象的:①尽管歌剧制作千奇百怪,但没有任何人曾在任何场合尝试过给《菲岱里奥》的卡农加入装饰。

　　① 当然,除了宣叙调和少数几个类似"Abscheulicher, wo eilst du hin?"[怪物,你要赶往何处]结束时的终止式中必要的人声倚音。

在此,从描述、回忆录和论文中所得到的有关当时表演方面的知识可以帮忙,但必须防范我们不能让这些东西盲目地牵着鼻子走。我从未读到过任何一本值得完全信赖的有关当时表演实践的教学手册:大多数所谓的"钢琴演奏法"对于任何钢琴家而言,或是错误很多,或是毫无用处。我们都知道,几乎所有对表演的描述都会产生误导;而少数相对正确的描述过了二十年就与其他的描述无法分别。没有理由认为,18世纪的音乐著述会比今天强。关于18世纪表演实践的任何规则都会在当时的某处或别处找到矛盾。特别是,一旦我们牢记音乐的时尚会变化得多么快,在将1750年的观念运用到1775或1800年的时候,我们就必须谨慎。

对于即兴装饰而言,最好的、最坏的证据都是作曲家生前写出来的版本,或在他去世后不久面市的版本。最好的证据,因为它们曾被真正演出过;最坏的证据,因为它们在大多数情况下都很粗糙,让人讨厌。即便它们并非如此,也没有理由认为,作曲家确实认可这样的版本。即便没有低能的18世纪音乐家的习惯和糟糕的18世纪趣味的美学来捣乱,大多数表演已经很不像样。有时,我会想,一百年后,当人们通过今天的音乐磁带或录音听到速度的判断有误,合奏的水平很马虎,节奏的执行有错,他们会如何反应。难道这会被当作是我们时代的真正风格?难道一个著名作曲家的著名作品中的某个5/8拍段落被一个同样著名的指挥家通常略去(因为他在指挥这段音乐时碰到麻烦),这会被当作作曲家同意的证据(他的抗议当然是私下的,不为人知晓)?有什么理由认为,18世纪以来表演的水平在下降?我们只需想想看,莫扎特被迫为了维也纳的制作而损坏了《唐·乔瓦尼》,或者贝多芬《小提琴协奏曲》的首演——当时,独奏家在贝多芬的第一和第二乐章之间,倒持独弦小提琴胡闹般地拉奏了一曲他自己的奏鸣曲作品。

对于我们而言,大多数时候要以音乐文本为基础。但这并不反过来意味着以字面意义执行就可以了。精确但毫无生气地表演音符,那是最让作曲家感到不安的事情。最终,仅仅博学本身并不会提供多少有益的帮助,认识这一点确乎令人痛苦。比如,从莫扎特自己对"rubato"[弹性

节奏]的描述来看,显然他有时像帕德雷夫斯基①和哈罗德·鲍尔②那样,双手弹奏时,节奏上错开。但是,在哪里,有多么经常,以及错开多远,音乐与胡闹之间的所有区别就在其中。据说(是否正确?)肖邦以极大的自由演奏钢琴,但教学时却用节拍机,而在听到李斯特以太多的自由演奏自己的马祖卡时曾当众大吵大闹——如果我们回想这些故事,就可以看到这个问题的棘手性。

总的来说,如果要在莫扎特的作品中加入任何东西,就必须考虑在每个特定情况中,手稿是否被全部写出,为谁写出。例如,《降 E 大调钢琴协奏曲》K. 271 是为热内莫小姐[Mlle. Jeunehomme]而作,显然,它是完全被写出的,包括华彩段的最后一个音符;《C 小调协奏曲》K. 491 是为作曲家自己而作,所以记谱就较为草略。延长号之后几乎总是要提供华彩段的。而如果要加入其他的装饰,大多数都应出现在慢乐章中。

今天(如同在 18 世纪)所给出的一条规则是,应一贯保持旋律的原始形态。然而,这条值得尊敬的规则,使如何添加装饰这个不断困扰人的问题变得更加尖锐。尽管有当时的理论,然而并没有规定要求任何人在实践中都得遵循。甚至莫扎特也不会遵守。在整个 18 世纪,在增加装饰时,对原来旋律轮廓的保留相对只是一件次要的事。更为重要的是所增装饰的旨趣、优雅和表现特质:如果原来的乐思被掩盖或被转型,那也只能姑且如此。亨德尔、巴赫,甚至莫扎特写出来的装饰常常在相当程度上改变(旋律)原来的形态。举少数几个例子便已足够。下面是亨德尔的一个乐句,先是原来的简单形态,随后是作曲家对其的装饰:

① Ignac Paderewski(1860—1941),波兰钢琴家,作曲家,政治家。——译注
② Harold Bauer(1873—1951),钢琴家,出生于英国,后定居美国。——译注

105

再下面是莫扎特奏鸣曲 K. 284 的柔板变奏的第一小节,以及作曲家自己
在反复时写出来的版本:

　　最后的例子是莫扎特《C 小调奏鸣曲》K. 457 慢乐章旋律的第一次和
最后一次陈述:

亨德尔掩盖了自己的旋律,而莫扎特重新塑造了旋律以便求得富有表现
力的效果。

106　　聆听莫扎特,我们究竟是对音乐感兴趣,还是对一个本真性的[authentic]18 世纪表演感兴趣?这两种旨趣仅仅在某一点上相互融合。罗马的法兰西圣路易教堂[San Luigi dei Francesi]中的卡拉瓦乔绘画在它们原来悬挂的地方不容易被看清楚,最近被放到展览上,几个世纪以来它们才得以真正被看见。观看一件艺术品,原来的环境并非最有利。同样道理,18 世纪的实践不论其本真性多么正宗,如果偏离或削减了莫扎特音乐中最革命性和最个人化的特质,对我们就没有什么用处。而如果被当作模型样板的是过去传统中最糟糕的东西(我们常常碰到这种情况),那就简直令人无法容忍。

　　装饰处理必须与风格相联系，只有音乐感觉需要它时才有必要进行装饰。就这一点而言，每一位作曲家，每一首作品，都必须具体地个别对待。像在莫扎特《C 小调钢琴协奏曲》K.491 的慢乐章中的这样一个延长号上，必须要加入一个短小的华彩段：

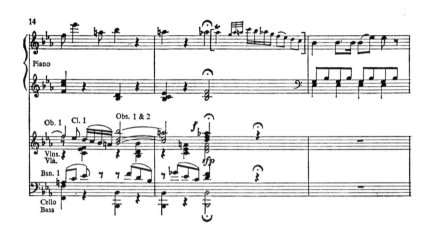

因为在莫扎特的风格语境中，如果没有过渡桥梁，这里的旋律轮廓就根本说不通。歌剧的宣叙调中必须加入倚音，因为像下面这样一个终止式：

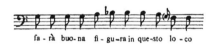

会（或应该显得）很难听——如果我们考虑莫扎特（或任何 18 世纪作曲家）的旋律与和声本质；而且，也因为我们知道，宣叙调是以某种速记方式写下来，习惯上应由歌手加以填充——在"清宣叙调"中没有旋律原创性的地位。亨德尔的独唱旋律应该被加入装饰，因为这样的话它们的语气就更加通达，音响上也会更动听——这些旋律的结构就是为了装饰，这与他的合唱完全不同——但如果我们觉得原来的旋律轮廓很美，那就应该让这些轮廓通过装饰仍然能够被听到。海顿的早期奏鸣曲几乎是渴求装饰，特别是用拨弦键琴演奏时更是如此；但对于最后的奏鸣曲，即便另加

一个音符也会很荒唐(甚至在反复中也是如此)。一次演奏与一次考古挖掘完全不同。貌似矛盾的是,如果某次演奏莫扎特协奏曲的目的是重构18世纪的实践而不是为了愉悦或戏剧性的效果,那么该演奏与上述目标的距离,可能与莫扎特本人的真正演奏的距离会一样远。

进一步,在彻底"非本真"的乐器上加入完全"本真性"的装饰,这种做法基本上没有什么正当的理由。现代钢琴的声响,弦乐器的现代琴弓,木管上得到增强的力度——所有这些都改变了装饰的意义,而装饰在很大程度上是为了提供更多表情强调和力度强调的可能性。在现代的上下文中,这会造成令人厌烦的冗余效果。在一个亨德尔清唱剧中,整个弦乐声部演奏颤音,那会具有在18世纪的乐器上无法想象的爆炸性活力——这根本无助于增加我们对当时音乐的理解。歌剧或协奏曲中的装饰音,如果与现代乐队更为沉重、(特别是)更具张力的音响相抗衡,所产生的意味与其在18世纪晚期会完全不同。然而,用现代乐器重构18世纪的音响,这种解决方案是灾难性的。音乐不仅是观念思想和姿态,而且也是音响。如果一件18世纪的乐器上的"*fortissimo*"[很强]在我们的标准看来仅仅是"*mezzo piano*"[中弱],那么重要是其中所体现的暴力和戏剧,而不是音响的真正音量。

在所有的艺术中,18世纪的最后25年,有关装饰的趣味发生了剧烈的变化。仅举一例。椅子和沙发的室内装潢中曾经使用的不断重复的图案设计,逐渐被具有中心感的造型所替代。在面墙装饰中,垂帘的简洁皱褶取代了较为复杂的工艺体系。这些倾向显然也反映在此时的音乐风格中——将张力置于中心,形式建构趋于清晰。

最重要的是,装饰的功能刚好变成了它原有功能的反面。在罗可可的室内布置中,装饰的用途是隐藏结构,掩盖接口,加强至高无上的连续感。相反,新古典的装饰总体上节俭得多,其用途是强调结构,清晰表明结构,使观者对结构的感觉更为锐利。音乐中装饰功能所发生的类似变化并不需要不同艺术间的神秘呼应来作解释。18世纪下半叶占统治地位的美学教义视装饰为不道德而予以谴责,对此几乎没有什么抵抗。将莫扎特(以及1780年之后的海顿)的实践等同于 J. S. 巴赫或甚 C. P. E.

巴赫的实践,等于对历史中最横扫一切的趣味变革视而不见。

18 世纪上半叶的音乐装饰是获得音乐进行连续感的一个本质性要素:装饰不仅掩盖了基础性的音乐结构,而且让这个结构总是处于流动中。巴洛克盛期有一种对空无的恐惧,而"*agréments*"[法式装饰]填充了虚无的空间。 108

与之相反,古典风格的装饰清晰地勾勒[articulate]结构。富有意味的是,从巴洛克遗留下来的主要装饰手法是最后的终止式颤音。对其他的装饰手法则使用较少,而且总是几乎全部写出——必须如此,因为这些装饰已经具有主题性。① 贝多芬将这一趋势发展到了极至。在他的晚期音乐中,颤音完全丧失了装饰地位:它不再是一个装饰因素,而变成了——或是一个具有本质性的动机(如在《"大公"三重奏》或《"*Hammerklavier*"奏鸣曲》的赋格末乐章中),或是一种对节奏的悬置,这种手法将一个长时间延续的乐音转变成某种轮廓不清的振动,从而造成一种强烈而内向的宁静感。在贝多芬最后的作品中,装饰的概念常常彻底消失,完全被淹没在作品的实体中。

① 请参见海顿《C 大调弦乐四重奏》Op. 33 No. 3 中对一个短倚音[acciaccatura]的纯粹主题性的运用,第 65—67 页有引录。

卷 三

海顿:从 1770 年到莫扎特逝世

谁会发明了机智？我们精神中每一个呈现于显意识的品质(模式)，在最严格的意义上，都是一个崭新发现的世界。

——诺瓦尼斯[Novalis]

《花粉》[*Blütenstaub*]，1797

一、弦乐四重奏

18世纪第三个25年,欧洲的音乐图景中,多个民族的传统彼此冲突,在今天看来混乱无序。的确,在意大利甚至不存在单一的民族风格,而是有好几个城市性风格,各有各的主张。至该世纪末,形成了更大的统一性,这并不是一种错觉,也不是某种我们通过评估强加其上的历史图式。虽然某些独立的民族风格(如法国大型歌剧)继续存在并发展,没有受到多少维也纳古典主义的影响,但维也纳风格(或者说,海顿和莫扎特的风格)的至高无上,不仅仅是一种现代的判断结果,而是一个历史事实,在1790年就得到国际性的承认。至于贝多芬,尽管他的大型作品在接受时遇到困难,但到了1815年,甚至最不喜欢他的音乐的音乐家也承认,他是最伟大的在世作曲家:他所赢得的某些尊崇也许出于不情愿,但这种尊崇是无可置疑的(当然,除了那些愚蠢的极端分子——而这是任何时代的鉴赏和批评都有的正常负担)。

认为海顿像马莱伯①一样,将秩序和逻辑置于"矫饰性"[mannerist]的混乱和放任之上,那是浪漫的想象。首先,海顿和其他人一样,也对1760年代音乐的破坏性和惊悚性效果感兴趣:直至生命结束,他一直保持着对这些效果的偏好,擅长令人惊讶的转调、戏剧性的休止、非对称

① Francois de Malherbe(1555—1628),法国诗人、批评家、翻译家。法国17世纪文学中"古典主义"思潮的先驱者。——译注

性的乐句；而且，他还在其中加入他与生俱来的幽默感，别的作曲家无人能及。他的作品比例越来越"古典"，他的和声视野越来越逻辑，但他从未放弃早先的"矫饰作风"：实际上，他的后期作品有时比早期作品更令人震惊。他的古怪性丝毫没有减弱力量，但却被整合进一种更大气、更有聚合力的音乐形式概念中，这是 1760 年代的任何作曲家都无法想象的。

有趣的是，我们今天在海顿音乐中常常感到最令人吃惊的效果，却是最不属于他个人的东西：大胆的远关系调性并置，突然的休止运用，不规则的乐句结构——所有这些都是从 1750 年代和 1760 年代传下来的遗产。上述的每一个特征都可以在其他作曲家（特别是 C. P. E. 巴赫）的作品中找到对等物，可能聚合力较弱，但令人震惊的程度更甚。海顿最后一首《降 E 大调钢琴奏鸣曲》，慢乐章用了 E 大调，人们常常推崇遥远的新调性的惊讶效果。托维早已指出，C. P. E. 巴赫在他的《D 大调交响曲》中也用降上主音调写了一个慢乐章，但是，他的胆子仅此一次比海顿小，在第一乐章之后出于调解的考虑放置了一个有转调的尾声，权作解释说明。然而，C. P. E. 巴赫于 1779 年出版的《B 小调奏鸣曲》有一个 G 小调的慢乐章，这是一个比那不勒斯性质的主音-上主音调性更加大胆的关系，而且，这一次没有过渡来作缓冲，虽然该乐章结束时转回了 B 小调。（巴赫在第一乐章中使用了升 F 小调，而不是 D 大调，来作为第二调性——即"属"调性，G 小调第二乐章的奇怪音响由此得到进一步加强。）

与 C. P. E. 巴赫放在一起看，海顿像是一个小心谨慎、头脑清醒的作曲家：与那位年长同行相比，他的乐句和转调的不规则性似已经过调教驯服。然而，自 1760 年代晚期至 1770 年代早期，海顿从戏剧化的不规则性和大范围对称性中逐渐发展出一种音乐的综合性，这是前所未有的。此前，他的音乐形式的对称性总是外在的，有时甚至显得敷衍了事：戏剧性效果或是破坏了结构，或是依赖于非常松散的组织以获得生存。海顿发展出了这样一种风格，在其中最具戏剧性的效果对于形式而言具有本质性——即，戏剧性的效果使形式具有正当性，反过来，形式也使戏剧性效果具有正当性（它有准备，也有解决）。海顿的古典主义调和了他的凶暴，

但绝没有减弱或驯服他的不规则性。正是那种古怪的传统使他远离"罗可可"或称"华丽"风格的平淡乏味。比海顿年轻一代的莫扎特,正是在后一种风格中成长起来,这时,C. P. E. 巴赫的晚期巴洛克作风已经不再时兴。因此,莫扎特不得不发展出自己追求戏剧化非连续性和非对称性的手法,大多是求助于自己,但部分也因接触约翰·塞巴斯蒂安·巴赫的音乐而受到启发。

对于 18 世纪的耳朵,有一个听上去像是故意找茬的音乐效果:某首作品在一个错误的调性中开始。比较海顿和 C. P. E. 巴赫处理这一效果的不同方式,大概可以估价出海顿所获得的综合性之伟大。为公平起见,我们列举写作时间大致相近的作品。在 1779 年 C. P. E. 巴赫出版的奏鸣曲中,F 大调的第五首这样开始:

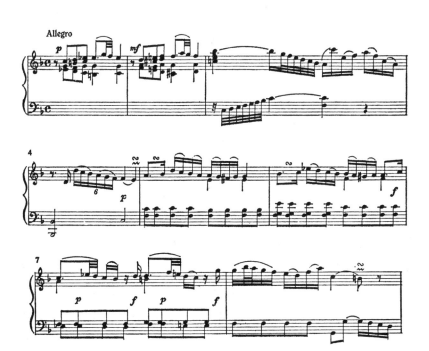

113

其中,奇怪的 C 小调开头与它所发动的模进,持续地干扰调性的稳定,直至第 6、第 7 小节还可以听到回响。海顿的《D 大调第 62 交响曲》写于大

约同一时间,其末乐章开头的方式,不仅(比巴赫)更为困惑,而且更为
稳定:

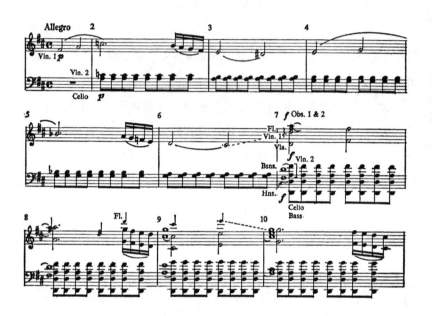

更为困惑,是因为头两个小节神秘莫测,根本没有确立任何调性——"错
误"的调性,E小调,其清晰的暗示到第 3 小节才出现,而 C. P. E. 巴赫则
立刻就确立了他的虚假调性;更为稳定,是因为海顿的模进简洁而逻辑地
运动到主调性 D 大调,因此真正的调性是虚假开端的后续结果,而且,其
建立仅仅是通过主题性模进的继续。当然,海顿的开头之所以稳定还有
另外的支持——它是末乐章的开头。D 大调通过前几个乐章(不寻常的
是,所有乐章都在主调性上)仍然回荡在我们的耳朵里:这意味着,当真正
的调性出现时,其惊讶感比 C. P. E. 巴赫更加剧烈,而且它同时提升了海
顿这个开头的神秘性。C. P. E. 巴赫肯定也领会到自己乐思的更大范围
的和声后果(如我们看到,他的"虚假"开头在主调性建立以后,继续影响
着音乐的运动),但海顿的构想在一开始就建立在更宽广的尺度上。它可
以进行更为宏大的加工处理,如在再现部的部位:

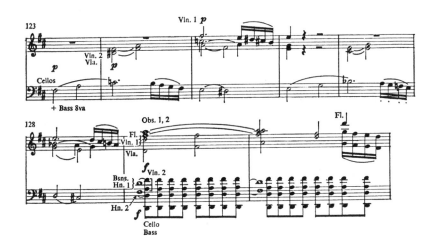

这里增加的对位声部令效果更加丰富。

　　进一步的比较会更清晰地显示海顿的逻辑性。两个例子再次来自上面所引录例证的同一时期。C. P. E. 巴赫 1779 年的《B 小调第三奏鸣曲》（慢乐章在遥远的 G 小调），开头的两小节似在暗示 D 大调:

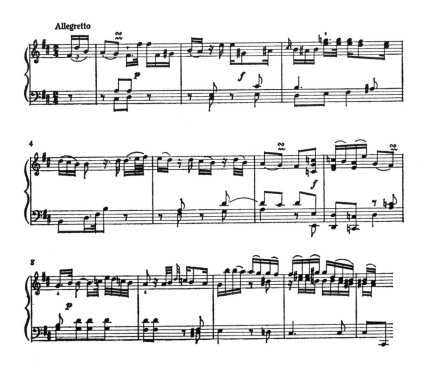

115　第 1 小节的结尾出现一个 G♯，暗示发生了问题，而 B 小调很快到达。随后向升 F 小调的转调也包含几处惊人之举，最明显的是突然转向 G 大调，由 *forte*[强]力度和让人吃惊的沉重和弦予以强调。再一次，"虚假"的开头对后续的进行产生影响，甚至它可能使 G 小调的慢乐章听上去更为妥帖，正如海顿在《降 E 大调奏鸣曲》中为了准备 E 大调的慢乐章，在第一乐章中强调即将来临的遥远调性。这里，C. P. E. 巴赫最微妙的笔触是，乐曲的开头虽然像是在 D 大调，但前三个音却隐藏着真正的主——B 小调三和弦。根据海顿的标准，甚至根据 J. S. 巴赫的标准，这首作品并没有完全形成前后一致的聚合；当然，不去接受这首作品自己设定的标准是有点可惜。即便如此，抵触仍然几乎不可避免，因为这些标准所暗示的风格略显单薄，即便是在它最戏剧性的时候；而且这种风格的尺度也太小，即便它获得了光彩的效果。C. P. E. 巴赫的恢弘缺乏气度，正如他的激情缺乏机智。

　　在这首奏鸣曲出版两年以后，海顿写作了四重奏 Op. 33，其中的第一首也是假装以 D 大调开始，但很快转向 B 小调。① 但是，不仅逻辑上更加严格，而且戏剧力量的紧迫感也远为强烈：

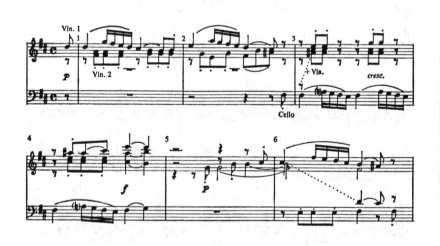

　　① 托维认为，海顿这首四重奏的乐思是从巴赫奏鸣曲那里获得，但这种可能性不大：这两首作品在手法程序上迥异，而且当时虚假调性开头的乐思并不罕见。

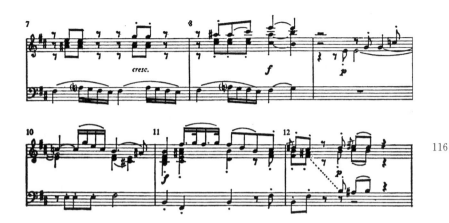

A♮——D 大调中与 B 小调相冲撞的一个音符——在第 2 小节的旋律中天真无邪地出现,但伴奏(它已经引入了 A♮)在两拍之后却以一个 A♯ 针锋相对。随后,海顿抓住这一点,将其作为建立 B 小调的枢轴支点,表情性的细节与基础性的和声结构在这里构成同一:在第 3、4、7、8 小节,海顿让 A♯ 和 A♮ 一起演奏,一而再、再而三,随之并行的是一个 *crescendo*[渐强]和第一小提琴的上升线条。现在,虽然我们已经完全处在 B 小调中,解决仍没有出现,直到第 11 小节——这里出现了一个全新的、但有关联的主题。与 C. P. E. 巴赫相比,整个效果更加宽广,同时也更加简练,更富逻辑,但奇异感并未减少:如果说海顿新式的"古典主义"调和了他的古怪作派,控制了他的奇异手法,其唯一的途径仅仅是他在头两个小节避免了 D 大调和弦的根音位置。因此,向 B 小调的转变不是一个转调(如在巴赫中),而是一种重新诠释,一种新的清晰性。为此,当他走向作为属调领域的关系大调时,他就可以放弃转调;他仅仅是用 D 大调和弦的根音位置(首次出现)为开头重新配置了和声,扫除了所有不必要的过渡连接:

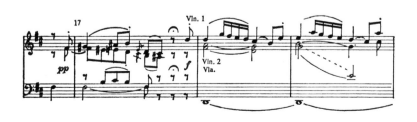

刚刚引录的这个开篇是某种宣言。海顿宣称,Op. 33 的这组四重奏是以"全新和特别的风格"写就,这个说法有时仅仅作为促销口号而被忽视。但是,海顿此前的最后一组四重奏(写于几乎十年前的 Op. 20),已经广为流传,相当出名:因此他一定想过自己的这种说法具有某种可信性。实际上,这一页乐谱体现了风格上的一次革命。主要声部与伴奏声部之间的关系,就在我们眼前发生转换。在第 3 小节,旋律被交给大提琴,其他乐器承担不起眼的伴奏音型。到第 4 小节,这个伴奏音型已经变成了主要声部——这里,它承载着旋律。没有人可以说出,究竟在第 3 和第 4 小节的哪个节骨眼,主要旋律声部被判定给了小提琴,大提琴则转到附属性的位置,整个进行连成一体,无法分割。我们所知道的仅仅是,第 3 小节开始小提琴是伴奏,到第 4 小节结束它已是旋律。

这是古典式对位的真正发明。它在任何方面都不是巴洛克技术——其理想状态(当然,现实从来不是如此)是声部的平等和独立——的复兴。(J. S. 巴赫的崇拜者夸口说,巴赫可以将自己的键盘作品以总谱方式印制出来,如《音乐的奉献》中的六声部利切卡尔曲[ricercar]。)古典主义的对位通常会抛弃平等的托辞。例如,这首四重奏的开篇肯定了旋律和伴奏之间的区别。但是随后,它却在两者之间进行了相互转化。

无疑任何革命都有前身。如果有人为这一处革命找到某种预兆,那一点也不奇怪。但是,伴奏音型不知不觉、毫无缝隙地转化为主要的旋律声部,这样的先例我从未听说。[①] 如果没有找到先例,Op. 33 四重奏就是第一组在大规模尺度上持续运用这一原则——即,伴奏声部的构思同时具有主题性和从属性——的作品。由此,四重奏的织体得到了无与伦比的丰富性,同时又不扰乱 18 世纪晚期的旋律和伴奏等级秩序。当然,它意味着海顿的主题元素常常变得非常短小,因为它们会被用作伴奏音型。但新发现

① 在海顿的《C 大调弦乐四重奏》Op. 20 No. 2 中,第 16 和第 17 小节中大提琴上的一个伴奏音型在第 19 小节变成了旋律因素,但却被转移至小提琴。当然,还有许多先前的例子——通常很机智,其间旋律中运用了伴奏音型,不过这时,这些伴奏音型绝没有在任何一点上伪装自己的伴奏地位;此外,许多巴洛克的伴奏也都是从主题中衍生,但是它们缺乏古典式的从属性。

的力量相当可观，足以作为补偿，如在这首 B 小调四重奏中所见——当第 5 和第 6 小节重新出现在再现部时所发生的音乐进行：

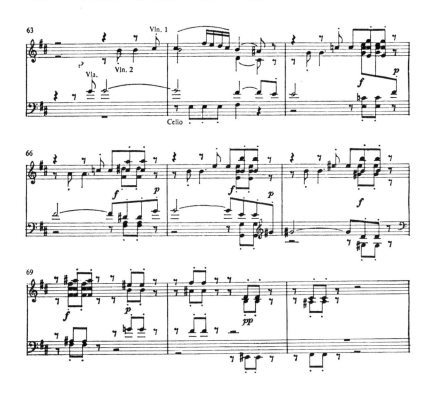

小小的双音伴奏音型在此具有了爆炸性的力量。这是一个例证——海顿 118 将作品的高潮点放在紧随再现部开始之后，而不是紧靠再现部开始之前。

　　Op. 33 的风格中还有另外的变化，也具有同等的重要性。过渡性的音型和乐句几乎完全被排除。早先，在 Op. 20 中，为了从一个乐句走到另一个乐句，海顿不得不这样写作：

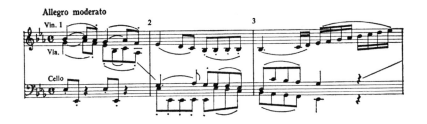

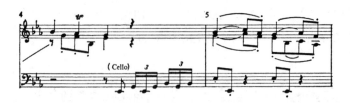

第 4 小节的大提琴音型，其功能是纯粹过渡性的，而且除了在这个部位，其他地方皆不再需要。十年之后，海顿变得更为经济。每个乐句的结尾暗示出下面将会走向何处，不断驱动向前。新的主题（或老主题的新面目）无需过渡，直接进入：它们无需被引导，它们已经暗藏其中。这其中的部分原因是，乐句划分已经更具系统性。对于那些喜爱早期海顿中具有激情的不规则乐句的人而言，这无疑意味着损失。但是，有失也有得：Op. 33 开启了大结构与小细节之间更为亲密的关联，这使得最微小的不规则性更加生动——它的后果更加重要，更具全局性。最不起眼的因素会获得突然的力量，如上面引录的 Op. 33 之一的开头，第 12 小节的顿音和连音的区别被赋予的表现意味。这种新的力量部分来自主题性的关系，但最重要和最原创的，是一种因为乐句的更强烈的清晰性和规则性所带来的步履感［sense of pace］。

119

* * *

这种新的步履感从何而来？海顿自上次写作四重奏之后，十年间他做了什么？Op. 33 四重奏的别名"*Gli Scherzi*"［谐谑］暗示出海顿新力量的源泉所在。在 1772 年（"太阳"四重奏 Op. 20 在这一年出版）和 1781 年之间，海顿的大多数作品是为埃斯特哈齐宫廷所创作的喜歌剧。甚至当时他的相当一部分交响曲作品也包括源自他喜歌剧的改编。① Op. 33 四重奏被称为"谐谑"是因为它们用谐谑曲替代了传统的小步舞曲。这在很大程度上只是名称改变而已，海顿的小步舞曲早已具备足够的逗趣性格，但是新的名称还是很重要。这些四重奏从头至尾浸染着喜歌剧的步履感。它们也浸染着喜剧的精神，但那对于海顿却不是什么新东西。Op. 20 四重奏

① 从 1776 年开始，埃斯特哈齐宫廷的歌剧制作数量有了可观的增加。

已经包含纯粹风趣的片段,完全可与海顿后来创作的东西平起平坐。"谐谑"四重奏的确在风格上具有喜剧性,但是我认为这一点被夸大了。赋格式的终曲在这里不见了,海顿此时已经感觉不再需要用一种旧风格的复杂机制来支撑自己乐思的原创性了。(Op. 33 的)许多乐章的严肃性与前一组四重奏的任何一段相比,绝无逊色。(托维认为,Op. 33 No. 1 的虚假调性开头仅仅是富于机智,并且认为这个手法后来被勃拉姆斯在《单簧管五重奏》中提升到了悲怆[pathetic]的高度;相反,我却觉得如果说这个手法在海顿那里有机智意味,其意图却极为认真严肃,其效果像勃拉姆斯一样悲怆,甚至更为有力,只是怀旧感较少。)但是,"谐谑"四重奏中所具有的节奏技巧,一定来自写作喜歌剧的经验:一个迅速的动作需要乐句的某种规则性,以方便观众的理解;而音乐则需要一种紧凑的连续性,用富于逻辑的手法清晰表达,以便与舞台上的情境一致。海顿在这十年中所学到的东西,在这些新的四重奏中显示出来:总体而论,即戏剧性的清晰感。从前,表情的强度造成海顿在节奏上的淤积凝滞,丰富、复杂的乐句常常跟随着令人失望的松散的终止式。而在"谐谑"四重奏中,他已经能够建构起一个框架,在其中材料的强度和重要意味可以自由伸缩,但同时却被音乐的基本运动所支持。最关键的是,这些音乐显得头脑明晰。

海顿不是一个成功的歌剧(不论喜歌剧还是严肃歌剧)作曲家;他的乐思规模太小,或者说(如果再客气一点)太集中。但是,他从喜歌剧中学到了东西——倒不是形式的自由(他从来都无需在这方面学习),而是服务于戏剧性意味时的自由。当歌剧脚本中的台词与他的乐思所暗示的发展和平衡不吻合时,他就发明新的途径予以恢复。在他的歌剧中,我们也能看到,他对材料的动态力量的感觉不断加强。

一首作品的运动、发展和戏剧的过程潜伏在材料内部,材料的构思方式似要释放出其储存的能量,因而音乐不再是衍展开来[unfold],如在巴洛克时期,而是真正从内部迸发出来——这种感觉是海顿对音乐史的最伟大的贡献。我们也许因其他许多东西而爱戴海顿,但这种新型的音乐艺术概念改变了其后的一切。正是因为这个原因,海顿无需去驯服他的古怪作派或粗犷幽默,而是利用它们,不再是以自我陶醉的态度,而是带着对每首个别作品整体性的尊重。他理解调性系统中音乐材料里构成冲突的各种可

能性,以及如何用其来激发能量和创造戏剧的途径方法。他的形式之所以具有令人惊讶的多样性,原因就在于此:他的方法随着材料而发生改变。

　　所谓"材料",我主要指的是每首作品开头中暗含的关系。海顿还没有企及贝多芬将一个乐思逐渐衍展开来的那种概念,更没有企及莫扎特那种大规模的调性团块[tonal mass]的眼界——莫扎特在这方面从某种角度看甚至超过贝多芬。海顿的基本乐思较为短小,几乎立即就陈述出来,而且给人以能量潜伏的直接印象——莫扎特难得会这样做。它们一出场就表达冲突,而这一冲突的全面运行和解决就是这个作品——这就是海顿的"奏鸣曲式"观点。这种形式的自由,不再仅是在一个组织松散的架构中的奇异想象的运作(如在 1760 年代的某些伟大作品中),而是想象性逻辑的自由游戏。

<div style="text-align:center">＊　　＊　　＊</div>

　　音乐能量的两个主要资源是不协和音响与模进。原因在于,前者需要解决,后者暗示向前。古典风格不可估量地增加了不协和音响的力量,将它从未解决的音程的层面提升到了未解决的和弦的层面,随后又提升到了未解决的调性的层面。例如,海顿《B 小调弦乐四重奏》Op. 33 No. 1 的"错误"调性开端,是一个不协和的调性,而该乐章以两种方式对其予以解决。首先将其处理为属调性,也即第二调性(暂时将其作为主调性,这是半解决),随后在"发展部"中将其扩展,并在再现部中将一切最终解决(再现部除了开始的两个小节,一直戏剧性地坚持在主调上)。海顿天才的一个重要方面是他能够感觉到其材料中的潜在能量(换言之,他能够发明具备所需能量的材料):因此,在这首 B 小调四重奏中,他可以立即就对 A♮–A♯ 的尖锐不协和关系(见上面第 115 页上的引录)不断进行探究(在第 3 至第 8 小节共 6 次)。

　　如果不深入到海顿写作的大多数音乐中去,就无法真正确当地认识海顿的发明。但是,还是可能展示海顿在处理奏鸣曲风格时的多样性和逻辑性。《降 B 大调弦乐四重奏》Op. 50 No. 1 的建筑基础几乎微不足道:大提琴的一个重复音,以及小提琴的六音音型。呈示部的所有一切都局限于这两个微小的因素:

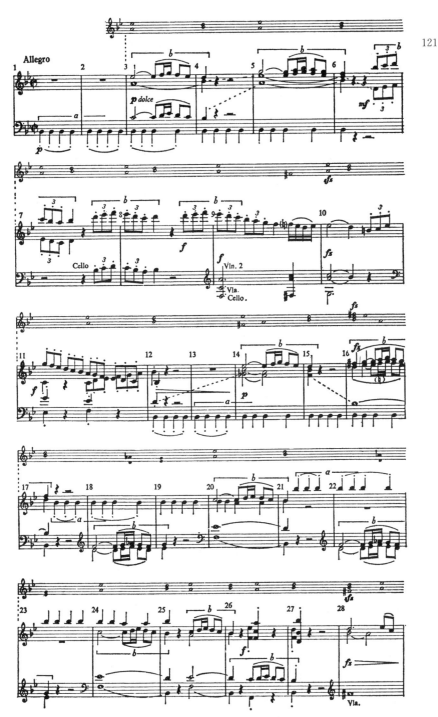

122

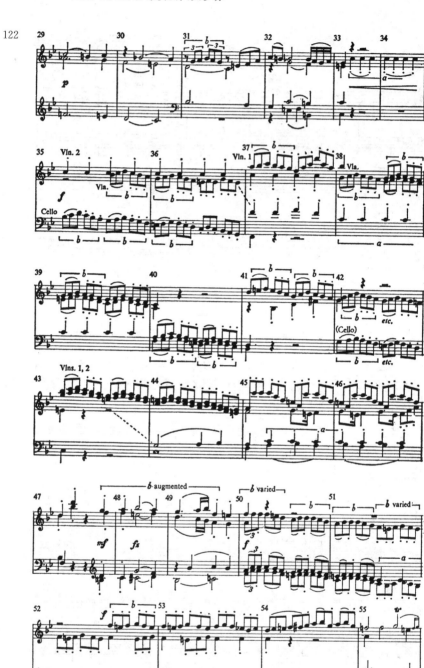

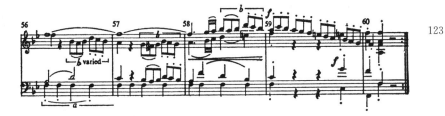

开头的两小节是大提琴轻柔地重复一个音（动机 *a*）——一个主踏板音。这是一个优雅的玩笑：Op. 50 No. 1 是为普鲁士国王——一位大提琴手——所写的一组四重奏中的第一首。为此，这组四重奏在一开始就让大提琴单独出场，演奏一个对于这位皇家乐师可谓易如反掌的动机：一个音上的独奏。六音音型，我称之为(*b*)，在第 3—8 小节以模进出现，不过在半途中愉快地经过了节奏和重音的转型。随后，三度上升的模进被一个强有力的下行所平衡，它在第 9 小节以动机(*b*)开始，继续以音阶向前，在行进中停下来以强调 Eb- D——这是(*b*)动机第一次出现时的外声部轮廓，它在第 10 小节的"*sforzando*"［突强］高潮时在和声上被配置为 G 小调，这一和声为随后离开主调性做好准备。（第 9 小节的 F♯是这一乐章中的第一个半音变化，它随后被强调，并最终在第 28 小节发动朝向属的转调。）在第 12—27 小节，(*b*)以富于表情的变化和声被用作构成终止式，最后的终止音型重复了四次（第 20、24、25、26 小节），与此同时，踏板(*a*)逐渐移至上方，效果很有趣：这是一个双关语，作为一个通常具有低音部性格的固定音型，它先是升至次中音声部，随后再升至高音部。

　　比较第 3—4 小节、第 9—10 小节、第 14—16 小节和第 28 小节，可以看到和声紧张度的逐渐增加。在第 28 小节，F♯以非常突出的姿态出现，而且，因为它是一个增三和弦的低音，效果更为突出。它以新的形式开始一段下行的模进，结束于 C 大三和弦（上主音，也即重属）。动机(*b*)在第 35 小节仍然是同样的形态，但是像在第 7 小节时那样发展出一种统一的三连音节奏：模进现在都向下运动，节奏自然也变得更为生

动。在第33—40小节(以及45—46和51—53),(a)不再是一个主踏板
音,而是一个属踏板音(在属调),这当然赋予它更大的能量。第47—50
小节的第一个终止式再次令人回想起第9—10小节,而且是(b)的一次
增值扩大。(b)的新形式继续出现(第50—54小节),直至第55—56小
节,它的形态有些变化,但还是能够听出是从原始陈述中衍生而来。到
第56小节,(a)再次变成一个主音踏板(在属调),(b)又出现了一个新形
式;第59—60小节最后的F大调终止式是第11—12小节降B终止式
的一个更为坚决的变体。

不妨说,在这个呈示部中,海顿像对待一个音列一样在处理六音音
124 型(b),只是他的手法与序列技巧毫不相干。它的形态可以变化,但总
是可以辨认,其特别的方式告诉我们,海顿的工作方法可以说是拓扑学
式的[topologically]——他的中心乐思保持不变,尽管其形态发生改观,
而一个序列作曲家的工作方法则是几何学式的。然而更为关键的是,
(b)自身并不是这首作品的源泉。这个源泉其实是(b)与安静的单音固
定音型(a)之间的张力。那个重复单音的固定的、不动的音响允许(b)
在其衬托下形成一系列模进,从中产生了这首作品所有的节奏生气。
实际上,固定音型(a)自己在很大程度上就说明了这首作品为何具有这
样的形态——尤其是,为何海顿不像他通常所为——尽可能迅速地离
开主调性,而是在相当一段时间中一直停在主调里不动,甚至在第27
小节还强调性地收束在主调上。但是,无论(a)还是(b),就其本身而论
都是不足的,但是从它们之间的对立和它们的形态中,海顿衍生出了他
的大范围结构。这里,没有曲调,没有什么节奏上的惊人之举,更没有
多少戏剧性的和声。然而,它却是令人着迷而机智幽默的音乐,其中海
顿的用意是用巧计让我们吃惊,从毫不起眼的碎料中构造出光彩夺目
的宝石。

海顿将所有的和声惊讶保留在发展部中,它的开始是重新诠释(b)的
形态(E♭—D):

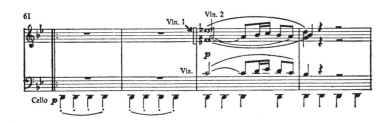

这个下行二度统一了整个乐章,勾勒出所有的结构关键点(在呈示部也是如此)。① 再现部在一个乐句的半当中进入,没有任何预警信号:

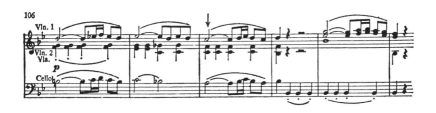

因此,主调性回归的准确时刻几乎不为人察觉。再现部重组了呈示部的乐句结构,运动至具有稳定作用的下属区域,但节奏上更为活跃,带有某种令人爽快的光彩感。最后的一个神来之笔被保留至该乐章的最后——随着下行二度(E♭-D)的最后一次出现,动机(*a*)的节奏悄悄地变成了三连音:

125

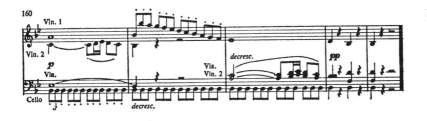

———————————

① 它的身影在再现部的开端和结束,并在这一部分的每一个高潮点上持续出现(第114—115、121、133—138、145小节)。发展部中从87小节到102小节是一个从E♭到D的大尺度运动。

　　如果询问Eb-D这两个音符为何发挥如此重大的作用,我们必须回过头去查看乐曲一开头它们第一次出现的部位——大提琴神秘的单音固定音型之后,Eb出现,神秘而富有魔力:它是第一个和弦的旋律音,承载着一个甜蜜的不协和和声,启动了一个令人难以忘怀的开端。而且,头十五个小节的每一个不协和和弦中都有这个Eb。它在进入时的表情记号是"*dolce*"[柔和地],而这个模式的不断重复使之变成一个明白无误的关系(绝非一个玄奥费解的作曲因素)——它是一个直接的听觉经验,相对于谱面观察,听见它反而更容易。海顿音乐中最重要的音乐关系从来不会是理论性质的,它们总是能够直接以其深长意味抓住不带偏见的耳朵——如这首四重奏开头奇妙的安静和弦所为。"不带偏见的耳朵"的说法也许会产生误导;我们不仅需要重新捕捉视19世纪和20世纪的发展而不见的那种天真状态,而且也需要18世纪自己的偏见。开头的固定音型踏板,奇怪、轻柔的和弦,以及小小的六音音型——这些处于18世纪调性语言中的元素,它们所具有的重要意味给了海顿所需要的一切:他依靠自己对这些元素中所蕴含的动力脉冲的想象性理解,塑造了这些材料自身期望创造的形式。

　　海顿的这个乐章执著于使用这个六音音型,这也许不太典型(虽然海顿还有很多作品,其材料甚至可能更为简洁)。然而,当材料更为复杂时,海顿的手法并无二致。当然,会出现完全不同的形态结果,因为他的方法的中心是相对于材料的关系。乐曲开头暗藏的张力决定着该作品的过程。《D大调弦乐四重奏》Op. 50 No. 6显示了一种与Op. 50 No. 1完全不同的奏鸣曲写作方式,因为音乐材料彻底不同:

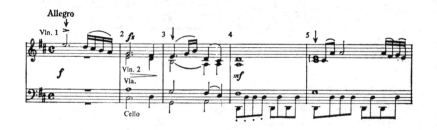

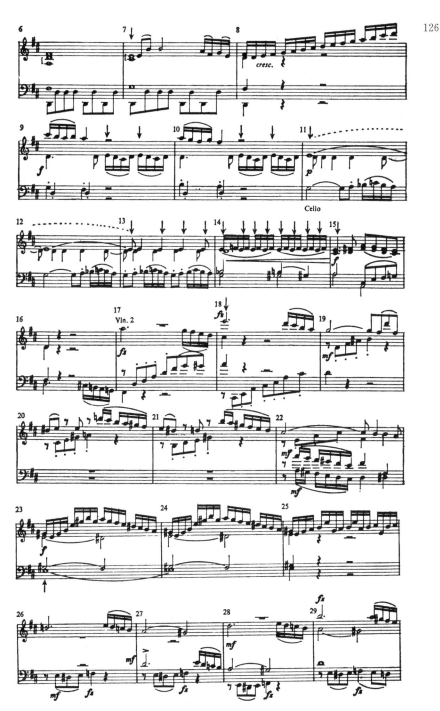

127

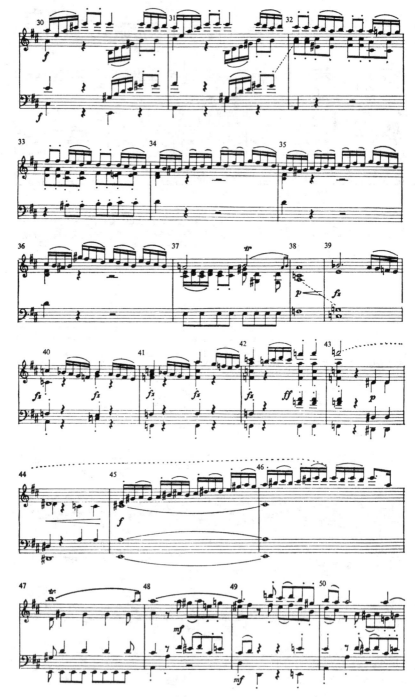

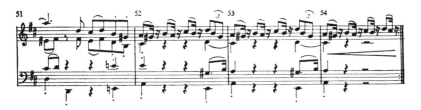

这里，机智简直无处不在。开头的乐句是一个最后的终止。第一个小节没有确立任何主调性，乐曲肇始是一个没有任何解释的、没有和声配置的、因而含义模糊的 E 音。如果一个不协和音响是一个需要解决的音，那么这里单独出现的 E，就是这样一个不协和音响，尽管我们是在它消失以后才意识到它的不协和性；然而，惊讶感会持续在我们的耳中回荡许久——我们方才意识到，原来"上了当"。旋律线条下降到低八度的 E，我们的听觉随着 II－V－I 的终止式得以解决。"*diminuendo*"［渐弱］是所有笔触中最机智的一笔，主和弦随后不动声色地到达，绝无刻意招摇之势。整个开头的俏皮好玩，可谓无与伦比。

直截了当地说，海顿在这里给出的音是 E，用它替代了 D（或者，至少是替代了 A 或者 F♯；几乎所有在此时写作的作品都以一个主和弦的音开始，即便有少数几个例外，也没有用一个神秘的、不加解释的音使我们迷惑整整一个小节）。海顿用富有想象的逻辑（他发明了这种逻辑，又用经验驯服了它）进一步开掘了这个我们应该听到的 D 音与真正给出的 E 音之间的矛盾。从第 5 到第 15 小节，他连续让 E 音与 D 音产生不协和的碰撞，刻意性的强调越来越甚。与此同时，第 1 小节的节奏♩ ♫♫，我们可称其为(a)，以各种不同的外貌一直出现。第 16 小节的主调终止式结束了第一乐段。

这个不协和的 E 音，当然是重属音：它的这个性质几乎从根本上就暗示了传统性的第一次转调。于是，在第 18 小节，E 音成为一个使用(a)的"密接和应"高潮点；随后，第 23 小节，在(a)的装饰形式之后，它成为低音。注意这个八度移位，并观察 E 音在多少个层面上得到凸显，是很有趣的事情。这个音符现在已经具备如此力量，以至于不再需要解决，而是

能被用作解决。为了发挥这种力量,一个F♮被引入,与E音形成对立,从第26—29小节用"*sforzando*"[突强]在(*a*)的下方重复四次。这个F♮还将被用于准备第38小节的令人惊讶的奇妙终止式——在一个F大和弦上,表情记号为"*subito piano*"[突弱]。现在,这个F被延长六个小节(39—44),使用了海顿四重奏能够达到的管弦乐队般的全部力量,材料是开始的乐句(*a*):第38—47小节基本上是一个内部扩充,一次对第37小节的终止式的悬置。一个新的主题,方正而坚决,最终在第48小节被引入,以圆满完成形式。为了领会和欣赏这个呈示部的大师手笔,它必须重复演奏一次。当开头的乐句重现时,它具有一种完全不同的意味:现在它是一个从属回到主的转调。

129 上面两首四重奏的呈示部的不同并不意味通常意义上的自由性或多样性。它们的不同来自于一种有关材料(也即中心乐思)要求的全新概念。《降B大调四重奏》中有一个具有相当长度的、完全分离的主调性段落,其关键是来自于开始的主音踏板;而《D大调四重奏》呈示部中不停顿的流动,则是针对乐曲开始时的张力(它立刻就将音乐导向重属)的回应。应该指出,由于这个驱动,几乎直到呈示部的结尾才出现了属调上的终止式;同样,这也不是什么对常规实践的反常逃避,而是对音乐能量的敏感反应。这也就是为何F大调的段落(第38—45小节)同时具有令人惊讶和让人信服的性质。(其实,这个段落并不真正在F大调中;这十个小节实际上是针对E的一个倚音,只是被提升到了更高的层面。)在这两首作品中,正如在几乎所有1780年之后的海顿作品中,最古怪的乐思(这两首作品都令人吃惊)通过对它们的全部音乐意味的深刻理解和集中展示,其中的矫饰主义被清洗干净。在这种风格中,没有1760年代那些伟大作品中所出现的唐突之举,没有(换一个说法)令人感到刺目的段落。

* * *

谈论海顿的任何结构而不涉及它们的材料,等于无的放矢。讨论第二主题、连接部、结束部主题、转调的范围、主题之间的关系,等等——所有这些,如果没有回过头查看特定的作品、其特别的性格、其典型的声响、

其动机细胞，那就会空洞无物。海顿是最逗趣的一个作曲家，但是他的顽皮和异想天开从不导致空洞的结构变体。在约 1770 之后，他的再现部只有在呈示部要求一个不规则的解决时才会"不规则"，他的转调只有当它们的奇异逻辑已经被之前的音乐所暗示时才会出其不意。

简言之，海顿感兴趣的是他的材料的导向性力量，或者说（意义几乎相当）——材料的戏剧可能性。他找到了各种方式，使我们听到隐含在一个乐思中的动态力量。主要的导向性因素通常是不协和音响，它通过强化和正当的强调，导向一个转调。在海顿之前，任何奏鸣曲呈示部的转调几乎总是从外部强加：结构和材料彼此并不陌生，而材料也确实要求某种结构（从主调性上离开的运动），但是对于形式构成而言，材料自身没有提供完整的驱动力。在海顿 1780 年代的所有作品（以及此前的某些作品）中，中心的乐思，以及乐思在其中运作的整体结构，对这两者进行区分会很困难。材料中隐含的第二种导向性力量是它构成模进（这是一种已经存在于巴洛克盛期中的技巧方式，它可以固定旨趣，并强化连续感，作曲家在创造模进材料时往往就考虑到上述的可能性）和适合重新诠释（发展，分裂，尤其是在转调时能够创造新意味）的能力。在海顿之前，这种适合性当然就已经被人知晓并被投入使用，但从未企及海顿的敏锐度和视野的广阔性。

对于主要的因素——不协和音响，海顿发展出了一种令人称羡的敏 130感性，能够关注它最微妙的暗示。海顿富有想象力的耳朵能够捕捉到每一个具有表现力的曲折。在《降 B 大调弦乐四重奏》Op. 55 No. 3 中，最戏剧性的效果来自开始小节中 E♭ 和 E♮ 之间的冲突；对这个对立的强调很迅速，但又完全被置于控制之中：

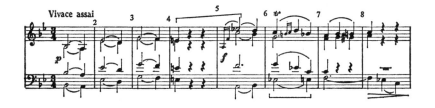

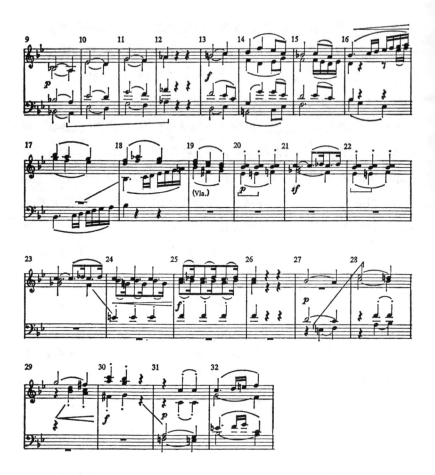

第二小节的Eb一出现,就由于之前的三全音 A 的暗示而变得非常突出,而这又进一步衬托出第 4 小节E♮的惊讶感——它立即就遇到矛盾,用"*forte*"(第5 小节)标出,随后低音(第 6 小节)先后奏出Eb和E♮,从前者解决到后者。(另外的半音性变化——B♮,以及Ab——被E♮召唤出来丰富和声,以帮助保持此音的重要意味。)这个关系的驱动能量第一次得到实现是在第 20 小节,在此,两个音携手(中提琴上)开始了朝向属的转调,这个片段立即再次陈述一遍(第 22 小节)。最敏感的细节是主要主题在其原来的位置上奏出,但和声重新配置,低音部用了E♮,由此开头的旋律现在成为自己的属调陈述(第 31 小节)的连接段。

　　此时的海顿,其笔法的微妙细致可以说是层出不穷;第二主题同样依

131

赖于Eb和E♮的对立：

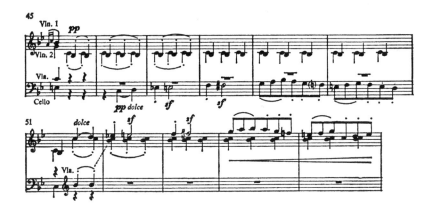

但在这里，不协和音符是Eb，这是一种和声功能的倒置，以补充节奏上的倒置——以♩♪替代了♪♩，用 *sforzandi*［突强］予以强调。再现部中，当第二主题被移至主调性，海顿为了持续保留Eb-E♮的关系，干脆倒置了主题（否则在此就会变成Ab-A♮）：

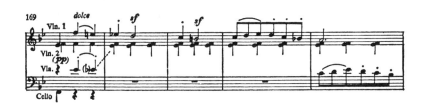

海顿创作手法的精致以及它所达到的大范围效果是前无古人的：在其之前没有任何作曲家如此精妙地依赖于听觉的事实来构成自己的大型结构。

从海顿理解自己乐曲开端的音乐暗示这一点上，可以最好地看到这位作曲家对直接的听觉效果的密切关注。我们听到的第一个引起注意的不协和音，往往会在随后被用作发动第一次大规模和声运动的手段。《F大调弦乐四重奏》Op. 50 No. 5 的开始是：

第 5 小节机智的 C♯ 的效果立即凸显出来。二十小节之后,正是这个音符被叠置在第一小节之上,开始了朝向属的转调,这是在优雅中不失逻辑:

这不是一个出于学院派意义上的有准备的转调,而是出于理解调性中的戏剧可能性的所作所为。

看待海顿形式的"不规则性",必须从他关注挖掘自己材料的可能性的角度出发,但这还不够。另外提请注意的是,他对学院派和声规则的有意违反,也必须被看作是因为渴望戏剧性的强调。在优美的《降 E 大调弦乐四重奏》Op. 64 No. 6 中,第 9 和第 10 小节令人惊讶地出现了独立声部中的平行同度进行:

第二小提琴的上升二度,这个小小的两音动机——它实际上已经在开始的多个小节中不断出现(第 1 小节:第 1 小提琴;第 2 小节:中提琴;第 4 小节:大提琴;等等)——就这样被置于我们的注意视野,但它并不是仅仅被动地作为旋律中的主要因素:它即将承担更为积极的角色,要在第 13 小节成为运动的中介。平行同度是一个信号,一个表面上看似乎是装饰性的手法,以引起听者的注意。这种动力性的变化——也许是古典风格最本质性的创造,深刻地影响了节奏:第 2 小节和第 14 小节的音型相同,但乐句划分不同,这是音乐意味变化更新的结果;后者在向新的调性运动,而前者则是肯定主调性。这种乐句划分的概念非常原创,它将一种原本是装饰性和表情性的因素转化为一种戏剧性的因素。

《C 大调弦乐四重奏》Op. 64 No. 1 的开头乐章的再现部,第 147—149 小节,出现了更为大胆的平行五度进行:

134

但是，这里第 147 小节和第 149 小节更为粗鲁的强调，不是音乐意味发生变化的前兆，而是力量积聚的高点，因为这个乐句，以其多样的形式，已经是和声剧烈运动的中介体。[①] 更为重要的是，它旨在解决第

①　它在之前大多数出现时都被加以戏剧性的运用，特别是在整个发展部，这一段落的扩展由之前的音乐做好了准备。它是该乐章的高潮。

133 小节令人吃惊的和声变化——一个 A♭ 上的属七和弦，其悬置的时间如此之长，以至于需要这样痛苦的强度才能解决。从 133 小节到 147 小节的整个段落都是这个和弦的扩展——这是海顿所有音乐中最值得称道的段落之一，一个能够引发生理亢奋的此类扩展的范例。有趣的是，此处的戏剧性强度非常合适，因为海顿在这里营造了一个在力量上可与发展部相提并论的高潮。在再现部设置具有如此重要性的第二高潮，这种做法在海顿和莫扎特仅仅是偶尔为之，但对于《"华尔斯坦"奏鸣曲》之后的贝多芬，这种做法几乎变成了第二天性。

　　我所谓的第二个导向性力量——模进以及通过音高移位而带来的重新诠释，仅仅在材料没有提供对于海顿而言具有足够动力性的不协和音响时，才变得特别重要。上面刚刚提到的 Op. 64 No. 1 四重奏，其末乐章的开头显然暗示了后面的模进组合，因为它的节奏轮廓非常尖锐清晰：

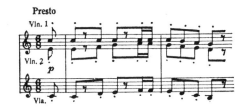

但是，这头两个小节中没有任何东西让我们意识到，它的发展过程居然会　135
达到如此令人叹为观止的模进的渐强：

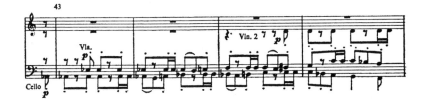

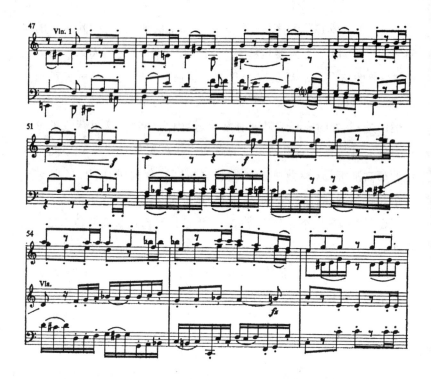

这里的非凡特技[tour de force]以完全超乎想象的程度彻底转化了巴洛克的模进技术,即便很难设想,没有 1780 年代早期对亨德尔和塞巴斯蒂安·巴赫的重新发现,这一成就如何可能。对复调对位技艺的逐渐再次征服当然很有必要,但这一音乐片段的能量只属于古典风格,它的力量来自于对乐句的干净爽快的清晰表述,这使得弱拍上的模进乐句开头如此有力,使得第 49 到 52 小节小提琴上的一个半小节乐句极为凸显。

以音高移位的重新诠释作为一种导向性力量,这在巴洛克时期也已经存在。但是 18 世纪晚期转调所具有的力量和清晰性已得到极大的提升,这给予这一手法以新的能动性。它最通常的形式(在海顿和其他早先的作曲家手中)是在属调上重新演奏主要主题,在此,一个新的部位和一种新的意义给予主题形态以新的和声形式。然而,还有另外更加细致入微的用法,或许也更加有趣,即保持旋律原位不动,但和声移位,以此来重新诠释材料。在《升 F 小调弦乐四重奏》Op. 50 No. 4 的开头,第 5 到第 8 小节的旋律线被演奏三次,只是改变乐器和音区,但最后我们到达了 A

136

大调：

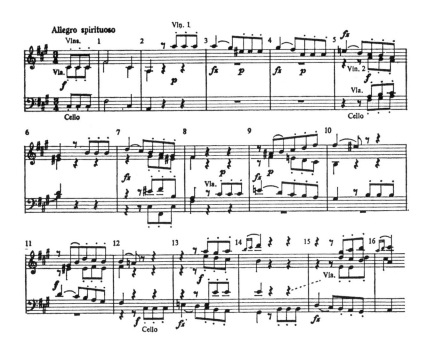

同样的旋律形态具有了新的和声意义；仅仅最后一个音符在最后不得不作改动。海顿的小调乐章中特别具有此类机智，他将小调式整体上作为一种未解决的不协和音响。一般而言，奏鸣曲中的音高移位暗示某种更高层面的不协和音响，或者更准确地说，暗示与被移位的乐句的原型（即潜在的主调形式）之间形成某种张力。

　　我所列举的大多数例证都取自开头的乐章，这是因为它们的构思几乎总是四个乐章中最具动力性的。这种动力性［dynamism］正是海顿最原创性的成就。第一乐章和末乐章显然对于他是最难写作的乐章：暮年，他仅有力气完成最后一首四重奏的中间两个乐章。但是，他的音乐能量的新概念在整个四重奏中都能被感到，甚至将那些慢乐章（一般为三段体形式）最松弛的中间段落也转化为某种发展的段落，同样的情况也发生在小步舞曲的许多三声中部里。终曲乐章同开头乐章一样大胆冒险，结构上更为放松，但在运用集中程度较弱的乐思方面却更为简洁。

* * *

在 1770 年代写作的十多首四重奏中（Op. 17 和 Op. 20），海顿确定了弦乐四重奏的严肃性和丰富性。在 Op. 33"谐谑"四重奏中，海顿将主题变形运用于伴奏的整个织体，由此获得了一种线型的[linear]生动活力，它呈现在每一个乐器声部中，但并不强求回到巴洛克的理想（很大程度上这种理想是一种不间断的、总是无划分性的线条连续）——弦乐四重奏作为室内乐的最高形式自此由海顿建立。

对于大多数人而言，弦乐四重奏几乎是室内乐的同义词。但其实这种威望几乎完全来自古典时期的优势地位，从 1770 年到舒伯特逝世。在这个年限之外，弦乐四重奏不是音乐表达的正常形式，甚至不是一个完全自然的形式。在 18 世纪上半叶，所有的合奏性音乐[concerted music]都使用通奏乐器，这使得四个乐器中的至少一个成为多余：三重奏鸣曲（三件乐器加一个拨弦键琴）当时是更有效的组合搭配。在舒伯特之后，音乐通常设法避免由弦乐四重奏所暗示的那种线型的定位，所以弦乐四重奏变成了一种古风的和学院派的形式——一种技艺熟稔的证明，或是一种对伟大古典作曲家的怀旧性回顾。当然，以这种形式写就的佳作依然涌现，但都背负着特殊的印迹，或是某种勉强的张力，或是作曲家不断强令自己的风格适应该媒介（或者反过来，强令该媒介适应自己的风格，如巴托克富有想象力地运用了打击乐式的弦乐效果）。

然而，弦乐四重奏的领军角色并不是因为有一批大师杰作而产生的偶然结果：它与调性的本质——特别是调性在整个 18 世纪的发展——有直接的关联。此前的一百余年，音乐还未能摆脱依赖于音程思维的最后遗迹：尽管有和弦的中心重要性（特别是三和弦），不协和音响依然是以音程的概念来构想的，随之而来，不协和音响的解决，甚至在 17 世纪晚期，常常仅是为了满足二声部对位的美学，但却忽略调性的隐含意义。到 18 世纪，不协和音响已经总是意味着针对某个三和弦的不协和音响，无论是明确陈述还是隐含暗示，尽管很自然音乐理论总是落在实践之后。拉莫重新规整和声理论的企图带有英雄气概但又显得有些笨拙，理解他的举

动，必须要参照当时正在发生变化的实践以及三和弦这种新颖而绝对的和声主导优势。在 18 世纪晚期的音乐中，除了短小的过渡性和弦之外，每个和弦的完整三和弦形式总会得到明确陈述，或是通过三个声部，或是通过一个声部运动的轮廓线（正如在该世纪的上半叶，如果缺少某个三和弦的一个音，它一般会由通奏乐器提供）。极少数的例外总是为了特殊的效果，如海顿的《降 B 大调三重奏》H. 20，钢琴演奏一个只为左手而作的旋律（而这里的不协和音没有例外地都依照先前暗示的三和弦关系得到解决），或者非常特别地运用一个单独的音符，让它可以暗示几个三和弦中的一个——这种歧义性如果运用得当，往往总是富于戏剧性。

弦乐四重奏——非声乐状态中最明晰的四声部复调——是一种音乐语言的自然结果，这种语言的表达完全基于针对三和弦的不协和音响。如果少于四个声部，协和的声部的一个就必须演奏三和弦的两个音，或是演奏双音[double stops]，或是迅速地从一个音移动到另一个音：莫扎特为弦乐三重奏而作的嬉游曲的音响丰富性，正体现了这样一种非凡绝技（主要运用后一种方法，很少用双音），它的自如和多变简直可谓奇迹。（某些不协和音响的解决，当然自身也会创造某个三和弦，因而也需要不少于三声部的写作，但是 18 世纪和声的某些基本的不协和音响，例如属七和弦，确实需要四个声部）。多于四个声部，会造成重叠和空间布置的问题，而木管四重奏则引来乐音色调的融合问题（在 18 世纪，还有律制音准问题）。因此，仅仅只有弦乐四重奏和键盘乐器允许作曲家以自如和自由的口吻诉说古典调性的语言，而键盘乐器相比弦乐四重奏，线型的清晰性又显不足，这有诸多不便（当然，也有诸多便利！）。

<div align="right">138</div>

<div align="center">＊　＊　＊</div>

在 1781 年的 Op. 33 四重奏之后，海顿等了几乎五年才又回到这种形式——其间，他只写了一个单独的 Op. 42，手法精湛，气质严峻。从 1786 年到他 1791 年的第一次英伦之行，他为弦乐四重奏写作了不下 18 首作品。所有这些四重奏都遵循莫扎特题献给他的六首四重奏的写作路线。许多历史学家发现，这时期的作品中有莫扎特的影响。不难相信，确

实存在这种影响,但将这种影响孤立起来却有危险:美妙的《降 A 大调钢琴奏鸣曲》H. 46 的创作年代被错认晚了约二十年,因为有人以为它的慢乐章受了莫扎特的影响。也许更有实际意义的观点是,到 1785 年左右,莫扎特和海顿在平行的道路上前行,有时相互重叠。特别是温柔和优雅的"第二主题"——通常被归因于莫扎特的支配性,其实也可在海顿的早期作品中找到,1782 年以后之所以出现频率略微提高,是因为海顿技巧的不断复杂化,这使得他能在一个乐章内囊括非常不同的情绪,同时又不牺牲他风格中的原有的神经质强健性。然而,海顿确乎受到了莫扎特的和声范围的宽广性与乐句组织的自如性的强烈影响。

1786 年为普鲁士国王而作的六首弦乐四重奏 Op. 50 比 Op. 33 更为宏大。作为向皇家业余乐手得体的致敬,开头的独奏大提琴段落也召唤其他乐器上互补性的独奏展示——Op. 50 No. 2 的慢乐章开头,第二小提琴的长时间独奏或许最值得关注。《升 F 小调弦乐四重奏》Op. 50 No. 4 包括了海顿最伟大的赋格式终曲,其中,几乎所有古典时期赋格都逃脱不了的学院性展示因素,完全消融在悲悯[pathos]的心绪之中。同样在这首作品中,海顿对一首四重奏的整体统一感也得到巨大提升;升 F 大调的小步舞曲似乎仅仅是一个以大调写作的间奏:它的调性不稳定,不停地被拉回到第一乐章的小调中。这组四重奏的第三首,用降 E 大调,其开头沿用了 Op. 33 No. 2 末乐章中的著名玩笑——它假装在真正结束之前就收尾,但更为逻辑、精致、微妙。在 Op. 50 No. 3 中,再现部开始于开头主题的中间,继续向前进行了相当长度,直到主调性上的终止出现,而这个终止恰恰缺少使之具有绝对终结感的最后一点点确定性。随后,在两小节的沉默之后,开始主题的开头部分终于出现,开启了一个短小但辉煌的尾声。在所有这些四重奏中,独立的独奏写作同时也要求一种强调的和复杂的对位性展示,甚至在慢乐章中也是如此,这相应就带来了一种抒情的宽广性和宁静的重力感,这在到当时为止的海顿还颇为少见。这组四重奏作为一个整体,是 Op. 33 中轻松欢快而大胆激进的手法的一次巩固和一种扩展。

Op. 50 中更大的对位丰富性也许还具有一个重要的目的。随着 Op.

33 的风格改变而来的是某种相当程度的简化:与十年前的伟大四重奏相比,Op. 33 的音乐较为单薄。这并不是说每一个进步都包含了某种损失,而是海顿被迫去简化自己的织体,以便去处理一种新型的、更为复杂的乐句体系(将非对称性与一个更大的周期性运动相结合)和一种全新的主题关系概念。部分地回归到巴洛克盛期的丰富和更为"学究"的技术,这是试图弥补上述的单薄性。为了试验一种新技巧,先进行简化,随后,又回复到雕琢的、有时甚至是老式的对位风格,这是莫扎特和海顿在他们生涯中的不同阶段共同采取的策略(事实上,这个模式在海顿 1780 年代之前的生平中就已经出现。Op. 17 弦乐四重奏比 Op. 9 四重奏在大多数方面都更为简洁、更少外露:这是它们更激进的技巧所付出的代价。而为了找回先前的丰富性,海顿在 1772 年的 Op. 20 四重奏中回到了严格的对位。)对于海顿和莫扎特(以及贝多芬),一旦赢得"现在",他们就试图再度征服"过去"。

Op. 54 和 Op. 55 共六首四重奏,两年之后出版于 1789 年末,性质上更带有实验性:特别是慢板乐章具有比海顿此前所探索的道路更强烈的戏剧性格。Op. 54 No. 1 的小快板慢乐章,其快速的步履导源于莫扎特 1784 年的《F 大调钢琴协奏曲》K. 459 的慢乐章(也是一个小快板),当然海顿自己原来也写有如此般的流动的 6/8 拍篇章(例如 Op. 33 No. 1)。该乐章的音乐连续性,天然去雕饰的质朴性,悲哀的简洁性,以及特别是半音性的感官化和声运动,都更加靠近莫扎特(与海顿相比)。Op. 54 No. 2 的第二乐章非常奇异,狂想的独奏小提琴的弹性节奏[rubato]被写出来,它拖延旋律中的音符以造成痛苦的交错和声效果。古典时期的弹性节奏(如我们可以从莫扎特、海顿和贝多芬写出来的片段中见到)一般被用于制造最动情的不协和音响:和浪漫时期(以及现在大多数时候)所运用的弹性节奏不同,它不仅是旋律的延迟,还是一种强迫性的和声交叠。我们不妨将其想象为一种悬留手法,原来是与倚音——装饰音中最富表情意义的手法,几乎总是一个不协和音——有紧密联系。(Op. 54 No. 3 的慢乐章,其戏剧性的中段也简短地使用了同样的弹性节奏手法,这是一个奇异的暴力性段落。这个乐章具有海顿典型的神经质节奏力量,但是其效果不同寻常,甚至令人吃惊。)更令人意想不到的是在 Op. 54

140

No. 2 中出现了第二个慢乐章，因为终曲是一首延展的柔板，中段为一个急板——实际上是一个隐藏的变奏，在这一时期这是一个谜一般的罕见形式例证。听者的耳朵奇怪地得到满足，但听者的心智在实际演奏中领会其中的关系还是相当费力。刚刚听听过的小步舞曲的三声中部的和声，同样像谜一般，但同样恰当合适，因为它们都衍生自第一个慢乐章中小提琴独奏的弹性节奏段落中的奇怪和声效果。

　　Op. 55 No. 1 的第二乐章是单主题，用"慢乐章奏鸣曲式"（即没有中间的发展部），但是再现部之后的习惯上的第二发展部如此令人印象深刻，托维甚至认为这个乐章是一个罕见的以慢速度写成的回旋曲式。最后一个乐章几乎是《"时钟"交响曲》那首伟大终曲的一个草稿速写：它开始时具有回旋曲风格，方正、欢快，但是主要主题的第一次回复就变成了一个扩展的三重赋格。在结尾时主题亲切地以其原有的简朴性回复，三重赋格则被作为一个发展段落。F 小调的 Op. 55 No. 2 以慢乐章开始，是一个极具深刻性的双主题变奏曲：以第一乐章形式写成的暴风雨般的快板变成了第二乐章。

　　一年以后诞生了 Op. 64 的六首四重奏，其成熟的力量和多变性，海顿自己也从未超越。B 小调的 Op. 64 No. 2 回顾了 Op. 33 No. 1——不仅表现在它具有歧义性的 D 大调开头，而且还在于第一乐章主题材料的形态。精美的柔板乐章使用了一个缓慢的四音音阶音型，将其移至属调，并对其进行倒置、装饰：它出现在旋律的每一个角落，不是被用作为一个音列，而是被用作为一个"定旋律"[cantus firmus]，在其上掩盖了一层华丽而富有表情的装饰。降 B 大调的 Op. 64 No. 3 是最伟大的喜剧杰作之一：聆听最后一个乐章而不放声大笑，便是根本不懂海顿。G 大调的 Op. 64 No. 4 和 D 大调的 Op. 64 No. 5（"云雀"），两者都有主要主题的双重再现，但是原因完全不同：《云雀》是因为它的主要主题是小提琴 E 弦上的高音独奏——它不可能被发展，只能以其所有的荣光被简单地演奏，所以它在发展部出现，在下属调中，未经任何改动，随后被抛弃，直到再现部回复；G 大调四重奏，则部分是因为主要主题在呈示部简短地又一次出现，但主要的原因是第一个再现部几乎立即就到了主小调，因而似乎是一个假再现——然而，却又

不是假再现,因为音乐停留在主调上,再现了第二群组的基本材料(大多数是在属小调中)。一个假再现的假象,即便对于海顿而言也是一个非常出奇和机敏的反讽。在一个强调性的停顿之后,主要主题在主调性上第二次出现,恢复了音乐的平衡镇定。《云雀》中最具原创性的,是音区空间的宽广安排,它带来了音响的一种新的扩展和开放性。

<p style="text-align:center">＊　＊　＊</p>

提及海顿四重奏写作中最引人瞩目的创新之处——对话的气氛,我感到犹豫。主观的印象往往很难分析,但海顿的这一特征太重要,不做尝试个别观察,很难放手作罢。声部导向的独立与保持早期古典对旋律和伴奏等级区别的强调相结合,乐句作为一种清晰表述元素的概念与结尾时清晰凸显的终止和半终止相结合,这些结合造成了一种明晰的语言陈述的气氛感觉——但所有这些只能权作部分的解释说明。《E 大调弦乐四重奏》Op. 54 No. 3 的开头也许可进一步帮助我们:

第二小提琴和中提琴开始一条旋律，但立即就被第一小提琴打断，它马上就占据优势。第 4 和第 5 小节，两个中间声部再次作出尝试，但再次被打断。海顿艺术的社交喜剧在第 8 小节的结尾变得容光焕发：第二小提琴和中提琴退让了，放弃了自己的乐句，并接受了第一小提琴的旋律；试探地开始这一旋律——但再次被喜剧性地打断。也许最机智的关键是，现在（9—10 小节）第一小提琴的答复用了自己开始乐句（3—4 小节）的强调性的结尾（移高九度），从而压缩并总括了原来的周期性运动。所有的戏剧非对称性都融入规则性的乐句组织中，而在某一片刻看上去似乎是纯音乐性的模式，突然间却显现为戏剧性的机智。

这个片段就像是一幕喜剧中一段戏剧化但又是交谈式的对话，其中，语词的内容无关紧要，关键在于形式的机智性（虽然我不否认，这段开头音乐的和声意义对它的生动性有很大贡献）。古典式的乐句的独立特征，以及海顿室内乐中对言语节奏的模仿，仅仅是进一步加强了交谈的气氛。18 世纪英国、德国和法国的散文与前一个时代相比，变得越来越依赖句法规则。与文艺复兴更加沉重的累积性技巧相对，这时的散文更密切地依赖于语词的平衡、比例、形态和秩序。18 世纪非常有意识地养育了交谈的艺术：其最伟大的凯旋是海顿的弦乐四重奏。

二、交 响 曲

在我们的时代,公众艺术形式与私密艺术形式之间的界限已模糊不清,而海顿交响曲的诉说对象主要是听众,而不是演奏者(如他的四重奏)。交响曲和室内乐之间的区别,在海顿的有生之年进一步加深。早先交响曲中的许多独奏段落,其用意既是为了愉悦演奏者,也是为了让观众高兴。在埃斯特哈齐宫廷的小小音乐世界中(海顿在此工作了多年),让重要的音乐家有机会频繁展示他们的高超技艺,这不失为良策。1760 年代,尽管有几个著名的管弦乐队,埃斯特哈齐宫廷以及其他地方的乐队音乐在概念上仍然相对具有私密性。但是,到 18 世纪的最后四分之一,作曲家开始越来越注意大型乐队组合的丰富可能性,他们的音乐也反映出音乐厅生活的这种新事实。1768 年,海顿仍然还可以这样写道:"我偏好乐队有三个低音乐器——大提琴、大管和低音提琴,而不是有六把低音提琴和三把大提琴,因为某些段落在这样的编制中可以更好地凸显出来。"①到 1780 年代,海顿的配器显然超越了这个阶段,其趣味介于室内风格与乐队风格之间。十年之后,海顿为他在伦敦的最后一批音乐会所使用的维奥蒂[Viotti]乐队是一个大型乐队,此时乐队色彩已经不同,较少对比和对立,更多混合音色,以构成一种新型的宏大音

① 《约瑟夫·海顿的通信集和伦敦记事本》(*Collected Correspondence & London Notebooks of Joseph Haydn*,H. C. Robbins Landon 编,London,1959),第 9 页。

响。莫扎特所喜好的乐队规模之大令人惊讶，可他确实清楚地知道他需要的是什么：40 把小提琴，10 把中提琴，6 把大提琴，10 把低音提琴(!)，以及每个管乐声部都有两件乐器。① 尽管需要提醒，当时的所有乐器都要比今天的更柔和，这个编制仍然是今天的任何指挥家敢于在莫扎特交响曲演奏中所使用的编制规模的两倍。当然，莫扎特并不常常能够得到这样规模的乐队，但是今天要去无限期地延续当时 18 世纪的演奏条件（而这样的条件之所以产生仅仅是因为没有足够的金钱来做应该做的事），并没有什么理由。

144　　　最令人感兴趣的是，近 18 世纪晚期，低音乐器被赋予的特殊分量。显然，当巴洛克对位风格被悬置，当数字低音消失时，低音的宏大音响就变得和线条的清晰一样重要。从上面引录的信件中可以明显看出，这一发展进行得太迅速，海顿在 1760 年代的趣味尚追不上。还要过十多年，他自己的写作才全面拥抱了新的音响资源。但是，海顿和莫扎特的晚期交响曲在当今的演奏却往往受到两方面的损害：其一，对低音线条的强调不够充分；其二，误以为 18 世纪晚期通常所见的小型乐队代表了海顿与莫扎特理想中的音响，而不是他们因缺少更好的条件被迫接受的音响。自 1780 年以后，作曲家在写作交响曲时，心里想的是编制庞大、音响浑厚的组合；小型组合的演奏仅仅是权宜之计，就像莫扎特的钢琴协奏曲在某些演出时用弦乐五重奏代替完整的乐队。

　　公众音乐与私密音乐的分野也暗示表演风格的区别。在贝多芬时代之前，指挥专家[virtuoso conductor]还根本不存在。贝多芬曾向乐队成员解释他希望某些段落应该如何演奏，并要求音乐的速度应有细微而富有表情的变化，这在当时是某种乐队演奏实践的创新，而且被认为是古怪举动。18 世纪晚期的独奏音乐当然允许在演奏中存在大量的自由度和灵活性。快速比较一下海顿的一部交响曲和他的一首奏鸣曲就会发现，所有在奏鸣曲中通篇都需要的个性化色调变化和"弹性节奏"微调（尽管幅度不大），在交响曲中都会避免。交响音乐总是在组织上更为粗糙，但

① 　Mozart，《书信集》(*Letters*，Emily Anderson 编，London，1966，Vol. II)，第 724 页。

写作上更为紧凑:1770 年代的独奏奏鸣曲结构上相对松散,其中有清晰凸显的终止式,演奏家可以赋予这些终止式以极高的个性,让它们的雕琢细节得到表达并富于表情地得以展现。而在交响曲中,这种松散性让位于给更为强调连续性的交叠乐句和更为厚重的音响所要求的粗放笔触。演奏一部莫扎特或海顿的交响曲像演奏一首奏鸣曲那样,由一位指挥家以一种个性化的方式来解释和塑型,那是违反交响曲的天性,是遮蔽而不是揭示。这并不是说,总是应该让音乐自己来说话(这是一个不可能的原则,而且在任何有意为独奏者而作的作品中,更会产生双倍的错误),而是说,演奏音乐不应歪曲它的性格,而指挥专家的自由性不仅没有给莫扎特增加新的吸引力,反而模糊了旧有的魅力。从根本上说,莫扎特一部交响曲中细致而坚实的节奏组织,需要一种持续稳定的速度,以便使音乐能够向我们清晰地诉说。

另一方面,19 世纪的音乐需要指挥专家的服务,没有指挥专家,勃拉姆斯、柴科夫斯基、施特劳斯是不可想象的。至于贝多芬,则需要某些审慎的考虑。甚至像《第九交响曲》这样的晚期乐队作品也清晰地暗示这样的演奏——其间无需如奏鸣曲和弦乐四重奏中所需要的色调、重音和速度的个性化调整:音乐无需这些装饰就巍然自立。在更为亲密的作品中,这些装饰不再是装饰,而是风格的必需。这里,某些速度的变化和其他方面的微调在本质上是必需的:贝多芬自己曾将一首歌曲的节拍机速度标记寄给出版商,他说这个标记仅仅对开始几小节有效,因为不能将节拍机速度标记置于人的情感之上。在贝多芬晚期作品中,特别值得注意的是,"*espressivo*"[有表情地]肯定意味着"*ritenuto*"[稍慢],如 Op. 109 奏鸣曲中的标记("*un poco espressivo*"[多一点表情]之后跟随着"*a tempo*"[回原速]),以及 Op. 111 的标记[在这里,每一处"*espressivo*"都伴随着"*ritenente*"]。然而,理解速度的变化,必须始终要将其置于一个大范围的、控制性的节奏观念之下。我无意再去驳斥贝多芬的朋友辛德勒的证言(他于贝多芬身后多年在后来的美学观念影响下写作,因其浪漫的过度诠释已遭到很多攻击),但即便他也非常肯定,贝多芬曾说过,《D 大调钢琴奏鸣曲》Op. 10 No. 3 的 Largo[广板],其步伐速率必须改变十次;作曲家自

145

已进一步指出，"但改变的程度仅仅只被最敏感的耳朵察觉。"从这里可以明显看出，贝多芬希望，无论步履节奏出于表情的驱动如何变化，一个乐章应该从头至尾听上去似乎保持一个速度。在这一方面，他坚定地保持在莫扎特和海顿的传统界限之内。而莫扎特之前（1750 至 1770 年）的独奏音乐，在任何意义上都不需要这种节奏的统一性。甚至对于格鲁克和菲利普·埃马努埃尔·巴赫的大多数作品，这种节奏的统一性也不适用，虽然需要提醒，在后者的作品中，独奏音乐中狂想式的自由绝不能转移至乐队作品。

　　演奏 18 世纪晚期的交响音乐，不仅需要节奏的严格性，而且也需要更为简单、也更为紧扣谱面的诠释。海顿在 1789 年 10 月 17 日的一封信中曾谈到超前和困难的第 90 至 92 交响曲。读一读这封信，我们就会更容易理解上述的需要：

> 现在我谨恭请您转告尊贵的乐长［Kapellmeister］，这三首交响曲（90—92）因诸多特殊效果，应至少排练一次，要特别小心，注意力集中，随后才能上台演出。①

这种情况再次反映了 18 世纪最糟糕的传统。将其作为当今的标准或指南当然荒谬。但是，它说明了一种特别的交响性风格的存在，其中，甚至最复杂的乐思在构想时也考虑到应以直截了当的方式演奏。强加后世的乐队技艺的标准，反而会损害音乐。当然，所谓直截了当的演奏，在当今已经不再可能真的直截了当——所有的音乐家，不论是乐队成员或是其他人，在演奏古典时期的音乐时，都带有某些从后世风格衍生而来的不相干却根深蒂固的习惯。

146　　海顿作为一个交响曲作曲家的发展，提出了历史学中最大的虚假疑问［pseudo-problems］之一：艺术中的进步问题。1768 年至 1772 年间海顿取得了伟大的成就，但这种风格海顿几乎立即就放弃了。那些年中，他

① Haydn，《通信集》（*Correspondence*），第 89 页。

写作了一系列小调性的交响曲,给人以深刻印象——富于戏剧感,高度个
人化,带有矫饰性[mannered]。如果按大致的年代排列,最重要的作品包
括《G小调第39交响曲》、《第49交响曲》(*Passione*[受难])、《第44交响
曲》(*Trauer*[悼念])、《C小调第52交响曲》和《第45交响曲》(*Farewell*
[告别])。这些交响曲是这些年中最有意义的成果(如果不算少数几首大
调交响曲),此外还需加上伟大的《C小调钢琴奏鸣曲》H.20(作于1770
年)。① Op.17和Op.20弦乐四重奏,不论大调作品还是小调作品,都达
到了当时作曲家中无人接近(更别说比肩)的水平。而如要评估海顿达到
的艺术水平,还必须加入《降A大调钢琴奏鸣曲》H.46中优美的慢板乐
章。所有这些作品,没有一首明确给出了海顿即将取道的方向。不妨想
象,如果海顿探索了某些作品中暗示的道路,音乐的历史将会非常不同。
它们预示的似乎不是海顿后来的(以及莫扎特的)作品中那种带有亲和性
与抒情性的机智,而是一种具有粗犷戏剧性和尖锐情绪性的风格,但其间
并无一丝感伤的痕迹。60年代晚期和70年代早期的作品,就其自身的
高度而论,不禁令人仰慕:唯有以海顿后来创作的标准衡量它们才显得不
完美。那么,为何要强加这些标准? 为何我们要拒绝宽容一位艺术家的
早期作品——如同我们给予(事实上是坚持给予)某种早期风格的宽容?
乔叟没有用伊丽莎白时代的戏剧性说话节奏来架构自己的诗句,马萨乔
的画面缺乏文艺复兴盛期绘画中的气氛统一性,巴赫拒绝古典风格中的
那种节奏变化——但没有人会去责怪他们。

　　像我们这些如此热爱海顿众多早期作品的人,确乎希望上述是有效
的类比。但实际上这个类比在此的关联性并不很强。所谓风格,就是一
种开掘和控制语言资源的方式。J. S. 巴赫对当时调性语言的掌握,其圆
满性达到了想象力的极限,而在他去世至海顿1770年代早期写作"狂飙

　　① 《G小调钢琴奏鸣曲》H.44也可以属于这一组作品,但我认为目前对这首作品的
年代判定太早,而以前则判定得太晚。该作品中,和声、重音和规则性的终止式相互配合,
这会让人判定其创作年代晚于1770年,也许晚于1774年。它与1760年代晚期的作品放在
一起出版,这并不是一个判定其创作年代就在这个时期的令人信服的理由——应该提醒,
这组奏鸣曲中的一个作品根本不是像出版商所宣称的那样出自海顿之手。诸如此类的杂
烩集合完全可能在其他方面也是东拼西凑。

突进"交响曲之间的 20 年中,这一调性语言发生了重大的变化:句法的流畅性减弱,主与属之间的关系被高度对极化。海顿在 1770 年代的风格,尽管已经考虑到这一发展,但尚未掌握其全部的内涵。乐句的高度清晰表述,以及和声的对极化,带来了音乐连续性的问题,一下子还难以解决:

147 音乐的形态和节奏,毫无过渡地从方正规则的形态转向非系统性的姿态——在后一种情况中,几乎完全依赖于重复或巴洛克式的模进来提供正当的运动感觉。这种分裂可在诸如《"告别"交响曲》的开端这样的段落中被强烈感觉到,其中,所有的乐句不仅具有同样的长度,而且具有同样的形态。随后,当音乐离开这种规则性时(第 33 小节后),本质上完全依靠模进。古典的理想——在一个更大的乐段中,营造平衡的但又是非对称性的变化——此时还仅仅时隐时现。

　　事实上应该明确,如果我们今天以这些 1772 年的优秀交响曲自身并不具备的聚合力标准(海顿在多年之后方才达到)来评判它们,这一标准却适用于海顿的后期作品,也适用于巴赫与亨德尔作品中调性语言的较早阶段。因而,我们一方面应该拒绝隐含在"狂飙突进"作品中的卓越性尺度,另一方面却可以承认 18 世纪早期的标准。在巴赫和晚期海顿之间没有"进步",只有音乐"方言"的变化。但是,在早期海顿与晚期海顿之间,却产生了真正的风格上的进步:年轻时的海顿是这样一种风格的大师,该风格尚未完美挖掘他的时代所提供的语言的潜能;而晚期的海顿则是这样一种风格的创造者,该风格对于开掘这种语言的资源而言几乎是一个完美的工具(在此我希望暂时回避这一问题:风格变化本身究竟在多大程度上引起了共同语言的变化)。

　　如果海顿继续朝 1770 年时看似前景不错的那个方向前进,他是否会达到如此丰富多彩同时又如此控制自如的一种风格——这是一个微妙而又没有答案的问题。事后聪明对于未实现的可能性而言未免残酷。然而,值得一提的是,海顿早期风格中最伟大的成就,其尖锐的戏剧性力量,与一些特别的品质——某种粗粝的简单性,某种对复杂控制的拒绝,某种常常打破节奏模式以取得单一效果的刻意性——不可分离。一方是粗糙但急切的规则性,另一方是令人瞠目的任意性,很难想象一种更丰富的艺

术如何可能从这种常常显得鲁莽的对比中发展出来,除非干脆抛弃使
1770 年代早期的这种风格如此抓人的那些优点——而这恰恰是海顿的
选择。获得一种更具纪律规范的风格后,海顿艺术中原先特别为人推崇
的某些尖锐的能量也就随之消失,这也许令人惋惜。他的晚期风格完全
可以支持这种尖锐性(如贝多芬几乎立即就能展示的那样),但喜剧的纪
律规范转化并丰富了海顿的艺术,给他的音乐个性留下了不可磨灭的
印记。

我并不想给人留下这样的印象——海顿在 1770 年左右的艺术全都
是情感、戏剧和效果。海顿此时的艺术实际上已经具备令人生畏的智性
力量。1772 年的《B 大调第 46 交响曲》是这种音乐逻辑的上佳例证。在
末乐章中间,小步舞曲突然回归,令人吃惊——这是贝多芬《第五交响曲》
最后乐章中谐谑曲回复的一个先兆。与贝多芬相同,回复的并不是小步
舞曲的开头:海顿所选择的开始,正好是小步舞曲与末乐章主要主题相似 148
的那个片刻。末乐章的开头小节是:

这里,甚至乐句的句法(由第三拍上伴奏声部的省略所强调)都与小
步舞曲的回复有关系:

但是,这些小节又是小步舞曲原来开头的逆行版本(耳朵听比看乐谱更明显):

(海顿此时确乎在关注逆行的效果,但不妨怀着兴趣观察,这里的音乐更多偏重自由的、可听的形式,而不是理论上的严格。这里的所有音乐形态都直接来自第一乐章的第3和第4小节:

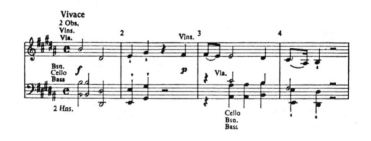

这充分显示了海顿想象的逻辑性。但要明确的是,这些突出的效果不太具备超越它们当下语境的力量。

149　　　这一类的主题关系,尽管最容易谈论,而且从某种角度说也最容易感知,其实却是最没有说服力,也是最没有吸引力的。它们对神经的冲击较为间接,比起和声的运动,以及脉动和节奏之间的关系,传达的肌体亢奋也较弱(当然,对这些音乐元素进行任何黑白式的分离都等于是胡言乱语,甚至某种理论上的分割都会造成误导)。海顿在《第46交响曲》中所运用并造成如此效果的这种主题关系,其实在18世纪早期中很平常,这种手法在此之所以有趣,是因为该手法在运用时的戏剧性着眼点前所未有。简而言之,这些主题关系变成了"事件"。但是,这些事件在到达时,

节奏与和声的构思并未给予支持——它们仅仅允许主题关系出现发生，但并没有以任何方式予以加强。主题的逻辑依然处于孤立。

　　实际上，如果从海顿后期作品的高度观察，海顿早期风格的弱点并不在于其逻辑关系，也不在于其戏剧和诗意的片刻，而在于其必要的散文［prose］式段落中。海顿可以把握悲剧或闹剧，甚至是高风格喜剧的潇洒笔触。但处于中间部位的风格却显得笨拙。有时，他给较为四平八稳的音调材料加入紧迫性和前进动能，不免让人感到吃力。甚至像《降 E 大调第 43 交响曲》（"墨丘利神"）这样好的一部作品，在其开头，作曲家的挣扎也很明显：

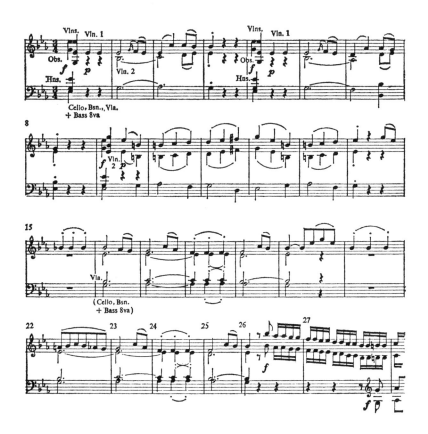

这一系列停在主（和弦）上的软弱结尾比较勉强，除非我们并不指望这个乐　150
句会暗示一种清晰的形态和必要的连续。这段开头音乐很明显具有某种

松弛的美感,但在终止性和声与大范围节奏的合作关系上软弱无力。一种风格如果愿意付出这个代价而接受这种美感,它能够企及戏剧性效果的唯一途径就只能是反常异端。后期的海顿可以毫不吃力、理所当然地具有戏剧性,而且使用最普通的日常材料。在上面这个段落中,我们看到海顿正在挣扎∶不仅每个乐句都有起始的"*forte*"[强]和弦,而且不断接续的乐句加长也试图坚持一种增加能量的感觉。继续往下听,我们不能要求太高,但是第 27 小节的快速节奏完全没有说服力,因为它听上去并不是其应是的东西∶它根本没有加速,而只是小提琴上额外的亢奋。

这种写作在 1770 年左右的海顿作品中并不罕见。《D 大调弦乐四重奏》Op. 20 No. 4 的开头几乎是上引例子的翻版∶

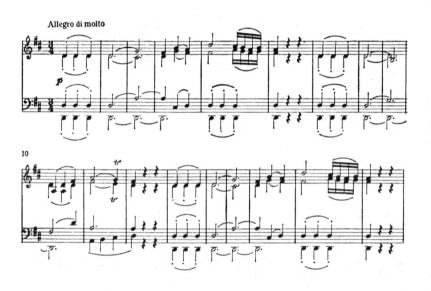

《降 A 大调钢琴奏鸣曲》H. 46 的开头显示出同样软绵绵的主和弦终止式,它们仅仅是强化自身,无法推动音乐∶

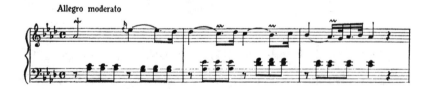

音乐在此同样出现了无准备的活跃节奏,信服力较弱——除非我们并不　151
是太看重信服力。

<p style="text-align:center">＊　　＊　　＊</p>

　　论述 1772 年之后海顿交响曲发展的特征,这并非易事,部分原因在
于这一发展的连贯性。四重奏写作在时间上的中断,使我们能较为方便
地抓住 1781 年的 Op. 33 的新成就与早在 1772 年写成的 Op. 20 之间的
不同。交响风格的变化则显得更具试探性,因为这种变化更为渐进平缓。
并且,1770 年代的许多交响曲还是原先为舞台写作的音乐的改编。创作
歌剧(主要是喜歌剧),显然占用了海顿太多的时间,使他不能集中于室内
乐或纯粹的交响曲作品。但是,在 1773 年到 1781 年间,他仍然写有 20
部交响曲,数量不少,富有变化,质量也不太平均。海顿进步的大致轮廓
还是很清楚,首先是限制他最富特点的鲁莽粗暴的乐思灵感,追求一种新
的表层上的光滑顺畅。但最具重要意义的是,至 1770 年代晚期,连续性
和清晰表述[articulation]形成综合,关于音乐如何进行,一种深刻美妙的
理解从中浮现:强调性重音和终止式可被结合在一起,形成一种推进性的
运动感觉,而无需求助于巴洛克的没有变化的节奏性织体。

　　1780 年代某个时间,莫扎特曾草录下海顿三首交响曲(第 47、62 和
75)的开头主题,显然是想在自己的音乐会上指挥演出这几首作品。《G
大调第 47 交响曲》是一部 1772 年的典型之作,也是海顿最辉煌、最令人

满意的作品之一。小步舞曲和三声中部的第二部分是第一部分的逆行演奏,一音不差——这仅是该作品里诸多令人惊异之处中最少微妙的一个笔触。然而,这一逆行中最奇妙的处理是,海顿明确要让我们意识到他的所作所为:

第一拍上的"*forte*"[强],在第三拍重又出现,使一种原本属于学院式的练习转变成了一种机敏和智力性的效果。莫扎特肯定也觉得慢乐章的旋律特别成功,所以他在自己的《降 B 大调管乐小夜曲》K. 361 中回忆了它,但加厚了它的两部对位。的确,海顿的旋律几乎已具备莫扎特式的优雅:

随后两个声部的上下移位，其复对位技巧之精湛完全可与小步舞曲的逆行技巧媲美。如所有的作曲家一样（除了舒伯特），海顿的真正教育是在公众环境中。然而，此处对位技术的运用并不是试验，而是对一种就海顿的理想而言尚过于单薄的风格的必要加强。甚至在慢乐章中，这些手段对于音乐的内在张力及其针对和声冲突的根本感觉，仍然显得有些牵强。第一乐章再现部的开头，对于一个构架温和的设计而言，更是显得多少有点突兀生硬——它使用了导源于那不勒斯交响曲作家的一种效果：在没有任何提前预告和准备的情况下以小调开始。① 此时，将海顿最富戏剧性的音乐构思融入一个富有聚合力的构架中的任何企图，只会最终毁坏这些构思，这可被看作是衡量海顿此时艺术的一个尺度。然而，海顿在十年之后成了一个更重要、更伟大的作曲家，这并不妨碍我们像莫扎特那样喜爱和崇敬这首光彩的交响曲。

歌剧风格的影响在莫扎特感兴趣的第二首交响曲（第 62，D 大调）中很明显。这首作品最近的年代判定是在 1780 年左右，但很可能是在前几年写成——第一乐章的手稿，作为一首序曲单独存在，被判定写于 1777年。这一乐章音乐光彩而生动，也被用作《第 53 交响曲》（*Imperial*［至尊］）的备选终曲，其歌剧性的风格清楚地表明很适合这一功能：作为第一乐章，它的分量较轻。这一时期，还有一些其他的交响曲用原来为剧院所作音乐的素材写成，在这些作品中，海顿对统一性的关注很少，如同这里的情况一样；《第 60 交响曲》（*Il Distratto*［心不在焉之人］），海顿后来称之为"一张老薄煎饼"［that old pancake］，尤其内涵混杂。在《第 62 交响曲》中，杂烩集锦曲［potpourri］的感觉更趋强烈，因为所有的乐章都是一个调性，如同一首巴洛克组曲；而在那个时候，一首交响曲的调性对比已是题中要义，理所当然。慢乐章是一首小快板［Allegretto］，最显得稀奇古怪：

————————

① 主小调在再现部中可以用作下属调的替代，但此处它作为主大调的替代令人惊异的出现排除了这种解释：这个调性不仅没有解决紧张，反而增加了新的紧张。

其开始的部分(其实,是该乐章的绝大部分)都衍生自最不可能的材料——两个音符以及一个"加弱音器"的俗套伴奏,但却毫无顾忌地直白展现,其方式对于海顿而言非同寻常。伴奏音响故意头脑简单,而且有意炫耀,这似乎是在暗示某种音乐之外的动因,好像是衍生自为舞台所作的音乐,如同海顿此时的许多作品一样。末乐章已在前面引录过(见第113页),以显示其充满歧义的开头,以及海顿不断进步的技巧中流畅而有效的逻辑。

海顿作为歌剧指挥家和歌剧作曲家的经验,在处理音乐形式与戏剧动作之间的关系这一课题上,使他获得了无价的训导。歌剧中的永恒问题,并不是表达或强化动作与情感——在此我们面对的仅是诗歌朗诵或电影中的背景音乐,而是寻找戏剧动作的音乐对等物——它作为音乐仍能自立自足。这是一个无法解决的问题:在所有作曲家中,莫扎特和瓦格纳最接近于解决该问题,但即便他们的歌剧也没有任何一部能够脱离语词或动作而作为纯音乐作品独立存在。进而,这一问题本身就意味着不可解决:当音乐脱离戏剧而获得绝对的可理解性时,它就脱身独立,像《莱奥诺拉第三序曲》一样自在自足,不再作为歌剧存在。获得这一理想,实际上从定义上说就是毁灭这一体裁。但是,它一直是目标所在,是每一部作品渴望达到的无限之境:其中,舞台上的每一个语词、每一种情愫、每一个动作都不仅拥有其音乐中的平行物,而且也具有音乐上的合法性。为

此，作曲家需要这样一种风格，在其中，织体的剧烈分离变化（包括和声的、节奏的以及纯粹音响上的）可被整合，并被赋予一种纯粹音乐的聚合力。

海顿找到这种风格的时间与莫扎特大致相同，虽然他从未获得莫扎特的长时段运动感觉，以及莫扎特在一个非常开阔的尺度上运作和声的能力，但他将这种新的音乐聚合力令人叹服地运用到纯器乐领域中。歌剧中音乐与动作的关系在纯音乐中也有其同类。在 18 世纪晚期这样清晰表述的风格中，音乐变成了一系列清晰可辨的事件[events]，而不仅仅是一种积累性的流动，此时，强有力的情感或戏剧性的强烈表现不能再依赖于巴洛克盛期的连续性，结果就只能打碎作品框架，将其能量挥散殆尽了事——事实上，很多作品就是这样结束。海顿从歌剧中掌握了一种风格，它可以集中作品的能量，而这是他在 1760 年代所不能做到的。通过这种风格，他综合了奥地利好听的罗可可式"*Gemütlichkeit*"[舒适性]和北德的表情性矫饰主义，这两种风格他早已掌握，但很少能够将两者结合。

莫扎特在较为舒适的风格中成长，作为作曲家其音乐的流畅动听本身几乎已是天才迹象，他从相反的方向趋近同样的风格。意大利喜歌剧也是他的训导学校。它刺激并发展了他对于戏剧性表现的才能；海顿不需要这个刺激，但他需要机会接受组织训练，并取得平衡。歌剧的经验被用来疏导和驯服，同时也被用于启发戏剧的感觉。在歌剧中，作曲家具有某种纯器乐不能提供的自由：公众可以因为戏剧的缘由而原谅构思的粗糙性和音乐得体性的某些丧失。而且总体说来，音乐和脚本的逻辑考虑可以比较松散地形成交叉，仅仅在少数片刻才构成完全的统一。但是，作曲家为这种自由也必须付出代价：强迫自己的想象适应一种原本是非音乐性质的形式。18 世纪最聪明的脚本作家（如梅塔斯塔西奥）骄傲地认为，他们所提供的脚本给予音乐家一切所需，让音乐家得以充分发挥，但其实，他们真正能够做到的，仅是为过去已存在的歌剧形式（谣唱曲[cavatina]、返始咏叹调，等等）提供适合的歌词，并构造出歌手可以在其中展现静态情感的场景（这一惯例已经深入巴洛克盛期风格的骨髓）。直到莫

扎特命令脚本作家之前,①甚至喜歌剧也被惯例、俗套和有限的形式储备所制约,简直就像"蟹行卡农"[crab canon]一样是件紧身衣,只能满足像皮钦尼这样的作曲家,而他的戏剧姿态欲望极小,尽管他的曲调动听,不乏生气。意大利喜歌剧可以像大多数学院派形式一样要求严格,对于古典风格两个关键性和相互关联的方面而言具有至高的重要性:其一,在对称性解决的封闭形式中整合戏剧事件:扩展这些形式,而不改变它们的内在本质;其二,发展出一种快速运动并清晰表述[articulated]的大型节奏体系,以此来统一较小的乐句表述,并赋予音乐一种积累性的力量来激活脉动,使其足以跨越内部的终止式。随着这种事件感觉(或者说,个体性的动作感觉)和几近系统化的张力强度的新技巧的建立,古典风格最终具有了(甚至)在非剧院性语境中体现戏剧的可能性。

将戏剧技巧和结构运用于纯音乐不仅仅是一种智力上的试验。它是一个时代的自然结果,该时代见证了交响曲音乐会作为一种公众事件得以发展。交响曲被迫变成一种戏剧性的表演,为此它不仅发展出了某种类似情节、高潮和结局这样的东西,而且还获得了语调、性格和动作的统一性,而这在以前仅仅是部分地达到。动作的统一性,当然是悲剧的一种古典要求。而交响曲作为戏剧,逐渐抛弃了组曲松散性的每一丝痕迹。到 1770 年,海顿已无需在戏剧性格和表现上向人求教:在 1780 年,他所加入自己装备中的东西是某种舞台的经济性。他的音乐不是变得更简洁,而是更少简洁:真正的戏剧经济性不是简洁,而是动作的清晰性。他最惊人的灵感此时在展开时,更多是着眼于它们在一个整体构思中的地位,而较少具有原来那种一晃而过的粗糙感。

这种新的效率在莫扎特所记下的第三首海顿交响曲(《D 大调第 75 交响曲》)中已很明显。该交响曲作于 1780 年左右,或再迟一点。徐缓、沉重的引子立即就彰明它的阔大境界,其中祛除了海顿以前通常使用的、作为音乐分量的某种替代品的神经质的、强有力的辉煌处理:音乐线条在

① 很可能达·蓬特不用提示也理解莫扎特风格的戏剧必需;但是在莫扎特与达·蓬特合作之前,莫扎特已经威吓过几个脚本作者,要他们为自己提供他特别喜欢的具有戏剧形式构架的重唱段。

每一处都具有深刻的表情，但又毫无强迫感。引子转入一段阴森的小调段落，长度约是该引子的一半，随后紧跟一个 Presto［急板］，开始很安静：

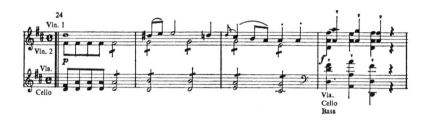

听这段音乐，不可能不联想起《唐·乔瓦尼》序曲，它就写于几年之后。

156

　　歌剧写作中有一个方面具有指导性，即在歌词或动作不允许音乐逐字逐句重复时，如何获得对称性的平衡：海顿作为一个歌剧作曲家的显著优势并不多，但其中有一点，他能够别出心裁地为这类问题找到托词和隐蔽的解决方案，而且将这种新的技巧移植到 1780 年代的交响曲中。《第75 交响曲》中同一乐章的稍后一个片段中，可以看到这种技巧的例证。呈示部中"第二群组"的一个部分到再现部并未出现：

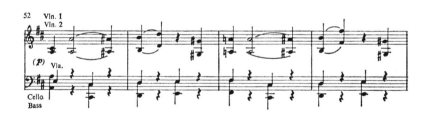

替代它的是一个基于开头主题的卡农式段落：

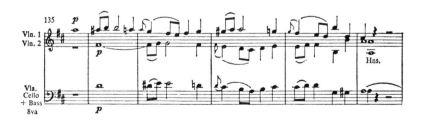

值得注意的是,两个段落看似根本不相像,但却具有同样的和声因素,它们的形态在强调同样的不协和音响。它们在更大的设计框架中还具有同样的和声功能;此外,后来的卡农式段落还具有赋格中密接和应[stretto]的典型终止性效果,它对开头主题更明显的指涉也更为明确地使形式圆满完成。慢乐章一定也让莫扎特特别感兴趣,因为该乐章柔和的赞美诗式的主题,将成为莫扎特后来在《魔笛》中进一步发展的诸多音乐的楷模,而海顿似乎是写作这种类型旋律的第一位作曲家。

157 　　至此,海顿对形式因素的机智运作游戏在整个作品的结构中得以控制:其音乐效果的影响力伸得更远,但又并不削弱其直接的震惊感。同样,他的配器此时运用色彩来强调和勾勒形式,但又不失魔术般的魅力。独奏乐器不再是独立的"*concertino*"[小协奏曲]的效果(当然,除了伦敦时期的《交响协奏曲》),而是被整合融入真正的乐队构思中;它们是在更大的音响实体中演奏,很少与之构成对比或对立。结果,它们常常较少单独演奏,而是有更多的突出机会相互重叠,如《第 88 交响曲》优美的慢乐章开头,旋律用独奏双簧管和大提琴隔开一个八度演奏。在早先的交响曲中,独奏段落常常作为最不同寻常和最令人瞩目的片刻凸显出来,但与作品的其他部分的关联则较为松散。

　　在海顿 1780 年代的作品中,轮廓要点的清晰性以及他对比例的新感觉,使想象的最大程度的自由运作成为可能,同时又不干扰整个作品的均衡。例如,在 1787 年的《F 大调第 89 交响曲》第一乐章中,发展部和再现部欣然交换了角色。发展部尽管有广阔和连续性的转调,却几乎保持了呈示部旋律轮廓的完整和顺序,而再现部对主题进行了分裂和重组,同时又在和声上将一切冲突都解决到 F 大调的主调中。功能的置换并没有干扰这一乐章更高层面的对称,反而更进一步增加了这种对称——在此,海顿通过重组(将第一主题的完整再现放在第二主题之后),构成了一种镜像性的对称;重新改写的配器也令人迷醉:主奏用中提琴和大管,伴奏为圆号、长笛和弦乐。这部作品最好不过地显示出,在奏鸣曲式学院派的"*post facto*"[事后]法则和真正支配

海顿艺术的比例感、平衡感与戏剧性旨趣的活态法则之间，存在着怎样的鸿沟。

海顿新近赢得的古典式清醒节制很方便地与他的幻想和机智达成匹配。现在，奇异和古怪之举（在他的作品中仍像往常一样多见），常常被诗意所升华。在1783年的《第81交响曲》中（该作品还未得到应有的赞赏），开头的小节在构思时就想到，要允许它到再现部时会有一个微妙而模糊的回归。这个开头在第一声直率的和弦之后就陷入神秘：

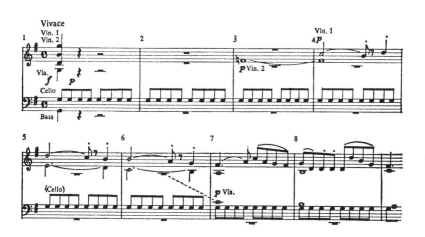

158

但再现部则远远超出了模棱两可的程度：

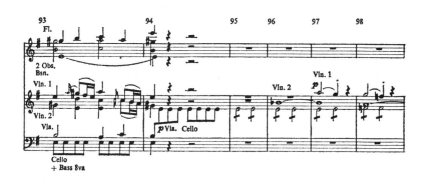

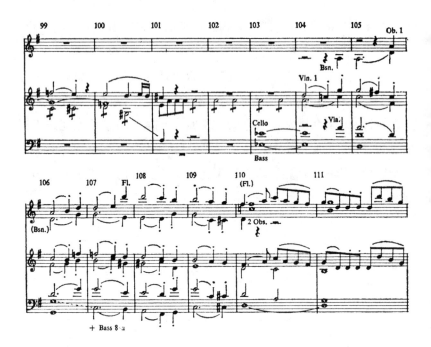

哪里是回归的确定点？大概在 105 和 110 小节之间,就在我们眼前偷偷溜过。这里精妙而感觉深刻的不确定回归,其关键来源是该乐章开头的神秘的本位 F(在第 3 小节),它启发了回归时两个轻声但却尖锐的长时值音符(第 96 小节的 B♭,第 103 小节的 E♭)。发展的手段是乐章开头时(第 4—6 小节)的三个延留音,它们转化成了时间更长的延留音模进(第 104—109 小节),在所有的管乐一个接一个地柔和进入后变得更富有表情。快速的八分音符运动其实是静止不动:主和弦没有出现,但让人逐渐感到它的存在,就像一束光,其遥远的闪烁预示着它的灿烂光辉。尽管轮廓有意模糊,但这个再现部的到达仍然是一个真正古典式的"事件"。音乐里只剩下中提琴和大提琴的脉动(第 94 小节),这个节奏上的突然静止是一个信号——马上要发生什么事情,而随着这种活跃力量的消失(第 104 小节),管乐安详地进入宁静的和声运动,我们知道——事情正在发生。清晰表述的缺席,并不是对(再现部如何开始的)传统方式的轻薄处理,也不是纯粹为了效果而故意扣留习俗和期待:用如此异乎寻常和令人心动的连接过渡来拒绝清晰表述,本身就是一种清晰表述,并将解决的片

刻决定性地凸显出来。

在 1780 年代中,海顿创作了不下二十部交响曲,其中包括为奥格尼伯爵[Comte d'Ogny]所写的伟大交响曲各两套,一套有六首(82—87),另一套有三首(90—92)。海顿在巴黎的成功仅仅是他在欧洲凯旋的一部分,甚至在他于 1791 年第一次去英格兰之前,他已被宣布是当时最伟大的在世作曲家。在这些伟大的作品中,每一个小节——甚至在最严肃的篇章中——都显露着海顿的机智;而他的机智现在已经完全成熟,如此有力,如此有效,乃至机智本身变成了一种激情和一种能量,无所不包,同时又充满创造。真正高度文明的机智——对迥然相异的奇思妙想的突然融汇,其间纯真的坦白和亲切的精明貌似悖谬地相互包容——成为海顿 1780 年以后所有创作的总体特征。

为巴黎所写的最优秀的交响曲是最后一部,《G 大调第 92 交响曲》。它被称为"牛津",因为海顿在牛津大学接受荣誉博士学位时演奏了此作——当时他没有其他现成的作品。小步舞曲的三声中部是场高级闹剧:一个不知内情的听者根本不可能判定,音乐开始时节拍的第一拍究竟在哪儿:

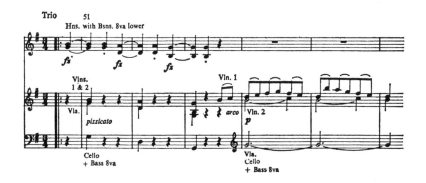

配器写作是这场玩笑的一部分,因为管乐和弦乐好像具有不同的落拍[downbeats]。后来,听者终于跟进,海顿却又让重音移位,使用足够长的休止,让听者重新迷惑。这首小步舞曲是音乐中最伟大的恶作剧。感觉深刻的慢乐章因笔法节俭值得在此引录——注意其中一个小小的动机如何不断增加表现色彩,以及如何营造高潮的来临:

160

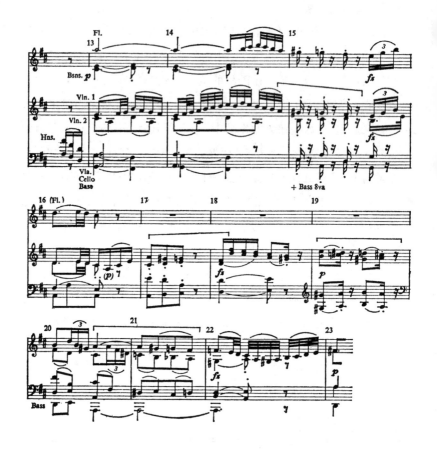

第15小节的半音性动机在第17、19和21小节再次出现,但每一次变得更为连贯、更加扩展、和声上更加温暖,直至达到最后的完全的丰满连音歌唱[legato]。这里的手法依然属于机智,但此时它已经与幻想无异。

　　《牛津》的第一乐章是海顿奏鸣曲式到那个时候为止最大规模的扩展。材料被剥离到最小的赤裸程度,为形式建构提供最大的方便,而再现部中每一个可能的事件——回归主调,向下属的运动(这里,主小调被用作通常调性的替代),每一次主题的演奏——都成为新的发展的提示。海顿在再现部中的扩展技巧有一个方面不如莫扎特复杂,因为海顿总是周期性地回归第一主题,很大程度上不作改变,以便为准模进式的发展搭好跳板,而莫扎特则在扩展整体结构时也扩展乐句,或者扩展大型形式中的

161

个别成分。但是点明这个区别，并不是责备海顿，因为他是有意要缩减呈示部中的乐句，以此为乐章第二部分中的巨大扩展作好准备：再现部似乎是以呈示部的分割小块组成，像一块马赛克，但是将各个部分组合在一起的精神却具有一种强悍、动态性的构思，其完整的控制性节奏感甚至莫扎特在歌剧之外也难得达到。下面的段落选自再现部，它是真正地完全基于一个微小的动机——两个音的向上大跳：

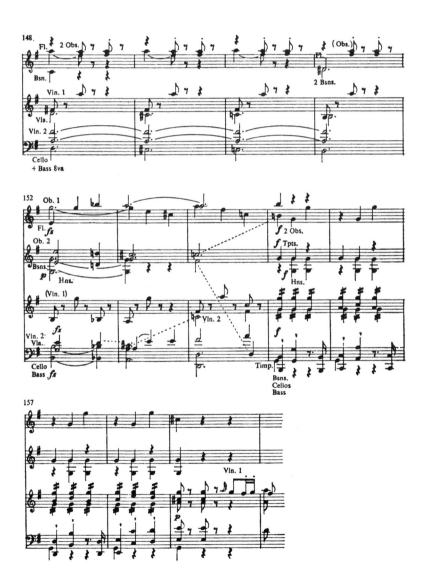

但是这个大跳（尽管它是此处音乐唯一算得上的主题性因素）却不是这里的旨趣所在——这里音乐的真正旨趣完全指向更大范围的运动，即低音部的下行半音进行，它与高音部更为迅速、更为有力的自然音性上行运动交相辉映。细节的感觉依然尖锐，但这里的一切都由一种远远超越个别动机的听觉乐感所统帅。在这首作品和莫扎特的《"布拉格"交响曲》中，古典交响曲终于获得了如巴洛克的清唱剧和歌剧这类大型公众体裁相同的严肃性和宏伟性，虽然并不企望它们的巨大尺度。海顿以后达到但并没有超越过《"牛津"交响曲》的高度。

<center>＊　　＊　　＊</center>

E. T. A. 霍夫曼曾认为，聆听海顿，就像在乡间散步，这个感触可能会让今天的人发笑。然而，它抓住了海顿艺术中一个本质的方面。海顿的交响曲是英雄性的田园诗，是这种艺术类型的最伟大的例证。我不仅暗指海顿交响曲中刻意的"乡村性"片段——如风笛的效果，小步舞曲的三声中部里的连德勒节奏，对农民曲调和舞蹈的摹仿，基于约德尔歌唱［yodeling］①的旋律，等等。更具特点的是田园性的语调——将老道的反讽与表面的天真相结合，而这是田园诗体裁的核心成分。田园诗中的农夫讲述着他们看似并不理解的深刻话语，牧羊人没有意识到他们的欢乐和悲哀属于所有的人。人们很容易称田园诗的质朴是人为的造作，但正是这种质朴令人心动，乡村的质朴性给城市的读者带来某种尖锐的怀旧感。海顿的交响曲也具有这种人为的质朴性，像田园诗一样，其中对乡间自然的指涉也伴随着几乎带有学究气的艺术加工。海顿最具"乡间味"的末乐章总是包含他最伟大的对位技术展示。然而，表面上的天真无邪却处于海顿作风的中心。他的旋律，像古典田园诗的牧羊人一样，总是与自身预示的东西保持距离，似乎对自己的重要性毫无意识。它们的亮相几乎从来不会带有贝多芬主题登台时的那种

①　一种著名的民间声乐样式，流传于瑞士山区，交替使用自然嗓音和假声，音调性质常为三和弦分解。——译注

神秘性和不加解释的紧张感。音乐表面的光滑顺畅，对海顿而言，其重要性如何强调也不为过；他的严肃性如果没有这种亲和感就会完全走样。这种亲切的色调来自他对乐句和舞蹈性、动力性脉动的新感觉，他众多篇幅最长的作品由此获得了统一。

老道的表面质朴性，是大多数 17 世纪和 18 世纪田园诗的典型特点。这是一种伪装的晦涩，表面上主张，外表即是一切——其实人们知道，如果这一主张真是如此，整个传统的结构就会土崩瓦解。正是这种反讽支撑着马维尔①的诗歌，甚至也支撑着从克劳德·洛兰②和普桑③的风景画中流露出来的切肤痛感。自然似乎就如我们想象的那样，菲利斯[Phill-is]和斯特莱芬[Strephon]似乎真是在牧羊，这种伪装给我们以一种比现实主义小说更直接的艺术形式，它毫不隐讳地公示，欣赏这种艺术需要信念加入其中。田园诗大概是 18 世纪最重要的文学体裁：它影响了所有的其他文学形式——马里沃[Marivaux]和哥多尼[Goldoni]的喜剧；戈德史密斯[Goldsmith]和约翰逊[Johnson]的哲理小说；普雷沃[Prevost]、莱提夫[Restif de la Bretonne]和萨德侯爵[Marquis de Sade]的情色小说；以及维兰德[Wieland]的讽刺小说（长篇和短篇）。甚至伏尔泰的老实人基本上也是一个牧羊人，他天真地讲述着世界的真理，却没有意识到其普遍性——仅仅是在他自己的世界中，自然才被头脚倒置。在上述大多数作品中，支配性的风格模式是一种天真性或质朴性，要求一种以此为真的绝对信念，无需吁请，即便作品中的另外一切都指明它是假装的。

海顿交响曲假装具有一种似乎来自自然本身的质朴性，这并不是一种面具，而是一种风格真正的声明：它对于艺术技巧全方位的统帅已经如此完备，以至敢于蔑视高艺术的外在表象，对此它有充分实力，无所顾忌。田园诗一般总具有反讽性——其反讽意味是，某人渴望达到的，似乎低于他所值，而他真正期望的，其实是被恩赐更多。但是海顿的田园风格总体

163

①　Andrew Marvell(1621—1678)，英国诗人、政治家。——译注

②　Claude Lorrain(1600—1682)，法国画家。——译注

③　Nicolas Poussin(1594—1665)，法国著名画家。——译注

上更加慷慨,尽管其中保留了所有的反讽意味:它是真正的英雄性田园诗,兴高采烈地步入崇高,同时又并不放弃通过艺术所赢得的天真感和质朴性。

卷 四

严肃歌剧

你遵循悲剧的原则写作你的戏剧。显然,你不知道音乐戏剧是一种不完善的作品,受控于某些法则和传统——这些法则和传统缺乏共通感,但却必须被严格遵守。

——卡尔洛·哥多尼[Carlo Goldoni]

《回忆录》[*Mémoires*],1787 年,第二十八章

严肃歌剧

考虑 18 世纪悲剧的问题（更确切地说，是 18 世纪悲剧的失败问题——如果你愿意，甚至可认为 18 世纪的悲剧根本不存在），需顾及当时的艺术语言的局限。世俗悲剧是不可企及的理想——不仅在文学中，在音乐中也是如此。"正歌剧"[*opera seria*]在今天的舞台上是某种新奇怪物；即便其最好的例证，也只不过具有某种暧昧模糊的存在，不是作为完整的艺术作品，而是因为某些可圈可点的局部。如果我们（也许不太明智）将"形式"的意义界定为——在整体构思的框架中整合细节的一种方式，那么，"正歌剧"就根本不是一种形式：它仅仅是建构的一种方法。它的整体形式从来就不曾具有生命力；其次一级的形式有时确乎具有旺盛的生命力——如卡瓦利、亚历山德罗·斯卡拉蒂和亨德尔等人歌剧中的咏叹调，拉莫歌剧中的重唱曲，莫扎特《伊多梅纽》中的任何一面乐谱。正歌剧中最接近成功的作曲家是格鲁克，当时他在探索试验，正值古典风格还没有真正稳固下来，而巴洛克盛期的风格似乎又不再能够刺激灵感。格鲁克歌剧中至少有三部达到了自蒙特威尔第以来一百年的世俗音乐中未知的戏剧高度（音乐中的宗教戏剧问题完全不同）。但即便在这些作品中，间或在音乐中仍存在缺乏聚合力的篇章——在和声中，特别在节奏上，为此我们即使承认格鲁克音乐的至高无上，也依然心存疑虑。

莫扎特的失败最为醒目。格鲁克通过努力才达到了和声与节奏的聚合性，他的挣扎依然留下了可以察觉的痕迹，而对于莫扎特，他能够毫不

吃力地达到这种聚合性，其自如令其他任何作曲家望尘莫及。然而在《伊多梅纽》的某些时刻，莫扎特似乎丧失了在一个长时段的时间延伸中把握大范围的节奏运动的能力。音乐的动作[musical action]没有说服力，虽然灵感的水平一直保持着很高的水平。更令人迷惑（但方式完全不同）的是莫扎特的最后一部歌剧《狄托的仁慈》。写作此剧（很匆忙，毋庸讳言）时，莫扎特正埋头写作一些他最伟大的音乐。这部作品极其优雅自如，极少乏味的片刻。我曾听过该作的音乐表演，但从未看过它的舞台演出。但我相信，即使是最伟大的舞台制作也不能挽救它。《狄托的仁慈》具有莫扎特最优秀的作品所有的完成工序——莫扎特的音乐从来不乏美妙动听——但它根本无法让人记住，这一点很难说清楚。莫扎特其实在戏剧作品中能够写出真正的悲剧，但那是在喜歌剧中——"意大利喜歌剧"[opera buffa]和"歌唱剧"[Singspiel]。

165　　　即便是最伟大的作曲家也不能给"正歌剧"灌注生气，人们将此归罪于这种体裁本身的常规惯例[conventions]的限制。的确，有些常规惯例很可笑，但剧中的演员又不得不遵守，如他可能演唱一首咏叹调，提出求婚之后，就立即离开舞台，并不等待任何回答，随后他又回到舞台，只是为了向观众鞠躬。但是，莫扎特在自己的喜歌剧中，其实也要处理同样摧毁写实错觉的情境。在《后宫诱逃》中，帕夏[Pasha]威胁康斯坦策[Constanze]说，如果她不服从他的要求，他就会折磨她。此时，她在作出回答之前，必须站在那里聆听一段采用完全的竞奏风格[concertante style]写成的乐队前奏引子，时间长达两分钟。① 在今天的演出中，舞台导演面对这一咏叹调时所遇到的问题几乎比歌唱演员的困难（花腔，有充分写出的华彩段，独奏管乐伴奏）还要大。导演如果负责任地追求写实，他就一定会将我们的注意力从这段"利都奈罗"[ritornello]移开——如何解释作出回答之前的长时间等待？康斯坦策在思索如何回答？她因愤怒而无言以对？她感到害怕，之后终于鼓足勇气，以便说出折磨也不能让她动摇？她

　　① 这里指《后宫诱逃》中第二幕的第11分曲，康斯坦策的咏叹调"Marten aller Arten"[各种折磨]。——译注

是否应该走几步？坐下？表现出某种态度，保持足足两分钟？当然，在莫扎特时代，所有这些都不是问题，没有人会询问这些心理性的问题。莫扎特意识到，这首咏叹调不知不觉已经太长，他曾对人抱歉道，他写得不能罢手。但是，在"歌唱剧"中如何抓住观众兴趣的问题，实际上与如何保持写实错觉的问题在很大程度上是部分重合的。女高音之所以等待，那是因为一首具有如此规模和戏剧重要性的竞奏性咏叹调［concertante aria］需要较长的一段"利都奈罗"。

可以提出反对意见说，竞奏性咏叹调是"正歌剧"的常规惯例，并不属于"歌唱剧"，此处情境的荒谬性实际上反映出这个体裁已经处于不幸的境地。但是，如果舞台导演接受这个情境，并不大惊小怪，这里的情境就不会再显得荒谬。这首咏叹调在戏剧上很有必要，同时作为音乐也很优秀。之所以遇到麻烦，一方面是因为导演身处写实心理学的传统之中，而这是18世纪歌剧所完全不知道的；另一方面是因为他们如果不设想出一些舞台动作来填充在他们看来如此空洞的时间，就无法想象音乐如何能够在大幕开启时还继续进行下去。今天，如果康斯坦策在这段"利都奈罗"期间什么也不做，观众会觉得效果很不舒服。但是，即便在一个产生误导的舞台制作中也能清楚感到，这首咏叹调的戏剧恰当性和力量，以及它在整部歌剧中的地位——赋予第一幕以所需的分量，重新召回序曲的（因而也是整部歌剧的）辉煌性（和调性）。正歌剧的常规惯例只要在喜歌剧的框架中，似乎就没有什么问题。

如果有人拒绝悬置自己的怀疑，那么即便最具特点的意大利喜歌剧常规惯例也会显得非常荒谬。《费加罗的婚姻》一开头，费加罗必须丈量地板两次，这样他的音乐才能与苏珊娜结合到一起。瓦格纳拒绝歌剧中一切都要重复四五遍的常规惯例，因为到他的时代，需要重复的音乐形式已经不合时宜；当然，他为自己的决定作出了更多的哲学辩护。但瓦格纳自己的常规惯例同样也是形式化和非写实的：在一首莫扎特咏叹调中，重复四次的段落，其进行速率，多数大致相当于普通说话的速度；而在瓦格纳歌剧中，一切都只唱一次，但进行速率通常慢四倍。其实，意大利喜歌剧的常规惯例与其他任何艺术形式的常规惯例一样人工化；我们必须相

166

信，室外天黑以后，贴身男仆仅仅换上外衣斗篷，就能假扮成自己的主人；一位年轻人只需贴上一副小胡子，他的未婚妻就无法再认出他；如果某人马上要挨揍，几乎总是另有一个站在旁边的某人被误打，等等。至于歌唱剧体裁，它的有悖常理即便与正歌剧相比，也显得相当夸张。在创造具有恒久价值、仍能对我们今人具有艺术关联性的英雄性和悲剧性歌剧这方面，18 世纪遭到失败，但为何失败，这不能归罪于它的常规惯例。亨德尔和莫扎特，至少他们两人在所有其他的创作领域中都取得了成功，而他们离写出成功的正歌剧只有一步之遥。

关于正歌剧弱点的一种通常解释是，整个 18 世纪中，所有领域的悲剧都遭到失败。诗歌悲剧的理想在文学中如同在音乐中一样重要，因而其失败就更为惨痛。亨德尔歌剧中的个别咏叹调从未丧失效果；《伊多梅纽》零星的复兴上演显露出，其中部分片段具有崇高、恢弘的美感；而格鲁克已经非常接近于创造了一种有效的音乐悲剧风格。然而，伏尔泰和克雷比勇①的悲剧，在今天只是因其历史价值才被人阅读；梅塔斯塔西奥②除了极少的选段，几乎令人无法卒读。甚至艾迪生③和约翰逊④的衷心爱好者，在碰到诸如《卡托》[Cato] 和《艾琳》[Irene] 这样的作品时，恐怕坚持不了一幕戏。一方面是对悲剧高艺术的尊崇，另一方面是没能创造出超出中等水平的悲剧作品，不能否认，这两方面的情形都是该时代的特征。这一世纪无力创造悲剧艺术的证据似乎比比皆是。那么，我们对音乐家的期待为何要高过诗人？

不同的艺术间时常显示出大致的平行性发展（有时是出于彼此误解），但不能就此假定，某种艺术中的成功在一个文化中具有普遍效应。伊丽莎白时期的音乐完全没有当时话剧中的大尺度戏剧品格；16 世纪的法国绘画与拉伯雷⑤的作品相比简直不可同日而语；威尔第的歌剧在当

① Claude Prosper Crébillon(1707—1777)，法国作家。——译注

② Metastasio(1698—1782)，意大利诗人、歌剧脚本作家。最重要的意大利正歌剧脚本作者。——译注

③ Joseph Addison(1672—1719)，英国作家、政治家。——译注

④ Samuel Johnson(1709—1784)，英国著名作家、批评家、辞书编纂家。——译注

⑤ François Rabelais(1483—1553)，法国作家、学者。——译注

时的意大利剧院艺术中根本没有敌手。甚至在一门艺术的界限内，两种体裁之间也会显现出刺目的不平衡：与18世纪法国恢弘的散文创作相比，当时的法国诗歌则是每况愈下。然而，说理性与启蒙的世纪是一个散文的时代，这个分类恐怕过于原始粗糙。据说英国的18世纪也是一个散文的时代，但我们不能忘了蒲柏①、约翰逊和斯马特②；在法国，我们只能举出帕尔尼③和让-巴蒂斯特·卢梭④，但仅仅说这是理性主义精神的影响，并不给人以多少安慰。当我们不能肯定 *modus operandi*［运作方法］时，就归罪于"时代精神"，那就犯了错误。18世纪也许不能够创作悲剧，但这并不是因为缺少追求，也不是由于缺乏观众的欣赏和普遍的兴趣。不论是才能还是努力，都无法创造具有持久效力的悲剧形式，反倒是田园剧——一种同样具有古风性和僵硬品格的体裁，还可以起死回生。

很可能我们的理解范围有限，所以会对另一个时代的理想视而不见。拉莫与亨德尔的英雄性歌剧，伏尔泰与艾迪生的悲剧，在他们各自的时代都有崇拜者，甚至是非常热切的崇拜者。不过，受到挑战的不是18世纪悲剧其自身在当时的成功，而是它超越其自身并突破其历史时间局限性的可能。当然，趣味的效应，往往来自于明确的意志行为。里姆斯基-柯萨科夫曾劝告斯特拉文斯基，不要听德彪西，免得会喜欢上那种音乐。人们已做出了努力喜好正歌剧。亨德尔的歌剧从历史遗忘中被唤醒，而无人可以否认，这些歌剧中包含了大量美妙的段落；作曲家的创意和想象在《朱利奥·恺撒》中如同在《以色列人在埃及》里一样伟大，但前者实际效果的满意度却远逊于后者。格鲁克最好的总谱中也存在无法拯救的弱点，而令人感到遗憾的是，将他的作品搬上舞台，总好像是一种出于考古兴趣的虔敬举动。为了复兴拉莫的歌剧，人们甚至尝试在剧场内洒香水，还使用一个瓦格纳式的乐队。至于《伊多梅纽》，如果它能够进入保留剧目，现在正是时机。在20世纪，歌剧经理们很高兴地看到，制作《女人心》

①　Alexander Pope(1688—1744)，英国诗人。——译注
②　Christopher Smart(1722—1771)，英国诗人。——译注
③　Évariste de Parny(1753—1814)，法国诗人。——译注
④　Jean-Baptiste Rousseau(1671—1741)，法国诗人。——译注

和《后宫诱逃》,其成功率几乎可与脍炙人口的《唐·乔瓦尼》、《费加罗》、《魔笛》相媲美。在这五部常演不衰的主打剧目之外,再加上一部大型悲歌剧,何乐而不为?! 的确,《伊多梅纽》的演出目前已不再少见。但是,每次演出都充斥着不得已的删节和改编,复兴的气味无法驱散。

　　无论巴赫、亨德尔和拉莫的巴洛克盛期风格,还是海顿与莫扎特的古典风格,都无法恰当地处理世俗悲剧,甚至像伏尔泰悲剧这样的当时的作品也不能做到。巴洛克盛期的节奏几乎没有过渡转换的可能性,几乎无法用于戏剧性目标的操作。而和声运动则始终依赖于下行模进,这更增加了音乐的沉重感。戏剧性的运动是不可能的:同一个戏剧动作的两个阶段只能被静态地呈现,两者之间有清晰的分界线。甚至是情绪的变化也不能逐渐地发生:必须有一个明确的片刻,一种情绪停止,另一种情绪突然接手。这使得巴洛克的英雄性歌剧只好缩减为一系列静态场景的接续,保存了拉辛所有僵硬的高贵感,但却几乎没有他奇异而丰富的内心运动。人们责怪巴洛克歌剧的单调性是由于大量使用返始咏叹调;但返始咏叹调是最适合这种节奏概念的形式,而且,它实际上因为其对比的中段提供了最大的变化和调剂的机会。无疑,亨德尔和拉莫超越了这种风格,有时甚至在其框架中创造了奇迹,但是这种风格确实无法自如舒服地处理戏剧动作。

　　上述提到“世俗的”悲剧,这是为了让巴赫的受难曲和亨德尔的清唱剧免受指责。但这种指责却值得讨论。毫无疑问上面提到的那些作品具有戏剧强度,而且,看看戏剧强度是如何达到的会很有趣。巴赫受难曲的戏剧部分全然集中在宣叙调和某些合唱中;它们被嵌入个人沉思(以咏叹调的形式)和公众沉思(以赞美诗的形式)的框架中。整个《马太福音受难曲》以两个伟大的景观场面作为外框:第一个场景是通向受难地之路,具有强烈的视觉性,而最后的合唱是埋葬基督。以这种方式,巴洛克盛期风格的静态本质一方面被接受,但同时又被高明地克服。正如莫扎特只能在意大利喜歌剧的环境中实现他最英雄性和最悲剧性的效果,巴赫也仅仅是在被称为哀歌性[elegiac]的环境中才能达到他的戏剧性效果。甚至宣叙调也不是严格的戏剧而是叙事性的讲述。而宣叙调其自身并不是一

种能够维持长时间兴趣的音乐形式。巴赫作品的戏剧力量依赖于宣叙调与哀歌性咏叹调、众赞歌、描述性合唱的并置。高调的悲剧只能通过具有较大叙事性或图画性的手段获得。

戏剧性的发展在巴洛克的风格中是不可能做到的：戏剧性的并置于是就作为一种替代，而这也是亨德尔在清唱剧中的解决方案。与巴赫一样，亨德尔也是通过合唱和独唱的对比来使具有戏剧逻辑的发展成为可能。没有哪一首亨德尔的清唱剧的组织结构强度能够企及巴赫两部伟大的受难曲的水平（每个部分之间，以及相邻的分曲之间都具有紧密的联系，而具有重要意义的还有从宣叙调到具有评说功能的众赞歌和咏叹调的运动）。但是在合唱的范畴内，亨德尔常常显示出一种巴赫较少要求的戏剧性的（如果不说是一种感情性的）力量：巴赫的合唱常常建筑在一个单一的节奏织体上，亨德尔则会采用两个或者更多的节奏运动块，在其间不作任何转换过渡，将它们以最富活力的对比肩并肩地放在一起，随之又一个一个叠加上去，这造成一种摩托式的能量爆发，就其所具有的亢奋而言从未被超越。[1] 为了做到这一点，所使用的织体比巴赫的织体单薄许多，虽然强度上有所损失，但补偿是获得了更大的清晰度。与巴赫的受难曲不同，亨德尔的清唱剧真正具有公众性，明确是用于音乐会演出或加一点简单的舞台布置即可，在教堂中则完全不合适。亨德尔作为歌剧经理两次破产，但从清唱剧中却赚到不少钱。当时的公众对亨德尔的题材所给予的热情大致相当于当今的电影观众对于圣经叙事的热情。但他们的判断却持久有效。

因此，18 世纪上半叶并不缺少戏剧性或悲剧性的本能，甚至也不缺少获得它的能力和天才。所缺失的是一种能够全面囊括持续性剧院效果的风格，而它所使用的手段仅仅是宣叙调、咏叹调与个体性重唱[solo ensemble]。后者甚至在亨德尔歌剧中也很罕见，而在他的清唱剧中重要性大得多——《耶夫塔》[Jephtha]和《苏珊娜》[Susanna]中具有戏剧力量和人物刻

169

[1]　亨德尔合唱的无与伦比在整个 18 世纪已得到承认：维兰德[Wieland]说自己更喜欢亨德尔的合唱（以及吕利的合唱）而不是亨德尔的咏叹调，他宣称这是在表达一种共同的判断。

画深度的个体性重唱,在歌剧中找不到对等物。集中于咏叹调(由于这种风格其内部的戏剧性发展几乎等于零),使得巴洛克歌剧成为歌手的展览小曲系列连缀。受难曲和清唱剧中令人信服地运用了叙事性的形式,同时还运用合唱进行描述,运用咏叹调进行宗教性的沉思和评注,这衬托出或者说激活了个别分曲的静态特质。所有这些在巴洛克歌剧中均竟告阙如。

拉莫避免叙事性和哀歌体的形式——前者对于宣叙调非常自然,而后者对于巴洛克盛期的常规音乐结构非常适应,这也许是他没能创造出完全令人满意的大型音乐作品的部分缘由。他对合唱的使用壮丽恢宏,许多重唱也达到了高度发展的水平,但是由于当时僵硬的节奏体系以及当时更具法国特点(而不是德国特点)的对主调性的极度依附,拉莫的歌剧场景倾向于分割成大理石般的浮雕,高贵、优雅,但不能移动,给人以压迫感。如果法国音乐有可能处理英雄性的悲剧,那么提供背景衬托与哲学性评注的合唱就必不可少。此外,还必须演化出这样一种可能性——即,在某种音乐形式内来表述一种渐进发展的冲突,而不是一种清晰分别的对立。换言之,法国巴洛克歌剧不得不更加靠近古希腊戏剧,如果它不想在一个全新的基础上从零开始。这当然就是格鲁克的所作所为,不免带着当时时代所特有的新古典的教条性和大胆的原创性。如果说他的成功并不全面,但他的努力确实具有英雄性。

格鲁克通常被描述为一个技术缺陷惊人的天才作曲家。关于他的天才,不会有什么疑问;而关于他的“不完善”(可以在他的任何作品中找到),也没有什么疑问——只是其中可能存在很多误解。有趣的是,可以询问一下,这些“缺陷”可能不是产生于格鲁克技术贮备的漏洞,而是产生于他在当时的历史时刻所力图达到的目的。

关于最伟大的作曲家的所谓缺陷,有一些半明半隐的理论,音乐史往往受其拖累:如贝多芬在对位写作上缺乏自如性;肖邦在大型曲体上感到困难;勃拉姆斯的配器显得笨拙。这些谰言至今仍然神出鬼没,不时需要清除。但是在格鲁克的歌剧中,缺点有时太刺眼,乃至很难被否认或是通过某些审美和历史的重新思考而转化为优点。然而,这些缺点在很大程度上是导源于当时的音乐风格的本质——而格鲁克却用这种风格去应对他

所决意要完成的任务。一种说法是，相对于在舞台上创造悲剧作品的问题，1760 年代和 1770 年代的风格不足以应对；另一种更具确定性的说法是，格鲁克没能用自己的艺术去适应悲剧的要求。不过，前一种说法有某种优势，因为它将我们的注意力导向该风格的本质、意大利正歌剧对其提出的要求，以及对古希腊悲剧重新燃起的兴趣。我们由此可以发现一些见解——格鲁克所面对的问题，他的诸多创新的目的，以及他的某些失败的原因。仅仅谈论格鲁克的技术缺陷，实际上无济于事，那仅仅为排斥我们所不喜欢的那部分音乐找到一个借口。这并不是说这种批评不切题甚至不正确，而且传统中大家都已经认可。亨德尔曾说过，格鲁克"懂得对位的程度比不上我的厨师"；但托维已经指出，亨德尔的厨师是亨德尔歌剧团中的一名歌手，也许确实知道一些对位法，但格鲁克如果只需花不到一年功夫就足以将这种缺陷弥补至正常水平而不这样做，那也真是够偄的。更合理的解释是认为格鲁克不再需要亨德尔的对位法。当我们叹息格鲁克音乐中缺乏对位法的技术掌握时，我们应该想到，他已经与亨德尔的风格和亨德尔的那种技术掌握决裂，所创造的音乐虽还没有企及莫扎特的自如性或贝多芬的广阔性，但却正在朝向他们走来。这种历史见解自然有些廉价，因为格鲁克并不在任何有意识或无意识的意义上朝着与莫扎特和贝多芬相同的目标前进。但在处理一个像格鲁克这样既令人生厌、又令人崇敬的历史人物时，一小点目的论也许会有些用处。

　　各种动因通常混杂其间，而其中最五花八门的要数那些无意识和未经挑明的动因，我们出于必需，只得推测和读解过去，以便说明历史的变化。格鲁克最明显的歌剧创新，是他对戏剧动作、对形式、对织体做出的剧烈简化。这种改革的理由是什么？正统的回答，以及格鲁克自己的回答，都说是为了获得更大的戏剧自然性。回归"自然"，几乎每次戏剧改革都是出于这个理由，这也当然没有什么错。但是，要确定究竟什么是与人工性相对的自然性并不很容易——尤其是针对 18 世纪的悲剧：在某种程度上，自然性意味着摒除前人的常规，因为它们有缺陷。最令人感兴趣的迷惑是，为什么偏偏在这个时候，这些常规就突然显得有缺陷了。进而，另一个考虑因素使这个迷惑更加复杂化：对古希腊艺术不断高涨的兴趣

和新古典主义的发展。文艺复兴在 15 世纪和 16 世纪主要偏于罗马艺术（除了法国），在 18 世纪则完全偏于希腊艺术。这种对古希腊文化不断增长的热情，其间还掺杂着一种奇特的原始主义。18 世纪对进步的信念，又被一种对乌托邦往昔的怀旧所抗衡——它给一种旧有的信念提供了方便的出口：世界不断在恶化，而不是在进步。如果古希腊人达到了一种理想的文明，那是因为他们不像现在的人那样复杂和精明。18 世纪所力图尝试的，并不完全是对古希腊人的摹仿，而是通过一种剧烈的简化（这与古希腊人殊少关联）对古希腊人进行改善。著述家和建筑家并不是回到古希腊艺术，而是回到他们所认为的古希腊艺术的理论源泉——简言之，也就是回到"自然"。古希腊建筑并不像新古典的 18 世纪风格那样，在其刻意试图召唤或重构建筑元素的原始来源时，喜欢夸耀所谓"自然性"。建筑的圆柱导源于树干，这一点在理性主义看来如此明显，因而它意味着，在圆柱下方运用底座是过分雕琢，违反自然：于是，许多新古典主义建筑中的圆柱就直接拔地而起。新古典主义的绘画的鲜明特征倒不是运用古典题材（它们自文艺复兴以来，甚至以前就很常见），而是处理这些题材的道德严厉性；此外，古典神话的重要性此时有所降低，更为重要的是例示公民道德的历史题材。而最要紧的是，新古典主义的绘画在处理古典题材时完全没有普桑或拉斐尔的情感复杂性：它直接朝向简单和基本的情感——或者说，至少这是它的主张。

新古典主义是无所顾忌的教条主义：它是一种提出命题的艺术。这使得实践与理论之间具有特别敏感的关系。一般而论，在大多数风格中，这种关系很松散，甚至有点混乱：艺术理论（即被艺术家自己所接受的那些理论）也许就是些虔诚的感想，它们或是得到传统的认可，或是听上去还不错，仅此而已；它们也许是 *post facto*[事后的]理性化说明，企图使已经完成的作品合法化，而其原则实际上与作品的创造几乎没有关联（但可能会预示艺术家希望迈进的方向）；最后，它们也许以某种间接甚或直接的方式，反映了艺术家的真正实践。如果这些不同的理论原则常常显得乱七八糟（所以，艺术家由于没有实践他们口口声声所宣称的原则，或是遭到谴责，或是受到赞扬），那么历史学家——一个不知内情的人——的

托词就是,这些理论原则确乎非常难于搞清楚。在一种像新古典主义这样的风格中,由于艺术家这一方有意识要以实践跟随理论(尽管这个被公开宣布和仔细解释的理论,与艺术家的习惯和那些通过实践才能逐渐明朗起来的较为隐晦的原则发生抵牾),这个问题就变得更为复杂。在大多数新古典主义作品中,这一冲突引发了相当的紧张——要在理论上说得通,这一渴望反而有时导致艺术语言内部的非连贯性,为了服从某种外在的东西而迫使自身陷入矛盾。对自然的刻意膜拜,在新古典主义中导致了一种自我否定和压制性的强迫,这几乎变成了有悖常理的固执:它赋予最伟大的新古典主义作品——如格鲁克的歌剧、勒杜[Ledoux]的建筑和大卫[David]的绘画——以一种甚至大于作品自身雄心的爆炸性力量。①

事实上,教义对本能的压制并不完全彻底(这里的所谓本能,无非就是未经言明的教义,并不神秘),而新古典主义中诸多最伟大的品质正来源于此。因此,它具有一种奇怪的结果,新古典主义的理论在一种特别的意义上,是被植入作品自身中的。在格鲁克的歌剧中,取材源泉的古典美德的典范人物,如阿尔切斯特、伊菲姬妮、奥菲欧斯,他们不仅得到表现,而且是以音乐自身的贞洁性予以图解式的刻画:拒绝声乐(炫技)展览,消除装饰,咏叹调结束时不给鼓掌留机会,音乐织体保持简单,对位的丰富性被减低到最低限度。这种严峻性不仅是斯多葛派哲学的一种形式,一种对快感的节制,而且本身就是快感的主要来源之一。当然,拒绝本来已没有诱惑力的东西,这算不上什么美德;格鲁克减少了为歌手写作的"华彩经过句"[roulades],他还试图回避歌手会在其中抓住机会进行即兴表演的返始咏叹调形式,这些在艺术上已没有什么了不起。更加具有重要意义的是这样一些片刻,非常简单,但显然是出于有意的节制,这里格鲁克明显是在排斥他所喜好的东西。他最优秀的作品中诸多此类严厉性,很像大卫绘画中的方形空间和金属式的色彩,以及勒杜的纯几何形式。

① 我是以狭义的角度使用"新古典主义"一词,指的是通过对古人的摹仿,回到假想的自然质朴性。18世纪的教义体系是前后连贯、自圆其说、超越国界的。格鲁克主张,音乐中源于大自然的口音会废除民族风格的荒谬性。新古典主义的美学也许可用温克尔曼的信念来总结:描画优美的形式,最恰当的手段是最精细的线条。

所有这些,其意味不仅在于审美性,而且也在于道德性。

艺术作为自然的摹仿,这种理论是一种古老的虔诚信念:新古典主义给予它以一种新的力量——通过一种简单化的,有时甚至是原始的自然观念。摹仿自然的教义在音乐中遇到了极大困难(在绘画中,其运用完全不证自明,以至于将美学拖后几个世纪),以至于它不得不彻底重新改头换面:音乐摹仿——或者更准确地说,再现或表现——最纯粹和最自然的感情,而且对它的判断标准就是完成这一任务的成功与否。与新古典的教义相适应,18世纪的心理伦理学对感情的复杂度作了相当的简化;花腔的炫技当然表现感情,但表现的是一种"不自然"和不再被接受的感情。在紧密卷入自己理论的任何艺术中,政治思想和教育思想的影响是不可避免的:格鲁克的音乐受到两方面因素的极大影响,其一是卢梭作为其最伟大的代言者的观念思想,其二是对古典美德重新燃起的兴趣。这种对音乐和感情的关系的再次强调,将歌剧音乐与语词强调性地联系在一起。但也几乎就是此时此刻,莫扎特却取得了歌剧音乐的解放——音乐不再是(虽然仍然部分是)台词文本的表现,而是戏剧动作的对等物。莫扎特的成就是革命性的:在歌剧舞台上,音乐第一次能够跟随戏剧运动,但同时又能获得一种在纯粹内部的基础上具有自身合法性的形式——至少在其最基本的方面。

在莫扎特之前(或者说,在莫扎特为意大利喜歌剧的发展找到一种确定的形式之前),音乐戏剧通常都是这样进行安排:形式上更具组织的音乐总是出于表现感情的目的为咏叹调或二重唱保留——通常在一个时间段中表现一种感触,而动作被留给宣叙调来传达。这意味着,音乐具有自己的价值,但与戏剧无关,除此之外,它在上述范围内基本上只是语词的图解和表现;它只能以最原始的方式、最乏味的途径与动作结合。语词的首要性从一开始就占据统治地位,甚至在蒙特威尔第手中已是如此,当时在咏叹调和宣叙调之间,组织较为严密的结构和组织较为松散的结构之间,尚未划分得很清楚。这并不是暗示音乐处于被奴役的地位,但在意义的传输中上确实被强加了一种等级秩序:音乐解释台词文本,而台词文本解释动作——语词几乎总是站在音乐和戏剧之间。把音乐当作感情的表现,这种音乐美学对于巴洛克歌剧是最理想的:它就像一副手套一样适合

返始咏叹调：它的同质性的节奏织体，它对一个中心动机的累加性的延伸原则，它对紧张度始终相对平均的分布——甚至中间段落所提供的对比也是如此静态，以至于不会产生对立。问题在于（这里暂且先不提音乐与场景性的运动之间的断裂），如果音乐真是一种表现性的艺术，它是前语言的［pre-verbal］，而不是后语言的［post-verbal］。它所产生的效果指向神经［nerves］而不是指向情愫［sentiments］。由于这一原因，在巴洛克返始咏叹调这样的音乐中（它致力于描画某种感情类型［Affekt］），歌词看上去像是对音乐的一种评说，泛泛而论，而且不自然。音乐线条直接向听者诉说，歌手则加上歌词（如同一件赠品），似乎仅仅是作为某种兴味索然的说明书。如果没有表现的美学，歌剧就不能存在；但完全臣服于这种美学，就摧毁了戏剧的可能。正是从这个根本上是静态性质的美学中，产生了所有的问题，所有在今天的巴洛克歌剧制作中所遇到的不适。具有重要意义的是，莫扎特的喜歌剧部分地打破了表现的美学，它们自创作以来就一直成功而持续地活跃在舞台上。《费加罗的婚姻》、《唐·乔瓦尼》和《魔笛》是第一批从来无需复兴的歌剧。

如果格鲁克看来接受了表现的美学，而且的确通过对朗诵调的细节给予细致入微和前所未有的集中关注为这种美学注入了新的力量，在他的作品中也仍然有迹象表明，这种美学的静态特性使他不太舒服。他写有一些咏叹调的试验，其中不断在改变速度，最值得一提的是阿尔切斯特的"Non, ce n'est point un sacrifice"［不，这不是一种牺牲］[①]。在大多数时候，这些不同的速度都被处理成分离的组块。在所有格鲁克的音乐中，只有很少几处暗示，作曲家在尝试进行节奏的过渡。《阿尔切斯特》的这首咏叹调是格鲁克最成功的作品之一。可以说，尽管无需质疑这首作品的伟大或美丽，但如此繁多的不同速度，这个设计本身就是努力挣扎的标志。在一首作品的框架内，格鲁克在改变节奏运动时，似乎总是感到非常困难。下面是《伊菲姬妮在陶里德》序曲中的几个小节，当节奏改变来临时，效果就像齿轮在打架：

174

① 《阿尔切斯特》法语版，第一幕第五场。——译注

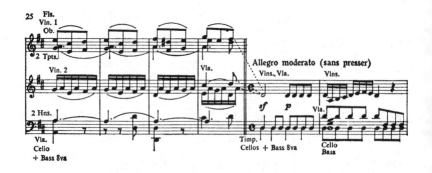

而这样的段落为数不少。

从古典风格的视角观察，格鲁克的节奏体系中包含一个重要的矛盾。乐句划分的清晰性已经具备古典品格，但脉动–节拍点的区分仍然很微弱，这种方式更适合巴洛克式的连续性。在《帕里德与爱莱娜》[*Paride ed Elena*]中帕里斯[Paris]的咏叹调"Di te scordarmi"[你忘了我][1]里，一个乐句以两种形式出现：

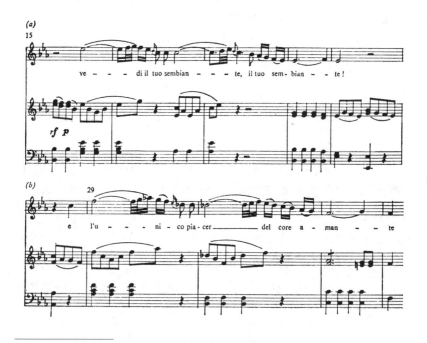

① 《帕里德与爱莱娜》，第四幕第三场。——译注

第二种形式在小调中,少了半小节,显然获得了集中的力量。然而,比较两种形式,很难看到每小节第一拍和第三拍的力量是否被清晰区别:小调中的乐句以一个更为戏剧性的重音开始,但是在这之后,奇怪的是节奏的脉动比乐句更为流动。在海顿和莫扎特的音乐中,这种 4/4 拍中的节奏转换很常见,但(至少在 1775 年之后)这种转换总是如其所发生的那样清楚呈现:或者,这是一个长度异常的不规则乐句,所以落拍现在被暂时转移至第三拍(后来的作曲家会干脆写一个 2/4 拍小节,将小节线拿掉);或者,落拍仍然保持其力量,我们就将这个乐句划分[phrase-articulation]听成一个与拍点相对的切分性重音。到底是什么选择,这在格鲁克手中还不是很清晰,而他的歌剧中还有很多这样似是而非的段落。

由于这种节奏的松弛性,格鲁克最伟大的成就便导向一系列的景观场面,其中有些场面的构思极为宏伟。在一个重要的方面,格鲁克相对于早先的意大利正歌剧获得了令人惊讶的进步:即,在一个单一的运动单位中,表达心理矛盾和紧张的观念。这种片刻最著名的例子是俄瑞斯忒斯[Orestes]悲怆地自信已找到了宁静,但音乐却非常明显地体现出他的内心波澜。① 然而,《帕里德与爱莱娜》中海伦[Helen]内心烦恼的犹豫不决也同样给人以深刻印象②:

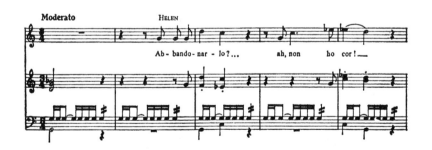

这里结合了切分音、交错节奏和半说话式的朗诵调,具有高度的原创性。

① 格鲁克的歌剧《伊菲姬妮在陶里德》第二幕第三场,俄瑞斯忒斯的咏叹调。——译注

② 《帕里德与爱莱娜》中海伦的咏叹调,第五幕第三场。——译注

　　更有原创性的是格鲁克的力度重音的构思概念。的确,他的节奏织体仍然保留着巴洛克盛期那种几乎完全的同质性,但是动态的冲力却是一种全新的因素。格鲁克音乐中大多数最伟大的段落都以这种或那种方式依赖于节奏的固定音型,它的形态塑造是通过重音和强加的划分的不规则性:静态的场面因为内部的压力而被摧毁。最值得一提和最宏大的此类建构是《伊菲姬妮在陶里德》第二幕第六场中伊菲姬妮的咏叹调(带合唱),但如要理解这段音乐的力量,必须在此引录很长的乐谱。《帕里德与爱莱娜》最后一幕的三重唱中,也有具备同样动人力量的固定音型:①

176

切分性的固定音型的衬托,其上的自由流动的朗诵调,由于 *sforzandi*［突强］而叠加在织体上的张力——所有这些在古典风格中都难以见到。它在意大利浪漫主义风格的歌剧中重又出现,尤其是威尔第的固定音型中(与上述例证最接近的一个例子是奥泰罗在第三幕精疲力竭的独白)。然而,格鲁克的真正后继者是(无人感到惊讶)柏辽兹,对于他而言,被重音所加强的切分性固定音型的构思具有中心地位:《安魂曲》中的"Lacrimo-

　　①　格鲁克非常喜欢这段三重唱,在《奥菲欧斯》的法语版中再次使用了这段音乐。

sa"[落泪之日]如果没有格鲁克就不会存在。

莫扎特在艺术上有一个重要方面受益于格鲁克,特别是带伴奏的宣叙调中的戏剧性力量。有些地方甚至清晰地指涉格鲁克的个人风格,如《伊多梅纽》。然而,令人惊讶的是,有许多格鲁克最成功和最有启发性的创新对于莫扎特来说好像根本不存在。在咏叹调的朗诵处理方面,在他的重音构思概念方面,莫扎特几乎完全不受格鲁克的影响;他从未像格鲁克那样,尝试在一首咏叹调中进行多重和流动的速度变化;仅仅在他生命结束时,在《魔笛》中,他才运用了格鲁克式的雄伟合唱(甚至在这里,他也并不企望格鲁克的戏剧力量,除了在塔米诺与祭司的场景最后,台后的合唱队唱出极弱的乐句)。贝多芬或许受格鲁克的影响更小,尽管他试图写作一部彻头彻尾的"严肃"歌剧——虽然在《菲岱里奥》第二幕的开头,弗洛雷斯坦对莱奥诺拉的幻觉般的憧憬,不仅具有格鲁克式的节奏和乐句的流动感,而且甚至还让人想到格鲁克的乐队音响——在悸动的弦乐背景中,一支高高在上的孤独双簧管。

莫扎特摧毁了歌剧中的新古典主义。他的同时代人已经清楚地看到这一点,而且这也是他的风格遭到反对的(至少部分)原因。1787 年,歌德在《意大利游记》中写道,"莫扎特一出现,我们想要简单和节制的一切努力都化为乌有。《后宫诱逃》征服了所有人,戏剧圈子里从未像这样提及我们自己精心写作的作品。"① 歌德的理想与维兰德大致相同:后者(他是我们知道的很少几个莫扎特尊崇的作家之一)在有关德国歌唱剧的文章中写道,"轮廓设计应尽可能简单,这对于歌唱剧既恰如其分,又极其重要。动作是不能被歌唱的。"当然,也正是在这个节骨眼儿,莫扎特凯旋般地证明这个论调是错误的。② 但是,就以音乐匹配动作而论,莫扎特的成

177

① 转引自 Abert[阿伯特]的书,另见 Deutsch,《莫扎特》(*Mozart*, London: Black, 1965)。

② 莫扎特的实践与维兰德有关歌唱剧的其他观点较少对立。维兰德曾抱怨序曲与歌剧完全不相关,而没有任何作曲家(包括格鲁克)像莫扎特那样将序曲与其后的歌剧紧密地联系起来。关于维兰德对篇幅过长的利都奈罗的抱怨,莫扎特不会留下很深印象。这位作家不喜欢过分装饰化的炫耀性咏叹调,不自然的返始常规,以及粗制滥造的宣叙调,这在1770 年代晚期是任何具有趣味的音乐家的共同看法。

功并不是在正歌剧中。

　　莫扎特写作《伊多梅纽》时25岁,此时他已意识到戏剧步履[dramatic pacing]的问题。《伊多梅纽》有一个方面在莫扎特的歌剧中是独一无二的,即它特别关注戏剧连续性的一个问题:要将咏叹调的起讫与其前后的宣叙调整合起来。第一首咏叹调的开头就显示出作曲家在这个问题上所构想的微妙巧技:

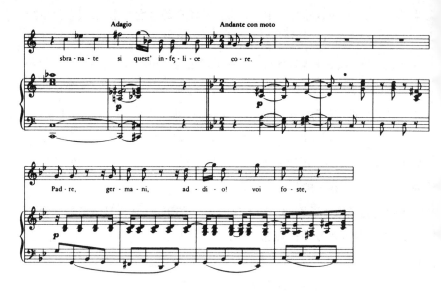

　　Andante con moto[活跃的行板]的第一个小节具有双重功能:它以一个终止式闭合了宣叙调,同时也正式地开启了咏叹调。然而,这两个功能都完成得相当含糊:终止式不是一个真正的结束,而是一个意外的终止——在VI级上,而不是主和弦;而开始的几个小节并没有开启后面音乐的节奏,而是以一系列的台阶式步履逐步加速进入。音乐的节奏先是以四分音符运动两小节,八分音符的运动出现在第3小节结尾,到第5小节咏叹调真正开始时,才达到了切分的十六分音符节奏。

　　这首咏叹调还以这样的乐句结束,它的设计阻止鼓掌声出现,并立即进入宣叙调:

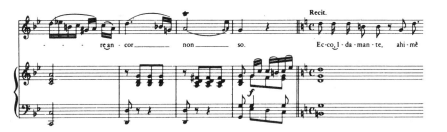

这种手法在莫扎特的另外作品中很少见到。塔米诺的咏叹调"Wie stark ist nicht dein Zauberton"[多么不可思议的魔笛声]是不多的几个例外，而这里它是作为第一幕终场的一部分来构思的。莫扎特的咏叹调几乎总是在其前宣叙调的一个明确结束之后开始，而且在曲终也清楚地完全收束。但是在《伊多梅纽》中，埃列克特拉的咏叹调"Tutte nel cor vi sento"[在我心里感到你们的一切]（第 4 号分曲）开始于出自宣叙调的错误调性，没有间断地进入随后的合唱，而这首合唱没有结束，变成了一个带伴奏的宣叙调，之后，它没有任何预告就转变成了"recitativo secco"[清宣叙调]。伊多梅纽的咏叹调"Vedrommi intorno"[我将在四周看清]（第 6 号分曲）像第一首咏叹调一样，也是以一个乐队过渡段开始，也是毫不犹豫地突然转向下一个宣叙调。埃列克特拉的咏叹调"I-dol mio"[我的甜心]在进行中被一首进行曲打断。同样的关切在整部歌剧中都很明显。①

自 16 世纪发源以来，歌剧的根本问题就是较有组织的形式（咏叹调）和较少组织的形式（宣叙调）之间的关系：这个问题以醒目的方式体现了音乐与说白之间的紧张。蒙特威尔第在连续性的宣叙调中引入规范形式[set-forms]，从而凸显出这一问题。歌剧的历史甚至可被看作是两方之间的争斗——一方是形式上更有组织的音乐结构，另一方是宣叙调。18世纪上半叶的意大利作曲家抛弃了"arioso"[咏叹调]——一种介于咏叹调和宣叙调的中间形式，致使这一问题更趋尖锐。其结果是音乐结构形成两个极点：一方是极端形式化的模式，另一方是言语的松散节奏。（偶

①　请参见第 15、17、18、19 分曲，以及第 20、21、22、24 和 29 分曲的开始。

尔出现在一首咏叹调或一个场景[scena]引子中的伴奏宣叙调是仅有的过渡性形式。)与之相应的是戏剧运动的极点化:动作只为宣叙调保留,咏叹调中高度形式化的模式只适合于最静态性的功能,即感触表达和炫技展览——而这两者常常不可分割。这种极点化的做法,与其说是对在音乐中再现戏剧这一难题的个性化解决,还不如说是对寻找解决的拒绝。在这种情形下,"正歌剧"不得不放弃所有它传统中的高尚主张(甚至它的真正希望):即成为古典悲剧的匹配物。我们因此也能够理解,为何当时和现在的批评家都将其看作是戏剧艺术的一种退化形式。布罗斯①曾说,他喜欢歌剧是因为在宣叙调时他可以下棋,而咏叹调又打消了他连续下棋所带来的厌倦。

这其中的悖论倒不是 18 世纪早期的正歌剧中有很多伟大的音乐,而是这些音乐要求不仅以音乐的方式、而且也以戏剧的方式被理解和接受。然而,不可能以足够前后一致的角度界定这里的戏剧方式,以便制作一种不仅仅是场景和规范性唱段的辉煌连缀、不仅仅是戏剧性图画接续的舞台戏剧。由于"正歌剧"企图与古典悲剧比肩的雄心遭到挫败,它便干脆放弃了为伟大的巴洛克戏剧寻找音乐和戏剧对等物的尝试。拉辛的悲剧在许多 18 世纪歌剧(不仅是莫扎特的《米特里达特》[Mitridate])的背后是一个无声的存在,但是它们的存在就是一种责难。这里的绊脚石是缺乏一种音乐风格,它能够提供给法国和德国巴洛克悲剧所需的长时段连续感,并能够提供一种形式结构,其复杂性和丰富性足以使纯粹的音乐意味可以承载戏剧的重量。

莫扎特在《伊多梅纽》中作出了尝试,想通过统一宣叙调和更为丰富的组织化形式来发展所需的连续性,但这种尝试是一条死胡同。针对大型作品的节奏构思更带普遍性的问题,它仅仅是一个小范围的、局部性的回答。的确,仅仅是为了特定的、局部性的效果,莫扎特在以后才重新采用这种手法:《女人心》中,古格列尔莫[Guglielmo]的咏叹调没有真正结束,因为姑娘们生气地离开,而两个青年男子则忍俊不禁;在一段咏叙调

①　Président de Brosses(1709—1777),法国作家。——译注

[arioso]中,唐·阿尔方索[Don Alfonso]突然闯入,那是为了告诉大家惊人的消息——两个年轻人要去应召服役;《唐·乔瓦尼》中的三重唱,[1]当指挥官躺在地上死去,音乐淡出,不祥地下降至悄声的宣叙调。格鲁克试图复兴咏叙调的技巧,希望寻找一种宣叙调和正规咏叹调之间的调和性织体,这对于莫扎特是不可接受的,因为他的艺术极大地依赖于形式化模式的丰富性。在格鲁克改革的语境中,《伊多梅纽》是一个深刻的反潮流作品。它当然是一部杰作,莫扎特以后在音乐上只是平起平坐,但从未超越。但即便是在他有生之年,这部作品就已经以音乐会形式才能奏效,而真正领会它的伟大,要在一个半世纪以后。

180

莫扎特所继承和发展的风格被应用于悲剧性舞台作品时带有相当的困难,而且吃力的感觉是不可避免的。的确,古典风格很适合处理事件,它的形式完全没有静态性,但是它的步履对于正歌剧而言过于迅速。托维曾说,贝多芬对于舞台,不是戏剧性不足,而是戏剧性太过:他的音乐将一部三幕歌剧的复杂性压缩到十分钟之内。虽然在18世纪晚期的风格中,主要的转调被构思为一种事件,但没有办法推迟这一事件超过一定的时间,除非用相当的半音化手法进行拖延,而莫扎特的语言基本上是自然音性的,至少在它的长时段方面。他能够写作一首爱情二重唱,其热烈完全可与瓦格纳媲美(以莫扎特自己的方式),但是设想将这首二重唱拖延至一个多小时——或者,长过几分钟——会让他觉得荒谬。悲剧性歌剧的缓慢、尊贵的步履在他的手中被分解为小型的分曲,如同当时所有的作曲家所为:《伊多梅纽》只是一个具有美妙构思的马赛克图案,它的局限是当时音乐语言的局限。确乎,并非任何语言都同样适合任何形式。另一方面,古典风格的步履对于喜剧而言(其中具有迅速转换的情境和动作加速的众多可能性),却再合适不过。

《伊多梅纽》和《菲岱里奥》的结局很相似,令人好奇:两部歌剧中,女主角都是在最后一刻站出来,拯救男主角,并甘愿与他共赴黄泉。莱奥诺拉显然比伊利娅[Ilia]更具男性特征,而她所拿出来的招数是言

① 但这首三重唱属于一个宏大而完美平衡的对称结构(见第302—303页)。

辞激烈的雄辩。不过，还存在另一个不同：在莫扎特中，戏剧场景完全发生在伴奏宣叙调中，而在贝多芬那里，却发生在完整写出的四重唱中。该四重唱"Er sterbe"［他死了］的几乎令人无法忍受的兴奋感，对于音乐舞台而言是某种全新和原创性的东西，它之所以可能是因为贝多芬对奏鸣曲式的扩展：莱奥诺拉的双重高潮"首先杀了他的妻子"，以及台后传来的号角声（两者在一个 D 大调奏鸣曲式中，以强有力的Bb大调为中心构成对称），是一个和声极端紧张的佳例——其部位恰好位于再现部开始之前和之后。这种手法在海顿和莫扎特音乐中也可见到，但贝多芬在此远远超越了其原来的形式。当然，莫扎特在写作《伊多梅纽》的时候，还没有能力在一个"奏鸣曲式"内处理具有如此威力和重量的转调和节奏织体的剧烈转换，而且他也不得不停留在宣叙调的框架中来匹配歌词文本的戏剧运动。这是该歌剧总谱中最弱的一处。

181

 莫扎特最终打破了在动作和音乐复杂性之间必须进行选择的窘境，而他之所以能够做到这一点，原因其实很简单——那就是"意大利喜歌剧"的节奏。有些纯粹主义者看到列波雷诺［Leporello］总是贯穿出现在《唐·乔瓦尼》最严肃的场景中，不免感到吃惊。在我看来，他们的反感即便是出于最纯粹的戏剧理由，也是无的放矢；至于列波雷诺在这种时刻的音乐作用，则是毫无疑问的。他对于动作的节奏而言，具有根本的重要性。多娜·安娜［Donna Anna］试图阻止那个刚刚企图（而且可能已经成功）诱拐自己的男人，此时列波雷诺唱出一个饶舌音型，简直像是出自阿瑟·萨利文爵士［Sir Arthur Sullivan］之手：

在唐·乔瓦尼勇敢直面指挥官并堕入地狱时，列波雷诺唱出一个类似的音型：

他提供了一个节奏基础,在其之上,更严肃的动作得以展开。即便我们采用在 1780 年代就已经过时的戏剧得体感来判断在这些部位中出现的列波雷诺是否合适,为了音乐和戏剧可以平起平坐,列波雷诺也是必须要付出的代价。莫扎特在喜歌剧的框架内,为正歌剧的许多常规惯例和它的所有力量找到了出路,从而转化了这种体裁。正歌剧的历史暗示出古典戏剧的先在样板,而莫扎特通过拒绝这个样板而使歌剧满足了戏剧的要求。他在歌唱剧[Singspiel]中摧毁了新古典的纲领;不仅如此,他将正歌剧最辉煌的业绩成功地嫁接到喜歌剧的活态传统中,以此摧毁了纯粹的严肃音乐-戏剧体裁的理想。

在喜歌剧中引入正歌剧的人物,这是一个 18 世纪早期的那不勒斯喜歌剧中的标准做法。但是,在莫扎特之前,无人能够将这些人物成功地整合进喜剧动作中。在 19 岁时创作的《假园丁》中(这是第一部显示作曲家真正潜能的舞台作品),莫扎特通过更为精美的音乐风格,通过正歌剧人物更为形式化的音乐结构的辉煌性和丰富性,赋予自己的喜歌剧以更大的分量和更高的尊严。可以将正歌剧和喜歌剧看作是两个独立的体裁,这样的角度会方便我们看出,是喜歌剧提供了大范围的组织结构,在其中正歌剧的个体因素方能被合并卷入。然而,尽管 18 世纪喜好通过体裁的纯粹性带来的感情强烈度,但该世纪并不严格地遵守教条(至少不是作曲家——如果说批评家如此)。莫扎特成熟的歌剧成就在很大程度上是对喜歌剧和正歌剧传统的融合。两种传统的区别在他后期的歌剧中仍然保持,有时是为了达到戏剧对比的效果,有时是为了对贵族性角色与较低等级的角色作出区分,但是大多数音乐发生在一个已经达至完全综合的世界中。

182

这种融合的第一部杰作是《费加罗的婚姻》。① 达·蓬特宣称,通过

① 在《后宫诱逃》中,康斯坦策的正歌剧风格咏叹调与其他音乐的整合尚不充分,特别是头两首咏叹调之间,仅仅用对话说白形成分离。

这部作品,他和莫扎特创造了一种全新的观赏艺术。的确,这部歌剧的道德重量在以前的喜歌剧中前所未闻。它的时间长度——大概是直接的结果——在当时也是前所未有,当这部歌剧在意大利上演时,第一次制作不得不分为两个夜晚(而且,后两幕甚至由另一个作曲家改写,因为莫扎特的音乐被认为太难,无法上演)。莫扎特为了维持以往在喜歌剧中从未有过的时间长度和艺术严肃性,不得不在严格的意义上创造一种全新的戏剧连续性。

　　为了做到这一点,他并未再次尝试他以前在《伊多梅纽》所采取的小范围的音乐整合方法,而是接受了——甚至是强调——个体分曲的完整性和独立性。《费加罗的婚姻》中"清"[secco]宣叙调的表现力比他此前的任何歌剧都更弱,规范形式[set-forms]的对称性程度更高、复杂性更大。整体的戏剧节奏以真正古典的方式予以界定:通过清晰的、独立的单位的相互关系,通过它们的比例,通过它们的对称性组合——根据一种张力朝向作品中心点逐渐增加的图式。基于一系列仔细的分层阶梯的连续性节奏变化,这一构思概念对于古典风格而言是根本性的,而在《费加罗的婚姻》中该构思概念被应用于最大范围的节奏中。获得戏剧的连续性,途径是尊重闭合的规范形式的独立性。

　　莫扎特通过纯粹的音乐手段来确立人物性格的能力,他可以个性化的、符合角色特点的方式为三个女高音(伯爵夫人、苏珊娜、凯鲁比诺)写作的能力,为他的音乐结构提供了所需的多变性。莫扎特成功的基本要点,其实质性的创新是他对重唱的不同凡响的发展和扩展。《伊多梅纽》中的四重唱是整部歌剧中他自己最喜欢的分曲,但是该作品其余的部分与《费加罗的婚姻》中重唱写作的丰富性完全不可比。《费加罗的婚姻》的前六首分曲别出心裁地结合了三首二重唱和性格迥异的三首咏叹调:费加罗的谣唱曲[cavatina]"Se vuol ballare"[你若想跳舞],巴尔托洛[Bartolo]的复仇咏叹调,以及凯鲁比诺对青春期感性萌动的表达。接下去的戏剧性三重唱,其中凯鲁比诺被发现躲在座椅的衣服之下,是发展的焦点,它的音乐和动作都朝着越来越复杂的方向运动。农民的合唱随后到来,而费加罗的尚武咏叹调"Non più andrai"[不要再去做情郎]提供了某

种辉煌的收束。这种全新的音乐连续性构思概念,在戏剧中展现为独立单位的复杂性的不断增长,其"绝技展现"[tour de force]是著名的第二幕终场,它从二重唱起步,通过三重唱、四重唱、五重唱到七重唱,其调性布局是一个壮丽的对称性结构。

这种复杂的加速和对称性解决的综合位于莫扎特风格的中心,使莫扎特能够为伟大的舞台作品(它们是莫扎特的戏剧样板)找到音乐的对等匹配。莫扎特的《费加罗的婚姻》不仅与博马舍的戏剧平起平坐,而且在许多方面比博马舍更为卓越,在歌剧史中这是第一次,音乐的版本可以接受(甚至欢迎)与最伟大的戏剧成就的比较。同样,《唐·乔瓦尼》与哥多尼和莫里哀的版本相比毫不逊色;在由马里沃[Marivaux]作为最优秀代表的心理喜剧传统中,《女人心》是最微妙和最完美的例证之一;而《魔笛》则创造性地转化了维也纳的魔幻戏剧[magic-play]和卡尔洛·戈齐创造的魔幻寓言体裁。如果说这一发展必须处在意大利喜歌剧的传统和结构中才有可能,那么没有莫扎特对意大利正歌剧所有因素的精通,也断不能成功。考虑到蒙特威尔第之后几乎所有正歌剧的虚张声势,18 世纪喜歌剧的肤浅单薄,以及新古典的歌唱剧的故作天真,莫扎特成就的稳健和牢固不禁令人惊叹。但是,没有这些传统,莫扎特的后期歌剧却又是不可能的。

如上所述,由于古典的节奏不能轻松地处理长时段的非喜剧性戏剧步履,贝多芬在写作《菲岱里奥》时,就走向(凯鲁比尼和梅于尔)法国大歌剧组织更为松散的传统,主要是试图放慢运动速度,以期戏剧的步履可与他的题材的道德尊严相称。这一点在该剧的初版中更为明显,其中,小乐句和乐句的一些部分总是不停地重复:这种重复(在最后版本中被大量删除)一方面赋予法国歌剧以清晰性和某种松散的尊贵感,另一方面也稀释了它的戏剧力量。贝多芬对此剧的重新改写反映了他的决心,很大程度上希望回复到更为紧凑的"意大利喜歌剧"组织方式,而这尤其体现在用《菲岱里奥》序曲替代早先的三部序曲;尽管有浪漫主义的圆号召唤,它轻盈的运动显然更为靠近喜剧风格。除了对弗洛雷斯坦的咏叹调充满灵感的修改,这种朝向古典简洁原则的回归是重新改写的主要用意(虽然,地

184

牢场景中最后的 G 大调二重唱的开始旋律线修改得并不好。这一改动的原因一定是歌手在演唱原来的版本时感到困难，而从音乐上看，原来的版本更为自然）。①

不同传统的混合在第一幕中最明显，开头的二重唱几乎是纯粹的"喜歌剧"，而莫扎特的影响明显体现在精致的卡农"Mir ist's so wunderbar"[在我看来如此美妙]中（《女人心》中的卡农）和罗科[Rocco]的咏叹调中（它与莫扎特的许多咏叹调都有共同之处，尤其是"Batti, batti, bel Masetto"[鞭打我吧，马赛托]）。接下去的音乐话剧场景在性格上更为散漫，除了莱奥诺拉的咏叹调（再一次受到莫扎特的强烈影响）以及囚犯的合唱。皮查罗[Pizzarro]的咏叹调，尽管很有效果，但更多是一个音乐姿态，没有多少实质。但地牢场景却是纯粹的贝多芬，正是他的交响风格的重量让这段挖掘地穴和传递面包的场景如此感人。

《菲岱里奥》雄浑伟大，与莫扎特喜歌剧的自如风格相比，它是个人意志的一次凯旋。它是一部吃力的作品。像一种语言一样，一种风格具有无限的表达潜能，但是表达的自如性——它在艺术中比在通信交流中更为重要，对于艺术家和公众而言，它甚至比内容更为重要——是与该风格的结构紧密缠绕在一起的。甚至一种风格的创新本质都受制于它自身的规则，从长远的眼光看，仅仅是那些最舒服地适应已得到认可的系统的风格变化才能被接受。像贝多芬的大多数作品一样，《菲岱里奥》不是一个传统的开始，而是一个传统的结束。而且，就它自身而言，此剧是那个传统中一个几乎完全孤立的尝试。

① 贝多芬写作《菲岱里奥》的困难常被强调得过分：此剧第一版的失败主要应归因于其制作是在战争时期，运气太坏。当然，贝多芬一般不会仅仅因为某部作品没能让公众喜欢就去改写，他随后连续的修订（主要是拉紧节奏的结构）显示出，他看出其间存在问题。即使最后的版本并不能完全令人满意，但与莫扎特的成功相比也不会显得太逊色。

卷 五
莫 扎 特

在音乐中，感官的快意不仅依赖于耳朵的特定秉性[disposition]，而且也依赖于整个神经系统的特定秉性……而且，音乐比绘画和诗歌都更加需要在我们身上找到令人惬意的官能秉性。它的文法深奥费解，不仅轻盈俊逸，而且转瞬即逝，很容易让人产生迷失和误解；纯粹和简单的感官所具有的可靠而直接的快意，如果不是远远超越常常暧昧不清的表现，那么即便是最美妙的交响音乐，也不会产生什么效果……在摹仿自然的三种艺术中，居然是表现手法最武断和最模糊的那种艺术最强有力地直指人心，这到底是为何？

狄德罗，"给小姐的信"[*Lettre à Mademoiselle . . .*]
《给聋哑人的信》[*Lettre sur les sourds & muets*]附录，1751

一、协奏曲

莫扎特最标志性的凯旋是海顿不幸失手的领域——歌剧和协奏曲的戏剧形式,其中个体的声音与群体的声音形成对峙。乍一看,似乎无法解释两人业绩不同的缘由。海顿的音乐表层的戏剧性比莫扎特不是较少,而是更多。这位年长的作曲家更喜好"戏剧突变"[*coup de theatre*]——令人吃惊的转调,华丽夸耀中突然的低俗滑稽,"臭名昭著"的过度重音。不妨争辩,莫扎特的旋律不仅比海顿的旋律显得更靠近常规,总的来说也更少"性格特征",针对一个特定的情愫或动作而言也更少直接的描绘性。莫扎特的音乐指涉很少下降到海顿在两部伟大的清唱剧中体现出来的那种乐音描画[tone-painting]和情愫描画[sentiment-painting]的具体性。我们在海顿交响曲中总能找到的那些"富有特征"的片刻,与《四季》中的乐音描画的区别,仅仅在于前者缺乏直白的指涉,但它们的性格鲜明性和个性一点也不少。莫扎特歌剧中的人物具有栩栩如生的实体在场感,这在海顿的歌剧作品中看不到,但莫扎特人物的音乐并不是更加戏剧化,也不是更加具有表现力。尽管莫扎特的心理洞察看似令人满意地解释了他在歌剧中的成功,但这却不能说明他为何在紧密关联的协奏曲形式中也获得了同等的成功。

莫扎特早年是一个演奏协奏曲的国际性炫技家,而且他对欧洲各大都市的歌剧有第一手的接触,海顿没有这些经验。然而,海顿的歌剧知识不应被低估,而且他对器乐上的炫技展现的兴趣在某些方面甚至超过莫

扎特。对于炫技,海顿既不是漠不关心,也不是无力驾驭,他对协奏曲形式较无把握,一定有其他方面的原因。通过比较,我们可以看得很清楚——他最后一首钢琴协奏曲(一首不坏但并不卓越的作品)中的技术展览相当克制,但他钢琴三重奏和晚期奏鸣曲中的炫技性却非常放肆,而他在交响曲中(不论早期还是晚期)对独奏演奏员的复杂要求简直令人吃惊。海顿对炫技性的兴趣显然在室内乐和交响曲中得到了最好的展现。莫扎特在歌剧和协奏曲中为何高过海顿,其原因并不是更广泛的经验或者对炫技性与戏剧表现的偏好,而是出于更为具体的音乐理由:莫扎特对长时段运动的掌控,以及他的音乐的直接官能性[physical]冲击,才是根本的原因所在。

186 　　莫扎特在调性关系掌控上无与伦比的稳定性,貌似悖谬地成就了他作为戏剧作曲家的伟大性。这种稳定性使他能够将某个调性处理成一种集聚性团块[mass],即一个能够包容和解决最矛盾的对抗力量的大型能量场域。它也允许莫扎特放慢其音乐的纯形式的和声方案,以避免运动过快而将舞台上的动作抛在后面。调性的稳定性提供了一个参考框架,可以囊括更为宽广的戏剧可能性。这个参考框架的稳固性甚至可在莫扎特最大胆的和声试验中被听到。在《C大调弦乐四重奏》K.465著名的半音性引子中,我们在任何部位停下来,弹一下C大调和弦,就会发现,莫扎特复杂、古怪而令人不安的和声进行不仅从一开始就建立了调性(但从不让主和弦实际发声),而且这些和声进行实际上根本就没有离开过这个调:C大三和弦总是作为一个稳定点,这些小节中每一个其他的和弦都围绕它运转。莫扎特一部作品的开头,基础总是很牢固,不论其表现的意义多么暧昧和骚乱;而海顿一首四重奏的头几个小节,看似不起眼,但总是很不稳定,其中蕴含更加直接的动力,倾向于离开主调。

　　为取得这种稳定性所需的和声关系,其平衡非常精致,但即便是处理最不协和的材料,在莫扎特手中也呈现出特有的轻松自如,而这是其和声平衡的外部标志。《降E大调弦乐四重奏》K.428的开头,说明了莫扎特在保持大范围和声感觉的前提下,他能辐射的领域有多么宽广:

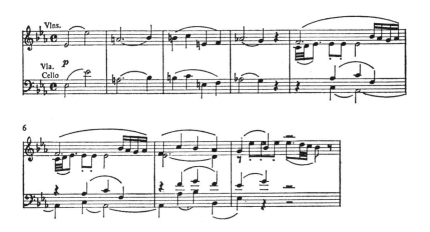

开始的小节是莫扎特精炼笔法的卓越范例。它用一个八度大跳（最富调
性感的一个音程）确立调性，将三个接下去的半音性小节牢牢框住。两个
E♭音比其他音符更低，也更高，以此设定限制，并暗示出降 E 大调语境中
所有不协和音的解决。这两个E♭音确定了调性的空间范围：

187

而且，其中的解决勾勒出降 E 大调主和弦的基本轮廓。旋律线没有伴
奏，但具有和声内涵：开始的八度赋予它完整的和声意义。由于开始这一
小节的回响，我们听到所有半音性的变音解决至自然音性的音级，从而获
得价值：八度大跳这一事实与其后的所有一切同等重要。"非和声性"的
半音进行不仅被解决，被第一小节赋予和声感觉，而且其自身也暗含接下
去的和声：

第五小节勾画出含主音的 II 级和弦，它已经由之前的旋律线所确立。齐

奏段落之后奏出完整的和声,它所具有的戏剧效果由无懈可击的逻辑进一步加强。①

莫扎特的这种非同寻常的力量,允许他在呈示部中使用相当范围的远关系调性的辅助性转调,而这些手法海顿通常只为发展部预留。海顿更为动力性的材料构思也意味着,他的再现部与呈示部非常不同,因为呈示部的紧张动能必须被完全重新构思,才能在乐章的末尾再度使用以确认稳定性。莫扎特在呈示部中更具团块性[massive]的调性处理方式,常常导致具有相等对称性的再现部,其中音乐进行的解决几乎是先在张力过程中已经建立的模式的完全移位。细节上丰富的对称感反映了大范围的对称性,所以音乐似乎达到了一种持续平衡的状态,从不为表情性的暴力所干扰——而莫扎特的音乐恰恰是以深刻的表情为特征。对称是优雅的前提条件。

莫扎特音乐中保持平衡的复杂性,有时被拿来与他同代人的音乐中那种直白的、机械的对称相对照,特别是约翰·克里斯蒂安·巴赫和迪特斯多夫,他们作品中的细节往往温顺而单调地自我回应。莫扎特避免严格重复,主要倒不是为了变化:对称与完全复制绝不是一回事,特别是在音乐中——在此,重复的积累性力量与平衡的感觉直接相反。就时间维度而言,音乐当然是非对称的,它只朝一个方向运动,因而依赖于比例关系的音乐风格就必须寻找另外的途径来矫正不对等性。"奏鸣曲"本身是基于对单一方向时间运动作部分补偿的一种形式——因为呈示部的模式在结尾时并不是完全重复,而是被改写,以显示音乐正在走向结束。同样,莫扎特乐句的内在对称性也考虑到时间的导向感,它外部的多变性是出于对平衡的微妙调整,从而达到了一种更完美的对称。

莫扎特针对不可逆转的前行运动而调整他的对称感,由此获得力量和愉悦的结合,要说明这一点不免有些困难,因为我们简直想引录他写下的所有音乐。下面引自《"狩猎"四重奏》K.458 末乐章的八小节乐句或许

① 对称往往具有音乐表情。第 5 至 8 小节的第二小提琴解决了其自己的动机 ,其方式是逆行演奏 。

已经足够:

后四小节是头四小节的隐蔽重复(演奏一下第一小提琴乐句的前半和后半,并注意其中平行的八度,就可以马上看出这一点)。而且,这里还有一个镜像对称,因为这一乐句的后半呈下行,恰如前半呈上行。这就是为何后半听上去如此像是前半的解决——尽管它们的结构呈极为相似的平行性。与这些对称同时运作的,还有另外一股力量,它在该乐句后半更快的音符时值中最直接地显露出来。这种前行的导向感在前半已很明显,开始的动机在向上移位时速度增加一倍,而且低声部在演奏该动机时也速度加快,因此,这一动机同时生成和声运动与旋律。在对称的框架中得到控制的是反映出时间流动的因素:不断增长的活力和动机的积累性重复,两者相互加强。对称性的控制和运动的急迫感,两者对于莫扎特的戏剧天才具有根本的重要性。

　　对称与时间中的运动,深刻理解这两者间的关系是莫扎特成熟风格的标志,它出现在作曲家 19 岁创作的《假园丁》中。这种新的戏剧力量在整部作品中都可被感受到,但最明显是在第一幕终场的开头桑德丽娜[Sandrina]充满感性和绝望的呼叫中: 189

这个七小节乐句的对称是隐蔽而又绝对的。后三小节不仅与前三小节构成平衡(第四小节作为轴心),而且也勾勒出基本同样的旋律形态。但是,在重复和修饰这一旋律形态的过程中,后三小节赋予它新颖和更加活跃的节奏,以及更大张力的和声运动。对称性的平衡在戏剧运动中被捕捉,但是又赋予这种平衡以稳定性,使戏剧得以展开,好像戏剧是从内部驱动。

<div align="center">＊　＊　＊</div>

总体而论,戏剧的感觉对于那个时代越来越重要。我们可以从键盘协奏曲的一个细节的发展中看到这一点——此时正值莫扎特成熟之前的那段时间。从 1750 到 1775 年,键盘上的数字低音(即通奏性的伴奏)在所有纯乐队性的段落中(也即所谓的 ritornelli)有时从和声角度看还是必需的。但独奏的键盘伴奏已被感到是一种损害——针对他作为独奏家进入时的戏剧效果,以及针对乐队段落和独奏段落之间的强调性对比——所以,每次独奏进入之前的几小节,通奏乐器一般会被压下去。下面是约

翰·克里斯蒂安·巴赫的一首协奏曲中的独奏进入,它代表了当时的共
性实践:

这里,"*unisono*"[齐奏]暗示数字低音的消失,以便不破坏马上要开始的
独奏。这种手法显然导源于巴洛克咏叹调和协奏曲的一种特殊形式,其
中整段利都奈罗[*ritornello*]都用"齐奏",但到了 18 世纪中叶,这种手法
一般只用于乐队开始的全奏段的结尾:这是常规,而不是例外。

但莫扎特从不会以这种方式来凸显自己的独奏进入。如果我们相信（如有些人所希望的），他在全奏段中继续使用独奏乐器，那就意味着，在他之前的小作曲家甚至都比莫扎特对独奏的戏剧性效果更感兴趣。这个结论显然很难让人接受。莫扎特在所有方面都做出努力，让协奏曲的独奏家比以前都更像是歌剧中的人物角色，而且他进一步强调了协奏曲的戏剧特质。协奏曲的形式衍生自咏叹调，这对于莫扎特不仅是一个历史事实，而且是一个活生生的影响源。

然而，1775 年之后莫扎特协奏曲中，钢琴作为通奏乐器的作用确乎证据确凿，因而吸引人的注意。这些证据包括：(1)协奏曲的手稿清晰地显示，在钢琴处于非独奏状态时，莫扎特几乎总是在钢琴部分写下"*col basso*"[同低音]（或是将低音线抄写在钢琴声部中）；(2)18 世纪出版的所有协奏曲版本（大多是在莫扎特身后），在全奏段中给钢琴标注了数字低音；(3)在 1776 年的《C 大调钢琴协奏曲》K. 246 中，有一个莫扎特亲手写就的通奏和声实现，而有些配器轻盈的早期协奏曲的手稿中，包含一些出自列奥波德·莫扎特之手的通奏数字；(4)K. 415 的阿塔利亚[Artaria]版属于极少几个刊印于莫扎特去世之前的版本之列，其中的全奏段中的数字低音不仅标记得极为详尽，而且在仅仅叠加低音的段落与完整的和声伴奏段落之间做出了仔细的区分：曾有推断说[1]，数字低音通常都是出版商所加，但在这一个案中应出自莫扎特之手，因为其写作极为精心。

上述的最后一个证据应该立即被否决：K. 415 的 1785 年版的数字低音标注也许非常周密，但它不可能出自莫扎特之手——其中充满了莫扎特不可能犯下的各类错误，而且这些错误不能归罪于印刷失误。这里的数字低音看来出自某个出版商的写作枪手。[2]

[1] H. F. Redlich：Eulenburg 版总谱前言，1954 年。

[2] 例如，在第 51 小节，低声部的 F 被标记为 $\frac{6}{5}$。然而，此处整个乐队（小号、鼓、圆号、双簧管、大管、弦乐）以"强"[*forte*]力度奏出的是 F、A、C 三个音——如果莫扎特想要数字低音暗示的 D 音，他决不会只让钢琴单独演奏这个音来抗衡如此巨大的对立面。当然，仅仅从低声部的角度看，这个数字标记在此处具有完全合理的终止式意义，而这是该枪手喜欢使用的一种和声手法；同样的终止式作为一个完全不同的乐句的结尾出现在（转下页注）

不妨回顾一下 18 世纪晚期的公共演出境况。当时无人背谱表演，而在键盘上放一本总谱会显得太笨拙。甚至指挥在那时也并不总是使用总谱；仅仅使用第一小提琴分谱，那是很正常的事。钢琴家用大提琴分谱作为提示，这是一个年代久远的传统，可追溯到键盘演奏者必须真正演奏通奏声部的时代。甚至肖邦的协奏曲在出版时也有一个通奏声部；这种老式的记谱习惯一直延续，的确造成了不少文本上的问题。在贝多芬和肖邦的协奏曲中，乐句开始和结束处的有些音符，很难明确判定它们到底是属于独奏声部（因而应该被演奏），还是属于通奏声部（它们仅仅是提示，即演奏中的某种辅助）。莫扎特的协奏曲中，和声中绝不需要加入另外的音符来填充，音乐的织体也绝不需要通奏低音的持续使用所提供的那种连续性。世俗音乐中的通奏演奏在 18 世纪后半叶已告衰亡——虽然是逐渐如此。海顿与莫扎特音乐中的一切都告诉我们，通奏实践于 1775 年在音乐上（如果说不是实际上）寿终正寝。将通奏低音作为演奏中帮助记忆的纯记谱手段，类似的情况是莫扎特的《单簧管协奏曲》，在此，我们似乎得相信，只要单簧管不演奏独奏，它就不间断地通篇叠加第一小提琴声部，而这完全违背我们所知的莫扎特在对待管乐叠加弦乐声部时的精致与老练。显然，这里的叠加仅仅是为了提醒的一种做法。[1]

18 世纪的演奏总的来说比今天的正规程度较低，对待音乐文本的态度肯定也更为随意。（海顿在关于"巴黎"交响曲的信中建议，在演出之前

（接上页注）第 156 小节，此时是乐队全奏，他再次用 6 为低音标记和声，而其他的乐器奏出一个根音位置的三和弦。在第 56、57 和 58 小节，他以同样的方式在一个简单的三和弦上标记了 7：在这里，属七和弦在和声上是合理的，只是莫扎特并没有这样写，而如果这样演奏，即便是在一个现代的九英尺三角琴上，也没有人能够听见——幸好如此。在 Eulenburg 版的 K.415 总谱中，还有更多如此这般的数字低音错误。在第二乐章中，第 15—16 小节的音乐完全不对头，在第 5 和第 6 小节，本位号没有标记出来；第三乐章，第 21 小节的第二个 6 应该是 $\frac{6}{4}$，第 46 小节的 6 应该是 $\frac{6}{\sharp}$，第 138—139 小节有明显错误（$5\frac{6}{3}$ 被错写成 $7\frac{3}{5}$）。在这其中，有多少错误是因为错印，这些错误又来自何处（Artaria 版或是 Enlenburg 版），我并不想去寻找答案。如果莫扎特没有这样写，我就不关心出版商如何付样印刷。

① 在海顿的《战争弥撒曲》中，当管风琴休息时（海顿写道，"*Senza Org.*"[不要管风琴]），带通奏数字的低音线仍然写在管风琴声部中。这些数字除了提醒之外没有其他意义，提醒或是针对管风琴家，或是针对指挥家——如果该作品在指挥时仅用一个低音声部，而不是总谱。

最好有一次排练。这让人对当时的情形有了大致的概念。)钢琴家是否演奏部分通奏声部，或是完全不演奏？当钢琴家一边演奏一边指挥时，他确实演奏和弦以便让乐队合在一起，甚至在较响的段落他还可以增加一点额外的音响。在一首协奏曲中，独奏家演奏最后一个和弦，那是一个年代久远的传统，但是否可以回溯至莫扎特的时代，我不知道。传统可以是误导性的，也可以是创新性的，但毫无疑问，如果钢琴家不要在其他人演奏完之前几小节就放松下来，这看上去会更好。18 世纪的钢琴声响很弱，即便钢琴家演奏某些通奏音乐，他也不会被听到（除了乐队成员），除非他试图演奏得很响。不论从音乐角度看还是从音乐学角度看，都没有理由认为，在 18 世纪晚期有人会违背谨慎小心地演奏通奏声部的习惯。随着协奏曲乐队规模的增大，通奏声部不仅不再必要，而且实际上显得很荒谬。从现代的演奏角度看，钢琴家演奏数字低音只要无人听到就可以接受。

193

　　然而，有一种演奏配器较为轻盈的协奏曲的独特方式，那就是在家里用弦乐五重奏。莫扎特自己曾向父亲抱歉说，他没能将一些新的协奏曲的手稿寄去，但是"这些谱子对你不会太有用……[它们]都有管乐伴奏，而你在家基本没有管乐演奏员。"[1]列奥波德·莫扎特手中的通奏数字很可能只是用于在私人场合演奏协奏曲，此时不用管乐，而键盘肯定是用来填充弦乐的音响。莫扎特并不需要这些通奏数字——而列奥波德则只是在家里才使用它们。

　　莫扎特为 K.246 手写的通奏声部更增加了充分的证据，说明情况就是如此。头尾两个乐章，钢琴仅仅在标明"*forte*"[强]的段落中才伴随乐队；在行板[Andante]乐章中，最令人瞩目的是第 9—12 小节，钢琴只在一处叠加了旋律线——在整个协奏曲中这是唯一一处，即旋律是由管乐奏出，没有来自弦乐的帮忙，这着实意味深长。因此，这一通奏低音的音响实现，一定是专门为某次没有管乐（几乎肯定是只有弦乐五重奏）的演出所为。所以，这个出自莫扎特之手的唯一证据对于这些协奏曲的公众表

　　① 　Mozart，《莫扎特与其家人书信》，第 877 页。1784 年 5 月 15 日的信。

演并不说明什么。

莫扎特协奏曲中通奏声部的标记,应该与海顿晚期交响曲中的钢琴声部的证据加起来考虑。海顿自己在键盘上指挥了"伦敦"交响曲的头几次演出;在《第98交响曲》的结尾,甚至有一小段十一小节的钢琴独奏留存下来。然而,在所有海顿生前出版的这部交响曲的五六个版本中,这段钢琴独奏都被删除:它只出现在他去世后才出版的一个版本中,另外还出现在钢琴五重奏改编和钢琴三重奏改编中——其中一个改编版甚至将这段独奏交给了小提琴。海顿交响曲中给所有其他乐器的独奏机会数量很多,考虑到这个背景,这段11个小节的备选钢琴音乐,其存在仅仅是作为海顿式幽默的一个范例。在第一次演出中,让乐队保持协调一致的职责是由乐队首席萨罗门[Salomon]和演奏键盘乐器的作曲家共同分担。在一部交响曲的结尾处,听到在此之前一件在歌剧中仅仅是作为提词员身份的乐器突然开始独奏,那一定很让人愉悦。这一段落的魅力不在于钢琴被用于交响性作品,而是在于除了这11个小节,钢琴总是被看到,但不被听到。(在一个现代的演奏版中,就不太可能欣赏到这样的玩笑:这一小段钢琴独奏的音响如此迷人,丢掉它实在可惜。)至此,键盘乐器早已丧失了和声填充的功能,[①]而它正在丧失另一个功能:将音乐合奏黏合在一起的功能。

还可以补充说明,莫扎特在协奏曲手稿上的"*col basso*"[同低音]标记绝对是机械性的。有人相信这样的理论,数字低音不仅是为看的,也是为听的。这些人特别看重这一事情:莫扎特有时在全奏段中为钢琴声部写了休止符。但是这些休止符无论怎样都没有什么音乐意义:它们几乎总是在大提琴没有演奏时加入的。它们的作用是辅助抄谱员,而不是指示演奏者。即便钢琴休息,大提琴声部(绝没有其他声部)也总是自动地(传统中也总是这样做)印在钢琴声部中,如同在贝多芬《庄严弥撒》中,尽管有"*senza organo*"[不要管风琴]的指示,管风琴的部分仍然印有大提琴

194

① 甚至在海顿的早期交响曲中,通奏乐器演奏的风格证据也仅仅是对于海顿而言非常典型的织体单薄性。而直到海顿生命晚年,他一直很喜欢织体的单薄性,这只需看看晚期的四重奏即可。

声部。那么，为什么要去印刷这个声部？很简单，只是因为键盘演奏员面前摆放大提琴声部已经至少有 150 年之久，而且在音乐的进行中寻找位置时，这个声部可以提供帮助。[①]

　　而在所有这些讨论中，总有一个重要的缺席，一个空位，而这位贵宾从不露面。就我所知，在所有有关这一课题的研究文献中，这是一个从未有人问起的问题。我们询问，通奏是否被运用，是否有必要，但却从不询问，通奏声部的音乐意义究竟是什么。毕竟，在任何作品的表演中，使用一件键盘乐器填充和声，与不使用键盘乐器，两者之间一定存在区别——一种具体的音乐上的区别。如果一件通奏乐器对于演奏是一种实际的帮助，在合奏中可助一臂之力，那么为何它会被弃置不用？其和声功能的丧失是一种逃避实质的回答。用键盘乐器来填充和声，比在其他乐器上另外安排音符要容易得多，以它来帮助乐队捏在一起也有其便利，但为什么作曲家停止这种做法了呢？为什么（比如说）在一首勃拉姆斯的四重奏或一部柴科夫斯基的交响曲中加入通奏乐器——即便极端小心翼翼，也会令人觉得荒唐可笑呢？

　　一个通奏声部（或者任何形式的数字低音）是一种勾勒和孤立和声节奏的途径。这就是为什么它一般以数字被标记在低音底下，而不是将精确的音符写出来。强调和声的改变，这是唯一重要的事情——和声的重复音和空间排列，那是次要的考虑。这种孤立——即这种将和声改变的比率凸显出来的做法——对于巴洛克风格（特别是对于 18 世纪的所谓巴洛克盛期风格）是本质性的。这种风格的摩托性脉动和能量来自和声模进，它依赖于和声模进来赋予该风格中较为单一不变的织体以生命和

　　① 赞同独奏家的通奏功能的人，为了坚持他们的理论有时不惜走极端——对此进行一番观察，会让人忍俊不禁。在《D 小调协奏曲》K. 466 的第 88—89 小节，莫扎特为左手写了四个低音音符（叠加定音鼓），以及上方两个八度的一些和弦。而在其之上，右手要演奏一些快速的经过性段落。显然，因为一只手不可能伸展三个八度，这两个小节引出了某些可笑的解释。有人建议，用第二钢琴演奏低音上的通奏声部；还有人建议使用带踏板键盘的钢琴（好像莫扎特在某些时候真的拥有过这样的钢琴）。现在看来，最有可能的是，莫扎特原先写下了低音音符，而后又改变主意，加上了和弦，但没有将第一个版本划掉。这一段落显示的恰恰是，如果莫扎特希望独奏家填充和声，他会写下这些音符。

活力。

但是 18 世纪晚期的音乐能量并不是基于模进,而是基于周期性乐句的清晰表述[articulation]和转调(或者可以说大尺度的不协和音处理)。对和声节奏的强调因而不仅仅是多余的,而且直接成了干扰。拨弦键琴或 18 世纪晚期的钢琴的清脆声响,在一部海顿交响曲中,听起来很好听,但是这种好听与音乐没有什么关联,除了它令人愉悦的声响价值之外也没有什么更大的意义。海顿和莫扎特没能构想出一种更有效的方式来组织和指导乐队,这一事实使他们与当时的其他音乐表演者成为同类——这些表演者的观念没能跟上 1770 年以后风格的剧烈改变,而在这种改变中,海顿和莫扎特在很大程度上起了主导作用。这就引发了一个问题:作曲家是否知道,他的作品的实际音响应该是什么?

这是个微妙的问题,而这个问题位于我们音乐构想的中心。如果音乐不仅仅是纸面上的记谱,则它在音响中的实现就极为关键。我们通常假定,理想的表演是作曲家在写作作品时想象到的表演,而这种想象的理想表演才是真正的作品,而不是纸面上的音符或是一个实际演出的错误音符。但是,这个假定过于浅薄,经不起推敲。所有这些——想象的表演,或实际的表演,或纸面上的视觉显示——都不能简单地与一部音乐作品相等同。

不妨以尽可能简单的方式来谈论这个问题。1790 年,当一位指挥家坐在键盘乐器前指挥时,我们从当时的证言中知道,他常常停止演奏,以腾出手来指挥。我们无法知道他何时这样作,但是可以肯定他并不是从头至尾演奏。当海顿想象他的某部交响曲的声响时,他一定期待某种程度的钢琴或拨弦键琴的声响间或存在,但是音乐中绝没有什么地方他暗示这种声响是必需的甚或是想要的——除了《第 98 交响曲》中的小小玩笑。

这就意味着,一位作曲家对自己作品的观念,既是精确的,又是微微模糊的:确乎也应该如此。没有什么比一部海顿交响曲更具准确的规定性,其轮廓经过精心的勾勒,其细部极为清晰,而所有的一切都能够被听到。然而,当海顿为单簧管写下一个音符时,他并不是指明一个具体的声

响——世上有众多单簧管和单簧管演奏家，他们的声音完全不同——而是在明确规定的界限中指明一个广大的声响范围。作曲的行为即是确定

在其中表演者可以自由运行的界限。但是表演者的自由在另一方面是受到限制的——理应如此。作曲家所确定的界限属于一个在很多方面都很像语言的系统：它具有秩序，具有句法，具有意义。表演者将这种意义表现出来，使这种意义的内涵意味［significance］不仅明晰可辨，甚至真实可感。没有理由假定，作曲家或者他的同代人总是肯定地知道，如何以最好的方式让听者意识到这种内涵意味。

音乐创作的新方式超前于演奏和演唱的新方式，表演者往往需要长达十年或二十年的时间来学习如何改变自己的风格，如何调整自己的方法。至 1775 年，钢琴协奏曲中通奏声部的使用已是一种过去的残余，它将被音乐自身彻底淘汰，而我们有一切理由相信，数字低音不过是一种惯例性的记谱法，在演出中它为独奏家和指挥家提供总谱的某种代用品，或者至多是提供让乐队捏合在一起的方法，而它本身已没有任何音乐意义。实际演出和乐谱版本中略去通奏声部，不时有人对此感到愤慨——从历史角度看，这是没有根据的；而从音乐角度看，这是没有道理的。

1767 年，卢梭曾抱怨，巴黎歌剧院的指挥用一卷乐谱纸敲打桌子，让乐队保持整齐，结果弄得噪音太大，破坏了观众的音乐乐趣。在一部写于1775 年之后的交响曲或一部协奏曲的乐队片段中使用一件能够被听到的键盘乐器，在效果上干扰无疑较小，但其本真性［authenticity］和音乐价值其实一样。

<p style="text-align:center">＊　　＊　　＊</p>

关于协奏曲形式，最重要的事实是，听众等待独奏家进入，而当独奏家停止演奏时，听众等待他再次进入。1775 年以后，就协奏曲据称具有某种形式而论，这即是该形式的基础。这也是为何协奏曲与歌剧咏叹调之间具有如此强烈和紧密的关系的原因。诸如《后宫诱逃》中“Martern aller Arten”［各种折磨］这样的咏叹调，其实就相当于是几个独奏乐器的协奏曲，女高音仅仅是竞奏性［concertante］小组中的主要独唱家。这种

关系到 18 世纪晚期也许比其他任何时候都走得更近:从本质上说,古典时期所做的就是让协奏曲更为戏剧化,而所采取的做法是最实实在在的场景式方法——独奏家被看作是不同的个体。

在巴洛克协奏曲中,独奏家或独奏组是乐队的一个部分,与乐队从头至尾一起演奏;获得声响对比的办法是,协奏部[ripieno]——也即乐队的非独奏因素——停止演奏,而此时独奏家继续。在 18 世纪早期,几乎没有任何戏剧性的进入,除了乐队的全奏进入;甚至《第五勃兰登堡协奏曲》中著名的华彩段开始时,独奏家从以前的织体中连续不断地接下来的感觉仍然存在——乐队通过在时间上优美控制的渐弱阶梯逐渐引退,在这里,巴赫居然克服了当时风格对于力度转换的抵抗。(许多拨弦键琴家用稍微的停顿来标志华彩段的开端,这是一种时代倒置的错误,是我们现代协奏曲的戏剧性观念的无意识侵入。)在古典协奏曲中,安排事物的立场完全不同:莫扎特自 1776 年以后的每一部协奏曲中,独奏家的进入都是一次事件,像是舞台上一个新的人物登场,这一事件通过令人迷惑的多样手法被分离、被强调、被着色。应该指出,这种将独奏家与协奏部分离出来的做法并不是莫扎特的发明,而是在 18 世纪中逐渐发展起来的,它是清晰划分性的形式逐渐演化的一个部分,是当时偏好清晰感和戏剧化的趣味的一个后果。但是,在贝多芬之前的所有作曲家中,只有莫扎特理解这种独奏家与乐队之间的动力性对比的含义,以及这种对比的形式可能性和色彩可能性。甚至海顿也在很大程度上仍依附于这样一种构思概念,即将独奏家当作是乐队的一个部分,只是可以分离。

巴洛克协奏曲是一种协奏部与独奏段之间松散的转换,除了第一个和最后一个乐队段,整个过程中避免主调的终止式,而且,独奏段是从全奏段中衍化而来,总是由开头的动机驱动。这一说明也许忽略了巴洛克风格中的动力来源,巴赫与亨德尔的伟大协奏曲在这种观点看来只不过是对比的一种松散接续。但是,无论如何,到莫扎特的时代,这些动力来源早已消耗殆尽。1750 年之后的协奏曲发展常常被描述为是一种新的奏鸣曲形式与老的协奏曲形式的融合,但是这种看待协奏曲的方式即便不是完全误导,也仍具有某些不利,因为它给人留下一个疑惑,为什么人

197

们要武断地将这样对立的构思概念融合起来。为什么不干脆扔掉旧的形式,写作一种全新的现代作品,一种为独奏家和乐队而作的奏鸣曲?不妨从一个更为简单、也更少机械性的角度来审视这一课题,这样会更方便一些。将奏鸣曲不是作为一种形式,而是作为一种风格——一种对于戏剧性表现和比例的全新感觉,我们也许就会看出,一首协奏曲的功能(两种不同声响的对比,炫技性的展示)如何被调整以适应新的风格。仅仅将莫扎特在协奏曲中的形式手法多样性罗列出来没有什么意思,除非我们理解这些手法的表现意图和戏剧意图何在。

　　回到开端的乐队段——也即第一个利都奈罗:一旦接受独奏家的角色是一种戏剧性的角色,那么利都奈罗就提出了一个问题,原因很简单(如我前述)——听众等待着独奏家进入。换言之,在某种程度上,开始的全奏段总是交代某种引介性的气氛:将要发生什么事情。如果它很短,如在大多数咏叹调中,这个问题就自然消失,但是在一个具有更大尺度的作品中,这种引介性的性格就会使开头无关轻重,而且在其中第一次听到的材料就会丧失重要性和紧迫感。将开端的乐队段完全写成引子——即在和声上赋予其属和弦的性格而不是主和弦的性格,并让独奏家单独呈现主要材料或是加一点伴奏,这对于古典的得体[decorum]感而言是一种冒犯——因为乐队和独奏在音响上应该被给予相对等的分量。(上述做法只是到了一个多世纪以后才有可能作为某种玩笑出现,例如多纳尼[Dohnanyi]的《儿歌变奏曲》,虽然贝多芬的《卡卡杜[Kakadu]变奏曲》预示了这种效果。)完全不要开头的利都奈罗,让独奏家和乐队作为几乎平等的对手呈现音乐材料(如舒曼、李斯特、格里格和柴科夫斯基的协奏曲),那是抛弃古典式的对大尺度效果的兴趣,使独奏与乐队之间的对比变成短时间的交替,从而丧失长时段的宽广气息。另一方面,让开头的利都奈罗过于戏剧化,提升它的重要性,让它牢牢抓住观众的注意力,这又会削弱独奏家角色的戏剧效力,从而破坏协奏曲形式最主要的一个优势。

　　20岁的莫扎特,在可被称为他的第一部大型作品的杰作(将所有音乐形式计算在内)中,出色地解决了这个问题,其方式之直率和简单,犹如在开启一只酒瓶时,直接敲碎它的瓶颈。在《降E大调钢琴协奏曲》K.

271 的开始处(引录见前,第 59 页),钢琴作为独奏家参与了头六小节的音乐,但在乐队呈示部的其余部分保持缄默。这个解决方案太引人瞩目,以至于莫扎特此后再没有用过(虽然,贝多芬在两个著名的例子中发展了这一方案,而勃拉姆斯则进一步扩展了贝多芬的构思概念)。莫扎特使开头的呈示一方面变得更为戏剧化,另一方面乐队的呈示部又被赋予它弄不好就会短缺的分量。为了这个目的,独奏家最令人瞩目的进入——第一次进入——在第二小节就被扔掉,我们还没来得及听到足够的乐队音响来深化这种对比。而这一点,反过来又引发了独奏乐器下次如何进入的问题——莫扎特以同样大胆和精彩的方式予以解决。钢琴在乐队呈示部还没有完全结束时就闯进来,在显而易见的长时间最后终止式的中间①;钢琴奏出一个颤音,它的作用既是双重的,又是引发歧义的:或是作为独奏炫技性的信号,或是作为乐队句子的色彩性伴奏——钢琴以一种机智的随意性向前进行,显然正处在它自己的一个乐句的中间,好像正在继续着一场谈话。

K.271 的乐队呈示部一直保持在主调性上,没有转调:事实上,它与一首歌剧咏叹调的乐队开头完全相仿。戏剧性的转调为独奏家保留。至于说到在协奏曲中有两个真正的呈示部,一个呈示部理应较为被动,而另一个更为主动;19 世纪不理解这一点,常常被迫不要乐队呈示部,以为那是累赘。然而,莫扎特《降 E 大调协奏曲》的两个呈示部不仅和声的方向不同,主题的形态也不同。利都奈罗固定了该作品的本质,提供了调性的和动机的基础;钢琴呈示部给协奏曲以戏剧性的运动,扔掉某些主题材料,但又为此目的加入新的材料。几乎所有这种材料,尽管非常多样和丰富,但都由一种具有直接说服力的逻辑构成聚合:大多这些材料从听觉上便可认出是从开头乐句衍生而来。

两个呈示部虽然彼此不同,但具有令人信服的联系。让我们先不忙纠缠有关协奏曲形式和奏鸣曲形式的种种观念,而是去看看莫扎特如何塑造他的材料,如何赋予材料以戏剧性,那会很有意思。该作品的主导乐

199

① 见后面第 202 页上引录的主题(9)和主题(10)。

思［motto］是开头的几小节，即主题(1)，其中有两个对立的成分，该乐章随后的音乐大多从中衍生而来。我将乐队的号角声标记为(a)，将钢琴具有隐蔽对称性的机智应答标记为(b)：

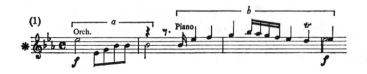

重复之后，主题(2)立即跟随，它在一个舞蹈性的运动中巧妙地结合了(a)和(b)的节奏与形态：

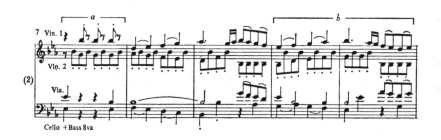

并带来了伴奏中节奏的加速，以及一个号角性的主题(3)——该主题与(a)显然类似，而与此同时，双簧管继续着(2)的乐句：

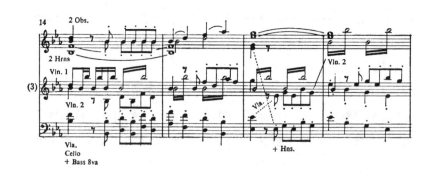

之后,是转换性的四个小节,由两个彻底惯例性的因素构成,我称之为(3A)和(3B),虽然要决定这个乐句到底更多属于其前的音乐还是其后的音乐,是一个无聊的问题。我引录这段音乐,不仅是因为它在转换技术上的纯熟,而且因为它在随后段落中的重要性——莫扎特将会用它作为一个中轴,让听者在心目中联系两个具有不同材料但功能类似的段落:

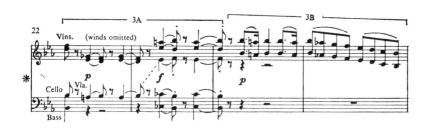

(3A-B)将音乐的运动减慢:整个乐句的功能当然是属上的一个踏板点,音乐在继续一种新的运动之前,先悬置片刻。然后是一个最迷人优雅的旋律,主题(4),好像是新材料,但其实衍生自(b)——它与之前的(b)的一切完全吻合:它是(b)的基本主题形态的一次扩展,具有气息宽阔并给予原来的短促动机以更大空间的效果:

一个新的主题立即跟进——我称之为(5),将其作为一个分列的主题,虽然它从不与(4)分开呈现,除了在华彩段中:对于不具备莫扎特式的丰富创意的其他作曲家,这个主题作为一支独立的旋律已足以担当其责;它衍生自(4),其方式是通过每小节开头的上行运动:

而且,这种衍生是作为音乐交谈逻辑的一部分希望被听者听到。但其实,这段音乐还是节奏上和表情上的强化——两个跳进中,其中一个加快一倍,而在弱拍上则要求 *sforzando*[突强]:甚至伴奏也在对位上更趋丰富、更加半音化。表情的兴奋和步履的加快在结尾时进一步提升,直接冲入(6):

201

这段音乐直接导源于(*a*),其中回响着几秒钟前我们刚听到过的(5)结束时的颤音,它到达一个表情性的高潮,并突然停止。该作品进展至此,在这个节骨点之前,半音阶中的每一个音都被奏出——除了一个音,那就是Db。现在,这个音终于奏响,以切分的节奏,用 *fortissimo*[极强]的力度。

这不仅是该乐章中的第一个 *fortissimo*,而且从某种角度看,也是唯一的一处,因为其他部位的这个标记均为原样重复。Db也是音乐至此为止时值最长的一个旋律音,它立即解决到一个 F 小和弦,之后是一个休止——而这是我们至此听到过的时间最长的一个休止。仔细检视这里的乐句形态,会透露出这一高潮点更多有趣的方面:在这个部位之前,除了一个乐句,所有的乐句都具有某种对称性和规律性的节奏。开始的小节也不例外:它们清清楚楚是四小节的乐句,演奏两遍,第一遍在第 4 小节

的开头被打断。这个轻微的不对称通过对称性的原样重复得到补偿。其他的乐句不仅具有方正的规律性,而且还有对称性的回声:8—9 小节对应 10—11 小节,18—21 小节精确地重复 14—17 小节,43—44 小节重复 41—42 小节。在刚才我们到达的音乐高潮点之前,打破这种规律的唯一部位是 12—13 小节,它在四小节一组的进行中作为一个例外凸显出来,音乐上勾勒出一个 F 小六和弦:

这同一个和弦在第 45—46 小节解决了以"极强"力度奏出的D♭音之下的减七和弦——这一解决本身反过来说也需要解决。所以,第 45—46 小节处的高潮是有准备的;而且,它也是对规律性的四小节模式的打断,只是更为剧烈,更加戏剧化。

这一高潮经过精心准备,同时它也是后来音乐的准备和预示。不出所料,接下去的乐句继续关注刚才发生的音乐进行的重要性。至此,大的节奏模式呈现出两次涌动——其一是从(1)到(3)的强度增加,其二是从(4)到(6)的进一步增强。在这一节骨眼,节奏的运动彻底被抛弃,而(6)的高潮(它的最后两个音)被转换成了一段宣叙调(7),它又一次勾勒出一个 F 小和弦:

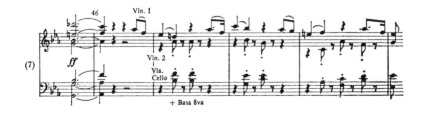

202

这段宣叙调的作用相当于一个延长号(或者以更宽泛的术语说,相当于一个华彩段),它是结束乐句之前的富有表情的等待,一种对解决紧张的拒绝。莫扎特对节奏的这种纯熟把握来自歌剧,而且其他任何作曲家都不可能像他这样使用得如此轻松自如。结束性的乐句,一个基于(a)的号角主题(8),随后进入:

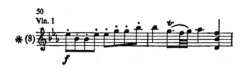

这里,音乐中出现了奇妙的机智效果:这一主题出现,但它却并不是一个结束句——第二个终止式(9)紧跟出现,它原来就是(a)的倒影形式:

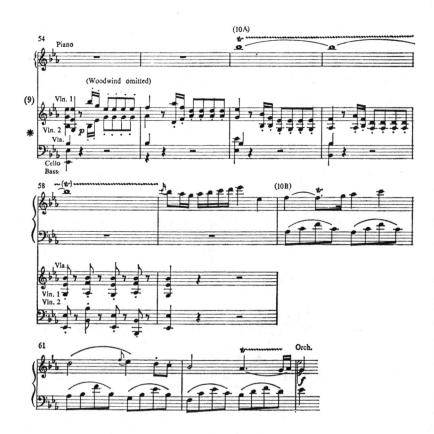

而它又被钢琴的第二次戏剧性进入[主题(10)]打断①。两个结束性的乐 203
句并不是奢侈:莫扎特在该作品后来的音乐中需要两者,缺一不可。

　　钢琴的作用是对上述模式进行戏剧化处理,其力量应该足够充分,以
使该模式的解决更加急迫,更具威力,以支持莫扎特甚至在歌剧中也非常
喜好的对称性模式。以莫扎特的风格而论,戏剧化处理就意味着发展(主
题的分裂和延展)和转调(大尺度的和声对抗或者不协和音处理),而我们
发现,钢琴在呈现已经过乐队勾勒的形式过程中,两者悉数出现。甚至,
同样材料的配器,在第二呈示部中也比第一呈示部更富戏剧性和色彩性。
这种双呈示部,与一个奏鸣曲中的呈示部,两者之间几乎完全不同:独奏
呈示部是一次扩展,一次转型,无论节奏上还是和声上均是如此。如果认
为在这一协奏曲中,莫扎特是在重复一个原有的模式,只是为个别的元素
增加了色彩、戏剧和变化,那就是对莫扎特最致命的误解:莫扎特进行戏
剧化处理的是整个模式——真正的材料不是个别的主题而是它们的接
续,第二个呈示部不是一次重复,而是一次转型。只是当创造驱动力在协
奏曲形式中衰亡后(如同在奏鸣曲中),双呈示部才变成了某种类似奏鸣
曲快板乐章第一部分的重复的东西(如同在肖邦的钢琴协奏曲中,尽管这
两部作品充满诗意)。但是,任何一个无需什么形式概念前提的听者,在
他聆听一首莫扎特协奏曲的时候都不会怀疑,独奏呈示部绝不是带有变
化、增加了转调的某种重复,而是用全然不同的面貌来呈现先前在乐队中
听到的乐思,而且往往因为加入新的乐思和新的角度,整个模式的意义都
被彻底改变。

　　这种转型从一开始就发动。开头的主题(1)打断了钢琴新一轮的进
入(10),并像在一开始时那样演奏了两遍。但我们没有像原来一样走向
(2);取而代之的是,钢琴由两支双簧管伴随,开始发展(a)材料,以及终止
性的颤音[颤音在很多主题中都可以找到,特别在(6)和(10B)中]:

　　①　细节过多会使人厌烦,所以在此我使用一个脚注:钢琴在第 60 小节的进入又回到
F 小和弦,而它的开头颤音以及随后的整个乐句再次是为了将这个和弦的高音 C 解决至
B♭。

204 伴奏加速运动,音乐很快转调至属——降 B 大调;而一个具有机械性和
惯例性辉煌的走句进一步加强了这个转调:

此处的辉煌性是为了将转调凸显出来,而惯例性较少的材料无法做到这
一点:此处音乐的非表情性质,它的俗套性恰恰与音乐发展更复杂的逻辑
(它需要分裂开始的主题,并迫使它进入另外的调性)形成对比。炫技性
给新的调性以稳定感。①

为了重建既有模式,主题(4)和(5)现在被奏出,但在其之前是过渡段
(3A—B),它看上去是从(12)的结尾逻辑地生长出来:

① 应该指出,第 78—81 小节是第 12 和 13 小节在和声上的扩展改写,这是第二呈示
部的扩充艺术的一部分。

然而,在这里,该段落被戏剧性地分派给钢琴和乐队,它的第三小节的节奏刻意明显不同。这个过渡乐句的使用(以及我们在聆听时下意识所接受的逻辑)告诉我们,(11)和(12)具有类似(2)和(3)的作用:即,(2)和(11)都是(a)的发展,而(3)和(12)都用增加的辉煌性和进一步的运动感结束一个段落。当然,(3A—B)的新版本以其更为戏剧化的配器和节奏,回应着钢琴呈示部更大的烈度。

205

优雅的旋律(4)和(5)不仅仅是由钢琴重复——(5)演奏了两遍,第二遍是由钢琴的伴奏支持双簧管,这个伴奏的运动速率比以前快一倍,而且该主题随后又被一个极富深刻表情的乐句(13)进一步拉长,它就像一个在第115小节之上的延长号,一次对不可避免的下行的拒绝接受:

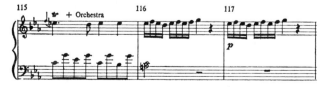

我们在此屏住呼吸,等待乐句结束,而因为半当中出现突然的终止(114小节),我们被悬在空中;然而,该乐句的结束(117小节),从和声上看,是让我们留在与开始时完全同样的未解决的关口。紧接着,这一紧张通过一段最终的长时间炫技爆发(演奏两遍)得到释放(14):

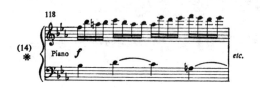

这段音乐结束了从第70小节开始的转调,而且到135小节时彻底巩固了这一转调;对于稳定的终止感而言,材料的惯例性再次证明是必不可少的。除此之外,这里也恰恰是充分展示钢琴家辉煌才艺(这毕竟是协奏曲形式的本质)的最佳当口。

让乐队在这里回复,用它自己的利都奈罗的结束乐句来终结这一呈示部,这是很自然的(也是很传统的)做法;(6)、(7)、(8)按部就班地依次进入,调性为属调。但是乐队高潮之后的(7)的宣叙调被分派给独奏家,这是一个歌剧式的举动,非常自然,而且非常有效,以至于我们很难决定,究竟它是出于想象还是出于逻辑。莫扎特最异想天开的妙笔也总是他最合理的笔触。(7)开始时的高潮现在被移植到属调,听上去比它第一次出现时威力较小,那是因为它是跟在一大段独奏家的炫技表演之后,其中有好几次都跃至莫扎特钢琴的最高音。炫技是戏剧性处理的一部分。如前所见,钢琴的呈示部是乐队利都奈罗(它仅仅是一个简要的导入性陈述)的自由改写——两个呈示部又都是作品开头的主导乐思的发展和扩展,两者都最终走向高潮,但这两个高潮各不相同。乐队的高潮从一个高音D♭走向一个持续的F小和弦①,钢琴的呈示部没有移调照搬,而是通过朝向属的转调和独奏写作的辉煌性来寻求更大的戏剧力量。但最终,正是

① 它由随后的乐句保持,该乐句甚至在底下的和声已经发生改变时,仍继续延留在F小三和弦的音符上。

原来的乐队高潮将在该乐章的整体形式中扮演更重要的角色。

　　乐队呈示部中仅有两个乐句——我的标记为(2)和(3)——没有出现在钢琴呈示部中,而两者都将由钢琴在下一段落中演奏(我们可以称之为"发展部",它是呈示部的属转调的进一步强化,是对呈示部材料的进一步戏剧化加工);但是这两个乐句不再是连续演奏,而是完全分开,以成为"发展部"的外框。钢琴现在开始演奏(2),此时在属调上,其方式是在乐队的终止性乐句的终结感还没有来得及完全奏效时就打断它,从而模糊了呈示部与发展部之间的区分;显然,由于我们还未在钢琴上或是在属调上听到(2),所以我们很难决定,这段音乐究竟是否有同等权利被称为"呈示部"还是"发展部",而我们的怀疑进一步加深——钢琴用一条全新而优雅的拱形弧线圆满地完成了这个乐句,并直接导向开始的号角(1)。主导主题(1)被奏出,完整重复一次,似乎就是又一个开始,再次发动已经被陈述了两次的模式。

　　这一段确实追随着上述的音乐序进,但烈度更强。如同在钢琴呈示部,(1)后面紧跟(11),而(11)是(1a)的发展。好像要强调其自身与呈示部的平行性,这段音乐的配器再次像以前一样,用两只双簧管伴随钢琴。但是发展部更具延展性,立即就转至 F 小调——这是在乐队呈示部中扮演如此重要角色的调性。音乐又离开这个调,仅仅短暂而不确定地碰了一下主调性,随后回到这个戏剧性的片段,在此(6)中的利都奈罗的乐队高潮被反复重申了四次(像以前一样,D♭解决进入一个 F 小六和弦)[①]: 　207

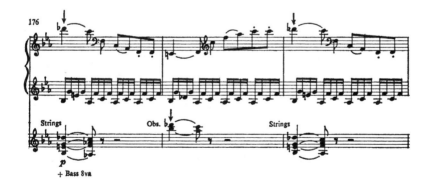

———————————————

　　① 它刚刚在十一小节之前被演奏,因而这里的重复更吸引人的注意。

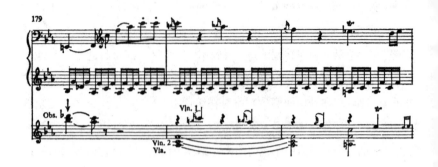

Db在这里的敲击是紧张的极点,整个作品的中心。

这个片刻既是一次综合,同时也是一个顶点,它是此前两个呈示部的目标的融汇。莫扎特运用第二呈示部启动的发展性材料,并接续在那里生效的属转调,但到达的却是第一呈示部的不协和高潮,现在更为急迫,更有表现力,节奏能量更加充沛。这里的对称不是教科书般的机械性对称,而是暗指一种新的戏剧性层面。正是这种将对称当作是一种戏剧性力量的理解,给予莫扎特的歌剧创作和协奏曲创作以无与伦比的卓越性。这是一种延伸到了最不起眼的细节中的理解。甚至,刚刚引录过的高潮的解决也有其自身的平行物:它被乐队中的(3)解决,最终又被钢琴重复。在(3)第一次出现时,其前与此处完全相同,是一个F小六和弦,这个片段因为它的不规律的乐句长度而凸显出来。换言之,惯例性的小小乐句(3),一个当时作曲家的贮备中最普通的常用手段,却被用来解决该乐章中张力的开始片刻和处于中心部位的高潮,从而将两者维系在一起。

在演奏了短小的乐句(3A)和一个替代了(3B)的过渡段①之后,原来

————————

① 对于那些吹毛求疵的完美主义者而言,我应该此次补充一点:在我看来,这类过渡性乐句的设计有些笨拙。从主题逻辑上看倒没有什么错——它从旋律上与节奏上都衍生自其前的(3A)。但是从和声上看它未免笨拙,因为它的形态强调的是主,但其功能却是要维持属,而且我认为力度上 p 与 f 的交替也不令人信服。但我提出这一点,不免有些胆怯,因为这个乐句效果不错,也没有改变随后音乐的戏剧力量。

(转下页注)

的模式又一次开始（"再现部"）：(1)被奏出，如以前一样，演奏两次——或者说几乎两次。但是这一次，配器方式是对称性的镜像处理：钢琴（而不是乐队）开始，回答是乐队，随后，该次序又被颠倒。在(1)的第二次演奏中，钢琴的回答发生了变化——它开始用发展部的节奏伴奏旋律，应该说，它开始了一轮自身新的发展。这个第二次发展段，其实是从海顿的《"俄罗斯"四重奏》到贝多芬的《"Hammerklavier"奏鸣曲》的古典奏鸣曲风格中最有个性的特征，而它几乎总是一种针对更具规模的发展部的和声引申，好像发展部的能量还没有完全释放，于是就溢出到后面的音乐中。莫扎特成熟协奏曲的第一首也不例外，这段音乐一开是对前面发展部高潮的明白无误的回复：

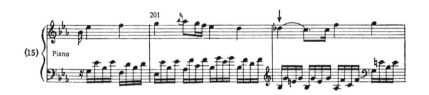

四小节的转调之后，它解决回到主——下面的谱例是为了显示，作曲家如何用双簧管进入的配器来强调 F 小三和弦的解决，这个和弦在这部作品中具有如此重要的作用：

（接上页注）
　　依笔者拙见，K. 450 之前的莫扎特钢琴协奏曲，所有再现部之前的过渡段的水平都低于他在以后将一贯保持的自如与活力。《A 大调协奏曲》K. 414 运作得最好，恰恰是因为砍掉了这个难题——它在戏剧上很唐突，完全没有过渡段。《F 大调协奏曲》K. 413 仅仅是没有变化地重复了独奏家的进入（原来钢琴是在属调上进入），《C 大调协奏曲》K. 415 试图用一小段柔板华彩段来掩盖这个部位。《降 E 大调协奏曲》K. 449 使用了一段模进式的段落，这段音乐太弱，以至于钢琴家演奏起来很不舒服——如果用"渐强"来增加戏剧旨趣也是徒劳，而且这个乐句也承担不起这个分量。但是，《降 B 大调协奏曲》K. 450 的相同部位却很迷人，不仅合逻辑，而且极其自然。在这部作品之后，回复到主调的片刻往往是莫扎特的音乐形式中写作最优雅、最令人难忘的时刻。例如，K. 456 的一个地方与 K. 449 中很弱的那个乐句相当类似，但此时该乐句在和声上有充分准备，而且配器上进行了加强，因而音乐中不再有一丁点笨拙之感。

209

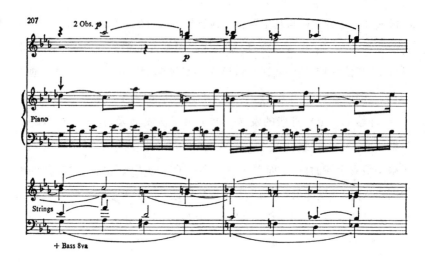

可以说,第176小节的高潮的最终解决一直被推迟到了这个点。但即便如此,这个段落也是一个新的起点,它与独奏呈示部的完全相同的部位形成某种互衬呼应关系:那里,(1)后面紧跟(11)——(1a)的发展;这里,(1)后面紧跟(1b)的发展。这种关系是被刻意强调的,因为(11)和(15)都直接导入(12)。

再现部中,莫扎特再次设下妙计,使自己最逻辑的笔触具有令人惊奇的特质(以及迷人的重新配器)。独奏呈示部中的属调段落被几乎严格移调,虽然(14)的光彩走句被改写很多——当然,更多强调主和弦;但是,炫技此次被打断。(2)的欢快乐句突然插入,此次演奏两遍,一遍是乐队,第二遍又是独奏家。这一主题于此在主调中令人惊奇的出现,其实是在属调中同样令人惊奇的出现(位于独奏呈示部和发展部之间)的后续结果与解决。

该乐章结尾奇异的形式也具有同样的适当性。在钢琴以(14)的收尾颤音结束后,乐队以(6)和(7)回复到D♭上的高潮,像以前一样,又是钢琴用宣叙调般的乐句予以解决。再后,乐队用(1)的号角声让人惊讶地进入——再次演奏两次,钢琴给予回答;再次是高潮,其中高音D♭再一次居于突出地位,随后是华彩段之前传统的休止。像这一乐章中每一个发展段一样,华彩段之前总是开头的乐句,演奏两次。

最后一次惊讶是在传统的乐队结束段中,钢琴突然打断,并用自己的走句为乐队进行作伴奏。但这个打断本身在演奏中具有十足的合理性,它必然使音乐的幽默更加欢快。华彩段之后是乐队呈示部的结束段乐句(8)和(9),而钢琴在(9)的中间就开始演奏(10),与它以前的行为如出一辙:这最后的放肆其实根本不是放肆,而是严格的再现。就尊重这一特别的乐章的形式而论,这种做法可谓再逻辑不过了;就遵守协奏曲所谓的传统形式而言,这种做法又显得再古怪不过了。①

我们该如何命名这种创造的方式?是自由还是服从规则?是别出心裁还是古典的节制?是随心所欲还是得体的表达?通过一种无与伦比的比例感觉和戏剧恰当感,莫扎特的束缚只是来自他自己为每一部作品所重新设定和重新改写的规则。他的协奏曲不仅仅是传统协奏曲形式与更为现代的奏鸣曲快板乐章的独特结合,而且更是独立的创造,其基础是传统中对独奏与乐队之间对比的期待(但从该体裁的戏剧可能性的角度被

① 下面的表格是该乐章形式的一个方面——主题的接续次序,它也许会使这个基本逻辑更具视觉性(数字的标识与前相同):

乐队呈示部	独奏呈示部	发展部	再现部	尾声
1(a—b)	1(a—b))	1(a—b)	1(a—b)	1(a—b)
2	11	11	15	华彩段
3	12a—b	3	12b	[3]*
3A—B	3A—B	3A	3A—B	
4—5	4—5		4—5	[5]*
	13		13	
	14		14	
			[2]	
			14	
6	6		6	
7	7		7	
8	8			8
9	[2]			9
10				10 结束段

*(这一次序来自莫扎特自己的华彩段)

如果我们注意,(2)具有模进性质,是(1a)和(1b)的结合,(11)是(1b)的模进性发展,(15)是(1a)的模进性发展,而华彩段是独奏家所任意选择的主题的发展,那么这种平衡就更为清楚。

重新塑造），其支配力量是奏鸣曲风格的比例和张力（而不是模式）。如果不考虑具体材料的戏剧性意图和导向性运行，仅仅是将一首莫扎特协奏曲的形式从外部强加于其身，我们就会误解音乐——严重程度取决于具体作品。特别要强调，我们必须牢记，构成材料的不是作品的主题（或动机），而是这些主题或动机的次序和它们的关系：一个"发展部"不仅仅是针对主题的发展，而是必须考虑、强化（简言之，也就是"发展"）在其之前所进行的音乐的次序和感觉。所发展的是作为一个整体的呈示部，而不是个别的动机。

这一点对于 K. 271 的重要性，不仅体现在高潮点和解决的重复出211 现上，而且也体现在下面几个方面：发展在呈示部第 69 小节已经开始［被称为(11)］，这段音乐在正规的发展部第 162 小节重现并加以扩展；还有，发展部的张力延伸至再现部，开启了一个新的发展(15)——仅仅在再现部开始后几秒钟，和声上与中心的发展部相关联。这种位于再现部开始时的第二个发展部更多是规则而不是例外——在海顿、莫扎特和贝多芬的作品中，但对它的正确理解应该是，这种做法与戏剧性意图相关，而不是属于某种主题次序的展现；它来自一种针对长时段的和声不协和性的强烈感觉，这种构思概念不是将不协和性理解为某个和弦中的不协和音符，而是将其视为在一个乐音关系完满解决的作品中的长时间不协和段落。

如果在聆听时摆脱了先在的形式概念，K. 271 的其他乐章就不会比第一乐章有更多的问题。慢乐章的建构很像第一乐章，但更为简单。该乐章表现悲痛与失望，它与《交响协奏曲》［*Sinfonia Concertante*］和 K. 488 的慢乐章一起，在莫扎特的协奏曲乐章中几乎可算作是一种单列的类型。直到贝多芬的《G 大调第四钢琴协奏曲》的适度的行板［*Andante con moto*］，音乐中才重又抓住了如此分量的悲剧性。乐队的开始乐句是引入性的呈示：它有 16 小节长，但被不规则地分为 7 小节和 9 小节——一个在莫扎特手下如何将基本的规则性处理为不规则变化的美妙例证。钢琴进入，扩展这一乐句，对 7 小节的开头进行装饰处理，并用新的但相关联的材料转入关系大调。随后，钢琴将后一半 9 小节的前几小节扩展

为 16 小节(第 32—48 小节),并用最后的 6 小节音乐收束。这段音乐摇摆于降 E 大调和小调之间,甚至在移调时也保持着原来音乐的小调效果,但用不协和的大-小调冲突予以提升强化。①

　　第一和第二两个乐章中,独奏呈示部本质上都是对引入性的呈示部(也即利都奈罗)的扩展;但是在第一乐章中,利都奈罗本身又是一个短小的起始主导主题的扩展。相比,慢乐章的开头乐句不仅更为复杂、更为完整,而且也更为自足——也就是说,较为丰沛。由于慢乐章的一切都是从这个悠长的乐句中衍生出来,我在此引录第一小提琴声部,同时给出一些伴奏的片断:

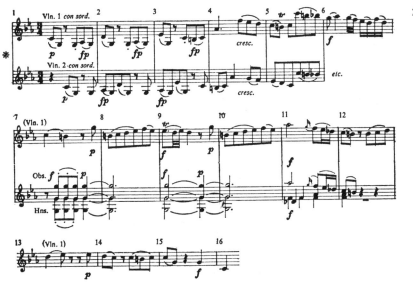

212

这一主题与其他主题之间的关系如此明显,哪怕第一次聆听也能把握,因

　　① 将这一乐队乐句扩展为接下去的整个独奏呈示部,这种做法从下列平行的小节中可以清楚看到:

1—7		7—10		11—16
17—23	24—31 转调与主题的新形态	31—34 在降 E 大调中	35—47 延展	48—53

而无需分析和解说:

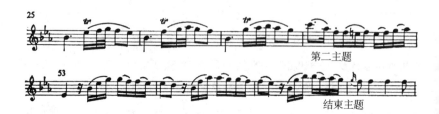

<div align="right">第二主题</div>

<div align="right">结束主题</div>

同样,还有与第一乐章的关系①:

然而,这一小行板乐章的开头乐句,最令人惊叹之处是它在建构上的巧夺天工:低音A♭的强调重音(第二小提琴的卡农予以重复)预备了第4小节中高八度A♭上的高潮,以及第6小节中再高一个八度的第二个高潮;这一高潮水平一直维持,直到第11小节A♭再次绝望地爆发出来(一个D♭和弦的配置凸显了它的全部力量,同时通过由管乐伴奏的弱音器弦乐得以加强),而进行总结的是一首宣叙调(第12—15小节)——与第一乐章的呈示部完全相同。整个乐句像一个巨大的拱形结构②,其古典式的升起降落控制和指挥着悲剧性痛苦的延展,从卡农性的开始抵达高潮,最终回落到步履蹒跚、几乎是语调哽咽的结尾。

213　　开始乐句在A♭上的三重高潮支配着再现部,其框架很像第一乐章对和声紧张的平行片刻的不断重述。所有的一切都走向这一片刻,并为它作准备,如同乐章开始本身也是为它作准备,只是规模尺度较小;华彩段之后,它在结尾处再次出现,弦乐拿掉弱音器,这在整个乐章中是唯——

①　末乐章的主要主题是从同样的模子中衍生出来的。

②　第11—16小节是第1—4小节的自由镜像变体,而第7—11小节清楚地反映了第4—7小节。

次,在与第 11 小节同样的高潮点和弦上,乐队的完整音响以"*forte*"[强]力度最终被听到。

戏剧性表现与抽象形式的互动,将协奏曲与歌剧相连。这一点在华彩段之前宣叙调(它结束了第一段利都奈罗,第 12—15 小节)的回归上显现得尤为明确。在此,我们听到这段宣叙调以钢琴和第一小提琴之间的卡农出现(第 111—114 小节),莫扎特以此营造了独奏与乐队之间充满悲情的对话(其中说话式的节奏不可避免地令人联想起语词的声调),与此同时,利都奈罗结束时的卡农,又构成其开始卡农的姊妹篇。对称性与戏剧性的双重要求,以如此鲜明而又如此符合协奏曲特性的方式同时得到满足,这是一个罕见例证。

末乐章相比在形式上最放松,符合真正的古典风格。主要主题貌似一个辉煌而方正的回旋曲开头,实际上在乐句结构上非常微妙。一首协奏曲末乐章开始最普通的方式,是先让独奏家演奏主要主题(伴奏可有可无),随后用乐队强奏该主题。所有贝多芬的协奏曲(除了《G 大调第四钢琴协奏曲》)都使用这种方式,莫扎特的大多数协奏曲也使用这种手法。这倒不是因为传统,而是出于风格的需要(虽然到勃拉姆斯的时代,传统的压力可能大于风格的考虑)。终曲自身是针对整个作品的某种解决,因而要求旋律材料应该抵抗——而不是暗示——发展,换言之,这个主题给人的印象是方正、规则和完整。对答式的处理可以最清晰地呈现这种性格,同时也最有效地为这种性格添色。莫扎特在少数几首协奏曲的末乐章开头没有使用这种手法——要么他是将其保留在该乐章晚些时候(如在 K. 451 和 K. 503 中),要么他写作一组变奏曲(K. 453 和 K. 491),其中钢琴第一次出现时非常合适地对第一变奏进行装饰。K. 467 的终曲是一个特殊的例子:主要主题先在乐队中出现,而其结束是第一乐句的重复——它将旋律收尾,但令人吃惊的是,它是由钢琴演奏,而不是由乐队演奏;因此,独奏家一方面结束了乐队的乐句,另一方面它的开始又完全与乐队一样。这是一个基于协奏曲形式本质的双关语:没有什么比这里的做法更能点明这一乐句的双重性。然而,在所有上述例证中,乐队与独奏交替呈现一个方正匀称的主题的原则,从来没有失效过。

214

K. 271的急板[Presto]终曲充满了生气与决不松懈的摩托性能量。莫扎特喜欢在他的奏鸣回旋曲(或者是任何以奏鸣曲式写成的终曲)的发展中放入一个崭新的下属调主题,在此这个爱好转变成了一个完整的小步舞曲,有丰富、流畅的装饰,配器极为迷人。在急板回归之前,有一个半音性的、几乎是即兴式的尾声,它导向一个过渡性的华彩段。后来的《降E大调钢琴协奏曲》K. 482,在其终曲的中间也有一个类似的下属调上的小步舞曲,也许在华丽的装饰方面略逊一筹。显然,这个手法莫扎特认为很成功。

最终,早先协奏曲形式中几乎没有什么是莫扎特认为可以省略不要的。他总是保留某种导入性的乐队呈示部,其中有些部分会重现以便清晰而对称地将独奏部分划分开;他从未放弃华彩段——作为最后终止式的强化手段。用于结束每个独奏段落的辉煌走句,与其说是来自传统,还不如说是该体裁的一种无须说明的必需品:对于20世纪的苛刻趣味而言,炫技展览才变得面目可憎,而在这之前,没有哪位作曲家放弃这一必需品。以一段全然没有伴奏的、扩展的独奏来开启第二个独奏段(即"发展部"),这也不是莫扎特的发明:当然他并不总是使用这一手法。在室内乐和交响乐风格中所试验过的各类奏鸣曲式手法,从来不会因为其自身原因而被运用到协奏曲中来,而是要看它们在多大程度上能够成为独奏家与乐队之间戏剧性对比的基石。这就是莫扎特协奏曲中形式多样并很难归类的原因。每首作品都提出它自己的问题,而问题的解决又并不使用先前已有的模式,但总是带着古典式的对比例和戏剧的感觉。

* * *

又过了6年左右,莫扎特才动手写作另一首独奏钢琴协奏曲。在K. 271之前,他的协奏曲自然地显现出他的旋律天才和自如表达,但这些协奏曲没有打破(除了在一些微小的细节方面)他同代人的那种普通的、社交性的风格。小提琴协奏曲尽管充满魅力,但并不具备K. 271和后来的协奏曲的戏剧力量。紧接着K. 271之后,是两架钢琴的协奏曲K.

365——一首亲切、光彩但并不重要的作品,以及《长笛和竖琴协奏曲》K.
299——这是一首较差的作品:当然,莫扎特的差作品对于一个小作曲家
也是天赐,而他的写作技术甚至在此也依然高妙,但是如果将这首作品与
莫扎特的伟大协奏曲一起相提并论,那是对莫扎特不公。四首圆号协奏
曲值得更多的关注:它们轻盈灵活,常常显得随意,充满了奇妙的细节,仅
仅是缺少严肃性——但这并不是说严肃的作品缺乏幽默。有好几年,莫
扎特似乎对协奏曲形式没有抱太大的兴趣,除了一个显著的例外——《降
E大调小提琴与中提琴交响协奏曲》[*Sinfonia Concertante*]K.364。

这部杰作与K.271是同一调性,写于两年之后,从某种角度看是K.
271的姊妹篇。尤其是两部作品慢乐章的主要主题不仅在轮廓上相似,
而且同样具有悲伤,甚至几乎是悲剧性的品格。但是,《交响协奏曲》的音
响特质却是独一无二的——因为其灵感源是独奏中提琴,这个声部也许
是莫扎特写给自己演奏的。第一个和弦——分部的中提琴演奏双音,音
区之高与第一和第二小提琴相当,双簧管与小提琴处于最低音域,圆号叠
加大提琴与双簧管——就具有极富特点的音响,就好像是中提琴的声响
被转译成了整个乐队的语言。仅这第一个和弦,就是莫扎特创作生涯中
的一个里程碑:他第一次创造了这样一种音响,它既是全然个性化的,同
时又与该作品的本质具有逻辑的联系。

《交响协奏曲》的慢乐章和终曲与K.271的相应乐章相比,在形式上雄
心较小,但同样美妙。同那首钢琴协奏曲一样,慢乐章也着重使用了卡农
式模仿,但仅仅用于结束部主题;在这之前,两个独奏家以交互轮唱的方式
演奏,每个乐句似乎都要比前一句在表情的深刻性上更胜一筹,它们一个
接一个,长度越来越短小,情绪越来越浓郁,整体上组成一个漫长而不间断
的线条。该乐章的形式是古奏鸣曲式,第二部分基本原样重复第一部分,
此处是从属调(这里是关系大调)转至主调:与斯卡拉蒂奏鸣曲相似,发展
的感觉是通过转调的细部强化来获得。急板终曲的形式既简单又令人吃
惊——可以称之为不带发展部的奏鸣回旋曲,这看似有些自相矛盾。乐队
呈现主要主题,独奏家用一组相关联的新主题继续推进呈示部,从主调开
始,走到属调;随后独奏家与乐队都回到主调和主要主题。如果说有一个

215

发展部，它也只有四小节长，在一个让人惊讶的转调之后，一个绝对一音不变的再现部就此开始，这是给人的第二个惊讶：独奏家的开始主题出现在下属调中（舒伯特最喜爱的手法之一，但在莫扎特作品中较罕见）。在属调中呈示的一切现在当然都很方便地被移至主调；唯一的变化是塞入一个来自开始的利都奈罗的旋律，由圆号奏出，性格壮丽。这是一个令人爽快的乐章，充满创意，其用意是既有绝对的对称，同时又令人吃惊。

第一乐章在三个乐章中也许具有最重要的意味。发展部开始时的半宣叙调的雄辩悲情仅仅是它不同寻常的特征中最明显的一例。音乐材料的相互关联性就像 K. 271 一样紧凑，这不仅体现在音响特质上，也体现在旋律轮廓和节奏方面。以下的主题排列，均出自开始的全奏段，已足以说明问题：

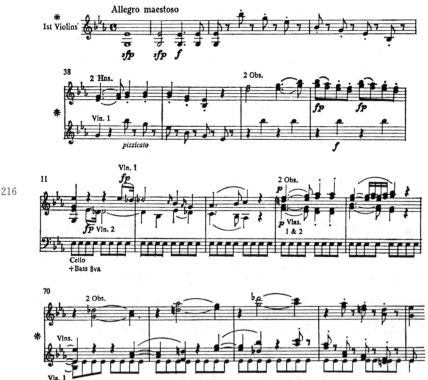

上引的最后一段，表面上看衍生自前面音乐的程度最不明显，但莫扎特却觉得两者之间非常接近，以至于再现部中他用后者替代了前者。

该乐章在音乐陈述的逻辑性方面，不论是成熟程度还是微妙程度都体现了跨越式的进步。莫扎特非常喜爱中提琴，在此，这种乐器的声响给他以机会，使他着迷于内声部写作的丰满性，以至于到了沉醉的地步。这种陈述相应带来了音乐运动的丰富性；这里只需引录一个例子，即第一次独奏进入之前的充分扩展的准备：

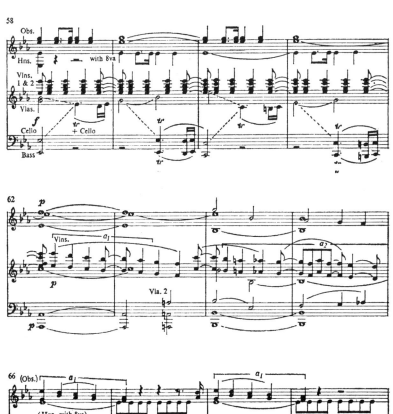

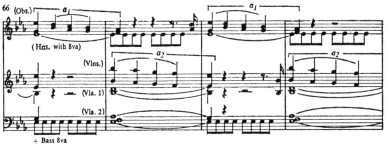

217

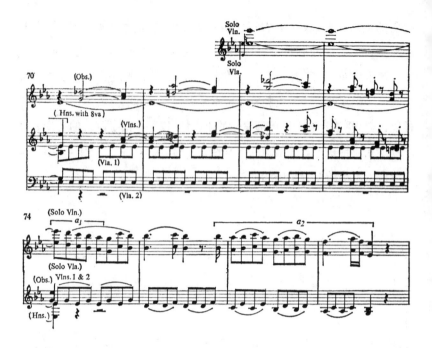

独奏家的头两个音奏出圆号与乐队中提琴上Eb的所有主要八度泛音:独奏家部分几乎是沉醉在自身音响中,它们在第一次发音后的共鸣极其强烈——部分原因是叠加低音的八度泛音。独奏家的进入通过保持头两个音才得以逐渐明朗起来:开始的装饰音(一个突然的八度上跳)模糊了节拍点的感觉,而它已被前面小节的切分节奏所破坏。独奏家保持高音Eb的两小节和声对于低音部(独奏家叠加其泛音)而言是不协和的,而独奏家坚持它们与低音部的协和关系,直至不协和最终消融退却。

同样不同凡响的是主题关系所给予的紧迫性:第62—63小节处近乎痛苦表情的乐队高潮(力度突然降至弱),被独奏乐器再度承接。第62—63小节与第74小节之间的关系,对于缺少听觉记忆力的听者而言,通过双簧管和小提琴上对两个音阶式动机(a_1)和(a_2)的四次重复得到澄清。莫扎特的风格奇迹是,一个清晰凸显的事件(一个具有鲜明轮廓并单独分离出来的动作,如歌剧中某个人物的出场,或协奏曲中独奏家的进入),似乎是有机地从音乐中自然生长出来,它属于整体,不可分割,但又决不丧失其个性的任何成分,甚至不否认其明确的分离性。这种清晰的连续体

[articulated continuity]构思概念,是音乐史中一个激进的转向。

<p style="text-align:center">＊　　＊　　＊</p>

　　至 1783 年初,莫扎特又创作了三首新的钢琴协奏曲供自己演奏,但都不如 K. 271 那样壮丽,而且仅仅使用了一个小型乐队,其中管乐声部可以省略,因此这些作品可以作为钢琴五重奏来演奏:这是为了增加对业余爱好者的吸引力,因为甚至在这些作品出版之前,手稿的抄本已经出售给莫扎特音乐会的预订者。F 大调的 K. 413 和 C 大调的 K. 415 仍然停留在某种较 K. 271 更轻盈的风格中(K. 413 的末乐章甚至是一首小步舞曲,此类终曲更适合当时带钢琴的室内乐而不是协奏曲风格),虽然这两首协奏曲中的简洁确是此前不可能达到的。K. 415 的末乐章使用了一种有点古怪和复杂的曲式,尽管它很有逻辑,写作工艺也很到位:它是一个双呈示部的奏鸣回旋曲,第一呈示部完全在主调性中(莫扎特在协奏曲形式使用奏鸣曲呈示部的通常实践),再现部倒装第一群组[first group]和第二群组[second group](同样,莫扎特回旋曲中也并不少见),整个乐章被一个主小调上的柔板(忧郁,华丽,还带有一丝幽默)打断两次。第一次打断在两个呈示部之间(这样就为在如此松散的曲式中使用两个呈示部的雄略正了名),第二次打断很自然是在开头主题最后一次出现之前,作为再现部的一部分。甚至在这样一个处于嬉游曲通俗风格的轻型作品中,莫扎特对于大范围的对称性平衡的感觉仍然处于支配地位。

　　然而,与两个同伴相比,《A 大调钢琴协奏曲》K. 414 不仅更为抒情,在构思上也更为开阔(尽管 K. 415 的配器更为辉煌,具有军队性格)。K. 414 的宽广性来自第一乐章中旋律材料的丰富性:即便不算短小的动机和过渡性的材料,仅仅在乐队利都奈罗段就有四个悠长的曲调(其中之一再也没有被听到),还外加一个结束段主题,而钢琴又加入两个新主题。整个发展部则基于全新的材料,完全没有参照呈示部。但这并不出于奢侈:莫扎特使用的旋律,如此复杂,如此完整,以至它们无法承担发展的重任。我们发现,所有的曲调(这就是它们如其所是)都呈彻头彻尾的规则性:八小节的乐句结构在每个曲调中都完美保留,而所有旋律的第二乐句

的起始与第一乐句完全相同。然而,音乐中却无一丝方正与单调的感觉,也绝不缺乏连续感:音乐的过渡转换是大师级的,而每条旋律的分量感及其在接续中的位置从未出现过失算。赋予这一乐章以尊严性并使其远离轻巧感的是这些旋律的丰富性和持续不断的表情质量:在其他协奏曲的第一乐章中,莫扎特从未像在此这样甘愿放弃戏剧性惊讶的优势和得到解决的不规则性的张力。这种做法从某种意义上看,也是一种特技展演[*tour de force*],但它更接近小提琴协奏曲,而不是其他更具戏剧性构思的钢琴协奏曲。

完成这三部作品一年以后,莫扎特又回到他在 K. 271 中所显示的宏伟协奏曲构思概念。1784 年间,他开始深入探索协奏曲形式,并写作了不下六首协奏曲,三首是特别为他自己演奏而作,用于当时他在维也纳举行的预订音乐会。然而,这组六首协奏曲系列,打头的却是看似有些羞怯的《降 E 大调协奏曲》K. 449——为一个学生芭贝特·普洛耶尔[Babette Ployer]而作。像其前的三首协奏曲一样,K. 449 如省略管乐,也可被当作钢琴五重奏。但它比之前的三首协奏曲都更为活跃,即便它使用一个小型乐队伴奏——而这是莫扎特自己肯定的。降 B 大调的慢乐章中有一个有趣的试验:它在降导音调性也即降 A 大调中重复了整个独奏呈示部(转调至属):由于这一遥远的调性,这里具有发展部的效果,然而平行的转调当然将我们带至更舒服的下属调,其中莫扎特加入了一段很短但非常大胆的朝向 B 小调的转调,随后将整个乐章用再现予以解决。

K. 449 的末乐章令人回想起早先为协奏曲 K. 175 写作一个对位性终曲的尝试。但这一次,成功是无可否认的——这是一个复杂度极高但又充满微妙细节的作品,外表显得机智而自如。这一成功源自对位技术与意大利喜歌剧风格的结合,两者间的相互平衡如此协调,学究性技巧的分量更是提升了协奏曲终曲的轻盈与辉煌。作曲家以极为精致的手法使用奏鸣回旋曲,海顿影响的可能(第二群组的一部分被放在主调中,以影响"发展部"之后主要主题的回归,这样再现部实际上在"发展部"中就已经开始)只是更增添了该作品的原创性。主要主题进入的每一次都不一样,喜歌剧的风格和节奏让莫扎特不仅能够每次都装饰它,而且每次都使

之转型并更富生气。再现部尤其微妙,令人称奇:发展部中出现的一个 C 小调新主题在此被解决,而在一个长时间的、放电般的朝向降 D 小调的转调(这是呈示部中一个半音化暗示的延长)之后,有一个延长号,其后第一主题以新的速度和节奏再次出现。尾声中,一切都按部就班,仅有一点意外:它再现了一个来自"第二群组"中的主题——在此之前该主题只出现在属调中。K.449 的每一个细节都经过精雕细琢,尽管外表谦逊,但其实它是一个大胆的——甚至是革命性的——协奏曲。

接下来的两首协奏曲,K.450 和 K.451,是莫扎特为自己而作。如莫扎特自己认为,降 B 大调的 K.450 在演奏技术上是到那时为止的协奏曲中(其实也包括后来的协奏曲)最难的。在全面使用管乐的色彩和戏剧可能性这一点上,K.450 也是协奏曲中的第一首。确实,管乐以自己的独立姿态大胆地开启乐曲,似乎是要一开始就宣告这种全新的冒险:

220

这个开始主题的骨架形式:

不仅是这一乐章中所有主要主题的模型:

而且也是很多插入性材料的模型。管乐独奏效果的使用,为莫扎特解决了一个问题,即赋予一个完全在主调中的长时间利都奈罗段以音乐兴趣,这样,转调就可以为独奏家所保留。使用伴奏性管乐的K. 449曾尝试一个走向属调的利都奈罗段,结果造成第二呈示部的吸引力下降。相比,K. 450的两个呈示部的差异性要鲜明很多,不仅利都奈罗段保持在主调中,而且它的一个主题——也许是最能抓住人的一个主题——直到再现部才又一次被演奏。对所有三个乐章的掌控都非常令人叹服,而莫扎特所扩大的乐队在末乐章开始时,其使用方法具有真正的交响风格。莫扎特自己为该协奏曲写作的华彩段相当复杂,这无疑是他写下的华彩段中最光彩和最有力的一个。

　　写于同时的《D大调钢琴协奏曲》K. 451,对于今天的许多听者而言难于接受。所有三个乐章,特别是第一乐章,建筑在极为惯例性的、非个人化的材料之上:作曲家使用这种材料的方式是块状式的,以此创造了一个强加式的、甚至是辉煌的建筑。要紧的是秩序、辉煌性,以及最关键的——比例:个别乐句的意义和回响并不十分重要。这不是我们倾心的莫扎特,但他自己对这部作品很骄傲。不过,我们还是应该对此表示感激:这是莫扎特处理和声上如此平凡的材料时的经验,而这会教给他节奏的控制,他将在更具表现力的作品中予以使用。在K. 451中,纯粹自然音性的乐句与强烈半音性的(虽然仍然是惯例性的)乐句之间的关系经过完美的掂量估算,正如对声响音域(第1到第10小节的两个八度上升)和节奏区域(第43小节对切分节奏和第一个半音化乐句的同时引入)的大

221

范围轮廓的估量同样如此。《降 B 大调钢琴协奏曲》K.456 写于稍后的 1784 年,基本具有同样的特质:它在辉煌性和宏伟性上略逊 K.451,其魅力和悲情也似乎显得相当非个人性。但是,对半音性的处理却更加富有远见,半音性与切分节奏的结合达到了莫扎特的大胆极限——如在一个遥远的 B 小调段落中,其中的 2/4 与 6/8 节拍产生碰撞。

《G 大调钢琴协奏曲》K.453(像 K.449 一样,是专为芭贝特·普洛耶尔而作)就写在 K.456 之前,包含意义更重大的创新点。第一乐章可能是莫扎特所有军队性快板中最优雅和最多彩的篇章,它一直停在主调中,但第二主题如此骚动不安,在和声上如此不稳定,以至主调长时间延伸带来的单调感被忘却:

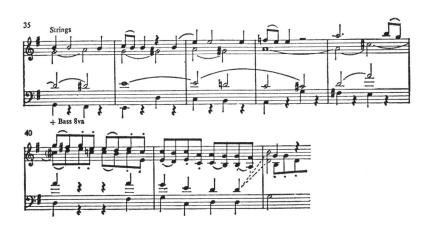

(带转调的第二主题这种手法,后来被贝多芬不加掩饰地转用到那首同一 222 调性的钢琴协奏曲中。)K.453 的和声布局同样可圈可点——一个朝向降六级的突然下沉标志着开头利都奈罗的高潮:

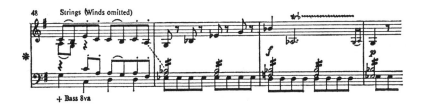

以及发展部的开头(现在是属调中的下沉):

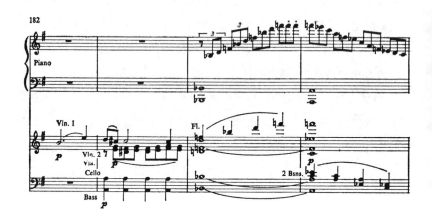

还有再现部的结尾:

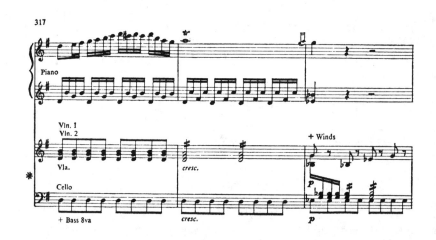

223　上述片段的头一个为小调式将要在此乐章中扮演的角色做好了准备,其余的片段则为其进一步正名(勃拉姆斯对这一效果印象极为深刻,以至于他心不在焉地将其放在为这首协奏曲所写的华彩段结尾,但这里该效果在和声上并不合理)。应该明确指出,这些让人产生惊讶感的终止式并不是一个交互参照的复杂体系,而是一种手段,用于强调和明晰该乐章的内在比例。

C大调慢乐章甚至更为大胆。海顿在一些奏鸣曲式的作品中，并不营造走向属的转调，而是让音乐暂停，随后做出一个大胆的跳进。但是，在大跳之前的材料仅仅持续几秒钟，海顿从未尝试这样做。而这正是莫扎特在此的所作所为。第一个呈示部，也就是利都奈罗，保持在主调中，这使得第二个呈示部的戏剧简练性成为可能，同时又不摧毁莫扎特所依赖的调性美学。甚至在利都奈罗中，尽管没有使用转调，音乐的效果已经给人深刻印象并让人感动莫名：弦乐上一个安详的、富有表情的五小节开头旋律，随之是一个休止；其后，在乐队的伴奏中轻柔地开始了一个毫无关联的双簧管独奏，好像第一个乐句根本没有存在过。钢琴以同样的开始乐句启动，在一个更长的暂停之前有一个 *ritenuto*［稍慢］①，随后以一个激动的新旋律粗野地杀入属小调。此前的莫扎特慢乐章，没有一例尝试过如此重量级的戏剧性一击；甚至在《A 小调钢琴奏鸣曲》K. 310 的第二乐章中，骚动不安的发展部也只是逐渐到达的。而在 K. 453 中，这一效果还被用于形成框架性结构，所以其意味不仅是情感性的，也是形式性的：发展部开始时是同样的五小节乐句，同样跟随一个休止，但此时是在属调上，配器上只用独奏管乐。在休止之后，钢琴（同样以突兀的改变）开始了一系列半音转调，以模进方式到达升 C 小调。向主调的复归是最大胆的笔触，同时也是所有之前音乐的逻辑结果。这一复归以及再现部的头七个小节显示出，戏剧性运动能在多大程度上被压缩进几个小节的尺幅中：

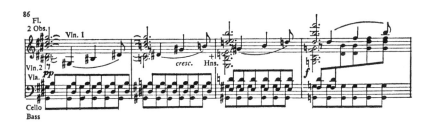

①　这个增加的延长号也许意味着：这里不仅要有一个 *ritenuto*［稍慢］，而且还有一个非常短小的表情性华彩：在休止符上演奏华彩，那是不可想象的。（见第 224 页上的第 93—94 小节。）

224

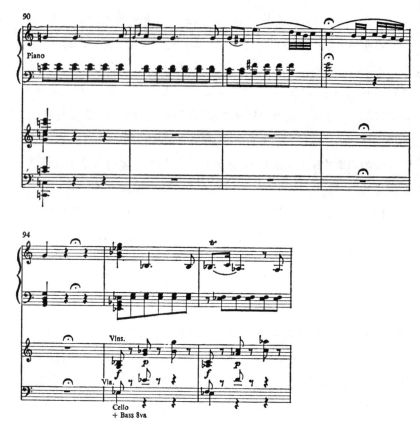

　　在这十一个小节中,头四个小节从升 G 大调与小调直接并强有力地杀向 C 大调,力度从 pp 转到 f;美妙的开头乐句现在回归,再次奏响,但在这里仅仅使用最少量的加花①。随后在休止之后,出现一个新的粗暴攻击,它会将头一次出现的属小调(呈示部的同样部位,第 35 小节)解决至主小调。再现部将呈示部中的结束主题用作尾声材料——在独奏家的华彩段之后。但是在这个结束主题之前,开头乐句再次以绝妙笔触被运用。木管紧接华彩段之后奏出这一主题;至此之前,它每次出现时都被悬置在属上不予解决——不仅不予解决,而且几乎被孤立起来,用休止将其

　　① 这里是莫扎特音乐中有关装饰音问题最令人犯难的地方:如果我们在该乐句以前出现时就加了花,这里我们就必须更多地加花。然而,此处的音乐如要达到全部的效果,就需要凸显其质朴性。

与之后的音乐分开。现在最后一次,它却融入随后的乐句,解决进入莫扎特所写过的最富表情、可能也是最惯例性的乐句之中:

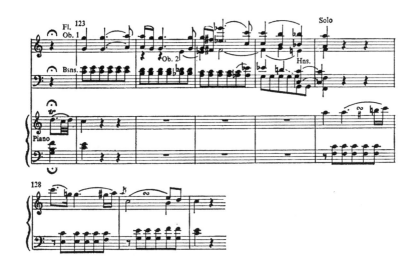

该乐句以半音化的运动通过下属进入钢琴的终止式。将主要主题的解决延迟至乐章的最后一刻,用休止将该主题的每一次出现(除去最后一次)分离开来,这两点仅仅是这一作品最突出的特征。这首协奏曲是莫扎特对一个体裁的创造性转化的重要一步,自此以后协奏曲能够承担起最伟大的音乐分量。

　　K. 453 的末乐章同样代表着新的出发点。这里,莫扎特第一次尝试用变奏曲式作为协奏曲终曲①。这种形式较为松弛的散漫性在终曲中并不是个确定的优势。尽管它为先前乐章更多戏剧化、较少装饰性的形式提供了某种解决,但在这种曲体中很难将音乐拢为一体,也很难赋予重复性的模式以某种清晰的建构。整个 18 世纪中,最简单、最通常的变奏曲架构是,在相继的变奏中通过减小时值(也即加快速度)来达到高潮。在18 世纪的后半,最后的两个变奏常常是,一个带有花腔效果的华美柔板[Adagio]跟随一个光辉的快板[Allegro],以此来获得辉煌性——这个架

　　① Paul Badura-Skoda 对我提起,莫扎特先前曾用一个变奏曲乐章(K. 382)替换了 K. 175 的末乐章。

构既松散又机械,几近浮皮潦草。另外一种架构是,在加速之后回复到开始的速度,以此来强调统一感;而为了让回复具有充分的效果,音乐需要某种基本上是慢板的速度,这对于如贝多芬钢琴奏鸣曲作品 109 和作品 111 这样的私密性的室内作品可以奏效,但对于更具社会性格的古典协奏曲的结尾,却是不可想象的①。写作一个采用快速度的变奏性终曲,那是很困难的:在《"英雄"交响曲》的最后乐章中,甚至在《第九交响曲》更令人难忘的合唱变奏中,仍能感到作曲家吃紧。而在后者中,形式创造的成功是由于贝多芬对变奏曲框架进行了扩充。

莫扎特的解决方案是一个尾声,急板[Presto],用喜歌剧风格。变奏曲的主题是一首具有极大通俗性魅力的布雷[bourrée]舞曲。尽管速度保持不变,但头三个变奏中的伴奏音型和装饰音型的时值,从八分音符减至三连音,再减至十六分音符。第四变奏在小调中,半音化很重,因而具有某种"发展部"的转调效果(在莫扎特手中,变奏曲的构思概念是由奏鸣曲风格的理想所指引);而且,在这一变奏中,我们发现了在以前任何协奏曲中都未曾见到的最值得注意的管乐叠加配器手法:

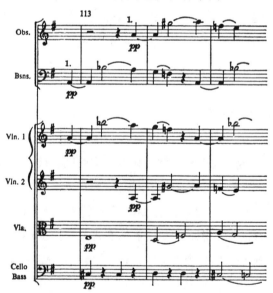

① 莫扎特在《G 大调小提琴奏鸣曲》K. 379 中尝试将两者结合——一是回到开头,二是一个更具辉煌性的终曲。其中,原来的主题确实回复,但采用了更快的速度。

对第一小提琴的叠加低两个八度,而对第二小提琴的叠加高一个八度;该变奏中的后一段,管乐中三连音八度的插入,戏剧性地为钢琴作伴奏。最后一段变奏,一半是军队风格,一半是钢琴中的华彩段(令人惊叹的构思概念),它导向意大利喜歌剧般的尾声,其中变奏曲的主题在急板几乎要过去一半时终于莽撞无礼地重又出现。今天,这些变奏通常演奏得过快,以至于莫扎特的设计——头四个变奏的逐渐加速,以及与急板的对比——难以被欣赏到;这一时期大多数的小快板[Allegretto]都应比世纪之交以后写作的小快板演奏得慢一些。

莫扎特协奏曲中最伟大的末乐章是《F大调钢琴协奏曲》K.459的末乐章。这首作品的头两个乐章已经充满了巴洛克式的模进和对位性模仿,似乎在为最后的足够的快板[Allegro Assai]做好准备——末乐章是一个复杂的综合,其中包括赋格、奏鸣回旋曲终曲和意大利喜歌剧[*opera buffa*]风格。这是一个具有超乎想象的光彩和欢快的作品,揉合了音乐中最沉重与最轻盈的形式,它远远超出了K.449的末乐章,尽管后者中充满了别出心裁的对位手法。独奏钢琴奏出轻盈的回旋曲主题,它的两个乐句分别只用木管重复。紧接着,乐队全奏,以强力度[*forte*]启动一个基于全新主题的赋格,它导向一段长时间的交响式发展,并以歌剧序曲的方式达到终止。随后,独奏家开始自己的呈示,迅速转调,奏出主要主题的一个变体,一个新的第二主题,以及乐队的赋格主题,随即停在属终止上。在主要主题的完整回复后,D小调的第二个全奏段紧接开始:此次它是一个双重赋格,原来的赋格主题与主要的回旋曲主题相结合。直到交响性的赋格发展进行了三十多个小节之后,钢琴才进入——而当它进来时,音乐写作仍然在大体上保持对位性。再现部是倒装形式,第一主题被放在最后——实际上,一直雪藏至华彩段之后。该乐章以意大利喜歌剧中回声效果的机智迸发作为结束。长时间的对位性全奏赋予该乐章以所有末乐章中最具交响性的音响特点:即便小号和小军鼓的分谱被遗失(现在是替换谱),整体给人的印象仍然宏伟无比[①]。这一乐章的形式,同

227

① 莫扎特在写作自己的作品目录时可能记忆有误,也许这些分谱根本不存在。

时极为简明又极为扩展，体现出莫扎特的经验与他的形式理想的完美综合。在此，每个东西都各显其能——歌剧风格，钢琴炫技，莫扎特对巴洛克对位（特别是对巴赫）不断增长的知识，以及奏鸣曲风格的对称性平衡与戏剧性张力。第一乐章具有军队性格，但静悄悄居于支配地位的是安详的模进，而抒情、不宁、尖锐的小快板"慢乐章"同样非常敏感。整首协奏曲是莫扎特最独创的作品之一。

* * *

古典钢琴协奏曲的主要线索在 1776 年由 K.271 奠定，但直到 1784 年的六首伟大的协奏曲，莫扎特才开始探索该形式的技术范围。从此以后，不再有技术上的进步；随后的一切，从某种意义上说，仅仅是他在这六首协奏曲中已发现的东西的扩展。然而，有待尝试的是该体裁所能承负的感情分量。莫扎特至此还没有写过一首小调协奏曲。全面的交响性宏伟篇章也还没有落下笔端：K.451 的辉煌是歌剧序曲与炫技性混合后的辉煌（K.415 同样如此）。接下来的 1785 年，莫扎特成就的幅度和深度通过两个作品得到了扩展——K.466 和 K.467，各写了一个月。

228 尤其是《D 小调钢琴协奏曲》K.466，我们离开了作为特定形式的协奏曲的历史。并不是说它比其前的协奏曲更卓越——早先协奏曲所达到的水平使任何此类偏好都显得主观武断，即便 K.466 在历史上是一部更有影响的作品。但是《D 小调协奏曲》不能仅仅被看作是一部协奏曲——即便它是该形式无与伦比的典范。莫扎特所创造的 K.466 和 K.467 这两部作品，不仅属于协奏曲的历史，也属于交响曲的历史，甚至属于歌剧的历史，正如在《费加罗》中，我们进入了一个歌剧与室内乐碰头相遇的世界。

《D 小调协奏曲》既是艺术作品，也是神话：聆听这部作品，如同聆听贝多芬《第五交响曲》，有时甚至很难说，我们究竟是在聆听该作品本身还是在聆听它的声望——我们对该作品的集体记忆图像。它也许并不是莫扎特最常被演奏的协奏曲。但即便莫扎特的声望并不是很高的时候——

当他的优雅遮蔽了他的力量时——对这部作品的评价依然很高。当然，它并不属于那种引发争论的作品（并未激起众说纷纭），后继模仿也并不多见。对于许多音乐家而言，它也并不是最受喜爱的莫扎特协奏曲，正如无人会将莱奥纳多（达·芬奇）的《蒙娜丽莎》当作最爱。像《G小调交响曲》和《唐·乔瓦尼》一样，《D小调协奏曲》可以说已经超越了其自身的卓越性。

　　K.466的历史重要性在于，它属于大多数音乐家心目中让莫扎特在其去世之后十年中成为至高无上的作曲家的那些作品之列。它代表了被后人认为是最伟大的"浪漫"作曲家的莫扎特，正是这首作品以及其他不多几首如其一样的作品的性格，将海顿推至后景长达一个世纪之久。它是贝多芬演奏过并为之写作华彩段的协奏曲。它是一部全面体现出莫扎特身上那种19世纪正确命名为"恶魔神怪"［daemonic］要素的作品，而这在很长时间中让后人很难对他的其他作品进行公允的评价。

<div align="center">＊　＊　＊</div>

　　因篇幅有限，这里仅作简要讨论。触及这首作品最好的途径是迂回，以便能以某种方式接近它的中心。如前所述，《D小调协奏曲》中并没有针对协奏曲常态技巧的进步。但它在一个纯粹的音乐技术中——在节奏运动中保持加速的艺术，也即亢奋的创造——体现了重要的进展。在古典风格中，做到这一点只能通过分离的步骤，但存在很多这样的可能步骤，而控制其间关系的艺术——即，保持并强化一个高潮——是非常复杂的。让我们看看同时涉及独奏家和乐队的第一个重要的高潮：

229

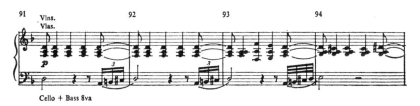

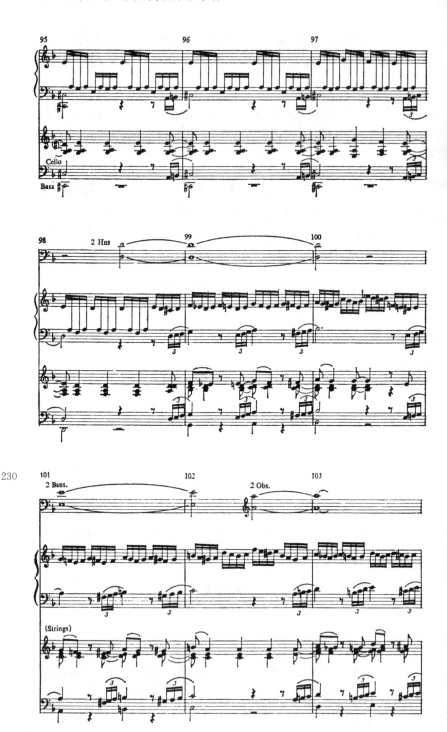

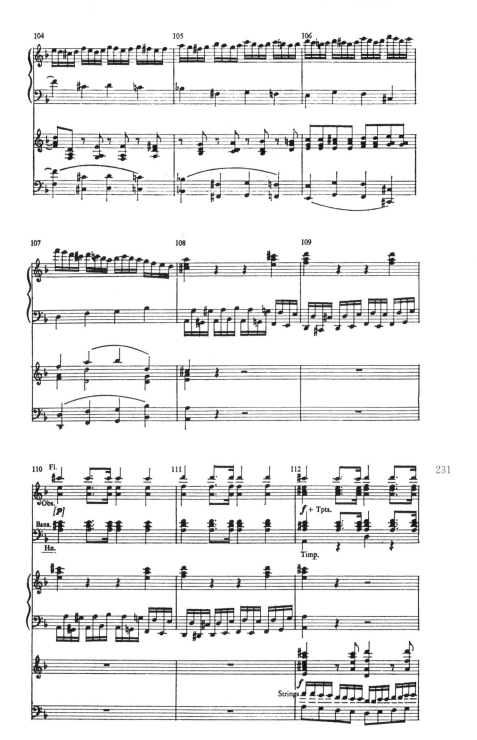

234 这段音乐中的运动加速是以非常多样化的方法来引发的:

1. 第 93 小节,原来在一个音上涌动的旋律,现在开始运动。

2. 钢琴一直沉默至第 95 小节,在此给乐队的切分四分音符加入十六分音符的运动。右手的音型每二分音符循环一次。

3. 第 97 小节:右手的音型现在开始每四分音符循环一次。

4. 第 98 小节:圆号在这一小节的中间进入,加强该小节的基础重音。①

5. 第 99 小节:原来一直每小节更换一次的和声,现在开始每两小节更换三次。在从属的旋律节奏中也出现了加速,因为钢琴的十六分音符全都开始具有了旋律意味,而不仅具有和声意味。小提琴的切分性四分音符开始变成每两拍一组的八分音符。

6. 第 100 小节:钢琴的上方旋律声部每四分音符运动一次,替代之前每二分音符运动一次的频率。

7. 第 102 小节:第二次管乐进入(第 101 小节,大管)比第一次晚两个半小节;第三次进入,这里是双簧管,仅仅晚一个半小节。

① 这些小节是利都奈罗段[ritornello]开头的一次重复;在该段相对应的部位,圆号是在第一拍进入,而在这里,重音是放在次强拍。

8. 第 104 小节:和声一小节变化四次,替代之前的一小节变化两次。

9. 第 106 小节:小提琴和中提琴的运动加倍。

10. 第 107 小节:钢琴的上方旋律的运动四倍加速,因为在该小节结尾,这支旋律明显是十六分音符的运动。

11. 第 108 小节:低音的旋律线运动开始加快一倍,而它的节奏活动则四倍加速。

12. 第 110 小节:伴奏声部的运动因管乐的进入而加速。

13. 第 112 小节:旋律线模式的速度加倍,和声变化每小节两次,替代原来的每小节一次。(甚至管乐中的附点音型现在也是一小节两次。)

　　这种持续加速的崭新视野,是这首协奏曲激起的所谓"浪漫式"兴奋的部分原因所在①。节奏计数的杂技玩耍——针对显在的音符时值,以及和声运动、旋律模式——以如此高妙的方式完成:当其中一个元素消失或者减缓,另一个元素的速度就变为双倍或者四倍,而总是加速的成分吸引着注意力的兴趣。甚至引入一个更快的节奏(一般总是完成得极为老练,而且确乎在此总是发生在一个伴奏声部)也往往作为独奏家的进入而被明确标示。在这一导向高潮的驱动中,所有的一切都在协调合作:这段音乐的整体形态是一个逐渐而热情的上升(在第一部分甚至低音也随着上声部一起上升),随之是一个通过配器而达到的渐强。在此,古典美学的一个方面可以看得特别清楚:对分离而明确的形态进行戏剧性的运作,通过精妙的层次转换而获得连续性的印象。

　　进而,这里达到了古典风格的一个极限:上引谱例的头四个小节(也是该协奏曲开头的精确重复)在节奏不稳定性的方向上走到了古典风格的尽头②。《"布拉格"交响曲》的开头也有一段类似的音型,但是一旦该声部开始呈现旋律的性格,切分节奏就停止了。而在 K.466 中,切

①　这种兴奋甚至反映在管弦乐色彩中。第 88 小节有段令人吃惊的音乐,其中定音鼓单独(没有大提琴)轻轻地在乐队其他成员和钢琴之下叠加了低两个八度的低音。

②　当然,除了在宣叙调或在即兴性的、如华彩段的风格中,在此明确的分界不在期待之中。

分音一直继续,并承载着开始主题的重担。这些切分音与威慑性的低音动机相结合,给人造成一种凶相预兆的强烈印象。在以 *forte*[强]力度演奏这些小节时,它们不得不被彻底转型(第 16 小节之后)为类似唐·乔瓦尼与指挥官决斗的音乐;这首协奏曲先以 *piano*[弱]力度、再以 *forte*[强]力度演奏完整的主题(像 K.459、K.467、K.491 以及该时期的众多奏鸣曲一样),但是冲破了这种对称的束缚。音乐的能量如此之强,以至于很难在整个开始的"利都奈罗段"将音乐保持在主调性内:这个再次出现的形式问题在此以精彩的妥协被解决。朝向关系大调的转调确实启动,并且走得很远——实际上如此之远,它返回到主调性的路线,就像在之后的再现部一样。这为独奏钢琴保留了更大的动作(建立第二调性),但同时又让开端的全奏段分享了戏剧性的运动。该手法也使就这一点而言的再现部同时是第一呈示部的忠实反映,又是第二呈示部的完美解决。

　　K.466 之前,没有任何一首协奏曲如此深刻地开掘了协奏曲形式的潜在悲怆特性——个体声音与群体声音之间的对比与争斗。独奏与乐队各自最富特征的乐句从来不会不经改写和重塑就相互交换:钢琴从不以切分形式演奏威慑性的开端音乐,而是将其转化为某种节奏上更明确、更激烈的东西;乐队从不演奏钢琴一开头并在发展部中贯穿重复的那种类似宣叙调的乐句。然而,这首协奏曲的材料却具有显著的同质性;诸多材料都以令人瞩目的效果与开头的钢琴乐句相关,而且总是辅以同样的平行三度伴奏:

第一次独奏开头

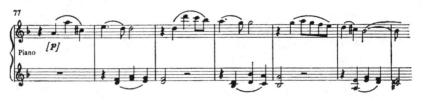

"第二群组"开头

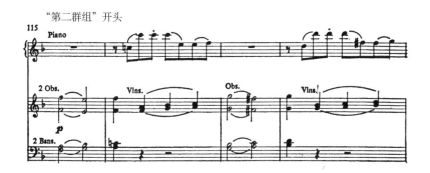

"第二群组"的主题

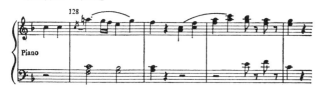

末乐章开头

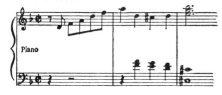

末乐章：主调群组的第二主题

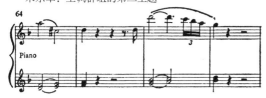

其中的关联应是再明显不过了；这些主题基于其上的动机，以及平行三　235

度的连续出现,还有第 229—230 页上所引录的半音性乐句及所有随后
的衍生①,支配着该协奏曲的音响。一部协奏曲,其开头乐章和末乐章
在历史上第一次具备如此鲜明和公开的关联性,虽然《交响协奏曲》K.
364 已经做出了这个取向的第一个姿态。这种主题关联的公开性,这种
统一性的展览,来自一种内在的戏剧必需性,悲剧风格要求某种统一色
调的持续保持。这种悲剧性格的力量如此之强,甚至充溢至慢乐章——
如果我们将该乐章"浪漫曲"[Romanza]从其他乐章中孤立出来,其戏剧
性的中段将无法理喻。在伟大的《A 小调钢琴奏鸣曲》K. 310 的慢乐章
中,也有相类似的暴力性喷发,而那首作品是莫扎特悲情篇章的第一个
范例。虽然此乐章的呈示部已经具有宣言式的悲剧性格,但发展部的能
量如果不与开头乐章相联系就会显得无当。《D 小调钢琴协奏曲》中的
对比更为剧烈,这是莫扎特控制力更为自如强大的标志。然而,这种自
如性最明显的标记却是第一乐章中丰富的乐句结构以及再现部中具有
表现力的转型。

尽管尾声在结构上较为松弛并解决到大调,这种悲剧性的气氛弥漫
于末乐章,以至于关系大调也被转为小调——第 93 小节的 F 小调主题让
人一惊,而再现部第二群组中的一个主题则被转换成大小调之间的摇摆,
预示着舒伯特的情愫。几乎所有的转调都是唐突的,几近粗鲁野蛮,而第
一次乐队全奏的辉煌暴力性是莫扎特此前甚至在交响曲中也没有使用过
的,更别提在协奏曲中使用。这一乐章与《G 小调第 40 交响曲》K. 550 末
乐章的相似不仅在主题上,但莫扎特在后一作品中更进一步,甚至更不妥
协。但是,我这样说并不意味着我赞同通常对 K. 466 尾声的辉煌与欢快
所持的否定态度。

《D 小调协奏曲》的姊妹篇《C 大调钢琴协奏曲》K. 467 是一首具备交
响威严性的作品,两者的关系正如《朱庇特》交响曲》K. 551 紧随《G 小调
交响曲》K. 550。然而,《朱庇特》的外表貌似靠近惯例,但其实那是假

①　该乐句首次出现在第 9—12 小节,从中衍生出第 44—47 小节和第 58—60 小节的
主题;它与第 28—30 小节以及这些段落的所有进一步陈述的关系也非常明显。第一乐章与
末乐章的关联,也比我在此展示的更为广阔和深刻。

象——它从不会屈尊去迎合太过突兀的材料。《C大调协奏曲》没有这样 236
的夸饰,虽然它的主要主题与"朱庇特"的开头很相像。这首协奏曲是莫
扎特展示乐队宏伟性的第一个真正的篇章。在此之前,交响曲(甚至《"林
茨"交响曲》)更多是追求辉煌[brilliance]而不是宏伟[majesty]:在古典风
格的节奏结构中,这是一个更加容易达到的目标。正是K.467中宁静的
宽广性导向了《"布拉格"交响曲》与《"朱庇特"交响曲》的成就。莫扎特运
作大型团块结构[large mass]——即以声音的块状和区域来进行思
维——的能力,在这首作品中表现得比任何先前的作品都明显。

　　开头的全奏段将管乐集合成一个群组与弦乐相抗衡,其间没有独奏
的管乐出现(除了第28小节中的简短片段)。节奏的宽广性尤其值得称
道:K.466的激愤在开头的全奏段带来了诸多短小的乐句以及若干戏剧
性的停顿,而K.467的开头则是连续性的,体积庞大[massive],主调性铺
展开来,形成一个宽大而坚实的基础。乐句在长度上全都是规则的四小
节(在第12小节有一处交叠),在全奏结尾时出现更宽广的五小节乐句
(在第48、60和64小节处——在64小节处出现交叠,以保留四小节的节
奏,并在结尾处像一个 *ritenuto*[稍慢]一样延迟最后的节拍点)。仅仅在
独奏家进入之前,作为某种准备,节奏才变得片断化。

　　钢琴部分在键盘音型的创新方面特别丰富又别出心裁,有时还非常
稠密。这一乐章最突出的特点是对于调性区域及其稳定性的长时段感
觉。朝向属的转调因快速走向属小调①而得到明显的强调,我在这里作
引录是因为这一段落将对该曲以后的音乐发生奇异的影响:

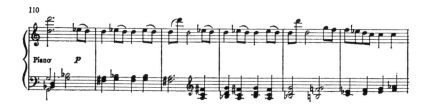

————————————————————

　　① 在呈示部的这个部位出现属小调,同时具有破坏与稳定的双重功效:它一方面稳定
了属大调,另一方面又因此而与主调性之间形成了更大的紧张度。

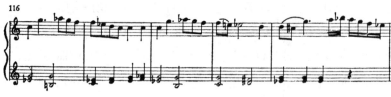

237

这段音乐以后再也没有重现(除了第 121—123 小节);再现部中所发生的是,开头主题在下属调中出现——这是一个莫扎特常常使用的手法——并以下列音乐紧随其后:

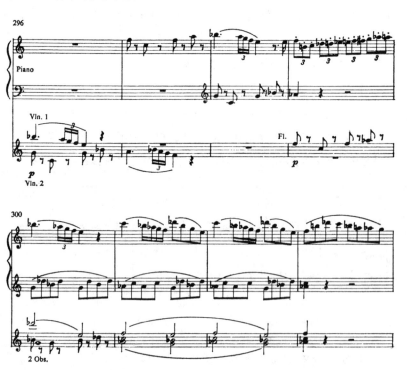

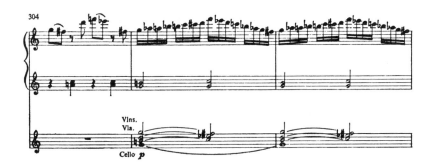

再现部中所再现的不是第 110—120 小节的旋律材料,而是它的和声结 238 构,它通过转向下属小调而得到解决——这一点可从两个段落相同的结束中看出。非常明显的是,再现部的解决中和声的重要性要超过旋律:对于古典风格而言,和声的解决比旋律的对称更为重要。

发展部同样被风格的宏伟性所影响:它完全基于附属的材料①,刻意不是呈示部的回响,而呈示部已经对主要主题进行了可观的发展。出现了听觉上很新鲜的材料,但引入时很安静,这不啻增加了音乐的宽广性。丰富而热情的高潮被置于主小调中,因此在主大调中回归的主要主题以最经济的运动手段使音乐拨去迷雾、重放光明。接下去的乐队全奏段比莫扎特任何其他协奏曲中的乐队再现段都长一倍;而且,它 21 小节中的19 小节是全曲开头段的不折不扣的重复演奏。这种扩张的姿态具有特别的交响性格:协奏曲通常要求更多的加花装饰性,而莫扎特此处中心构思的宏大与自由促使他放弃变化。

单纯性同样支配着 Andante[行板]乐章,这是一支咏叹调,配以加弱音的弦乐和一条拨弦的低音线。持续悸动的伴奏从不停息(除了在一个令人窒息的片刻),在其之上,独奏家追索着气息悠长而又尖锐深刻的如歌旋律[cantilena],一支接着一支。唯一的炫技暗示完全是声乐性的——模仿歌剧咏唱中从一个音区到另一个音区的充满表情的大跳。如果该乐章的形式看似极端复杂而难以描述,那仅仅是因为它是如此个性化,所以我们找不到

① 主要是第 170、28 和 160 小节所呈示的材料。

可以将其归类的词汇。然而，对其进行描述还是值得一试：因为莫扎特针对某种结构的感情力量的自由和敏感，没有比这里显现得更清楚的时候。

　　音乐开始时乐队中的二十二小节像是一条没有中断的旋律，但其实莫扎特为了接下去的音乐将其分为三个部分：A（第2—7小节），B（8—11）和C（12—22）是很方便的标签。① 在利都奈罗之后，钢琴在主调中演奏A和B；十小节之后，B和C在属调中出现（45—55）。由于在第55—61小节和第65—72小节有明显的发展性材料，而从75到结尾是一个再现部，我们可以逻辑地将该形式描述为奏鸣曲式——但是，音乐的声响方式并非如此。因为在一个转调后，处于关系小调中的一个新旋律出现于第38小节，而这之前是一个强烈的主调终止式，以及钢琴上的长时间颤音。主调上的收束之后跟随关系小调的松弛和声关系，以及强烈的段落性分句，那是返始咏叹调或者回旋曲（像在《D小调钢琴协奏曲》的浪漫曲［Romanza］乐章）的特征。而在发展部中间，又引入了另一支新旋律（第62小节）——再次是在钢琴上的终止性颤音之后，此次是在下属调中，这是一个更加松弛的调性，同样是回旋曲的典型特征。更加具有回旋曲式特点（特别是C. P. E. 巴赫的回旋曲式）的是开始于降中音调——降A大调——的再现部，它出现在一个分离开来的转调之后（好像是要强调它是多么不同寻常），在这里，伴奏的三连音停了下来，这在整个乐章中是唯一一处，我们只能听到管乐上的徐缓旋律（第71—72小节）。这次转调，运动停止的唯一瞬间，具有某种舒伯特式的魔幻品质，而由于这一段落之前的音乐正明显准备朝向主调的回归，这种品质愈加显得出乎预料。简言之，我们所预料的是重新听到原来的旋律在主调中被再一次奏响。莫扎特从不会让自己所激起的期望完全落空：A在降中音调里出现之后，B在主小调中以高度装饰性的方式再现，作为某种过渡，并导向C——在其原来的主调位置中。在尾声中，B再次在主大调中出现，而一个只有四小节长的新主题总括了整个作品。

　　如果我们的描述要符合实际上听到的音乐，那么这根本就不是一个奏鸣曲乐章，尽管我们能够将其很干净地塞入那个归类之中。我们听到的几

① 引录见第239页。

乎像是一次即兴演奏,它是一组旋律系列,自由伸展,柔和地漂浮在一个涌动的伴奏之上。就像一支连续不断的歌曲漂流,它看上去像是音乐形式中最简单、最天真的类型:这种简单性的强调方式是,每支新旋律都由一个直率的转调所导入,好像并不存在严密的调性安排,好像音乐的连续性仅仅来自于悸动的节奏——它从弦乐移至管乐,再转交给钢琴,持续而安静地支持着旋律的流动。然而,所有这一切都被奏鸣曲风格的理想所指引——更多是影响而不是形塑。其中没有任何事情是出于武断,仅仅在事后我们回过头才领会到,这里面的一切都经过了怎样的衡量才达到了如此的精致平衡。乐句的结构因出于即兴也貌似很不规则,但整体的形态具有某种令人难以置信的规则性。主要的旋律,也即开头的利都奈罗,具有如下的形态:3+3,2+2,(1+1+1+1+1)或 5,3+3;高潮点在正中心,处于五小节乐句的开始,而旋律开头与结尾之间存在 3+3 的对称,但获得这种对称,最后的乐句却没有重复开头的乐句——绝无半点重复:

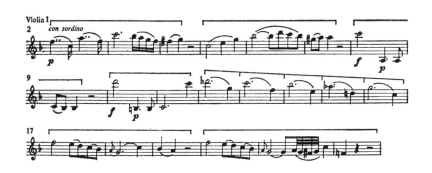

　　较大的节奏模式加速,来自从 3 小节乐句到 2 小节乐句的变化:5 小节乐句实际上掉入一小节的乐句单位,因而继续了活力的增加,但它增加的长度却又对之予以对抗和平衡,这本身又是某种抑制,成为一种过渡——它导向最后的对称性解决。表面上的非规则性就像整个乐章一样,给我们留下即兴歌唱与形式设计的深刻印象,令人感动莫名。

　　这两首写于 1785 的协奏曲 K. 466 和 K. 467,不能在任何意义上被称作比莫扎特已经写过的和即将写作的其他许多协奏曲都"更好"。然而,它们体现了该体裁的某种解放并显示出,协奏曲能够以同等的尊严与其

240

他任何音乐形式相提并论，能够以同样的感情深度进行表达，能够开掘运作最复杂的乐思。跟随这些作品之后，好像只能是进一步的精炼，然而一些伟大的作品接踵而至，而且其中包含着不少令人惊奇之处。

<p align="center">＊　　＊　　＊</p>

1785—1786 年冬天，莫扎特在写作《费加罗的婚姻》的同时还为自己的预订音乐会写作了三首钢琴协奏曲。它们是莫扎特在乐队中使用单簧管（他最喜爱的管乐器）的第一批作品。（在这一时期的结尾，他还写作了伟大的《单簧管三重奏》K. 498。）单簧管支配着三首协奏曲中的第一首，降 E 大调的 K. 482。木管总体上扮演着比任何其他协奏曲都更重要的角色；甚至大管也在相当程度上承担着独奏的旋律运作。也许正是因为这一原因，这首协奏曲最大的音乐着力点是色调[tone-color]，它几乎总是令人销魂的。其音响的一个可爱的例证是在全曲的开头：

几小节之前，同样这段音乐在总谱中被交给圆号和大管，低一个八度；而在这里，我们听到不同寻常的音响——小提琴为两支独奏单簧管提供低音支持。模进的简单使我们的兴趣集中于色调，而接下去的音乐（一系列的木管独奏）使之保持。事实上，这首作品整体上的配器通篇比莫扎特原先所希望和需要的都更加富于变化，而且符合第一乐章和末乐章的辉煌、魅力和多少有点表面的优雅。C 小调的慢乐章深刻许多，但它的激情仍很雅致，甚至具有剧院性，但总归易于让人接受，而且并未抛弃这种对纯粹色彩的新兴趣。它的形式接近海顿喜爱的双主题变奏曲，是一组回旋-变奏曲：弱音器弦乐的运用，单独木管的长时间段落，长笛和大管的两重

奏,以及齐奏弦乐中凶险的颤音,所有这一切都为乐队调色板添彩;这个乐章在第一次演出时取得巨大成功,得以重演一次。像 K.271 一样(同样是降 E 大调),回旋曲-末乐章被一个降 A 大调的小步舞曲打断,这里配器中同样令人吃惊地(但可能较为节制)运用了拨弦。如果这首小步舞曲好像不如早先那首令人印象深刻,那部分是因为这一末乐章的高涨情绪引发了许多纯粹机械性的辉煌效果;整个乐章是一次对 K.450 末乐章的模仿,但没有后者的创意和新鲜。小步舞曲的简单性也许可被看作是对 K.271 那种浓重装饰风格的进步,在 K.271 中,音乐的表现仍然在很大程度上依赖于细节的繁复。这种新型的质朴并不是由于莫扎特未能去填充装饰,即便该协奏曲中有几处不完整的写出的装饰(莫扎特仅仅是为自己使用而写)。乐队各声部中的旋律同样也是未经雕琢,尽管钢琴独奏部分也许需要加入不多的个别装饰,但音乐中大部分的简单性其原因应主要归结为莫扎特风格的发展,而非他的不经心。

《A 大调钢琴协奏曲》K.488 以最令人舒畅的方式,为协奏曲形式增加了一个伟大的成员——没有任何其他作品在高度自由方面堪与之相比。这是特指——呈示部结束的安置,或者说(用一个并不具有强烈标签意味的描述),对最后一个稳固的属调终止式的部位处理。在独奏呈示部之后,很自然总会有一段全奏(即利都奈罗),而在属上的最后终止式可以出现在下列三个部位:在全奏段之前出现在最后的独奏乐句中,这样乐队就可以开始被称为发展部的转调(如在 K.459 和 K.467 中);也可以出现在全奏段的结尾,这样独奏声部就在属调中开始,并开启新一轮的运动(如 K.456、K.466,等等);或者,出现在全奏段的中间(K.451,K.482,等等)。莫扎特在这一形式中的第一个成熟作品,K.271,就已经开始对这种自由进行运作——他让钢琴打断了全奏,以此来强调这种不确定性。但不论怎样做,全奏段的开始总是属调的肯定——简言之,它是一种宣言,宣布我们在哪儿,同时它又是一种强调,强化呈示部的对极性。

K.488 以新的方式充分利用了此处情境的优势:在钢琴家属调上的结束颤音之后,利都奈罗开始了它的收束性主题,但在简短的六小节之后,却令人惊讶地突然刹了车。其后,正如我们很自然期待一个强烈的属

终止来予以解决,我们得到的却是另一个东西——一个全新的主题(第143—148小节):

242

这个新主题具有终止性的风味,但是味道不是很强。接下去的发展完全基于这个主题(以及另一个短得多的新主题,由钢琴引入)。以新材料开启发展部,这并非不同寻常;莫扎特在钢琴奏鸣曲中经常这样做,而类似施若特①这样的小作曲家(莫扎特很喜欢他的作品)在协奏曲中也经常使用这种手法。此处真正罕见而令人震惊的是,这个优美的主题既是一个结束,也是一个开始:对于全奏是一个最后的终止,对于发展部是一个开始——它在此处的结构中成为某种双关语的东西。另一个事实也指明了它的双重性:莫扎特显然认为这个主题也是该乐章的呈示部功能的一部分,因而在再现部的中间让其在主调中重新演奏了一次。

这不是一个为了新奇效果而设的形式姿态,也不是一个仅仅为了自身的惊奇之举。莫扎特在这首作品中重新回到了早先《A 大调协奏曲》K.414 的忧郁的抒情性。莫扎特通过下列手法达到了早先那首协奏曲的不间断的旋律流动性,同时又消除了早先作品的结构松散:将呈示部的一部分先压下,直到发展部才放出;他让这个最后的主题一方面成为过渡性利都奈罗的解决,另一方面也是一个新段落的开始。古典时期的音乐几乎完全基于分离的、清晰划分的单位:而消除这种风格的过度划分的、片段化的倾向,恰是海顿和莫扎特的真正大师手笔。貌似悖谬的是,正是古典风格的音乐单位的功能清晰性,使得我们刚刚看到的这种不确

① Johann Samuel Schroeter(1753—1788),德国钢琴家、作曲家。——译注

定性效果成为可能：如果上述引录的音乐片段作为一个终止性解决（因而也是一个段落的结束）和一个新主题不是如此清晰，这段音乐在常态中就会成为连续性的中断，而莫扎特也就不可能以如此的抒情自如性在音乐中滑行。

莫扎特从最简单的途径中开掘最尖锐的表情的能力，在接下去的Adagio[柔板]中表现得最为醒目，而且在开始的旋律中最突出。该主题的骨架是一个简单的下行音阶，在其之上有一个平行的更长的运动相伴随。就像诸多巴赫的旋律一样，莫扎特的单一声部追索着两个复调线条。它的公式化形式是：

244

但经过莫扎特的安排，每一个细节都以最大可能的悲悯情愫被雕刻出来：

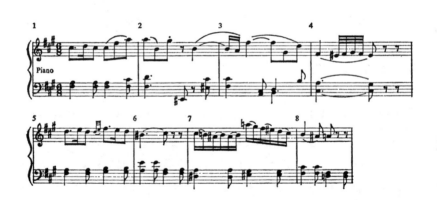

第二小节开头的和声悬置将旋律中的七度下落的全部表情质量体现了出来：这个悬置移位解决至低音部的低E♯，这更加使得右手的第二个B音成为一个富有表情的不协和音。这支旋律的结构可以被看作是两条规则的平行进行，但它的美和它的忧郁表情却在于节奏的不规则性和乐句划分的变化多端，从而将两个简单下行线条中每一个可能的表情面向都显

露无遗。六度轮廓在头三小节的每一处都不尽相同,这是创意丰富性的卓越例证。最值得一提的也许是,旋律的第三小节中 D 的延迟解决——直到第六小节,而最富表情的莫过于第七小节对整个线条的几乎悲剧性的重新追索。我的细节观察必须就此打住,但是这一奇妙的主题其实值得进行比此处更多的研究,特别是它的声部空间安排。

但在引发误解之前,我得赶快作一点补充:我绝没有假设莫扎特在写作时是从刚才所给出的音乐骨架开始,随后再对其进行修饰。读解一个作曲家的心智过程,回溯他工作时的步骤,即便这位作曲家仍然在世,也并不是一个可行的批评方法。当某人问这位作曲家,他是如何写作的——这位作曲家往往并不知道。一位作曲家的草稿也并非像某些时候人们所相信的那样具有很大帮助;所有时代中使用草稿最勤勉的作曲家——贝多芬——曾明白无误地说过,草稿仅仅是一种方便的速记,让自己忆起脑海里更完整的想法。莫扎特如何写作 K. 488 慢乐章的开头——他是否从头开始,还是从中间开始,或者音乐是否作为一种羽毛丰满的“完形”[Gestalt]从他的头脑中涌出——我们将永远不得而知。虽然莫扎特也打了很多草稿(随着他年纪增大,他的草稿也越来越多),但与历史上的任何作曲家相比,他能够在脑海里记忆的音乐肯定一样多或者更多。

再次强调,我所指明的这支旋律的骨架并非“乐思”。它也不是使这个主题如此美丽的关键(虽然与此并非无关):我们推崇一张美丽面容的骨骼结构,但我们真正感兴趣的并不是骨骼学。但是以自然音阶进行思维——尤其是针对表情性的不协和音及其解决,这对于 18 世纪晚期的作曲家而言是基本性的。莫扎特的天才在于理解如何运用这样一个简单进行的表情可能性,以及如何让这个进行赋予一个乐句,以及不同乐句间的运动以统一性;而另一方面,追索和装饰这个进行的旋律线条,在节奏、分句上又根据音乐性格的表现要求而极尽变化。

如果我们比较钢琴的开始乐句、第一次全奏的开头,以及下一段独奏段的开头,就能看到另一个统一的手段——这里是在更大的段落之间:

245

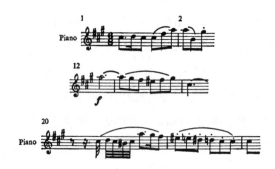

在第三个谱例中，钢琴又一次开始自己的旋律，但是却结合了乐队句子的形态，因而两者被合二为一。这种音乐元素的综合后来被延伸至 A 大调的第二主题，莫扎特以此可以让第二个主题同时具有（奏鸣曲式）副部和ABA 三段体①的中段的双重性格——他运用奏鸣曲风格的某些因素使一个本质上较为松散的结构具有更多的戏剧性。

三首协奏曲中最伟大的是最后一首，《C 小调钢琴协奏曲》K. 491。像 K. 466 一样，它也是悲剧气质，但更为内在，规避了早先那首作品的剧院性格。它较少歌剧性，更靠近室内乐。或许这首作品在宏伟性方面有所缺失，但以精粹性来予以弥补，而且它以完全不同的方式达到了同等的宽广性。这首协奏曲曾让莫扎特碰到相当的麻烦，不仅在细节中，而且在它的整体比例上。在手稿中有大量的重写，而且——对于莫扎特很少见，他很难得作出如此巨大的改变——在开头的利都奈罗中塞入了一段全新的很长的段落。作出这个大变动的理由在于独奏呈示部。在钢琴进入后整一百小节之后，我们看到的是：

246

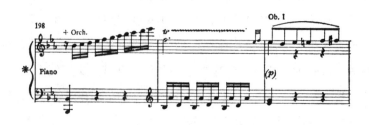

① 这里有一个从第一主题到第二主题的直接的呈示性的运动，但是第二主题没有再现；然而，两个主题关系紧密，被用作替代的是第一个利都奈罗的再现。

然而,六十小节之后,我们又看到同样的在关系大调中的终止式,更加扩展:

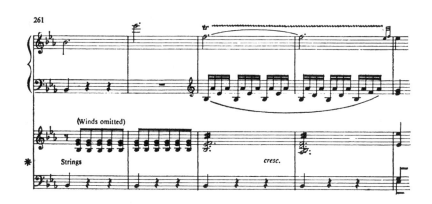

换言之,呈示部正式地结束了两次——第一次终止式之前的段落其实具有呈示部结束的大多数信号,因其所具备的所有的炫技性和——几乎——所有的终结性。如果开头的利都奈罗像莫扎特原来没有扩展之前那样短小,独奏呈示部与利都奈罗的相对比例在第一次终止式的位置上就已经完美无缺——所有协奏曲中,独奏呈示部都会是两个呈示部中更扩展的一个。

但紧跟第一次终止式之后的并不是一个终止性的全奏,而是一个全新的第二主题和一个新的结束性主题,两者的陈述都有相当长度。在其之间所发生的音乐,乍一看甚至更加不同寻常:开头的主题被重新演奏,一开始在关系大调中——这是海顿在一个呈示部的后半的通常实践,对于莫扎特也并非不寻常——但很快在一个小节中就转到降 E 小调并在回到降 E 大调之前维持了一系列的转调。从和声上说,这里具有发展部的性格,而在这个部位它具有某种不可忘却的力量和激情。

莫扎特又一次在针对呈示部最后属终止的部位安置进行试验,这里更加大胆。从某种意义上说,这里在乐队呈示部之后有两个呈示部,因而乐队呈示部就不得不拉长以符合更宽大的比例。这里并没有仅仅为了自身的(甚至是仅仅为了新奇和惊讶的)试验:它来自于音乐的性格,来自于

特定的材料。

247 此曲的主要主题具有一种扼要、集中的轮廓,而这在莫扎特不太常
见,倒是具有非常典型的海顿特征。实际上,《C 小调协奏曲》第一乐章与
海顿仅仅四年前写就的同一调性的《第 78 交响曲》有紧密关联。海顿的
开头:

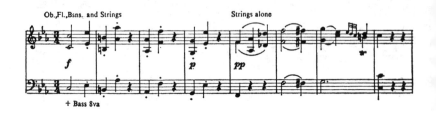

与莫扎特协奏曲的开头显然很相像,虽然莫扎特的乐句和乐段构思要宽
广得多,拘谨较少:

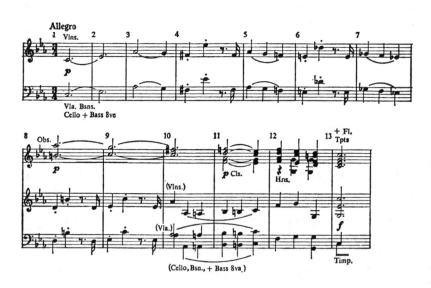

两只双簧管在第 8 小节的进入是伴奏的和声性声部,但到了第 11 小节,
它们已经不知不觉地变为了旋律声部。这个从伴奏到主要角色的转

换，比海顿在 Op. 33 No. 1 中的类似手法①要处理得远为圆滑流畅。面对本质上如此短气息、如此有棱角特点的材料（与 K. 466 和 K. 467 相比），莫扎特需要他所有的微妙处理来达到悲剧的高度严肃性。乐句结构的不规则性将细节凸显出来。

　　这些小节比任何其他协奏曲的开头更能让我们把注意力集中在音乐的线型方面，这不仅是因为开头的几个小节是以齐奏方式奏出。更重要的是，旋律的特质，它带棱角的半音性，分句结构，每两小节一次的断音［staccato］上行六度模进，都赋予音程关系以非同寻常的重要性。（而在 K. 466 的第一页，我们更多的注意力会放在织体方面——低音声部的威慑性隆隆声响，切分的持续脉动。）K. 491 的开端在几个小节中很奇怪地似乎没有明确的性格，随后才撩开面纱，露出真容。这首作品具有 K. 466 所没有的一种矜持、克制的特性。在 K. 466 中，通过开始乐段的规则性（都是四小节或两小节的分句），很容易就获得了宽广的气息：达到第一次高潮的路径非常顺畅。在《C 小调协奏曲》中，材料的倾向似乎要减缩回来：开始的乐句中，所有的赌注都下在一系列上行六度和下行二度中。在 K. 466 中，第一页乐谱的运作材料实际上并不很多，但是因为分句结构和上升线条的规则性，便给予听者以段落的感觉，而不是分离短句的感觉。而 K. 491 开头的非规则性，所聚焦的是具体细节而不是更大的运动，所以我们意识到的不可避免会是个别的单位。

　　"双重"独奏呈示部（加上第一段利都奈罗就成了三重呈示部）是上述特点的自然结果——大范围形式的片段化与开头陈述的内在分割相对应。这并不是整体与部分之间应构成对应的神秘教义或整体论。当一个古典作曲家想要使用旋律上较为零碎的材料（如贝多芬，他大多数时候均是如此）——在此每个细节立即看上去都会具有某种必须超越当下乐句才能理解的重要性，他往往在开头陈述时会将这种材料与极端规则的乐句结构相结合，以克服分离的效果：一首奏鸣曲的开头可以是一句贯穿性

248

———————————

①　在第 115—117 页上被引录和讨论。

的格言,但不能是孤立的警句。应该提醒,乐句结构的规则性暗示着要在主要的节奏脉动之上强加一种更长、更慢的拍点,暗示着一种更大的时间尺度的意识。莫扎特有很多运用非规则乐句长度的作品,其中他用大尺度的乐思陈述,以及非规则因素的对称性平衡来达到宽广性,如 K. 467 的慢乐章(《G 小调弦乐五重奏》的慢乐章是一个更加重要的例证)。但是在《C 小调协奏曲》中,莫扎特所处理的是一个需要非规则性乐句的零碎性旋律线。这就是为何这一乐章中具有如此大量的主题,它们清晰有别,但又相互关联——然而,每个主题却又持续重复自身的一个片断,好像它们都是作为某种马赛克镶嵌物被建构起来:

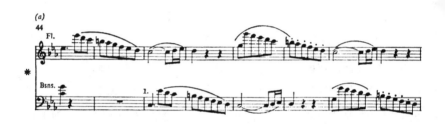

249

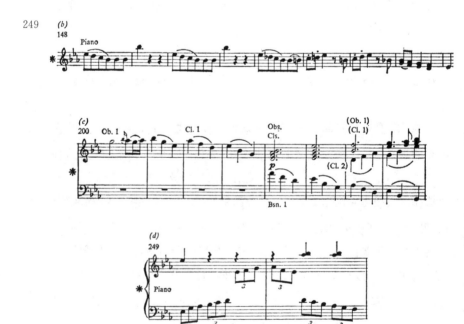

这些是几个主要的第二主题,持续重复较小的单位对于莫扎特而言是反常的(虽然对于海顿很典型)。它们不是那种可被方便发展为长时间乐段的主题,如 K.467 平衡的开头陈述即是如此。但是,要充分开掘第一个乐句结束时就能清晰感觉到的材料的悲剧内含,莫扎特需要远比该材料所释放出的远为宏大的比例。这就是为什么一个全新的段落被塞入开头的全奏段,为什么会有独奏的"双重"呈示部。如果我们部分期待有一个发展部而不是第二个独奏呈示部,我们也被部分满足,因为降 E 小调中的主要主题所启动的远距离转调(第 220 小节之后)。这里,呈示部的和声运动的零碎化对应于结构的零碎化(以及材料的旋律、节奏的零碎化)。主要主题开头陈述的一系列减七和弦,清楚地预示并为如此大尺度的和声不稳定性提供了合法证明。而作为发展部的呈示部顺理成章地带来了位于该作品中心的激情品质——甚至是某种恐怖。虽然莫扎特这里在技术上面对的是海顿的小型单位,但他仍然需要远为广大的情感范围,而这是他的看家本领。

再现部必须总结三个呈示部的内涵。钢琴呈示部的两个第二主题(b)和(c)现在一个接着一个演奏,但(c)在(b)之前。塞入开头全奏段的(a)与作为结束主题之一的(d)相结合:

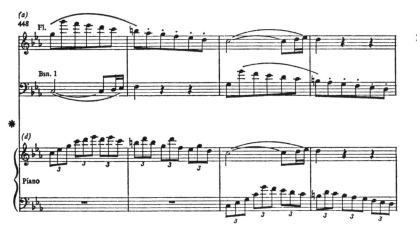

250

钢琴以一个优美的对称打断了尾声的进行:一种对发展部的最后几小节

的重新加工。所有的不一致在乐章的结束得到全面统一。

与该乐章的结构相呼应，配器也同样精炼而具有零碎性：内声部的写作如此精细，中提琴常常被划为两个分部，双簧管和单簧管同样如此。然而，乐队音响不像 K. 482 那样多彩，但非常丰富而阴郁。定音鼓和小号在弱力度段落的运用，因其陌生、遮蔽的性质可与 K. 466 和《唐·乔瓦尼》的声部相媲美。尽管该协奏曲具有戏剧力量，但它比任何其他的协奏曲都更靠近莫扎特晚期的室内乐风格——除了最后一首协奏曲。早先三首协奏曲(K. 413，K. 414 和 K. 449)的"室内"风格仅仅是小夜曲式的，而在 K. 491 这里，我们抵达了弦乐四重奏内省性的精细入微。不论是情绪的阴郁失望，还是音乐的能量都是内向型的，脱离了莫扎特自己所擅长的所有的剧院效果。

其他的乐章在构思上较少独创，但同样精粹。Larghetto[小广板]像 K. 466 的浪漫曲[Romanza]一样，但没有它的暴力性中段。末乐章 Allegretto[小快板]是一组进行曲速度的变奏曲。这一乐章常常被诠释得太快，因为有种错觉，以为快速度会赋予该乐章以可与开头乐章相对等的力量。然而，莫扎特并非一个不得不依靠演奏者来弥补其弱点的作曲家：如果他要求那种力量，他会写出来。这里的声部写作如莫扎特所能够做到的那样丰富，但是主题的清晰性从不模糊：它总是让人听到，甚至两个转入大调的变奏，谱面上看起来自由，耳朵听到的音响却很严格。一个古典风格的末乐章，甚至在它可被归类为奏鸣曲式时，也总是比第一乐章更为松弛，不可避免更易被把握。然而，尽管这个乐章很清醒节制，它却具有如第一乐章般足够强烈的失望情愫，它的尾声回响在后来贝多芬的《"热情"奏鸣曲》末乐章中。

251　　《C 大调钢琴协奏曲》K. 503 从来不在公众喜爱的作品之列。在三首运用单簧管的钢琴协奏曲之后 8 个月，它完成于 1786 年底，对于许多人的耳朵而言，这是一首华贵——甚至有些冰冷——的作品。然而，这是许多音乐家(包括历史学家和钢琴家)都特别喜好的一部作品。之所以对公众缺乏吸引力，是因为该曲材料的几近中性的特点：尤其是第一乐章的材料，其缺乏特性的程度甚至可以让人称之为陈腐。一个开头的乐句从琶

音中建构起一组块状的音乐单位:

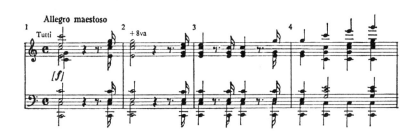

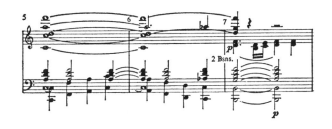

我们甚至不能称之为"陈词滥调"[cliché]。它是传统惯例,完全如此,但绝无贬义:它仅仅是 18 世纪晚期调性的基本材料,是这种风格的基石。甚至随后的一个更有吸引力的、军队风味的主题同样也是这种意义上的惯例性材料:像面包一样,它不会让人腻味。

这首作品的壮观和所能唤起的愉悦,完全来自对材料的处理。莫扎特也写有另外运用全然惯例性材料的协奏曲——比如说 K. 451,莫扎特很为这首作品骄傲,以及 K. 415——但无一显露出如 K. 503 这样的力量。第一乐章的不同乐思是以块状的方式加以处理:尽管有大师手笔的过渡,我们仍然很明显能感到大型元素的叠加,最重要的是,我们能察觉到这些元素的分量。的确,这首协奏曲让我们认识到,协奏曲形式本身能够承担多么大的压力,即便其中运用的是完全没有表现力的乐思。观察莫扎特的高超技艺,在曲式的任何连接点都可看到。这里是钢琴的第一次进入,仅仅是一个连续不断的重复的属七-主的终止式,除此之外什么都没有:

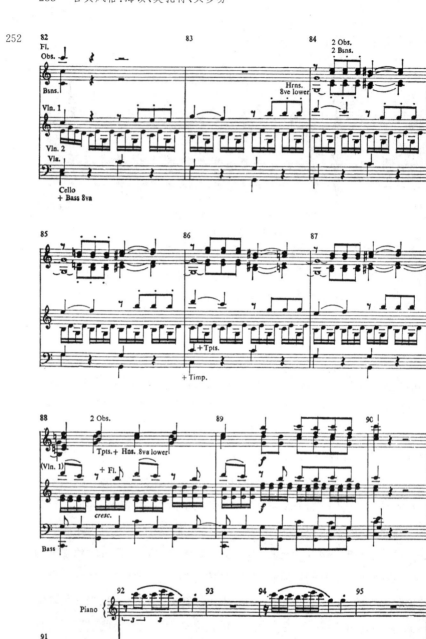

我不得不引录得很长，因为团块集聚的感觉［the sense of mass］很重要，而且最关键的是，还因为这里的音乐如此依赖于纯粹的重复——并且是重复 18 世纪音乐中最惯例性的和声音响。第 83—89 小节的加速所运用的技术与莫扎特在 K.466 中最让人难忘的处理如出一辙，虽然这种技术的基本策略早在几年前就已在他的掌控之中。第 88 小节的和声运动是此前的四倍，而到第 89 小节最后两拍，和声运动再加速一倍。所有这些现在都已是莫扎特的例行公事（在古典时期，仅仅是他处理这种技术的自如性才是例外）。最令人吃惊的是第 90 小节，它明白无误是一个结尾，但又没有完结：它离不折不扣的最后终止大概还差两个和弦。事实上，再加一个小节，这个段落后来确实就是该乐章的最后乐句：看到莫扎特如何能够就在边缘上停下来，确实令人惊叹。貌似悖谬的是，正是这个停顿同时提供了过渡，并延伸了张力——这种张力是通过一个主调终止式的节奏运作得以生成！这恰恰是贝多芬理解纯粹重复的亢奋节奏力量的开始。然而，音乐还没有完成属七-主的终止式：乐队重又开始了这个终止式，较为缓慢，好像是对先前亢奋的解决，而独奏家适时进入。这个终止式演奏了三遍。我们能够准确判定，刚才听到的这个音乐段落结束在什么部位：在第 96 小节的第一拍，它的音响听上去才具有正式结束的意味，而此前结束则被延迟。然而，正在这个节骨眼上，钢琴已经开启了一系列的乐句，其中它延续着（或者说回响着）同样的终止式——又重复了三次。

这样,第 96 小节的第一拍既是一个段落的结束,同时又处在钢琴陈述的中间;此处的重叠手法是持续重复一个简单的终止式。连续性与分离性[articulation]的和解——音乐运动与形态的清晰性——从未以如此的功效被完成。

这里的手段精简性是莫扎特风格发展最后阶段的最初标志之一。然而,只是到了他逝世当年,这种倾向的全部意味才延伸至他的音乐的所有元素。在《C 大调钢琴协奏曲》K. 503 中,放弃和声色彩已经是一个凸显的特点:几乎所有的明暗对比都是从大小调的简单转换中获得。这当然会走得相当远:C 小调与 C 大调的对比运用使该作品早早就带出了降 E 大调(第 148 小节),而在它于再现部重现时,降 E 小调被召唤出来;属调——G 大调则是由 G 小调引入。但是,这些都是同名大小调和关系大小调关系:也就是说,它们是并没有移动的转调,是调性没有发生改变的转调。

这并不意味着在莫扎特的晚期风格中更具动力性的转调不存在:相反,比《G 小调交响曲》K. 550 的末乐章和最后一首钢琴协奏曲的首乐章中更凶暴的转调,似乎还找不到。但是它们的这种凶暴性,恰恰是运用这些手法的精简性及其戏剧目标的反映:它们不是和声上的异域风情[exoticism]的产物,如《降 B 大调钢琴协奏曲》K. 456 末乐章中的 B 小调。莫扎特也并未放弃色彩的运用,无论是配器还是和声,但是每一个效果都变得更加鲜明,更具穿透力。《魔笛》具有 18 世纪所知道的最多样的乐队色彩。但这种丰富性貌似悖谬地也是一种精简性,因为每一个效果都很集中,每一个处理——帕帕根诺的口哨,夜后的花腔,铃铛,萨拉斯特罗的长号,甚至第一场中告别场景的单簧管与弦乐的拨弦[1]——都是戏剧上的点睛之笔。

主调的大小调转换是 K. 503 的支配性色调,也是结构的一个主要元素。我们在第 6 小节(在前面有引录,第 251 页)发现它的第一次暗示,而几小节之后它得到更公开的展示:

① 第 320 页有引录。

这种转换不仅仅是持续不断；它几乎是强迫性的。该作品的基本节奏要素在第 18—19 小节首次被小提琴引入（见上面的引录）；在第 26 小节它出现在低音部：

255

一个基于该节奏型的主要主题：

在此于小调中出现后几小节,立即在主大调中演奏。另一个"第二"主题首先在大调中演奏,随后将重复作为第二乐句,此时一半在小调①中:

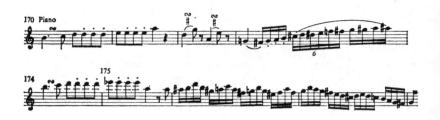

256　最后,最莫扎特式和最具古典气质的是,在进一步的转换之后结束呈示部的终止式同时在大调和小调中:

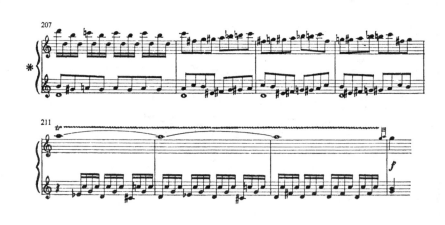

①　应该指出,这也是一个主调的大小调,因为 G 大调这时作为呈示部的这一段的中心调性已经得到确立(在一个附属性的和弦上运用大小调对比,会具有某种半音化和声的纯粹色彩性效果)。在第 175 小节,所有的版本都建议钢琴上原本应有个高音 A,显然因为莫扎特使用低八度的 A 仅仅由于他的键盘最高音只到 F;再现部的平行部位显示,他会保持旋律的上行形态,两次都如此,如在第 170 小节中一样。不幸的是我们不能这样弹;与平行部位(第 345 小节)的比较会显示,如果我们改变了第 175 小节,我们也必须像如下所示重写下一小节:

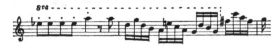

否则高音 A 就会悬在空中。对于编订者而言,想去改写莫扎特的甚至一个细节也不容易,这也即是为何一个通常的规则是:最好就按莫扎特所写的不折不扣进行印刷(和演奏)。

它是一个总结,一个将综合作为解决的经典例证。

　　大调和小调的对立与综合,位于中心而又持续不断,其长时段的构思概念令人瞩目。它意味着低音总的来说保持着绝对的稳定,与之相对,和声上是持续不断的紧张,常常与一个不动的踏板音一起出现。由于在乐章的开始乐句中就立即出现了大小调对比,它在大范围结构中运用也顺理成章①。这种稳定与紧张之间规模宏大的不确定性——一种富有特征的音响,体量庞大而又很不安分——是这首作品具有一种安宁力量的关键。

　　该作品中所有的元素都为这种团块集聚的效果[effect of mass]作出贡献。如我们所见,使用固执的重复是乐曲通篇的特征:这首作品不仅让我们联想到贝多芬,而且很有可能是贝多芬自己在写作《第四钢琴协奏曲》时回忆起它。发展部开始时,钢琴轻柔地接过乐队的节奏,并以此来造成一次令人惊讶的调性移动:

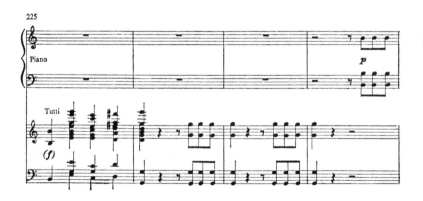

257

　　① 例如,开始的利都奈罗直接走到属调G大调(第30—50小节),但是立即就回到主小调:独奏呈示部运用这个朝向C小调的拉力,使朝向属调的运动更具表现力——音乐的路径是通过降E大调(它的建立现在很轻松)和G小调(第140—165小节)。此处音乐的深刻表现品质几乎完全来自结构而不是来自材料,再现部的平行部位(第320—340小节)在和声上更加惊人,虽然在框架中具有同等的逻辑(降E大调转入降E小调并通过半音化处理回到C小调-大调)和更深切的表现力。

而贝多芬在《G大调钢琴协奏曲》中的同样位置，以同样的力度运用了完全同样的节奏；甚至这一乐句的功能都是同样的———一次令人惊讶的转调。（但贝多芬强化了这里的效果，其途径是让转调转向看似更遥远的调性，并且让钢琴打断乐队。）①在这两首作品中，该节奏型都因同音反复而显得突出；而且，这种反复都是主题性的。贝多芬的版本更加戏剧性、更加醒目，但是或许莫扎特给人以更大的自如与力量的印象。K.503 的团块集聚力量的最后凯旋是在发展部后半———除了钢琴的音型编织之外，它还是完整的六声部复调，模仿写作几乎严格到可以称之为卡农。它是古典对位的绝技展示，完全可与《"朱庇特"交响曲》的末乐章和《唐·乔瓦尼》的舞会场景相媲美。

　　总体而言，莫扎特作品的抒情性在于细节中，而更大的结构是某种组织的力量。在 K.503 中，具体细节很大程度上是惯例性的，而最令人瞩目的表情力量来自更大的形式因素，甚至到了让沉重的交响乐风格都弥漫着忧郁和柔美的程度。大多数情形中，这种忧郁正是奇妙地来自大调向小调的最简单的转变，常常让一个主和弦就停在根音位置上：从中给人的安宁力量和抒情性的印象在贝多芬之前的音乐中是从未有过的。② 这首作品的感情与其他协奏曲相比也许尖锐性较少，但正是宽广性和微妙性的结合使该作品赢得了如此的尊崇。

　　慢乐章是一个简朴与丰富装饰的美丽结合（节奏变化极多，富于对比）。

　　① 见第 391—392 页上的引录。
　　② 贝多芬的《小提琴协奏曲》第一乐章中也运用了相类似的对主三和弦根音的强调，以及一系列从大调向小调的转变，因而也具有一种力量和柔美的扩张性效果。

如果想要装饰那些清瘦的乐句,反而会破坏它,让人惋惜。我以前演奏这部作品时曾对几个小节加了花,而现在我对自己的这种做法感到遗憾。末乐章也像第一乐章一样,因为从大调式到小调式的频繁转换而染上特别的色彩,其中有一个莫扎特很喜欢的回旋曲手法——倒装顺序的再现部(主要主题出现在最后)。K.503 的写作大约与《"布拉格"交响曲》和 C 大调与 G 小调两部弦乐五重奏同时,它完全可与这批最宏大的作品相提并论。

* * *

在此之后,莫扎特对协奏曲的兴趣几乎完全终止了。从 1784 年到 1786 年,他在这种形式中写了十多首作品;而在生命的最后五年中,他只写了三首。所有这三首作品在性格上迥然不同。也许最奇怪的是那首所谓的《"加冕"D 大调协奏曲》K.537。音乐家和历史学家都对这首作品颇有微词。但这是莫扎特在整个 19 世纪和 20 世纪大多数时间中最流行的协奏曲作品,它的音乐理应得到更多的尊敬:它从历史学角度看是所有莫扎特作品中最"进步的",最靠近胡梅尔与韦伯的早期或者说初期浪漫主义[proto-Romantic]风格。它甚至在炫技的风格方面也最靠近贝多芬的早期协奏曲。我们只需比较

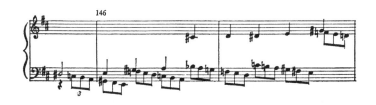

与贝多芬《第一钢琴协奏曲》的一个细节即可:

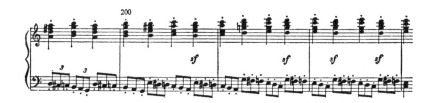

可以说,胡梅尔如果不仅有显著的才能而且有天才,那么这首作品就会出自胡梅尔笔端。

259　　在一个重要的方面,这首协奏曲是一个革命性的作品,因为它转移了和声与旋律方面的平衡,以至于现在结构很大程度上依赖于旋律的接续。这在开始的利都奈罗中就已经很明显,它具有很长的过渡性的非主题性段落,将一个片段与另一个片段分割开来:

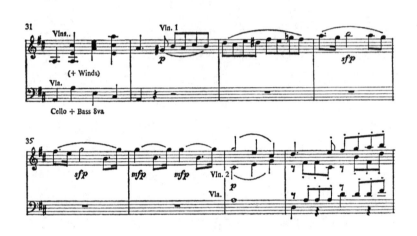

或者,甚至更为显著的有:

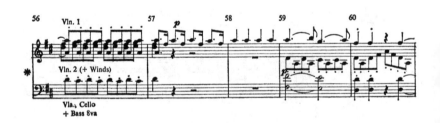

在上面的引录中,倒数第二小节(第 59 小节)旋律的开始本身就像一个起拍[up-beat],因而它像是过渡的延续,同时也是一个开始。这些过渡性的乐句,一般是预留给独奏呈示部作扩展之用,而在这里于开始的乐队陈述中就已经使用,这是为了放松结构。主题的旋律方面被强调得超过它们的和声功能,超过了它们在导向流动中的部位。应该提醒,这些过渡

性乐句无一是解决;它们在解决的终止式之后到来,因而它们是运动的纯粹悬置,是填充了的休止。它们的唯一目的是美妙地让我们等待下一个旋律开始。

　　这种对和声与节奏结构的放松带来了张力的弱化,因而需得到来自其他方面的补偿——于是就出现了繁盛的炫技性音型编织。在莫扎特以前的协奏曲的呈示部结尾,这种音型的运用仅是为了提升已经建立的张力;现在,它的运用实际上是为了创造亢奋感。很自然,音乐中增加了辉煌性和复杂性:

260

　　这既不像 K. 467 那种沉重性和庄严性,也不像 K. 466 的戏剧性(这两首协奏曲在 K. 537 之前使用了最辉煌的钢琴音型),但是相当复杂和丰富,对于耳朵而言有点难以跟随:它具有自身的兴趣,几乎与该乐章的其他材料没有什么关系。

　　松弛的旋律结构,以及依赖于音型编织来增加张力,这都是早期浪漫主义风格的特征,如胡梅尔和肖邦的协奏曲。正是莫扎特而不是贝多芬显示出,古典风格怎样能够被摧毁。为了鉴赏 K. 537,我们不能够带着与其他作品相同的期待来聆听它。它需要以后来的标准进行评判:从这种角度看,它可被看作是早期浪漫主义钢琴协奏曲中最伟大的一首。辉煌的回旋曲具有开头乐章一样的性格,但是小广板[Larghetto]是莫扎特风格最后发展阶段的一次预示。其性格如此单纯,以至于如果它不是一首

杰作，就仅仅是动听而已。它已经完全是那种通俗、清瘦、几乎是"貌似天真"［*faux-naïf*］的风格样板——而这恰是《魔笛》的光荣。

在莫扎特的最后一年，他写了两首更加依赖于室内乐的雅致性交谈而不是协奏曲风格的戏剧性对峙的协奏曲。《A大调单簧管协奏曲》K.622与两首A大调的钢琴协奏曲——K.414和K.488——在抒情性方面，甚至在主题和它们的和声内涵上都非常靠近。最后一首钢琴协奏曲，降B大调的K.595，写于六个月之前，也具有同样自由的抒情品质，但其发展部开始时就已经逐渐被一种富于表情的，甚至有时是痛苦的半音性所全面渗透。两首协奏曲都给人造成一种整体的印象——连续性的旋律线条像是取之不尽的源流，很奇妙既是没有间断的，又是清晰划分的。然而，音乐的结构既不是一种松散的旋律接续（如在K.537中），又不是一种没有变化的流动。

莫扎特在这两首晚期作品中运用了一种交叠的乐句节奏的体系，并让其毫不起眼地服务于汩汩流出的抒情创意，同时又并不丧失任何张力和尖锐性。在《单簧管协奏曲》中，例如：

261

在第 102 至 105 小节间的某个地方，一个新的乐句已经开始，但——在聆听的瞬间——我们并不清楚究竟在何处。事后我们才明白（至我们听到 106 小节的时候），新的乐句开始于第 104 小节的第一拍，但当我们原先听那一小节时，我们所意识到的仅仅是运动的连续性。莫扎特以这种方式同时达到了清晰的表述［articulation］和不间断的流动。这个例子也许可被称为连续性的清晰表达：这种互补性的过程——一种分断性的运动的整合——在该作品乐谱的几页之前也可以见到：

第 76—77 小节是第 75 小节的终止式的结束，同时也是一个新乐句的开

始;78—79 重复了 76—77 的和声但转入小调,而乐队伴奏的精确平行使之成为 76—77 的回答以及一个四小节乐句的结束;然而,与此同时第 78 小节又是一个单簧管上新乐句的开始,它走到第 80 小节并继续向前。类似的例子不胜枚举。这种燕尾榫般的接合,以及朝向两面的乐句的双重意味(既是完成,又是开始),对于莫扎特而言都不是新的东西,但是我认为他从没有像在最后两首协奏曲中所显示的那样达到如此精妙和持续创意的发展高度。这种形态的清晰和连续性之间的平衡,使《单簧管协奏曲》的第一乐章听上去像是一首无终的歌曲——不是一个乐思的衍展,而是一系列的旋律,从一个流向另一个,中间没有缝隙。

最后一首钢琴协奏曲 K.595 的开头快板更加复杂一些,但同样给人留下连续性旋律的印象。获得抒情连续性的手段在此甚至更加精致。我忍不住要引录该作品中最令人喜爱的片段之一:

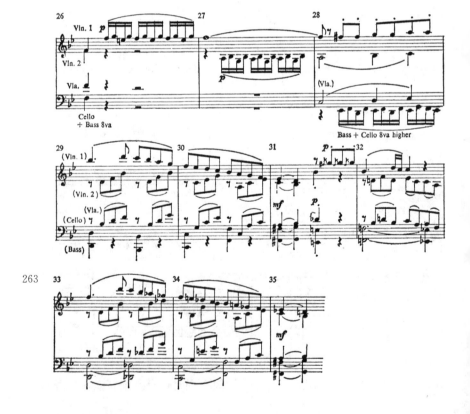

由于我们不得不等待一刹那来自第 28 小节的中提琴和第二小提琴声部线条的解决，起始于第 29 小节的乐句开头就被赋予最微妙的一种急迫感；和声的交叠跨越了那个八分音符休止，而两个乐句间的另一个联系已经通过第 28—29 小节的第一小提琴线条得以缝合。这个乐句在第 33 小节被重复，它与其前身的统一现在进一步得到强调，因为大提琴和低音提琴上美妙的低音线于第 32 小节开始，并不间断地走到第 35 小节。

在这同一个段落中，莫扎特不协和音的甜蜜性达到了最强的表现力：第 33 小节中，第一小提琴的 D♮ 和三个八度和四个八度之下的大提琴与低音提琴上的 D♭ 之间的不协和是调性音乐中最痛苦的冲撞之一。这一冲撞的凶暴性在最可能短暂的时间内被灵巧地侧身躲避，所替代的是一个更能被接受的不协和关系，但是我们的耳朵和我们的记忆都补充提供了所有的表现力，尤其是第一小提琴如此突然的上升至 D♮（叠加低音部的 D，就在它运动至 D♭ 之前）。这样，该小节的第三拍，就有一个未被演奏但在听觉中被想象到的小九度（D - D♭）的刺耳音响，还加上一个大七度（D♭ - C），这就造成了最不协和与最富表现力的和声效果，但又祛除了真正演奏它的刺耳性。通观这首作品，最痛苦的不协和关系被召唤出来，但又都被软化。这个片段是该协奏曲中的一个重要时刻——将要扮演极其关键角色的小调式和半音性第一次在此出现，这是该作品无边无尽的忧郁性的第一个标记。发展部中，每两个小节调性就会发生变化，将古典调性带至可能极限的最远端；半音性的色调达到了五彩斑斓的程度，而配器和空间布局极为透明：尽管情绪极为悲痛，但却从不扰乱旋律线的优雅。

最后一首钢琴协奏曲与《单簧管协奏曲》都是私密的陈述：形式的开掘从来不是为了外在的效果，而表述的口吻总是保持亲密无间的色调。慢乐章升华并维持在绝对单纯的状态中：主题的乐句结构中，一丁点的不规则都会显得是一种干扰。旋律心悦诚服地接受自己减缩至几乎完美的对称，并成功地征服了其间所有的危险。莫扎特创造并完善了古典协奏曲的形式，他最后以全然个人化的方式运用这种形式，真可谓是天理命定。

二、弦乐五重奏

　　一般公认,莫扎特室内乐中最伟大的成就是采用两把中提琴的弦乐五重奏。中提琴是他最喜爱的弦乐器,演奏四重奏时他习惯于挑选拉中提琴;在《交响协奏曲》K. 364 中,他演奏的很可能是中提琴独奏,而不是小提琴独奏。这种偏好也许不仅因为中提琴的音色,而且也由于他喜爱丰富的内声部写作:在他的音乐中,具有某种自巴赫逝世之后就从音乐中消失了的音响的丰满性和内声部的复杂性。"音符太多"是对莫扎特的责怪,巴赫同样也遭此指责:在大约 1730 年之后,这种音响不再时兴,18 世纪晚期偏好一种更为干净和清瘦的声音。尽管有这种趣味,当莫扎特接手弦乐五重奏时,这种形式却很流行,如博凯里尼大量平淡而悦耳的此类作品可资证明。但在莫扎特之前,该形式被处理为带伴奏的两位独奏家(第一小提琴与第一中提琴)之间的二重奏,由此在很大程度上避免了较为沉重的音响。这种竞奏[concertante]因素在莫扎特那里尚未完全消失,尤其是他不成熟的第一篇习作——降 B 大调的 K. 174。这种处理手法将这一形式转译为一种嬉游曲,去除了所有的严肃可能性:它既不允许协奏曲中一个大型组合与一位独奏家之间的戏剧性对比,也不允许室内乐的复杂私密性。仅仅在晚期海顿的三重奏的古怪而狂想的风格中,竞奏性的室内乐才达到了真正的深刻性,而在这里,键盘的全部资源又是不可或缺的。弦乐四重奏有时被肤浅地处理为第一小提琴独奏的伴奏,而竞奏性的弦乐五重奏是这一习惯的懒惰延伸:如果这类五重奏有更多的变化,本质上也不会更有趣。

在莫扎特生涯的三个不同时段,他转向了弦乐五重奏,而且总是在写完一组四重奏之后,好像为四个乐器写作的经验促使他上手那个更丰满的媒介。年仅17岁时,他就写成了他的第一首五重奏。1772年,他刚刚接触到海顿的那组四重奏Op.20,发现这里有室内乐的新鲜构想并受到启发,于是写下了六首四重奏,其中他竭力吸收海顿的语言,结果是笨拙的音乐与他更为自然的优雅进行之间不停的交替。一年之后出现了《弦乐五重奏》K.174,一个较少约束但从常规看也更雄心勃勃的作品。当然,这首作品充满了可圈可点之处,而大多数都具有海顿风味:小步舞曲中,对一个由两音构成的音型的机智运作几乎不让海顿这位老手;末乐章中一个货真价实的假再现;以及头尾两个乐章中对休止的不同寻常的戏剧性运用。更具典型莫扎特气质的是对这一媒介的特殊声响的挖掘处理,如小步舞曲三声中部的回声效果,乐器重叠(八度或三度)的持续使用,以及高低不同乐器的对答交换。最独特的片刻也许是慢乐章的开头——它的伴奏音型是齐奏,加弱音器,因其深刻的表情特质而几乎成了一支旋律。

265

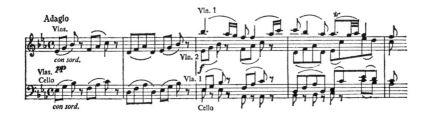

在这样的段落中,某种机智的歧义——实际上是一个语法上的双关用法——完全成为了风格的组成部分,以至于它不会干扰音乐的强烈性,而只是作为一种表达情绪中的得体举措而被遗留下来。

这首早期作品最令人吃惊的是它的构思宽广性,在这方面它超越了所有此前莫扎特刚写过的弦乐四重奏。与弦乐四重奏的写作相比,古典时期对平衡的感觉,要求赋予五重奏中更充实、更丰满的音响以更大的框架——当然是在此时莫扎特自身的风格语境中。竞奏因素在创造这种附加的宽广性中也许非常关键,但实际上,K.174新的宏伟性最让人瞩目,恰恰是竞奏风格完全阙如之时。末乐章中的对位手法极为复杂,其错综

曲折远远超过早期弦乐四重奏的赋格乐章，莫扎特自己很多年后才赶上；开头乐章因其独奏段落和回应效果而具有扩展的戏剧性格，这是莫扎特在弦乐四重奏中尚未尝试过的。这首作品的直接样本绝不是原先人们所想的米凯尔·海顿，更不是博凯里尼，而是约瑟夫·海顿的"太阳"四重奏。然而，将海顿的技巧沿用到弦乐五重奏更丰满的音响和更松弛的步履中，这一试验只达到了部分成功；织体的转换常常过于令人震惊，而不是令人信服。但话说回来，莫扎特在 17 岁时对五重奏和四重奏之间的根本不同的本能理解依然值得称道。贝多芬在他这一形式的第一个也是唯一的作品中——《弦乐五重奏》Op. 29，作于 1801 年（同年，他完成了六首弦乐四重奏 Op. 18）——也达到了同样的结论。这首五重奏具有六首四重奏无一具有的宽广性和安宁的扩展性；但此时贝多芬已经有莫扎特的一系列伟大的五重奏作为指引。

266

14 年过后，莫扎特才又回到弦乐五重奏。1773 年后他同样也离开弦乐四重奏有十多年之久；这次回归室内乐再度是受海顿启发：革命性的"谐谑"四重奏 Op. 33 在此时出现。莫扎特 1782 至 1785 年的六首弦乐四重奏再次效法那位年长的作曲家，向他致敬，只是这位年轻的作曲家现在已经胸有成竹，而且极富创意。在完成这些四重奏之后一年，他写作了美妙无比而又全然个性化的《"霍夫迈斯特"四重奏》。随后他于 1787 年回到弦乐五重奏，写下了两首在幅度上甚至比海顿为乐队所写作的任何作品都更为宏伟的五重奏。然而，他的耳边仍然回响着海顿 Op. 33 的记忆。《C 大调弦乐五重奏》K. 515 的开头：

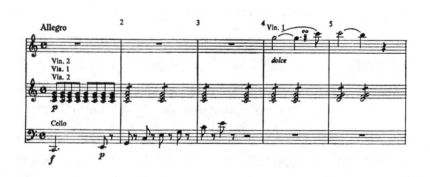

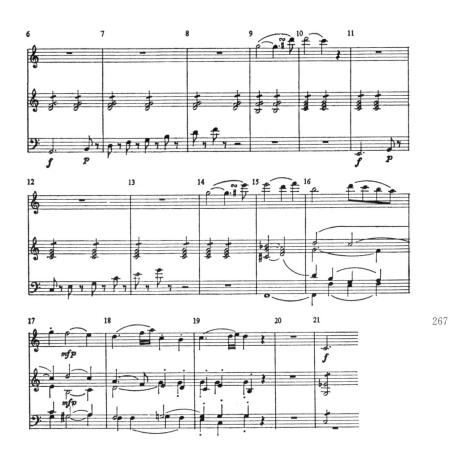

267

显然让人回想起海顿 Op. 33 No. 3"鸟儿"[*Bird*]的开头小节(引录于第 65 页):同样是大提琴中的上升乐句,同样的内声部伴奏运动,同样的第一小提琴的位置安排。然而,海顿的神经质节奏被回避;作为海顿独立的六小节乐句(在其间,运动被突然打断)的替代,莫扎特采用了一系列连贯的五小节乐句,具有绝对的不间断连续性。换言之,一个更大的乐段结构被置于海顿的乐句体系之上:第一乐段的二十小节被划分为 5、5、5、4+1(最后一小节为休止——海顿在 Op. 33 No. 3 中对静默的非凡使用甚至也被考虑在内,但是在此处更大的乐段语境中被处理得更为大气)。不规则的乐句长度保证了连续的感觉,而对称的安排则赋予音乐以平衡。该段落中第三乐句到第四乐句的转换是不知不觉的,由于小提琴和大提琴的交叠,几乎不可能说出新的乐句到底在何处开始:当小提琴还没有完成第一乐句的

回响时,大提琴就已经进入(第 15 小节)——而不是再等到我们所期盼的两小节之后——在一个新的和声之上,一个覆盖了四个八度的空间、被赋予了刺激感甚至甜蜜性的不协和音响。对称的表达在最后被消解,而休止的小节尤其显得具有戏剧性。第二个大的乐段以对称性的重复开始,颠倒了小提琴和大提琴的角色,粗鲁地开始于主小调——这是一个极具特点的惊奇效果,它同时既是如此坚实又是如此意外。

这种调性的坚实性是该作品宽广感和威严感的主要来源。在这里,莫扎特避免了真正离开主调的运动,其时间跨度比他此前写作的任何作品都更长:他将主调性换为小调,他以半音化将其改变,但在走向属调之前,他一而再、再而三地明确回到主调性。他的扩展力——延迟终止,对乐句的中心进行扩充——在这里以他此前尚不知道的尺度得到发挥。当走向属调的时刻终于到来时,属调性就像主调性一样,是以安详的稳固感得到建立:在"第二群组"中有三个完整的主题,每一个演奏两遍。这个"第二群组"有其自身的威严对称性:它的第一主题开始于一个着力强调的 G 踏板音(它现在已经变为主音),在其之上是一个具有表情的迂回曲折乐句:

268

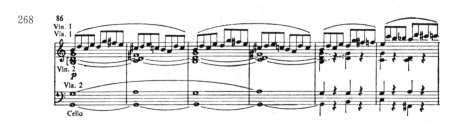

而重复时带有一个对位主题。第二主题在小提琴上有一个切分节奏,其他乐器则演奏该切分节奏的减值:

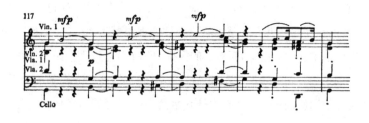

在这一终止式富有表情的非稳定性之后,踏板点重又出现:

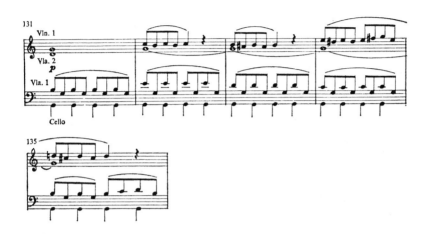

在其之上是一个乐句,它越来越多地暗示上面已经引录过的那个曲折弯曲的半音化乐句。于是,两个相似的踏板点就将表情丰富的切分节奏框在其中;"第二群组"中如此长时间的低音保持稳固不动,这是为了平衡"第一群组"的长度和对主调的聚焦。我强调这些比例,那是因为,尽管《C大调弦乐五重奏》已被公认是莫扎特最伟大的作品之一,但通常还没有被认可为他所有作品中也许是最大胆的创作。

　　《C大调弦乐五重奏》第一乐章是贝多芬之前最大的"奏鸣曲快板",比莫扎特所写的任何其他快板乐章都更长,也比海顿已经写过或将要写作的快板乐章都更长。甚至《"布拉格"交响曲》的"快板"都要短一些,而那个作品的整个第一乐章只是因为它的 Adagio[柔板]引子才达到了《C大调弦乐五重奏》的维度。在五重奏中,莫扎特对形式的主要扩展发生在呈示部中——令人惊讶的是,这个呈示部比贝多芬的任何第一乐章呈示部都更长(我相信,除了《第九交响曲》的第一乐章呈示部——两者相等)。甚至《"英雄"交响曲》第一乐章呈示部都要短一些。

　　当然,长度规模本身并不意味着什么;步履和比例才是一切。这个呈示部中不同凡响的是,莫扎特发现了贝多芬的维度的秘密。首先,这里有周期性运动的显著的等级秩序——乐句[phrase],乐段[paragraph],分部

269

[section]。正是由于这一原因，莫扎特才遵循海顿的通常作法，没有采用具有清晰轮廓的旋律，而是采用动机片断来开启乐章，这一点也预示了贝多芬在一个乐段的连续性、不间断的运动中运用这些动机的作法。莫扎特不仅摒弃了旋律，还放弃了富有诱惑力的和声色彩——这种和声用法往往出现在其他同样达到了该五重奏的表情强度的作品开头①。他延迟了上主音和弦、下中音和弦和下属的使用——而这对他极为罕见：在十四小节中，他仅仅只是规定主和属，别无其他。在这一点上，他同样预示了贝多芬——贝氏最宏大的作品的开头常常仅是勾勒主和弦。莫扎特的呈示部的调性区域通常具有海顿更为神经质和更为开放的戏剧形式所没有的安详稳定性：当这种稳定性与海顿呈示部的动机技巧和扩展性相结合（如在此处），并与大型周期性结构的微妙但又清晰而明确的感觉相整合，这一乐章的威严壮丽的比例就成为可能，同时又不减弱弥漫在整个作品中的抒情强度。

要扩展那个从舞曲中衍生、后来被称为"奏鸣曲式"的并不庞大、但富有弹性的对称结构，主要的问题一直是，如何，以及在哪里增加分量，但又要避免破坏比例、损害统一？最简单的解决办法是增加一个又长又慢的引子，如《"布拉格"交响曲》和《降 E 大调交响曲》，又如光彩的《G 大调钢琴与小提琴奏鸣曲》K. 379；但这总是一种外在的手段，一个附加的概念，缺少有机综合性，直到莫扎特的《D 大调弦乐五重奏》和海顿 1790 年代的交响曲，才显露出引子和接下去的快板之间的新联系。在扩展奏鸣曲式的过程中，海顿通常是扩大该曲式的后一半——不仅是扩充"发展部"，而且也在再现部中继续发展。如果增加头一半的长度，那是既困难又危险的：一个奏鸣曲式的呈示部仅仅基于一个动作：建立一个对极；将其延迟太久，就会消解所有的能量，会导致混乱；而一旦到达这一对极，呈示部头一半所剩下的一切就都倾向于只具有终止式的功能。在协奏曲中，推迟

这一终止式的出现是最简单、最具正当性的程序，这是独奏家炫技片段的

① 有些作品如《"朱庇特"交响曲》和更早的《C 大调交响曲》K. 338 的第一乐章，在音乐开头也有类似的对简单的主属关系的强调，但是这些作品没有这种表情的强度，仅仅是希望达到宏大或辉煌。

合适时机:终止时的炫技恰是乐章结尾时的"即兴"华彩段的来源。这种辉煌性在钢琴奏鸣曲中会显得空洞①,在协奏曲中却是戏剧性的必需:它给予独奏乐器可与全体乐队相等同的分量,并以此达到一种令人满意的平衡。(在某些 19 世纪和 20 世纪的作品中,炫技性达到了如此的比例,连乐队本身也被压制下去,仅仅在这时,辉煌性才变得令人生厌。)无论怎样,在协奏曲的特殊案例之外,这种向炫技性的求助对于"奏鸣曲式"并不合适。

在《C 大调五重奏》中,莫扎特选择了最困难,也是最令人满意的办法——增加奏鸣曲的头一半的范围,即扩充开头的主调段落,也即"第一群组"。这意味着,不是对一个动作的戏剧化,而是对拒绝动作的戏剧化,创造张力的同时又仍然位于解决的极点。为了获得这种戏剧化,莫扎特使用了美妙绝伦的各种手法。他在一开始推迟使用半音化色彩,但随着音乐的行进又越来越多地逐步引入。在走向属调的过程中,他采用了传统的手段,即变化陈述[counter-statement](即,重复乐章的开头乐句,并在重复没有结束时就开始转调),但是激进地改变了它的面貌和功能:开始的乐句确实被重复,但却在主小调中——这一处理给人以和声运动的假象而其实停留在原来的地方,使主调性不稳定,但并不真正摧毁它。

随后,是一个和声进行的最不同凡响的扩展:一个简单的变格进行 IV - I

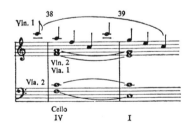

被装饰处理为:

① 《降 B 大调奏鸣曲》K.333 的末乐章通过对协奏曲回旋曲的某种机智而公然的模仿达到了这种辉煌性。

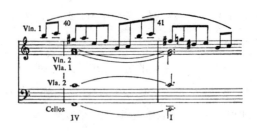

271　F大和弦再次开始,但随即转入 F 小调,该终止式被拉长,并导向"假终止":

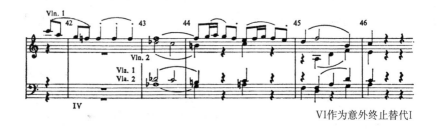

VI作为意外终止替代I

最后而且是最华贵的笔触是,这个乐句又一次重复时,F小调和弦的Ab音被作为一个非凡内部扩充的低音基础,但整个轮廓仍然是同样的终止式:

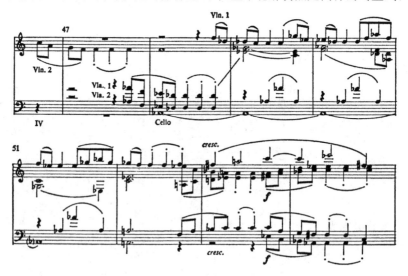

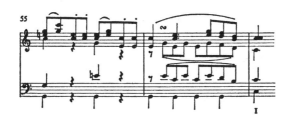

在其中,原先五个小节现在变成了十个小节,和声的共鸣被极大地拉宽,但却没有真正地离开主调。(在再现部中,这一乐句甚至更长,游弋远至升 C 小调,但仍然没有改变它的基本形态和目的。)之后,半音化的运动才第一次变得真正具有导向性:

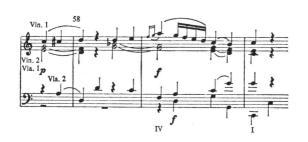

272

尽管在导向属的运动开始之前,仍然又一次以同样的 IV–I 终止式回到主。该作品前所未有的威严性,正是来自长时间对运动的拒绝以及主调和声的坚固性,而它的抒情尖锐性则来自使音乐的比例能够让人察觉到的半音变化。

　　顺便提一笔,贝多芬如果选择扩展"第一群组"(实际上他很少这样做),他往往采取非常不同的策略。在若干作品中(例如,Op. 10 No. 3 和 Op. 2 No. 3),他在建立属调之前,会以一个新的主题走向另外的第二调性,这种做法有时引发愚蠢的讨论——究竟哪儿是"真正的"第二主题:音乐学有时会去涉及荒谬的形而上学问题。在《钢琴奏鸣曲》Op. 111 中,他追随《"朱庇特"交响曲》的末乐章,用一个赋格性的发展段扩展了主调区域,之后才转入下中音调,这是他的属调替代。《第九交响曲》采用了一个特殊的微妙手段:贝多芬在降 B 大调(下中音调,他再次将其用作属调替代)上重新演奏主要主题,但其方式是好像调性还没有离开 D 小调这个

主调。通过这种办法,他拉长了第一群组,醒目而戏剧性地扩展了主调性的重要意义,并以此准备他的转调——以迅雷不及掩耳的一击。对于贝多芬,这是非常典型的——他最宏大的作品应该也是最经济的。

　　如果听者用钟表度量自己的经验,《C 大调弦乐五重奏》的发展部会显得太短;但是复杂性和表情强度对于长度而言不仅是替代,而且意味更多。这个发展部是莫扎特最丰富的发展部之一:高潮是四个声部的二重卡农,第五声部(第二中提琴)则是一个自由对位:

273　整个发展部几乎全在小调中,因此回归 C 大调显得非常大气,犹如重见光明。(这种小调的着色也决定了消除再现部第一群组中主小调的变化陈述,因为在此显得多余。)尾声的音乐,出于此前音乐的大尺度要求,完全是大师手笔:结束部主题,在呈示部中是一个 G 音上的主音踏板①,在这里又一次出现——当然变成了属音(而不是主音)踏板:

①　在第 268 页被引录。

这是一个长达 47 小节的巨型终止式,其轮廓本质上是所有终止式中最简单的,尽管在细节上活跃而精彩:

尾声的小节数

结构的简单性是该风格具有生命力的保证:而当"奏鸣曲"变成学院式的,它就不得不依靠持续注入新材料和模进式的发展来进行扩充。此时,莫扎特依然可以随心所欲地给这一形式负载他所想要的分量——无论是表情份量还是体积分量。

该五重奏的其他乐章也具有同样的宽广性。慢乐章和末乐章都是没有发展部的奏鸣曲乐章,呈示部以巨大的尺度进行铺陈:两个呈示部都以松弛的笔法开始,两个清晰有别的主题在主调中接续陈述。慢乐章是一个为第一小提琴和第一中提琴所作的歌剧二重唱:结尾时甚至有一个完全写出来的、具有明确规定的两件乐器的华彩段。末乐章尽管在组织结构上类似慢乐章,但很恰如其分地具有回旋曲的某些特征:方正而边界清晰的主题,松弛的过渡,段落性的结构。奏鸣曲的"第二发展部"(位于再现部的第一和第二群组之间)有所扩充,强调下属——如传统的惯常作法;但恰恰这也是"奏鸣回旋曲"的"发展部"的部位,我们常常也在这里发现一个下属调中的新主题。在这一乐章中,我们正好可以看到奏鸣曲末乐章中潜在的奏鸣回旋曲,而且能够理解它之所以存在的理由——不是历史性的理由,而是审美性的理由。一个末乐章所必需的松弛性和它较少戏剧性的性格允许莫扎特发挥自身丰沛的旋律资源:在"第二群组"中,有三条全新的旋律,第四条是从这三条旋律中的一首中衍生而来,第五条是从开头的主题中发展而来,而最后一条旋律也许是最令人吃惊的,如果说不是最优雅的: 274

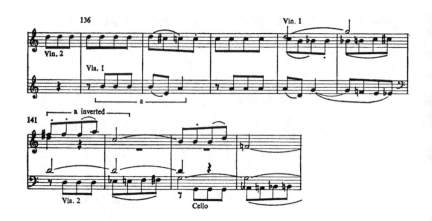

第一小提琴在此以其原始形式演奏第一主题,但第一中提琴已经将其进行部分的倒影处理,并且使用了节奏移位。在末乐章的呈示部中就具有如此的丰富性和复杂性,我们就很容易理解为何莫扎特选择放弃一个主要的发展部,也放弃了在开头音乐的回归后采用一个新主题——以此既避免了完整的奏鸣曲式,也避免了完整的回旋曲式。《G小调五重奏》K. 516 的终曲也以同样的模型进行设计,在一开始的主调中包括两个慷慨的主题,但这一乐章在两个方面向回旋曲方向靠拢:在再现部的第一主题之后有一个下属调中的新主题;在尾声中重现了开始两个主题的片断。

<div align="center">

* * *

</div>

《G小调五重奏》的终曲以其所有的复杂性提出了古典终曲的问题——不论是真实的还是想象的问题。这是一个常常令人感到失望的乐章。的确,与其他乐章相比,该乐章的演奏常常包含较少的理解,而这恰恰对于我们是挑战——要去说明为何该乐章引起了这种无心的演奏。18 世纪晚期的终曲的任务究竟为何,与后来时代对有效结尾所持的概念之间,应该拉开距离。《G小调五重奏》是最伟大的悲剧作品之一,但正因为这个原因,许多今天的听者公开或私下都更偏好一个具备柴科夫斯基的《悲怆交响曲》那样表达直率悲情的结尾,但这不是莫扎特的错误。到贝多芬时情形并没有什么改变:《F小调弦乐四重奏》作品 95 末乐章的尾声在很多人听来显得无足轻重,如

果不是琐碎无聊的话。而针对《第九交响曲》终曲的反对意见已经司空见惯，不会令人惊讶，即便这些反对意见来自那些本应更有学识的人士。

终曲的问题自然是如何以足够的分量、严肃性与尊贵性以抗衡开头乐章的问题。但是，如果终曲的概念是古典式的针对整个作品的解决，就不会有任何问题。毕竟，除了莫扎特自己的敏感直觉，没有任何东西阻止他写作一个如第一乐章同样复杂和编织紧凑的末乐章——例如勃拉姆斯《第三交响曲》的终曲。贝多芬可以写作一首结构严谨的合唱作品，如《D大调弥撒》的"荣耀经"。而《第九交响曲》的合唱终曲之所以在形状上比较松散，那一定是因为他觉得如此处理比较合适。终曲一般比开头乐章要求较为简单、较少复杂性的形式：这即为何它通常是一首回旋曲，或是一组变奏曲（如在莫扎特《G大调钢琴协奏曲》，或贝多芬的"英雄"交响曲和《第九交响曲》中）。如果它是一首"奏鸣曲"，就必然会是这一形式较为方正和简单的版本；有时它的结构会有意被处理得松散一些，如在贝多芬的《第五交响曲》中，发展部有速度的变化（谐谑曲的回归），或在莫扎特的《F大调钢琴奏鸣曲》K. 332中，同样的位置上会安排一个下属调中的新主题。但是，无论何种情况，终曲的主题材料在节奏上总是比第一乐章更为方正[①]，往往刻意强调终止式，乐句结构非常清晰，在第一个主题完全收束之后才出现真正的和声运动。（例如，在贝多芬的《第八交响曲》的末乐章中，终止式被粗野地打断，而此处当主题结束时甚至有一个短暂的停顿。而另一方面，第一乐章的开始主题尽管貌似很简单，却直接进入之后的音乐。）如果终曲是一个慢乐章，复杂的形式（如在马勒的《第九交响曲》中）则根本不可能出现：在这种情形中，唯一的形式可能是一组变奏[②]，或是一个慢速的小步舞曲。

① 这种方正性的唯一例外是对位性的末乐章，如海顿的诸多四重奏，莫扎特的《G大调四重奏》K. 387，《"朱庇特"交响曲》，以及同样著名的贝多芬相关作品。这些作品构成了特殊的情况，首先因为它们都是某种程度上的对早先风格的复兴，或者更恰当地说，是一种对过去的现代化利用；其次，因为它们都是某种程度上的技巧展览——这些作品之于18世纪的作曲家的意义，相当于炫技性末乐章之于独奏家。也正因如此，感情的复杂性也较其他乐章更低；甚至贝多芬的《大赋格》在结构上也比Op. 130的开头乐章更为松弛和简单，尽管它在织体上很复杂。

② 海顿的《弦乐四重奏》Op. 54 No. 2的Adagio［柔板］末乐章无论从什么方面看都是一个奇怪的作品，它看上去是一个松散的三段体，但其实是一组自由变奏。

古典终曲中戏剧复杂性的边界在莫扎特的《G 小调交响曲》中达到极限：充满失望和激动的情绪，节奏上它是莫扎特所写过的音乐中最简单、最方正的作品之一。主要主题绝对规则，分为两个均等的部分，每一部分用同样的主调终止收束，并且重复演奏一次。除了发展部开头放电般的时刻（即便在这里也是被整合进两个四小节的乐句中，其后是一个规则的两小节过渡），节奏的冲动勇往直前，但从不让人惊讶。所有的和声探险都集中在发展部，而呈示部尽管有几处半音性的段落，但绝没有任何一处堪与第一乐章中第 58—62 小节这个段落的和声歧义性相比。乐句的划分也绝对直截了当：所有在开头乐章中出现的榫卯接合、切分节奏和悬置一概消失。这并不是否认这个末乐章中的戏剧紧张，而是说该乐章从本质上看是解决、落实和敲定。这种说法听上去可能有些同义重复，终曲本来就是结束和完成。但是古典作曲家对终曲的理解是非常顶真的，对"开放"的效果尚无任何预想，不会去尝试第一代浪漫主义者打破框架感觉的所作所为。

小调作品中的大调终曲自然是更大尺度的"辟卡迪三度"[tierce de Picardie]。在 18 世纪的调性中，一个大三和弦仍然比一个小三和弦紧张度更小，可以给出更令人满足的解决。海顿在其后来的作品中放弃小调的结束，并不是某种到达中年时的乐观爆发，而是一种针对解决的古典趣味的发展。在较晚的三重奏中，他可以将小步舞曲形式作为终曲，在此他甚至允许自己沉浸在《升 F 小调三重奏》中的深切动情的小调末乐章中。在结束时转向大调绝不是对公众的妥协退让：《唐·乔瓦尼》的第二个维也纳版本比原初的布拉格制作版对外部压力作出了更多的退让，也正是在这个版本中大量削减了原先 D 大调的结尾。莫扎特难得选择在小调中结束——即，当音乐完结时，某些和声的紧张仍然回响在听者心中。如果他这样做，他总是进行某种补偿，或是对乐句和划分[articulation]进行简化，如在《E 小调钢琴与小提琴奏鸣曲》K. 304、《A 小调钢琴奏鸣曲》K. 310 和《C 小调钢琴奏鸣曲》K. 457 中；或是采用分段式的变奏曲形式，如在《D 小调弦乐四重奏》K. 421 和《C 小调钢琴协奏曲》K. 491 中。而所有上述作品中，就复杂和痛苦程度而论，都不能与《G 小调弦乐

五重奏》的头三个乐章和终曲的引子相提并论。

　　终曲的分量把握对于莫扎特而言并非不是一个真正的问题,如我们在《A 大调钢琴与小提琴的奏鸣曲》K.526 的手稿中所见。像 C 大调和 G 小调两首五重奏一样,该作品的末乐章开始也是主调中的两支旋律,彼此相连,但相互有别。莫扎特起初还不能决定,到底是在转调前收束主调中的第二个主题(如在《G 小调五重奏》中),还是将其作为一个跳板,在该主题看似完成之前导向属调(如在《C 大调五重奏》中)。这里的基本问题是,究竟在多大程度上需求形式的松弛性和周期性节奏的方正性。莫扎特最终决定采用较少段落性的形式,于是写成了一个"奏鸣回旋曲",其中的发展部结合了两个具有解决功能的和声力量:其一是关系小调中的一个新主题,其二是开始于下属调中的再现部。与开头乐章更为"有机的"构思相比,末乐章的松弛结构同样也允许包容极为多样的情绪和技巧。(必须承认,这些松弛的形式有时会造成即便以古典标准看也不太合格的终曲,如在贝多芬的《"克鲁采"奏鸣曲》或莫扎特的《G 大调钢琴与小提琴奏鸣曲》K.379 中,这两个终曲都是变奏曲,尽管很可爱,但都是用装饰性的风格和辉煌来匹配前几个乐章的凶暴力量。)

　　从《G 小调五重奏》中可以明显看出,它的姊妹篇《C 大调五重奏》中大幅增加的维度并不是莫扎特风格发展中一个孤立和古怪的试验。这种扩大是他对弦乐五重奏体裁所持的构思概念的一个组成部分。这种音响所要求的空间增大不仅引起时间跨度的增加,也引发调性团块体量[ton-al mass]的增加。《G 小调五重奏》的第一乐章如同《C 大调五重奏》的第一乐章集中于主调区域,其规模远远超出了莫扎特在任何弦乐四重奏中所允许的界限。这使得具有半音性刺痛和萦绕不散感觉的开头音乐直至今日仍能以其赤裸裸的悲痛情愫让人震惊。这个音乐开场对于 18 世纪的最后 25 年是独一无二的——它直接呈现了如此深刻困扰的感情,到二十小节时已经达到了紧张的节点,而其他所有的作品都会将这一节点保留至相当靠后的部位。

　　然而大师般的掌控如往常一样稳如泰山:一个新的主题在主调中被陈述,随后作为过渡导向关系大调,再后重复演奏,并被深刻地予以强化。

该主题有两个形态,分别如下:

由此,在开头音乐的暴风雨之后,因为这一新主题后来更为复杂和激动的陈述,所以避免了任何反高潮和松怠的感觉。与此同时,"第一群组"像在《C大调五重奏》中一样被扩大,因此其规模维度就与感情烈度相吻合。悲剧被允许自由地伸展,这即是为何这首作品像《G小调交响曲》一样,其感情力量同时既是客观的又是个人的。(后来的作曲家需要几乎完全相反的手法程序:肖邦、李斯特和舒曼限制了表情的因素,因此他们才能在这些因素达到最强烈的时刻戛然而止。瓦格纳试图通过一个较长的时间跨度稀释这种技巧,而勃拉姆斯则试图将这种技巧与古典形式相调和;这种限制在新浪漫派作曲家如马勒和贝尔格的作品中尤其明显。)莫扎特的"古典主义"的本质是,在感情烈度和确定每首作品维度的调性稳固性之间达到平衡。这即是为何五个乐器更宏大的音响可能性允许他(四重奏没有提供这种可能性)既可以达到《C大调五重奏》体量魁梧而又宁静安详的宏伟,又能够表现《G小调五重奏》中无边无际的苦痛。这里存在着一种解决最宽泛意义上的不协和的自由,而不协不仅指称直接的冲突,更意味着范围宽广的紧张。音乐形式总是闭合性的,留给我们的是对一种得到解决的争斗的记忆,而不仅仅是这种争斗中的矛盾。

　　其他的乐章同样达到了表情的极限。很难设想,如何可以将小步舞曲的开头再向前推一步而不至于摧毁当时的音乐语言:

织体的切分性对比,以及第 4 和第 6 小节的重音,对于当时肯定都是极端行为。随着这首五重奏的行进,我们看到该小步舞曲乐章是作为一个完整的整体在奏鸣曲美学的框架中(从感情烈度和乐句结构的角度看)发挥作用,好像整首作品是以一个奏鸣曲乐章来构想的。尽管该小步舞曲充满暴力,但它处在第二个位置,紧随第一乐章,具有一个呈示部的结束主题所应有的坚决的简单和简练。慢乐章像一个发展部①一样在节奏上是整个五重奏最复杂的节点,它比任何其他乐章都更加醒目地对材料进行分裂。在第 5 小节时,我们已经看到具有发展部特点的片断化处理:

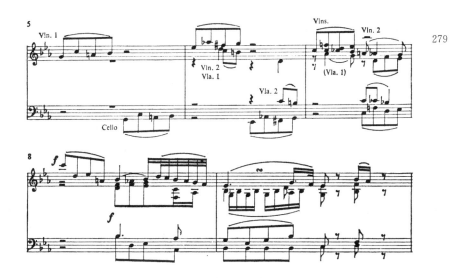

279

①　令人感兴趣的是,在莫扎特的小调作品中,如果慢乐章具有鲜明的表情复杂性,它往往会在下中音大调中(如《A 小调钢琴奏鸣曲》K. 310,《G 小调交响曲》,《D 小调钢琴协奏曲》K. 466);如果是较为简单的乐章,往往会在较近的关系大调中(《C 小调钢琴协奏曲》K. 491,《D 小调弦乐四重奏》K. 421,《C 小调钢琴奏鸣曲》K. 457)。

而且,在这里得到发展的四音音符,几小节之后就以引人注目的节奏和乐句分解被运用:

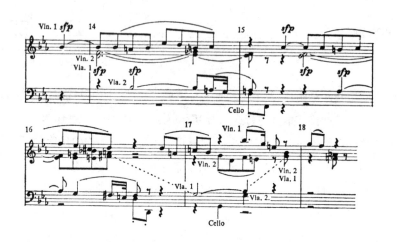

这一动机在此得到扩展,它已经在第 14 小节的小提琴上被暗示,但在第 16 和第 17 小节中它以令人吃惊的重音移位被倒影处理。乐句长度不停地在变化(这里它们是一个半小节长),说明脉动的持续变动,它从第一次引录的 *alla breve* [2/2 拍],到第二次引录的 4/4 拍,再到后来的小节中的八个脉动。和声相应地也非常错综复杂。

终曲是作为一个再现部发挥作用。它的柔板[Adagio]引子赋予该乐章足够的分量,以便使自己可与五重奏的其余部分相提并论,并将回忆与解决的双重功能分解开来。就公开运用直接的表情象征而论,该引子甚至超过了其他的乐章:内声部弦乐的哭泣节奏,叹息的倚音,刺耳的不协和音,持续始终但又被不停打断的咏叹调,*parlando*[说话式的]对同一音符的坚持,不停顿的半音运动。此前的音乐中从未想象过比这里更靠近终极失望的表情:它召回了第一乐章的调性和情调,但在感情的骚乱上更胜一筹。在这一引子之后,跟随一个具有戏剧复杂性的快板,那会是某种粗蛮的行为:最后的快板是一种必需的和解,也是一种解决。在尾声中主要主题最后出现时将其分句打断,这一手法海顿已经通常以喜剧性效果加以利用,并很快将在贝多芬和舒伯特手中变得非常熟悉,在此却具有一

丝悲凉和顺从的意味。像《降 B 大调钢琴协奏曲》K. 595 的末乐章一样，这一乐章如果演奏时仅仅为了效果辉煌就会降低其品格。它的效果在于其结构的空旷性和宽广性，以及其中简单的段落与另外具有丰富对位和公开表情的段落之间的交替转换。

在乐章的次序中将小步舞曲放在第二而不是第三，这将一首四重奏或五重奏的表情重量移至它的后一半。这种次序海顿在其四重奏中一直用到 1785 年，之后他几乎完全抛弃了这种做法①（除了 Op. 64 No . 1 和 No. 4，Op. 77 No. 2）。莫扎特在室内乐中使用这种次序几乎和正常次序一样多。当慢乐章处在第三位置并跟随一个长时间的引子，如在《G 小调五重奏》中，作品中的重心转移就会愈容易察觉。小步舞曲的固定位置并不是如此清晰：嬉游曲常常有两个小步舞曲，慢乐章之前和之后分别有一个。但看上去很明显的是，莫扎特和海顿在走向更加统一的完整作品的构想中，两人都在试验转移比例和布置乐章次序的可能性。对于莫扎特，将小步舞曲放在第二位置的主要理由也许是，希望将特别复杂的慢乐章与传统中具有戏剧性的开头乐章分开。（他不仅在两首五重奏 K. 515 和 K. 516 中这样做，而且在"海顿"四重奏中的三首作品以及在"霍夫迈斯特"中也这样做，这些作品均拥有非同寻常的严肃性格的慢乐章，或是像《A 大调弦乐四重奏》K. 464 中的变奏曲，篇幅很长。）这样就给予音乐作品的头一半和后一半更为对等的平衡。贝多芬通常遵循着更为传统的次序，在他生命的晚年又重新发现或者说重新发明了莫扎特的比例感，在其两个体量最大的作品中（《Hammerklavier 奏鸣曲》和《第九交响曲》）将谐谑曲放在了慢乐章之前②。在这两部作品中，谐谑曲的构思都是作为第一乐章的某种滑稽模仿，但是乐章次序的安排再次被用于更为均等的表情重量分布。贝多芬的晚期作品在很多方面都显示出对莫扎特和海顿理

① 然而，在此之后海顿赋予了谐谑曲以更大的重要性。

② 在四重奏中，贝多芬也在第一次尝试全新的宽阔风格时选择了这种次序：Op. 59 No. 1。《A 大调弦乐四重奏》Op. 18 No. 5 是对莫扎特《A 大调四重奏》的乐章对乐章的模仿，因而同样保持这一次序，第三乐章是慢板变奏曲。与此类似，Op. 135 的慢板变奏曲也放在谐谑曲之后。不可能以总括性的方式来描述晚期四重奏的乐章次序，但是《降 B 大调四重奏》Op. 130 在这方面显然属于《Hammerklavier》和《第九交响曲》的行列。

想的回归,尽管是在一个全然不同的情感语境中。

* * *

在完成了两首伟大的五重奏之后的 1788 年,莫扎特没有为弦乐写作任何室内乐,除了为弦乐三重奏写的《嬉游曲》K. 563。这是一篇在对位
281 与和声上具有丰富内涵的音乐散论,表层姿态放松自如,以精巧反衬出别致,整首作品提炼出莫扎特技巧和经验的精华。在 1782 至 1786 年间的七首四重奏中熟练掌握的为四件乐器写作的规范性技巧,以及 1787 年间在两首五重奏中的巨大篇幅扩展,在这里的弦乐三重奏的限制中得到集中锤炼。18 世纪和 19 世纪的任何其他作曲家中,除了巴赫的六首三重奏鸣曲(键盘乐器为双排手弹加脚键盘),再没有一人如莫扎特那样理解为三个声部写作的要求。作为一首弦乐三重奏,这首作品是一个孤例,远远高于莫扎特这一形式中的所有其他作品。这首作品也是贝多芬晚期四重奏的一个有趣的先行者,它将嬉游曲形式(有两个舞曲乐章和两个慢乐章,其中一个是一组变奏曲)转型为严肃的室内乐,将原先的公众性转变为纯粹的私密性,并且如贝多芬在他的晚期室内乐作品中许多短小、中间的乐章所为,升华了"通俗的"因素,但又并未对其出身起源避而不见。在莫扎特的这首嬉游曲中,三声部写作的学究性展览和一种通俗的体裁达至完美综合,但却没有半点歧义或者勉强的感觉。

1789 年,莫扎特开始写作三首系列弦乐四重奏,这将是莫扎特最后的此类作品,专为普鲁士国王而作——他继承了家族的音乐传统,自己是个业余大提琴手。这些四重奏中增加了很多独奏的写作,通常这一特征被归因于莫扎特想取悦国王。其他乐器的独奏是为了平衡大提琴的独奏段落,这保证了该作品风格的完整性。其中的前提假定是,仅仅为了自身效果的辉煌对于古典心智而言是一种冒犯。然而,每一个伟大的作曲家都会为了辉煌自身而喜爱它,而莫扎特对辉煌的价值看得很高。辉煌是一种加强语气而又不增加体量的办法,或者是一种扩大框架的方法——当风格的集中性是如此强烈(如莫扎特在"海顿"四重奏和接下去的两首伟大五重奏中所为),以至于进一步的发展将会破坏张力与解决的平衡。

贯穿莫扎特生涯的独奏因素与合奏技巧之间的摇摆呈现出一种螺旋上升的态势:独奏风格刺激了一种更为丰富的合奏形式,随后的室内乐或交响风格中的新综合又被炫技性进一步扩展。

完成"普鲁士"四重奏之后几个月,莫扎特又写了两首弦乐五重奏:他最近在室内乐风格中的独奏写作试验明显体现在两首五重奏的第一首K. 593中。单个乐器的辉煌性比此前的五重奏中更为显著,每个乐器常常与其他四个乐器相抗争;二重奏和应答式的写作则较少(除了独奏与合奏的交替转换)。有些段落要求非常光彩的炫技音响:小步舞曲的三声中部以最令人震惊的方式展示了第一和第二小提琴(以及大提琴)作为独奏家的风貌。终曲的主要主题的著名订正根本不是出自莫扎特,而是可能出于某个提琴手发现原来更有特点的半音形式太难于演奏。最近发现手稿中的改动不是出自莫扎特之手。这一发现很让人欣慰,因为有好几段音乐(尤其是从结束前二十五小节开始的那一段)在"订正"的版本中非常古怪,但又是从原始版本的主要主题中直接衍生而来,关系很紧密。

开始乐章中对引子和快板进行了非凡的整合,直接指向海顿的《"鼓声"交响曲》和贝多芬的《"悲怆"奏鸣曲》与《降 E 大调钢琴三重奏》Op. 70 No. 2。Largetto[小广板]引子与 Allegro[快板]两者的主题:

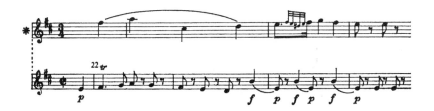

都勾勒出了一个足够相似的形态,令听者可以立即感觉两者之间的紧密关联。小广板作为尾声再次出现,但不是作为一种静态框架的组成部分;快板在最后结束时也重新回复。的确,快板开头的八小节被机智地剪裁,以至于这段音乐既是一个开始,也是一种最后的终止:其最后的回归没有发生半点改动。小广板的回归同样也是其自身更具动力性的第一次陈述

的解决:它是奏鸣曲风格意义上的真正再现,而不是返始形式[da capo form]的变体。

改写开端的慢速段落,将其用作结束时的某种解决(即,原先该段落结尾时的属终止被一个主终止所替代,之前的音乐于是被改换为新的面貌。),这并不是一个具有原创性的意念。我们在巴洛克序曲中就可见其踪迹,巴赫的《B小调法国序曲》就是一个例证。但是,我们在此所面对的是两个不同种类的属上的终止式:巴赫那首法国序曲的开头慢速段具有规则舞曲形式的终止式,因此是奏鸣曲呈示部的终止式——一个朝向属的运动,它暗示对称性的解决。而《D大调弦乐五重奏》的开头小广板是在属上[on the dominant],但并没有离开主:它是一个真正的引子,并没有完成任何动作,仅仅是预指、预测和暗示将要发生什么。这即是为何小广板立即就转向主小调,用一个较暗的色调来干扰主调性但并不真正削弱它(在一个主调区域中,引子是作为一个扩展的属和弦发挥作用——有的时候,如在《C大调弦乐四重奏》K.465中而不是在这首五重奏中,主调性是逐渐一点一点才得到清晰建立)。将引子作为一个超越局部的事件来处理,对其中紧张的解决不仅仅通过随后的快板,而且将这种解决放在很后直到乐章结束时,好像它是呈示部的一部分,这种构思概念非常原创,在当时甚至很激进。呈示部的概念被拉宽,我们被迫以本不习惯的更大的时间感觉来聆听音乐中的张力持续。

而更为激进的是尾声与快板之间的关系:两者之间的关联不在主题的相似,这是一个太过普通的手段(这种保证分离的乐曲具有统一性的方式,甚至可以回溯早至中世纪晚期的"香松"[chanson]弥撒),而在于织体与和声的互动。快板的结尾越来越带有引子的小调色彩,织体则逐渐稀薄,最后只剩下大提琴独奏的安静声响——如同作品的一开头,这显得极为自然和不可避免,以至于不会让人吃惊①。由此,快板融入了引子的回归,于是速度的对比不仅仅是节奏性的,而且也内置于和声的发展中。最

283

　　① 再现部的最后几小节与呈示部结尾完全相同,因为快板的第二部分也应该重复,而稀薄的织体对于两者也相同,但是再现部结束段中逐渐增加的小调色彩则基本上是全新的东西。

具大师手笔的是在乐曲最后,快板的第一乐句的回归——它不仅带来了一种机智的对称,而且也为慢速的尾声保留了某种本质上的引子品性,并将两种速度以更加内在的统一性编织在一起。

《D大调五重奏》通篇探索挖掘了下行三度这一构架的资源。第一乐章的主要主题的和声模式是:

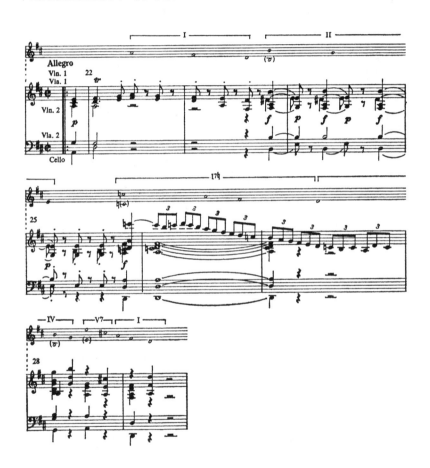

下行三度,这个所有进行中最简单的手法,暗含在这段音乐中。这个形态同样是终曲长达三十六小节的主要主题的大体轮廓的灵感来源。然而,这个模式并不主要作用于旋律,它更是一种建构模进的方式,简言之是一种摩托脉动。它如何运作,可以从第一乐章主要主题之后的第一小提琴声部中看出。开头主题的和声模进在此被用于建构朝向 A 大调的转调,

并使该模式凸显出来：

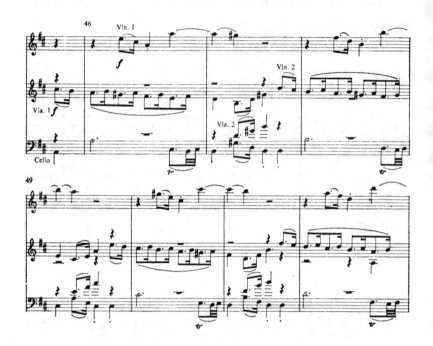

在小步舞曲中，下行三度渗透到作品的所有方面，一切均是从中衍生出来：

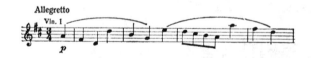

小步舞曲的结尾充分展示出，这种进行可以让写作一首卡农容易得如同儿戏。当一支旋律以规则的三度下行，一首卡农几乎可以自动完成：

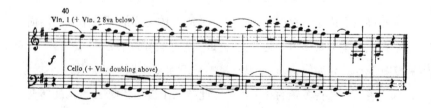

小步舞曲在此仅仅是显露其他乐章中潜在和复杂的层面，并进一步使其　285
简化。

　　下行模进最特别的运用是慢乐章从发展部的高潮到主调回复的部位：

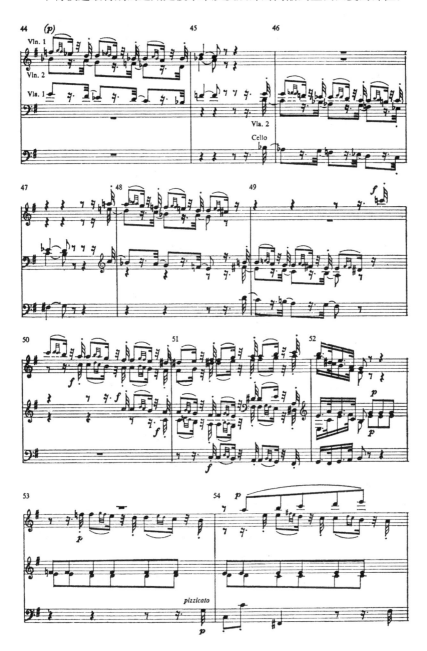

286

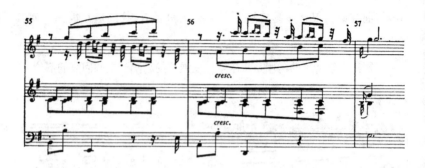

在这一段开始时的模进中,每个新的乐句都承接前一乐句丢下的下行三度,即便其中有一个半终止性的停顿。高潮的到来是突然创造了一个虚空:一个强力构建起来的终止式,带着积累性的下行所引发的剧烈能量,在第52小节,居然没有被演奏——该终止式不仅被延迟,而且干脆被永久撤回。替代终止式的是,所有的运动都暂停,在一个突然的"*piano*"[轻]中,只有两把中提琴微弱的悸动仍然残存。之后,其他乐器以一个新的模进进入,直接导回主要主题,此时我们发现四个全然不同的节奏被交叠在一个对位性的织体中,非常复杂,同时又极端感人。第56小节在第一小提琴和第二小提琴之间的线条交换是又一个精彩笔触,它为渐强之后的主要主题进入做好了准备。上述的模进和节奏织体的交叠在动感十足的三度下行之后达至某种宁静的状态:音乐中的一切都不可避免地得到安宁的解决,在用大胆的"非终止"来拉住脉动之后,运动被悬置,空气凝固,令人不禁屏住呼吸。

《降E大调弦乐五重奏》K.614是对海顿的礼赞:它是莫扎特最后的室内乐作品。据称这首作品与前面的《D大调五重奏》一道,是专为约翰·托斯特[Johann Tost]所作:之所以模仿海顿,部分原因也许是托斯特与那位年长作曲家的友谊——海顿刚刚为托斯特写了十二首四重奏。莫扎特的委约是否通过海顿而来?无论怎样,在这首作品中,来自海顿的影响如在第一首《弦乐五重奏》K.174中一样相当明显。K.614的终曲写于1791年,它是从海顿于1790年题献给托斯特的一首四重奏Op.64No.6的终曲中衍生而来:

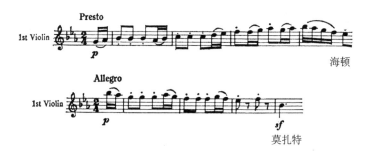

海顿

莫扎特

慢乐章与海顿写于 1786 年的《第 85 交响曲》（"皇后"）很接近；而小步舞
曲三声中部的乡土性持续低音肯定是受到了海顿 1787 年的《第 88 交响
曲》中具有同样构思的三声中部的影响。技巧的模仿比旋律的参照更关
键。终曲通篇都是海顿风味，甚至具体细节都有海顿的影子——如结尾
时主题的一个喜剧性倒影。该作品头尾两个乐章将海顿式的微小动机的
动力品格和典型莫扎特式的声响饱满而复杂的内声部写作熔为一炉。这
让一些音乐家感到不舒服，也许恰是因为它缺乏其他五重奏所具有的扩
展的自由性，并似乎浓缩了自己的丰富性。第一乐章中，只有"第二群组"
的舒展的开端具有莫扎特典型的富饶丰沛性。终曲的对位复杂性似乎也
与其不加掩饰的兴高采烈彼此矛盾。但是，这些弱点之所以存在，只因为
我们想得到的不是更多，而是这首构思精彩的作品所干脆没有的东西。
其实，莫扎特在他最后一首室内乐作品中再次服膺于海顿的教导，这真是
再合适不过了。正是海顿创造了这种室内乐风格，让其具有可行性，赋予
其力量以承载戏剧的和表情的分量又不至于分崩离析。在这些五重奏
中，莫扎特将该形式扩展至海顿未达到的范围，并获得了贝多芬也从未超
越的宽广宏伟性。然而，室内乐作为戏剧动作的基本概念与想象性愿景，
仍然是海顿式的；而海顿的构思与他的创意在莫扎特所写的每一首此类
作品中都是一个活生生的存在。

三、喜歌剧

1778 年 12 月 12 日，莫扎特在曼海姆写信给父亲，说那里正在制作一种新型的带音乐的戏剧，并提到制作人邀请自己为这种戏剧作曲："我一直想写这种戏剧。我记不起是否告诉过你我第一次在这儿时有关这类戏剧的事情？那次我看过这种类型的戏上演了两遍，非常非常喜欢。真的，完全出乎我意料，因为我一直以为这种戏会很没有效果。当然你知道，其中没有歌唱，仅仅是念白，而音乐像是在宣叙调中那样作为某种辅助性的伴奏。有时台词是说出来的，而音乐继续，这效果非常好……你知道我怎么想？我认为大多数歌剧宣叙调就应该像这样处理——仅仅是偶然唱出来，当歌词能够完美地被音乐表现出来时。"[1]这封信也许不应该仅仅根据字面意义来判断：莫扎特打算征服巴黎音乐世界的企图刚刚以惨败告终，而现在他面临着最憎恨与最担忧的事情——回到萨尔茨堡，再次为大主教服务。他的热情在多大程度上是真实的？这是否仅仅是一种努力，试图说服正在萨尔茨堡等得不耐烦的父亲，从实际出发自己最好暂缓回家，眼下可能还有其他希望？但是，莫扎特的态度，他的试验性探索，还是显露无遗。他对所谓"音乐话剧"[melodrama，有音乐伴奏的说白]的可能性感到欢欣鼓舞，而他对戏剧效果的感觉决不仅仅

① 着重系莫扎特自己所加，引自《莫扎特与其家人书信》(*Letters of Mozart and his Family*, London, 1966)，Emily Anderson 编订。

只限于声乐。相反,他对音乐作为戏剧动作的对等物与音乐作为歌词的完美表现这两者之间作出了清晰的区分。① 更具重要性的是第一个概念,而他会摒弃歌唱而启用说白,如果这样做可以让动作更为有效生动。

《扎伊德》[*Zaide*]中运用了一些很有效果的音乐话剧手法,直接指向了《菲岱里奥》,但我们绝不要忘记《后宫诱逃》中佩特里罗[Pedrillo]的小夜曲被突然打断的片刻,以及奥斯敏[Osmin]歌曲中的说白处理,或者《魔笛》中帕帕盖诺[Papageno]在准备自杀之前计数到三的片段,否则就会丢失莫扎特曾有一段时间对这种手法非常感兴趣而写下的一切。然而,莫扎特从未丧失进行试验的渴求以及他的那种敏感——在歌剧中,音乐作为戏剧动作的重要性应该高于音乐作为表情的手段。这并不是否认莫扎特为人声写作的技艺,也不是否认他对于声乐复杂花腔的喜爱。然而,面对那些希望显摆自己歌喉之美妙的歌手的虚荣心,莫扎特并不总是一再忍让。尤其在重唱中,如《伊多梅纽》中的伟大四重唱,他坚持歌词应该更多是说出来而不是唱出来。② 莫扎特在曼海姆时对"音乐话剧"手法的短暂兴趣显示了一个年轻作曲家的热情,此时他刚刚发现,就满足歌手和表现情感而论,舞台上的音乐可以做得更多,同样能够将情节和复杂曲折卷入其中。但在莫扎特写作美丽动听但较少为人所知的《假园丁》时,他对这一观念仍是一知半解。

18 世纪早期的风格已经能够对付歌词文本自身所能提出的任何要求。亨德尔与拉莫的歌剧音乐能够转化任何片刻的情感和情境,但是这种音乐却未触及动作和运动——简言之,即任何非静态的东西。奏鸣曲风格为表达最具动态的舞台音乐提供了一个理想的框架,这种说法仅仅是因为没有考虑在奏鸣曲风格发展中歌剧风格所扮演的重要角色而显得过分简单。意大利喜歌剧[*opera buffa*]尤其具有影响力,而古典风格在

289

① 在 1780 年 11 月 8 日的信中,莫扎特反对在咏叹调中用旁白的想法:"在对话中,所有这些都很自然,因为旁白的几个词可以说得很快;但在咏叹调中,歌词必须重复,旁白就会效果很差,即便情况并非如此我也偏好一个不被打断的咏叹调"(着重系原作者查尔斯·罗森所加),见《莫扎特与其家人书信》,第 659 页。

② 1780 年 12 月 27 日的信,见《莫扎特与其家人书信》,第 699 页。

其描绘喜剧情境和喜剧姿态时运作得最为得心应手。

这种新风格之所以特别适合表现戏剧动作是因为下列三点：第一，对乐句和形式作清晰表述，因而赋予一部作品以一系列明晰有别的事件发生的品格；第二，主和属之间更强烈的对极化，这使得在每部作品的中心有更为清晰的张力提升（以及相关联的和声区域有更明确的性格，这也可被用来表达戏剧性的意义）；第三，但绝非最次要的是，节奏转换的运用，它允许织体随着舞台上的动作进行发生改变，但又不会在任何意义上破坏纯音乐的统一性。所有这些风格特征都属于该时期的"无名氏"风格；它们是 1775 年那个时段音乐的通用货币。然而毫无疑问的是，莫扎特是第一个以系统化的方式真正理解这些风格特征对于歌剧的重要意义的作曲家。从某种角度看，格鲁克是一个比莫扎特更具原创性的作曲家，他的风格塑造更多来自一种对自己时代传统的倔强拒绝，而不是坦然接受。但是也正是这种原创性妨碍了格鲁克企及莫扎特在处理音乐与戏剧关系上所达到的自如和流畅。

<div align="center">＊　＊　＊</div>

290　　　奏鸣曲风格对于歌剧的适应性，其最单纯、也是最完美的形式可在莫扎特《费加罗的婚姻》中作曲家自己最喜欢的一首分曲中看到。这就是第三幕中伟大的认亲六重唱，它是一个慢板奏鸣曲式（即，没有发展部、再现部于主调中开始的奏鸣曲式——虽然呈示部的"第二群组"的强度和紧张度被充分提高以提供一些发展部的效果）。这首六重唱一开始是玛切琳娜［Marcellina］发现费加罗就是自己丢失已久的儿子（*a*）：

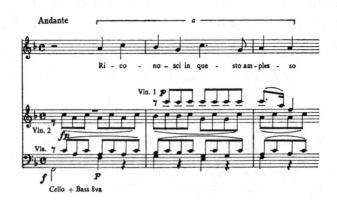

主调段落有三个主要主题，上例是第一个。第二个主题(b)在巴尔托洛医生唱出一个(a)的变体后出现：唐·库尔乔[Don Curzio]与伯爵表达出他们的恼怒：

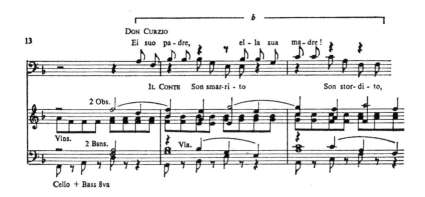

第三个主题(c)是一个基于减五度的欣喜曲调，由马切琳娜、费加罗和巴尔托洛医生三人分担：

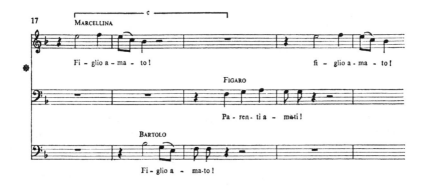

这支旋律所勾勒的痛苦的不协和音赋予它以热切的性格。该段落以一个半收尾性的属终止式结束，此时苏珊娜上场，手拿着钱（其实已不再需要），要赎回费加罗与马切琳娜的婚约：

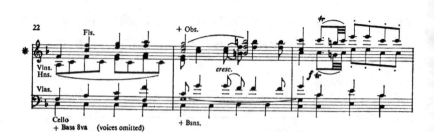

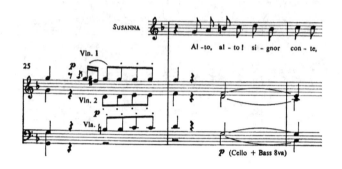

292　这是在奏鸣曲式中被尊称为"连接部"段落的开始。作曲家令人钦佩地进行运算,使音乐中迈向属调的运动所增加的张力与剧情发展构成平行——苏珊娜此时对实情毫无所知,因而不可避免产生了误解。正如大多数海顿奏鸣曲和诸多莫扎特奏鸣曲中的情形,在第二群组的开始,第一群组的某些成分重又出现:

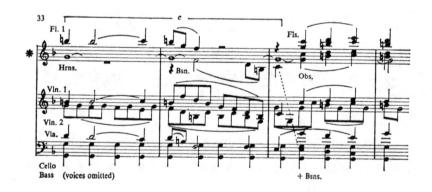

重复的因素是(c),因为马切琳娜、费加罗和巴尔托洛仍陶醉在他们的重逢发现中。苏珊娜看到费加罗亲吻马切琳娜,怒不可遏(d),音乐转向属

小调，出现不协和的音响：

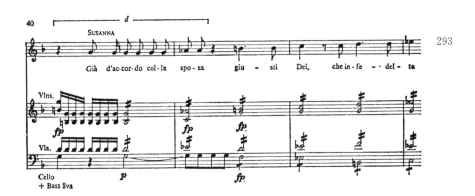

费加罗连忙安抚她，小提琴上出现一个新的爱抚动机：

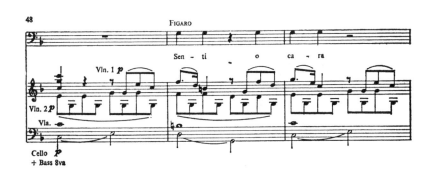

但它是衍生自(a)的小提琴声部，而且具有与(c)同样的感官性膨胀。呈示部继续，出现一个源自(c)并与(c)结合的动机(e)——表达苏珊娜的义愤：

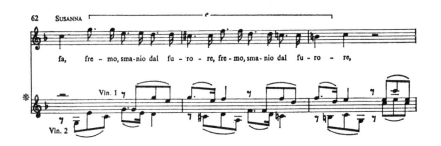

随后以一个稳定的终止式结束在属调上,如当时的所有呈示部所为。

<div style="text-align:center">＊　＊　＊</div>

　　一个奏鸣曲式中,仅仅是再现部才需要某种别出心裁以适应舞台;一个呈示部,如其所是,恰可成为复杂剧情的模型,它随着新元素和新事件的引入,往往会变得越来越复杂和紧张。另一方面,古典作曲家处理再现部时,不得不在情境中、在脚本的字里行间中寻找对称与解决的元素。无需强调,这并非是一种将固定的形式套用至戏剧体裁的好玩的或迂腐的举动;奏鸣曲(式)的对称和解决是古典作曲家的永恒需要,而不是音乐形式的不可或缺的因素。

294　　　　六重唱的解决开始于苏珊娜被仔细告知此处情境的真实内涵;与之相应,主调性回复,再现部又是以(a)开始:

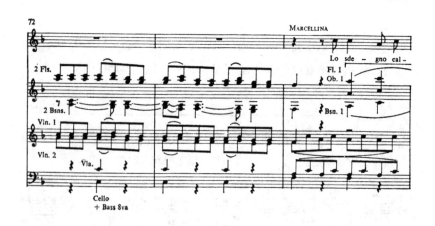

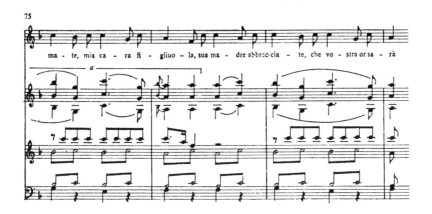

当然,歌词不再适合开始的旋律,所以这里是乐队中的管乐演奏(*a*)的旋律,而马切琳娜则对其进行装饰。

　　苏珊娜感到不解,(*b*)的一个变体表达出她的迷惑,这一主题原来在呈示部中是用于表现伯爵和唐·库尔乔的惊慌失措(刚才已有引录):

295

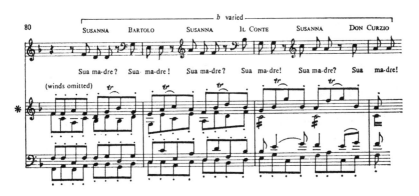

最后,有一个结束部,其中所有人都在表达欢乐——当然除了伯爵和唐·库尔乔:

它最让人回忆起的是(c)的深刻表情特质。音乐中甚至出现了一个朝向
F 小调的运动(第 110—117 小节),它与(d)中的 C 小调相平行。此处
我们见证了古典形式的思维权重的佳例:在这里,和声结构与比例关系
要优先于旋律模式的排列,正如海顿与莫扎特的诸多抽象作品的情形。

<p style="text-align:center">* * *</p>

296　　　事实上,奏鸣曲式的描述往往适合莫扎特歌剧中的大多数曲体,但却
并不符合海顿的四重奏。这种抽象模式和戏剧模式之间的吻合在许多方
面都很重要,尤其是因为它提供了针对 18 世纪晚期的音乐形式本质的洞
见。并不存在固定的"规则",虽然存在被模仿,甚至被照搬的成功模式,
以及存在无意识的习惯。抽象音乐的形式,像戏剧形式一样,并不是如通
常所想那样通过打破"规则"来取得效果:弦乐四重奏和歌剧的惊讶因素
并不是依赖于偏离某些想象中的、处于个别作品之外的音乐规范。正是
作品本身(一旦它的语言得到理解)提供了它自己的期待和失落,并最终
予以完成:其中的张力更多是由音乐暗示,而很少来自听者的特殊经验和
偏见,虽然听者的耳朵必须受过教育以便领会要聆听什么——所谓受教
育,指的是理解风格的语言而不仅仅是风格的表面形式规范。我们必须
接受古典风格根本性的创新本质,就像任何语言一样,它具有与生俱来的
形成原创性组合的可能。换言之,古典风格真正发展起来的规则——如
对解决的需要,对比例的感觉,对某种闭合的、框型模式的感觉——从未
被打破。它们是该风格进行交流的手段,它无需冒犯自己的语法也可说

出令人惊叹的东西。至于很多作曲家不假思索运用的惯例模式,它们不是语法的规则,而是俗套:当音乐语言发生改变,当促成古典风格(和它的个性语汇与公式)的重压和力量消耗殆尽并趋于死亡时,它们就被转成了规则。

有时,对戏剧情境无法方便地进行对称性解决和再现处理,但在莫扎特歌剧中,奏鸣曲美学仍然保持有效。它的运用只是表面上更加复杂而已:仍然存在同样的对解决的需要,同样的对比例的感觉。《唐·乔瓦尼》第二幕中的六重唱具有与《费加罗的婚姻》六重唱同样清楚的形式,只是在公开的对称性上远不如它那样明显,但这首重唱满足了同样的审美要求。戏剧的复杂性——新人物的逐步引入,情境的突兀转换——要求"发展部"的巨大扩展,同时也需要更多的新材料:解决因而也同样巨大并被刻意强调。降 E 大调的开头,一个小小的奏鸣曲呈示部,简明扼要:像海顿的《"牛津"交响曲》呈示部一样,它丝毫没有预示等在其后的巨大结果。一开始,多娜·埃尔维拉和列波雷诺(她以为他是唐·乔瓦尼)迷失在黑暗中。多娜·埃尔维拉害怕被丢下,乐队用动机(a)来表述她的恐惧颤抖,该动机后面还会出现:

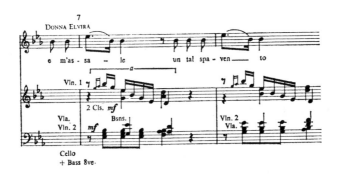

列波雷诺朝大门摸索向前时音乐转至属调;找到大门时,列波雷诺唱出典型的规则性结束部主题和奏鸣曲式呈示部终止式。随后有一个极为不同寻常的片刻,多娜·安娜和唐·奥塔维奥身着丧服上场。双簧管保持着属终止式上最后的音,随着一声轻柔的定音鼓滚奏,音乐似

散发光亮般地走向遥远的 D 大调——唐·奥塔维奥开口演唱,而过渡
的乐句作为对位,奇妙地被重复。这一重叠既强调了连续性,又加强了
分断感:

298　　　　这里的调性关系导致了一个重要的悖论。D 调在一个降 E 大调的作
品中是一个远关系调,但它是整部歌剧的基本调性。这个转调片刻的意
味因而具有某种歧义,难怪每个听者都能感到它的神秘特质。小号和定
音鼓在这首六重奏中第一次出现,使这一片刻凸显出来。音乐用两个手
段进一步明确了与整部歌剧开头的联系,以及我们已经到达中心调性的
信服力。第一,唐·奥塔维奥甚至在接下去的小节中回忆了序曲中的主
要主题:

这绝不是一个主题性的影射：它在此出现，仅仅是因为 D 调的构思对于整部歌剧中是一个如此被强调的统一手段，所以可以召唤出同样的联想。随之，多娜·安娜回答唐·奥塔维奥，音乐滑向序曲开始时以及指挥官遭刺杀时的 D 小调。这一转调再一次用神秘的轻柔定音鼓滚奏来标示：

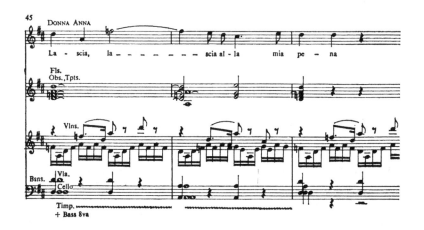

这部歌剧到此为止，每当多娜·安娜出现，音乐总是在 D 调这个基础调性上（除了她在大型重唱段落中）。父亲死后，她与唐·奥塔维奥的第一次二重唱就是在 D 调中，而那首分曲的开头与她在六重唱中的乐句相似：

299

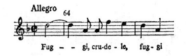

她的伟大咏叹调"Or sai chi l'onore"[现在你知道谁夺去了我的荣誉]也是用 D 大调。① 不仅如此,当多娜·安娜与她戴面具的同伴(唐·奥塔维奥和多娜·埃尔维拉)在第一幕终场第一次出现时,他们也带来了 D 小调:

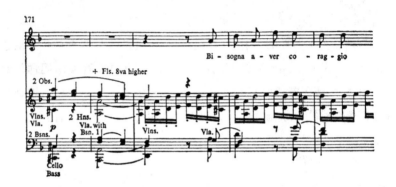

开始的动机(交给多娜·埃尔维拉)再次与六重唱中的开始动机非常近似。它们不是主题间的参照,而是该歌剧整体构思的结果,其中所有的一切都与一个中心调性相关联,而这个调性不仅是一个象征性的参照,而且也是一种个性化的音响,似乎可以通过这个调性来唤起。让一个歌手与该中心调性有如此紧密的联系,这个事实本身就让它具有一种可让人立即认出的声响。不论个别段落的调性如何,D 小调的出现总是毫不含糊地让人想起指挥官的死亡。②

　　因此,我们并不需要具有绝对音高能力以在该六重唱的这个关口上听到音乐指涉了整部歌剧的主调性。然而,甚至在一首非歌剧作品中,一

　　① 她后来的咏叹调"Non mi dir"[不要告诉我],是在 D 小调的关系大调 F 大调中,而此曲之前带伴奏的宣叙调很大程度上是被 D 小调所支配。
　　② 甚至墓地中石像的鬼魂声音也以 D 小和弦开始他的第一乐句,而他在最后一幕的最后出场也是一个显著信号,不仅是因为音乐中最强有力地回复到 D 小调,而且也由于在这里歌剧序曲的大部分音乐都有明确无误的再现。

个 18 世纪作曲家对这种长时段关系的敏感性,也会比某些批评家(特别是托维)想要承认的会更强。当然,没有哪个作曲家希望自己关键性的效果要基于如此这般的感知:即便他期望自己最微妙的要点应该被鉴赏行家所领会,他也不会将整部作品的运筹帷幄置于平均的听者头脑水准之上。但是,至少有一个人肯定可以认出一个主调性的重新出现,而不必有主题参照:表演者。正是由于这个原因,基于调性关系的微妙效果通常更易见于弦乐四重奏或奏鸣曲,而不是歌剧或交响曲,前者是特意为表演者(以及听者)而作,后者则更为粗糙,如果说在设计上更为雕琢。例如,海顿最后的奏鸣曲把玩遥远的调性关系,其方式是他在"伦敦"系列交响曲中从未用过的。然而,如上所见,莫扎特通过戏剧性的手法能让这些关系在歌剧中被清晰感知。

降 E 大调六重唱中唐·奥塔维奥和多娜·安娜的进入,以及宣告这一事件到来的奇怪转调,使 D 大调成为一个比降 B 大调更有力的备用"属调性"。(对替代属调的探索在后来的贝多芬手中变得非常重要,但直至贝多芬生命结束时,他才仅有一次——在《钢琴奏鸣曲》作品 110 中——敢于尝试在和声上如此冒险的导音调性。然而,莫扎特的成功依赖于戏剧考量的程度——此处和声处理的正当性来自六重唱之外,至少与依赖音乐内部逻辑的程度相当。)D 大调和 D 小调尽管在建立和运行的过程中幅度宽广,但仍是不稳定的,它转向 C 小调,这一调性因与降 E 大调的亲密关系减弱了高度紧张的气氛,但仍是在"发展部"的范围中运动。一个伴随多娜·埃尔维拉的新主题(b)被引入,它基于呜咽的音调:

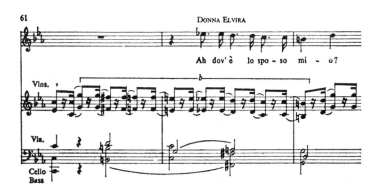

列波雷诺重复他的结束部主题，此时他试图逃离，但采琳娜和马赛托上场，阻挡了他的出路。

　　对列波雷诺的发现将原先代表多娜·埃尔维拉恐惧的小动机(a)带回：

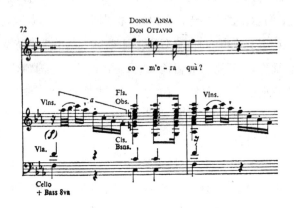

301　随后开始了呜咽乐句(b)的大段发展，此时多娜·埃尔维拉为她所误认的唐·乔瓦尼求情；音乐在很多小节里都停留在 G 小调中，这个调性既部分地解决了 D 大调的紧张，同时又使我们靠近了降 E 大调主调性。列波雷诺几乎要哭出来，开始求情，所有管乐上的一个哭诉性的半音音阶随后跟进并予以支持：第 108—109 小节中有一个绝妙的机智片段，列波雷诺的乐句越来越激动，不能自已，而管乐等不及让他结束，便将它们自己的乐句以对位方式置于其上。发展部结束于一个 G 大和弦，但因为之前的模进而显得不够稳定。这些模进的信号是发现被抓的浑身发抖的俘虏不是唐·乔瓦尼，而是列波雷诺；众人以一个惊讶的终止式开始，这里可被称为是再现部的"过渡"，但这段音乐没有直接导向降 E 大调，只是去减弱列波雷诺抱怨的 G 小调的调性张力，并让人明确，不协和的调性立即就会得到解决。

　　在此，出于戏剧的紧迫要求，音乐上需要一个 27 小节的"呈示部"之后有一个 113 小节的"发展部"：接下去的解决具有相应的大尺度。最后一段（第 131—277 小节）中所发生的一切无非是一系列降 E 上的(V-I)主

调终止式，但被予以戏剧加工、装饰处理、扩展拉伸，并被大力注入生气。基础的和声其实没有运动：无论和弦走得多远，也不论和声多么复杂，其实并没有真正的转调。节奏的运动，尽管疾步匆匆、狂暴喧闹，其实都处在表层。这个被标示为"Molto allegro"[充分的快板]的段落完全粘附在主调上，任何抽象的奏鸣曲式再现部都不敢这样做。几乎每半小节就会有一个降 E 大和弦。这个"Molto allegro"起到了再现部的解决作用，而它的相对比例恰是一个奏鸣曲式的比例，如果考虑其前被剧烈扩大的"发展部"："Molto allegro"的约 140 个小节的速度比该六重唱其余部分快一倍，因此它的长度与其前的 70 个小节大约相当，而它对主调性的刻意强调对于该六重唱所有的和声紧张而论构成了合适的古典式的平衡和解决。六重唱的高潮点也处在如一个奏鸣曲式同样的部位，并具有同样的性格：多娜·安娜和唐·奥塔维奥进场，发展部开头突然的变化，以及当列波雷诺显露他的真实面目——发展部结束时紧张度的长时间延续。可以说，最后的"Molto allegro"段落几近亦步亦趋地遵循着奏鸣曲美学，尽管歌词如"Mille torbidi pensieri"[多么混乱的思索]并没有暗示对主调性如此严格的粘附。

　　这首六重唱不应该被认为是一个抽象的音乐形式；它对其他非纯音乐的压力也进行回应。然而，形塑它的比例和理想与创造奏鸣曲式的比例和理想并无二致。莫扎特曾明确说过，歌词必须是音乐的仆人，但他也强调戏剧构思与音乐构想应平分秋色。在他的歌剧中，剧情发展与音乐形式是不可分割的。奏鸣曲风格与戏剧构思相融合的能力是以前的音乐风格所无法做到的，而这是莫扎特的历史机遇。没有这种音乐风格和戏剧构思的互补关系，最伟大的音乐也无法让歌剧变得有效；而有了这种关系，最愚蠢的脚本也会在歌剧中奏效。

<div style="text-align:center">＊　　＊　　＊</div>

　　这首六重唱主要是作为一个意大利喜歌剧[*opera buffa*]的"终场"[finale]来构思的。在这一样式中，莫扎特受前人影响很小；可以认为，他同时既是该样式的创造者，也是该样式的唯一大师。从形式上看，终场包

含从最后一首"清"宣叙调至一幕戏结束的所有音乐，可以多达十首分曲，也可以少至一首分曲。莫扎特似乎是将较复杂的终场构思为一个调性统一体的第一个作曲家。这不可能是该时代的一个理论原则；他早期歌剧（如《假园丁》）的终场开始和结束使用了不同的调性。然而，从《后宫诱逃》开始，每部歌剧的每一幕都结束在它开始的调性中，而其中的调性关系（往往非常复杂）的构思总是以奏鸣曲风格的方式来达到和声的平衡。莫扎特的同代人的实践要么非常不一致，我们因而只能认为他们貌似围绕一个主调性构造终场的偶尔做法是一种例外；要么他们（如皮钦尼的歌剧）从原始调性游离开去的冒险如此少，以至于调性关系得到统一仅仅是因为保持不变。

对于较复杂的终场，莫扎特需要一个能够为自己提供一系列事件安排的脚本，其中音乐可以使事件的次序明晰化，同时使之戏剧化。他会用心良苦地坚持，将一幕戏的开始移至前一幕的结尾，如果这给予他所需要的情景和次序，即便这会减弱动作分布的合理性，也会迫使脚本作家去发明不必要的枝蔓情节来填补缺口。脚本作家建构终场的最佳例证通常被认为是《费加罗的婚姻》第二幕中达·蓬特对博马舍的改写，在此新人物的接续出场使音响趋于丰满，而剧情的逐渐复杂对于音乐不断增加的辉煌性和活跃感正是理想的衬托：这一终场在具体写作时是将音乐风格考虑在内的。

18世纪晚期音乐的统一主要是靠框架手段的介入，而外部框架作为作品成分的作用越是强大，用类似的框架在一个较大的整体中将个别段落彼此分开的倾向就越明显。《唐·乔瓦尼》的开始场景开始于F大调（列波雷诺独自在台上），而音乐结束在第一个"清"宣叙调之前（指挥官死后）的F小调中。然而，这个篇幅不小的场景是包含在一个更大的组合中的，这一事实在音乐中得到强调——该内部框架的两边都有某种轻微的溶解或模糊性处理：乐队直接从序曲转调进入列波雷诺的F大调，而在F小调的结尾没有出现全终止，而是一个骇人、有效的淡出，紧接着是轻声细语的宣叙调。更大组合的框架一端是序曲，另一端是多娜·安娜与唐·奥塔维奥的场景，两者都是D大调，该调性在决斗场

景组合的中间曾一度回归,因而得以强调。这种在一个框架内部再形成另一框架的处理,使 D 大调作为这部歌剧的中心调性得以建立。下一场景也结束于 D 大调(列波雷诺辉煌而喜剧性的花名册咏叹调),因而大组合中的 D 小调(以及序曲中小组合中的 D 小调)就有了传统的 D 大调解决。①

莫扎特的终场由分离的分曲构成,但大多数分曲彼此间都首尾相接,作曲家希望它们被听成是一个整体单位。这些大的组合体现了莫扎特最靠近大尺度连续性的构思概念。分离的较大单位的区隔与古典乐句的内在划分相呼应;贝多芬曾尝试(尤其在《庄严弥撒曲》中)比莫扎特的尺度更大的连续性,但他依然依赖于这种段落性的形式作为更长的音乐连续体的基础(甚至在瓦格纳手中,也仍然存在这种痕迹)。莫扎特终场在作为一个整体的歌剧中的重要性,如何评定都不会过分:终场将戏剧和音乐形式的分散线索聚合在一起,并赋予它们以某种歌剧此前从不知道的连续感。咏叹调尽管美妙无比,但它们仅仅是作为一幕戏终场的某种准备,终场才是此时此刻的凸显唱段[set piece]。

无怪乎,终场作为一个统一体构思的发展的后果之一,是降低"清"宣叙调的音乐重要性。这并不是说后期歌剧中"清"宣叙调在数量上减少,而是意味着它们的冒险性和表情性双双降低。在《假园丁》之后,莫扎特的歌剧中很少出现可与出自这部早期作品相比的半音性宣叙调:

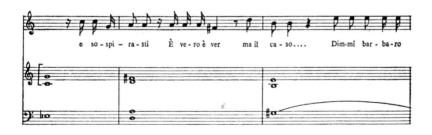

① 我曾在前面(第94—95页)论述了《唐·乔瓦尼》第一幕终场中一个更大的整体里同样的框型组合。

304

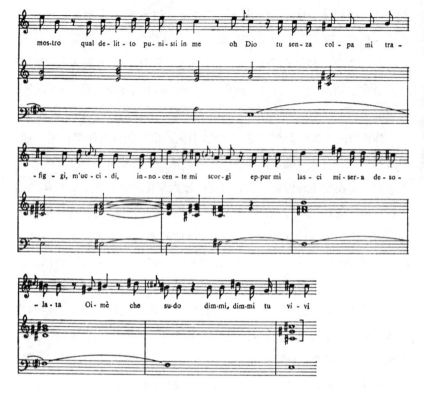

从《伊多梅纽》开始,"清"宣叙调在和声构思上就趋于平淡,虽然出现过几个戏剧性打断的情况,尤其在《费加罗的婚姻》中。针对更具表现力的大型结构而论,"清"宣叙调现在提供了一个真正的干冷的对照。

终场中的形式感与交响曲和室内乐的终曲的形式感非常类似。18世纪喜剧和音乐风格的戏剧机制完全协调一致。在《费加罗的婚姻》第二个大终场的倒数第二首分曲中,伯爵夫人在朝向主大调极为优美雅致的过渡中揭开面纱,而突然的主小调转折则体现了伯爵羞愧的惊讶——这是第二个发展性段落,他随后转回主大调并在一个长时间的解决段落中请求宽恕。一个弦乐四重奏的再现部所具有的戏剧轮廓不会与之太不相同,而如果看不到这一点,就会导致对莫扎特的室内音乐风格产生误解。在整体终场的更大语境中,这首倒数第二分曲作为一个整体又具有秩序和导向的重要意义:它处于整部歌剧的基础 D 大调的下属调(G 大调)

中,其功能是在更大的再现中加强最终的对称和解决。

一个终场即是一个微型的歌剧:在此占据统治地位的调性统一也可以在整部歌剧中看到——由于长度更大,在理解上当然也更为松散一些。再次强调,莫扎特在这一品质上的坚守在同代人中是一个孤例。它也是一个成熟的发展:仅仅是在 20 岁之后,莫扎特才从不改变地以序曲的调性结束一部歌剧。这是理论的要求还是发展性的本能?恐怕这不是一个会有实质性解答的问题。但是,认为莫扎特的创作习惯是某种梦游,那也是谬论。

但本能确实在歌剧整体的和声结构的古典比例中发挥着作用。最富高度组织化和最光彩的终场从来不是最后一个(即两个大型终场的第二个),而是第一个:它像发展部一样,是整部作品张力的最极点。从和声角度看,它也处在莫扎特能够做到的最远离整部歌剧主调性的位置。《费加罗的婚姻》的第一个终场(其实是四幕的第二幕)是在降 E 大调,以与整部歌剧的 D 大调主调相对,而其他的作品遵循着同样的模式:《女人心》中的 D 大调与 C 大调主调性相对;《魔笛》中 C 大调与降 E 大调主调性相对;《唐·乔瓦尼》中 C 大调与 D 小调/大调相对。这些位于中央的终场其实是每部作品的核心,它们的铺陈中所具有的雕琢和复杂是莫扎特在其他地方从未达到过的。对于许多人而言,这使得某些歌剧(特别是《费加罗的婚姻》和《女人心》)的第二个终场不免让人失落。

古典的结束感觉是最与现代趣味相反的一个风格元素,然而它对于古典风格是根本性的,如同作品开始和中心段落更为组织化的织体一样重要。每一个歌剧终场的最后分曲从不会转调,而是坚定地停留在主调性中,没有例外。这个分曲是作为整个终场的终止式发挥作用——一个扩展的属-主(V-I),正如终场作为整部歌剧的终止式发挥作用。一个终场的最后分曲是所有其前不协和因素的和声解决,就像一个奏鸣曲的再现部。

松弛感以及方正性与奏鸣曲和交响曲的末乐章常常使用的古典回旋曲式不可分割。而这种特质在《唐·乔瓦尼》第二幕的终场中以极其鲜明的方式被体现出来——它的开头是一个舞台上的乐队正在演奏当时流行

的歌剧曲调杂烩。这里出现了一种刻意的企图,要中断该歌剧的戏剧集中性,甚至要弱化连续性。同样的松弛感在《费加罗的婚姻》的第四幕(也即最后一幕)未经删减的演出中会很明显,这里它包括巴西里奥[Basilio]和玛切琳娜的咏叹调。即便这几个分曲仅仅是为了让每个歌手有权利至少唱一首咏叹调,非常明显的是,作曲家和脚本作家都觉得对于戏剧连续性的打断在最后一幕会比较合适。《女人心》第二幕(最后一幕)终场的转调结构具有段落感,非常迅捷,让人眼花缭乱,但它绝没有第一幕终场的紧张度和集中性;而此处的灵感和掌控仍一如既往地保持在完满的高水平上。

306　　　古典结尾的稳固性和清晰感,特别是对所有长时段不协和因素的和声解决,给予歌剧咏叹调以一种新的形式。如果将《唐·乔瓦尼》的终场和六重唱作为模型,我们就可以理解如"Non mi dir"[不要告诉我]和"Batti, batti, bel Masetto"[鞭打我吧,马赛托]这些具有最后短小的 allegro[快板]段的咏叹调。18 世纪后 25 年的歌剧中常常可以见到具有较快结尾段的中速咏叹调,最后的段落不是一个尾声或者一个独立的乐段(如贝利尼的"Casta diva"[圣洁的女神]),而是此前张力的和声解决。几乎所有这些咏叹调较慢的第一部分从外形上看都是 ABA 形式,但它与"返始"咏叹调不同,也与正常的三段体相异:B 段总是走向属,而且具有奏鸣曲式中"第二群组"的性格(有时会跟随一个发展部)。跟在开头主题回复之后的较快的结束段在和声上替代了 B 段(也即"第二群组")的再现:像《唐·乔瓦尼》的六重唱结尾,这个段落从不离开主,有时会光顾下属一瞥,甚至在《女人心》最后的中庸的快板"Per pietà, ben mio"[为我发慈悲]这样篇幅很长的例子中也是如此。① 《费加罗的婚姻》中的伯爵夫人咏叹调"Dove sono"[何处找寻]认可第一个慢速段的非完整性,在一个乐句中间处就打断了开头旋律的回复:随后的快板既是对该乐句的解决,也

①　如莫扎特对整部歌剧的调性统一的感觉,这种对调性比例的感觉也是莫扎特风格后期发展的结果,其开始是《后宫诱逃》。比如,《扎伊德》中的 E 大调三重唱"O selige Wonne"[祝幸福]就不是如此,其中在一个没有解决的奏鸣曲式呈示部之后接续了一个完整的奏鸣曲式。

是对整首歌曲的解决。咏叹调的这种形式(行板［主-属-主］—快板［主］)
符合奏鸣曲式的和声理想,它首先走向属,并且用至少整个最后四分之一
的长度来维持稳定的主调解决;和声的高潮被放在乐曲的中心,而解决的
维持依靠炫技,如同在协奏曲中一样。①

　　随着莫扎特作为歌剧作曲家的经验增长,他的咏叹调构思概念也愈
加富于想象力。早年的歌剧——《假园丁》《扎伊德》《伊多梅纽》——中
大多数咏叹调的奏鸣曲式样态相对简单而直率,旋律的对称被清晰而死
板地标明。这些咏叹调的大多数可被用作最僵硬、最狭隘的奏鸣曲快板
乐章的理想教科书例证。即便包含最令人吃惊的创新点的这些咏叹调也
还是比较直白。《伊多梅纽》中有好几次,莫扎特企图融合奏鸣曲式和"返
始"形式(第 19、27 和 31 分曲)。这些咏叹调以一个规则的主-属奏鸣曲
式呈示部开始,它们的再现部都将"第二群组"解决至主调(第 27 分曲
"Nò, la morte,"［不,死亡］甚至表现出老式的属-主再现部形式)。中间
段落采用不同的对比速度,有时以一种类似小步舞曲三声中部的松弛气
氛开始,随后显露一个"发展部"应具有的更戏剧化的性格,它直接导回乐
曲的一开头。这些例子是莫扎特生涯中的试验,以理想角度说,在检视时
不应该脱离它们的戏剧功能、歌词,以及它们在整部歌剧中的部位。此处
仅举一个不同寻常的形式手法即足矣。埃列克特拉的"Tutto nel cor"［在
我心里感到你们的一切］(《伊多梅纽》第 4 分曲)中,呈示部在 D 小调,而
再现部开始的 12 小节是在 C 小调,即降导音的调性——这是所能想象到
的离解决最远的调性。莫扎特的这一偏离在戏剧上和形式上当然都有正
当理由,因为它是埃列克特拉的性格中暴力和愤怒的完美对应;同样的和
声不稳定性也显露在她另外的咏叹调中。但同样值得一提的是,这个 D
小调咏叹调之后,立即紧接一个 C 小调的暴风雨合唱,描绘船只遇难失

307

───────────

　　①　《唐·乔瓦尼》中的二重唱"Là, ci darem la mano"［让我们挽起手］以一个清楚的慢
板乐章奏鸣曲式(无发展部)开始,有一个完整的再现部;接下去的快速段落(6/8 拍)是一个
延伸的终止式,它从未离开主调。这个快速段可被看作是一个真正的尾声,因为它对主调
性的强调并无上述咏叹调(《费加罗的婚姻》中伯爵夫人的咏叹调)最后一段的紧迫感。这
段音乐不再有形式上的解决需要,它沉醉在最协和的和声音响奢侈中,以西西里舞蹈的欢
快节奏推动发展,反映了采琳娜愉悦的臣服。

事:上述咏叹调反常的再现部 C 小调开头为此做了预备,同时又丝毫无损其戏剧效果。而这个再现部反过来又有呈示部的准备——它从 D 小调走向 F 小调的程度与走向 F 大调的程度相等。C 小调看似非常自然地从 F 小调中显露出来;仅仅是我们发现这当真是一个完整再现部的开始,而不是一个发展部,才不禁一惊。主调性的回复貌似悖谬地提供了真正的震惊,这一效果极为简练但不失有力,是典型的莫扎特。

有些读者会觉得这些讨论显得过于繁琐,而另有些人也许会认为这种大尺度的调性意义过于简单。然而毫无疑问,莫扎特自己就是以这种角度在思考,如他在给父亲的信中谈论《后宫诱逃》所示——此信常被后人引证,莫扎特在其中解释,他要选择 A 小调来结束奥斯敏的一个于 F 大调开始的咏叹调。必须指出,此信中有一丝自我申辩的意味:莫扎特正在解释他的一个最令人吃惊的和声效果——的确,他几乎是想通过解释消除疑惑:"因为音乐即便在最恐怖的情境中也不应冒犯耳朵,而应怡悦听众;换句话说,不能失其为音乐,所以我就没有选择一个离 F 大调(咏叹调的基本调性)太远的调,而是一个关系调——但又不是最近的 D 小调,而是较远的 A 小调。"无疑,这里表现出一种根深蒂固的古典性趣味——正是这种趣味否决了前一代人的矫饰主义[mannerism]。但这段文字也是为了消除父亲的疑虑——他一直担心儿子的音乐写作过于聪明、过于"前卫",让一般听众无法理解,以至于很难赚到钱——而这或多或少是实情。此处提到的奥斯敏咏叹调(《后宫诱逃》中的第 3 分曲)中的调性变化①没有在任何方面违反莫扎特对调性统一的坚持,因为不同的段落被说白清晰地(尽管很简短)分开;这也许是一个很简单的手法,但《后宫诱逃》的调性布局尚没有达到如后期歌剧那样的复杂程度。然而,这封给父亲的信件从整体上清楚地表明,调性转换具有明确的象征意涵。

后期歌剧中的咏叹调不仅远为精妙,而且变化也无限丰富。奏鸣曲式共通的对称性,正如其应有的多样与多面,在运用中不再像早先那样显

① 这一调性关系在歌剧结尾处的"轮唱性"[vaudeville]场景中重又出现,呈对称性(再一次是为了刻画奥斯敏的愤怒)。但此处它在一个更大的框架内得到了解决。

得直白而简单,虽然指导原则仍一如既往:奏鸣曲风格的和声、节奏能量与戏剧情境以更具想象力的方式被结合在一起。苏珊娜的"Deh vieni, non tardar"[快来吧,别迟缓]初听似是一首纯粹的歌谣,不受任何严格形式的束缚。但其实,它是我曾命名的所谓奏鸣曲-小步舞曲形式,其在第一个双纵线之后,会有一个开始于属调的更为活跃的"第二群组加发展部"的组合。在这首咏叹调中,再现部是乐曲开头的半隐蔽性的变奏:

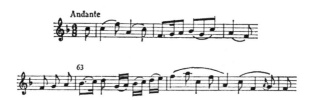

最后的段落对上述两个开头的部分进行互换和扩展,以此将该旋律的第一小节转化成了一个终止式的抒情性扩张。作曲家为这首精致微妙的咏叹调打了许多草稿——达到完美并非易事。

　　费加罗的谣唱曲[cavatina]"Se vuol ballare"[你若想要跳舞]是另一个更值得一提的例证,其中比例和平衡的严格感觉支持着音乐的自由。它一开始是一个单主题的奏鸣曲,起始旋律在属调重又出现,向 D 小调的转调构成一个清楚的发展部。接下去的 Presto[急板]是开始主题的一个变奏;它完全停留在主调中,功能是解决和再现,但它也令人称道地体现了费加罗威慑性的胜利感(他正在设想未来挫败伯爵的计划)。应该将这一开头与"急板"做比较,这样就能看出其节奏和速度的变化带来了多么强有力的转型,而其原有的轮廓又是如何被保留未动:

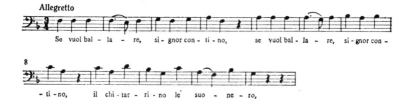

309

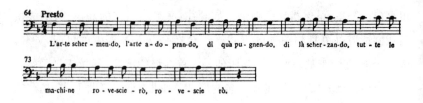

最妙的一笔是,在一个竭力将整个咏叹调浓缩总结的乐句中,让基本的旋律因素的运动增速两倍:

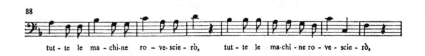

在一个极短的最终的急板爆发前,原始的音乐速度最后又被召回,以使此处的关系更加明了、平衡、突出。在《后宫诱逃》之后,莫扎特所有歌剧中的再现都愈来愈多变,但他的和声比例和对称感却从未动摇。

一首莫扎特咏叹调的精炼程度完全可与一首海顿四重奏媲美。"signor contino"[伯爵先生]的小乐句

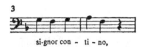

在"le suonero si"[为你弹奏]处一变成为凯旋的胜利断言:

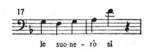

其方式仅仅是将最后一个音符提高八度,而实施这一变化的动机贯穿在这首谣唱曲的旋律轮廓的所有变型中。这种具有动力性构思的动机发展作为一种技巧得自海顿,但它的戏剧适用性却是无可争辩的。一个动机

的变化形态不仅赋予音乐以逻辑连贯性,也允许音乐表达出就在我们眼前从威慑转变到胜利的情感,而不是固定不变的情感。在此,如同在他处,古典风格运用个别的、可分离的因素来获得统一性和连续感。

<div align="center">*　*　*</div>

莫扎特歌剧风格的荣耀是音乐事件与戏剧事件的一致性。在一篇为莫扎特歌剧音乐的复杂性作辩护的文章中,E. T. A. 霍夫曼描述了《唐·乔瓦尼》中的一个片段:

> 在《唐·乔瓦尼》中,指挥官［Commendatore］在主音 E 上唱出恐怖的"Si"［是的］,而作曲家此时将这个 E 音作为 C 大调的三音,并就此转入 C 大调,列波雷诺则死死抓住了这个调性。音乐的门外汉不会理解这一转折的技术结构,但在其生命的深处他会与列波雷诺共同颤抖;在这一最具深刻性的情感片刻,具有最高文化水准的音乐家同样也不会对这里的音乐结构考虑太多,因为此处的建构他早已熟悉,所以他与门外汉就站在同一起跑线上。

310

霍夫曼所赞赏的乐音下降只是这个 E 大调二重唱中下降系列中的一个,它是"奏鸣曲"对称结构的组成部分。此曲中有四个下降,两个是从属(B大调)到G♮,还有两个下降作为再现——是从主到C♮。第一次下降是列波雷诺拒绝接近石像,唐·乔瓦尼恐吓要杀死他时:

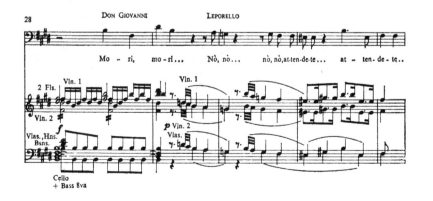

第二次是石像令人恐惧地点头时：

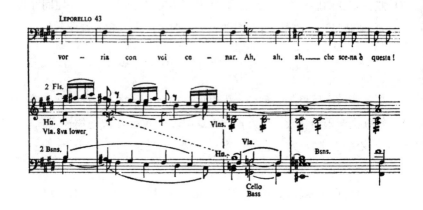

它显然是对第一次下降的回想。两次从主到C♮的下降更为雕琢，①第一次是唐·乔瓦尼走向前命令石像开口说话时：

311

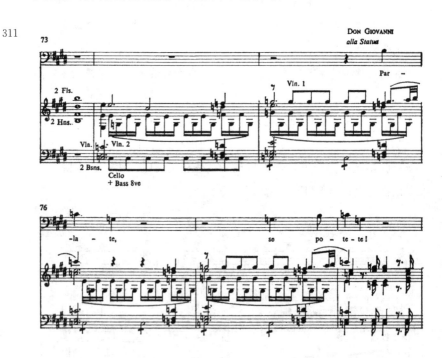

① 第 49 小节向 C♮的下降具有不同的和声意义，因为就在它之前是刚才引录的向 G♮的下降，而且这是在作为属的 B 大调语境中。

（这里再一次是对早先例子的回想），紧跟着的是最具戏剧性的突然强调，此时石像唱出他接受邀请的一个词：

没有比这更好的例子可以说明，莫扎特的风格以多么的自如性提供了舞台动作的对等物，而不仅仅是舞台动作的表现：他所需要的对称性不是障碍阻力，反而是灵感来源。

312

* * *

使戏剧和音乐的对等成为可能的不仅是新的古典风格。18 世纪的戏剧技巧中还有一个对应的革命，最重要的是喜剧计谋［comic intrigue］的节奏发展。人物喜剧［comedy of character］被废除，取而代之的是情境喜剧［comedy of situation］。当然，情境喜剧早已存在：《第十

二夜》和《错误的喜剧》仅仅是最著名的英语例证——该体裁可追溯到米南德①。但之前人物喜剧是统治性的模式,大多数批评家都认为这是更高的形式,莱辛②是宣称其优越性的最权威的德国戏剧家。然而,到18世纪晚期,赫尔德③坚持认为,人物喜剧已经死去,只有莫里哀④那些基于情境的戏剧才能够在舞台上站稳,如《屈打成医》[*Médecin malgré lui*]。在"论喜剧"[*Das Lustspiel*]这篇文章中,赫尔德颠覆了通常的批评惯例,认为人物(如"Tartuffe"[塔尔丢夫,伪君子]和"Harpagon"[阿巴贡,吝啬鬼])会过时,每个时代不尽相同,而情境(喜剧计谋,戏剧转折,以及喜剧情节的逆转)则一直有效,永葆新鲜。

当然,与情境相比,人物的永恒性不见得更弱。但是,18世纪的偏好走得更深。情境戏剧的凸显并不是来自它的新奇——因为这并不是什么新东西,而是来自戏剧节奏的发展。18世纪从舞台调度的机制中创造了一种新的艺术;令人新奇的并不是笨拙的发现、不凑巧的到达、无意中被揭露的遮掩,而是这些事件发生时不断加快的速度——速度被着意控制。在17世纪末,莫里哀的后继者(特别是当古⑤和勒萨日⑥)已开始发展这种节奏的艺术,并开始忽略莫里哀强有力的心理类型学。至18世纪中叶,最伟大的大师是博马舍⑦和哥多尼⑧;尽管后者继续了生动人物与地方风俗的喜剧传统,但他也写作了几部纯粹的情境喜剧杰作——如《扇子》[*Il Ventaglio*],其中的旨趣几乎完全集中于喜剧计谋的节奏。

到19世纪末,这种体裁最终达到了几乎抽象的形式——通奸喜剧,但在此几乎完全没有感官成分,不正当的性关系仅仅是将傀儡们拉紧并使他们运转起来的绳索。费多⑨的喜剧是最伟大的例证:人物消失了,旅

① Menander(公元前341?—公元前290),古希腊戏剧家。——译注
② Gotthold Ephraim Lessing(1729—1781),德国著名戏剧家、评论家。——译注
③ Johann Gottfried Herder(1744—1803),德国著名哲学家、文学批评家。——译注
④ Jean-Baptiste Molière(1622—1673),法国著名喜剧剧作家。——译注
⑤ Florent Carton Dancourt(1661—1725),法国戏剧家、演员。——译注
⑥ Alain-René Le Sage(1668—1747),法国小说家、剧作家。——译注
⑦ Pierre-Augustin Beaumarchais(1732—1799),法国著名剧作家。——译注
⑧ Carlo Goldoni(1707—1793),意大利著名剧作家、歌剧脚本作家。——译注
⑨ Georges Feydeau(1862—1921),法国剧作家。——译注

馆的几个房门中进进出出的是让人眼花缭乱的通奸关系和交叉关联，在
这些关系的运作中浮现出数学般的诗意。但这已是这种戏剧形式的老
年，而在 18 世纪它仍处在第一个成熟期。其渊源是即兴戏剧——"*com-
media dell'arte*"［假面喜剧］，"*Théâtre de la Foire*"［集市戏剧］，许多 18
世纪最伟大的作家都为此写作底本。正当固定的文学艺术替代即兴的表
演之时，莫扎特来到人世——正在此时，一系列的喜剧情境的草稿底本变
成话剧和脚本，戏剧家从流行的即兴表演中学习，发展了新的喜剧计谋节
奏。对于莫扎特，这是幸运的时刻——它与奏鸣曲风格的新型戏剧可能
性之间如此完美的巧合，我们对此真是应该感恩。艺术之间的合作难得
如此顺畅，而 18 世纪的戏剧形成了与此时的音乐同样的感觉——擅于体
现系列的清晰表述的［articulated］事件，擅长对节奏转换进行控制。这一
吻合使莫扎特可能在歌剧中以无与伦比的自如性来发挥自己的天才：他
具有海顿所缺乏的针对大规模戏剧运动的感觉，而他对奏鸣曲风格的控
制在同时代人中唯有海顿可以比肩。从大规模节奏运动的角度看，《费加
罗的婚姻》是他的顶峰杰作，而为此博马舍和达·蓬特也应分享光荣。此
剧是计谋喜剧的至高音乐范例。

 18 世纪对于人的个性概念在发生变化，它的基础是对于虽然还处于
原始阶段的试验性心理学的新颖兴趣——而这进一步推动了喜剧计谋的
节奏发展。早先的时代对于人的个性产生了更为极端、更加特别的概念：
阿巴贡——仅举莫里哀众多戏剧中的一个人物例证，他既不是一个一般
意义上的守财奴，也不是一个吝啬概念的讽喻性拟人化身，而是一个被吝
啬附体的人，好似已被恶魔控制；《愤世嫉俗》［*Le Misanthrope*］中的阿尔
赛斯特［Alceste］，他与控制自己的厌世情绪搏斗，最终却以快乐的心情
屈从于愤世嫉俗。整个 17 世纪中，这种人性概念反映在对于人的动物性
兴趣中，如拉封丹①的寓言，德拉·波尔塔②与勒布伦③对于动物与人之
间面相类似的研究，而这种概念是与人性由幽默所主导的观念紧密相关。

 ① La Fontaine(1621—1695)，法国寓言作家、诗人。——译注
 ② Della Porta(1535? —1635)，意大利学者、剧作家。——译注
 ③ Le Brun(1619—1690)，法国画家、艺术理论家。——译注

所有人都是不同的，与各自的同胞绝然有别，其性格特点都是来自统治其个性本质的抽象力量。与之相反，18 世纪的观点更为平衡：所有人都是一样的，都由同样的动因所支配；"*cosi fan tutti*"［所有人都一样］：他们的行为都采取同样的方式；菲奥尔迪利吉［Fiordiligi］和多拉贝拉［Dorabella］的不同仅仅在表面，正因彼此相像才会投入一个新相好的怀抱。《费加罗的婚姻》中一个最透露真情的片刻是，男仆侍童因苏珊娜的误导，出于嫉妒而变得和他的主人一样盲目。18 世纪的喜剧源自戴面具的演剧传统，但随着这一世纪的时间进程，小丑演员逐渐脱下了面具——好像那张固定的鬼脸与更加温和、更加活跃的真实面孔不相干。

　　18 世纪喜剧与通俗的即兴戏剧的关系不会被低估，但这种关系会被误解。此时所有伟大的喜剧都以某种方式与这种传统相关，但其中无一会允许即兴——实际上这些喜剧摧毁了即兴。法国喜歌剧［*opéra-comique*］是从剧情草案［scenario］中兴起，其中只有歌曲被实际写出；但没过很久，对话也被固定下来。甚至戈齐①——他提倡即兴式的假面戏剧，以与哥多尼对抗——也在他第一个成功的戏剧草案《三个橙子的爱情》之后便写出全部对话。戴假面的剧团的风格化倾向与 18 世纪的心理学非常吻合：外在的个性是一副面具，真正的东西是其下的"白板"［*tabula rasa*］，经验在上面进行描画。对于 17 世纪，在面具下面的是具有突出个性化特征的容貌；而在 18 世纪的面具之下，则仅仅是人的天性。相比 16 世纪和 17 世纪舞台上更为个性化的人物，18 世纪的人物几乎是苍白的；他们的反应可被智慧的无赖或聪明的男仆所掌控和操纵——当然，在他们黔驴技穷时，他们也会陷入自己的计谋之网。通俗戏剧对于风格化的人物和情境喜剧（计谋的发展）的依赖，这让 18 世纪的剧作家获得灵感，但这种戏剧在他们手中没有流行很长时间。马里沃②专给意大利喜剧演员的假面剧团写作高度复杂的戏剧，并以此开创了一种可被称为试验心理的喜剧，这种戏剧很快就在意大利和德国

① Carlo Gozzi(1720—1806)，意大利著名剧作家。——译注
② Pierre Carlet de Marivaux(1688—1763)，法国戏剧家、小说家。——译注

流传开来。它们不是"主题"戏剧而是"展示"戏剧：它们从不表现有争议的话题。它们展示（即，用戏剧表演来证明）大家都认可的心理观念和"规律"。这些戏剧几乎具有科学性——因它们显示出这些规律是如何在实践中运作的。

《女人心》[*Cosi fan tutte*]位于这一传统的中心地带：如果说戏剧底本在构思上的深刻性上略逊于马里沃的最佳剧作，但由于音乐的缘故，它依然是这一类型中最伟大的范例。这种戏剧的旨趣主要在于心理的步骤——人物走向一个早为人所知的结局时的心理步骤；如在马里沃的《爱情与偶遇的游戏》[*Le Jeu de l'Amour et du Hasard*]中，一个假扮成女佣的年轻姑娘与一个假扮为男仆的小伙子如何克服他们针对社会阶层的感觉；他们首先意识到彼此相爱，随后才公开承认。这其中必须有假扮，否则就不是心理喜剧，而是一个触及跨越社会阶层婚姻的社会戏剧；其中必须有双重假扮，这样两个情人才可能是试验品。如果戏中只有男士假扮，男仆-科学家就必须也戏弄这位男士，让他也成为试验的一部分并流下真挚的眼泪。在《女人心》中，我们提前都已知道，两个姑娘都会变心，但是我们想看看她们是如何投降的：一步接一步，这与 18 世纪的心理学规律全然吻合。新的情人须是假扮的旧情人，这是必不可少的，否则我们面对的就是一出"法国感伤喜剧"[*comédie larmoyante*]，其中回归的士兵发现自己原来的心上人倒在别人的怀抱中；而假扮的情人重又接纳原来的姑娘，这也是必不可少的，否则姑娘们在下意识中就是忠贞的，而整个戏剧所证明的就是完全不同的心理命题。

简言之，关键就在于这是一个封闭的体系。外部的影响不允许进入其中：生活的其他氛围被祛除。这里只有受害者和科学家；两个年轻人在一开始还以为自己也是科学家，后来却愤愤不平地得知，自己也属于牺牲品。这就是为何在《女人心》中，古格列尔莫无法在婚礼中加入美丽的降 A 大调卡农，而是喃喃自语道，他真希望他们是在喝毒药。① 为了隔离这个试验，科学家扮演了所有必要的角色：公证人和医生都是假冒他人的黛

315

① 此处指《女人心》第二幕第 16 场中的四重唱。——译注

丝碧娜[Despina]。此剧的脚本曾遭人谴责，说它荒诞不经，玩世不恭，有悖道德；也有人如透纳①奇怪地认为它非常真实：实际上它既不是前者，也不是后者。它建构了一个人工的、彻底传统的世界，其中可以上演某种心理的展示，而它忠于的不是生活（生活在这里根本没有闯入），而是18世纪关于人类本性的观念。19世纪认为这种心理观点过时了，因其令人不快而被抛弃。其实，这部歌剧处于一种传统的末尾，从一开始就不得不面对已经变化了的气氛。在首演后不久，就有人指责它有悖道德、琐碎无聊，在随后一百年中，只有非常罕见的批评家（如 E. T. A. 霍夫曼）才理解这个脚本让莫扎特所取得的温暖和反讽。

　　音乐以极大的敏感性追随着心理的进程。菲奥尔迪利吉的两首著名咏叹调反映了两个个性化的心理瞬间：第一首咏叹调②宣称她的忠贞"像磐石一般"，它具有壮丽的喜剧性，在她表现自己坚守贞操时用两只小号伴奏，而人声中的大跳像歌词一样显得非常夸张和滑稽。间或，音乐的欢快嘲弄着歌词中表达的骄傲——它迫使歌唱家进入不舒服的音域：

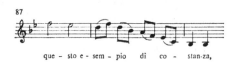

在第二首咏叹调"Per pietà, ben mio"[为我发发慈悲]中③，菲奥尔迪利吉被深深地困扰，她意识到自己的忠贞并不虚假，但却不堪一击。两只小号被两只圆号所替代，大跳不再显得滑稽而是具有深刻的表情，乐句也更为复杂。

　　从这部歌剧的观点看，当菲奥尔迪利吉屈服于费兰多[Ferrando]时（在伟大的 A 大调二重唱"Per gli amplessi"[在拥抱中]④中），她变得更像她自己，就像所有其他女性一样：在她第一首咏叹调的嘲弄性壮丽和第二

① Walter James Turner(1889—1946)，生于澳大利亚的英国作家、批评家。——译注
② 第一幕第 14 分曲，"Como scoglio"[坚如磐石]。——译注
③ 第二幕第 25 分曲。——译注
④ 第二幕第 29 分曲。——译注

首咏叹调的真正壮丽之后,二重唱的音乐也相应更有人情味。音乐风格
之于歌剧心理学的关系在最好的时候也是具有歧义的,总是间接的,但在
这首二重唱中莫扎特抛弃了他如此熟练掌握的直接可感的形式清晰性,
虽然最终的解决和比例依然令人满足,一如既往。朝向属(E 大调)的正
常运动刚刚开始,就被费兰多的进入所打断,一个令人惊讶的朝向 C 大
调的转调使这个调性(降上中音调)成为一个新的"属"(也即第二调性)。
这是对贝多芬使用替代属调性的又一个预示,即,一个与属调足够相似的
和弦便可与主调相抗衡,但又具有足够的远距离以赋予音乐结构以具有
表情的、大规模的半音化不协和音响:它具有象征意义,但这是戏剧性的,
而不仅是表情性的。菲奥尔迪利吉的音乐表达真正的痛苦,但她最绝望
的呼喊"Ah non son,non son piu forte"[啊我不再,不再坚强]:

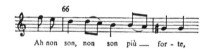

是歌剧中体现眼泪的惯例常规,但仍然非常感人:当音乐显然正在走向
(从 C 大调到 A 小调)主调的回归时,她的心绪也处于极度的不知所措
中。我们意识到 A 大调的声响有多近,便知道她距离承认自己的爱恋有
多近。当 A 大调终于到来时,我们感到费兰多已经赢了,他以新的速度
(Andante[行板])开始最后的请求,充满自信。菲奥尔迪利吉的回答(她
的屈服)是所有终止式中最精雕细琢的:

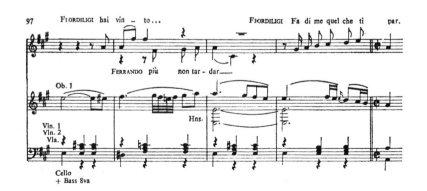

其中,承载戏剧意义的不再是人声线条,而是双簧管上悠长并最后达至解决的乐句。在此,古典风格将终止式作为一个清晰的戏剧事件予以实现的手法达到了至高的凯旋。

但并不能说,当人物脱下自己的伪装时,音乐也变得更为真挚起来。莫扎特在此处和在其他地方一样直接——也同样自傲。这部歌剧的反讽基于它的老道:它是"色调口吻"[tone]——这一所有审美品质中最精美雅致[civilized]的品格——的大师杰作。在莫扎特的音乐中,我们无从知晓嘲弄和同情是以何种比例予以混合的,无从了解作曲家对于自己操纵的木偶究竟有多顶真①,正如我们不知道阿里奥斯托①在对待自己的古代骑士故事时,拉封丹在对待自己的韵文寓言的道德教训时,究竟是否顶真。甚至如此设问都是没有击中要害:这里的艺术在于,讲故事时一方面不被故事本身愚弄,另一方面又不会对故事的貌似简单显露半点厌倦。这是一种若即若离、客观观察与真心卷入不能分割时才会出现的深刻艺术。有些人认为莫扎特为一个无聊的脚本写作了深刻的音乐,而另有些人(如瓦格纳)觉得莫扎特在《女人心》中以空洞的音乐为愚蠢的脚本谱曲,他们对莫扎特成就的根本误解真可谓旗鼓相当。

第一幕的告别五重唱("每天写信给我"——"一天两次")是莫扎特成就的试金石:肝肠寸断,却没有半点悲剧意味;音乐欢快无比,但又没有一丝直白的嘲弄——它似乎将笑声和同情保持在优美的平衡中。甚至对歌剧性啜泣的戏仿[parody]也都是高度的精妙笔触(如斯特拉文斯基在《浪子的历程》中多愁善感的妓女合唱对这首五重唱的戏仿——以及礼赞)。

总谱中随处可见色调口吻的高超展现。最明显的体现是在第一幕的终场:两位男士假装死于毒药,躺倒在地上,而女士们则以比以前更体贴的柔情仔细打量着他们("多么有趣的面庞!"),乐队演奏的像是一支悠长的双重赋格——但在一个时间单位中仅有一个声部,而且几乎没有伴奏。在这个悠长的段落之后,音乐才变成真正而丰富的复调,但将巴洛克对位

①　Ludovico Ariosto(1474—1533),意大利诗人。——译注

运动和意大利喜歌剧最单薄的织体令人吃惊地结合在一起,再一次在严肃性和喜剧之间保持了最佳的平衡状态。

<p style="text-align:center">＊　＊　＊</p>

莫扎特的歌剧在风格上具有国际性,对欧洲当时重要的戏剧传统兼容并包。甚至"*Singspiel*"[歌唱剧]对于莫扎特而论也并不见得比意大利歌剧更具特定的地方品格。比如,《后宫诱逃》通篇的法国文化背景都清晰可辨,不仅仅体现在轮唱性的[vaudeville]结尾中。事实上,"后宫"[seraglio]喜剧以优雅和风趣的风格得到更多发展靠的是法国的法瓦①,而不是任何意大利剧作家。唯一没有对莫扎特作品发生影响的18世纪欧洲戏剧形式是严肃德国喜剧,这种类型的第一代伟大人物是莱辛[Lessing]和伦茨②,而后来的克莱斯特③的《破瓮记》[*Der zerbrochene Krug*]是该类型的杰作。这一传统是德国人对喜剧最原创的贡献,但对莫扎特它好像完全不存在。在其他方面他都照单全收,拿来为己所用:博马舍、维兰德、法瓦、梅塔斯塔西奥、莫里哀、哥多尼。当然,对于《魔笛》而言,将意大利式小丑转化为完全维也纳式的汉斯·乌斯特④也非常重要。但即便在这部被认为最具维也纳风味的维也纳歌剧中,形式的模本和灵感也基本上来自意大利,其途径是通过一个威尼斯人——卡尔洛·戈齐——的作品,以及他对维也纳魔幻喜剧的影响。

《图兰朵》和《三个橙子的爱情》让戈齐的大名在今天仍然存活。18世纪的后二十余年,他在德国极为流行。他的死敌哥多尼受法国传统影响很深,擅长理性的中产阶级喜剧,戈齐不仅对哥多尼提出挑战,也提供了另一种选择。戈齐称自己的作品为戏剧寓言,他在《无用之人的回忆》[*Memoirs of a Useless Man*]中对这些作品所说读上去就像是《魔笛》的定

318

① Charles Simon Favart(1710—1792),法国剧作家。——译注
② Jakob Michael Lenz(1751—1792),德国作家。——译注
③ Heinrich von Kleist(1777—1811),德国作家。——译注
④ Hans Wurst,一种在17、18世纪的德国喜剧中非常流行的即兴表演的滑稽人物类型。——译注

制描述：

> 最困难的……是寓言的戏剧体裁……它应该具有壮观的宏
> 伟，迷人而庄严的神秘，有趣的新奇景观，让人陶醉的雄辩，道德
> 哲学的情感，滋养批判心智的老道智慧（*sali urbani*），发自内心
> 的对话，以及最重要的——产生诱惑的巨大魔力，所有这一切创
> 造出一种充满魅力的幻觉：对于观者的心智和精神而言，不可能
> 之事显现为真。[①]

让难以置信的不可能童话情节显得真实，景观，神秘，道德教训，批判性视
角，令人心动的情感——所有这些奇怪的混合物都可在《魔笛》中找到。
而且，将看似风牛马不相及的粗俗传统噱头和政治、宗教影射并置共
存——这是《魔笛》的特点——已处在戈齐第一部戏剧的中心。

这种由戈齐一半发明、一半复兴的戏剧，既是贵族的又是流行的，在
哲学上它极为保守，但对已存体裁的混用却又非常创新，精彩纷呈。从本
质上看，它的基础是对高贵的童话冒险与"假面喜剧"［*commedia
dell'arte*］的闹剧传统的混合；原来它只是想复兴名声不佳的"假面喜剧"
演出剧团的灵性即兴风格，但很快它便转型为新的东西，全部写出，并被
注入浓重的意识形态内容。也许，只有通过维也纳的"歌唱剧"，这种混杂
的灵感——这一混杂了闹剧、哲学、方言喜剧、童话与西班牙式悲剧的奇
异产物——才能被转型为音乐戏剧。意大利喜歌剧已是一个过于完好的
传统，因而不能容忍这样的转型，而"歌唱剧"则尚待发展，有可塑性。

莫扎特的信件证明，他对戈齐有兴趣。莫扎特在萨尔茨堡的时候，
《魔笛》的脚本作者席卡内德［Schikaneder］的剧团曾在当地制作戈齐的戏
剧。戈齐所提供的是一种结构，一种戏剧，甚至是舞台编排的系统构思，
莫扎特可以此来统一和混用最通俗的和最复杂、最学究性的艺术形式。
《魔笛》的情节动作覆盖范围很广（如在戈齐的戏剧寓言中一样），从帕帕

① Bari,1910,Vol. I,p. 267.

盖诺的通俗闹剧(看上去首演时是由席卡内德即兴表演)到童话的幻觉, 319
从景观场面到甚至是宗教性的仪式。《魔笛》中的粗俗用语有时会令敏感
的观众感到不舒服,但其整体构思却属于歌剧舞台上最高贵的例证之一,
尽管它存在前后不一的毛病。与之相呼应,音乐的覆盖范围也从最简单
的曲调和最喋喋不休的闹剧直到赋格——甚至是众赞歌前奏曲(直到贝
多芬的 Op. 132 四重奏中对"*Veni Creator, Spiritus*"[创世者莅临]的加
工处理,古典风格中对这种非常特殊的巴洛克形式的复兴,此处是唯一一
例)。而且,莫扎特在《魔笛》中还首次创建了真正的古典式宗教风格,完
全可与他对巴洛克宗教形式与织体的模仿相媲美。

通过萨拉斯特罗[Sarastro]的角色和祭司们的合唱,古典的赞美歌
[hymn]首次亮相;它是一种织体而不是一种特定的形式,在贝多芬的发
展中它将占据重要地位。古典赞美歌因刻意避免巴洛克的丰富而复杂的
内声部运动而获得厚重感。尤其是,它避免巴洛克的不协和和声,以几乎
全然的纯三和弦音响来替代连续的表情性悬留音[suspensions]。因而从
和声角度看,它是对 16 世纪音响(尤其是帕莱斯特里那,他的音乐在整个
18 世纪仍然存活并得到上演)的部分回归。然而,其旋律线却是古典式
的,轮廓富有表情,呈对称构架,具有一个明晰标记的高潮点。句法划分
[articulation]同样非常明晰,而分句不仅缺少巴洛克的丰富连续感,而且
也没有 16 世纪精致的内部划分。古典风格中这种织体在《魔笛》里的出
现并非没有前身;它对和声的简单性已产生影响——如我们在格鲁克的
许多段落中均可见到。新古典的理想在《魔笛》的音乐中达到了最非凡的
肉身显现。虽然古典"赞美歌"的直接来源可在海顿交响曲的慢乐章中找
到,但将其用于一个宗教性的语境,这是莫扎特的想法。莫扎特放弃了自
己最喜好的倚音手法(它总是强调不协和),仅仅依赖未经装饰的旋律线,
其处理显示了他精美绝伦的技巧。

由于运用了这种赞美歌,《魔笛》作为音乐的构想便发展成为一种表
达单纯道德真理的通道:在这部作品中,音乐的表现范围坚定地朝哲理思
想的方向进行扩大。当然,音乐作为语词表达的替代本无问题,问题在于
如何创造一种可行的观念呈现的音乐配置。"我们对萨拉斯特罗说什

么?"帕帕盖诺悄悄声问,帕米娜哭喊道,"真相,"此时音乐中传出此前歌剧中前所未闻的英雄性光亮辐射。《魔笛》中的道德教义言简意赅,而音乐常常呈现出莫扎特罕有的方整性[squareness],音域狭小,强调几个相邻很近的不多音符——它们美妙地点明了歌词中的中产阶级哲学:

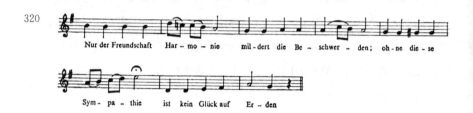

320

莫扎特在这里的"愉悦"[Gemütlichkeit]既是智性的,又是感官的。极富特征的是,为了回应《魔笛》的中产阶级的多愁善感世界(其中是自我满足的吵闹喜剧和轻盈的共济会神秘主义),莫扎特的音响比在任何其他作品中都更加纯粹,在细节中也更少半音性。有时这种纯粹性带有清晰的象征,如火的考验进行曲,它是共济会员坚定性的音乐对等物,在此音乐庄严地驻留在主和弦上,仅仅通过一个属七和弦做变化:

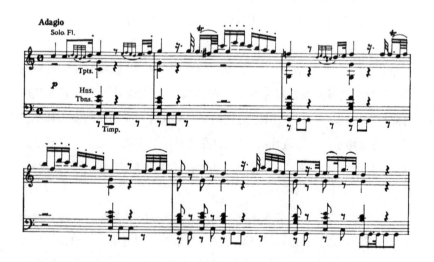

空淡的、奇怪的音响,由长笛、铜管和定音鼓构成,反映并提升了这里的绝

对简单性。然而,音乐的透明性常常不为别的,就是为了其自身:

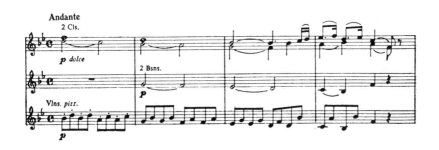

这是莫扎特晚期风格发展所能达到的最远点:纯粹性和空淡性几乎具有 321
了异国情调[exotic],它们如此极端,而且这种刻意的清净被精妙的配器
进一步加强。莫扎特每一部成熟的歌剧都有其独有的音响特性,但没有
一部像在《魔笛》中那样,这种特性音响居于如此的核心地位,如此直接地
融入动作,如此具有根本性。

<p align="center">＊　＊　＊</p>

戈齐的"寓言"是把双刃剑:它依赖于老式的通俗闹剧和魔法魅力的
故事以传达哲学与政治理念,戈齐希望以此来反抗法国启蒙运动的有害
影响,巩固贵族正在丧失的声望。而在莫扎特和席卡内德手中,它却变
成了中产阶级自由主义的一种武器,一次针对政府的隐晦攻击,一件精
彩的共济会精神宣传作品。然而,戈齐的贵族偏向仍隐含在这一形式
中,反映在具有王公气质的理想主义的塔米诺与物质主义的帕帕盖诺之
间的对照中。帕帕盖诺这一人物头脑简单,仅仅因为他存在于珍贵的闹
剧传统中而且隐晦地令人回想起这一传统才显得有些复杂。戈齐的作
品在最深刻的意义上是对当时理性主义的攻击,而他的混用形式释放出
新的想象力源泉。他对莫扎特的影响不仅仅限于《魔笛》:他所驱动的戏
剧潮流也对《唐·乔瓦尼》产生了影响。在某种程度上,达·蓬特的台本
所追随的不是莫里哀,而是戈齐的死敌哥多尼的版本。但哥多尼聪明地
从故事中移除了诸如能走能说的石像,以及下地狱等孩子气的手法——

在他的戏中,唐·乔瓦尼是遭到雷击,更为合理。但这种类型的孩子气通俗传统却是戈齐戏剧构思的中心材料——它们给予复杂的景观以机会,最重要的是它们代表了旧的秩序、旧的方式,它们保存了传统,贵族的生活在这种传统中才能幸存。作为反对资产阶级的贵族与底层人士的浪漫联盟,戈齐不是第一人,也不是最后一人。尽管达·蓬特和莫扎特依赖哥多尼,他们对唐璜故事的构思概念却基本上是戈齐的趣味和面貌:恢复了石像和下地狱情节,而且如果说这部歌剧具有想象力和哲理深度,在其中最应分享功绩的正是这些“潘趣与朱迪”①式的滑稽因素和列波雷诺的噱头。

　　《唐·乔瓦尼》的喜剧侧面引发了莫衷一是的争议,而就其本性而论,该争议不会有直截了当的结论。它是悲剧还是喜剧? 如果这样询问,无论什么回答都是正确的,但那会误解18世纪歌剧实践中体裁的重要性。那么,《唐·乔瓦尼》是正歌剧[opera seria]还是喜歌剧[opera buffa]?在争吵热议中,甚至聪明人也会为这个无关紧要的技术问题冲昏头脑。邓特[Dent]宣称,该歌剧中没有任何角色与正歌剧有瓜葛,正歌剧显然要求豪华和外露。《唐·乔瓦尼》的结构与步履属于意大利喜歌剧,但显而易见至少有一个角色——多娜·安娜——是直接来自正歌剧的世界,而多娜·埃尔维拉、唐·奥塔维奥,甚至唐·乔瓦尼本人都在不同程度上周旋于这两个世界中。这暗示出多娜·安娜在某些节点上也会沾染上更为基本的“buffa”[喜剧]气味,尤其在重唱中。然而,“喜歌剧”的风格范围在相当程度上被扩展:多娜·埃尔维拉的咏叹调“Ah fuggil traditor”[逃离这个骗子]②是对旧式“正歌剧”的戏仿[parody],而多娜·安娜的“Or sai chi l'onore”[现在你知道谁夺去了我的荣誉]③则是以最高贵形式写成的纯粹“正歌剧”。《唐·乔瓦尼》的悲情绝不会比《伊多梅纽》更甚,但在某些时刻它却更为高贵,也更为集中。“喜歌剧”的大尺度节奏的速度,以

322

　　① Punch and Judy,一种欧洲传统的木偶戏,情节围绕潘趣和他的妻子朱迪展开,喜剧色彩强烈。——译注

　　② 《唐·乔瓦尼》第一幕第8分曲。——译注

　　③ 《唐·乔瓦尼》第一幕第10分曲。——译注

及它强调动作而不是"正歌剧"的高贵表情,这使得该作品能够以令人惊异的步履从咏叹调转换至重唱:在这种环境中恐怖和悲悯的时刻会显得更为尖锐。这部歌剧的头几分钟,列波雷诺的喜剧抱怨很快导向决斗,以及指挥官死后的恐怖轻声三重唱,以此它就确定了色调,并建立了对比。"正歌剧"的运动绝不会如此迅疾。喜剧的步履对于这里的效果是根本性的,但情感结果却并不是喜剧性的。这种色调的宽广范围当然绝不仅限于《唐·乔瓦尼》;菲奥尔迪利吉或伯爵夫人的高贵性同样依赖于周边的"喜歌剧"结构,以此才能充分展现其重要意义。这种融合在《唐·乔瓦尼》中如此完美,以至于体裁的交融今天已不为人察觉,而在18世纪晚期这一点常常被人抓住并遭到抨击。

在18世纪,混合体裁是一种不得体[indecorum]的非礼标志,而《唐·乔瓦尼》不止在一个方面明显是刻意非礼。达·蓬特和莫扎特知道这一点,因而称此剧为"*dramma giocoso*"[滑稽戏剧],而不是"*opera buffa*"[喜歌剧]。像《女人心》一样,它从一开始就被人攻击:说它不道德,令人厌恶,过时,幼稚。音乐的艺术性当然被人承认,尽管它的复杂还是常常遭人怨恨。(第一次在意大利的制作在多次排练后仍不得不在失望中放弃,因为总谱太难。)当时,说莫扎特的风格太学究而不能诉诸心灵,这是常有的抱怨,但他的高超技艺从未被怀疑。但是,质疑此剧的戏剧构思总是大有人在。柏林的首演制作后,有一位批评家写道,耳朵固然是享受,但美德却被踩在脚下。

《唐·乔瓦尼》遭到诽谤,既有政治上的也有艺术上的弦外之音。过分强调这一点自然不妥,但渴望自由革命的因素毫无疑问(尽管不是成体系地)体现在该剧中。在1787年(这一年,三级议会[Estates-General]的协商正在全欧洲引起回响),当听到莫扎特为"Viva la liberta"[自由万岁]的歌词配上刻意强调的凯旋音调,①以及看到剧中放荡的贵族无耻地霸占天真村姑,没有人会错过其中的深长意味。当时的小说和政治短论中总在涉及这些事情。莫扎特的意识形态偏向在所有的后期歌剧中都很清

323

① 见前述,第94—95页,该段落在第一幕终曲中的结构作用。

楚,除了《狄托的仁慈》和《女人心》,它们存在于自身的抽象世界中。对奥地利天主教现有体制的漫画式攻击在《魔笛》中并不是一个可以忽略不计的要素;夜后是对玛丽亚·特蕾西亚的影射,这一点曾被否认,但其实从一开始这个影射就存在,而席卡内德和莫扎特如果在一个如此充满共济会教义与仪式的作品中没有预见到这一点,那他们也太迟钝了(共济会纲领在当时的奥地利,对于资产阶级的革命理想而论是主要的出口)。同样,在《费加罗的婚姻》中,删除博马舍戏剧中公开的政治性片段对于当时的公众而言其实没有什么区别,因为大多数人都清楚地知道略去了什么;而且呼唤抛弃不公正的贵族特权,就该剧的立意而言这已得到足够强调。然而,《唐·乔瓦尼》超越了所有这一切,因为它故意刻画了一幅由于贵族的不道德而使之瓦解的完整世界画面。第一幕伟大的舞会场景不仅仅是音乐的炫技展现:舞台上三个分离的乐队,以及不同舞曲间复杂的交错节奏。每个社会等级——农民,资产阶级,贵族——都有自己的舞曲,每种节奏的完全独立反映了社会的等级秩序。而摧毁这种秩序与和谐的,正是后台所发生的强暴采琳娜的企图。[①]

　　在 18 世纪,革命思想和情色倾向之间存在紧密关联,《唐·乔瓦尼》的政治氛围由此得到进一步加强。我无意从该作品中抽取某种贯穿始终的教义,在此仅仅是凸显其中某些方面的重要意义。在 1780 年代,政治中的自由主义与性行为中的自由主义是紧密缠绕在一起的;即便在最有教养的公民中间,也形成了一种弥漫性的恐惧——共和主义暗示完全的性行为许可。萨德侯爵[②]在其小册子《更进一步》[*One More Step*]中确实宣称,政治自由的一个逻辑后果是最放纵的性自由;他的观点以较温和的方式四处流传,而且是 18 世纪诸多类似思想的终点。莫扎特早年是虔敬的天主教徒,反感法国的自由思想,但自他成为共济会员后,这种反感一定有所减退。但无论如何,在这一关联中他的个人信念其实无关紧要。

　　① 唐·乔瓦尼与采琳娜跳舞时,一方面是自己的屈尊俯就,另一方面也将她提升到资产阶级的音乐层面,可以说,两人是向中间靠拢。

　　② Marquis de Sade(1740—1814),法国贵族,作家。以宣扬性解放和色情写作闻名。——译注

在《唐·乔瓦尼》首演之时,性解放的政治隐含非常活跃,其影响很可能无处不在。该作品随后长时间所引发的义愤和赞赏,部分要放在这个语境中才能得到理解。在 1790 年之后,对性解放的拒绝,以及法国革命政府(和其他地方的反革命政府)的极端清教主义倾向是对《唐·乔瓦尼》上演时的思想气候的反动。这一点也反映在贝多芬对莫扎特脚本的斥责,他认为这是一个不值得配乐的本子。

与该歌剧相关联的这种义愤——这一点暗含在克尔恺郭尔①的观点中,他认为《唐·乔瓦尼》是完美体现了音乐的情色本质的唯一作品;E. T. A. 霍夫曼对他所谓的"浪漫主义"的强调也暗含这种义愤——这种将《唐·乔瓦尼》看作是一种对审美价值和道德价值的攻击(既是正面攻击也是侧面攻击)的观点,对于理解该剧以及莫扎特的总体音乐而言,实际上要比通常的看法(往往不耐烦地将这种观点丢在一边)要更有用。音乐是所有艺术中最抽象的,但这仅仅是指它拙于写实再现[representational]:就对听者神经的直接身体[physical]冲击而言,音乐其实是最不抽象的,它的音响模式可以获得极为直接的效果,因其几乎完全消除了居于音乐和听者之间的中介象征,以及需要解码和解释的所有观念。(如果事实上这种消除并没有达到完全——因为听者还是必须要花费相当力气来解读自己面前的象征关系,但他的活动比在任何其他艺术中都要更加处于潜意识,更加不可言传。)如果音乐的这种身体直接性被强调,它的情色方面就会占到前台。也许,在运用音乐的诱惑力量的强度和广度方面,没有哪位作曲家可与莫扎特相比。肉身堕落,无以复加。在克尔恺郭尔论《唐·乔瓦尼》的文章背后,是这样一种观念——音乐是一种罪恶:克尔恺郭尔选择莫扎特作为最有罪的作曲家,看来是事出有因。莫扎特的风格最不同凡响的一点是,将身体性的愉悦(对音响的感官性游戏,沉湎于最官能性的和声行进)与线条和形式的纯粹性和经济性相结合,这使得诱惑更加有效。

很多对莫扎特更为平庸、更为常规的看法倒不是出于 20 世纪更为头

① Soren Kierkegaard(1813—1855),丹麦哲学家、神学家、诗人。

脑清醒的视角，而是来自浪漫主义热情的高潮点：莫扎特的《G 小调交响曲》(K. 550)对于最热爱莫扎特的听者而言，是一部激情、暴力和悲切的作品，但舒曼却只看到轻盈、优雅和魅力，别无其他。应该在此立即指出，将一部作品仅仅看作是情绪的表现（无论是多么强有力的表现），那是对该作品的贬低：《G 小调交响曲》的深刻构思是从心底中发出的悲剧性呼喊，但另一方面它也具有精美无比的魅力。然而，舒曼对莫扎特的态度最终在抬升莫扎特至圣殿的同时，也摧毁了莫扎特的生命力。位于莫扎特作品中心的是暴力与感官性的并存，只有看到这一点，我们才能开始理解他的结构，并洞察他的伟大。然而貌似悖谬的[paradoxical]是，舒曼对《G 小调交响曲》肤浅的特性概括可以帮助我们更好地看到莫扎特的恶魔神怪性[daemon]。在所有莫扎特对痛苦和恐怖无与伦比的表现中——《G 小调交响曲》、《唐·乔瓦尼》、《G 小调弦乐五重奏》、《魔笛》中的帕米娜咏叹调，存在着某种令人惊异的感官妖娆性。这并没有减损音乐的力量和有效：悲情和感官性相互加强，并最终变得彼此不可分割、无法区别。（柴科夫斯基的悲情具有同样的诱惑感，但他散漫而无节制的作曲技巧使他的危险性大为减低。）在情感价值的腐败处理上，莫扎特是一个颠覆性的艺术家。

几乎所有的艺术都是颠覆性的：它攻击已建立的价值，用自己创造的价值取而代之；它以自身的秩序来替换社会的秩序。莫扎特歌剧中令人困窘的暗示（道德的和政治的）仅仅是这种侵犯的表层显像。他的作品在许多方面都是对他自己协助创造的音乐语言的攻击：他以如此的轻松自如来运用强烈的半音性，有时几近摧毁了对于他自身的形式极为重要的调性的清晰性。正是这种半音性对浪漫主义风格产生了真正的影响，尤其是肖邦和瓦格纳。海顿为自身所创建的艺术个性（与他日常生活中的个性面貌有关，但不能相互混淆）由于其随和与亲切的前提设定，防止了他的艺术中颠覆性和革命性方面的全面发展：如 E. T. A. 霍夫曼写道的，他的音乐看上去似乎是在原罪产生之前写成的。贝多芬的攻击是赤裸裸的，没有哪种艺术如此不肯通融，它拒绝接受其自身条件之外的任何限定。莫扎特与贝多芬一样不肯通融，而他创作中大量音乐中如此纯粹

的身体性[physical]美感——甚至是漂亮[prettiness]——掩盖了他的艺术的不妥协特征。如果忽略这种艺术在其时代所引发的不安乃至恐慌，没有在我们的心目中重构使它仍然显得危险的条件境况，我们就不能完全地欣赏这种艺术。

卷 六

海顿：莫扎特逝世之后

一、通俗风格

至 1790 年,海顿创造并完善了一种有意为之的通俗风格。他的巨大成功反映在此后十年(也即莫扎特去世后的十年)其作品的产出数量上:十四首弦乐四重奏、三首钢琴奏鸣曲、十四首钢琴三重奏、六部弥撒、《交响协奏曲》、《创世记》、《四季》、十二部交响曲,以及一大批小型作品。今天,海顿几乎是一个只针对资深鉴赏者的作曲家,他的音乐就票房而言无法与莫扎特和贝多芬竞争。因此,为了理解他的后期作品,尤其是交响曲和清唱剧,就必须考虑当时那种获得众人青睐的成功氛围。有些作曲家,他们生前受到推崇,曲调被众口传唱,但其中无人像海顿那样同时而彻底地得到了音乐界毫无质疑的慷慨尊重和公众心甘情愿的普遍赞赏。

海顿晚期风格与民间音乐的关系非常明显,但这种关系的性质却是可疑的,甚至是难以捉摸的。曾有个显然不可靠的传说,但值得在此转述。说有这样一位教授,在海顿度过童年的属于奥匈帝国的那片民族不确定区域就海顿的课题进行田野考察。教授的调查方式是,将海顿的一些著名曲调唱给农民听,随后询问他们是否能辨认出这些曲调。这些农民的狡猾本能要比民间音乐来得更为古老和传统,他们很快发现,如果他们说认出了某支曲调,就会获得比没认出更多的奖赏,于是他们的记忆力相应就变得越来越好。这个传说的结尾是,到如今,那小片多瑙河流域的农民所唱的歌曲正是教授教给他们的。

海顿有时实际运用的民间歌曲,与他晚年毫无疑问出于自己原创的

旋律在很大程度上是无法区分的。讨论民间音乐对海顿风格的影响,这是将事情弄颠倒了。自 1785 年以后,海顿的作品中运用民间音乐或发明类似民间的材料变得越来越重要:海顿的音乐中一直存在对通俗歌调、狩猎号角、约德尔唱法[yodel]和舞蹈节奏的影射,如同这些影射也存在于从马肖[Machaut]到勋伯格的大多数作曲家的音乐中,但是在"巴黎"和"伦敦"交响曲之前,这些影射处于他的风格的边缘。想当然地发多愁善感之情,认为这是年老的作曲家越来越多地回想起他年少时所听过的歌曲,那是没有说服力的臆测。大约在同一时间段中,莫扎特在《魔笛》中也同样发展起了一种靠近民间音乐的风格,而 35 岁的年纪对于莫扎特而言可不能说已老到有了怀旧之念。朝向"通俗"风格的运动,一定是与 18 世纪后半共和思想的热情有关,也一定是与民族感情和特定民族文化意识的成长有联系。然而应该承认,音乐语言自身的发展也在其中具有至少部分的决定性作用,因为在民间音乐此刻对海顿和莫扎特具有重要意义之时,对其的兴趣其实已有很长的历史,但仅仅是在 1780 年代后期,古典风格才有了透彻的能力去随心所欲地吸收和创造民间风格的元素。

　　这种吸收是整个事情的关键,而它在 18 世纪音乐中是全新的。巴赫使用民间歌曲时(如在很少的一些时候),或者它们丧失了民间特征,或者它们看起来像是来自外语的引录:两个过程在《哥德堡变奏曲》的"集腋曲"[Quodlibet]中和《"农民"康塔塔》中都可以见到。但是在海顿的作品中,如《第 104 号交响曲》终曲的开头

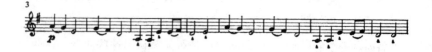

同时是一个民歌(听上去正是)和一个完美的常见海顿回旋曲主题;甚至它的乡土气也并不反常。

　　更能说明问题的是比较巴洛克对众赞歌曲调的处理——这种曲调(如果尚不能算作是民间音乐)早在巴赫之前就已具有民间的属性。当

然,众赞歌已被完全吸收进入巴洛克风格,但那仅是因为它们原来的节奏已被及时地彻底拉平以便进入一个近乎均衡如一的运动中。在18世纪早期的众赞歌中,不仅舞蹈节奏被摧毁,甚至说话的语调也基本消失。《上帝是一座坚固的城堡》[*Ein feste Burg*]的开端,其原始形态和18世纪的形态①显示了这种不断加强的规整化倾向:

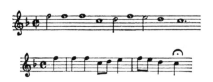

付出了如此代价,众赞歌的曲调才能被巴洛克盛期的同质性节奏结构所接纳。在这一过程中,这些曲调的通俗特征几乎全然丧失。

　　海顿也很少在全然不改变的前提下接受一支曲调,但他做出改动更常见是为了加强其通俗的性格。《第103号"鼓声"交响曲》[*Drum-Roll*]的慢乐章是一个双重变奏曲,其中两个主题都基于民间旋律。这两个主题彼此非常相像:

331

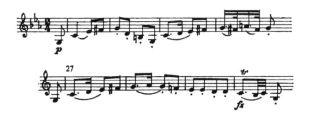

然而,第二主题中的F♯不在原来的民歌中——它是这样的:②

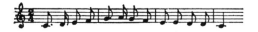

① 引自 Schweitzer,《论巴赫》(*J. S. Bach*, London, 1945, vol. I),第23—24页。
② 引自 Rosemary Hughes,《海顿》(*Haydn*, London, 1950),第131页。

罗斯玛丽·休斯［Rosemary Hughes］认为，增加的F♯使这支大调的旋律有刚才那支小调旋律的回响。颤音的加入及其下行的收束也使第二主题更为靠近第一主题，因为它们现在都勾画了同样的轮廓（海顿的双主题变奏曲几乎从来不是要让人听出音乐中包含两个不同的主题；第二个旋律好似第一个主题的自由变奏，而最终的形式是一个单主题的回旋曲）。但是F♯也是为了加强该主题的通俗性格，显然，它的原来形态对于海顿而言还不够有民间味道。这一农间的、调式性的不协和音是海顿的发明，它当然属于一种准民间的世界，一个类似佩罗［Perrault］式童话①的世界：这是18世纪的田园世界。

　　正因如此，到底是海顿发明了民间式的曲调还是他回忆起这些曲调，其间并无差别。例如，《"鼓声"交响曲》慢乐章中的大调旋律与其他数十首民间曲调就非常近似，如巴赫在《哥德堡变奏曲》中所使用的嘲弄性小夜曲：

而发明其变体就像发现它们一样容易。我们知道，海顿对收集民间曲调感兴趣，而年轻的他在街头为人奏唱小夜曲时积累了经验。然而，主题加工的技巧与他的风格中平衡与清晰的对称首先要被构建、被完善，随后民间主题才能在他的音乐中被运用（除了偶尔的引录和外在的幽默）。如果在他的风格和民间曲调之间有冲突，总是民间曲调要让路，正因如此（如果不是其他原因），要让民间旋律成为一个具有构成性的影响力恐怕有些困难。上述两个引自《"鼓声"交响曲》的旋律在第一乐句结束之前都做了剧烈的改动，以此它们形成了微型的奏鸣曲形态，有发展，有再现，一切就绪。

332

　　①　Charles Perrault（1628—1703），法国诗人、学者，创作了诸多脍炙人口并流传至今的童话，包括《小红帽》、《灰姑娘》、《睡美人》等。——译注

有些作曲家之所以研究民间音乐是为了形成某种风格的特定目的（巴托克也许是其中最著名的一位）。即便在这种情况中，其发展也有点神秘，绝非直线演进。巴托克以几乎完全同样的手法来处理完全不同文化中的民间音乐：他对罗马尼亚、匈牙利、捷克-斯拉夫民歌的改编彼此之间没有什么差别，并未考虑其改编方式与这些歌曲原有品质之间的关系。它们为巴托克提供了非自然音性的调式，这是他首先要寻找的东西。为了爱国主义原因而运用民间材料的作曲家也是一个人们熟知的形象，而正如德沃夏克音乐中的黑人灵歌所证明，作曲家究竟选择什么民间素材有时并不重要。但上述这些与海顿和莫扎特作品中的民间材料都没有什么关系，这两位作曲家仅仅是在一个已经形成的风格中觉得有需要时才运用民间素材，而如果觉得有必要发明民间材料，他们也会胜任愉快。

应该在一个更大的语境中来理解海顿和莫扎特的做法——即创造一种通俗风格，但又并不摒弃高艺术的所有抱负。他们的成就在西方音乐中也许是独一无二的：贝多芬在《第九交响曲》的最后乐章尝试了类似的综合，而他的凯旋在我看来是无可争辩的——但仍然有人提出质疑。音乐风格史的这个独一无二的成功应该让我们对某些批评家保持警惕，他们责怪先锋作曲家执迷于不妥协的奇怪风格，或者指责通俗作曲家（如奥芬巴赫或者格什温）屈就于低俗的意念；这就像怪罪一个人没有蓝色的双眼，或是没有生在维也纳。最神秘难懂的作曲家也一定会羡慕莫扎特在布拉格的流行，人们在大街上传唱他的"Non piu andrai"[再不要去做情郎]——如果他像莫扎特那样，在获取通俗性的同时却没有牺牲半点他的精致感，以及他的"困难性"。仅仅是在这个简短的历史时期，在莫扎特的歌剧中，在海顿的晚期交响曲中，在舒伯特的某些歌曲中，音乐技巧的极度老练和复杂与街头歌曲的优点并行不悖——或者更好，相互融合。

当然，并不仅仅是运用风格中的通俗因素就获得了这种融合。文艺复兴的"chanson"[香颂]弥撒既运用艺术歌曲，也运用通俗歌曲，但它们的旋律都被做了处理以移除其最有特色的品质。马勒中的民间因素——连德勒[Ländler]节奏和更加显得具有都市趣味而不是田园性的小乐句——故意放在那里不予吸收，并不与极其前卫的乐队风格混合，只是嵌

入其中。马勒的悲剧性反讽正是依赖于这些因素的陈腐性——甚至是粗俗性。通俗艺术与高艺术的混合取决于一个精妙的平衡:威尔第的通俗风格与彰显其质朴天才的音乐技巧并肩前行,而在他生命末年,作曲家达到了更高度的复杂精密,但代价却是不断地抛弃最有特点的通俗性效果。然而,《魔笛》中的莫扎特风格,"巴黎"交响曲与"伦敦"交响曲的海顿风格,随着通俗性的加强,其学究风[learned]不是越来越少,反而是愈来愈多。

古典风格的这一成就,可与伊丽莎白晚期戏剧的短暂光荣相媲美:一种强有力的风格发展必须与一种新型的社会境况相吻合。很容易看出这一社会境况是什么:它是整个 18 世纪中商业阶层不断向上的渴求,他们对音乐兴趣——把音乐作为贵族文化的一个因素,以及一种社会显贵性的证明——的不断增长;业余音乐家的增加(以及人口的增长)提供了一种新型的和富裕的公众。简言之,世俗的高艺术变得具有公众性。1730年代,亨德尔不期而遇地发现此时存在喜爱宗教音乐的商业性公众,这使他取得了巨大成功,但他其实仅是很有限地运用了特定的通俗性风格元素。公众性的交响音乐会和喜歌剧在 18 世纪后半成了风格历史发展背后的新力量。

高艺术的这种新的大众吸引力再没有出现过。至少从社会角度看,这必然会使人失望:音乐的虚荣价值从未离开过市场,但它又很少满足所希望的红利。另一方面,音乐作为科学,音乐作为表情,音乐作为公众景观——这几个方面之间又存在着不可避免的旨趣冲突:没有人会期待,莫扎特钢琴协奏曲的综合将再次出现。贝多芬的第四和第五钢琴协奏曲具有某种奇迹性;估算社会力量与个人天才的关系会遇到困难,对其我们不应低估。

这一成就之所以可能,以及学究因素与通俗因素之间达成联姻的过程,必须要在音乐语言自身内部寻找。具有鲜明通俗味道的旋律出现在海顿的(以及在较小程度上也包括莫扎特的)交响曲和四重奏中,最突出有三个部位:第一乐章的呈示部靠近结束处;末乐章的开始处;以及小步舞曲的三声中部。第一乐章通常是最复杂和最戏剧性的乐章,要在其中

整合一个"民间"旋律(究竟是借用还是发明我们在此不论)的问题在这里会最敏感。要在一开头就运用一个鲜明的通俗曲调有其危险,因为开始的主题如果仅仅为自己存在,就无法给整个乐章提供动力性的脉冲能量。莫扎特会使用一个悠长、完整的旋律开启呈示部,但他从一开始就扰乱音乐的表层,以此来克服危险——或是通过不安的运动和逐渐加强的和声紧张度(如《G 小调第 40 交响曲》),或是通过更加微妙的对重音不确定性的扰乱(如《降 E 大调第 39 交响曲》K.543):

334

在上例中,阴性终止[feminine endings]和圆号的模仿将重音导向第三和第五小节,但另一方面,旋律线中的停顿和切分却又将重音置于第二和第四小节。海顿最复杂的乐思在一开始总是更加直截了当,而他也很少尝试这种音乐回响及其内涵意味之间的隐含互动。

《第 99 交响曲》和《第 100 交响曲》的呈示部近结束时的主题比开始的主题较少复杂性,而它们都完成了类似的功能:

335 即,它们被用来巩固先前所引发的张力。两者都带有引入性伴奏的完整小节,这很说明问题:一方面要营造一个通俗管乐队的气氛,另一方面又要将音乐稳固地安置到位,没有比这更好的办法了。接下去的曲调方正而整齐,具有无拘无束、质朴无华的品质,正好完成所需的功能。这些"通俗"的曲调被用作终止的力量,以收束和划分形式。

结果,它们与莫扎特协奏曲中的炫技性(如我们所见,也总是出现在呈示部结束时)就具有同样的作用。莫扎特也在自己交响曲的同样部位中使用同样性格的曲调,如《"朱庇特"交响曲》的呈示部结束所示:

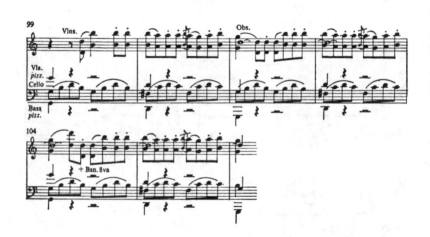

而且，和海顿的例证一样，伴奏也是先出现，旋律也是在一个停顿之后跟进。钢琴协奏曲的开头乐章很少运用这类旋律，因为独奏声部的辉煌炫技做了替代。简言之，运用"通俗"旋律是因其方正、对称——作为套路终止式的替代，为了此处需要有某种"填充物"。

在海顿辉煌的《D大调弦乐四重奏》Op.71 No.2中，主要主题是一个丰富而复杂的八度大跳的对位性加工：

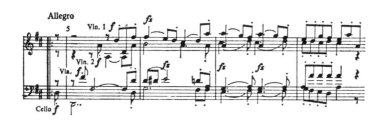

而呈示部的结束旋律则具有交响曲结束部主题的通俗方正性：

336

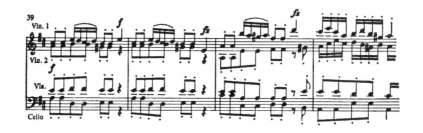

这种对比的进一步例证很多，不胜枚举。应该指出，如果开始主题的性格明显比较规则，结束的主题通常会在风格上更加明确地偏向通俗。《G大调四重奏》Op.76 No.1的第一主题在表面上看非常快乐和方正，几近我们所能预期的极限：

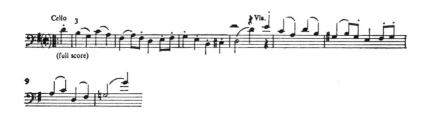

但是呈示部结束似极为轻松地就超越了它:

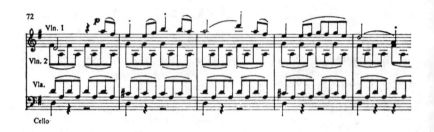

稳定的低音和引入性的伴奏在此再一次出现。《"鼓声"交响曲》的主要主题具有一种舞蹈式的性格:

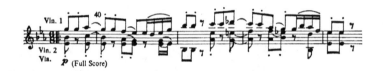

但是,与后来主题的连德勒[Landler]节奏、伴奏的直白通俗舞蹈性相比,它就算不得什么了:

337

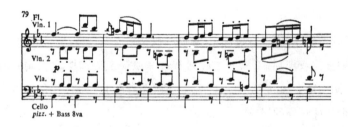

总之,通俗曲调可以作为厘清形式的手段,以此才能被整合进入高艺术(我无需再加以说明,这是整合的唯一方法,但并不是整合的原因。)

终曲的开始主题总是具有同样的节奏的对称规则性——这是通俗风格的指标。这似乎是循环论证:将"民间音乐"与节奏的规则性与方正性

相等同,这既非显而易见,也非真实可信。然而,大多数人都会期待,一个主题具有乐句长度的精确规则性(总是能被四整除),其组合部分的轮廓又呈对称性,这是古典作曲家从舞曲或从民间音乐中得来。古典作曲家感兴趣的是民间音乐中重复出现的对称性,而他使大多数听者习惯于期待这种重复的对称性已有一个世纪之久。贝多芬和斯特拉文斯基常被人否认是伟大的旋律作家,这倒不是因为他们的音乐的线型模式不够美妙(这是一个很明显过于荒谬的论点),而是由于他们的模式常常不符合(如舒伯特和普罗科菲耶夫那样的)对称的形式和四小节长度。大量的民间音乐(有些海顿肯定知道)都具有强烈的非对称性,节奏上不规则,但那不是海顿感兴趣的地方。如果需要,他可以提供所有的节奏非规则性(虽然,研究文献中没有得到足够强调,他的非规则和意外性的节奏效果于1780 年以后在多大程度上被严密控制——在一个大范围的对称系统中,八小节的乐句模式占主导,奇数的乐句长度因成对出现而被平衡)。在海顿的音乐中,民间风格具有重要性,主要是作为一种一般化的通俗风格因素,而海顿音乐运用该因素更多是为了稳定性的效果。这也即是为何这种因素会经常以持续低音[drone bass]的形式出现,如《第 82 交响曲》("熊")、《第 104 交响曲》,以及《D 大调四重奏》Op. 76 No. 5 这几部作品的末乐章。

*　　*　　*

这种清晰的、界限明确的、可显著分离开的末乐章主题形态,构成了海顿最受人喜爱、最有戏剧性的效果——令人惊讶的回归——的基础。海顿的诸多才思妙想都花费在主题的回归上,几乎总是具有戏耍的效果:其窍门是,不断地暗示回归,但却一直延迟,直到听者不再清楚地知道究竟在何时期待回归——虽然,如果听者保持自己的长时段对称感,他通常会猜准。一个具有起拍[upbeat]的主题会最有用,因为起拍可以一再被演奏,如在《"惊愕"交响曲》的末乐章:

其结果是后期交响曲的大多数末乐章都以起拍开始。具有两个起拍会运作得更好,如《第88交响曲》的结果简直是好玩到无以复加:

而同样的机智效果在《第93交响曲》中被提升到了壮观的喜剧高度——以其在全体乐队和定音鼓与一个独奏大提琴之间的强有力对比：

然而，最微妙的回归却是那些罕见的终曲，其中的主题没有起拍，所以海顿必须寻找其他的幽默灵感来源。《"时钟"交响曲》末乐章的回归是一个极弱的赋格段，而《第104交响曲》最后乐章的回归具有极为精致的效果，如要欣赏其容光焕发的诗意和机智，就不得不大段引录。

<p align="center">＊　　＊　　＊</p>

海顿需要三个起拍来写作《降E大调四重奏》Op. 76 No. 6中那个最具放肆节奏效果的末乐章——它在让听者搞不清楚哪里是落拍这一点上，甚至超越了《"牛津"交响曲》小步舞曲中的表里不一。乐曲的开始听起来好像不是三个起拍，而是五个起拍：

而发展部又以貌似随机的重音分布打破了听者保持的节奏平衡:

340

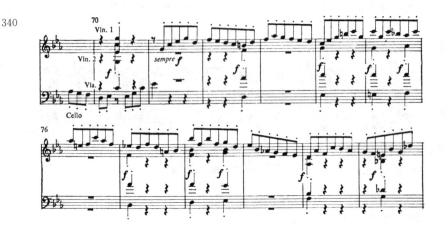

而其实,整个发展部(第 66 小节到 118 小节)是由完全理性的四小节乐句体系所控制,并被一个规则的和声运动所加强。再现部的开始经过仔细的计算,以甚至要颠覆四重奏演奏家的节奏感觉:

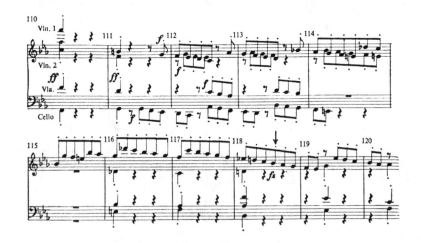

第 118 小节的"突强"[ƒz]是海顿发了善心的施舍,否则我们根本认不出主题的第一个音。第 111 到 114 小节的短小双重卡农在写作上并不难(任何人都可以很方便地以一个下行音阶写作卡农),但喜剧性的节奏复杂性却真正展现了炫技性的创意。

* * *

小步舞曲的三声中部的旋律具有鲜明的通俗性格（有时小步舞曲也是如此，随着海顿年岁增大，小步舞曲也愈来愈放肆），它们是海顿田园风格最引人瞩目的例证。正是在这些片刻中，传统的贵族形式被民主化了——至少放下架子以接近新的观众群。它们毫不掩饰地诉诸通俗趣味（虽然我们必须牢记，在伦敦首演时，海顿交响曲的返场加演最常见是它们的慢乐章）。然而，这些小步舞曲并不像卢梭的《乡间占卜者》或盖伊的《乞丐歌剧》那样居高临下地运用民间风格，也不是将民间风格作为异域风情［exotic］来呈现；它们在音乐上转化了民间风格并将其与整部作品相统合。无疑，通俗舞蹈形式的节奏和乐句韵味的明显在场正是为了让人听出其中直白的非音乐指涉——弘扬非贵族阶层进入高艺术世界的理想；但是，海顿在 1790 年左右所精心把握的风格已具有如此的力量，它能够在吸纳这样的理想的同时并不丧失自身的完整性。海顿的主题发展技巧能够接受几乎任何材料，并对其进行吸收：如在《"鼓声"交响曲》的小步舞曲中，最简单的约德尔［yodel］乐句被特别的配器所转型，而对其节奏的一个微妙的改变使其能够承载转调的重负：

341

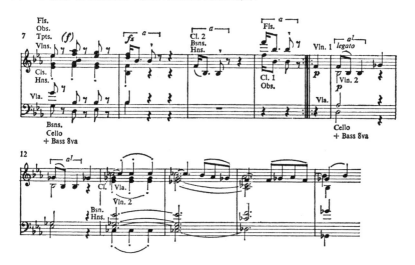

有时被给予转型的元素甚至更不起眼，仅仅是一个节奏的小碎片。

通俗的材料保持着其原有的性格,正因为海顿的技巧将这种材料意要发展的因素孤立了出来。每个因素的身份必须要澄清,随后它才能进入作品更大的连续体。这让海顿能够开掘他所使用的材料中最具特色的通俗性,而同时又以该材料为基础构筑最复杂的结构,只要这一材料具有强烈的调性导向。(约德尔音乐完全粘附在三和弦上,如果它原本不存在也会被古典风格发明出来,这样一个直白和逻辑性的结构居然会具有风格形成的影响力,真是令人难以置信。)古典风格中这种孤立因素的倾向同时保存了风格和材料的自身完整性。

342　　　海顿小步舞曲的配器常常令人陶醉:莫扎特也难得如此别出心裁。最让人难忘的段落是,不同的乐器色彩的结合有意保持异质性,完全不同于贝多芬和莫扎特更为凝固化的织体(甚至在那些对比木管和弦乐的织体中也是如此)。下面的段落摘自《第97交响曲》的小步舞曲:

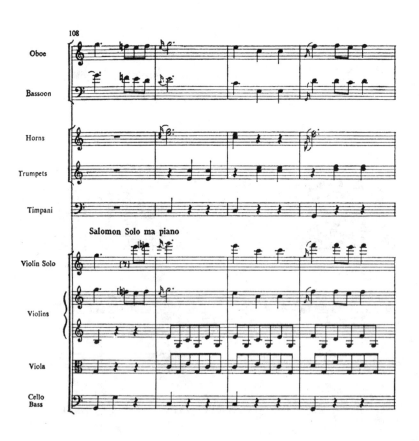

我们可以看到,为何里姆斯基-科萨柯夫宣称海顿是所有配器大师中最伟大的一位。一个德意志舞曲乐队的"嗯-嘭-嘭"节奏以极端精美的手法被表现出来——使用了定音鼓和极弱的小号,令人惊奇;而乡土气的滑音[glissando](类似某种第一拍上的"声门击震"[glottal stop][①])则被赋予极为考究的优雅姿态——通过圆号中的装饰音,以及独奏小提琴高八度的重叠。这些细节的意图不是为了混合,而是为了凸显:它们本身就具有个性化的精致美感。

可以承认,这首小步舞曲不同寻常,由于配器和力度变化繁多,所以它的所有反复都被实际写了出来。但其中体现的配器考究对于海顿绝非

① "声门击震"系一种特殊的声乐发声法。——译注

异常。同一作品的慢乐章中大量运用了弦乐靠近琴马演奏,这仅是另一个例子。下面的片段取自《第 93 交响曲》第一乐章呈示部近开始处,乐器色彩被用来加强节奏的张力:

344

第 40 到 42 小节的三个小节靠重复进行扩展,像一个延长号[fermata]一样保持——但不是延留一个先前的音符,而是先前的整个小节:木管重叠的变化是从长笛到大管到双簧管,但其用意不是为了与小提琴混合,而是与小提琴保持尖锐对立。(这些小节是一个美妙的例证,从中同时可看到两个古典式的技巧:对一个动机的孤立处理,以及几乎完全仅仅通过节奏来给一个主和弦灌注张力。)就其配器的构思概念而言,海顿要比贝多芬和莫扎特更接近大多数 20 世纪音乐的色彩性理想;在乐队的大块音响中运用孤立的独奏乐器,以及在慢乐章中将小号和定音鼓作为纯粹的音响色彩予以运用,这比 18 世纪和 19 世纪的任何音乐都更让人联想起马勒的配器。

<p style="text-align:center">＊ ＊ ＊</p>

人们曾一度称这种刻意的通俗风格又具有高度的严肃性,这需要得到清楚的说明:这位作曲家所创造的"海顿爸爸"的艺术个性——显然不仅是回应他自己的需要,也是回应他的公众的需要——不只是具有逗趣的、友善的方面。情感的诗意远比粗鲁的幽默效果多得多,虽然两者都被机智所调解,而对戏剧性线条的关注始终如一。海顿风格不断增加的分量可在他对两个曲式结构——引子,以及传统的 ABA 三段体曲式——的转型中被看到。三段体的变形是古典风格逻辑发展的一部分:中间段落不再是一种张力的松懈,而变成一种朝向高潮的运动,而第一部分的回归因此成了一种名副其实的和声解决。例如,《D 大调四重奏》Op. 76 No. 5 的第一乐章的开始是一个稳定解决到主的对称性长线条旋律,而第二段的开始像很多三声中部一样转至小调:然而,它很快就进入模进式转调和旋律的分裂,类似一个发展部段落。在第一段以装饰形式回归(如返始咏叹调的处理)之后,出现了一个长大的尾声,提供了一个令人吃惊的第二发展部。此时的海顿不再满足于松弛的返始性三段体,他常常将中段尽可能构思为一个真正的古典式发展部。这种新方法最重要的结果是后期钢琴三重奏的戏剧性舞曲-终曲(小步舞曲和德意志农民舞曲)。

海顿将引子转变成了一个戏剧性的姿态[dramatic gesture]。在他的后期作品之前,引子对于他而言是一种指示严肃情调的途径,同时也确定调性,基本上引子的作用就是增加重要性。[①] 一个引子暗示某种期待感:以更技术性的术语说,它在节奏上是一个起拍的扩展,而无论它的扩展有多长,它的结束必须是一个未解决的、尚未转调的属和弦。18 世纪早期的例子包括一首咏叹调之前的有伴奏的宣叙调(如在巴赫的康塔塔中),以及某些前奏曲。但是当时所运用的手段总是比古典时期更为散漫——古典时期集中于和声的感觉,并且赋予节奏的拍点以更大的确定性。(巴

<p>345</p>

① 关于古典式引子和巴洛克作品(如一首法国序曲)的开头段落之间的不同,请参见第 282 页。

洛克作品如一首法国序曲的慢速开头段完全没有引入性,它转至属调,并是某种具有自足意义的开始。)

在海顿的 Op.71 No.3 四重奏的开头,可以见到这种引子的新型戏剧性作用的最简洁状态:

346 引子在这里变成了一个单独的、直率粗犷的和弦。像以前一样,这造成了期待(第二小节拉长的、没有度量的休止指明了这一点);它为接下去的轻盈喜剧主题增添了重要性;它也以罕有的简洁确立了降 E 大调。但是它也具有自身的新的戏剧旨趣。在第二小节的停顿之后,我们意识到第一个和弦不是音乐陈述的真正开始。它仅仅是一个姿态,真正是字面意义上的传达某种意味的身体运动。

贝多芬在写作《"英雄"交响曲》时也许回想起这一开头,这部作品也以类似排列的降 E 大和弦开始,演奏两次。但海顿运用这种手法相当频繁,这里绝非特例,因而这种做法才会具有后续影响。海顿 Op.71 和 Op.74 中所有的六首四重奏都运用这一手法,从一个或两个和弦(在 Op. 76 No.1 中有三个)到号角音型(Op.74 No.2),最终,在 Op.74 No.3 中,是听上去像引子的第一主题:

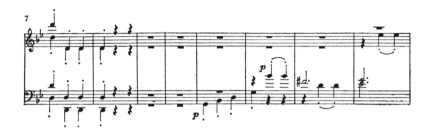

两个小节的停顿给予开头乐句一种引子性警句的味道,而且这一乐句在再现部中没有再次出现。但它是呈示部不可分割的一部分,反复时再次演奏,在发展部中具有支配性;第二主题也直接衍生自这一乐句。海顿不是一个优秀的歌剧作曲家,但他对于某个戏剧性音乐姿态与总体动作的紧密关系具有极为尖锐的感觉。

"伦敦"交响曲的慢引子(十二首中的十一首都有引子)更为雕琢,但其中没有一首超越界限——引子仅仅是一个具有更显著性格的乐章的跳板。在海顿的作品中,与他至 1793 年为止的四重奏对简短引子的试验相比,这些开场的交响柔板具有更长的历史。慢引子在他的乐队作品中出现得很早;1787 年之前最好的例子都是 D 大调:1774 年的第 57 首,1781 年的第 73 首("狩猎")和第 75 首,1786 年的第 86 首。后期作品的某些戏剧性格早在 1774 年便已出现。

1786 年,莫扎特写作了《"布拉格"交响曲》(也是 D 大调,一个激发辉煌性格的调性,也许是因为它为铜管和弦乐都提供了丰满洪亮的声响),它具有一个也许是贝多芬《第七交响曲》之前最丰富和最复杂的引子。海顿的引子从未企及如此的运动宽广度,它所具有的对位和半音细节的富饶性也是海顿很少达到的。然而,莫扎特在《布拉格》中并未去仿效海顿在引子和快板之间的主题过渡体系(他后来在 1788 年的《降 E 大调交响曲》K. 543 对其的运用虽然微妙、动人,但并没有达到如海顿那样一贯的说服力)。①

这些海顿中的主题关系总是尊重引子的性格,并基于对引子本性的

① 在莫扎特的这两个引子之外,我们还应加入《"林茨"交响曲》的开头,宏伟的四手联弹《F 大调钢琴奏鸣曲》K. 497(完全是交响性风格,为一架钢琴而作)的引子,以及最重要的,《C 大调弦乐四重奏》K. 465 的引子。

深刻的心理理解。聆听快板中相关联的主题，我们总是立即就认出（往往是带着愉悦听到其机智的呈现）其与引子的亲属关系。但是它在引子中第一次出现时，听上去会不像个主题。一个引子的基本性格（莫扎特和海顿均如此）是缺乏明确的界定；如果它没有保持足够的这种不可捉摸的品质，就会陷入危险——其本身太像真正的开始。[①] 这即是为何在古典引子的框架内，这种紧密的主题关系会具有危险。海顿对这一问题的处理是他伟大的凯旋之一。快板中将重新出现的主题通常会在引子中首次低调进入，有时是作为伴奏的一个部分（如在《狩猎》中），有时几乎不让人察觉——作为终止式的惯常公式的组成部分。如果它具有很难隐藏的外形，就会被演奏得非常慢，以至于听上去不像是一支旋律，而是一个和声的庄严的轮廓，如在《第 98 交响曲》中。《"军队"交响曲》的开始旋律

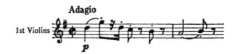

是尚未成型的快板主要主题的预兆：

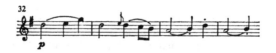

而《第 102 交响曲》也呈现了同样的效果——主要旋律是从引子尚未成型的材料中构筑而来。

348　　　这方面也许最值得一提的是《第 97 交响曲》和《第 103 交响曲》。前者的引子开始和结束都只是一个简单但有表现力的终止式，它后来又作为终止在快板的呈示部重现——在此它用更长的音符时值写出，所以速度几乎和开始的柔板差不多。这种回想引子的方式如此生动，它启发了贝多芬在《降 E 大调钢琴与弦乐三重奏》Op. 70 No. 2 中也运用了这一手

　　① 《第 104 交响曲》的引子比大多数海顿交响曲都更加明确，但是旋律细胞（在此它们很小）保持着片断性。

法。在《第103交响曲》("鼓声")中,开头乐句的节奏完全是整齐划一的:

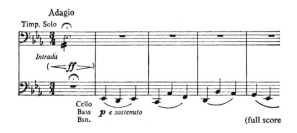

非常慢的速度使它听上去似乎没有节奏界定。"Vivace"[活跃的]段落的开始主题(第336页已有引录)很清楚但又是非常自由地从中衍生(如同《"军队"交响曲》),在回归时它的音高进行保持未变,但出现了崭新的、高度性格化的节奏:

而在乐章结尾时,该主题进一步令人吃惊地以其最初极慢的速度重新出现。

这种缓慢的、节奏上几近无形的主题在低音部从长时间的开头鼓声滚奏中升起时(海顿的总谱新版显然是不明智地接受了1797年钢琴五重奏改编本所提示的 *fortissimo*[很强]的启奏,而其实定音鼓手应该将这一段处理为非常漫长而有效的滚奏),我们的印象是形式从不确定的物质中逐渐成型。这些慢速引子背后的写作技巧使海顿有可能去构思《创世记》中著名的对天地混沌的描画。

从和声角度看,这些交响曲引子几乎没有导向的力量。最常用的模式很简单:一次对主大调的肯定,以及一次朝向小调的移动,因此大调在快板到来时可以重新开始。有几次不多的开始,像莫扎特的《C大调四重奏》K.465,直接是从小调式开始。这些引子中大量出现的半音现象,与小调式一样都是服务于同样的目的:对和声稳定感的扰乱,但它也只是存在于基础和声结构的表层。引子,当然即是对行动的延宕。

349　　　18世纪晚期任何音乐作品的重要意义都依赖于主调的建立:延宕这一过程,从根本上说就是为了拓宽随后行动的比例和范围。扩展不仅仅关乎时间尺度,也关乎戏剧尺度和表现的重要性,正如1793年所写的四重奏中直率粗犷的引子所示。

　　古典的引子还以两种互补的方式扩大了古典风格的主题可能性。第一,它们让作曲家有可能去运用一个非常轻盈的旋律作为接下去的快板的主要主题,而这类旋律作为整个作品的开场,原本并不合适。《“鼓声”交响曲》是海顿最宏大的成就之一,但是其"Vivace"[活跃的]乐章的开始就其本身而言对于一个具有如此等量级的作品显然过于琐细:它一方面与慢引子形成对比,另一方面又清楚地衍生自引子的材料,以此它的分量得以增加。与此类似,贝多芬《第七交响曲》的大规模引子为开启"Vivace"[活跃的]乐章的舞蹈性主题免去了建立整个乐章宏大向度的责任。引子打开了一种新的主题领域,否则这些主题只能在远较中庸的框架中才会得以使用。

　　第二种(但也许是更为有趣的)主题可能性扩展是第一主题内在意义的激进性转变——通过先前引子的运作。快板的开始主题变成某种回答——针对引子的获得解决的张力。在莫扎特的《降E大调交响曲》K.543中,快板的旋律实际上延伸了之前柔板的未结束的终止:

因为上扬的小提琴接过了长笛所悬置的线条。所以，开始的乐句既是一
个结束，也是一个开始。海顿广泛运用了这一效果，从未忽视其重要性，
但可能最微妙的例证是来自贝多芬。开启《"英雄"交响曲》的两个直率粗
犷的和弦改变了接下去的主题的节奏感觉。如果我们单独演奏该主题，
它的开始会以一小节为单位，每小节都有强重音的脉动。简洁引子的两
个开启小节将重音从主题的第一个音符移开，将其置于两个小节之后，如
此便增加了另一种节奏的脉动——它带来了主题本身无法获得的前行
能量。

　　正是贝多芬，再一次将这些可能性带至最远的极端，至此该语言本身
不得不发生改变。他的《升 F 大调钢琴奏鸣曲》Op. 78 中美妙的开头显示
出，度量中的实际持续时间与表现的范围幅度几乎无关：

仅一步之外就会是浪漫主义的引子——一个如此圆满的旋律，如此完整
以至于它与接下去的乐章相连甚至会有些困难（如舒曼的《升 F 小调钢
琴奏鸣曲》或柴科夫斯基《降 B 小调钢琴协奏曲》著名的起始段落）。贝多
芬停的正是时候：他的旋律保持为仅是一个片断。低音部不动的 F♯以海
顿式的清晰确定了主调，并对旋律线否认真正的和声运动；第 4 小节的延
长号［fermata］如"伦敦"交响曲中那般保证了期待的感觉。相对于海顿
交响曲的引子中犹豫不决的分句和小心翼翼的非确定性运动，以及海顿
四重奏中直率、戏剧性的开始和弦，贝多芬替换了一个简单的乐句，它结
束在主上，但却似乎没有完结。片断性的性格是不可或缺的：在一个要求
闭合形式并对语言的每次扩展都索取代价的体系中，古典的引子是一种
"开放的"效果。

二、钢琴三重奏

海顿的钢琴三重奏是除他的交响曲和四重奏之外第三组伟大的作品系列,但是它们在这三组作品中最少为人所知,其缘由与它们自身的音乐价值无关。它们不是通常意义上的室内乐,而是为独奏钢琴、独奏小提琴和伴奏性大提琴所写的音乐。大多数时候大提琴仅仅是重叠钢琴的低音部,仅在很少的地方简短地具有独立地位。在海顿的影响下,弦乐四重奏从一种为独奏小提琴和其他伴奏乐器的作品发展为一种在其中所有乐器均有独立重要性的类型(虽然第一小提琴保持主导地位直至 20 世纪,而且至今仍然保留着它先前的大部分声望)。海顿没能在钢琴三重奏中为大提琴发展出类似的独立性,也没能对钢琴和小提琴的角色予以平衡,这通常是对这些三重奏的严重指责。它们也许是很不错的作品,但它们缺乏前瞻,风格落后,似应该用另一种方式写作。甚至对这些作品表示崇敬的托维[Tovey],也重写了其中一首,以便让大提琴更为突出。对这些三重奏所持的偏见,部分来自许多音乐家(大多为业余爱好者)对室内乐的势利性偏好,他们认为室内乐要高于其他音乐形式(比如歌剧有时就被看作是一种不体面的艺术形式)。这种势利观念中的某些成分是针对大众缺乏室内乐兴趣的反抗——公正而且合法。(但从逻辑上说,室内乐从定义上说就是非公众性的,那么为何公众要对其感兴趣? 室内乐从来没有旨在成功,如蒙特①说过,德彪西的《佩列亚斯》从来就没有旨在成功。)另

① Pierre Monteux(1875—1964),法裔美国指挥家。——译注

一个遭忽视的原因是出于纯粹实际的角度：如果海顿的三重奏本质上是独奏钢琴作品，附加一些独奏小提琴的段落，那么雇用额外的音乐家从经济上考虑就不太上算。

无疑，海顿在写作这些三重奏时是在逆历史而行，但没有理由因此就对这些作品做出负面评判。几乎所有这些作品都写于海顿晚年，他完全知道自己在做什么。在这些作品的多数创作之前，莫扎特已经写作了几首钢琴三重奏，其中大提琴被赋予更大的独立性，而海顿肯定知晓莫扎特的这些作品。但是，除了伟大的 E 大调和降 B 大调三重奏，所有的莫扎特钢琴三重奏比起海顿最好的十二首或十六首三重奏，在风格上都较单薄，也较少吸引力。海顿钢琴写作的辉煌性会让那些只知道钢琴奏鸣曲的人感到吃惊；其中甚至有一些几近让手腕弹断的八度段落（《C 大调三重奏》H. 27 中的八度段落肯定是 *glissandi*［刮奏］）。事实上，在贝多芬之前，它们与莫扎特钢琴协奏曲并列一道是最辉煌的钢琴作品。炫技性并不意味着丧失深刻性；炫技性并不损害这些作品，如同在莫扎特协奏曲或贝多芬奏鸣曲中的情形。写作一首弦乐四重奏，让第一小提琴过分占据主导的确会减低音乐价值，但这是因为这种媒介的本性，即如果这样处理，就会造成对位丰富性以及其他声部的主题重要性的损失。而钢琴的主导却不会暗示相应的损失，毕竟钢琴是唯一能够胜任复杂的复调和力度曲折变化的乐器。

正因这些三重奏本质上是独奏作品，才使得它们最伟大的品质成为可能——一种在海顿作品中几乎独一无二的即兴感觉，而且在这三位伟大的古典作曲家中都难得见到。海顿是一位需要钢琴来写作音乐的作曲家；这些三重奏似乎给予我们海顿正在工作的景象。它们具有一种在海顿其他作品中难得一见的自发随性的品质；与四重奏和交响曲相比，它们的灵感很放松，从不勉强，有时几乎处于无序状态。音乐的形式也较为松弛：许多三重奏都有舞曲性的终曲——小步舞曲或德意志农民舞曲，而有些第一乐章属于海顿最优秀的双主题变奏曲之列。

18 世纪的钢琴三重奏是为最好的业余爱好者所作，虽然当时业余和专业之间的鸿沟看起来很小。它们不像四重奏（很严肃，主要是为资深鉴

352

赏家),作曲炫技的展示在这里无用武之地:例如在弦乐四重奏中,一首赋格完全可能,但在钢琴三重奏中却不可想象。另一方面,演奏者的炫技在此却是完全恰当。如果鄙视18世纪晚期作品中炫技所激发的灵感,就犯下大错。没有炫技,就不会有莫扎特的歌剧或钢琴协奏曲,甚或不会有海顿《"云雀"四重奏》的终曲。在贝多芬的钢琴音乐中,炫技已经成为风格中不可分割的成分,以至于不可能在分析中将其剥离:每一首伟大的钢琴奏鸣曲都视之为理所当然。然而,海顿三重奏所要求的炫技具有非常特别的本质:如果它们不是通常意义上的室内乐作品(为几个或多或少具有同等重要性的乐器而作),它们却是最字面意义上的室内乐,即不是为了公众的音乐。如果说它们是展示性的作品,它们也是为了私人的展示。小提琴在展示中也有分担,而且不像大提琴仅仅是作为重叠乐器。演奏这些作品,甚至在使用一架现代音乐会钢琴时,依然有必要用大提琴,尽管它几乎不演奏钢琴也不弹的音符。我发现,当大提琴手被说服去演奏这些三重奏时,他们往往惊讶地发现自己的声部很迷人,实际上比莫扎特的三重奏更有趣——在这里,大提琴相对独立,但付出的代价是大片的休止停顿。

353 如果需要为这些三重奏辩护,就应该考虑海顿时代的钢琴。当时乐器的低音薄而弱,持续的力量较差。钢琴三重奏是克服这些机械困难的解决方案,它用大提琴加强低音,而需要歌唱力量的旋律就交给小提琴。由此,海顿的幻想力得到解放,演奏者也得到机会,可以发挥对于钢琴独奏而言不可能的炫技效果。小提琴和大提琴对于海顿的意义,恰似乐队在莫扎特协奏曲中的作用。

 对于海顿和莫扎特最具想象力的作品,当时的钢琴就其自身无法单独获得强有力的效果。至19世纪初,钢琴的制造愈来愈适合作曲家提出的要求。由于这个原因,许多作品最适合的乐器不是当时为之写作的乐器,而是二十年后因回应音乐的需求而建造的乐器。在18世纪晚期,钢琴仍然处在试验阶段,它的发展受到这一时期音乐(它要求更大的力度变化可能性)的刺激。海顿和莫扎特都在寻找具有更大力量和更多回响的乐器,而除了几个壮丽的例外,他们为钢琴独奏所写的音乐比起那些带有伴奏乐器的钢琴作品,都会显得较为拘束,丰富性不够。运用一个或更多

的弦乐器,将一个能够持续和歌唱的乐器与钢琴的对位资源相结合,他们的想象力得到了释放。

自18世纪以来的乐器变化在海顿的钢琴三重奏中(事实上是所有的带钢琴的室内乐)造成了音响平衡的问题。小提琴的琴颈(甚至也包括所有的斯特拉迪瓦里琴和瓜内里琴)被加长,使琴弦更紧;今天使用的带毛琴弓同样也更紧。声响明显变得更明亮、更丰满、更有穿透性。使用揉弦也更少选择性,这进一步增加了对比。与之相应,钢琴的声响也变得更加响亮、丰厚,甚至更加浓重,更重要的是减轻了尖细感和金属感。这种改变使得18世纪音乐中那些小提琴与钢琴以三度叠置方式演奏同一旋律(而小提琴位于钢琴下方)的段落令人无法忍受。钢琴和小提琴都变得更为响亮,但钢琴的穿透力较弱,而小提琴较强。今天的小提琴不得不做出努力以自我牺牲来使钢琴可以柔和地歌唱;这样做是对品德和乐感的双重磨炼。海顿时代小提琴更为细薄的声音与当时钢琴的金属感声响融合较易,也使两者有可能不用费力地为对方承担伴奏。

所有这些不仅适用于小提琴奏鸣曲,也适用于三重奏。曾有主张认为,莫扎特和贝多芬并不完全理解钢琴和小提琴的平衡问题,而我们应对自那以后的作曲进步表示赞赏和高兴。的确,他们没有如理想预见的那样把握未来钢琴和小提琴的本质,但是他们极为恰当地理解自己时代的乐器。此外还应提醒注意,声响的改变会引发不同的分句法,而在现代乐器上其实无法获得这些作品所要求的语气曲折和力度变化。(但这并不意味着,将演奏变成某种历史重构会优于用我们时代的乐器来演奏这些作品。)

运用大提琴本质上仅仅是重叠钢琴低音部,这种做法被称作是早先风格的遗留;简言之,它来自 *basso continuo*［通奏低音］,而就这层意义而论,海顿的三重奏在风格上可谓是后退的。这种说法在历史学上是正确的,但却没有抓住关键:用一架大提琴重叠键盘乐器的低音线,它的确来自早先的时代,但如果这种做法是不必要的,才能说它在风格上是倒退现象。任何听过海顿伟大的《降E大调三重奏》(他的最后一首三重奏)慢乐章的人,都不会怀疑这种必要性;壮丽的线条(在后面第364页有引录)在两小节内横跨了几乎两个八度,它的强烈辛辣只有在大提琴重叠时才

354

能完整展现。单独的钢琴无法做到——单独的大提琴也不行，因为需要钢琴将音乐绑在一起并赋予音乐以统一的织体。像海顿的四重奏，这是一种很少使用乐器对比的音乐：或者说，这种音乐运用不同乐器的个性特质，但似乎并不从中强求索取。钢琴演奏最适合自己的东西，而小提琴接过钢琴无法奏出正常效果的材料——如悠长的持续旋律。大多数时间，这两件乐器都彼此重叠。

　　为历史上出现过的最伟大的音乐作辩护，这多少有些奇怪。无论怎样，海顿的三重奏命定难逃湮灭之虞。只有钢琴家会有闲心想演奏这些作品，而现代的钢琴独奏音乐会又不会接纳它们。下面的文字仅是一个简单的导引，专为那些在钢琴上读谱、同时又在脑海里想象小提琴和大提琴声部的爱好者所作。

<p style="text-align:center">＊　　＊　　＊</p>

　　海顿的想象力在这些三重奏中达到奢华的地步。不为公众效果的考虑所牵制（如在交响曲中），也不为风格的刻意精致所限制（如在四重奏中），海顿写作这些音乐就是为了独奏乐器家们的纯粹享乐。这样的三重奏有二十六首；通常在他名下出版的三十一首中有两首其他作曲家的作品（其中一首是米凯尔·海顿所作，约瑟夫·海顿误以为这是自己的作品，因而将此作放入自己的作品目录中）；还有三首是为长笛、钢琴和大提琴所作，乐思迷人，但旨趣不高（其中一首也可能是弟弟米凯尔所作）。两首三重奏的写作时间很早（1769 年之前），一首是 1780 年之前，九首是1784 年至 1790 年间，十四首大师杰作写于 1793 至 1796 年间——其中有六首紧接着第一批"伦敦"交响曲，八首紧接着第二批"伦敦"交响曲。托维曾说，"这些作品覆盖了海顿的整个生涯"——如果同意这种说法，就会掩盖这些作品大多成于其生涯结束时的集中性：二十六首中，有二十三首写于海顿 50 岁之后，十四首写于他 60 岁之后。因此更恰当的说法是，它们是作曲家最后的、最成熟的风格的产物。

　　然而，第一首《G 小调三重奏》H. 1 已是一首可爱的作品，第一乐章的和声、旋律、装饰音和节奏几乎完全都是法国巴洛克风格——事实上，

全部都是该风格,除了更为全面的清晰划分的[articulated]乐句法。1780
年代写作的九首中,有三首应挑出来,它们可被列入海顿最伟大的成就之
中。《C小调三重奏》H.13有一个以双主题变奏曲写成的第一乐章,其中
的小调主要主题被转型为大调的第二主题,其效果是如此动人,海顿在该
主题大调版本第三次出现时几乎未作变化。这是最好的例证之一:海顿
能够创造一种完全属于他自己的情感类型,没有任何作曲家(甚至包括莫
扎特)能够复制——一种心醉神迷[ecstasy]的感觉,但全然是非感官性
的,性质上几近和蔼可亲[amiable]。制造这一效果,全无套路可循,但它
部分地依赖于以下手法:在旋律中,高潮音(不见得是最高音)往往落在上
方主音(如奥地利国歌),而不是像莫扎特最常用的第六级、第九级音,或
第四级音;而尤其重要的是采用根音位置的和声,在其上是非常富于表情
的旋律,同时避免复杂的声部写作。这种和声效果如何运作,可参见另一
首三重奏(H.14)慢乐章的开头:

356　这条旋律具有如此的质朴美感,完全可被用于一次葬礼,几近催人泪下。最后四小节中半音进行的直接强烈性,部分是因为这一事实——在此每一个和弦都是根音位置,而内声部则尽可能简单。

在这首三重奏的终曲,再现部由下面这个不寻常的段落引入:

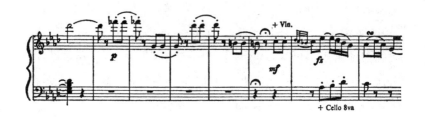

这里海顿打破了调性感——当然,仅仅是一个玩笑——部分是由于八度的移位,部分是因为半音的变化。在一刹那,B♮音听上去像是错音,但当旋律开始后我们就理解了它。1780 年代的最后一首三重奏是伟大的 E 小调 H.12,其第一乐章是海顿最戏剧性的篇章之一,它结束时仍保持在小调,而不像他在这一时期通常所为——要转向大调。慢乐章是高度发达的奏鸣曲风格,而终曲是一首辉煌的交响式回旋曲,充满奇笔。

1790 年代的三重奏分为四组,每组三首(各题献给不同的女士),而最后有两首独立的三重奏。1793 年的两组是献给埃斯特哈齐的公主们。献给尼可拉斯·埃斯特哈齐公主[Princess Nicholas Esterhazy]的三首(海顿已经为她写了三首奏鸣曲)是富于力量和想象的作品(H.21—23),D 小调那首的末乐章最为辉煌,充满节奏上的独特创意(再现部中有一个段落,其中海顿在没有改变 3/4 节拍标记的前提下导入4/4),而降 E 大调的那首具有最壮观的第一乐章。后者开头的几个小节随即进行了转型,其方式之独特值得在此引录——不仅就它自身的价值,而且也因为它显示出海顿在钢琴三重奏中比其他形式中更为自在松弛。头四个小节:

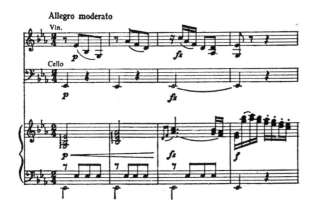

变成了：

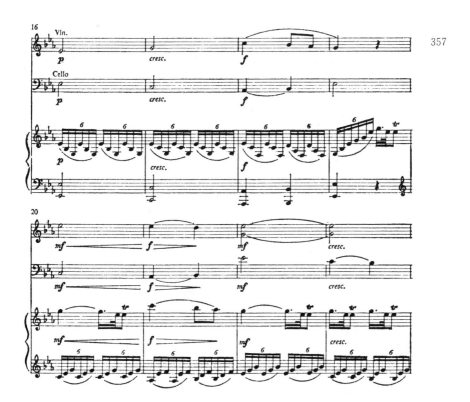

这种宽阔和放松的、几近即兴式的扩展在交响曲中几乎从未出现，在四重奏中也很罕见。这即是为何钢琴三重奏的大多数开头奏鸣曲式乐章的速度用语都是 Allegro moderato［中庸的快板］，其出现频率几乎是 Allegero［快板］的两倍。不仅音乐的组织比四重奏要松弛，效果也更加宽阔，其辉煌性和体量感是钢琴独奏从未企及的——早先 1770 年的《C 小调奏鸣曲》H. 20 和两首晚期的降 E 大调奏鸣曲仅仅是接近了这种品质。

为安东·埃斯特哈齐公主（Princess Anton Esterhazy，哥哥的妻子）所写的三首作品比献给她弟妹的作品甚至更加有趣。《降 B 大调三重奏》H. 20 在辉煌炫技风格的第一乐章之后跟随一组变奏，其中主题由钢琴演奏，仅仅用左手独奏——一个海顿所喜爱的赤裸裸二声部对位的例证。G 小调 H. 19 的反常的第一乐章已经在前面谈过（第 83—87 页）。《A 大调三重奏》H. 18 显示了海顿最独创的回旋曲形式：它是一个舞曲乐章，开始的主题分两部分，每部分都反复，气氛轻松，通常暗示老式的 *ABA* 曲式。然而，接下去的音乐却是在属调中——一个奏鸣曲式中的第二群组，运用（如海顿大多数时候所为）基于开始主题的材料。随后出现的并非是发展部，而是开始材料在主调中的回复，让我们觉得这看上去就是一个 *ABA* 曲式——但接下去的是第二群组的再现，在主调中，其中又有音乐发展的掺入。将这最后一部分称为尾声，实属用词不当：它听上去根本不像尾声，而是一个将发展部结合其中的再现部，满足了我们所有渴望探险和解决的本能。古典时期形式的灵活性，在此被展现得再清楚没

有了:它与奏鸣回旋曲有很多共同点,如果有更多的例子,我们也许就会给它命名。它是一个喜剧性的作品,兴高采烈,切分节奏随处可见。

约三年后,海顿第二次、也是最后一次访问伦敦归来,他又写了两组三重奏,每组三首。第一组题献给雕刻师巴尔托洛奇[Bartolozzi]的妻子特蕾莎·扬森[Theresa Jansen];与此同时,海顿还为她写作了最后的三首钢琴奏鸣曲。这些三重奏(H. 27—29)是海顿三重奏中最难演奏的,是令人敬畏的音乐和智力成就。巴尔托洛奇夫人的演奏能力一定远远超过一般的钢琴家;《C大调三重奏》尤其是对她技巧的恭维。第一乐章既辉煌又松弛,动机丰富(对海顿而言有些异常),其中的节奏丰富性如果放到1770年代的作品中会让音乐散架。越来越快的节奏以貌似即兴式的自如性(真正的即兴应较为疙疙瘩瘩)逐一引入,除了在对位性的发展部中有一个戏剧性的休止,整个乐章的流动从未停止。这些三重奏的慢乐章都让人惊讶:这里,开始是一个既天真又�的抒情段落,随后是小调段落——它以一个小节中的"*forte*"[强]力度给人震惊,并以几近粗暴的戏剧力量一直持续。"Presto"[急板]的末乐章是一个交响性的回旋曲,也许是海顿写过的最富幽默感的作品。该乐章中的一切都是出人意料的:开始主题是一个迷人的玩笑,和声的变化强调不在拍点上的重音,一支有棱有角的旋律在错误的音域中时而出现,而一个带谐谑性质的节奏在我们最无准备的时刻呼唤上述旋律悄然出现。这一乐章中的钢琴写作风格在某些时候靠近了贝多芬的Op. 31No. 1。

《E大调钢琴三重奏》甚至更加奇异,在某些方面是所有海顿晚期作品中最奇怪的一首。可以说,这一时期的作品中的许多古怪之处是对早期风格的部分回归,这些晚期三重奏中尤其可以看到与1750年代到1775年之间的"矫饰品质"[mannerist quality]的紧密关联。在这个意义上,这些作品简直可以被称为是倒退性的作品——如果矫饰做派没有在这里发生转型。古典风格的控制力随处可见:大规模的节奏运动没有在任何片刻出现一丝松散的迹象,而1775年之前在任何海顿作品中总会出现的神经质不确定效果在此却得到了有效发展。的确,海顿并不经常像莫扎特那样喜欢造成完美的规律性印象:海顿的非规律性更为凸显;在他

的音乐中,戏剧性的休止和延长停顿比在莫扎特手中(甚至包括歌剧)扮演着更重要的角色。但是在海顿的后期作品中,休止在所有情况下都是对某种关键性事件的准备。例如,这首《E大调三重奏》与早先的一首《E大调钢琴奏鸣曲》H.31(大约写于1776年)之间有很近的关系;两首作品的三个乐章之间都有相似性。尤其是两个第二乐章。该奏鸣曲的第一乐章在发展部中的进行中停顿了整整一小节:其效果是精疲力竭,它只能重新开始以恢复自己之前的运动。在该三重奏的发展部中有一个平行的片刻,在此音乐衰竭了:接下去的音乐简直像是电击——主要主题,在此以"forte"[强]奏出,第一次也是唯一的一次,在遥远的降A大调中,用完全的丰满和声,奏法是"arco"[拉奏]而不是其他部位的"pizzicato"[拨奏]。事实上,这是整个乐章的高潮:之前的一切都导向它,之后的一切都是对它的解决。从钢琴写法上看,这是海顿最富有想象力的作品:开始主题在钢琴上的谱面写法是要让音乐听上去好像一切都是拨奏(除了持续的旋律音)——即便没有两个弦乐器的拨奏伴奏也是如此。

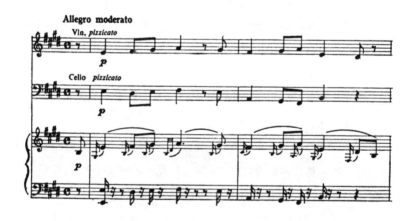

³⁶⁰　　　第二乐章(E小调的小快板)的音响对于海顿也很少见,它的写作大多数时间都是干涩、粗糙的两声部对位,声部之间常常相隔三到四个八度。古典风格与之前的巴洛克风格以及与其后浪漫风格的关系,通过这首作品的姿态被体现出来;它是海顿最令人吃惊的创造,一个帕萨卡里亚,但不像任何其他作品。它在形式的品格上是巴洛克——它低音

部的节奏从不变化、持续到底,一直保持至最终的终止式;它的"阶梯式"力度;它将两种节奏叠置在一起,而每种节奏又保持绝对的彼此分明;以及,它使用一个模进句式作为驱动的力量,不仅在主题的发展中,而且在主题内部也是如此。然而,这里的音乐又是古典的——它稳固地建立了朝向关系大调的运动,引入新的旋律材料来清楚地勾勒这个运动;以及它运用了丰富的力度重音,以便使音乐的脉动具有变化。最后,它还具有浪漫的风格特质——它的强大张力,它刻意被置于持续的较高音区,超乎任何 18 世纪作品所能承受的极限;它的力度处理给人的印象不是一步一步的提升,而是一个连续性的"渐强";尤其具有浪漫气质的是这一事实:一个延长号之后的最后终止式,其作用不是去解决亢奋的感觉(如一个巴洛克式的结束通常所为),而是去增加这种亢奋的感觉,通过一系列唐突但又雕琢的炫耀花饰——其提供的解决仅仅是通过狂暴的最终和弦才得以完成。如果说音乐的浪漫风格意味着重新引入巴洛克的程序和织体,但又被古典式的高潮感觉所修正,那么这个乐章可以说已经具有了浪漫风范。这首作品是一次警告——看待风格的观点不要过于单一和教条;它对我们也是一次提醒——有些元素可能一直处于休眠状态,而当一位艺术家回到前天,发现了某些较新、较激进的东西,那些元素就会起死复生。

为扬森夫人所写的第三首(也是最后一首)三重奏是降 E 大调,开头乐章显示出,在海顿生命的最后阶段,他对简单的 *ABA* 形式做了多么个性化的处理。*B* 是 *A* 段主题材料在小调中的戏剧性发展,*A* 段的第二次出现转化成了一次变奏,而材料的进一步戏剧化处理出现在长时间的尾声中。以此,变奏曲的装饰性形式被赋予了戏剧性的框架,以便与海顿风格的整体倾向保持一致。慢乐章(*innocentamente*[天真无邪般地])是一个从 B 大调到降 E 大调的慢速转调,基础是一支简单的二声部旋律——这是对简单形式进行戏剧化处理的又一种方式:在此,旋律的简单性和形式的戏剧化相结合,创造出了一种在海顿音乐中罕见的(其实,在任何音乐中都罕见)甘美性。末乐章 Allemande Presto assai[阿勒曼德,足够的急板]是乡间风格的德意志舞曲,一支乡村管乐队的喜剧性表演在其中呼

之欲出。它是一首困难的钢琴炫技乐曲,同时也是某种"低喜剧"[low comedy],对此钢琴三重奏特别合适——比交响曲更为亲切,比弦乐四重奏又显得较少傲气。

为瑞贝卡·施若特[Rebecca Schroeter]所写的三首三重奏在音乐上同样突出,但在技术上要求较低。她是一位年轻的寡妇,住在伦敦,曾为海顿抄写乐谱。在与海顿的通信中她表现得温情脉脉,而60岁的作曲家显然也投桃报李。《G大调钢琴三重奏》H. 25以著名的 *Rondo all'Ongarese*[匈牙利风味回旋曲]结束,这是一首钢琴家的真正至爱——辉煌、亢奋,听上去比实际演奏更难。

《D大调钢琴三重奏》H. 24和《升F小调钢琴三重奏》H. 26都是抒情性的作品。后者相比更为特别,这不仅是因为它从头至尾贯穿严峻的格调。呈示部中有一个结束性的主题,它的完整形式直到再现部才被听到(或者说,才得以呈现)——在这里,它出现在相当靠近开头材料的部位上。发展部很短,但和声的范围异常宽阔。其他的乐章进一步强化了第一乐章的严肃性。慢乐章是从《第102号交响曲》的慢乐章衍生而来(但三声中部是原创)。该旋律在没有海顿多变的乐队音响的条件下,显得更为个人化,其展开简直像是一次即兴:

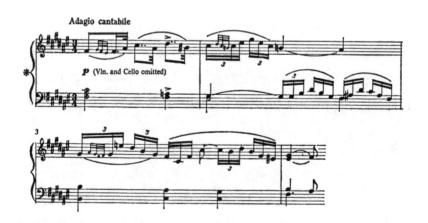

它的骨架非常简单,旋律勾勒出一个具有装饰性而富有表情的阿拉贝斯克音型[arabesque],以及一个从D♯回到主音的下行音阶级进。然而,

这段音乐不仅听上去很奇怪,而且看上去似在加速。加速倒是真的:第二小节的第一拍以快一倍的速度演奏阿拉贝斯克音型。非规则性也是加速的一个部分:每个小节的最高音依次越来越靠近第一拍,在第三小节阿拉贝斯克出现了两次,后一次几近一个实际写出来的*ritenuto*[稍慢],由此使音乐的运动降慢下来。甚至在这样一个极富个人情感的旋律中,仍然随处可见能量受到控制的迹象。小步舞曲-终曲具有同样的私密的庄重性,同样也具有如莫扎特《G 小调交响曲》中小步舞曲那般的戏剧力量,但又没有过分远离舞曲的性格。也许正是这一乐章比其他任何音乐都更清楚地显示出,海顿的钢琴三重奏优于钢琴奏鸣曲:海顿的许多钢琴奏鸣曲都以舞曲乐章结束,但在所有这些乐章中,没有任何一个(甚至尝试过)企及这首作品的感情力量和深度。海顿所做的是,对小步舞曲进行戏剧化处理(即,使它更像一首奏鸣曲),同时又不丧失它的节奏优雅性。三声中部像在钢琴奏鸣曲中一样,对于海顿而言是一种轻型的形式,它只能存在于舞曲-终曲中,在交响曲中不合适,在四重奏中也只是偶尔为之;而在《升 F 小调三重奏》终曲中的三声中部中,这一体裁被如此强烈的悲恸所转型,以至于它与悲剧性已无法区分。

362

* * *

在这四组伟大的三重奏之后,海顿仅仅又写了两首单个的三重奏。《降 E 小调三重奏》H. 31 是唯一我能想到的海顿使用该调性的作品。第一乐章是具有深刻表现力的慢速回旋曲-变奏曲;第二主题是大调,一开始是第一主题的倒影,而第三主题的加入令人惊讶——小提琴上一个高扬的长线条旋律,海顿最卓越的独奏音乐之一。终曲是 Allegro ben moderato[有节制的快板],一个以雕琢和老道风格写成的德意志舞曲,其中伴奏非常重要,以至于变成了一个对题。整个乐章看上去似以片断构成,几乎全无任何类型的旋律,但音乐的连续性和舞蹈的轻快摇曳却始终存在。这是一个只能来自漫长创作生涯末端的作品。主要段落在回复时所发生的变化简直精彩绝伦——下面 5

个小节的原始形式:

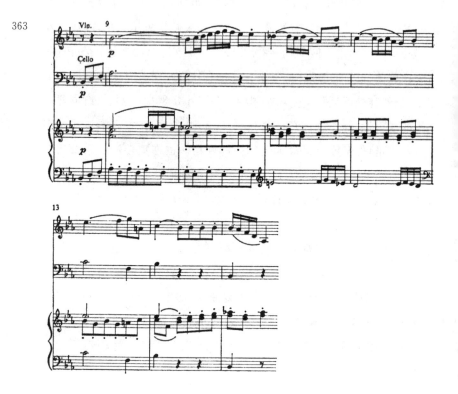

被变成了:

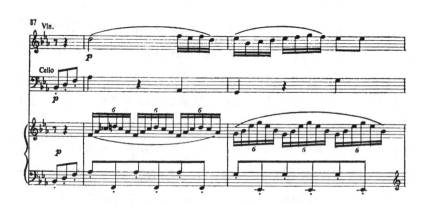

在这个演奏难度很高的乐章中,小提琴对材料的加工处理不亚于钢琴(如果说辉煌性较弱),虽然大提琴主要还是一个加强性的乐器。

　　最后的《降 E 大调三重奏》H. 30 是一个尺度更大的作品。一开始的Allegro moderato[中庸的快板]是海顿体量最大的乐章之一,极为开阔,从容不迫,主题的丰富性几乎是莫扎特的笔法。呈示部中,旋律的接续如流水般顺畅,很少发展,但因不断地隐射开头的音乐,整体上非常统一;旋律一个接一个地生长出来,每一个都继续了前一个的某个方面,但又彼此独立,似乎是从同一个源泉中奔流而来,力量、抒情和逻辑协同合一。慢乐章自身就是一首杰作,足以证明这是所有海顿作品中受到最不公正的忽视的作品。开始的低音线立即展现了一个具有深刻表现力的广阔的半

音化空间：

而且其继续的方式预示了《特里斯坦》中的音乐：

以及

开始旋律在回复时以加花的方式与中段的节奏型组合——这一中段是三声中部,它既作为一个大型三段体的中间部分(即一个 *ABA* 曲式的 *B*),也是作为开始部分的延展。海顿随后将音乐的回复转变成一个奏鸣曲再现部——将中段里一个出现在属调中的主题解决到主调。这一乐章给人的感觉恢弘而又完整,但它却没有真正的结束,而是在一个令人惊讶的终止式后,又开始了神秘地转调,为最后的乐章做准备。末乐章是另一个德意志舞曲乐章,Presto[急板],具有贝多芬式粗犷幽默和戏剧性的发展部——它是小调的中段和开始音乐回复的过渡桥梁。尾声非常辉煌,演奏难度也很高。在这首最后的作品中,海顿在钢琴三重奏领域的成就得到了总括性的表现:接受这一轻盈而非正规的体裁的炫技性,并不剧烈改变它的性格,但却让它承载起自己最有想象力和最富灵感的构思。

三、教堂音乐

古典风格最有问题的领域是宗教音乐。这一体裁所遇到的难题是世俗领域无需烦心的。每个作曲家都遭遇了某种特别的和不同的霉运。莫扎特有两部最伟大的宗教作品，但却是半成品：1783 年的《C 小调弥撒》K. 427，以及他逝世时仍未完成的《安魂曲》。约瑟夫·海顿的弥撒在作曲家在世时就已遭非议，说它们的性格不适合教堂。海顿也认为弟弟米凯尔的教堂音乐要优于自己。贝多芬的第一部《C 大调弥撒》是他最难堪的公众性失败，该作品上演时埃斯特哈齐亲王表示蔑视，而这部弥撒正是为他而作。贝多芬的《D 大调庄严弥撒》直至今日仍然是个困难的作品。至于那部清唱剧《橄榄山》，它在贝多芬的整个作品中独一无二——因其彻底无趣：它几乎是刚够合格[competent]，但也从不掉至合格线以下。

整个 18 世纪中，天主教会对器乐音乐一直充满敌意，这是导致困难局面的因素之一。1780 年代中，奥地利当局甚至颁布法令限制在教堂中使用乐器，而此时正是海顿和莫扎特的创作高涨期。在大多数时代中，教会都不鼓励风格创新：它不喜欢许多文艺复兴作曲家的稠密半音化音乐，正如它拒绝接受大多数文艺复兴建筑师所偏爱的集中向心式教堂[centralized church]。甚至帕莱斯特里那的许多作品也无法通过教会关于音乐风格正统性的审核。教会是一个从根本上依赖于传统连续性的建制，因此保守的趣味并非不合逻辑。然而，不喜欢器乐有更深层的动因：声乐总是被认为更适合宗教礼仪，与 *a capella*[清唱]写法相联系的纯净声望

具有象征性的价值。至少,在纯声乐中能清楚地让人感到礼仪的语词在场。然而,古典风格在本质上是一种器乐风格。

此外也存在很重要的音乐意识形态冲突。音乐的存在是为了让弥撒更加荣耀,还是为了刻画弥撒的歌词? 音乐的功能究竟是表情性的[expressive]还是颂赞性的[celebrative]? 艺术具有其他的用途,但在 18 世纪关于这些用途的梳理还比较模糊。自文艺复兴以来,音乐作为表情艺术的概念就占据统治地位,而这是诸多麻烦的主要原因。在天主教语境中这一点很自然会招致更大的问题:新教将宗教看作是人的甚至是个体性的表现,这与 18 世纪的美学可以达成更好的联姻。

艺术与宗教之间的困难关系并不局限在 18 世纪。在音乐中,弥撒的开头和结束段最让人尖锐地感到这种矛盾:如果音乐本质上是颂赞性的,这些段落就应该辉煌壮丽而威仪堂堂:如果是表情性的,则音乐的性格就应该安详宁静而带有祈求的口吻。颂赞性的做法是老式的传统,虽然在实践中仍然强力,但到 1700 年代它已经不再影响美学理论;18 世纪中不断听到关于《慈悲经》和《羔羊经》的配曲过度辉煌和过分喜悦的抱怨。如果音乐要表达歌词"Kyrie eleison"[上主请怜悯]所暗示的情愫,按照这一标准该世纪中的大多数弥撒就会不合格。作曲家往往拒绝屈从于表情性的美学,在这一点上他们可谓顽固不化,而巴赫写了一首同时具有宏伟性和祈求感的《慈悲经》,这是一个卓尔不群的成就。

1770 年之后,植根于意大利喜歌剧的节奏技巧的古典风格对这一情形并未做出多少改善。这造成了弥撒的配曲与歌词之间严重脱节无关[irrelevant]——不仅在今天的我们看来如此,在当时人看来也是如此,甚至作曲家们可能也这样觉得。莫扎特弥撒作品中的花腔段落的内在荒谬程度,可比之为将 19 世纪的多尼采蒂咏叹调配上拉丁语歌词——尽管,这种荒谬性仅仅是要求歌词与音乐相互关联时才会出现。但如果音乐在场只是为了荣耀和装饰,那么上述要求本身便是脱节无关的。诚然,在古典风格的织体和节奏前提下,要保持一个威仪堂堂、有足够时间长度而在情感上又保持中性的开始乐章——即避免古典式快板的双重陷阱:和蔼可亲的欢快或者是(更为罕见)戏剧性的狂暴——那会更加困难。直到海

顿的《创世记》,古典风格的节奏才获得了足够的分量,以充实一个长时间的慢速开头乐章——它似乎不再是某种引子性质的东西。巴洛克盛期时的风格具有沉重的对位性织体和几乎无限延展的乐句,因此能够提供这种所需的分量。宗教音乐的古典作曲家寻求荫庇的一条道路因此是复古主义。对巴洛克盛期风格(在 1780 年代已是一个垂死但尚未被埋葬的传统)的模仿具有某种便利,因为在宗教中一直存在着对过去的回顾参照:运用对位风格就像以"圣主"[Thou]来尊称上帝,这本身就会带来一种更为现代的风格无法提供的满足感。

莫扎特是最伟大的模仿家[parodist]。诚然,他的那些以巴洛克风格写成的作品作为时代风格并非完美:洛文斯基①指出,他的赋格中乐句的方正性和清晰性在精神上是最为非巴洛克的。同样,很难想象巴赫会同意莫扎特的声明——赋格必须以慢速演奏,以便主题的进入总被听到:巴赫的赋格中许多进入都隐藏得很妥帖,与前面的音符相连,而听者只是逐渐而且是事后才意识到主题。即便如此,莫扎特对旧风格的掌握是毋庸置疑的。要在《安魂曲》的伟大双重赋格和亨德尔的某个赋格之间做出风格区分,那需要尖锐的耳朵和相当程度的后见之明;而如果其中的半音化处理是非亨德尔式的,它也并没有超越巴赫的尺度。莫扎特对这两位作曲家以及哈塞[Hasse]的了解很深,即便没有很广:他肯定知道《以色列人在埃及》和《弥赛亚》,而且他研究过《赋格的艺术》和《平均律键盘曲集》。未完成的《C 小调弥撒》中的"Qui tollis"[您免除]几乎直接出自《以色列人在埃及》,但其中对半音性和切分节奏的运用则显得更为个人化。这部弥撒开头的《慈悲经》在和声模进和同质的节奏织体方面是毫不掩饰的巴洛克风格,它所具有的严苛性与女高音独唱"Christe"[基督]——这是它的中段——的罗可可装饰形成令人惊讶的对比。

这些模仿[parody]的成功是个人性的胜利,是艺术炫技的凯旋:它们不属于艺术风格的历史,除了《安魂曲》影响了巴洛克技巧的复兴——这在贝多芬去世后变得极为重要。在某种程度上,莫扎特保存了巴赫与亨德尔

① Edward Lowinsky(1908—1985),出生于德国的美国音乐学家。——译注

遗产中仍有生命力的东西，直到这些遗产对肖邦和舒曼变得重要。但是，莫扎特的大多数教堂音乐都过于敷衍了事，与他的伟大世俗作品相比深刻性不足，写作也不够经心。弥撒中的咏叹调（其中有不错的少数几首）几乎与歌剧咏叹调无法区别，除了它们略显沉静的运动，而甚至这一得体性也并不总是受到关注。仅仅是在共济会作品中（这类作品在《魔笛》中得到升华），我们才明显看到某种原创性的精神。另外一个例外是为独唱声部所写的重唱（最伟大的例证是《C小调弥撒》的"Quoniam"［因为］），在这里莫扎特将连续的、丰富的、富有表情的对位性运动与甜蜜的线条和大尺度的步履行进（这直接衍生自他的歌剧经验）相结合。另一方面，莫扎特在合唱的运用上与亨德尔的不同，仅仅是他的想象力较逊。然而，莫扎特在宗教音乐创作中最令人难忘的成就，依然是使用一种旧风格的刻意作业。

*　*　*

海顿没有莫扎特那种模仿才能，而他的音乐尽管被亨德尔所影响，但却几乎没有约翰·塞巴斯蒂安·巴赫的任何影子。海顿能够写作旧式的赋格，但它总是保留着很多的现代器乐风格。他的宗教风格让同代人感到不舒服，对此海顿自叹承认——他曾以圆滑狡猾的口吻说道，每当他想起上帝时，总是感到欢快。这话很狡猾，但的确不假：海顿的宗教信仰从所有的证据看，在品质上确乎简单而直接，没有深奥性。我强调这一点，是因为存在着幼稚的观念——认为风格的发展与艺术家的信念的力量和真挚有直接关系。海顿作为一位礼仪音乐作曲家相对不太成功，这与他自己的信仰并无关联，而与18世纪宗教发展总的趋势也只有非常间接和稀少的关系。而且，这也不能归罪于缺乏兴趣，因为海顿在他生涯末端投入了相当精力集中于教堂音乐：在"伦敦"交响曲之后，他几乎放弃了纯器乐（除了弦乐四重奏），而他老年时期的主要作品就是六部弥撒和两部清唱剧。

当然，这些弥撒充满着令人敬慕的细节，包含着诸多具有伟大力量的写作。然而，它们依然是令人不舒服的妥协。《战时弥撒》［*Mass in Time of War*］的《慈悲经》在一开始是富有表情的Largo［广板］引子，但是接下

369

去的 Allegro moderato［中庸的快板］中有些片段对于海顿的同代人和对于今天的我们，听上去都会同样平淡无奇：

海顿的交响风格升华了这类俗套杂料：但在教堂音乐中，他无法排除这类杂料，而又不敢对这类杂料加工太多。

　　弥撒语词的某些部分可以在古典风格中得到方便的处理。《荣耀经》的开头段落可由一段具有通常性格的交响性快板来配置。较富于戏剧性的段落也不会有什么问题，海顿的弥撒中有些段落（特别如《"管乐队"弥撒》中壮丽的《慈悲经》和《"特蕾西亚"弥撒》中的"Crucifixus"［被钉上十字架］）属于海顿音乐中最富于感情的篇章之列。然而，即便在这些部位，18 世纪晚期宗教音乐传统中的混杂性，以及缺少一种稳定和可以接受的礼仪配乐框架，都可能导致奇怪的脱节无关［irrelevancy］的效果：《战时弥撒》中有一长段大提琴独奏，效果极为甘美，但要将这段音乐当作是"Qui tollis peccata mundi"［免除世罪者］的适当配乐，就需要比接纳 18 世纪绘

370

画中最富情感的宗教性更宽容的心态——这些绘画至少具有聚合性的象征语言组织,与其四周的建筑也具有视觉上的和谐。

很自然,海顿的宗教音乐风格最直接的弱点在《尼西亚信经》[Nicene Creed]的配乐中显露得最为彻底。率真的表情美学在面对纯粹的教义性文本时几近完全无助——除了该文本中直线的叙事戏剧片刻:道成肉身、十字架受死、复活。这些代表着每个作曲家都会抓住的机会,但是其余的文本如何转换成音乐? 表情的相关性可以被抛弃——如经常所为,但甚至在这种时候,得体性[decorum]也会阻碍一种如此强烈依赖于反讽和机智的风格去创造具有真正宗教品格的作品。其结果是,海顿和莫扎特并未试图去企及亨德尔风格的宏伟庄严(作为一种权宜之计),他们的宗教音乐虽然从未掉在合格线以下,但也仅仅是优雅(在莫扎特那里是优雅有余)或辉煌,但很少令人震慑或——让人感兴趣。例如,海顿的《"特蕾西亚"弥撒》中《信经》的第一部分的配乐,精力充沛,也具有某些力量,但要在海顿音乐中另外找到节奏结构方面具有同样浮夸和没有想象力的片段,还真会极为费劲。

海顿的逃脱办法是通过他喜爱的田园风格。无论《创世记》还是《四季》的写作,都没有企及如在伟大的交响曲和四重奏中所达到的成功程度和持续性(虽然声誉略逊的《四季》在我看来其实在这方面更为成功),但它们属于18世纪最伟大的作品之列,而具有特定宗教性格的音乐可以舒服地安身于逃离了礼仪限制的框架中。尤其是田园传统为18世纪晚期的宗教音乐风格(因逻辑上的矛盾而遭到损坏)无法解决的语词配曲问题提供了明确的解答。田园风格特别能够适应"奏鸣曲"的形塑而无需任何疑虑,毕竟在奏鸣曲的创造中,田园风格贡献良多。

《创世记》开头对混沌的著名描画使用了所谓的"慢乐章奏鸣曲式":没有什么比这更好地显示,对于海顿而言,"奏鸣曲"根本不是一种形式,而是当时音乐语言中一个不可分割的组成分子,甚至是该语言中任何大型陈述中一个必不可少的最低要求。主题在此被减缩为非常小的片断,音乐的段落同样也是片断化的,但是一个奏鸣曲乐章的比例——没有一个独立的发展部,但具有分明的呈示部和对称性的再现部(两者都有规则

的主题群组）——如同任何海顿慢乐章一样都悉数出现。开始的主题中

371

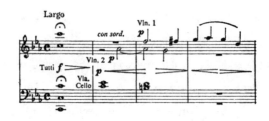

力度标记之充分类似一系列音高，随着音乐运动越来越复杂，一个顿音性的琶音对其进行加花丰富。关系大调中的第二主题（其实是早先乐句的倒影）：

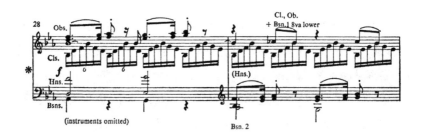

其轮廓更具个性特征。再现部开始的辨识再容易不过：

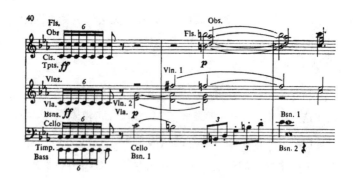

而最不同凡响的形式手段是第二主题再现和解决回主调时，与第一主题

构成对位:

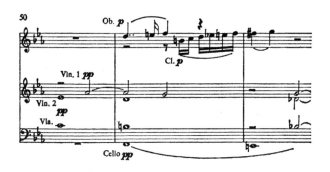

这里,单簧管的上行主题是上引谱例中第一小提琴的开始音符的装饰 372
形式。

那么,混沌是依靠什么来体现的?海顿的音乐语言如何能够表现
这种混沌而仍然是(可以理解的)语言?很简单,其一依靠祛除大型乐
句组织中的清晰划分(乐句彼此交融混合),其二依靠悬置清晰和明确
的终止式。朝向关系大调的进行在一开始就像任何小调性的奏鸣曲乐
章一样清楚,但是出现了一次突然的迂回——朝向令人惊讶的遥远
的VIIb:

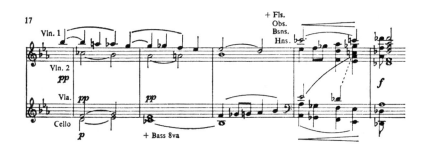

而且,折返正常的降 E 大调虽然立即生效,但却没有被给予根音位置的
收束感:

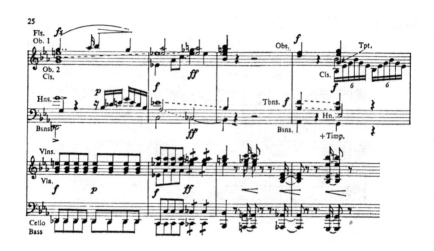

因此,第二主题是在缺乏通常终止式的稳定感中开始。极端缓慢的速度,切分的弦乐和弦,以及不规则的乐句长度同时在推波助澜。尽管音乐的感觉非常宽广,但运作集中于最微小的动态,一切都依赖于细节。

　　通过两部清唱剧的歌词,田园的传统最终赋予海顿一种结构,他以此可以总括自己的技巧和一生的工作。这两部清唱剧之于海顿,类似《赋格的艺术》之于巴赫,以及《迪亚贝利变奏曲》之于贝多芬。《四季》和《创世记》是对海顿所知道的整个宇宙的描绘。田园传统所外加的质朴性是必不可少的的条件,海顿借此才能去把握具有如此巨大规模的题材:如果没有最深刻意义上的以孩童眼光反映世界的天然性和童真性,这些作品就根本不会存在。田园的主题不是自然本身,而是人与自然的关系,是人与所谓"自然天成的"东西的关系:这即是海顿在两部清唱剧中的描绘性写作呈极端风格化趋势的原因。他并不喜欢歌词中纯粹的情节内容[programmatic]的成分,称之为"法国的垃圾"。但这些情节性内容是田园传统的重要组成部分,在 18 世纪的确很大程度上变成了法国式的东西。

　　两部清唱剧的伟大在于它们的表情范围之广,海顿终于第一次达到了莫扎特的宽广性——如果不是莫扎特的控制能力。《四季》具有毫不遮掩的通俗色彩,甚至早在第四分曲中海顿就精明地引录了来自《"惊讶"交

响曲》的曲调,当时该曲已非常流行。但这绝非海顿影射自己早先作品的唯一例证①:《四季》中包含对海顿多年之前创作的参照。完成此作,实际上他已经精疲力竭。海顿生命的最后几年,尽管相当成功、舒适而有名,其实属于音乐中最令人悲叹的年岁之列。莫扎特被草草葬在穷人墓地(之所以这样做仅仅是因为范·斯威腾[Van Swieten]男爵出于经济考虑向康斯坦策[Constanze]建议),比这里的虚构悲情更让人伤感的是海顿的形象——如他自己所言,他的脑海里充满了各种乐思,但只好眼睁睁看着它们跑掉;他太老了,身体太虚弱,以至于无法走到钢琴边,将这些乐思一一就范并将它们写出。

* * *

将教堂礼仪传统和古典风格相和解,这要等到贝多芬——但貌似悖谬的是,其途径是贝多芬全然回避了这个问题。他的两部弥撒都是公开的音乐会作品,而且在教堂之外要比在教堂之内更有效果。然而这种回避又被补偿——贝多芬刻意要召唤出一种在海顿或莫扎特的作品中从未尝试过的教堂气氛。在 1807 年的《C 大调弥撒》Op. 86 的开头几个小节中,就立即可以听到特意为此的用心:

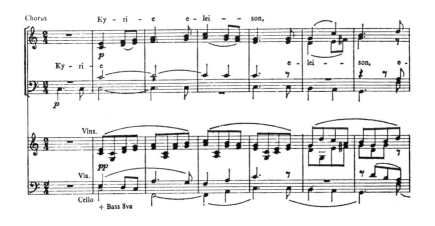

① "Sei nun gnädig"[请赐善心](第 6 分曲)与《第 98 号交响曲》的慢乐章紧密相关,其引录的直白性堪比上述对《"惊讶"交响曲》的引录。

374

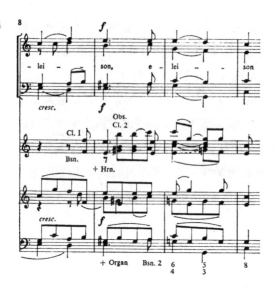

头两个音仅给合唱队的男低音,没有乐队伴奏,这是对古老的 *a capella* [清唱]风格的刻意而简短的影射,而这在随后的音乐中变得更为明确:

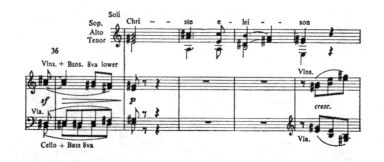

16世纪的意大利礼仪风格(理论上是 *a capella* [清唱],尽管实践中不一定是)从未死去:帕莱斯特里那仍在上演,尽管不多。米凯尔·海顿大量使用了这种风格。为了写作弥撒,贝多芬认真地研究过宗教音乐的古老形式,他与许多同代人一样,相信那些旧的形式比更现代的风格更适合宗教语词。他对旧风格的吸收从不采取混用的形式,更不用引录的方式,即便在《D大调弥撒》中著名的"Et incarnatus est"[道成肉身]中也是如此。在《C大调弥撒》中也有更多几处亨德尔式的指涉,但总的来说音乐的织

体和以往一样是交响式的和个人化的。《C 大调弥撒》的《慈悲经》将其对旧式对位风格的指涉整合进一个奏鸣曲式(有一个短小的发展部),而且像《"华尔斯坦"奏鸣曲》一样,将中音 E 大调当作属的替代。

这个开头解决了步履速率的问题——好像该问题根本不曾存在,然而,在此贝多芬不仅是像通常那样沉迷于速度标记;在手抄本上没有速度指示,随后的一个抄本上标有 Andante con moto[活跃的行板],但当贝多芬出版这部作品时,标记变成了 Andante con moto assai vivace quasi allegretto ma non troppo[带有足够生气的活跃的行板,类似不过分的小快板],这里的速度关切几乎到了令人发笑的地步。但是,当开头音乐的雄伟宽广气息和稳健、舒展的线条在第 9 小节提升至 forte[强]时,弥撒配曲中不同风格力量的矛盾在巴赫以来的欧洲音乐中才第一次得到完满的解决。

D 大调的《庄严弥撒》也许是贝多芬最值得一提的成就。在这部作品中,他发展出了一种在智力上如此强有力的方式,以至于其中的音乐即便对于弥撒中纯教义性的段落也全然适当。《D 大调弥撒》为宗教信条的几乎每一个词都提供了音乐上的对等物:音乐不再仅仅是一个框架,一种配曲(语词以音乐为衬托得以理解)。作曲家甚至在面对最大的困难时也从不回避。《信经》结尾时的交叉音阶系列壮观无比、似乎无终无尽,由于音响的复杂性隐藏了音阶进行的新起点,它们就像雅各的天梯[Jacob's ladder]一样走得越来越高或越来越低,我们必须将这里的音乐看作是贝多芬对永恒这一意象的听觉呈现,这里的音乐是如下语词——"我信身体复活,我信永生,阿们"——的听觉对等物。

贝多芬的两部弥撒将五大部分写成几乎完全统一的五乐章,以替代早先作曲家毫不掩饰的段落性[sectional]的处理方式。从这一方面看,《D 大调弥撒》的《荣耀经》也许最为可圈可点:它使用了一个不断重复的织体来组织音乐形式,开始的歌词在结尾时重又出现,速度变为 Presto[急板]。甚至各大段落间的关系也是紧密相连的:《信经》开始时有一个朝向新调性的辉煌而迅疾的转调,这本身变成了一个主题性的因素。将弥撒的各个部分统一在一起,这衍生自贝多芬在生命结束时的一种倾

375

向——他希望在第一乐章奏鸣曲式的框架中组合四乐章的作品。然而,贝多芬基本上依赖于莫扎特歌剧终场为了获得统一和步履感觉的技巧,古典风格在礼仪音乐中最伟大的成就和以往一样,都是与协助形塑了古典风格的意大利喜歌剧密切相关。

卷 七
贝 多 芬

当音乐家谈论他们作品中的思想时,许多人通常会感到奇怪和可笑;而且往往人们察觉到,他们在音乐自身中所表露的思想要比他们关于音乐的思想更多。然而,任何对所有艺术和科学之间的亲近关系有感觉的人,都至少会从平实的所谓自然视角来考虑这一事实——按照这一视角,音乐无非应该仅是情感的语言,而所有的纯器乐指向其自身的某种哲学倾向也并非不可想象。纯器乐自身不是必须要创建它自己的文本吗?其中的主题不是像哲学观念系列的沉思对象一样也要经过如此的发展、肯定、变化和对比吗?

——弗里德里希·施莱格尔[Friedrich Schlegel]
《雅典娜神殿》[*Athenäum*],断想 444,1798

一、贝多芬

1822 年,离贝多芬去世还有五年,他觉得自己与维也纳的音乐生活已经全然隔绝。"你在这儿听不到我的任何东西,"他对一位来自莱比锡的造访者说。"你应该听什么?《菲岱里奥》? 他们演不了,他们也不想听。交响曲? 他们说没有时间。我的协奏曲? 每个人都只想捣鼓自己搞的玩意儿。独奏曲? 它们早就过时了,而在这里时尚就是一切。最多,也就是舒潘齐格①偶尔会挖出个四重奏。"②艺术家上了年纪,不再受到欢迎,多少被人忘却,我们很熟悉这样的形象。而且这种忽视常常一半出于想象,一半则是真实。贝多芬的造访者是莱比锡的音乐杂志主编,尽管他觉得贝多芬有些言过其实,但还是信服贝多芬的话。在贝多芬生命的最后日子里,他极为决绝地背离了时尚。

他当时被普遍公认是最伟大的在世作曲家——这一点丝毫没有改变他愈来愈甚的孤立。不但音乐时尚,就连音乐历史都在离他而去。比他年轻的同时代人(除了舒伯特)以及他去世后的那代人,在他们的音乐中,贝多芬的作品(尽管受到推崇和喜爱)几乎不再是有生命的一股力量;直到勃拉姆斯和瓦格纳的晚期歌剧,他的作品才发挥重要的作用。他的音乐声望很高,这往往使我们看不到这一事实,19 世纪上半叶的音乐家同

① Ignaz Schuppanzigh(1776—1830),小提琴家,贝多芬的朋友。——译注
② Thayer, Vol. II, p. 801.

样对此视而不见。只有《致远方的爱人》——贝多芬音乐形式中的一个变种,才在 1830 年代和 1840 年代的音乐发展中扮演重要的角色。在紧随他之后的作曲家的风格中,贝多芬其余的成就不是灵感的启示,而是要命的负担。

但是,贝多芬的声望确乎巨大。也许只有肖邦,因来自外省的音乐文化,①才成功地完全逃脱了贝多芬的魔咒。对于其他作曲家而言,贝多芬的成就引发了会导致(而且是已经导致)灾难的效仿。门德尔松和勃拉姆斯都竞相模仿《*Hammerklavier*》Op. 106,结果都是同样的笨拙。舒曼的奏鸣曲和交响曲总是因贝多芬的榜样而难堪:它们的光彩从他的影响中散发出来,但从来不是以这种影响为出发点。下一代人中,最让人感兴趣的是对贝多芬的敌视,或是企图忽略他,转而寻找新的方向:最无趣的倾向就是臣服于他的力量,以最空洞和最真心的姿态向他致敬。

380　　　代际之间的敌对,以及代与代之中的风尚摇摆,这是风格历史中的常见现象。对此人们有时看得太重。由于反叛而导致的变化很难得深刻。尽管贝多芬宣称独立于前辈的影响,他对海顿也心怀不满,但他的生涯中并不存在离弃莫扎特和海顿的风格的激进行为——即不能与舒曼和肖邦这代人与过去的决裂相比。至于莫扎特和海顿,在前后相继的代际之间的敌对,即便在个人层面上也几乎是不存在的。代际之间的风尚改变在革命者的战略中,在最坏的时候仅是托辞,在最好的时候则是增援。贝多芬转化了他生于斯、成于斯的音乐传统,但从未挑战过该传统的有效性。如果说他反感海顿的居高临下(甚至还有他的帮助和支持),他却从未抛弃海顿的形式及其大部分的技巧,他在音乐上也从未表达过对莫扎特的任何不敬,即便他曾谴责莫扎特歌剧脚本的轻佻道德观。

事实上,随着年岁增高,贝多芬反而越发靠近海顿和莫扎特的形式和比例。在其青年时代的作品中,对他两位伟大先辈的模仿在很大程度上

① 因此,对贝多芬音乐最平庸的[Philistine]评论出自肖邦之口就一点不让人奇怪了。德拉克洛瓦[Delacroix]的日记记载道,肖邦说,"贝多芬违背了永恒的原则。"

是外在的:贝多芬在其生涯的开端,其技术甚至精神常常更为接近胡梅尔、韦伯以及克莱门蒂的晚期作品,而不是海顿和莫扎特。[①]《钢琴奏鸣曲》Op. 2 No. 3 的第一乐章在结构上段落划分很僵硬,最突出的是连接性的材料很多,而这在海顿或莫扎特作品的开头乐章从不会出现(莫扎特的《"加冕"协奏曲》是个例外)。海顿与莫扎特所特有的和声发展与主题发展之间的平衡,在早年贝多芬那里常告阙如——因过度关注主题的对比和变形而压倒了其他的旨趣。其实,贝多芬在一开始真正是与自己一代人站在同一行列,时而以初期的浪漫主义风格写作,时而又以某种古典风格的弱化形式写作,坚持使用宽广、方正的旋律结构——这在 1830 年代的浪漫时期才真正获得合法地位。早期的歌曲《阿德莱德》[*Adelaide*]与意大利的浪漫主义歌剧完全如出一辙:旋律悠长婉转,句法对称而富有激情,转调富于色彩,伴奏刻意简化——它可以方便地出自贝利尼的某部早期作品。早期奏鸣曲的许多慢乐章,同样预示了韦伯的钢琴作品以及舒伯特的很多作品中那种随意的、蔓生爬行的长时段节奏感(后来,舒伯特与韦伯又开始反对他们所认为的贝多芬的蓄意怪癖,曾有一段时间韦伯成了贝多芬最激烈的抨击者。舒伯特后来对贝多芬敬仰有加,几近偶像崇拜,总是将贝多芬的各类形式当作自己的范本,以此作为对先前不敬的补偿)。《七重奏》有一阵很风行,让贝多芬感到窘迫,以至于在他晚年时听到人们说起它就会面露难色;《钢琴和管乐五重奏》的风格应该被称为"仿古典"[classicizing]而不是"古典"——就像胡梅尔的作品:它们是古典形式特别是莫扎特形式的仿制品,基于外在的范本即古典推动力[im-pulse]的后果,而不是基于推动力本身。"仿古典"的作品带有一种常常被人忽略的美:贝多芬的这些早期篇什具有轻松的清新和宁静气质,这弥补了它们缺少统一性的笨拙。他对这种"仿制"风格的技术掌握常被低估,实际上早在年青时代他就已经是此种风格实践的佼佼者。《A 大调四

381

① 他最早的作品(年仅 13 岁时出版的奏鸣曲)很清楚是从海顿 1760 年代的作品起步:我们总会忘记,在贝多芬接受早期音乐教育时,他并不知道(至少在波恩)海顿和莫扎特完全成熟的古典风格的作品——即他们现在最为人所知的那些作品。波恩比维也纳要落后。

重奏》Op. 18 No. 5 忠实地以莫扎特同一调性的四重奏为蓝本，再造了莫扎特最精妙的音乐效果之一，但同时又保持自己的原创：乐句既可以转向主调也可以转向属调，其方向取决于之前的音乐是什么——而达到这一效果的手法既有情趣又不马虎，着实难得。对贝多芬来说，放弃这种得心应手的方式而转向更具实验性的道路，绝非易事。通过循序渐进的步骤，他才折返到更具确定性的古典构思立意：直到《"热情"奏鸣曲》，他才坚定地了摒弃了晚期古典主义和早期浪漫主义具有方正组织、但仍趋于松散而近于即兴的音乐结构，坚决地回归到海顿与莫扎特封闭、简明而戏剧性的音乐形式。他扩展这些形式以提升其力量，同时又不违背其比例关系。

　　贝多芬究竟是"古典"作曲家还是"浪漫"作曲家，这个问题的规定通常不够确切，而由于 19 世纪早期又常常将海顿和莫扎特称作"浪漫"作曲家（"浪漫"一词在当时常被用于任何事物），这就进一步增加了该问题的复杂性。贝多芬在世时，该问题其实毫无意义，到了今天，也很难说清它的精确意味。称每个人都属于自己的时代，这是无谓的重复：这种意义的历史时间并不以日期为圭臬。每个时期中都贯穿着各种力量，既有背反的，也有进步的：贝多芬的音乐也充满着回忆和预示。与其贴个标签，不如思考一下，应该处于什么语境，针对怎样的背景，才能对贝多芬有最丰富的理解。

　　从所谓大处着手，以音乐的精神内涵和感情气氛作为出发点，可能从一开始就会使讨论陷入偏颇。这会导致危险——将个人的表现与一般的风格变迁混为一谈，也会不可避免地混淆全然不同的体系中彼此相似的表现手法的不同意味。海顿与贝多芬（或者舒曼与贝多芬）使用了相同的细节手法，或者采取了彼此相似的形式，这也并不暗示任何类型的音乐亲缘关系——如果这些细节意义完全不同，形式功能有别、目标各异。作曲家之间无意义的相似只要想找就随处可见。如果不知道这些细节的运作方式和目的，理解就会不仅显得肤浅潦草（这还是最好的情形），而且更会是一种幻觉。当然很难避免的是，先行假定更大语境的某种知识框架，随后将细节一一对号入座：贝多芬好像常常说得太过直白，以至我们很难承认误解了他。然而，批评方法论上一点虚假的谦逊，其实要走很长的弯

382

路,才会暴露出真正的无知。

例如在单个乐章的范围中,贝多芬经常回避严格的主属关系,这一点贝多芬似乎反而更接近舒曼、肖邦和李斯特那些最成功的、最少学院派成分的音乐形式,而不是海顿和莫扎特。海顿与莫扎特的几乎所有作品都稳固地维持主属的两极关系:音乐伊始后张力的增加几乎总是指向属调作为第二调性的迫切建立;引入远关系的和声不是针对主调,而是针对作为持续参照域的主属对极;解决总是通过属调走向主调。这种对极关系在第一代浪漫派作曲家的作品中所起的作用被大大削弱,有时甚至全然消失:肖邦的《降 A 大调叙事曲》从未使用降 E 大调,《F 小调叙事曲》与 C 大调(或 C 小调)或降 A 大调都没什么关系;只有舒曼有时会拘泥于一种背反而高度教条的奏鸣曲式视野,使用显然与他自身极不协调的主属关系——当然这里的评判标准是他那些更有想象力的作品:《大卫同盟舞曲》、《狂欢节》、《C 大调幻想曲》,以及伟大的声乐套曲。

贝多芬几乎从作曲生涯开始就尝试寻找古典主属对极关系中属调的替代。他最初的努力相当谨慎,如果不说是缩手缩脚:他早期的奏鸣曲的确在呈示部结束时走向属调,但经常在此举之前,他会首先建立一个较远关系的调性:在 Op. 2 No. 3 中是属小调;在 Op. 10 No. 3 中是下中音小调。相继建立多个调性,这是典型的贝多芬早期风格,也说明该风格接近于同代人那些松散的、累加式的音乐形式。后来,他背离了这种色彩化的调性运用,转向更有聚合力的布局。至 Op. 31 No. 1,他尝试彻底放弃作为第二调性的属调:音乐从 G 大调转向中音 B,并在 B 大调和 B 小调之间摇曳。就在此作之前不久,他还在含有两把中提琴的《弦乐五重奏》Op. 29 中实验过类似手法,很大程度上是以下中音小调代替属调。这里大小调的来回摇曳甚至更具本质性,因为下中音小调是主调的关系小调,因而意味着张力的松弛,事实上这是一种下属关系;但是,下中音大调通过朝向属的定向抵消了这种感觉。贝多芬在奏鸣曲乐章里再也没有尝试过这样的调性关系,即使大小调的交替可以保证音乐的戏剧性格。

在《"华尔斯坦"奏鸣曲》之后,贝多芬使用较远关系的中音或下中音调性,就和直接使用属调一样常见。可以说,他的作品已经穷尽了这些调

383

性在自然音构想的美学中的逻辑可能性;只有半音化才能进一步拓展这一领域。与频繁使用这些属调替代调性的手法相比,更惊人的是贝多芬在其中所显示的想象力才智,以及达到这些调性在方式上的丰富多样。很难将这些作品的效果归纳为任何简单的公式:《"华尔斯坦"奏鸣曲》、《*Hammerklavier* 奏鸣曲》、Op. 111、《第九交响曲》、《弦乐四重奏》Op. 127与 Op. 130,这些作品都使用了中音或下中音调性,但表现的目的却极为不同。

很容易认为,贝多芬的属调替代与浪漫时期的和声结构有相同之处,但其实他的和声自由具有不同的秩序与本性。浪漫派作曲家在没有追随学院派曲式理论时——即,他觉得自己并没有写作那种应该被称为"奏鸣曲"的东西时——他的第二调性根本就不是属调性,而是下属调性:它们所代表的是张力的减弱,以及复杂性较低的感情状态,而不是贝多芬在其所有第二调性里所蕴含的更大的张力以及对解决的迫切要求。舒曼《C大调幻想曲》中所有三个乐章都清楚地走向下属调,并且所有的素材都指向这一转调。在肖邦《F 小调叙事曲》的大部分音乐中,作曲家都避免建立具有任何清晰感的第二调性:终于到达时,它却是令人惊讶的降 B 大调。这两部作品属于这一时期最令人赞叹的作品之列,而且只是无数作品中的两例。

而类似的下属关系在贝多芬的任何作品里都找不到(当然应排除基于 ABA 三部曲式的乐章,以及基于小步舞曲与三声中部曲式的乐章,它们与上面提及的舒曼与肖邦那些统一性的戏剧形式没有关系)。贝多芬对大尺度和声范围的扩展是在古典语言的限度里发生的,他从未破坏主属的对极关系,也从未改变离开主调朝向更大张力的古典式音乐运动。他作品中的那些第二调性,无论是中音还是下中音,在大的结构里作为真正的属调发挥作用。它们创造出针对主调性的长时段不协和效果,从而为通向位于中央的高潮提供必要的张力。而且,贝多芬总是为这些第二调性的出现作好准备,让它们与主调的关系就像属调一样紧密相关,由此,转调所造成的不协和感比通常的属调力量更强、更亢奋,同时又不干扰和声的统一,也并不造成结构的断裂。在调性体系中,这自然会带来内

在的矛盾,但第二调性作为具有自足地位的矛盾其实已经存在。贝多芬的和声实践只是被用来强化古典风格的效果——该风格的戏剧性表现力正依赖于这一矛盾及其和声解决。的确,贝多芬在此扩大了古典风格的界限,超越了所有以前的构想,①但他从未像其身后的作曲家那样改变或抛弃它的本质结构。就单个乐章内部的调性关系而言,以及在他音乐语言的其他基本方面,可以说贝多芬仍然并未越出古典框架的雷池,即使有时他使用这种框架的激进和原创让人惊讶。

当然,上述观点并不意味着主属关系在浪漫时期就不见踪迹——某种程度上直至今日它跟我们还在一起。但对舒曼及其同时代人而言,这种关系不再是长时段和声运动非此不可的中心原则。但是,就我所能记得的例子,在他们所有以所谓"奏鸣曲快板"形式写成的乐章中,他们仍然在使用主属关系,这很有意思。换言之,尽管他们在其他的形式中敢于进行和声上的大胆探索,但一旦到了"奏鸣曲",他们却远比贝多芬保守得多。他们最伟大的和声构想一旦用于奏鸣曲就会让奏鸣曲句法不通,而贝多芬那些最惊人的创新却能自如而舒服地产生于奏鸣曲风格中。

我们甚至无法断言,贝多芬在古典风格内所获得的和声许可是迈向浪漫主义那代人更大自由的一步;我们也不能宣称,他对主属对极的卓绝伸展让他的追随者有可能取代它或至少是绕过它。如果贝多芬的胆识真的提供了如此结果的范例,浪漫派就不会制造出如此千篇一律的保守的"奏鸣曲式"。浪漫派伟大的和声创新根本不是来自贝多芬,技术上和精神上都与他无关。它们来自胡梅尔、韦伯、菲尔德和舒伯特(但不包含舒伯特在生命最后几年中对古典手法的熟悉和掌握)——还有,它们来自意大利歌剧。换言之,它们之所以可能出现,原因并不是主属对极的效力被发挥到极限的那种审美感觉,而是主属对极已被消解和削弱的那种审美感觉,其中音乐的首与尾都具有强有力主调领域的定向已经受到新近通行的半音化的威胁,受到更富抒情性、较少戏剧性的形式构思的威胁。例

① 将中音或下中音当作属来运用,其实仅仅是对海顿的延伸——海顿在晚期作品中的奏鸣曲式呈示部中曾对它们予以强调。

如,正是舒伯特在《"鳟鱼"五重奏》的末乐章中首次写出了一个走向下属调的呈示部。在舒伯特的早期作品里,如同韦伯与胡梅尔的音乐,首先出现了真正旋律形式的大型发展部,其中古典的和声张力被一系列松弛、扩展的旋律所替代。后来舒曼、门德尔松,尤其是肖邦发展了和声张力的崭新构思概念,但他们不可能从古典风格的高度组织化的形式出发,贝多芬因而对他们没有什么用处。虽然浪漫派极其崇拜贝多芬,但浪漫风格却不是来自贝多芬,而是来自他同时代的一些小作曲家——以及,来自巴赫。

在这一关联中,值得一提的是,巴赫的音乐对贝多芬作品的影响极其有限,尽管贝多芬对巴赫的了解相当可观。他在《平均律键盘曲集》的哺育下长大,他因能够完整演奏这套曲目而赢得神童美誉,而且他一生都在演奏这套作品。他在为《Hammerklavier》的末乐章以及《D大调弦乐五重奏》的赋格打草稿时,还抄写了巴赫的音乐片段。他有一本《创意曲》和两本《赋格的艺术》,他也肯定知道《哥德堡变奏曲》。但是,除了在《迪亚贝利变奏曲》最后几个变奏的构思中明显而感人地援引了《哥德堡》之外,他对所有这些熟识的东西都用得非常少,与门德尔松、肖邦和舒曼对巴赫的持续不断的引用相比,几近可以忽略不计。古典风格能够从巴赫那里获得的一切,已经在1780年代初通过莫扎特的眼睛吸收完成了,贝多芬一直在这些界限中继续创作,他对巴赫的热爱总是处于自己创作活动的边缘。

贝多芬的音乐语言本质上仍然是古典的——或者更准确地说,他从后来某种稀释了的古典主义出发,逐渐返回到海顿与莫扎特更严格、更简明的形式———但这并不意味着他站在自己的时代之外,或者他的古典形式构思表现了与18世纪晚期完全一致的面貌。仅举一个特点——他的音乐常常带有一种让许多人反感的警醒式道德热忱,而且呈现这种热忱的激情显然只有在法国大革命之后、而非在此之前的 *douceur de vivre*〔生活的甜蜜〕的典型欧洲。他的很多音乐带有自传的性质,有时甚至公然如此,这在1790年以前是不可想象的,如果有也是戏谑性的体现;历史学家如在海顿与莫扎特的音乐中读解出直接的私人意味(对于贝多芬和

其他 19 世纪作曲家并非不合适),那会让人窘迫。① 但可以肯定,贝多芬对自己的定位不仅与当时的时尚相反,而且在很多方面与音乐历史的方向针锋相对。他或许是历史上第一位这样的作曲家——在其一生的大部分时间中刻意创作困难的音乐。这并不是说他一直反对世俗的功名,或由于自己的作品不愿妥协而造成的困难就对获取这种功名不抱期望。他在世时因其音乐所激发的声誉和挚爱无论怎么看都相当可观;但是《第九交响曲》和《庄严弥撒》在首演时——根据记载,这两部即使在今天看来仍然非常难于理解的作品,在第一次演出时表演一定非常糟糕——所受到的喝彩,与其说是真正认可了音乐本身,不如说是见证了人们对这位年长作曲家的尊敬。贝多芬之前没有哪一位作曲家如此无情地无视表演家与观众的能力。第一批出自他手下的真正"困难"的作品——对批评家来说是绊脚石——是在耳聋的最初征兆出现后不久写成的,而更早的作品——即便是那些被认为是原创性惊人或稀奇古怪的作品——却立即就获得了认可。到 1803 年,在他还未写出《英雄》、《菲岱里奥》,或者"华尔斯坦"奏鸣曲之前,贝多芬已作为最伟大的在世作曲家之一享誉全欧。至于他在音乐中选择的独自求索的道路与他同现实世界逐渐加深的实体隔绝感之间究竟有无关联,就只能留给沉思猜测了。

　　一旦贝多芬返回至海顿与莫扎特的语言,他对同时代人就流露出一种几近蓄意的轻视:亨德尔似乎比这些人中的任何一个都更吸引他。他尤其看不起罗西尼;很容易看出来原因为何。要在《奥瑞伯爵》[Le Comte Ory]之前写出罗西尼那些即便是最伟大的杰作,仅仅是天才即已足够:其中几乎无需智识和努力。罗西尼以最懒的作曲家著称,这个说法名副其实。(他在 35 岁时就从音乐中实际退休,这其实没什么神秘:在这个年纪,哪怕是最流利酣畅的作曲家也会失去他一度拥有的源源不断的灵感,连莫扎特到这个年纪也都开始打草稿和反复修改。)对于贝多芬而言,他自己的创作是在音乐中几乎无人可比的精深思考和艰苦劳作之后才得到

386

　　① 甚至肖邦也反感如此对待自己的音乐,但舒曼音乐的某些方面却是要刻意召唤这种读解视角。

的果实,因而当罗西尼以贝多芬永远不可比肩的世俗成功在维也纳公众中高奏凯旋时,他音乐中令人叹为观止的无思考性一定让贝多芬感到愤怒。"写作一部歌剧,德国人需要花多少年,他就只消花多少个星期,"贝多芬评论道,鄙夷之中连带着嫉妒。①

所有同时代人中,贝多芬似乎最欣赏的是最保守和最有仿古典倾向的一位——凯鲁比尼。据说有人问过他,在世作曲家中在他之下谁是最伟大的,他的回答是凯鲁比尼。不过这个判断不应被看得太重,因为当时他好像一下子想不出什么人的名字。但是众所周知,他非常敬佩凯鲁比尼(以及梅雨尔)在写作严肃歌剧方面的成功:他自己在写作《菲岱里奥》时的费力挣扎和再三修改使他对这样的成就予以极高的评价。他也看重韦伯和舒伯特,虽然对前者有点不太情愿:至少我们知道他说起韦伯时口吻中曾有不屑,而他对韦伯的敬佩之辞主要是通过韦伯儿子才为人所知。

387 贝多芬对舒伯特的热忱也未得到确证,因为主要的证据出自辛德勒②一篇为他自己敬仰舒伯特而辩护的论战文章,而辛德勒不仅相当不准确,而且喜好在情绪高涨时编造故事。

其实上述都并不令人感到意外:到了一定的年纪,作曲家就不太会再去关注自己以外的任何人的音乐,除非能从中发现某个创意和乐思,或哪怕是某种织体可以为己所用,如贝多芬对亨德尔的运用,以及莫扎特对巴赫的研习。然而,贝多芬对其他作曲家最透露真情的评论——这里的透露真情也是针对他自己——是对施波尔[Spohr]不留情面的判决:"他的不协和效用用得太多,半音化的旋律破坏了他的音乐给人的快感。"③如果这确实是贝多芬所说——这段话是多年以后出版的回忆录里所报道的——那就表明,贝多芬在多么深刻的程度上对新兴的浪漫风格缺乏同情。今天不会有谁会觉得施波尔比贝多芬更不协和——如果不协和意味着刺耳,或者从更技术的角度说意味着使用未予解决的音程或和弦:贝多芬在强调使用这两种不协和效用时像任何作曲家一样多。在贝多芬耳朵

① Thayer, vol. II, p. 804.
② Anton Schindler(1795—1864),奥地利小提琴家、指挥家。——译注
③ Thayer, vol. II, p. 956.

听来,施波尔的"不协和"显然是一种新型的半音主义,它没能充分地在一个自然音体系的框架内予以整合;但正是这种半音主义,在 1830 年代的音乐中变成了本质性的构成部分。有些时候,贝多芬的半音化堪比晚期瓦格纳之前的任何作曲家(包括肖邦),但这里的半音主义总是获得解决,并融入一个以主三和弦的绝对主宰作为结束的大背景中。

<p style="text-align:center">＊　　＊　　＊</p>

事实上,贝多芬正是在这一最基本的主三和弦的运用上获得了自己最令人赞叹和最富有个性的效果。在《G 大调第四钢琴协奏曲》的一处,他运用主三和弦获得了看似不可能的结果——将这一最具协和感的和弦(按照定义,所有的不协和都必须在乐曲结束时解决至该和弦)转变成了一个不协和音响。在下面引录的几小节音乐中,几乎仅仅是通过节奏的手段,而且并未从 G 大调中转调出去,根音位置的 G 大调主和弦便清楚地要求一个朝向属和弦的解决:

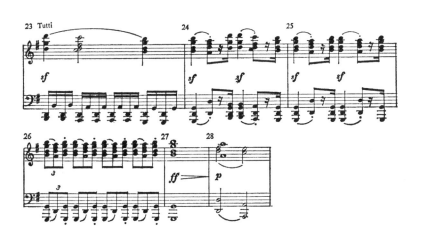

388

第 27 小节对威严性和亢奋感的综合来自这一事实——正是这首乐曲的基本和弦在此被保持了整个一小节,而在此前它却因持续重复的(而且活跃程度不断增强的)朝向一个 D 大和弦的运动而变得很不稳定。

然而,在第 27 小节扣留 D 大和弦不出现却是它的力量源泉所在:不

仅 G 大调的主和弦听上去没有解决，而且拽住这一解决不放手这么长时间，以至于迫使下一小节的美妙解决要越过 D 大和弦进行至一个 A 小和弦。此处音响的宏伟性的原因在于，所有第 26 到 28 小节的和弦无一例外都是根音位置，以及由此产生的声音的纯粹性和稳定感①——但却是在一个极端不稳定的乐句中。

在第 27 小节的突然和完全的停顿是一次出于意志的行动。它暗示一种几乎是强健肌肉性的努力，随后的放松由此才适得其所。为了达到这一效果，前几个小节的活力是必不可少的。增速与 *ritenuto*[稍慢]被彻底清楚地表达出来——下列音响模式

在第 23 小节是每小节出现一次，在第 24 和 25 小节二次，第 26 小节四次；但到了第 27 和 28 小节，它蔓延至两个小节。以分离的单元——1、2、4、8——来构成愈来愈甚的活跃性，这一古典的构思概念在此展现出最佳的范例。很难想象如何能在贝多芬在此所为的基础上再向前推进这一体系。浪漫派作曲家带着某些病态拒绝了这一体系，转而喜好更流动的构思立意，但贝多芬在节奏力量的古典式清晰表达[articulation]方面依然是绝对的大师。他有时也试图超越这一体系，但非常难得。

389　　　　应该指出在这一段落中，如果说旋律、节奏与和声的力量达到了高度整合以至于完全不可分割，那么其材料本身不仅简单，而且是不可能更简单。两个交替的主和弦与属和弦是任何调性音乐的基本和弦。当然，上面引录的段落是一个过渡的段落，用来引入在第 29 小节即将开始的新主题。然而，它不仅是该作品的第一个高潮点，而且也具有主题的重要性。这两个和弦是该乐章的起始和弦——我们刚刚听到过：

————————

　　①　和弦的空间排列和它的配器写作（谈论这一点就不可避免会论及另一点）也被用来强调文中所说的效果。

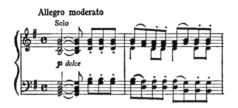

简言之,这个高潮——第 27 小节的释放舒展和度量性的[measured]延音逗留——是该作品开始和弦的不稳定形式,换言之,被转型成了动力性的因素。这非常近似于海顿以极具方向感的力量为乐章的起始灌注动能的实践,但是在贝多芬之前,无人能以如此强有力的方式使用最基本位置上的简单三和弦。而且自贝多芬之后也无人能够在不削弱主和弦的前提下重复这样的戏剧效果;整个这一段落的威严宽阔证明,主和弦仍像以往一样强健有力——简言之,它依然位于古典语言的范围之内。

　　将调性体系中最简单的元素用作主题,这从一开始就位于贝多芬个人风格的中心。然而,他却是一点一点地才逐渐实现了其间的潜在指向。传统中将他的音乐分为三个时期,这并非不妥,但这种分期虽有用处,但也会产生误导。第一和第二时期之间其实没有清晰的划线,而如果在所谓的第三时期开始时他的创作连续性存在清楚的中断,那么包含许多新的发展特征的作品既位于中断之后,也位于中断之前。虽然可以保留三个时期的划分,但应该指明,这是为了分析目的虚构,是为理解提供方便,而不是一个生平的事实。贝多芬生涯中可察觉的持续发展与这种发展的非连续性一样重要,即便后者描述起来更容易。仅仅是在比较创作时间相隔几年的作品时,非连续性才获得某种较为鲜明和有说服力的意义。

　　如果比较 1800 年的《C 小调第三钢琴协奏曲》和 1808 年的《G 大调第四钢琴协奏曲》,就可以通过这种非连续性的视角测量贝多芬回归到古典原则的做法。两部作品都强烈地依赖莫扎特,但方式却完全不同。《C 小调协奏曲》通篇充满着对莫扎特的回响,尤其是回响着同一调性的那首协奏曲 K.491——我们知道贝多芬非常推崇此作。尤其醒目的是对 K. 491 尾声的模仿,体现在第一乐章结束时独奏乐器演奏琶音和弦,这是很异常的运用。贝多芬在华彩段之后省略了最后的利都奈罗,直接跳入尾

390

声；莫扎特式的琶音几近带有夸张的戏剧姿态，而定音鼓则演奏部分的主要主题。在这个极为有效的尾声中，只有琶音是非主题的，而这使得它们的借用性格更为明显。在发展部中，一个有点奇怪的美丽的非主题片段也是受莫扎特启发——在此是《降 B 大调钢琴协奏曲》K.450。但至少在第一乐章，仍然是 C 小调的 K.491 支配着主题的诸多细节。

然而，除去手法的借用与可能的下意识回想之外，这一乐章却是完全非莫扎特的。开启乐章的乐队全奏因一个全面的停顿和戏剧性的延长号［fermata］与其后的音乐绝然分开；它几乎完全是一个自身完整的作品，似乎彻底自立自足。这一夸张的分离造成了结构的某种松弛，结果使独奏呈示部变为全奏段的一个装饰形式，而不是音乐材料的某种全新的、更为戏剧性的构思概念——如莫扎特的做法。① 事实上，这种形式也是贝多芬头两部钢琴协奏曲的形式，以及胡梅尔和其他后古典作曲家的协奏曲（包括两首肖邦的协奏曲，都是在作曲家 20 岁之前所作）的形式。全然分离的引入性乐队呈示部是所有这些作品的一个特征，而当浪漫早期的作曲家的趣味不再能接受其中松懈和无目的蔓延的做法时，这种形式就变成了一种让人难堪的负担。舒曼和其他人的回应是，将两个呈示部合二为一。

贝多芬显然早在 1808 年时便不再能接受 19 世纪早期散漫的形式，但他的解决方案是复活莫扎特的实践。《第四钢琴协奏曲》与早先那些仿古典的、几乎是学院派式的做法相比，对莫扎特的直接模仿其实很少，但大尺度的建构原则现在却是莫扎特式的——但被转型，陈述也更为流畅。头三个协奏曲中那种双呈示部被抛弃，转而起用的是莫扎特式的对音乐材料进行两度呈现（静态的、动态的）的理想——乐队呈现是引入性的、静态的，独奏呈现则是更为戏剧化的奏鸣曲呈示部。与莫扎特协奏曲的众多第一乐章相似，两次呈现被焊接在一起，第二次呈现用一个华彩段式的开头主题元素打断第一次呈现。乐队呈示部通篇停留在主调中：它仅有

① 莫扎特的协奏曲中有很多全奏段都以一个终止式圆满结束，但这些全奏段仅仅具有类似一首咏叹调引子那样的完整性，从来不会具有一个完整奏鸣曲呈示部的完整性。

的一个第二主题在表面上有一系列转调,但非常迅速,以至于很难意识到我们其实从未真正离开 G 大调。如莫扎特在《G 大调协奏曲》K. 453 中的做法,贝多芬在几页长的音乐中有意模糊调性,以避免调性一致带来的单调感,随后他让独奏家来做出决定性的运动。

　　最重要的是,在独奏家戏剧性进入的构思概念上,贝多芬接续了莫扎特留下的衣钵,并以此实现了他自己最富想象力的一些想法。《第四钢琴协奏曲》两处最原创性的效果,貌似悖谬地是对莫扎特作品的两个仅有的直接参照。作品第一小节的钢琴进入,立即让人想到 K. 271 的开头——莫扎特让钢琴在第二小节进入,直接对开头的乐队动机予以回答。贝多芬的开头诗意盎然,既有共鸣又更为沉静,它只是在构思概念上回望莫扎特,但不论贝多芬还是莫扎特都是来自类似的逻辑或思维方式。《"皇帝"协奏曲》也在一开始就放入钢琴,但效果非常不同,而那首《D 大调第六钢琴协奏曲》的未完成草稿也如出一辙:这两首作品中,独奏家都以华彩方式进入,而未完成的协奏曲是将其推迟至主题在乐队的第一次陈述之后——一次有趣的对勃拉姆斯的预告。这个手法显然很让贝多芬感兴趣,但他从不允许它改变乐队呈示部和独奏呈示部之间的古典式关系。

　　对莫扎特的第二次参照几乎是一次引录:钢琴在发展部的进入直接仿造了莫扎特《C 大调协奏曲》K. 503 的同一部位(第 257 页上有引录),不同之处仅在于贝多芬弥合了乐队和独奏之间的小沟壑,并且让独奏进入时突然出现转调——如此突然,听者几乎不能立即理解,必须在几个小节后方才释然:

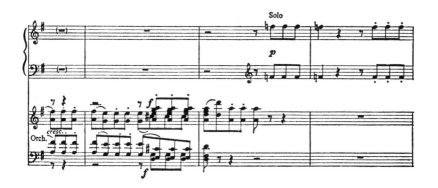

392

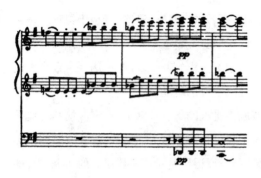

贝多芬和一个仿古典作曲家(如胡梅尔)之间的区别是,贝多芬——尤其在 1804 年之后,他的灵感更多来自莫扎特最有想象力和最激进的构思概念,而胡梅尔则是从最规范性的构思概念出发。

《G 大调协奏曲》的终曲高妙地运用了一个海顿的手法——音乐似乎从错误的调性开始。由于其炫技的表现,它比 1800 年代早期的任何协奏曲终曲都更为靠近海顿的交响曲终曲。插段性的回旋曲式被收紧,更趋统一,而不是像在此时的其他作曲家手中那样被放松。甚至慢乐章——也许所有慢乐章中最具有戏剧性构思的一个,也植根于 18 世纪晚期:只有海顿四重奏、三重奏的某些慢乐章以及莫扎特《G 小调五重奏》末乐章的慢引子中才出现过如此不妥协的戏剧构思。(贝多芬《C 大调第一钢琴协奏曲》的第二乐章是一个远为典型的 19 世纪头 25 年中的共同风格的例证。)《G 大调协奏曲》的慢乐章在另一个方面也堪与《G 小调五重奏》终曲的"柔板"引子相比:它如此近距离地停留在主调 E 小调中,以至于可以认为它几乎被构思为一个扩展的 E 小调和弦,而且它不是一个独立的乐曲,而是(根据贝多芬自己的指示)必须与末乐章连续起来演奏,中间没有停顿。它的简短转调不是到它自己的属,而是到了 VII——D 大调,即终曲的属调。终曲开始时 C 大调和弦上的 pp 超越了海顿"错误"起始的观念,使之更为令人信服,因为它现在是一个直接出于前乐章 E 小调的转调,而正要回归作为一个整体的协奏曲的 G 大调。这一慢乐章的诗意很大程度导源于它的不完整性:它不是规定自己,而是建立即将到来的东西。

　　　　　　　　　　＊　　＊　　＊

　　贝多芬对古典形式的第一次巨大扩展是《"英雄"交响曲》,完成于1804
年,同年他还写作了《"华尔斯坦"奏鸣曲》。这部交响曲比此前该形式中的
任何作品篇幅都更长,在第一次公演时曾遭到一些非议。评论家们抱怨它
过分冗长,抗议这部最具统一性的作品中缺乏统一。其实这种统一如此强 393
烈,以至于发展部中常被称为新主题的一段大提琴-双簧管二重奏其实是
直接来源于主要主题。正是双簧管的线条后来被丢掉,而大提琴的动机却
被保留,而且被转交给管乐。大提琴的线条与主要主题的关系非常近:

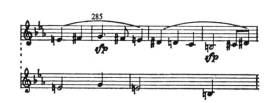

这不仅是一个在谱面上的关系,而是一个能被清晰听到的关系——如果
指挥家遵守 *sforzandi*［突强］作为真正的强调音,而不是像常见的那样奏
成表情性的膨胀。这个微小的细节之所以重要,是因为在第一乐章中动
机的丰富性异乎寻常,几乎每一个具有特定旋律性格的动机都直接与乐
曲开头的几小节相关联。每个人都会立即意识到下列动机与第一主题的
关系:

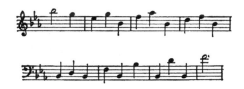

其他尚有类似的太多数量的动机,在此不赘;但是,比这些关系更令人赞
叹的是这些动机穿梭编织的非凡连续性。部分是由于呈示部中音乐的零

碎片段数量和变化都很多,它并未像前两个交响曲那样掉入简单的段落性结构,这使得听者更难在第一次聆听时抓住音乐。

的确,公众在首演时有点气急败坏,立即就分裂成两派,针尖对麦芒。评论的尖刻还有其性质都令人想到我们当前对所谓"先锋派"的攻击——一位评论家写道,贝多芬的"音乐很快就会抵达极限点,至此除非听者在艺术的规则和艰深方面受过训练,否则就会毫无快感可言,逃离音乐厅而去……被毫无联系的堆积、超载的乐思及所有乐器的骚动所压垮。"完全可以理解,该交响曲为何被认为如此困难——因为聆听的延伸幅度令人惊异:第 7 小节的不协和音C♯直到非常后面的再现部开始后变成一个D♭并导向 F 大调的圆号独奏时,才实现它的完全意味;发展部中大范围的转调前无古人,但却没有丝毫动摇调性统一的感觉;尤其重要的是,作曲家对比例做了不容置疑的规定。

很清楚,在并不根本改变古典性比例(高潮点的置放,解决之于和声张力的比率)的前提下进行如此大规模的篇幅扩张,其出发点不可能是莫扎特那种悠长、规则而完整的旋律,而必须基于海顿式的对短小动机的处理。①短小的动机可以较容易地构成比海顿更大的周期组织[a tissue of periods],和声运动相应减慢;而完整的旋律为了保持乐句与整体的比例关系,就不得不拉得更长。这就给任何比布鲁克纳运动更快的交响风格造成了问题。由于这一原因,人们有时认为贝多芬的旋律较弱——虽然很难理解,针对《钢琴奏鸣曲》Op. 90 的第二乐章或 Op. 31 No. 3 的小步舞曲的作曲家(仅举贝多芬诸多悠长而美丽的规则性旋律中的两个为例),为何会有这种言论。自足而完整的乐思——即旋律曲调,在贝多芬对莫扎特形式的戏剧性扩展中难得会有什么用处,虽然莫扎特的比例具有突出的重要性。在发展部之于再现部的关系这一点上,他更多追随的是莫扎特而不是海顿,而他的大型尾声并不是对海顿的模仿(如托维认为),而是对莫扎特式平衡的重建。

①　除了歌曲之外,舒伯特的早期作品(像所有的韦伯和胡梅尔的钢琴音乐一样)都是以悠长的莫扎特式旋律开始,这极大地扩展了莫扎特形式的篇幅,但带来的结果是节奏张力的瓦解,这在贝多芬那里从未发生。

海顿的尾声，至少在其晚年，是与再现部完全焊接在一起，甚至与其相互缠绕；贝多芬的尾声，像莫扎特一样，常常是分列的、清晰的单位体。在尾声之前，通常有主调的终止式，而它们最直接的类比物是莫扎特歌剧终场中最后一些分曲：聆听这些尾声和分曲，耳朵里会充满主和弦的声响。《英雄》第一乐章的尾声篇幅令人震惊（从以前的标准看令人震惊，但以其自身的期待看则完全符合逻辑），这是为了让发展部中极端强烈的张力（不仅非常长，而且和声上走得很远）得以安全着陆；尾声实际上平衡了发展部。它一开始的张力出于对降 D 大调和 C 大调的和弦并置，空间和乐器配置都极其有力，没有任何预备性的转调，随后作曲家很快走过一系列基本具有下属性质的调性，尤其是关系小调。从这里我们到达了曾写过的最长之一的主调终止式，几页谱面上就是不断重复的 V-I，别无其他。显然，再现部开头向主调的传统性回归及抒情性改变并不足以抗衡发展部的高潮，而这里在尾声中巨大的主调终止式之所以有必要是因为要给予整个乐章以一个令人满意的封闭式形式。

该乐章的长度如此异常，贝多芬曾有过一闪的念头，想省略呈示部的反复：但他最终决定，反复是必需的。没有反复，如我们有时听到的该交响曲演奏，呈示部就会在后面音乐的重压下变得矮小。是否反复，讨论常常会被问题的错误一端所牵制——当时的实践。不幸，在允许和应该之间——也即法律和道德之间，事实上通常并不做出区分，而在这种事情上依靠法律做出决定会让人遗憾。可以说，对一首古典作品可能遭到的任何亵渎，都会有作曲家在世时的某种传统来作证认可。贝多芬的朋友曾气愤地告诉他，一次《第五交响曲》的演奏是从谐谑曲的 C 大调三声中部直接跳到转向终曲的过渡段的持续音部位。

如要做出决定，更好的前提应该是询问其重要性（而在古典风格中，比例是意义的本质性成分）；即便作品显得更长，但如果这让作品显得更有意味，就会增加它的兴趣。这里没有规则可言：有些反复是可有可无的，另一些是绝对必要的；有些反复可以澄清一些没有反复就会隐晦暧昧的要义。Op. 31 No. 1 和 No. 2 两首奏鸣曲的发展部都以呈示部的开头小节开始：如果呈示部的反复被执行，循环性的形式被完整听

到，发展部在几个小节后的新转向就会变得更有效果。反复的运用事实上在古典时期经历了重要转型，贝多芬将其带至远远超过了莫扎特和海顿的境地。

巴洛克时期的反复是一种强调舞曲-形式的规则性的途径；对一首乐曲作为整个单位作反复，仅仅是为了继续舞蹈的需要，但对乐曲的各一半分别作反复，则是强调它的对称性。在巴赫作品中，尤其是《哥德堡变奏曲》，每个部分的结尾——回到开始或是朝向第二半的结尾（即结束）——往往有很多的微妙处理。在 18 世纪的 50 至 70 年代，反复主要是表情性装饰的机会，用来展示情愫或炫技（两者的关联比人们有时以为的更为紧密，要实现两者都是通过传统的装饰音型）。很大程度上，主要通过 1775 年之后的海顿和莫扎特音乐，结构替代了装饰成为了表现的主要通道。随之，反复（主要在第一乐章，慢乐章总是保留了更具装饰性的性格）也主要变成了比例的一个本质性成分，变成了调性领域的平衡要素与和声张力相互作用的平衡要素。莫扎特《G 小调交响曲》的末乐章如果更具戏剧性的第二部分如呈示性的第一部分一样被反复（在今天的演奏中很少如此），其效果会大为不同。在海顿那里，调性运动的方向比其分量也许更为重要，一次反复会全然改变一个音乐段落的意义：如果在一个属的终止之后回来再听海顿的许多开头乐句，它们便会具有全新的声响，一种不同的力量。贝多芬在 1804 年后免除传统的反复和继续使用它一样多，但他使用反复的方式是着眼于增加音乐的重要性和分量，他同时既集中又延伸了反复的效果，以至于省略反复或者会歪曲接下去的音乐感觉（如在《钢琴奏鸣曲》Op. 31 No. 1 和 No. 3 中），或者甚至会使朝向发展部的过渡显得不合逻辑（如在《Hammerklavier》中）。

*　*　*

海顿式的做法——让音乐从一个小核心（即中心乐思）中动态地成长起来——在贝多芬音乐中越来越多地出现，而贝多芬的运用同样既是集中又是扩展。在贝多芬这里，以完全的线型角度［in exclusively linear terms］认识这种中心乐思，这一方面更有吸引力，另一方面也更具危险

性:这种方法在纸面上貌似很有说服力,但会远离实际所听到的东西。例如,《"华尔斯坦"奏鸣曲》第一乐章的所有主题无一例外很容易都与线型角度相关联,因为它们都呈现出级进运动的方式,都是基于音阶的进行。有些线型关系的确可以被听见,因为贝多芬希望如此,而且这些关系是音乐表层推论逻辑的一个部分。然而,这首作品几乎不会总是以纯粹线型的方式运动,以全然无知的耳朵聆听,与接受一种遮蔽甚于阐明的理论两相比较,弊端其实不分上下。

《"华尔斯坦"奏鸣曲》第一乐章具有一种非常个性化的音响,不仅与其他作曲家的音乐不一样,而且不像贝多芬的其他作品,它动力十足而具有硬度,虽不协和但又奇妙地毫不张扬,富有表现力但并不丰润。正是级进式进行的持续和声编织给予这一乐章以特定的性格。它的各主题的每一个乐句中,第二个和弦都是一个属七和弦:

a)

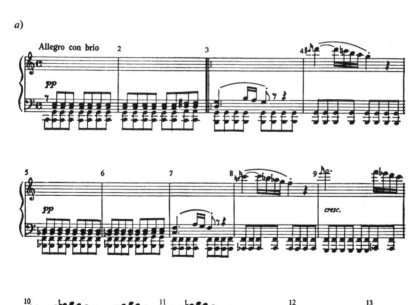

397

b)

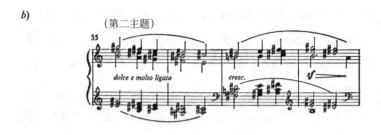

c)

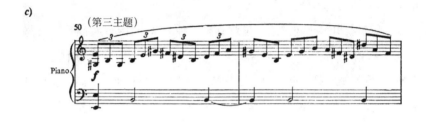

d)

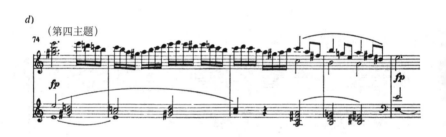

属七和弦是最不张扬、最自然的不协和音响;它与纯三和弦的不间断转换(以音阶进行的方式)赋予这一乐章以特有的音响,而且这种转换侵入到每一个乐句中。它立即就提供了第一个高潮——自第 9 小节以后,两只手的空间分布几乎是粗野地强调了它的性格。(一首莫扎特或海顿的作品也具有不输给贝多芬作品的独特音响,但很难得具有如此简明而集中的个性特征。)我并不是说,"华尔斯坦"的中心乐思可被完全化约为这一弥漫全曲的三和弦与属七的简单转换,但这足已显明,该中心乐思不能以纯粹的线型方式予以描述。

　　《华尔斯坦》也以遗传性的方式来建立各主题的次序;即这些主题好似一个从另一个中生长出来,这比海顿的主题衍生技术更进一步,虽然方

法上并没有特别不同。第四小节中所勾勒的下行五度(它本身是第三小节的扩大性回响)导致了随后右手的音乐,而这又会变成上面引录过的第四主题(也即结束部主题):①

398

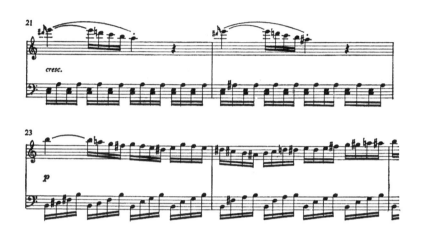

然而,仅仅是通过谱面,我们才能识别这个下行五度,它在"第二群组"(第35—36小节)的开端以更缓慢的形式被勾勒出来:它们之间的关联更为遥远,如第二主题的下行更直接的呈现是作为乐章开始三小节的上行运动的倒影。向第二主题的过渡迫使我们将注意力集中于这一关系:

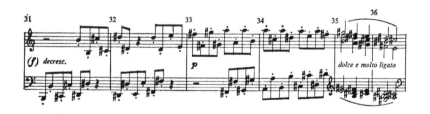

在这里,开始主题的上行三度被用作低音部上行音阶的开始,而新的主题——*dolce e molto ligato*[柔和而很连贯的]——是它的倒影,也是一个很清楚的平衡运动。(第一主题中的下行五度[第4小节]也是针对头三小节上行运动的一种回应和平衡,因此这种间接关系对整个乐章的统一

① 这个第四主题的左手明显是直接来自第二主题。

构思贡献良多。)

这首作品中脉冲性的动能也许是它最值得称道的创新。但是，以纯粹的节奏角度来进行描述是行不通的。一部分动能来自第二小节就出手施援的转调。但这里没有一丁点的调性模糊，而且效果与海顿的"假"开始也毫无共同之处。从一开始就被拓宽的和弦范围让贝多芬也有可能来扩展其音乐的时间尺度。从 1700 年到 1800 年的几乎所有音乐中，建立一个调性就是呈现主与属的相互适当关系——即通过至少一个暗示性的或经过性的到达主的解决。《"华尔斯坦"奏鸣曲》用了整整头十三个小节才规定了 C 大调的调性，尽管存在这一事实：没有任何调性模糊。如果不计另外的情况，如刻意追求神秘的效果（如海顿在 Op. 33 No. 1 开头的双关语用法），或使用引子（它常常解决至属，作为一种和声的上拍［up-beat］，以此阻碍导向主的确定解决），海顿和莫扎特没有任何作品能够如此长时间地延迟主调的稳定。贝多芬和声运动的更宽的幅度以及他运作时更大的尺度，以一种控制性的框架提供了乐曲开头的持续动能和亢奋。这里的要义是，结合海顿从最小的细节中动态成长的技巧和莫扎特对大型和声体量［large harmonic masses］与调性区域的感觉。这即是为什么贝多芬看上去常常能够比海顿更有戏剧性，但同时又更具稳定性。

贝多芬对音乐构思统一性（包括节奏、和声以及主题）的发展非常靠近海顿和莫扎特的构思概念，虽然在 1804 至 1806 年间这种发展朝向更大尺度的取向开始成型。1803 年，《"克鲁采"奏鸣曲》的第一乐章在形式的清晰、宏伟和戏剧力量方面已超越了贝多芬所写过的任何音乐；但美丽的第二乐章——F 大调中的一组变奏，却属于一种全然不同的风格，优雅、辉煌，带有装饰性，甚至有点造作，类似《F 大调钢琴变奏曲》Op. 34 的风格，虽没有后者的独创的和声布局和戏剧对比，但对于细节有更具艺术感的关注；此作的终曲是一个轻盈而辉煌的塔兰泰拉舞曲，本来是为另一首奏鸣曲而作。贝多芬再也没有做过这样的事——将如此的混合杂糅在一个作品中。至于 1804 年的《华尔斯坦》慢乐章，他原来是想写一个回旋曲，风格上非常近似《克鲁采》的变奏曲；但后来他以一个远为合适的半-慢乐章、半-终曲引子做了替换——这即是此曲现在的模样。翌年

(1805),在《热情》中,他终于到达了奏鸣曲中三乐章都被统帅为一体的构思概念。(演奏贝多芬的奏鸣曲,乐章间不中断,这是一个老传统,至少从冯·比洛[von Bülow]就已开始。不管这种实践正确与否,①它是针对贝多芬风格中一个重要元素的反应。)1804 到 1806 年间,贝多芬的艺术责任心不断增长。这是在所有领域中获得巩固的年份:这一阶段他创作了《菲岱里奥》的第一版和 Op.59 三首四重奏,以及《英雄》、《第四钢琴协奏曲》、《华尔斯坦》和《热情》。

可以说,所有这些作品中最简明精炼的《热情》,在一个重要的方面是非常小心的:开始的乐章尽管充满暴力但其对称性却几近刻板,似乎只有最简单和最坚硬的框架才能包纳如此的力量。这种审慎是最革命性的作品的典型特点:只有实验成功后,才会有随意的灵活。《热情》的第一乐章分为清楚的四段:它们(呈示部、发展部、再现部和尾声)均是从主要主题开始;再现部紧跟呈示部的主题布局,只需最小的必要改变就可让第二群组回归到主调;发展部和尾声都遵守这一布局,以呈示部规划好的次序来演奏主题材料;而且,发展部和尾声具有非常近似的结构,除了乐曲结束时最后的 Più allegro[更快的快板]。

暴力的获得非常简单而有效。最原创和最值得一提的片刻是贝多芬对主和弦的另一种运用:再现部的开始的和声自然是一个主和弦,但却是四六位置——即,一个属持续音连续不断地搏动,它将一个重要的解决时刻转变成了一个长时间延续、来势汹汹的不协和音响。全曲通篇以极大的烈度运用那不勒斯和弦的悲怆性和声效果,它弥漫进入所有的主题材料,并于 Più allegro 之前的高潮处在刺耳的D♭- C 小二度持续模糊声响中抵达顶点。发展部的上升低音——如托维指出的——创造了音乐中前所未闻的亢奋激动。复杂节奏效果的控制比以往更给人以深刻印象。呈示部从起头的分离性乐句开始,在运动过程中不断平衡节奏与和声的张力,随着音乐的成长越来越活跃,直至严厉而骚乱的结束部主题——它不在关系大调,而是肯定地处于关系大调的同名小调中。几乎所有莫扎特

①　我在此当然不是在讨论贝多芬明确指示不能有中断的情况。

400

和海顿的小调作品都会在第二群组中以这种小调式来为关系大调着色，但他们中没有一人走得如此远，以至于用它来结束呈示部：再一次，贝多芬在此作中延伸了古典的和声语言，但并没有违背它的精神。在 1805 年，古典风格很明显尚未穷尽潜能，它的框架依旧可用。仅仅在这个意义上，风格才好似依据其自身的逻辑在向前发展。如果询问没有贝多芬，风格发展的后续结果是否会如此，那是没有意义的。如果忽略贝多芬发展的其他压力（尽管这些压力的重要性较小），那同样也是一种错误。

<p style="text-align:center">*　　*　　*</p>

可以提及三首作品，它们体现了这些音乐风格和趣味的不同压力：《C 小调三十二首变奏曲》、《威灵顿的胜利》和《至远方的爱人》。《C 小调钢琴变奏曲》写于 1806 年，很快就变得很风行。作为唯一一组再次起用巴洛克形式的变奏曲，它在所有的贝多芬变奏曲中是一个孤例。从风格上看，它也是一首值得称道的具有预见性的作品——它预示了对巴洛克节奏运动与和声运动的复兴，而这即将影响浪漫主义及其形式的产生。这首作品是门德尔松的《严肃变奏曲》的基础。贝多芬的这组变奏紧紧跟随亨德尔的帕萨卡利亚形式，仅是在乐句内以及在变奏的系列中增加了一种清晰的古典式高潮感，如第一代浪漫主义作曲家一般所为。它立即受到欢迎，说明了音乐和趣味在向何方变动。贝多芬并不喜欢这部早期浪漫主义的篇什，后来曾坦言为之感到难堪。

1813 年的《威灵顿的胜利》当然是一部不折不扣的粗制滥造之作，仅仅是感到难堪并不会带来什么慰藉。贝多芬在生前因之遭到非议，他也只好悻悻然咽下这一苦果。此作其实在很大程度上不是出自贝多芬之手，而是出自马泽尔[Malzel]——他勾画了整体结构和许多乐思，甚至似乎直接参与了某些真正的写作。事实上，它原来是为马泽尔的机械管风琴而作，只是后来因马泽尔的怂恿才得以配器和上演。这种描写性的音乐并不是什么新东西；它们的历史可回溯到几个世纪前，至少可追到雅内坎[Jannequin]。然而，在法国大革命之后，将描绘性的写实主义与热情和亢奋的刺激（在这里是爱国主义的变种）相结合在音乐中开始变得重

要。贝多芬的杂烩曲所激起的亢奋也许比它的写实主义更激进一些,并直指即将成为最重要的浪漫主义体裁之一的方向——标题情节性交响曲[the programmatic symphony]。贝多芬的贡献缺乏门德尔松的《宗教改革交响曲》或柏辽兹《葬礼与凯旋交响曲》的那种严肃的自负及意识形态卷入,但也正因它的谦逊而显得不太有趣。具有反讽意味的是,它是这位作曲家生前声势最大的公众性成功。

《威灵顿的胜利》中的那种诱发性[evocative]的以及神经质的写实主义,不应被等同于《第六交响曲》中的描绘效果——正如贝多芬自己所写道的,该交响曲"更着意表达感情而不是用声音描画"。《田园》在很大程度上是一部真正的古典交响曲,强烈受到当时仍很风行的把艺术作为感情和情愫描画的教义的影响,但这种哲学更适合1760年代(及之前)的音乐而非其后更加戏剧化的风格。一种美学教义常常是一种下意识的编整,甚或是某种后防的行动,而非当下实践的反映:作品往往早于教义。而贝多芬的《田园》不仅具有某种歧义性,而且其表现立场中还有某种明确的分裂:乐曲中那些直白的写实主义片刻更多是直接质朴的而不是诱发性的(例如,鸟语、雷声和闪电远远超出海顿写过的任何描绘性效果),而且它们是侵入音乐中,而不是与情绪描画[mood-painting]相融合。我们不能说这种矛盾影响了该作品的美感:情绪描画被自如地包纳在古典的交响曲结构中,这一结构像以往一样呈戏剧化的组织;甚至写实主义的鸟语鸣叫在呈现时也作为某种独奏华彩段——几乎是一次最后的颤音,因而其与乐章其余部分的异质关系就很容易得到许可,如同一首协奏曲中的"即兴"华彩段。然而,确实存在色调上的不统一。如果比较贝多芬的《第六交响曲》与海顿更富"田园性"的作品(如"熊"交响曲,或《四季》),就可以看出,贝多芬音乐中较少风格化的写实主义,用自然风光替代乡村风味,以及更明显的情绪描画,使这种体裁类型更为粗糙、更为感伤,而仅是依靠贝多芬壮丽的抒情能量才弥补了这种微妙平衡的丧失。五乐章的结构有时被当作后来浪漫主义实验的先导(如柏辽兹的《幻想交响曲》),但这是一种错觉;贝多芬的第四乐章没有独立的存在地位,而是被处理成终曲的一个扩充的引子——如莫扎特的《G小调五重奏》。《田园》的语言和结构与后来的拉夫[Raff]、

402

戈德马克[Goldmark]和理查德·施特劳斯有关户外生活的标题情节性[programmatic]作品其实没有什么有意义的联系。

　　但是,《致远方的爱人》却是这样一部作品——它不仅迈出了古典美学的范畴,而且也对紧随贝多芬逝世之后的那代人的音乐产生了深刻而真实的影响。这组声乐套曲的令人吃惊之处在于,贝多芬在其中甚至越过舒伯特走向了舒曼的开放与循环的形式。这组套曲的最后一个乐句是贝多芬唯一一处如此不确定、如此明显暗示某种延续的结尾。由于这一最后的乐句也是整部套曲的开始乐句,开放性的、没有终结的形式便更为引人瞩目:

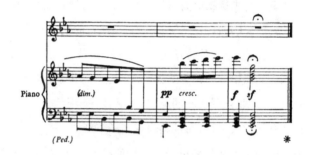

舒伯特有许多篇幅很长的歌曲,它们更多是一些分立歌曲的串联而不是一个整体的作品,但是关于不同部分之间的连续和联接,作曲家的处理非常松散;而且,舒伯特的大型声乐套曲往往是独立歌曲的组合,每首歌曲具有自己的意义,可以自足自立,即便放到套曲的语境中会增加内涵深度。但是,《致远方的爱人》的个别歌曲像舒曼的声乐套曲的许多歌曲一样,它们不能自立;在好几个点上,贝多芬都试图融合前一首歌曲的节奏与下一首的节奏,让过渡几乎无法察觉。舒曼的构思更为简单也更为微妙;虽然他的套曲中每首歌曲看似自足自立,但其实大多数歌曲离开周围的环境是无法想象的,听众无法将它们作为真正独立的作品去听赏。舒曼以这种方式抵达了某种系列式的真正的开放形式,又通过似乎是接受了每首歌曲的分界线而否决了开放形式,这是贝多芬从未成功做到的。然而,贝多芬的这部作品却是声乐套曲这一最原创、也许是最重要的浪漫主义形式中的第一个例证。

　　《致远方的爱人》写于1816年,处于贝多芬音乐发展中一次危机的末

尾。自 1812 年以后，除了《大提琴奏鸣曲》Op. 102 No. 1 和 No. 2，以及
《钢琴奏鸣曲》Op. 90 和 Op. 101 之外，他没有写作什么重要的作品。《菲
岱里奥》的修订和一个虽是"应景"但很不错的作品——《命名日序
曲》——也在这一时期进行，但是其他的作品无非就是些少量的卡农和其
他的小短曲。这并不是很差的收成，但与此前和此后的创作相比就显得
贫乏可怜了。这一时期的减产不能被归结为年事渐高后常见的减速，否
则 1818 年之后的高产就很难解释。有可能这一危机伴随着贝多芬个人
生活中的危机（写给"致永恒爱人"的信件的日期可以确定是 1812 年），但
是此类生平性的解释完全无法说明打破这一时期的罕见音乐试验。《致
远方的爱人》以及两首大提琴奏鸣曲和《钢琴奏鸣曲》Op. 101 都显示了朝
向开放性循环曲式的发展，但这种倾向随后被抛弃。① 而且，《钢琴奏鸣
曲》Op. 101 开始时似乎已处在一个音乐段落的中间；换言之，这已是一首
（或至少是倾向于）浪漫时期开放形式的作品，即便和声语言仍保持着古
典风格坚实封闭的本质。Op. 101 终曲的和声结构具有一种非古典的松
散性，使之靠近了门德尔松的许多作品。呈示部像贝多芬的任何其他作
品一样具有古典性，但发展部整个是一首赋格，开头完全与其前的音乐分
离，而且通篇都停留在主小调中。这是一种回避古典张力（这里是从和声
角度看）的做法，获得的是大型浪漫形式的松弛的扩张。这一点同样也体
现在《钢琴奏鸣曲》Op. 90 中，它的第一乐章绝望而激动，笔法简练几近寡
言少语，但接下去却是一个中庸慢速的 *cantabile*［歌唱性］回旋曲，对称、
松弛，有一个精巧悦耳、四方规整的主题，它重复许多次，几乎没有一丁点
改动，仅仅在乐曲结尾时有一点变化——该旋律被置于另一个音域中。
这种松散的集中于旋律的结构将成为标准的舒伯特式形式②——其实是

① 《第九交响曲》前几个乐章的片段在终曲中回归，那仅仅是引录，而且在一个新的语
境中被全然隔离；而 Op. 101 中和这首声乐套曲中的开头的回复则在很大程度上被整合进
音乐的陈述过程中。（《弦乐四重奏》Op. 131 终曲中对第一乐章的指涉既不是循环曲式中
的回复也不是引录，而是出于多乐章作品中关于音乐材料统一性的一种新型的构思概念。）

② 这不是贝多芬预示舒伯特的唯一例证，《降 E 大调钢琴三重奏》Op. 70 No. 2 的小
步舞曲三声中部甚至更值得一提，但 Op. 90 的回旋曲是贝多芬 1804 年之后运用这种基于
旋律的松散性大型形式的唯一作品。

404　1800 年以降后-古典风格的典型。但这种程度的方正性在贝多芬音乐中极为罕见,他从未在其他任何作品中如此依赖于一个长线条旋律不做任何变化的重复来承载这么多的表现分量。

　　对这一时期的贝多芬而言,要完成一首作品会非常困难,好似古典的形式感觉在他看来已经破产,迫使他要去寻找新的表现体系。此前的 1807 至 1812 年,他写下了四部交响曲(五到八),《C 大调弥撒》,多首钢琴三重奏 Op. 70 No. 1 和 No. 2 还有 Op. 97,《大提琴奏鸣曲》Op. 69,《弦乐四重奏》Op. 74 和 Op. 95,以及《"皇帝"协奏曲》。这些作品是令人敬畏的系列,似乎已经穷尽了他运行于其中的风格和传统,无法进一步更新。这种音乐危机与他的个人危机相重叠,也许仅仅是巧合;我们甚至可以猜测,正是艺术的枯竭和绝望引发了他个人生活的混乱。"艺术要求我们不断更新,"他曾对一位自己某部早期作品的仰慕者如是说。除了《致远方的爱人》,浪漫的试验仅仅是试探性的:不论古典的调性还是古典的比例都没有真正被抛弃,除了某些细节。但确乎正是在这一时期的一些个别作品中,贝多芬与他去世之后的那代人走得最近。

<center>＊　　＊　　＊</center>

　　继承更为纯粹的古典形式,这一决定就其自身而言同样具有英雄性。这一出于意志力的行动标志是《"Hammerklavier"奏鸣曲》,贝多芬自 1817 年至 1818 年用两年时间创作。他宣称这将是他最伟大的作品。但这并不是一部总括一生经验的作品,一部像巴赫某些晚期作品那样的艺术大全,而是一种力量的展示,一种表态。以当时的标准看,它的冗长庞大几近怪物,演奏之艰深简直"臭名昭著":车尔尼曾在贝多芬的谈话簿中写道,有位维也纳的女士抱怨,她已练习数月,可仍然无法弹奏这部奏鸣曲的开头。从此作开始,钢琴音乐正式地摆脱了业余音乐家的需求,社会责任随之有所丧失,但也为想象力提供了更大的自由。即便如此,贝多芬后来还是说自己感到受限于钢琴,虽然并没有理由认为(好在此观点现已过时),他在写作键盘音乐时曾经计算过如果没有这些限制会怎么处理。《Hammerklavier》的开头在任何乐队改编版中听起来都贫弱无力,而在

钢琴上却具有巨人般的伟力。

这部作品中全新的、几乎是持续咬紧绝不放松的［obsessive］清晰性，让已经压抑了太久的丰沛想象力奔涌而出；如果说其后没有紧随重要的新作，那只是因为贝多芬已经在着手创作《庄严弥撒》——他原想能赶在鲁道夫大公受封红衣大主教之前完成，但期望落空。1819 至 1824 年间，他完成了三部巨型大作（《D 大调弥撒》、《迪亚贝利变奏曲》和《第九交响曲》），以及最后三部钢琴奏鸣曲；在生命的最后两年中，他写作了五部弦乐四重奏。《Hammerklavier》为这次重新燃发的创作活动指明了道路，它以处理手法的严格性终结了那种结构松散、开放模式的试验。晚期四重奏那些看上去似是自由扩展的形式，其实与《Hammerklavier》的严格性和此曲的音乐规定的清晰性有密切关联。它们的出发点是这部奏鸣曲的原则，对这些原则进行转型和加工，而不是 1813 至 1816 年的实验性作品——虽然把这些作品与之后的作品截然分开也是错误的（例如，《D 大调大提琴奏鸣曲》就预示了许多在 Op. 106 里才达到成熟的乐思）。最后的作品系列与《Hammerklavier》的关联尤其在于材料的极端集中性。

有人认为，贝多芬作于 1820 年代初的一些钢琴小品集是大作品的摒弃草稿，乐思太过简单而无法发展。而事实是很多小品所用的基本材料比大作品的材料更复杂，有时甚至复杂很多。几乎可以声明，这是贝多芬的一条法则——作品越长，所采用的材料就越简单。《迪亚贝利变奏曲》的范围和长度之所以成为可能，那是因为它有一个只具备最基本优点的主题（这并不是说它们不算优点）。晚期贝多芬的音乐形式清楚而直接地承继海顿的技法，通常在作品一开头就宣告最简单、最浓缩的乐思，随后让音乐从一个很小的内核中成长起来。在他的"第三时期"，贝多芬延伸了这一技法，超越了前人所能想象到的任何极限。

作曲家在多大程度上能够描述自己的创作习惯，更多取决于是否有机遇，是否有合适的交谈对象，以及是否有言辞表达的才能，而不在于是否能在理性和本能之间做出区分。但至少有一次，贝多芬用言辞大致说到自己作品里中心乐思与整体形式之间的互动。据称他曾对来自一位来自达姆施塔特［Darmstadt］的青年音乐家路易斯·施略瑟［Louis

Schlösser]说："酝酿琢磨作品的宽度、长度、高度和深度都始于我的脑海，由于我很清楚我要的是什么，基本的乐思从不离开我。它生发起来，向上成长，我会听到和看到整个图景逐渐成形，如同一个整体矗立在我面前，剩下的工作就是把它写下来。"①假定贝多芬当时真说过这段话，它们正式见诸出版也是在 50 多年以后，所以轻信记载的准确恐怕不太明智。这段话暗示作品在他动笔之前已在脑海中完成，这不符合我们所知道的情况：贝多芬在作品创作的每个阶段都有大量的草稿；但他会不会以这样的方式向年青访客描述他的作曲方法，也很难讲。无论如何，有句话提到以几个维度来孕育作品，说"酝酿琢磨作品的宽度、长度、高度和深度"，这样的生动言辞倒真像是贝多芬所说，让人难以忘怀。

　　贝多芬的创作过程反映出这样的构思概念：将作品当作一个整体来构想，以此让细节和更大结构之间产生比其他任何作曲家的音乐都更为紧密的联系。他所打的草稿不仅极其繁多、极尽可能，而且（如刘易斯·洛克伍德[Lewis Lockwood]所指出的②）写作乐队作品时甚至在主题材料最终定型之前就一开始就以总谱方式打草稿——划好所有的小节，还写出辅助性的细节。最晚至 1815 年，他已经采取了这种工作方式，即便不是一贯如此。可以毫不夸张地说，在贝多芬的音乐中，基本材料和最终的形态的塑造是同时进行的，总是处于相互依存的状态。

　　贝多芬在 1817 年之前已经起用这种让全部音乐从一个中心乐思成长起来的手法，他不仅以此决定一个乐章中的整体主题发展，而且以此来决定（远比海顿和莫扎特更为彻底）一部作品的织体、节奏、空间布局和厚度——如《华尔斯坦》的主导因素是持续出现的属七和弦、脉动的节奏和下行五度音阶，《热情》的主导因素是持续迫切的节奏、那不勒斯和声和反复在Db上出现的高潮。

　　贝多芬在主题变形上的力量，他以少制多的能力，此前已经让人惊

　　①　Thayer, vol. II, p. 851.（贝多芬是在写作《第九交响曲》那段时间说这番话的。）

　　②　"论贝多芬的草稿与手稿：一些定义和解释的问题"（"On Beethoven's Sketches and Autographs: Some Problems of Definition and Interpretation", *Acta Musicologica* Vol. XLII, 1970, Fasc. II-I, Januar-Juni, Basel）。

叹。例如,《第五交响曲》第二主题的前后两半都是从同样的微型模式中
构造出来:

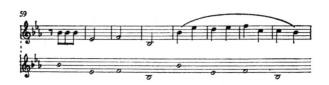

因而后一半是前一半的装饰形式,其中的倚音使两者在统一中又产生对
比。而作为该主题基础的四音模式自身又是全曲开头四音模式的增值
(增值的是音程而不是时值):

从而使原来只跨越一个四度的模式拉伸到跨越一个八度。(序列主义之
前的每个作曲家都会把玩主题的形态,将主题从确切的音高中抽离出来;
只是在十二音音乐的头 30 余年间,音高才占据了绝对的统治,并剥夺了
主题形态的重要性。)

　　从《Hammerklavier》开始,贝多芬将海顿的技法延伸至大尺度的和407
声结构。不仅乐思所含张力的发展,而且这些乐思解决的真实过程,现在
都更全面地由材料自身决定。换一种少一点决定论色彩的说法,不仅陈
述过程中的旋律形态,还有更大的和声形式,它们都变得具有主题性质,
而且均源于一个居于中心的统一乐思。

　　在《Hammerklavier》中,对下行三度的运用几乎是咬紧不放[obsess-
ive],最终影响到该作品的每个细节。下行三度(以及它的亲缘姊妹——
上行六度)的链环在所有的调性音乐里当然司空见惯:勃拉姆斯的《第四
交响曲》便基于这一个链环,我在前面(第 283—285 页)也曾举例说明类
似的模进在莫扎特《D 大调弦乐五重奏》中的重要性。在莫扎特《"狩猎"
四重奏》K.458 第一乐章近结尾处,有一串没有间断的下行三度和上行六
度进行:

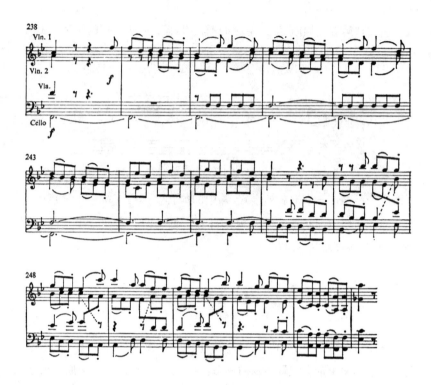

其后该链环又以更大的对位复杂性继续了数小节。这样的例子不胜枚举。有趣的是,贝多芬《第五交响曲》的开头,其原来的草稿就是这种下行三度链环。[1]

408 调性语言中对这些链环的运用是多方面的。它们是从确定一个三和弦出发,因而具有中心意义。[2] 此外,如莫扎特的例子所示,它们提供了写作卡农以及加厚对位织体的最简单的方法,因为在这种组合里每个音都与之前的两个音也跟之后的两个音构成协和音。海顿在《第88交响曲》终曲的高潮处使用了一个很长的三度链环。对位如同儿戏,但其间所释放的能量却是大师风范:

———————————

① 引录于 Thayer, vol. I, p. 431。

② 一个三和弦是由一个大三度和一个小三度构成,这一古典和声的非对称性在相当程度上扩大了下行三度串联的可能性。在这种链环中,我们的耳朵暂且接受(作为调性语言的一种惯例)大三度和小三度的等同。此外,我们也接受仅是小三度的下行,它会勾勒出不协和的效果,可被用于启动转调。

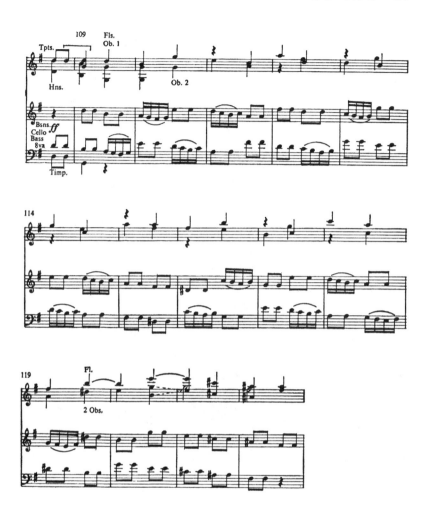

此例也说明,下行三度另有一个很有用的特性:形成和声模进的多种可 409
能性。

　　模进的种类取决于下行三度系列中插入上升六度的位置:在上例中,
海顿通过变换音型的分组来获得节奏上突出的意外感——这种节奏手法
尚无音乐术语的命名,我们不妨权称其为旋律模式的节奏。在上例的开
头,海顿将下行三度按三个一组分开,造成了上升模进,因为每组的最低
音一直向上跳进。如果按四个分组,如上面莫扎特的例子,就可以造成下
行的和声模进,具有通常的巴洛克性格:威尔第在《安魂曲》的"Libera
Me"[拯救我]中有一段赋格,以下行三度开始:

然后女高音独唱以由此衍生而来的下降三度模进进入,与上述莫扎特的巴洛克式进行如出一辙:

在《Hammerklavier》中,基于下行三度的上升模进和下降模进都很重要,贝多芬用几乎相同的材料实现了两种相反的运动。① 《Hammerklavier》的发展部②将下行三度的模进用作近乎唯一的建构方法,一意孤行和凶狠狂暴的程度在音乐中前所未闻:

410

　　① 在调性音乐中,相较于下行三度,上行三度的链环很少见。它们似乎会很有用,因为可以用来定义三和弦。但是将它们以三个分组听上去会像平行五度,以四个分组则像平行七度:这是因为每个上行系列中的第一个音总会是接下去三度的低音,而这会影响基本的和声——即便在其停止发响以后。

　　② 第一乐章的结构可被总括如下:

　　建立降 B 大调,其一是通过开始主题的上升三度与下降三度;其二是通过八度空间 B♭—B♭ 的确定。

　　G 大调(第二群组):主题形式的下行三度链环,确定 B♭ 与 B♮ 的对立。

　　降 E 大调(发展部):下降三度模进的完整呈示,转调至 B 大调。

　　解决——通过下属方向的转调(降 G 大调作为降下中音)至 B 小调,以及将 B♭—B♮、F♯—F♮ 的对立减缩为颤音的隆隆低语。

　　发展部承接了呈示的主要任务,这即是为何我的分析从发展部开始。音乐戏剧的基础是材料的推进性显现。(第二乐章同样遵循这种形式。)这种结构对贝多芬而言是一个巨大的创新:当他完成《Hammerklavier》时,他曾说道,“现在我才知道怎样写作音乐了。”

411

412

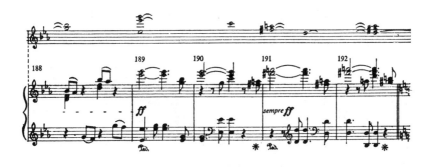

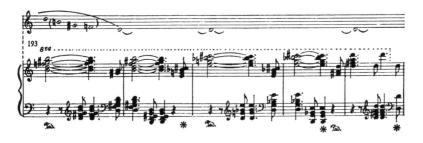

413

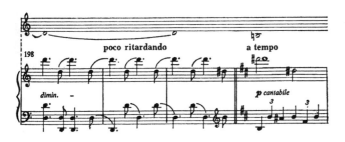

音乐能量的决定性因素,不仅是旋律节奏或和声节奏的变换(包括上引段落结尾处一个巨大的和声 *ritenuto*[稍慢]),而且更是三度下行的速率,以及三度下行在终止式位置上的运动方式改变。三度模进以一个交错的双重模进开始,这就是为什么赋格开头的答题处于下属,以此让两列下行三度的模进形成一个下行卡农模进,而两者各自又都可以保持完整性。三度的双重链环在第 156 小节变成更复杂、更激动的四重链环,在第 167 小节则进一步予以强调。在第 177 小节三度的运动变得很慢,和声节奏同样减慢,直到第 191 小节完全停止在持续音 D 上,延续整整十个小节。

第 200—201 小节中的最后一次三度下行——从 D 到 B——最为重

要:在 D 上停了很久之后,这次下行改变了调性,以等音手法通过一种魔幻的音响非常意外地转至 B 大调。这也许是贝多芬在结构上的最大创新;大范围的转调与最小的细节都是出自同样的材料,而且刻意将其凸显使它们的亲和关系立即就能被听到。在无穷无尽的三度模进、运动减慢直至暂停之后,这一转调似是整个过程最后且不可避免的一步;之前的暂停是为了把它凸显出来,表明这是一个具有不同性质的下行三度——它是改变整个调性框架的三度。由此可以看出,为什么我们似乎能在贝多芬的晚期作品里直接"听到"结构,这是其他任何作曲家的音乐从未有过的情形。

这一转调只是第一乐章大范围结构中的一个步骤,而每个重要的结构事件都是一个下行三度。调号的改变与依次发生的事件精确对应:

降 B 大调	开始主题	呈示部
G 大调	"第二群组"	
降 E 大调	发展部开始	
B 大调	发展部结束	

这是三重的三度下行,最后的抵达点彻底远离主调。以如此方式形成的 B♭ 与 B♮ 之间的对立制造出巨大的张力,只能在再现部中以非同一般的方式解决。

414　　再现部开始处返回降 B 大调的转调如此凶狠唐突,丝毫没有解决前面形成的张力。几乎紧接着出现了又一次下行三度至降 G 大调,它与降 B 大调相关,具有下属调的性质,从而平衡和解决了呈示部中的 G 大调。但降 G 大调(升 F 大调)也是 B 大调(它是未解决的张力的关键)——的属调。在一页乐谱的降 G 大调段落之后,B♮ 在 G♮(F♯)上仍未得到解决的张力的磁性力量最终体现为一次猛烈的爆发:

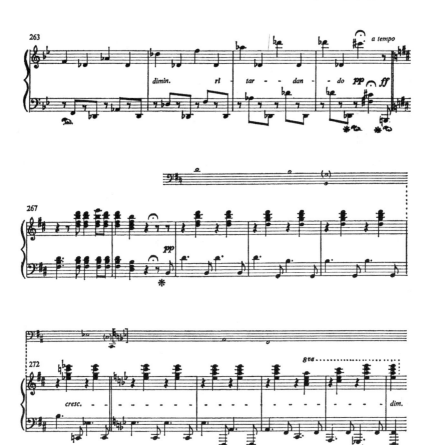

这次是 B 小调(!)，甚至比发展部的 B 大调离降 B 大调更远，但至少 B 小调与降 B 大调之间具有某种那不勒斯半音化的悲怆关系。在这一高潮之后，音乐通过精疲力竭的下行(三度)导向 F，即降 B 大调的属，乐章其余的部分坚定地在主调中延续。将高潮置于再现部开始之后，而不是再现部即将开始之前，这里是最伟大的范例；只有在具有如此戏剧性雄心的作品里，才能达到这样的效果。

　　大范围的结构完全衍生自主题材料(或者说主题衍生自结构——贝多芬的作曲方法使这两种表述同等有效)。下行三度以及由此导致的B♭和B♮的冲突是统治性的要素。"第二群组"的开头也是衍生自下行三度：

415

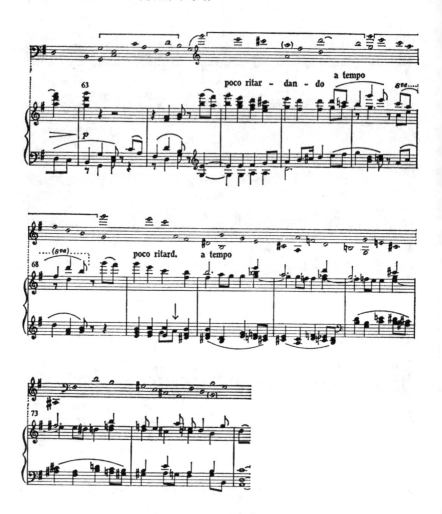

贝多芬在这里强调了下行三度系列的连续性:上行六度总是用下方的下行三度予以八度重叠,从而强调了两者的等同,并且让运动不会中断。(这种重叠形式造成的上行和声模进比前面所引录的三个一组的方式上升速度快很多。)这里的和声运动再次咬紧不放,只在一个终止处暂时中断,随后旋律重新开始。三度从旋律移至低音部;在移动的那一刻和声模进的方向从上升运动变为下降运动——一如大家熟悉的巴洛克进行。上升模进被后续的下降和声运动所平衡,赋予该旋律以熟知的古典对称性。

416 两处 *rubato*[弹性节奏]指示(*poco ritard.*[稍微减慢])标记出结构的关节点(第一次是在三度链环中断处,第二次是三度从旋律移到低音线条),

也显示出模进的表现敏感性。结尾处三度进行的速度突然加倍，将线条交给后续段落。

呈示部结尾处最重要的主题衍生自Bb和Bɦ的冲撞：①

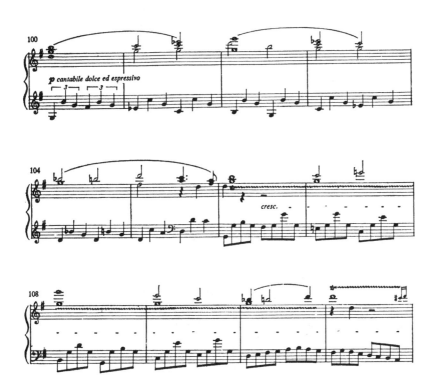

这两个音的冲撞也引发了两个短句里Eb和Eɦ的类似冲撞。这一对比在　417
几个小节之前就已做好预备，这是上面引录的主题结尾时的华美的阿拉

①　当这一主题于再现部重现时，Bb—Bɦ变成了Db-Dɦ，但贝多芬的兴趣不在大—小调的音响而是Bb—Bɦ的冲撞，他相应改变了这里的内声部，以将这一冲撞凸显出来：

伯镶嵌碎片式[arabesque]片段:

贝多芬加的重音正是要确定让我们听到这个冲撞。在这两个片段中,大—小调(或降号—本位号)的对立营造出一种真正的悲怆感,这在乐章的其他部分很难看到。

主要主题的力度是 *forte*[强]、*piano*[弱]相对,这是标准的古典开场方式,它规定了一个三度音程,先上升后下行,贯通钢琴的整个音域:

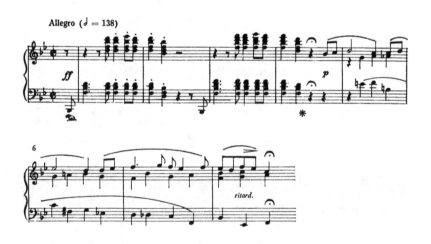

因而乐章所有的骨干主题都与大范围的布局密切相关。第5到第8小节的轮廓与开头四小节两次英雄性号角的主题形态完全一致,不过变得更柔和,更具抚慰性,因逐渐的膨胀感而获得统一。该乐章的节奏统一性体现在这个柔和的变体里:它已经宣告了第一个 G 大调主题(引录于本书第415页)的节奏 ♪♪|♩♩。这几小节里另一个有意义的因素是在主调

降 B 大调中逐渐引入 B 大调的临时音（Bɦ，F♯，Eɦ），长时段的Bɦ-Bɦ冲撞
从一开始就得到预备。

　　为了进一步强化这一对立冲突的框架并使之牢固保持，下一乐句从
旋律角度规定了从Bɦ到Bɦ的八度，而音域则覆盖了贝多芬的键盘中最高
的和最低的Bɦ：

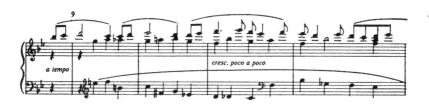

418

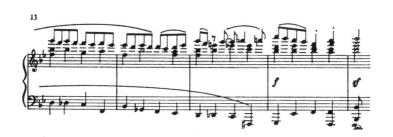

而绵长蜿蜒的低音线仍然在坚持F♯（或Gɦ）。降 B 大调强有力的、坚持
不懈的自然音阶声响，与 B 大调刺耳的、半音化的、毫无悲悯意味的声
音形成对立，正是这一对立赋予这一乐章不同于任何音乐的音响效果，
它支配着每一页乐谱。下面的乐句表明，通常的降 B 大调自然音和声
进行在多大程度上已被 B 大调浸染，而此时离 B 大调出现还很遥远：

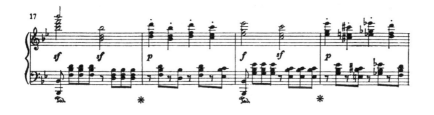

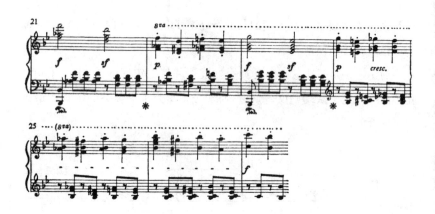

与其说这是在作准备，不如说后面的张力已经漫溢到作品的各个角落。

419　　　下降三度至 G 大调的转调采用了最突然和最急促的方式：

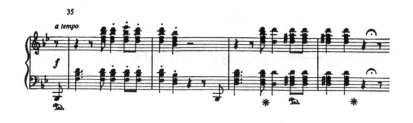

随后在优雅的长串下行三度中音乐才得以调和：

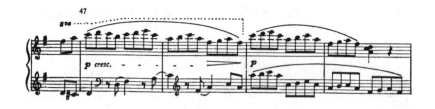

这里左手对主要主题的开头三度作节奏性的发展。

　　G 大调已经包含 B♭ 与 B♮ 的冲撞，而呈示部的结尾将这一点发挥到

极致:

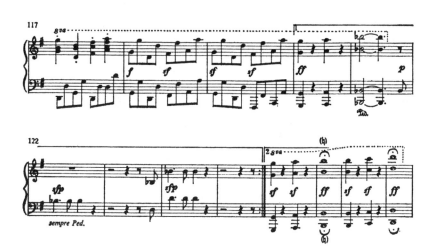

为了听出这里的不确定歧义[ambiguity],呈示部的反复是必需的。第一 420
遍结尾,在 G 大调的语境中听到Bb时(121 小节),会让人震惊。第二遍结
尾的B♮,会同样让人震惊,甚至更为震惊,但必须是在第一遍结尾已经打
下印记之后。这一效果不仅无比清晰地勾勒了结构,而且还具有每个钢
琴家都不应放过的戏剧性力量。

这一刺耳的对立主导着尾声,从一开始内声部不协和的颤音(B♮被写
成C♭):

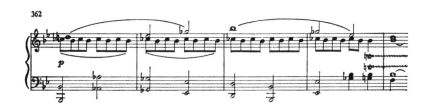

到后面更加刺耳的低声部中仔细写出的颤音F#/G♭-F♮,它与开始主题的
片断组合在一起:

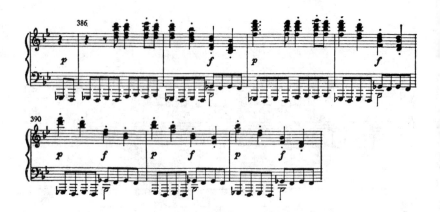

并一直持续到乐章结尾。这样造成的音响是不协和的，但并无悲怆感，这就是为什么很多人——甚至音乐家——都觉得《Hammerklavier》令人不快。然而，这一个性化音响中却包含着巨大的生命活力。

这种遍布全曲的音响，以及造成这种效果的结构，可以用来消除该乐章讨论中的两块"绊脚石"问题：节拍机记号问题，以及转入再现部时著名的A♯/A♮问题：

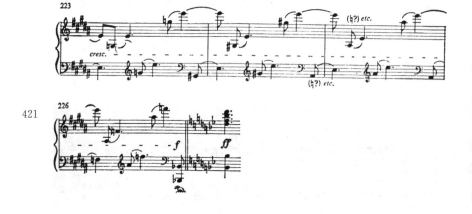

我曾相信225小节的A♯是正确的，但我现在认为贝多芬也许是忘了加一个本位号。托维也相信这里应该是A♮，但这个印刷错误却是出自天才之笔！托维确实是正确的：A♯会更适合该乐章的音响，因此我怀疑是贝多芬的音乐下意识导致了这一错误。批评家总是就创作中本能的重要性争论不休，而这

里的笔误是本能在创作中如何运作、如何定向的最可信的证据。

不过就音乐文本考证对A♮的支持，并不像有些著述者试图让我们相信的那样确凿；贝多芬的草稿说明不了什么，因为他会在草稿和最终版本之间作出极为激进的修改。我曾听一位优秀钢琴家断言说A♮对高潮是必要的，因为它与E形成空五度的明亮音响，而不是A♯与E形成的三全音。但在这里把声音奏得很响既不必要也不可能：真正的高潮不是在这里，而是在几页谱面之后以洪亮的音响转入B小调，并标了延长号的部位。这一乐章对无定量的暂停［unmeasured pause］安放得非常巧妙，它们标示出调性结构中最重要的几个步骤：朝向G大调、降E大调和B小调的转调；（演奏时）必须保持这些暂停足够长以体现它们的必要宽广气息，因为它们是相继来临的一次次音乐能量攻击的终点。

速度节拍机标记是 ♩= 138，这是非常快的速度。节拍机标记当然不是神圣不可侵犯，而且贝多芬毕竟已经失聪，无法验证他的建议合理与否。在想象中听得很清楚的东西，在实际演奏中常常变得模糊和混淆。但是，速度标记却必须认真对待，因为它们揭示了作品的基本性格，而贝多芬对待自己的标记非常认真仔细。《Hammerklavier》第一乐章的速度标记是Allegro［快板］，这对贝多芬来说总是指很快的速度。如果他要的是"Allegro maestoso"［庄严的快板］或"Allegro ma non troppo"［不过分的快板］时，决不会只写一个"Allegro"［快板］。钢琴家为这一乐章实际选取什么节拍机标记无关紧要，只要它听上去是Allegro［快板］；没有任何文本方面或音乐方面的理由让该乐章听起来是庄严的性格，像Allegro maestoso［庄严的快板］那样，这样的效果是对音乐的背叛。经常有人这样弹，因为这可以减轻此作的刺耳性，但这种刺耳性对这部作品是根本性的。庄严的速度也会伤害该乐章赖以存在的节奏活力。① 如前所述，作品实际所用的材料既不

① 在我看来，最合理的节拍机标记应该是每分钟126到132个二分音符，但演奏者必须考虑不同的钢琴与大厅的声响。应该强调，在贝多芬晚期，有 *expressivo*［富有表情地］标记的段落意味着要有一点点 *ritenuto*［稍慢］，比如在前面第416页上引录的主题，表情标记为 *cantabile dolce ed espressivo*［歌唱，柔和而有表情地］。如贝多芬自己所言，你无法为感情标示节拍机记号。

422　丰富,也不具备特别的表现力;只有节奏的力量得以集中体现,它才能无愧于其伟大的声名。而且,它就是要听起来很困难。

言辞描述乐思的能力有限,就此而言,明显的是,即便是一种纯形式的描述,《*Hammerklavier*》开始乐章的中心乐思也不仅仅是下行三度的系列,而是下降三度的模进中所含的节奏与和声能量与大范围调性结构(尤其是降 B 大调与 B 大调的强有力的、长时段的不协和冲撞)之间的关系。这种长时段的不协和与细节的冲击力之间的关系,不仅产生出该作品特有的音响效果,而且也使冷峻的辉煌与瞬时的悲怆感结合为一体。

将《*Hammerklavier*》与早期的《降 B 大调奏鸣曲》Op. 22 作比较,便可看出贝多芬作曲方法的转变。两部作品间存在一些有趣的相似之处,因为几乎每个作曲家都会针对某些调性发展出不同的个性品质,贝多芬一生中对降 B 大调的处理极具特点,正如他写 F 小调时总是要强调那不勒斯和声一样。Op. 22 的开头好像是《*Hammerklavier*》第一主题的缩小模型:

而且也有一个基于我们熟悉的下行三度系列的第二主题:

但大尺度的结构并不源于这一材料；材料的使用相当简洁，但形式中的急迫逻辑感不如海顿或莫扎特的后期作品。

《*Hammerklavier*》的其他乐章的模式紧跟第一乐章，但是如古典 423
奏鸣曲中的通常情形，形式的张力逐渐放松。谐谑曲是第一乐章的戏仿［parody］；它的第一主题甚至就像是第一乐章主要主题的幽默变形：

下行三度的结构甚至也更为清楚。三声中部（降 B 小调）主题在一开始和主要主题很像。而且，整个谐谑曲中我们同样也能看到如第一乐章中对Bᴴ的细节性强调：

在乐章结尾，Bᴴ终于再次爆发，这一嘲弄性的音响与第一乐章的高潮构成平行，它是一次粗野的玩笑，既具有凶险的戏剧性，又有轻松调侃之意。

424

这里不再有第一乐章的雕琢结构,但却映射着它的戏剧形态和音响,让人听起来似是某种歪曲的回声。

慢乐章在升 F 小调,一个从头两个乐章的降 B 大调下降三度的调性。它的开始即是系列的下行三度,而贝多芬在审看校样时又在最开头加了一小节——它给出了上升三度,头两个乐章和最后乐章的主题都以此开启,同时也作为谐谑曲向慢乐章的过渡:

下行三度的结构这里在听觉上不是很明显,因为它从高音部移至低音部,但当主题在发展部(它像第一乐章的发展部一样,将三度的模进无情地贯彻到这一部分的结尾)开始重复时,下行三度像浮雕一样被凸显出来:

425

426

这好像不可避免是对勃拉姆斯《第四交响曲》的引录,因为两部作品是基于相似的材料。

　　这一乐章从头至尾都回响着早先乐章中B♭—B♮这一歧义性关键,或是准确原样、没有移位的回声,或是升F小调和G大调的类似对立。这里的大小调对立,虽然再次是主调和降上主音调,但却是为了表现悲怆情愫,而此处音乐的深刻悲恸是贝多芬最令人感动的成就之一。音乐写作在大多数时候(表情标记为 con grand'espressione[带着宏大浓重的表情],这一指示在贝多芬作品中极为罕见)都是镶嵌碎片式的"阿拉伯风格"[arabesques],带有某种肖邦式的精致和半音化的凄美。主要主题回归时的丰富装饰在贝多芬的其他音乐中罕有匹敌。

这个 Adagio[柔板]虽然以"第一乐章奏鸣曲式"写成,但它的呈示部并没有走向关系大调,而是下降三度到了 D 大调;像前两个乐章一样,主要的高潮被延迟至再现部之后。该高潮再次是在上主音调,但是关系的对称性并没有妨碍较少拘谨的感情氛围表达——此处是全然不同的表现范畴。很明显,下行三度的模进以及该结构所暗示的布局,虽然和第一乐章的真实音乐材料几乎完全等同,但在这里主要被托付给了形式上的结构;慢乐章的表现旨趣尤其集中于旋律的装饰线条(它几乎具有歌剧的表现性)和半音化的织体——它与其他乐章的不协和音响与刺耳的自然音性声响很少有共同之处。

接下去的音乐更多是从慢乐章走出来的过渡,而不是赋格终曲的引入——如果是这样理解,那么就应该在柔板之后没有停息地开始演奏。[①]这一过渡始于从慢乐章最后一小节往下掉一个小二度:一长串轻柔的升 F 大和弦之后,跟随一个很轻的琶音,*dolce*[柔和地],使用了贝多芬的钢琴上所有的F♮:

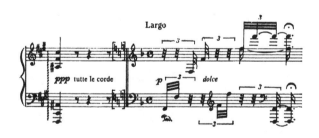

427

这个神秘的、没有和声配置的、因而是未予解释的F♮是降 B 大调的属音,被置入升 F 大调轻柔的结尾,这就给出了一丝暗示——接下去是什么,但又没有完全解决至新的调性。这一手法在《第九交响曲》中几乎被原样

重复,但那里是一个骇人的不协和效果——贝多芬将慢乐章的最后一个
降B大调和弦取出,而在其之下放置了下一乐章的属音A♮。

然而,在《Hammerklavier》中,音乐首先又立即回到了柔板的升F
大调上。这一过渡开启了一次即兴式的运动,部分取消了小节线,而且
是所有下行三度集中展示中最有意味的一次。此次是低音勾勒出三
度,向下运动,并支持着依次出现的柔和而犹豫的和弦:三度系列每次
都被一个间奏所打断,每个间奏在性格上都比前一个更辉煌些。第一
个间奏也是基于下降三度,因此在大的三度下行框架中还有一个小的
三度下行链:

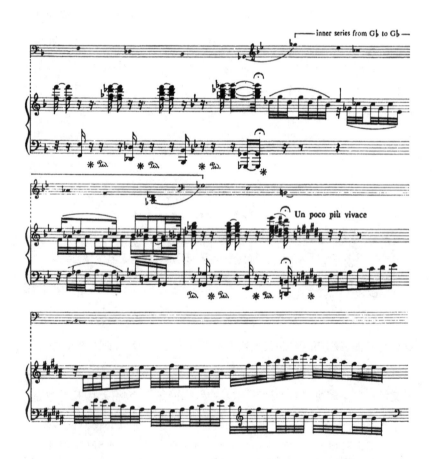

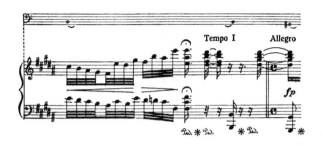

当下降的低音抵达G♯时，第三个间奏是巴洛克对位的仿制，而这一乐章的草稿显示出，贝多芬在谱写这些主题时也将巴赫的《平均律键盘曲集》的小乐句抄写在旁边。显然，他希望这里的效果是，从过渡的即兴结构中逐渐创造出一种新的对位风格。

　　在巴洛克风格的间奏之后，三度重又开始，抵达一个A♮的管风琴式延长点，开头的F♮琶音被移位至这个A♮音：

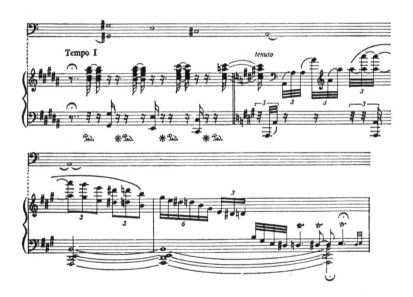

这一长时段的 F 音至 A 音的接续，是后面赋格主题的第一次暗示。低音中的三度又开始下降，越来越快，直至 *Prestissimo*［极快］处，它们又再次回到 A 音，在这个音上贝多芬连续敲击……减慢之后，出现了最后一次三度下降——到F♮：

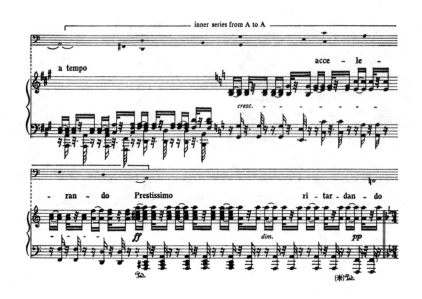

这样，我们现在回到了 F，而这几页乐谱正是从此音开始，但这里的 F 具有了一种全新的意味和全新的坚定性。① 这个过渡段是音乐史中最令人吃惊的段落之一。就我所知，此前没有任何其他作品做到这一点——将几乎不加控制的运动与如此彻底的系统化结构相结合。甚至记谱本身也具有革命性，因为和弦的切分性安排更多是为了强调一种精致的、非强迫性的乐音品格，而不是犹豫的节奏感。我们会有这样的感觉：对位性的织体逐渐成型，从没有形状的材料中有机地生长出来。

当低音抵达F♮时，我们便走到了主调降 B 大调，左手再次暗示赋格主题开始的 F-A：

　　① _Prestissimo_［极快］的 A 处之前是最后一次下降，这里不是三度而是四度（D 到 A）；在贝多芬的草稿中，下降的系列原本继续以三度进行（D、B、G、E、E、C、A）一直回到 A，但这会带来和声与节奏的问题；持续性在这里被抛弃，但损失不大，因为这一段中的下行仅仅是从 A 到 A 的一个内部组合，它不属于更大的运动。

而由于它是低音部的十度跳进,我们会听到它与第一乐章开头的关系。 430

第一乐章在三度和三度的移位(十度,甚至十七度)之间几乎没有做出区分,在运用中基本可以互换;而终曲则坚守十度的完整性,将其作为根本,并使之具有主题性。赋格主题一开始就陈述十度大跳,其后是一个颤音,随之立即贯通支配整部作品的下行三度系列:

最后两小节又带出在整个作品中扮演如此重要角色的不协和B♮。赋格主题的组成元素与第一乐章完全一样,但用新的模式进行安排,并呈现出决然不同的性格。①

赋格的布局也是下行三度,与第一乐章相仿,但重心更明确地靠向下属和小调性,以此保持古典终曲的一个传统特点。这一乐章具有最终的解决感,这不仅在于它的和声性格而且也因为它较为松弛的组织——一种明确的段落划分性,介于回旋曲和一组连续的变奏曲之间,而这两种形式在 18 世纪晚期都被认为是典型的终曲模式。

赋格主题在整个乐章中都被它的上下文所转化。在每一个主题的全新形式或处理出现时,总会出现转调——如我们所料,呈下行三度。(主题的回归——以前面已经听到过的形式——提供了附属性的转调。)整个形式的第一部分划分为下列段落:

1. 降 B 大调　　　　呈示部;再次呈示,重音移位(降 D 大调)

――――――――――

① 甚至颤音也衍生自第一乐章第一小节结尾处的下行小二度。

2. 降 G 大调　　　　插段(主题变奏)①

3. 降 E 大调　　　　主题增值;插段回复(降 A 大调)

4. B 小调　　　　　主题逆行,同时出现新的对题;主题的原来形式
　　　　　　　　　　回复(D 大调)

5. G 大调　　　　　主题倒影

431　　到这个节骨眼,以下行三度回到主调会再需要五个段落,贝多芬用下行小
　　二度取而代之——可以在此作的许多关键点上找到下行小二度:第一乐
　　章再现部开头的 B 大调至降 B 大调;这一转调在再现部中间再次出现;
　　谐谑曲结束时 B 大-小调转至降 B 大调;慢乐章结束时 G 大调转至升 F
　　小调;向末乐章过渡时一开始的升 F 至 F。小二度的转调既不是将就也
　　不是抄近路。所有这些小二度的下降都是Bb-B♮冲撞的更大的对应,这部
　　作品中最悲怆和最抒情的片刻都是导源于这一冲撞。最终,它们都必须
　　与下行三度转调(它以主-下中音的关系替代了主-属关系)所支配的复杂
　　和声境况联系起来。事实上,这即是《Hammerklavier》为何听上去很"困
　　难"的主要缘故——因为传统的耳朵习惯于古典语言所暗示的属-主解
　　决,而贝多芬在该作品中却相当彻底地不用这一解决惯例。几乎所有的
　　大范围解决都是不妥协的小二度并置(它直接来自Bb、G、E♮、B♮的下行三
　　度,以及从B♮至Bb的回复),它们具有某种"同音异名"[enharmonic]的效
　　果,并在很久以后仍在产生回响。但它们却是该作品的表现力和戏剧张
　　力的主要源泉。

　　　　因此,赋格以主题的 G 大调倒影形式继续,并没有停顿地下降三
　　度至:

　　6. 降 E 大调　　　　短小的发展部以及密接和应的结尾——这是一个

　　①　这一插段仅仅基于赋格主题中开始的十度跳进的一个装饰形式 ,它成
为 。

辉煌的俯冲式音型，基于乐章开头的十度大跳与
和声上的下行三度：

它随之下降二度转调至：

432

7. D大调　　　　第二插段（主题的变种）

这一新的插段雅致而抒情（在一开始是无处不在的下行三度），它从
主要主题中自由衍生而来：

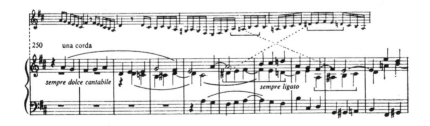

而且，如这一段的结束所示，它的建构材料采用了这部作品中最富特点的
和声模进：

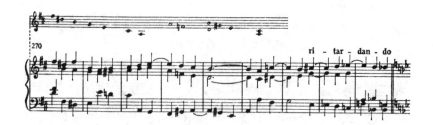

这一段落结束时的转调(第 277—278 小节)——所有音乐中最感人的效果之一,其中半音化的细节具有一种在自然音框架中的音响纯粹性,而这在 19 世纪中不再出现——是这部作品中的最后一次内部调性变化:它以下降三度回到了主调降 B 大调。

　　8.建立降 B 大调　过渡:将第二插段与主要主题的片断相结合。

主调的建立在此又一次是用三度模进:

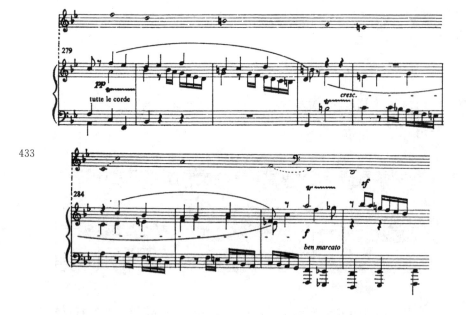

433

最后一段就像莫扎特的歌剧终场的最后一个分曲一样,长时间停靠在主

调中。

 9. 降 B 大调　　　主题倒影与原型同时出现,接下去是密接和应与
 尾声。

在这最后的段落中,贝多芬释放出恶魔神怪般的[demonic]能量,迸发出的不协和效果让和声的进行尽管其基础很简单,但听上去非常困难。

 顺便说一句,三度下行对于贝多芬如此重要,以至于他打草稿时试图想让赋格倒影的开头也呈三度下行。然而,这会让音乐的旋律很无趣,于是他很快放弃。但有一个补偿。主题的对题在其原始形态是呈下行三度:

在倒影形式中,它当然呈上行。因此,当主要主题呈倒影形态时(以三度上升),对题仍继续下行作为替换:

这样就保持了和声运动的基本性格。

 《Hammerklavier》的赋格本质上是一组变奏;主题的每次新形式都是一个事件,得到强调并被凸显出来。通过这个乐章,赋格最终被转化成了古典式的形态。显而易见,它的结构与前面各乐章的结构具有类似性;像第一乐章一样,它以三度下行,从降 B 大调抵达遥远的 B 小调,而且和声的细节非常相似。这一乐章中(以及在整个音乐史中)具有全新意味的是对主题第二个音上的颤音处理,贝多芬对颤音的运用如此凶暴,完全消

除了它的装饰性格。贝多芬的颤音不再是一种装饰音型，而是扮演具有主题意味的角色，其功能就如同《第五交响曲》中的开头两小节。

434　　　《Hammerklavier》并不是典型的贝多芬，听上去也不像；它甚至不是作曲家晚期的典型作品。它是贝多芬风格的一个极点。他从未再写过一个如此执著于集中统一性的作品。从某种意义上看，它是作曲家要打破自己陷入其中僵局的一种努力。它比贝多芬至此写过的（我相信，比任何人至此写过的）任何钢琴奏鸣曲都长得多，它的努力意图是，创造一个全新的、独特的、具有彻底不妥协精神的伟大作品，而贝多芬自己正是以这样的口吻谈论这部作品。正是这种极端的性格使之成为这种清晰性的证言，并且让我们看到（别的作品几乎做不到这一点）他工作的原则是什么，尤其在他生命尾声时；通过它我们才能够理解，贝多芬的一部作品的整体结构以及细节具有怎样的听觉力量。

它也是一部以特殊方式扩展了音乐的形式和内容之间关系的作品，甚至在某种程度上令这一关系趋于紧张。《Hammerklavier》的内容——题材对象[subject-matter]——是此时音乐语言的本性。我们现在对那些以自身的技巧为探究对象的艺术作品是再熟悉不过了：关于诗歌本身的诗歌（如马拉美的大多数诗歌）；主要题材对象是影像技术以及对其他电影进行交叉指涉的电影；有些绘画就是试图描绘在一个扁平面上投射空间感的过程，或是它的指涉不是指向画面之外，而是直接指向绘画媒质本身。这种悖谬式的[paradoxical]形式与内容的互换是任何艺术的一个正常的过程，它自然倾向于将意味含义的重心从"所指"[signified]移开，从而转向"能指"符号[sign]自身。但是音乐呈现出特殊的问题，因为在音乐中，符号指向同时是极为精确但又是全然不具体的。如果我们略去偶发的模仿效果（从雅内坎的鸟歌到巴托克的蜂鸣虫叫）和情感效果的直接惯例，我们几乎可以说音乐干脆没有什么意义，或者说它所指涉的最清楚和最经常的事物就是其自身。

贝多芬使音乐的这种自我指涉性更为集中，如《Hammerklavier》中赋格的引子尤其明确地体现出这一点。从没有定型的节奏与规避固定调性的和声中，产生出一系列的姿态，似要试探某种复调形式。这些试探姿

态中的第三次是巴洛克风格的操练，它不像头两次试探那样留在那里未予完成，而是在半当中就猛然被打断，似乎是要强调被遗弃、被拒绝。试探重又开始，A 音上的琶音是开始 F 音上琶音的回响，从 F-A 的接续中生长出了赋格的主题——在旋风般的急速[prestissimo]三度下行之后。在严格的音乐语言界限中，关于古典的对位和它与之前风格的历史关系，无法想象还有比这更公开和更直接的声明。其他乐章的语言尽管较隐晦，但直接性一点也没有减少。《Hammerklavier》的主题对象——尤其是第一乐章——是调性的某一面向的本质，但做出这个陈述不可能诉诸纯言辞方式，而贝多芬的艺术在此像一首舒伯特歌曲一样具有感官性。

在他的一生中，贝多芬在选择音乐材料时越来越多地直接依赖于最基本的调性关系。他不断尝试去消除——在每个大型作品中的某一点上——音乐材料中的所有装饰性和（甚至）表情性的因素，因此调性结构的某个方面在某一片刻似乎是赤裸裸地直接显露出来，而它作为一种动态和时间的力量在作品其余部分中的显现会突然光芒四射——这种对调性语言中最简单的模块和因素越来越多的运用，赋予他的艺术发展（作为一个整体来看）以一种不可否认的一致性。有趣的是，他音乐中的很多刺耳性，他毫不留情地无视公众和表演者的欲望和（甚至）需要，以及他所选择的孤独立场，对他的多数同代人而言都是他脾气倔强和秉性古怪的证明。但对于我们，如同对于霍夫曼[E. T. A. Hoffmann]，那些特征却是他毫无个人私心，并具备清醒理智[sobriety]——简言之，他的逻辑——的标志。这种逻辑在他对两种形式——赋格与变奏曲——的转型中体现得最为明显：这是在莫扎特和海顿手中仍设法保留了部分巴洛克本质的仅有的两种形式。在贝多芬的生涯末期，他将一种早先风格的最后残留成功地转化成了完全的古典形式，它们确乎是基于奏鸣曲风格，具有戏剧性的形态[shape]和类似奏鸣曲的大型比例表述[articulation]。

在海顿使用对比主题的双重变奏曲中，他已在尝试变奏曲写作的新方法。然而，他所达到的是一种静态的对比；而且，他的变奏曲真实写作总还是装饰性的，但他个人并不喜欢让装饰性的模式以任何有规则的方式得以持续和发展。贝多芬的模式（和莫扎特一样）更为规则，但他的变

435

奏曲的结构经历了激进的变化:所发生的是一种戏剧性的简化。

在一个变奏中,任何给定的旋律中有多少成分必须保持不变,其形态中又有多少具有根本性,这在很大程度上取决于风格的规定。在莫扎特和海顿的任何变奏曲中,主题的整体几乎总是完全可辨的。但贝多芬却使这一要求绝对降到最低——必需的仅仅是旋律与和声形态的最赤裸裸的骨架,除此之外,主题中多余的元素当然可被运用,或是以戏剧化的方式,或是以装饰化的方式。贝多芬为《统治,大不列颠》[*Rule, Britannia*]所做的变奏是有关他变奏方法的一个很好的说明——堪比他在更宏大和更著名的变奏曲的做法。主题的头四小节

436　在贝多芬的第一变奏中被减缩为:

主题中唯一留下来的是它的形态中赤裸裸的最小值:

而这一形态随后又被打碎,被移至不同的音域。

这种简化的类型与(比如说)巴赫的《哥德堡变奏曲》的那种类型之间的巨大差异,如何强调都不会过分。巴赫的方法是,将原始主题中的一个元素——低音部——单独取出,并在其上进行建构。贝多芬的体系是,对主题的整体形态做抽象概括;他的第一个变奏所暗示的形式——支持这一变奏并将其与之后的变奏相联系的形式——不只是单独的旋律形式(如上例所示,第一小节被整个用作低音部),也不仅仅是低音部,而是作为一个整体的主题的代表。古典时期否决了音乐声部的独立性,这使得巴洛克变奏形式的线型方法不再令人满意,除非作为风格模拟才变得勉强可行。贝多芬对奏鸣曲的动态构思概念是,让音乐从材料中成长起来,而材料像海顿一样集中,甚至在本质上更为简单——这使他能够在变奏曲形式中也达到一种类似的材料简化,而这一点又反过来释放出一种非凡的想象力,否则这种想象力就会被束缚于一个已经十分复杂的线条的装饰过程。

这种对非线型的音乐骨架的支持,贯穿在贝多芬所有的大型变奏曲中(甚至在有点奇怪的巴洛克式《C小调变奏曲》中,虽然这首作品自然有些例外)。由于这一原因,虽然没有哪两个主题在外表上比迪亚贝利的圆舞曲和《钢琴奏鸣曲》Op. 111 的 Arietta[小咏叹调]更风马牛不相及,但到了谱面的最后一页,却好似其中一首在文本的某一点正在引录另外一首:一个下行的四度是两个在其他方面迥然不同的主题的共同基础,而后来发展的巧合几乎是贝多芬看待乐思的独特方式的必然结果。

在许多晚期的变奏曲集(Op. 109, 111, 127, 等等)中,随着变奏的进展,会有一个渐进的简化过程——不是织体而是支撑主题的构思概念。变奏所暗指的主题形态的那个部分往往变得越来越具有骨架性。同时也存在一种对主题各个不同面向的渐进孤立的过程,似乎它们被逐一照亮。的确,随着反复我们对主题越来越熟悉,主题中我们需要记起的特征就越来越少——无论怎样,随着织体变得越来越复杂,贝多芬的乐思却倾向于简化。正因如此,他的晚期变奏曲给人的印象是,它们更多不是在装饰主题,而是在发现主题的本质。

　　大型结构的发展带来了变化，而这里的后果更为深刻。变奏曲本质上是静态的和装饰性的，它几乎总是在一个调性中，因而和声张力和一般性织体的互动只能处于微小细节的层面，这给戏剧性构思的古典风格提出了问题。甚至僵死的固定形式比例对于古典风格也是一个异数。早在他的早期，贝多芬就做出了惊人的尝试要克服这种形式的和声静态本质：在《F 大调自创主题变奏曲》Op. 34 中，他建立了一个下行三度序进，每个变奏在开始时都比前一个变奏低三度。然而，这一序进以不同凡响的审慎予以解决：倒数第二变奏在 C 大调，而终曲随即回归到 F，恢复了属-主的关系。此外，这部作品的调性接续基本上是色彩性的，而不是结构性的。主题中并没有什么暗示这种处理，变奏本身在大多数时候也没有这种暗示。华丽的写作在装饰上具有歌剧性，从织体上也符合和声的色彩性结构：贝多芬没有哪个作品更接近胡梅尔的装饰性风格——肖邦正是从这种风格中找到起始点，而且从未完全放弃它。所以，这首《F 大调变奏曲》尽管有巨大的魅力和不寻常的饱满抒情，它却仅是代表了一种打破变奏曲式所强加的装饰性准则的纯粹外在努力。而在他的生命后期，在《第九交响曲》的合唱终曲中，贝多芬回到了在接续的变奏中以下行三度改变调性的做法，不过现在从形式上和戏剧上都予以调整，使其具有正当性。

　　乐队版和钢琴版的《"英雄"变奏曲》也是一种外在的解决，但类型不一样，其中将主题的低音部和高音部因素分开，并延迟引入主题的高音部，用这样的方法使形式获得了戏剧性。也就是说，主题在一开始被解剖开来，后来得到重新组合。低音单独就构成了一个主题，它几近粗野的幽默，而贝多芬坚持咬住它不放，这是极为典型的贝多芬喜剧。低音所刻意强调的笨拙，以及它的凶暴力度和节奏对比防止了对巴洛克式帕萨卡利亚的任何联想。然而，这样一种低音和旋律分列独立的构思概念更适合第一代的浪漫派作曲家（他们常常将集中于旋律的结构和巴洛克式的模进低音结合起来），而不是贝多芬的晚期作品。舒曼早期的《克拉拉·维克主题即兴曲》确实直接模仿了《"英雄"变奏曲》的开头。舒曼的这首作品灵感勃发，但其笨拙也旗鼓相当，后来舒曼在第二版时重写了这首作

品,结果是吃力不讨好。

在对变奏曲-终曲的古典式戏剧化处理上,《"英雄"变奏曲》(尤其是 438
钢琴版)也迈出了第一步。18世纪晚期的典型变奏曲通常遵循法国式的
布局,其中倒数第二首变奏速度很慢,充满辉煌的华丽花腔,尾随其后的
是一个快速、延展的炫技性终曲,像是一首主题的幻想曲。在《"英雄"变
奏曲》中,Largo[广板]的华丽性足以满足任何趣味,其前有一个小调变奏
作引入,它的半音性表情非常克制和雅致;这两个变奏相当于一个清晰的
慢乐章,更与它之前的变奏的刺耳炫技性(它提供了一个所有之前变奏的
清楚收束)拉开距离。终曲本身是一个辉煌的赋格,它直接导向对主题的
重新演奏——一个写出来的返始结构[da capo],以颤音进行装饰和转
化。我们在这里再一次发现,贝多芬试图扩大18世纪晚期的形式,其方
法是指涉更早的18世纪模式——如变奏曲最后的赋格终曲(如巴赫的
《C小调帕萨卡利亚与赋格》)以及主题的返始回归,而且再一次——其所
获得的形式更加适合的是以后的时代,如勃拉姆斯后来在《亨德尔主题变
奏曲》中对它许多特征的模仿。

我们倾向于认为,一个作曲家的发展似乎是循序渐进地接近一种令
人满意的形式,一个完全整合性的理想;然而,当这种形式真正出现时,它
常常带有让人惊讶的非连续感,其新奇和构思的简朴让人很难与之前的
发展相关联。《热情》的慢板变奏曲是一个最具内向意义的古典解决方
案:这些变奏曲并不试图对形式有重大革新,但仍然达到了奏鸣曲风格的
比例、戏剧形态和张力与解决的安排。而且,达到这一目标仅使用了最少
量的和声张力,不用转调,仅仅靠节奏和旋律织体便足矣。它的主题是一
首赞美诗,具有彻底宁静的气质,这让运动的细微加速极为动人:它的静
态和声——几乎是一个静止不动的降A上的高踏板音——让极少的半
音变化具有了类似转调般的更大的重要性。也许最重要的是每个变奏的
音域限制:从低音区到高音区一步一步的接续是最清楚的形式划分手段。
音符时值的加速和不断增加的切分是表情的主要工具,并营造出最强有
力的高潮,因此主题在低音区的回归听起来就不像是一次返始再现,而是
一次真正的奏鸣曲式的再现(它甚至被重写以包含第二变奏中的助奏低

音线的回忆）。① 这一成就的最不同凡响之处是随着主题原来形式的回
归而产生的释放感，以及这种"再现"的解决力量。通过这一做法，变奏曲
439　式丢掉了它的累加性品格，而更符合奏鸣曲风格的戏剧性的、几乎具有空
间性质的形态。

　　在这一乐章中，我们终于可以说，变奏曲变成了一种古典的形式：创
造奏鸣曲的力量，同样的对事件和对比例的感觉，在这里不受限制地运
行——在这些力量所塑造的形式中。后期作品中以变奏曲式写成的慢乐
章正是从这一模式中塑造成型。这些变奏曲中最微妙的是最后一部四重
奏 Op. 135 中的慢乐章，在此向同名小调的变化导致了一次向大三度中
音的强有力运动，这具有某种真正转调的效果但又没有真正移动，对主大
调的回归像一个装饰性的再现部，显得比通常更为动人。最后一个变奏
具有解决张力的性格，而这对于这里的构思概念是非常重要的：贝多芬通
过运用既精巧又强有力的手段，成功地赋予一个并没有真正从主调上移
开的作品以和声的张力。必需通过这样的途径，古典音乐偏好动力性再
现而不是静态式返始[da capo]的本质要求才能得到满足，而回归所构成
的对称才不是一种外在框架而是一种戏剧性的解决。

　　《"英雄"变奏曲》终曲的观念在《迪亚贝利》中重又出现，但得以升华。
这里，传统中倒数第二个变奏的华丽慢板演化为三个变奏系列，用小调式
写成：罗可可的装饰全然消失，取而代之的是三个一组的变奏中的最后一
个，也是最深刻和最美丽的变奏——向 J. S. 巴赫的致敬，有意模仿了
《哥德堡变奏曲》中小调变奏的著名装饰音型。接下去的有力的双重赋格
是不遮不掩的亨德尔；在结尾（再次类似《哥德堡变奏曲》），舞曲回归——
但不是迪亚贝利简单的圆舞曲，而是最雅致和最复杂的小步舞曲，音响丰
美华丽，贝多芬难得如此放纵。这是一个以喜剧精神构想的结尾（甚至最
后一个和弦都是一次惊讶）。在《迪亚贝利》中，如同在《F 大调弦乐四重
奏》Op. 135 以及（最主要地）《降 B 大调四重奏》Op. 130 中的降 D 大调谐

① 变奏曲中依靠回归主题的原始形态来达到解决的效果，海顿已经尝试过这种做法
（《"惊愕"交响曲》就可算是一个很好的例子），但说服力不够。这里贝多芬其实是回到了海
顿的原则——在前几年更"前卫"的试验之后。

谐曲乐章,贝多芬达到了对抒情性和反讽性的高妙结合(而这原本属于莫扎特的天然禀赋),海顿的天性因过于逗趣反而缺少这个范畴。

在《迪亚贝利》的结构中,有一种很清晰的尝试,要以大的分组来考虑变奏的布局,作曲家像是希望找到可与一首奏鸣曲或一部交响曲中几个乐章相对等的统一性布局。同样的分组在《第九交响曲》的合唱终曲中甚至更为清晰,其中贝多芬运用了变奏曲式,但又将其与奏鸣曲-快板形式的对称性与四乐章交响曲的更大构思概念相结合。这里也出现了向早先试验(《F 大调变奏曲》Op. 34 中的下行三度系列)的回归。在合唱终曲中,接续的转调不再是孤立的事件,而是被包含在一个更大的布局中,转调的合法正当性与一首奏鸣曲相同。更准确地说,并不是"奏鸣曲"本身而是古典的协奏曲形式才提供了终曲得以被理解的背景。事实上,合唱变奏曲是以一部协奏曲的双呈示部开始(令人吃惊的是,甚至一开始的独唱宣叙调也被包含在乐队全奏更为雕琢的形式中);像在莫扎特的协奏曲中一样,更鲜明的转调为独奏呈示部所保留。如果奏鸣曲被构思为一组有关协调张力(也即大尺度的不协和)及其解决的比例的关系布局,就很容易看到,《第九交响曲》末乐章中的纯乐队赋格扮演了发展部的角色(并且,它占据着一部协奏曲中传统的第二次全奏的位置)。再现部(也即解决的部分)及其中的主调回归,同样也被凸显出来。

在这个巨大的奏鸣协奏曲形式之上,还叠置了一个具有同等分量的四乐章组合。① 开始的呈示性乐章导向军队风格的降 B 大调谐谑曲(土耳其风音乐);一个 G 大调的慢乐章引入了一个新主题;而终曲的开始是两个主题以复对位形式作凯旋般的结合。这些分组并不是出于强调性的结构划分,而是因为独特构思的压力——要将特定的古典形态赋予变奏曲式。关于这一形态,没有什么疑问:比例和对于高潮和扩展的感觉完全与古典交响曲如出一辙,甚至运用变奏曲式本身也满足了这样一种古典

440

———————

① 这种奏鸣曲—快板和四乐章形式的叠置是贝多芬晚年的试验中对第一代浪漫主义者较有原创性的作品产生了真正影响的罕有例证。李斯特的奏鸣曲试图重复这一构思立意。尽管李斯特的趣味和灵感常常过于粗俗,但他肯定是他那一代人中最理解贝多芬的作曲家。

式的要求——终曲要比第一乐章更松弛、更放松。奏鸣曲风格的理想让贝多芬有可能给变奏曲灌注交响性终曲的恢宏壮丽[grandeur]；在《英雄》之前，变奏曲仅仅用于协奏曲和室内乐这类更轻的体裁（所谓更轻，仅就宏伟壮丽的尺度而论）。新的原则在《英雄》的终曲中已经可以感到，但仅仅是到了 1808 年的《钢琴、合唱与乐队的幻想曲》时，它才变成主要的形塑要素。[①] 通过《第九交响曲》，变奏曲被彻底转型为最大规模的终曲，它本身就是一个微缩的四乐章作品。

*　　*　　*

　　理解贝多芬对赋格的发展，最好将其置于变奏曲转型的语境中。两个赋格式的终曲——《大赋格》Op. 133（《弦乐四重奏》Op. 130 的末乐章）和《Hammerklavier》的赋格——都是以变奏曲系列来构思的，每一次对主题的新处理都赋予它全新的性格。像《第九交响曲》的末乐章一样，它们都具有奏鸣曲-快板形式特有的和声张力，以及随之而来的回归感和长时间延展的解决。它们也都在其上叠加了另一个多乐章的结构概念：这

441 尤其在《大赋格》中特别明显——它有一个引子，快板，慢乐章（在新的调性中），以及一个作为几乎全然分立单位的谐谑性终曲。但是，《Hammerklavier》的赋格的 D 大调段落也提供了一个可被人感知的慢乐章感觉——在密接和应的终曲之前。

　　然而，贝多芬将赋格整合进入古典结构的途径极为多样，无法用一种模式穷尽。最简单、也最具海顿特征的手法是将赋格用于发展部，如《钢琴奏鸣曲》Op. 101 的末乐章，以及《Hammerklavier》的第一乐章。Op. 110 奏鸣曲运用了赋格的倒影和增值与减值的密接和应，既作为发展部也作为原始主题和调性的回归的准备；一旦达到主调，就不再使用赋格织体。在一个更大的布局中整合赋格，也许这方面最值得一提的例子是《升 C 小调四重奏》Op. 131，以及《C 小调钢琴奏鸣曲》Op. 111。

　　①　Hans Keller 在一篇发表于 Score[总谱]杂志（1961 年 1 月）的文章中指出了《合唱幻想曲》与"奏鸣曲快板"的关系。

海顿的《降 E 大调钢琴奏鸣曲》H. 52 和贝多芬的《升 C 小调四重奏》Op. 131 都有一个那不勒斯大调中的第二乐章——即,比第一乐章高半度。两个乐章都有准备,但力量和有效性的层面不一样。海顿的 E 大调慢乐章的准备是强调降 E 大调第一乐章发展部中的那个调性,以及在再现部的叙述线索中影射 E 大调和声。但在贝多芬的四重奏中,D 大调的乐章立即由起始赋格的开头主题所预备——带 *sforzando*[突强]记号的 A♮;整个赋格中戏剧性地处理了下一乐章的这个属音,而且随着主题的移调一而再、再而三地被演奏——这样"*sforzando*"便掉在 D♮上,它是承载所有表情分量的支点,是所有一切得以运转的轴心。音乐的编织被赋予古典意义上的导向力量,完全与巴洛克的赋格风格相悖。第二乐章开始向 D 大调的转变因此就显得既突然又必然;海顿的乐音关系的准备是依靠前一乐章的精打细算,而贝多芬的关系则是依靠开始赋格的主要主题的暗示,已经潜藏在形式赖以构筑的材料之中。

在《C 小调钢琴奏鸣曲》Op. 111 中,赋格与奏鸣曲式的结合采取了一种几乎与莫扎特《G 大调弦乐四重奏》终曲(贝多芬在《弦乐四重奏》Op. 59 No. 3 的末乐章中模仿了此作)的辉煌解决方案完全相反的做法。在上述两首弦乐四重奏终曲中,开始小节的赋格织体逐渐转变成了 18 世纪晚期更为常见的 *obbligato*[助奏]式的写作,在其中伴奏具有独立性,但并不明确(因伴奏仍有一定的主题重要性)。《钢琴奏鸣曲》Op. 111 的 Allegro con brio ed appassionata[具有活力和热情的快板]一开始明显是一个赋格主题,但音乐的相当一部分陈述已经发生后才让赋格织体出现。当赋格织体终于到来时,赋格写作的真实音响提供了奏鸣曲风格所需要的不断增加的活跃性。

发展部很大程度上是一个双重赋格,其中的第二主题是第一个主题的增值。第一主题的前四个音: 442

构成了:

的基础,其中贝多芬的兴趣(如通常一样)更在于主题的形态轮廓而不是音符的精确音高关系。

第一乐章作为一个整体,是从一开始的减七和弦系列中迸发出来。引子具有下列三个乐句的简单骨架:

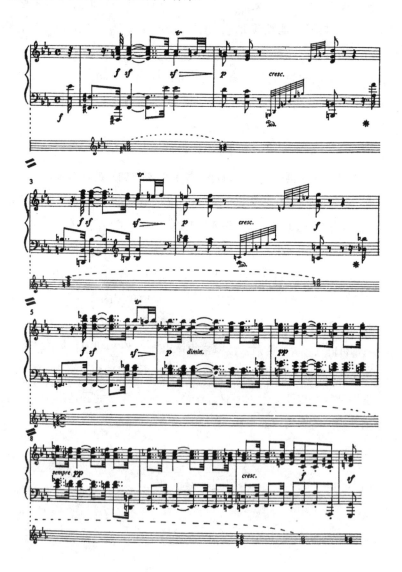

第三个减七和弦被一个半音化的扩展延长了好几个小节，直到它解决至
一个 F 小和弦（正是这一延长的长度和随后的解决延迟使这一乐句立即
外溢至 C 小调的属）。接下去的快板的主要主题衍生自这些减七和弦及
其解决：

虽然在引子中并没有在何处澄清旋律的形式，引子仅仅是呈现其和声的
面向（如《"英雄"变奏曲》仅仅以低音开始）。然而，为了让这个衍生的关
系加倍清楚，贝多芬在乐章的结尾用下面的和声来为主题配上和声：

在此，减七和弦出现的顺序与在引子中完全一样。

和弦的顺序也几乎完全固定了发展部的和声结构：

这三个和弦及它们的解决为这个发展部提供了基础，和弦的顺序再一次总与引子保持一致。对这些和弦在表现上的重要意义无需再做什么评论；它们为整个作品着色，在每一个重要的高潮都以极端的暴力出现，而且为大多数和声变型提供动力的刺激。

贝多芬《悲怆奏鸣曲》之后的大多数 C 小调作品都在高潮点上非常依赖减七和弦。然而在 Op. 111 奏鸣曲之前，没有哪首作品如此坚实地在整个乐章中固定了这些和弦的顺序（三个和弦和它们的转位穷尽了减七和弦的所有可能的范围），如此直接地从它们的音响中衍生出主要的旋律材料，如此贯彻始终地通过这些减七和弦来整合全部乐章的音乐。正是这种聚焦于最简单和最基本的调性关系的集中性，才是贝多芬晚期风格中最深刻的特征。他的艺术尽管仍具有所有的戏剧力量，而且基于戏剧动作的构思，但在本质上却越来越具有了沉思性。

许多晚期作品的这一方面并不讨人喜欢；对很多人而言，《大赋格》的

刺耳让人不舒服。但是如果它作为《降 B 大调弦乐四重奏》Op. 130 的终曲被演奏（理应如此），这种刺耳性就并无什么古怪不妥，其前的 *Cavatina*［谣唱曲］乐章中的泣不成声（表情标记是"Beklemmt"［压抑地］）也同样并不奇怪。这些作品中的某些音乐之所以看似任性固执，是因为它们的不妥协性。E. T. A. 霍夫曼在贝多芬生前就理解到这一点。有些人认为贝多芬有天才但无控制，有想象却无秩序，霍夫曼反驳道：

> 但是不是仅仅因为你们的弱视无法看清每首作品中内在关系的深刻统一—［*inneretiefe Zusammenhang*］？是不是仅仅因为你们的错误，上主所理解的这位大师的语言反倒是不可理喻的？事实上，这位大师的反思能力［*Besonnenheit*］堪比海顿和莫扎特，他在乐音的内在王国中塑造自我的存在本质，并以绝对权威进行统治。

至少自文艺复兴以来，艺术就被看作是探索宇宙的途径，是科学的补充。在某种程度上，各门艺术创造了各自的研究领域；它们的宇宙即是它们所形塑的语言，艺术探究各自语言的本质和界限，并在探究过程中进行转化。贝多芬也许是第一个这样的作曲家——对他而言，音乐的这种探索功能超过了其他功能——愉悦、演示，有时甚至是表现——的重要性。一部像《迪亚贝利变奏曲》这样的作品，最主要是对最简单的音乐元素的本质发现，是对古典调性语言——该语言针对节奏和织体，以及旋律与和声的所有意涵——的一次勘探。无疑，他到达这一历史关口时，正好碰到一个因海顿和莫扎特的贡献而在可能性和余响方面极为丰富的宇宙和语言体系，这是他的好运。但是，他的一意孤行的程度在音乐史中是前无古人、后无来者的，而且也正是这种毫不松懈的高度严肃性，至今仍会招致反感。

贝多芬是最伟大的音乐时间大师。没有哪位作曲家对强度［intensity］和时间持续之间的关系有如此敏锐的观察；没有人（甚至包括如亨德尔或斯特拉文斯基）如此卓越地理解简单重复陈述的效果，反复能够带来的力量，以及延迟能够产生的张力。有许多作品（《第八交响曲》的终

曲仅仅是最著名的），其中一个经常重复的细节要一直到作品结束时才能得到完全的理解，在此我们也许可以毫不夸张地说，除了熟悉的奏鸣曲式的和声与节奏张力之外，还存在着某种逻辑的张力。斯特拉文斯基曾写道，"贝多芬运作时间的杠杆效率，在所有的所谓后韦伯恩音乐中都无法见到。"这种对时间的掌握是依赖于对音乐动作（或者更准确地说，音乐的各种动作）的本质的理解。一个音乐事件在不同的层面上发生；最快的 *perpetuum mobile*[无穷动]可以看似不动，而一个长时间的休止可以听上去 *prestissimo*[极快]。贝多芬从来不会对自己的音乐动作失算，由海顿和莫扎特所推进的技巧——赋予音乐的时间比例本身以表情性和结构性的分量——在贝多芬的发展中抵达顶点。古典的清晰表述[classical articulation]的消解使其复兴不再可能。

446

　　在一个作品中，仅就时间延续所赋予的分量（包括整体以及各部分）在本质上并不纯粹是（甚至并不主要是）节奏性的。和声的体量，一个线条或一个乐句的分量和范围大小，以及织体的厚度——所有这些都同样具有影响力。这些元素在贝多芬手中达到的综合程度甚至连莫扎特也没有达到，[1]这让贝多芬对最大型的形式的掌控前无古人。Op. 111 的慢乐章在高潮处悬置了时间的进程——这一点几乎没有任何作品堪与其相比。在几乎一刻钟的最纯粹的 C 大调音乐之后，我们抵达了看似终止式的颤音，而我们必须牢记之前的 C 大调的时间分量和体量，才能理解下面音乐的意味：

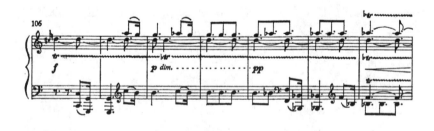

　　①　托维曾评论道，莫扎特是比贝多芬更迷人的乐队配器家，因为他最伟大的笔触往往给人以这样的印象，而贝多芬成熟作品的配器效果如换成其他的乐器配置则是无法想象的（如为《*Hammerklavier*》写作乐队版从来都是吃力不讨好，而贝多芬为自己的《小提琴协奏曲》做过钢琴改编，但那是出于经济动因）。

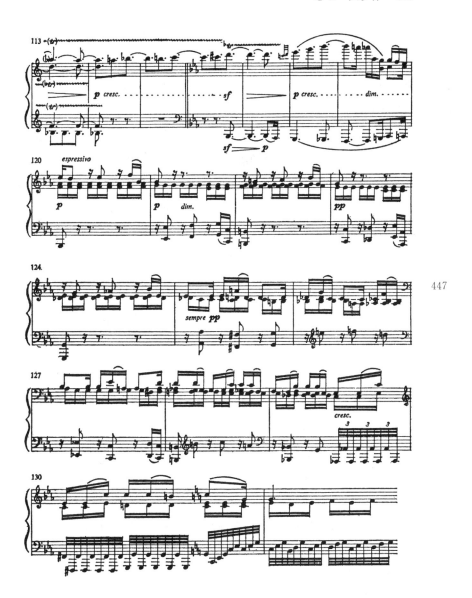

447

这一乐章中唯一有和声运动的部位就是这里,而此处更大的节奏运动完全处于停顿:在这些颤音中,在这里的转调中,没有一丁点导向的力量。颤音和转调仅仅是回归 C 大调及解决终止之前的悬浮手段。如果说一个华彩段是一个被赋予荣光的终止式,这里就是这样一个华彩段,而事实上这正是华彩段的结构点。此处的大师手笔在于,贝多芬理解一个进行

可以并没有真正发生运动,一个自然音的下行五度循环在古典调性中并不是真正的动作,因此,这里的一长串微小的和声运动是为了延长此处巨大的内部扩展,它们仅仅是为了营造一种和声的脉动,而不是任何意义上的运动姿态。

颤音是该乐章的节奏布局的高潮顶点。一个长时间的颤音会造成持续的张力但同时又保持完全的静态;它帮助贝多芬既接受变奏曲的静态形式,同时又超越这种静态。以逐渐的加速来运作的变奏曲——其中每一个后续的变奏都比前一个更快——自16世纪以来就很普遍,但是在Op. 111之前没有任何作品对这一循序渐进过程进行如此仔细的计算加工。这一序进可以每个单位的基本节奏来体现:

第四变奏抵达了几乎无法分清的持续脉冲,而由于连续的 *pianissimo*[极弱],以及每一拍的开头都省略了旋律的音符,更加强了这种感觉。颤音进一步代表着这种节奏划分的全然消解:运动抵达了疾速飞进和停止不动的极点。颤音在作为一个整体的该乐章的节奏结构中极为重要,这也解释了它的非凡长度,以及它为何在音响上转型为三重颤音。颤音在最后一页乐谱中回归,而这里的节奏是所有以前音乐的综合:变奏四(最快的有度量的运动)和原始形式的主题(最慢的形式)在颤音无度量的静止中被双双悬置。通过这样的方式,最典型的装饰手段被转换成了大尺度结构的本质要素。

这种悬置运动的力量——它似乎可以停止时间的运动(运动仅仅是依靠动作[action]来度量)——与莫扎特的精微感觉(在他的再现部之前会停止和声的运动)紧密相关,但是它变成了贝多芬最个人化的特征。《第九交响曲》发展部安静的开头也悬置了运动——切分节奏的、未加重音的和声转换延迟了任何的行动感觉;而《弦乐四重奏》Op. 130第一乐章的发展部以同样的方式悬置了运动——连续的轻柔脉冲,微小的固定节

448

奏主题,长线条的重复性抒情乐句全部结合为一体。这两部作品所造成的强度与更加外向型运动所引发的强度相比,其实更为骇人和感人。尽管有很强的张力,这些音乐的效果本质上都具有沉思性的品格,它们令人意识到,对调性宇宙的探索在多大程度上是一种内省的行为。

二、贝多芬的晚年和他孩童时期的惯例手法

一般认为,贝多芬——尤其是晚期的贝多芬——是一个极其违反惯例［convention］的作曲家,而且我们通常假定,正是因为他刻意蔑视当时的音乐语言和风格,才常常使他的作品很难被同代人所理解和接受。如果我们都是这样觉得,这种看法当然不会错。不过针对贝多芬的原创性,这种看法也并不全然正确。首先,兴起于 18 世纪最后十多年的要求(在艺术中应有彻底全新的创意)促使作曲家打破惯例——而这本身几乎变成了惯例。当时人们就已接受,一个全新和原创的作品不可避免地会在第一次聆听时令公众不满。诗人乔柯摩·列奥帕蒂①相信这在音乐中更甚于其他艺术,他于 1821 年 10 月 9 日在自己的《杂稿》［*Zibaldone*］中写道:

> 事实上,音乐中的决然创新只会造成不协和,舍此无他,因为它会冒犯普遍的习惯。即便在诗歌和散文中,那些纯然维系着谐美与声律的东西,也几乎容不得半点创新。

当列奥帕蒂随意涂写这些语句之时,这一观念通行已有多年,而且他的陈述显露出意大利音乐听众积习难改的保守主义。维也纳人多少对原

① Giacomo Leopardi(1798—1837),意大利诗人、哲学家。——译注

创性的包容度更大,至少在 19 世纪开始时,他们期待着为艺术中的新发展吃惊——甚至震惊。当然,如果艺术家走得太远他们也会吃不消——但显然走得远是整个过程中的一个内在机制。

然而,贝多芬对古典音乐语言中常规惯例的处理既不是绕开它们,也不是假装它们不再有效。直到生命终结,他一直使用甚至复兴他在 1770 年代孩童时代就知晓的许多音乐手法,而更年轻的同代人,如韦伯、舒伯特和门德尔松,往往将这些手法视为陈腐或老套而弃之不用。

在 Op. 111 的最后 Adagio[柔板]中,在我于第 446 页上引录的颤音之前的和声,其实就极为平淡无奇:

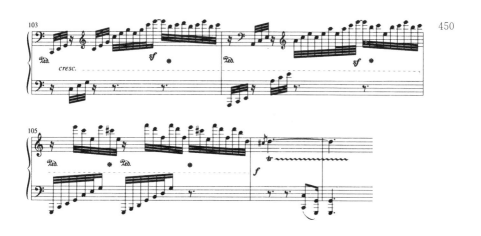

450

而且颤音本身也是惯例手法,至少当它开始时——它是标准的最后颤音,往往被用于结束一个乐章或一个长篇段落。贝多芬延长了这个颤音,将一个应有的落于 C 大调的简单解决转型为这个乐章中唯一的一次远关系转调,在如此长时间的纯主调 C 大调之后,这是一个强有力的效果。这个段落具有深刻的感人力量,恰是因为这个颤音暗示一种立即的最终解决,但它却被悬置了 24 个小节——音乐升华至一个特别的区域,它远远超越主题的表情质朴性,也大大超越愈来愈激动的变奏。颤音恢复了主题的精美质朴性,但又带来了和声结构的新的复杂性。常规惯例最终得到满足,最后达到了解决,但是 C 大调的回归仅仅是在主题从三十二

分音符的三连音织体中不知不觉升起之时。

最后的颤音是古典常规中最简单的惯例之一,但是它在这一最后的作品中得到了最令人眩目的转型和实现。然而,贝多芬把玩这一惯例,这并非第一次。在一首古典协奏曲或咏叹调中,在华彩段的最后出现颤音,那是标准模式。在莫扎特协奏曲的亲笔手稿中,作曲家总是记下华彩段的颤音,即便他并不完整写出华彩段;唯一的例外是《C小调钢琴协奏曲》K. 491。这一次,莫扎特在此是否想要一个没有颤音的华彩段?有些人认为如此,圣-桑斯甚至写作了一个华彩段,它以直接进入结尾的全奏作为结束。

贝多芬知道莫扎特的《C小调协奏曲》,它也强烈地影响了他自己以同一调性写作的协奏曲,但是我们不知道他是否听过莫扎特演奏这首作品,不知道他关于莫扎特心目中的华彩段有什么想法。很有可能,他知道莫扎特华彩段的某些情况,不论那是什么。(莫扎特的《C小调协奏曲》写于1786年,也于当年演出,而贝多芬在1787年曾短暂地到过维也纳。)然而,在他为自己的协奏曲所写的每一个重要华彩段中,传统的颤音都被剥夺了期待中的结尾。① 事实上,在《第一协奏曲》巨长的华彩段中,"最后的"颤音出现了两次,每次都被机智地挫败,第二次尤其令人叹为观止:

451

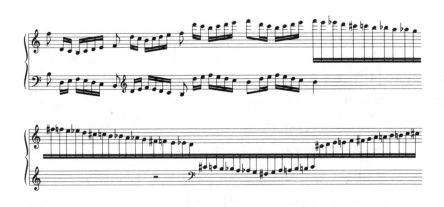

① 《第一协奏曲》有两个较短而多少有些敷衍的华彩段,它们具有更为传统的结尾,但几乎从未有人在演奏中选用。

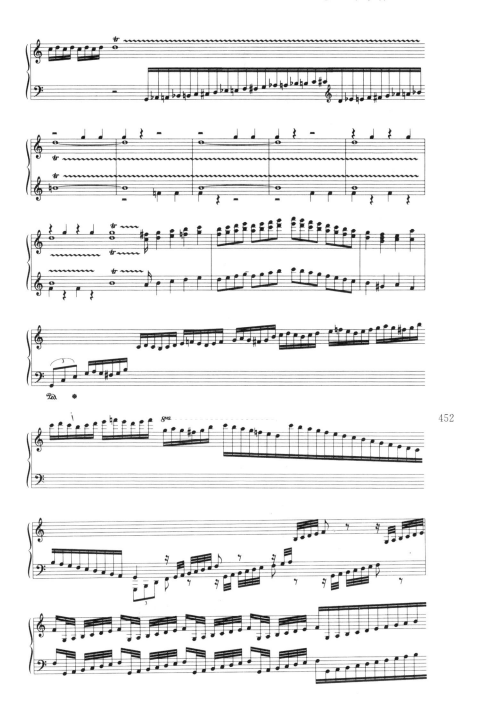

双颤音首次是由该乐章的开始动机做伴奏，随后转成了一个三重颤音——这个进行于 20 多年后在 Op. 111 中的颤音中重又出现。① 华彩段的结尾是贝多芬最不微妙但最有效果的幽默笔触。独奏家用一个强有力的属七和弦结束了接在颤音之后的辉煌走句，让指挥、乐队和观众都等待着解决——但再次轻柔地用琶音奏出这一和弦，让每个人等待得更久。真正的解决在休止之后猛然一击到来。

453　　　《第二钢琴协奏曲》的华彩段（肯定是写于该协奏曲创作多年以后）甚至回避了最后颤音的暗示。与之相反，《第三协奏曲》华彩段的颤音在结束时没有解决，而是向上运动至下属的导音而不是向下至主和弦。几乎可以肯定，这一华彩段的最后片刻——甚至该华彩段中其他的音乐——是在协奏曲写作时就安排好的，因为它们的构思角度依赖于接下去的尾声。独奏家参与到结束的利都奈罗段中，直接模仿了莫扎特在 K. 491 中所建立的独特样板。但是，贝多芬延伸了华彩段，将其直接导入利都奈罗，以此提升了这一来自莫扎特的效果。他在几年后继续并推进了这一试验。《"皇帝"协奏曲》第一乐章尾声中，简短的华彩段经仔细写出，钢琴家一开始是标准的颤音，但随后将其移位向上至属，并且继续延伸这个颤音——此时圆号的旋律进入。（但是，在这部作品中，华彩段的功能很大程度上被移至呈示部和再现部的开始。）

　　　　在《G 大调第四钢琴协奏曲》中，贝多芬将最后颤音的惯例全面转型

　　①　也许贝多芬最早的三重颤音是《C 大调钢琴奏鸣曲》Op. 2 No. 3 中的尾声-华彩段。一个双颤音或三重颤音与一个重要的动机同时演奏，这是一个典型的贝多芬效果。《"华尔斯坦"奏鸣曲》的终曲结束时也有一个类似的双颤音细节。像《第一钢琴协奏曲》和 Op. 111 第二乐章一样，这些作品都是 C 大调。由于贝多芬倾向于赋予每个调以特定的性格，他的作品中同样的手法会重复出现。

为一个结构性的手段，它决定着乐章的形式，而且也成为抒情表现的部位。在第一乐章中，呈示部、再现部和华彩段的最后颤音都呈现出激进的革新性。这些颤音不仅没有企及期待中的解决，而且还直接导入该乐章中一些最富表情的主题。从传统的形式观点看，一个颤音是一个不协和装饰音，位于倒数第二位置，它应解决至最后的和声。而在《G 大调协奏曲》中，不协和未予解决，而是开启了新的主题：

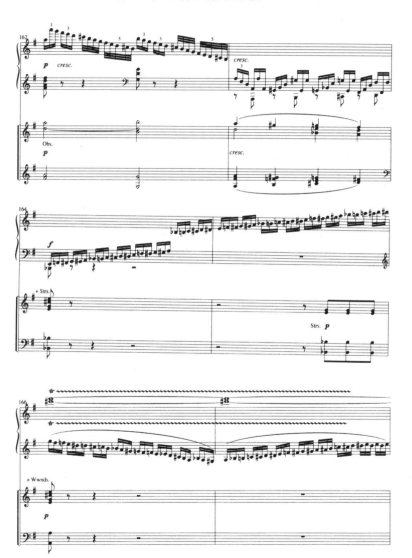

454

455

这是典型的贝多芬做法，他提取一个惯例性的细节——这里是对颤音的主要音符 E 音的强调，但以戏剧化的手法保持它至前所未有的长度。第169 小节处乐队中的三个四分音符对 E 音进行强调，很容易看出，它们是主要主题在节奏上的增值。接下去的 *cantabile*[歌唱般地]旋律延长着颤音的过程，继续阻挡着解决。贝多芬拒绝颤音踏上其通常的路线，拒绝它履行传统的功能，通过这种拒绝，他在这里推翻了独奏和利都奈罗之间的障碍。它消除了乐章的段落性品格，让贝多芬获得了一种此前从未有人尝试过的协奏曲形式的完全整合。后来，独奏华彩段和最后尾声之间也以同样的方式达到了整合：

457

至这个节骨点,独奏接过乐队对原来语句的延伸,用极为流畅的装饰音型将华彩段继续推进至最终的乐队结束段。甚至可以说,这里的华彩段直到乐章的最后一个和弦才告终结。

在这些例证中,贝多芬直接针对音乐语言的惯例性面向,并向我们公开它的奥秘。他并没有绕过最普通的音乐手法,而是(在某种意

上)强化了这些手法,延长它们的效果,赋予它们更大的力量。即便在他看似最激进地转化某个陈规套路[stereotype]时,它也总是服务于其原来的目的。在《A 大调钢琴奏鸣曲》Op. 101 的终曲中,赋格发展部中的装饰性颤音带有一个后拍[afterbeat],它看上去是要颠覆这种后拍的正常功能:

存在这种后拍的正常理由是,将颤音向上或向下解决,迫使颤音走向一个终止。这是一个如此传统的元素,它的出现几乎从不值得说明:它仅仅是理所当然地存在。贝多芬机智地让它悬置在空中,一开始的效果几近玩笑。这将这个后拍从一个装饰转化成了一个动机,但是原来的意图总还是在那儿,非常明显。这个效果极为诱人的喜剧源自这一后拍常常在赋格中被拦腰砍断,让它无法结束,令其功能无法实现。而整个乐章田园式的好心情为这一喜剧效果产生效用提供了上下文。

　　贝多芬操控常规惯例的程度不应掩盖这一事实:他极大地依赖于这些惯例。也许 18 世纪晚期协奏曲中最令人讨厌的陈规俗套是独奏家在发展部中(或在中心部位的独奏段中)运用琶音。(在 1850 年代至 1870 年代,有时作曲家会给独奏家一些和弦指示,允许独奏家率性弹奏他喜欢的琶音。)莫扎特每次都拒不服从这个程序(例如,在《A 大调钢琴协奏曲》K. 488 中,他以更有兴味的经过句来替换标准的琶音)。但是,贝多芬不仅在每个协奏曲的发展部总是保留这些雕琢的琶音,而且他还在《皇帝》中以宏大的篇幅来开掘这些琶音。进一步,在那些具有协奏曲风格的奏鸣曲中,如 C 大调的 Op. 2 No. 3 和《华尔斯坦》,都以极大的辉煌性起用了协奏曲风格的规则性琶音。这些发展部中的琶音因它们的即兴品格而与呈示部的琶音非常不同:

458

在这两个例证以及在《热情》中，琶音都是某种信号，指示这里的音乐旨 460
在唤起协奏曲的公众世界，超越钢琴奏鸣曲传统的受限体裁范围——
它原是私人的或半私人的演奏形式，面对的仅是人数很少的听众。①

* * *

总的来看可以说，贝多芬最显露自己原创性的时候，常常并不是挫败

① 在这里，贝多芬再次步莫扎特后尘。莫扎特的《降 B 大调奏鸣曲》K. 333 的终曲不
仅模仿了协奏曲的织体以及独奏家与乐队的切换，而且还有一个雕琢的华彩段。实际上，
这个华彩段之前有一段引入音乐，听上去很像乐队高潮的笨拙的钢琴减缩版，它旨在增加
一些自由的辉煌性：

他自孩童时代就学会的常规惯例,而是放大这些惯例,使其超越任何同代人的经验或期待。每个弹奏过贝多芬 13 岁时写作的奏鸣曲的钢琴家,都会注意到其中的某些动机与贝多芬最后作品中的动机多么相像。(比如,他很早就找到了以后在他所有 C 小调作品中——从《钢琴三重奏》Op. 1 No. 3 和《钢琴奏鸣曲》Op. 10 No. 1,途经《第五交响曲》,再到《钢琴奏鸣曲》Op. 111——独具特色的音乐材料。)但更为深刻的是,他保存了自己年轻时候的传统形式手段,在生命结束的时候,他孤独地继续着 18 世纪晚期的风格,并将其转型为一种新时代的感觉,以至于似乎他重新发明了这种风格。

有两个在 1770 年代和 1780 年代占据支配地位的陈规套路,其一是在发展部结束时走向关系小调或它的属,其二是在再现部开始后不久对下属予以强调。18 世纪的理论家——尤其是 1791 年的海因里希·克里斯托弗·科赫[Heinrich Christoph Koch]①——已经注意到这些形式手法,虽然它们在至少二十年前就已是司空见惯。贝多芬的《G 大调小奏鸣曲》Op. 49 No. 2(大约写于 1795 年)也许可以用来说明这些手法。这里是呈示部结束,整个发展部,以及再现部开头:

① 《作曲导论探究》(*Versuch einer Einleitung zur Composition*,Vol. III,Hildesheim,1969),第 308—311 页。

462

这两种传统的和声布局都有潜在的表现可能性,但贝多芬在此几乎没有做开掘,他在这首并不起眼的作品中使用它们,很大程度上仅是出于形式上的便利。音乐停在 vi 的 V 上(关系小调的属),使作曲家能够通过五度循环回归到主——在第 63 至 67 小节,他简单地以 B-E-A-D-G 下降,而在下降之前有四小节在 B 上的踏板音,这增加了一丝戏剧的张力,但不是很有趣。很清楚,贝多芬在这首写给初学者和业余爱好者的小作品中,没有花费很大心思。①

他对第 80 小节向下属的移动开掘得更少:他基本没有利用这里的表情可能性。和声的形式便利对于 18 世纪晚期的敏感性是非常重要的(再早些时候,巴赫的赋格通常在作品的第二半走向下属领域的和声)。舒伯特会在再现部中频繁使用下属,甚至(以唐纳德·弗朗西斯·托维的观点看)失于滥用。这种转向下属的目的很容易得到解释。三和弦调性中一个最基本的关系是,主即是下属的属——换言之,一首作品的前一半中从主到属的移动可以不用任何修改就可以复制——从下属到主。一个简单的移位——将呈示部的后半段提高四度——就会给出剩下的再现部,无需任何进一步的思考和创意。

然而,更重要的是常规惯例的潜在表现力量——呈示部中走向属的更大张力,可被再现部中同样部位的下属的较小张力所平衡,而这也再次肯定了对主的回归与解决的感觉。五度循环圈中升方向(属)和降方向(下属)的对立,对于 18 世纪晚期是个关键,虽然到了肖邦和舒曼这代人,这种感觉已经彻底消失殆尽。而贝多芬从未丧失对这种对立的感觉。例

① 其姊妹篇《G 小调小奏鸣曲》Op. 49 No. 1 更具原创性。《G 大调小奏鸣曲》的创作初衷主要是为了将贝多芬著名而通行的小步舞曲安放为它的第二乐章。

如,他的大调式钢琴奏鸣曲中,再现部开始后没有暗指下属或与下属有关的和声的作品仅仅是《D 大调奏鸣曲》Op. 28 和两首降 E 大调的奏鸣曲——Op. 31 No. 3 与 Op. 81a。由于两首降 E 大调奏鸣曲的主要主题都是以下属的和声开始,在再现部走向下属就会在这个部位带来不舒服的下属的下属,而在这里传统上需要清晰集中的主调,所以贝多芬在两首奏鸣曲中都将下属的运用推迟到了尾声的开始:

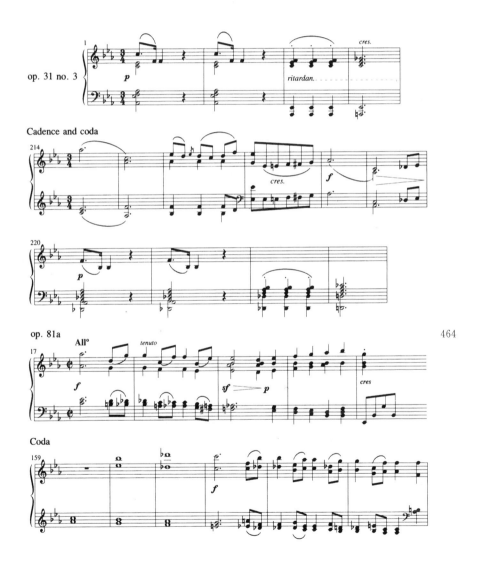

464

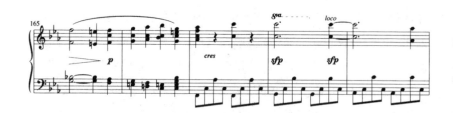

至于 Op. 28,主要主题开始于下属的属,更为激进,而这赋予开始的小节以非凡的轻柔性,没有张力。再现部中如果走向下属会导致和声走得太远,很难企及直接的解决,因而在发展部的一开头,贝多芬就开启了以此对主要主题的一次完整陈述,但在下属中(简短地给出 G 上的 V^7——下属的下属的属),这使他在发展部结尾达到高潮(见下面,第 477—478 页)之前后撤一步:

所有这些不同寻常的手法都满足了当时对主、属和下属的和声平衡感,而且它们显示出这种平衡对贝多芬的重要性仍继续有效。[①] 下属的表现可能性基本上是隐喻性的:莫扎特和贝多芬都从暗示性的张力减弱中开掘中迷人的甘美音乐效果,而传统中对下属予以强调的部位也解释了为何抒情的片刻往往出现在回归主调和主要主题之后不久。

　　贝多芬使用走向下属作为一种和声解决的形式,这里举一个例子可以说明,他所达到的效果之简洁,以及他如何刻意地(尽管很简短地)进行超越——他不满足仅是简单地停留在主调中,仅是消除呈示部中朝向属的转调。在《降 B 大调钢琴奏鸣曲》Op. 22 中,呈示部中建立属的过程很快:

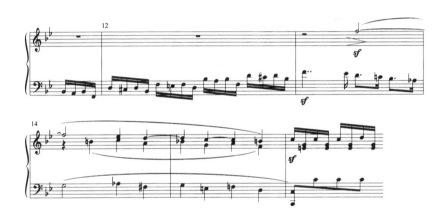

很容易在再现部中重写这一段,如果仅是为了停留在主调中,像以前一样让音乐继续——只需移低五度(或者移高四度,这样织体的效果会更好): 466

　　① 除了这些钢琴奏鸣曲,另外几首作品——如《A 大调大提琴和钢琴奏鸣曲》——也将对下属的强调推迟至尾声,这通常发生在发展部中小调式(它属于"降方向"的,也即下属的领域)占据绝对优势的情形中。

但是，贝多芬希望出现对下属的表情性影射，因此做了少许改动，他让和声的进行更长，具有精致的半音性，而且充满了神秘感：

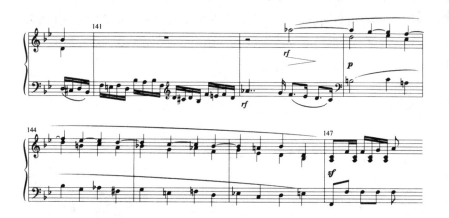

贝多芬在一个奏鸣曲乐章的这个节骨点对下属的处理，往往会比此处更为雕琢（莫扎特也同样如此），但很少比这里更加引入瞩目或更富于诗意。奏鸣曲式中的这个简单的形式接合点是贝多芬终生的一个灵感启发源。

<p style="text-align:center">＊　＊　＊</p>

发展部结尾时的和声进行——从关系小调或它的属回到主调——在18世纪晚期极为普通，莫扎特的两个例子可以用作说明。第一个例子是《D大调钢琴奏鸣曲》K.576，像贝多芬的小奏鸣曲一样，是写给初学者的。莫扎特在一封信中宣称，他在为儿童写作几个奏鸣曲，但很多人怀疑K.576是否是其中之一。很容易理解这里的质疑，因为第一乐章确实很难弹，甚至著名的钢琴家有时都演奏得很糟。这是由于莫扎特的失算。这一乐章中造成技术困难的问题主要是简单的两部对位。像巴赫的《二声部创意曲》也是为少年所作，莫扎特错误地以为，仅仅是两声部的复调

467

会很容易演奏。(他高估了自己未来顾主的技术能力,这不是第一次。曾有人委约他为钢琴和弦乐写作六首四重奏,但在完成了两首四重奏后合约就被撤销,因为出版社抱怨,对那些购买活页乐谱的业余爱好者来说,这些作品太难了。)莫扎特是历史中最自鸣得意的作曲家之一——他同时在舞台上放置三组乐队(在《唐·乔瓦尼》中),演奏不同的节奏,当第一组乐队仍在演奏时,第二组和第三组陆续进入;他创作了一部喜歌剧,其中包括一个众赞歌前奏曲和一个具有壮丽双赋格的序曲——在这里他很清楚想要炫耀一下自己的对位技巧;精美的 K.576 奏鸣曲展示了主要主题的两声部结合密接和应的所有可能性。

与这首奏鸣曲的对位艺术的大胆无畏相对应,和声的结构却是惯例的灵魂,虽然其实现手法(当然)具有非凡的雅致自如。发展部很快到达期待中的和声——升 F(关系小调的属,vi 的 V)。随后是标准的进行,将我们带回 D 大调:

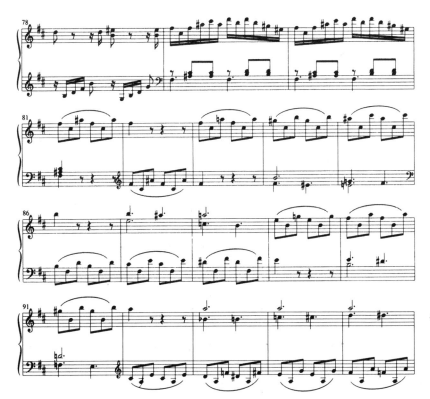

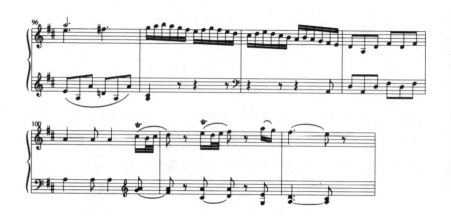

低音简单地通过五度循环进行:升 F、B、E、A——停在 A 上,肯定它是主要的属。

　　莫扎特不需要和声的惊讶,否则就会损害这一乐章中的对位炫技。在另一首 D 大调作品《"加冕"协奏曲》的回旋曲-终曲中,简单的、流行的旋律材料启发了一个极为复杂雕琢的和声处理——但其实它是从关系小调到主调的传统转调:

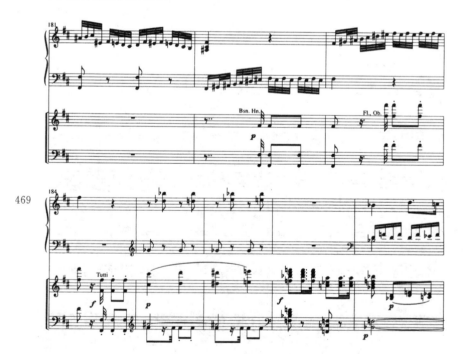

469

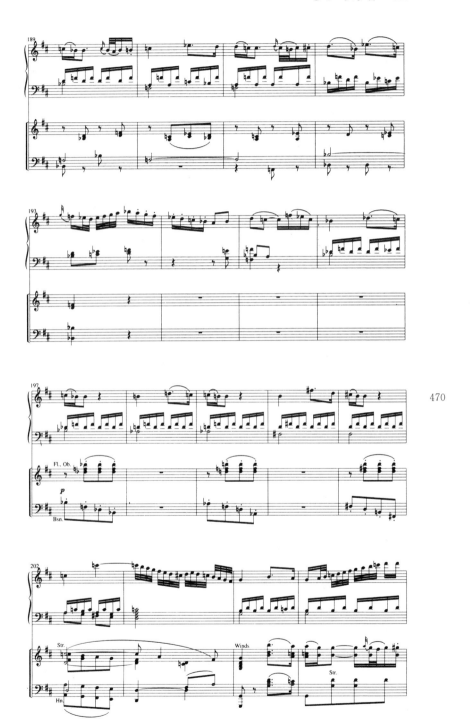

470

期待中的到 B 小调的解决在最后一刻被灵巧地回避,而降 B 大调在第 187 小节到达时令人震惊。正是这种半音化的转调让莫扎特的同代人觉得迷惑不解,作曲家萨基尼[Sacchini]认为这种效果对于普通公众是不可理喻的。这里引入的音乐相当优雅隽永,但很清楚,作曲家希望听众觉得新的调性具有某种异域情调[exotic]——莫扎特进而通过转向小调(第 196 小节)强调了这种异域式的半音化处理。降 B 小调在 D 大调的作品中的确是具有陌生感的和声效果,莫扎特很快转回 B 小调以恢复平衡——这是他应该驻扎的区域(如果完全坚持传统),并最终到达下属 G 大调,如我们已知,这对于一个再现部是绝对标准的处理。然而,转回惯例性的关系小调却成了莫扎特最值得一提的效果之一。当 B 小调在一个四六和弦上经过性地出现时(第 200—201 小节),它具有某种比它之前的陌生半音化处理更具异域情调的气息。萧伯纳在一封给恩斯特·纽曼[Ernest Newman]的信中(1917 年 8 月 10 日)提及的正是莫扎特艺术的这个方面:

> 不要去**读**他的乐谱:要唱出音乐并聆听音乐。如果你在谱面上**看看**他的容光焕发的老套属七和弦,它们就没有什么了不起,对你就是属七和弦。如果你去聆听它们,有时你就会发现,你得去拿出乐谱去寻找刚才你听到的奇怪和弦是什么。①

471

这里不是一个属七和弦,而是一个简单的 $\frac{6}{4}$ 位置的 B 小和弦,听上去奇妙而奇怪。这一段落给我们上了一课——莫扎特如何处理传统的手法。他从不尝试回避惯例或掩盖惯例,而是貌似轻松地实现惯例——随之又用惯例作为借口做出最违反惯例的发展。将最陈腐或最普通的旋律材料与和声结构与最超前和最惊人的试验并置在一起,正是这一点让莫扎特的作品很难被恰当评价,尤其是普通的元素往往以如此温文尔雅的隽永被呈现,如果认为它们不如那些更原创性的灵感重要,那会很荒谬。

① 《书信集》(*Collected Letters*,Dan H. Laurence 编,Vol. III,London,1965—1988),第 500 页。

　　为了领会《"加冕"协奏曲》的这个片段,我们就必须理解,再现部的结尾处转向关系小调或它的属调在当时是多么标准的处理(虽然莫扎特常常更喜欢通过主小调作为替代,也许这会在其前的发展中促发更为戏剧化的半音处理)。① 海顿尤其对之反复进行开掘,在贝多芬看来,这会使之成为一种老生常谈,甚至是一种陈词滥调。而这一实践贯穿海顿的一生。

　　在海顿 1771 年所作的 Op. 20 六首四重奏中,这一手法出现在以大调式写成的四首作品中,每次都使用了关系小调上的决定性全终止,有时甚至还予以重复。十年后,在 Op. 33 六首四重奏中,海顿决定以更机智的方式运用传统。在《降 E 大调四重奏》中,关系小调上的期待终止在发展部结尾时到来,但不予解决,就在最后一个和弦之前被中断:

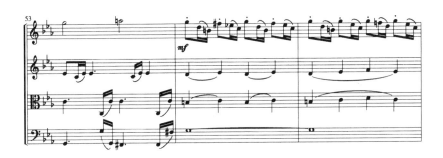

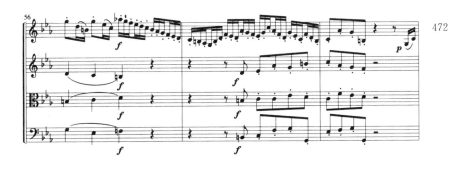

472

　　① 《D 大调弦乐五重奏》K. 593 的 G 大调慢乐章(引录于第 285—286 页)是莫扎特在发展部结尾使用关系小调转至主调的手法中一个最令人印象深刻的例证。关系小调的终止式在最后一刻被打断,随后莫扎特引入了传统的模进,低音以五度下行(C-F♯-B-E-A-D-G)。莫扎特在最俗套的下行模进中施展自己最复杂和最精美的对位艺术,这是很典型的莫氏做法。其实每个人都绝少使用这个进行,但莫扎特旨在展示,没有人可以做得更好。

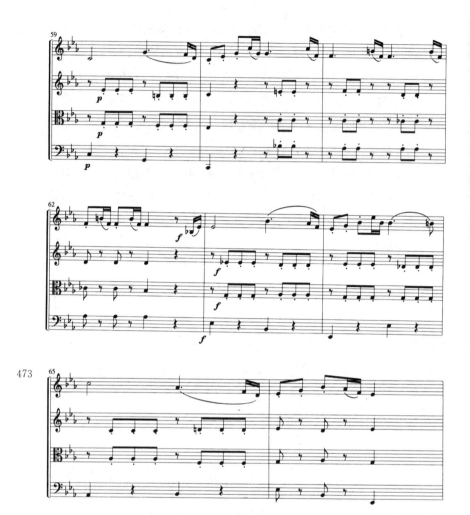

在一个暂停之后，解决到来——主要主题在关系小调中奏出，提供了终止式中被略去的结尾。但关系小调中的主题在解决之前也中途被阻断。在一个更短的暂停后，主调回归——完全没有准备地与主题同时回归。海顿对惯例做了戏剧化的处理。

戏剧化的过程在 Op. 33 中的其他作品中继续。例如《降 B 大调四重奏》，在 vi 的 V 上抵达一个强有力的半终止，在下属中开始再现部两个小节，随后很快折回主调。（四年之后，海顿在《降 E 大调四重奏》Op. 50 No. 3 中更加让人惊讶地重复了这个手法——在最后一刻，一个 C 小调

的终止被打断,降 A 的属七和弦替代了暗示的 C 小调和声。)Op.33 中的
《G 大调四重奏》和《C 大调四重奏》同样以强调和奇怪的方式运用了这一
手法。

　　在 1784 年的《E 大调四重奏》Op.54 No.3 中,海顿不仅干脆取消了
关系小调上的全终止,甚至连任何过渡都不要了,直接从关系小调的属
(vi 的 V)跳回到主调和主要主题:

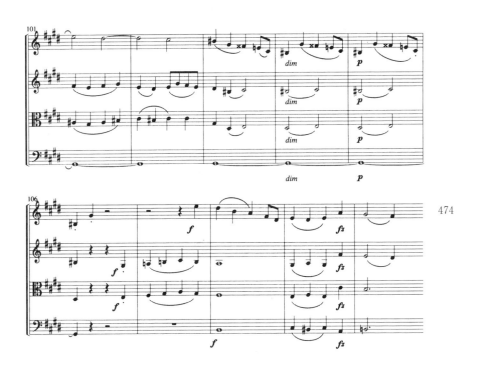

474

这是惯例使用中最终的省略法。① 很明显,在回归主调之前出现一个关系
小调上的全终止,这已经成为司空见惯的惯例,而省略的形式会大大增加
吸引力。然而,直至他创作生涯的末尾,海顿从未抛弃这一技巧,一直使用
全终止,也使用省略法。在大约写于 1797 年的 Op.76 一组四重奏中,所有

　　① 省略的运作最好的时候是,主调上的主要主题是从音阶第三级(关系小调的属音)
开始。直接走向这个属音,将其作为向上中音的转调,以第三级为中轴。对于肖邦、威尔第
和舒曼这代作曲家,这一手法是改变调性最重要的方法。

大调式的作品都保留了这一做法：以关系小调结束发展部。在第一乐章不采用通常的奏鸣曲结构时——如这组四重奏的第五和第六首，两个末乐章都以极强的效果包纳了这一惯例。《降E大调四重奏》Op. 76 No. 6 的末乐章，从关系小调转向主调的过渡（引录于第 340 页）中在到达主调（通过一系列的切分式重音）之前，有一个被野蛮打断的 C 小调终止。

可以理解，为何贝多芬要尝试逃离这一手法——他的老师以及莫扎特、迪谢克［Dussek］和其他作曲家都如此持续地运用它。这使得他对其的偶尔运用非常特别，而晚期贝多芬又重拾这一手法则更具有非同小可的意义。在他移居维也纳开始自己的职业生涯时，贝多芬一方面要热切地证明自己的原创力，另一方面也希望展示自己对维也纳传统的公认模式已有熟练掌握。显示自己能够同时做到两方面的要求，肯定是一种特别的胜利凯旋。我们来观察一下他对这一熟知惯例的运用，这在《F大调钢琴奏鸣曲》Op. 10 No. 2 中显得尤为醒目，在此他用了两次，这是前无古人的做法。

我们首先在一个错误的部位上看到它——不是在发展部结束而是在呈示部中，就在一开始不久（第 13—22 小节）：

这里不是由关系小调来准备主调的回顾，而是向属调的移动，而且贝多芬所用的是更为激进的省略式进行，从 A 小调的 E 属和弦直接跳入完全无准备的 C 大调。对于 1798 年的听众，这一段落会给人以震惊——毫无疑问，贝多芬早年出名正是出于这种野性的、无控制的幽默。就我所知，在一个奏鸣曲式呈示部中采用这样的方式来到达属，这是一个孤例。无论如何，这一效果太让人吃惊、太稀奇古怪，贝多芬自己再也没有使用过。

　　该奏鸣曲中同样独特但性格上非常不同的是，这一惯例手法在其标准位置上(发展部结束)的出现。它开始时似乎没有什么不一样，贝多芬先是假装要通过主小调回归 F 大调(他通常喜欢采用这一源自莫扎特的方法)。随后他转至关系小调 D 小调，在结束时打断了乐句，并在短暂的停顿后，突然转向了大调式——在错误的调性中(D 大调)开始了再现部：

476

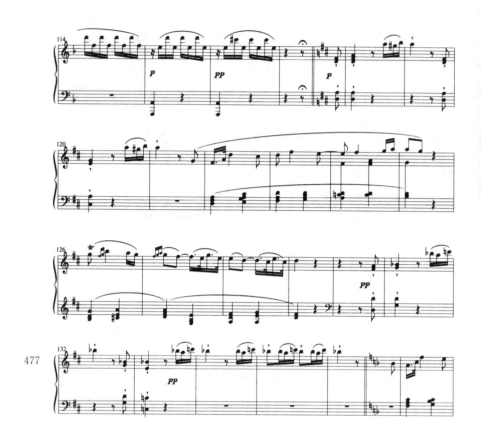

477

这一假再现持续了十二小节。之后有六个小节让音乐回到 F 大调(通过通常的五度下降和声,D,G,C)。正式的再现部似乎是从呈示部的第二乐句开始,但事实上,回归主调的六个小节秘密地以正确的音高重演了第一乐句的几乎所有本质要素,虽然还没有完全解决至主调。整个过程带有强烈的海顿性格——尤其是音乐中精妙地运用了一个短小而略带喜剧性的动机;虽然海顿从未在这个类似的关节口从关系小调转向同名大调,但贝多芬手法所带来的惊讶与海顿典型的机智如出一辙,而这一段落向世人证实,贝多芬已熟练掌握其师的风格。

　　贝多芬在钢琴奏鸣曲中对这一惯例的再次运用带有更鲜明的个人风格,并显露出他的独特品质——这些品质一方面给他带来巨大的声望,另一方面也因其独特的风范而招人反感(至今亦然!)。在《D大调"田园"奏

鸣曲》Op.28 中，这一惯例正常地出现在发展部结束，和声是升 F 大和弦，即关系小调 B 小调的属，随后紧跟一个简短但诗意的过渡（通过惯常的五度和声下降，从升 F 通过 B 和 E 到 A）：

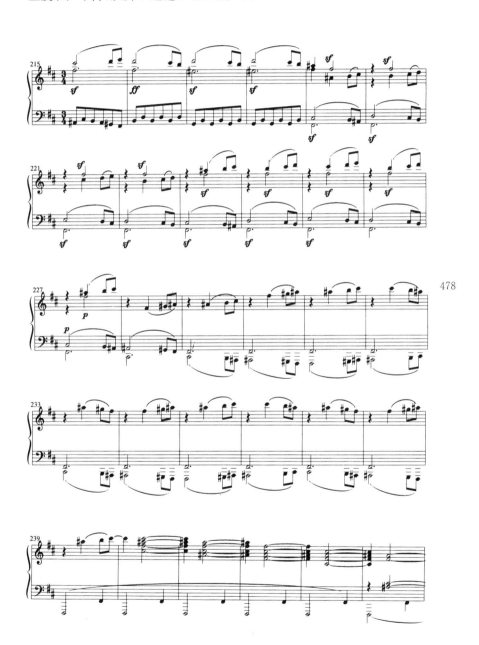

478

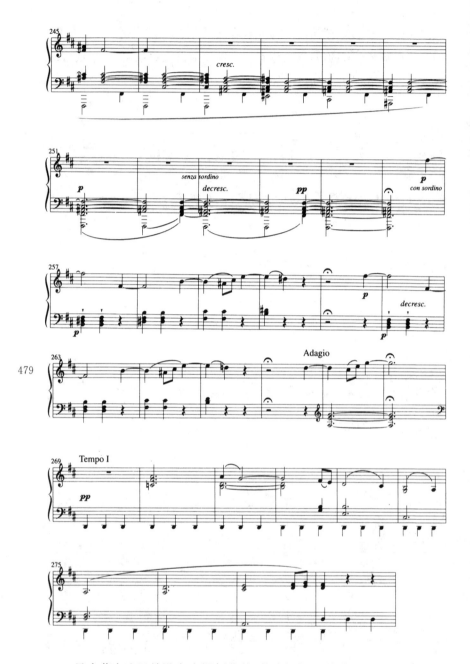

贝多芬在这里并没有为惯例化妆:他赤裸裸地将其展示出来。在 18
世纪晚期的调性体系中,关系小调的属具有何种力量,贝多芬要我们完全
听到它。在三十六个小节中,钢琴家只是演奏升 F 大和弦,别无其他,先是

以 *fortissimo*［很强］的响度捶击，每个小节有两个 *sforzandi*［突强］，随后掉入 *piano*［弱］，最后——跟随一个膨胀性的音响，音乐退潮至一个精疲力竭的 *pianissimo*［很弱］，并由一个延长号［fermata］做延伸。接下去的过渡段中，精妙的抒情性格部分来自几近舒伯特式的大小调摇摆：关系小调先是转至同名大调，随后回到更传统的小调，最后到达标准的 I 的 V⁷。

　　这种对关系小调的属的长时间坚持看似没有先例，但其实海顿在《C大调"皇帝"四重奏》Op. 76 No. 3 的发展部结尾已经预示了贝多芬——作曲家以毫不松懈的 *forte*［强］和不做改变的 *sforzandi*［突强］在 E 大三和弦上坚持，同时采用空五度低音（田园风格的基本标记），音乐保持不变十一个小节，随后是四个小节的 E 小调。① 这段音乐不像贝多芬持续三十六小节不停的 vi 的 V 那样长，但海顿的速度比贝多芬慢，小节也更长。但贝多芬接下去的抒情过渡却具有他全然个人化的印记，而且该奏鸣曲中前此的持续和声中那种咬紧不放的性格也更加强烈。海顿音乐的氛围是快活、乡土气而富于戏剧性的，在贝多芬中乡土气几近消失，尽管该奏鸣曲整体上是田园性格：关系小调的属得以长时间的展示，结果是既有力量又富神秘感。这一手法的基础仅是简简单单的长度持续和力度变化，升 F 大和弦自身的力量便显山露水。

　　刘易斯·洛克伍德［Lewis Lockwood］曾提醒我，《F大调小提琴与钢琴"春天"奏鸣曲》Op. 24（像 Op. 28 一样出版于 1801 年）在发展部结尾也展示了一个从关系小调的属直接到主的转调，这一例证同时具有壮观和严峻的品格：

<div style="text-align: right">480</div>

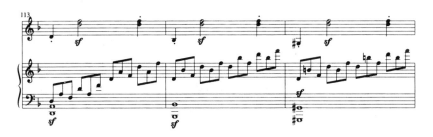

　　① 拙作《奏鸣曲形式》(*Sonata Forms*, rev. ed., New York, 1988)引录并讨论了这一段落，第 282—283 页。

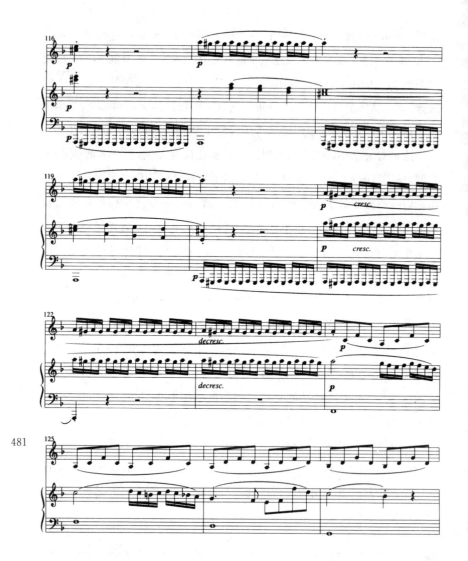

481

音乐到达 D 小调的属，贝多芬立即用一个 A 音上的颤音持续了八小节，简单地从一个音域移位到另一音域，随后便引入主调和发端于 A 音的开始主题。这是该套路程式的省略模式，但却被简化至最基本的要素（单个的 A 音）并通过一个有相当长度的颤音使之延续，从而赋予它以戏剧力量。

有趣的是，这首奏鸣曲的终曲在完全同样的部位——中心段落的结尾，回归主要主题的时刻——召回了这一手法，但赋予它新的面貌。中心段落整个在 D 小调中，贝多芬再次用一个颤音将 A 音孤立出来：

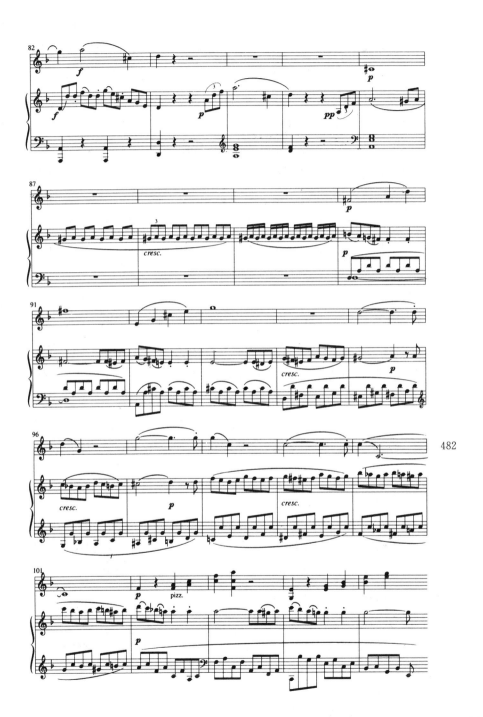

482

让人惊讶的不是回归 F 大调,而是一个 D 大调中的假再现,它随后以无比的优雅转回主调。这一段落结合了贝多芬闻名遐迩的幽默感(主要源自海顿)和此曲中持续不断的抒情色调。两个乐章中都出现了众所熟知 vi 的 V 到 I 的过渡,但异乎寻常的是绝对简洁的气度。

　　这些引自 Op. 24 和 Op. 28 的例子(以及许多其他的例证)中,贝多芬尝试要做的似乎并不是要获得某种表达形式,而是让音乐语言自己述说自己。剥去惯例手法的外衣,将其基础性的本质功能赤裸裸地展现出来,这种转型释放出潜藏于惯例中的力量。贝多芬对待和声惯例的方式很像他对待变奏曲中主题的方式:他的目的不是装饰或变化它们,而是将它们减缩至基础的骨架。① 他令观众听到音乐惯例中最根本性的东西。只有这样他才能以更为严格的个人方式运用音乐语言。有人责骂贝多芬是一个野蛮的不驯天才(简言之,像莎士比亚一样,是一个自然之子),E. T. A.霍夫曼挺身为贝多芬辩护。他强调贝多芬的"清醒"[sobriety]与审慎,声称贝多芬"从声音王国中找寻到他的全部存在"。当然,对于霍夫曼以及当时的其他欧洲人而言,声音的王国仅仅是 18 世纪的三和弦调性(至今仍有人认为,这一体系源自音响学——甚至是自然本身)。贝多芬风格中受控的暴力来自他的这个能力——他从音乐中削除所有多余之物,随后向世人展示,音乐语言在未受得体礼节[decorum]阻碍时所具有的能量。

　　近两个世纪以来,强调贝多芬创作的无情野性已足够多了,但应该指明,暴力不仅仅是简单的力度问题,更不仅是他坚守某些和声的长度问题。不错,贝多芬的音乐要比海顿和莫扎特的响很多——如简斯·彼得·拉尔森[Jens Peter Larsen]所说,他认为海顿和莫扎特的音乐不能与贝多芬的音乐放在同样的风格分类中②——而且贝多芬的手法有时确实持续时间较长(当然,还有许多其他不同)。但是,贝多芬很少以不懈的重音强调某个不协和效果,或者将其延续很长——也许唯一的例外是重拳

① 见第 435—436 页对变奏曲中这一过程的讨论。
② 在美国音乐学学会 1972 年芝加哥年会的一次发言中。

出击属小九和弦的持续性高潮，这一手法出现在他诸多最宏大的主调解决之前（这个九和弦通常是更普通的属七和弦的升级版）。① 相反，通常所坚守和延长的是一个协和的和弦（如《"田园"奏鸣曲》的发展部结尾），直至这个协和和弦好似将其内在奥秘显露给我们。有人说，某些雕塑家（最常提到的是米开朗琪罗）不是在发明形式，而是显露出潜藏在石头中的形式。同样，贝多芬看上去像是发现了掩藏在音乐语言中的意义和情感。这个比喻也许有些可笑，但它真实描述了我们倾听他的作品的经验。贝多芬要求听众付出的注意力在当时是革命性的（后来，学院派音乐分析获得了产业式的增长，也许主要的原因就是他的音乐），这种聆听方式让很多人在一开始并不舒服，但显然会让人上瘾。

如威廉·金德尔曼［William Kinderman］所指出的，与 Op. 28 发展部的结尾非常相似的一个过渡是《第九交响曲》终曲的赋格结尾。② 我在这里要强调的是，贝多芬所运用的这些手法已经多么老式（例如，无论卡尔·玛丽亚·冯·韦伯还是约翰·菲尔德在奏鸣曲中都不再使用这种惯例），而他呈现这些手法时又是多么不同寻常的简单——好像这些手法自身就包含着价值，只需展览出来就可以奏效。他保留这些过时的形式，甚至尝试在他的晚年赋予它们以新的生命力，这些都显示出他越来越孤立于维也纳的音乐生活，而与此同时他的声望也与日俱增，不可动摇。他的许多作品对于年轻的一代都是灵感启发，虽然企图将这些作品当作样板模型却通常导致灾难。将他与 1820 年代的作曲家区别开来的是，他拒绝改变自孩童时代起就习得的风格语言的基本方面，虽然他扩展了这一风格的界限——其方式让他的同代人震惊不已、难以理解。曾有一阵子，他的交响曲演出率不高（像海顿和莫扎特的交响曲一样，至此时他的同代人已经将他稳固地放在与海顿和莫扎特一脉相承的传统中）。他的失聪更增加了他的与世隔绝，令他只能依靠自己，依靠自己对过去的回忆。他50岁时，看上去已经像个上个时代的老人。

484

――――――――――

① 见 Op. 7、Op. 31 No. 1 和 Op. 57 的第一乐章，以及 Op. 53 的终曲，此外还有许多其他例证。

② William Kinderman，《贝多芬》（*Beethoven*，Berkeley，1995），第 74 页。

＊　＊　＊

他依赖过时的套路,并以令人敬畏的成功赋予这些套路以新的生命——这种技巧全然属于他自己,无人可以模仿。这一点在《Hammerk-lavier》中表露无遗,而在开始乐章的发展部结尾尤为醒目。这里他以体量恢宏的效果开启传统的移动——导向关系小调的属和弦 D(在第412—413 页上有说明)。到达 D 大调和声时(第 191 小节)作曲家指示是 *sempre fortissimo*[一直很强],而低音(一直持续下降进行了几页乐谱)则突然停在 D 音上,并保持不动十个小节。这是毫无伪装的老式套路,被安置在发展部结尾。贝多芬随后很快从 D 音上移开所有的和声配置,指示钢琴家放开踏板——很清楚这是一个接近转调的信号,用 D 音作为中轴。如果他直接从这个节点走向再现部,我们就会看到一个完全令人信服但极为俗套的回归:

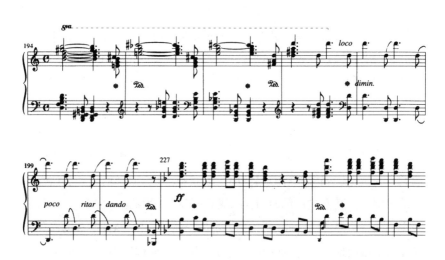

尽管传统的套路很过时,但这正是每个人所可能期待的东西,而这恰恰是贝多芬的惊讶笔触中最令人感动的一个时刻:一个 *cantabile*[如歌的]和 *espressivo*[富有表情的]迂回——通过降上主音 B 大调,它是整个乐章在和声上最独创的方面。(甚至这一独创后面也存在传统:如莫扎特的例证所示,到达 vi 的 V 是表现最生动的和声效果的机会。)这个奇妙的和声色

彩转换替代了经过五度序进回归主调的通常的再次过渡，但该惯例手法中的其余部分都好好无缺。这个发展部结尾将令人吃惊的创新与绝对的传统形式并置在一起。

　　尽管朝向降上主音 B 大调的转调听上去让人惊讶，但它也有其前身——不是一个陈规套路，而是海顿对陈规套路的最奇特的一次运用：《降 E 大调钢琴奏鸣曲》H. XVI：52 的发展部结尾向主调的回归。如通常情况，这里也有一个 vi 的 V 上的半终止，此处通过一个延长号被戏剧化地孤立出来，随后是突然一跳——至降上主音 E 大调：

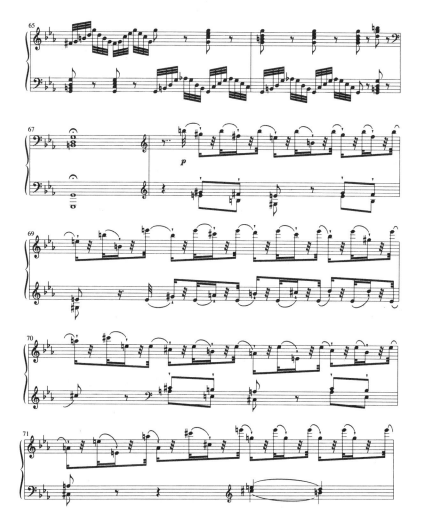

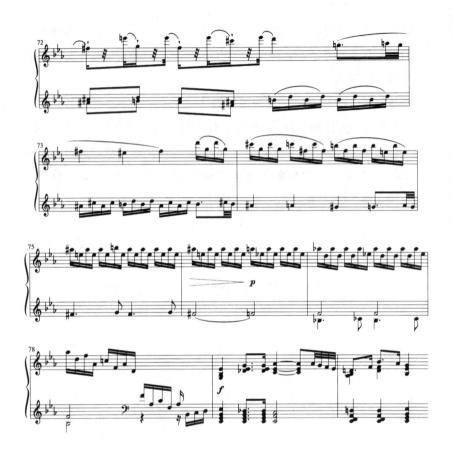

海顿音乐中的情感世界非常不同，但在 Op. 106 的相同节点上（发展部结尾向主要主题的再次过渡）出现了完全相同的和声关系。这是一个极为罕见的进行，就我所知，在海顿作品中没有先例，而且在贝多芬的《Hammerklavier》运用之前也没有再出现过。甚至与贝多芬的抒情性相类似的感觉也可在海顿的再次过渡中更为松弛的织体中（第73小节，在谐谑性的开头之后）找到，但贝多芬的结构和色调的对比显然更紧一些。

我并不是说海顿的这个段落是贝多芬的模板，虽然他很有可能知道

487　海顿的这首作品，但我并不暗示贝多芬在模仿海顿。更有可能这是他从早年保留下来的无意识风格遗产中的一部分。然而从这一比较中清楚呈现出来的是，在1812年到1816年循环作品中的试验性浪漫主义（几首奏

鸣曲,包括 Op. 101,Op. 102 No. 1 和 No. 2,以及《至远方的爱人》)之后,
贝多芬在生命的最后阶段折返至他早年的风格技巧,自 Op. 106 开始,启
动了一次非凡的风格扩展。这一扩展幅度之巨令人生畏,以至它的来源
被遮蔽,但是贝多芬晚期作品的力量依赖于他的不懈努力——将他所最
为熟知的传统与他自己所相信的极为新颖的音乐作品构思概念相融合。
甚至 Op. 106 第一乐章发展部的长时间赋格段其实也与海顿在交响曲和
四重奏中的发展部密切相关,虽然海顿从没有将这种手法转用到钢琴奏
鸣曲中。

　　贝多芬从 B 大调偏离中所作的引申,[①]是海顿对降上主音 E 大调所
无法做到的——因为向主调的回归立即跟随一次向降 G 大调的移动(通
过下属降 E 大调和同名小调式——这是标准做法),它导向放电般的 B
小调高潮。这里是理解贝多芬对古典技巧进行独特性扩展的一把钥匙:
海顿无论如何不可能营造这种性质的高潮,也不可能于再现部处理如降
上主音小调这样奇异的和声。但必须加一句——即便是这种贝多芬式扩
展的风格原则也潜藏于海顿的形式之中。海顿在《降 E 大调奏鸣曲》第
一乐章发展部中放置了慢乐章的调性 E 大调,以此来开掘这一不同寻常
的调性的出现,不仅如此,他甚至在第一乐章再现部的一个具有奇异神秘
性格的段落中简短地暗示了 E 大调和声:

　　①　尼可拉斯·马尔斯通[Nicholas Marston]在一次很有质量而有启发的讲座中(纽
约,1996 年 4 月)论及 Op. 106 第一乐章幸存的不多几份草稿,他指出贝多芬原来是想通过
A 大调和声(即,用关系小调的重属来延伸关系小调的属——vi 的 V)。我们不知道,这次向
B 大调的移动是由贝多芬原先的再现部设计所决定,还是再现部是基于发展部新的结尾。

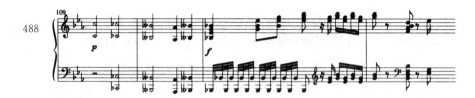

这些并置的例证并没有减少贝多芬的独创性。相反，我们可以看到，他最激进的想法并不是孤立的灵感，而是衍生自他所承继的音乐语言。

贝多芬在 Op. 78 和 Op. 81a 两首奏鸣曲中，几乎以经过性的方式运用了在关系小调中结束发展部的老式惯例，但是自《"田园"奏鸣曲》之后直到《Hammerklavier》，他才用如此勾住耳朵的方式展示这一惯例的魅力，开掘它的戏剧潜能。然而，三年之后的《降 A 大调钢琴奏鸣曲》Op. 110 才显露了这一惯例以及再现部开始之后转至下属这两种手法最雄辩的可能性。乍一看这显得很奇怪，因为 Op. 110 从许多方面看都是贝多芬所有奏鸣曲中最具个人性的一首作品；甚至 Op. 26 和 Op. 27 No. 1 与 No. 2 在我看来都可在其他作曲家的作品中找到先例。事实上，Op. 110 的通篇音乐中，最传统的元素被重新塑造，其结果是，该作品不论形式结构还是感情表现在其他任何作品中（甚至在贝多芬自己的作品中）都找不到相似同类。

第一乐章发展部的惯例性质简直令人不安。但同时它又不像任何其他音乐。下引的谱例一开始是呈示部的最后三小节及它的收束主题：

我不知道，1770年代之后还有哪一个发展部其基础性的结构具有如此夸张的简单性，即便在那个十年，我也想不出任何发展部的旋律线在极简性上达到如此醒目的地步。要感知这里音乐中所发生的事情之少，最好是简单地将旋律从所有的表情性对位中隔离出来：

490　在一开始，奏鸣曲开始头两小节的旋律奏出原来的音高，但先是进行重新的和声配置，在关系小调，有一个属的持续踏板音；随后便一而再、再而三的重复，逐级下降，直到所有从 C 到 C 的降 A 大调音阶的音符全部被演奏一遍。如果我们写出低音线，就会清楚地看到这段音乐的形式品格，它同时也强调了传统的四小节的乐句分组：

这是我们的老朋友：从 vi 的 V 转到主调的五度下行，但被辅以美妙的加速控制。然而，加速的独创性不应被低估。在写出这段音乐之前，大多数作曲家——包括贝多芬自己，一般会在一个导向主调的模进结尾减慢速率，以便让最后的属凸显出来（见第 467—468 页上所引录的莫扎特《D 大调钢琴奏鸣曲》K. 575 的例子）。贝多芬这里反而加速运动，直接扫入再现部——它一开始仅仅是继续了整个发展部的旋律运行过程。

在真正而切实的意义上，这里的整个段落根本不是一个发展部，而是传统的向主调的再次过渡——18 世纪的理论家们特地说明过，它应该在发展部正常地结束在关系小调之后出现。潜藏在这页音乐背后的是贝多芬对莫扎特技巧的知识与经验——莫扎特运用自己所有的娴熟巧计让这些过渡段往往显得既不可避免又让人惊讶。虽然和声上这段音乐仅仅是一个再过渡，从动机方面看它仍具备发展部的功效，但动机运作被压缩至前所未有的极简水平，以对应于这段音乐的和声性格。整个色调是通篇的抒情，左手以对答方式交替演奏富有表情的男高音声部和低音声部。

启动整个过程的是在呈示部结尾处从降 E 下降至 C，它的功能是 F 小调的属（第 38 到 40 小节），但没有和声配置。贝多芬在《降 E 大调奏鸣曲》Op. 7 的终曲中做出了类似的朝向关系小调的移动：

然而,这里的本位 B 非常像《"英雄"交响曲》第 7 小节的C♯:一个引人瞩目的半音变化细节,会在作品后来的进程中造成性命攸关的后果。在《钢琴奏鸣曲》Op. 7 中,这个变化音成为了乐章结尾处最具魔幻色彩的和声变化工具——E 大调的属:

如在 Op. 110 中一样,这里我们可以看到,贝多芬在某个结构要素中削减了所有的东西,以便让它自身的本质凸显出来。在 Op. 110 中,没有和声的降 D 和 C 音(见第 488 页),也空荡荡地留在那里,尽管很短暂,它们在一开始会显得充满歧义,但却精确暗示了接下去的音乐。降 D 与其前的 5 小节属和声构成不协和关系,并要求解决至 C。横跨四个八度的齐奏平行运动排除了给降 D 配以 V⁷(降 A 的属七)的可能性,也使导向降 A 和弦第一转位的简单解决不可设想——那样的音乐效果会很笨拙。音乐所暗示的只有 $\frac{6}{4}$ 位置的 F 小和弦,别无其他——果然是这一和弦出现。有趣的是,任何对降 D 音的其他和声配置都是全然没有说服力的:这个过渡稍显神秘,但又极具逻辑。这种迫使一个音、一个和声或一种节奏姿态释放出它的内在意味的内驱力早在贝多芬生涯起步时便已显现,但它

在最后的晚年时变得更为迫切。

492　　贝多芬对这一惯例——在再现部开始后转向下属——的处理同样具有独创性,而且更加令人叹为观止。呈示部的开头四小节先是用新的丰富织体被重新构思,这是对呈示部的另一部分的真正发展。随后旋律被移至左手,启动一个朝向下属的简单过渡,呈示部第5到8小节的音乐好似被移高了四度。① 当我们到达开始乐章唯一一个朝向遥远调性的转调,音乐的响度慢慢下降至很弱。因而,最复杂的和声处理并不在发展部而在再现部,虽然和声的运动缺乏任何驱动的感觉——这是一个主要的中心发展部一般具有的特征。在这页精美的音乐中,所有的和声行动被悬置起来。转向E大调的过渡是一个具有强烈抒情表现的片刻,但最终转回主调则更为异乎寻常:

――――――――――

①　呈示部的第9和第10小节已经包含下属和声的踪影,这也许给贝多芬提供了某种刺激,让他针对这里和接下去的音乐做出了激进的调整。不过,我认为无人可以宣称,主题材料对再现部中不同寻常的E大调转折(这是对下属方向转调的扩充)有暗示。

493

再一次，如同在发展部开始，听者必须运用自己的想象力去解释第 77 小节最后两个音的和声意义。这一次是两个三度（或十度），而不仅仅是八度叠置，但这里依然存在真正的歧义感，因为回到降 A 大调的转调在两只手之间并不完全同步。右手的第一个音 G♯，是我们听 E 大调期待中的音符，而左手的 E♯在 E 大调中也有可能的解释（例如，增加一个 C♯，就会494

使之成为一个很普通的和弦),但任何这样的解释都被规避。然而,右手的第二个音本位 G 似乎是在暗示将要到来的降 A 大调的属,而左手的本位 E 音却继续停留 E 大调上。直到下一小节开始的降 E 音,我们才意识到 E♯实际上是本位 F,本位 E 音是降 E 的倚音,而本位 G 音已经是回归中的主调的一部分。(本位 E 和本位 G 对 E 小调的任何暗示都因此前的 E♯而变得不可能。)和声的解释被悬置,直到我们听到降 E 音。可以说,这段音乐雪藏了一个奥秘,但这种说法对其非凡的低调谦逊而言并不公正。在此之后,*crescendo*[渐强]的指示和 78 小节的 *ritenente*[稍慢]标记出这一接合点的重要性,而第二主题现在被指示要 *espressivo*[富有表情],这在之前该主题演奏时从未出现。朝向 E 大调的转调强化并重新解释了其后的一切。

　　如前所见,贝多芬将自己最富创意的构思概念用于惯例性的结构元素转型(正统的朝向降 D 大调的移动被改为小调式——升 C 小调,随后几乎毫不引人注目地滑入 E 大调)。好像他并不是在发明新的效果,而是在发现已经暗藏在这些老式手法中的东西。事实上,降下中音(E 大调)在这里很清楚是被当作下属(降 D 或升 C)小调式的一个远亲,如莫扎特的做法。① (这一点实际上对于莫扎特、贝多芬和他们的同代人所理解的调性体系而言是一种基本共识:下属或降方向与小调式有紧密关联——甚至记谱都很直白地显露出这一事实,当我们从 C 大调转入 C 小调时,我们会在调号标记中加入降号)。将 E 大调用作降 D 大调的同名小调的奇异变种,这赋予这里的第二发展部以奇怪的表情性格;而属和声(降 E)的出现则标志着向大调式的回归,以及向主调的回归。贝多芬对他所继承的调性体系改变很少(如果有的话),但关于这一体系如何运作,他比任何同代人都具有更好的本能理解。

　　Op. 110 最令人吃惊的方面是贝多芬在终曲中对学院式对位最惯例性的元素——倒影、增值、减值——的戏剧性重新运作。但是,理解这种

　　① 参见(例如)墓地场景中的 E 大调二重唱的著名本位 C(《唐·乔瓦尼》第二幕),最终被解释为一个下属小和弦的组成部分。

重新构思,需要将其放在更大的语境中:他尝试将一首奏鸣曲的所有乐章
比他自己和任何其他人之前所为要更加彻底地整合在一起。① 为此,他
关注到音乐形式的诸多基本元素——主题、速度、大尺度和小尺度节奏、
长时段的和声关系以及外部的结构,而他所创造的不是一个戏剧性的情
节过程,而是一个纯音乐的类似物。每个乐章都是从前一乐章中成长出
来,从这一点便可看出他的意图。他并未像《钢琴奏鸣曲》Op. 101 或《大
提琴奏鸣曲》Op. 102 No. 1 和 No. 2 那样明确要求 *attacca*[不间断演奏]
(我们在此还可加入《E 大调奏鸣曲》Op. 109,它的第一乐章结束时,作曲
家指示踏板要一直保持不放直到 *Prestissimo*[极快]的下一乐章的开头)。
他无需这样做。谐谑曲和终曲的开头小节似乎是承接了前一乐章。第一
乐章的结尾,虽然非常美妙地收束了整个乐章,但却因其两个短小、轻柔
的和弦而带有犹豫、不完满的感觉,这让谐谑曲听上去像是一种直接的继
续。事实上,谐谑曲的主要主题的开始音正是其前的终止式的音符:

而谐谑曲的结尾本身又奏出下一乐章第一个和弦的属,这第一个和弦承

① 韦伯斯特[James Webster]令人信服地追踪到海顿早年在大型作品中获取更大整
合性的努力。在 18 世纪的最后 25 年中,我们看到各种尝试,希望要重新捕捉许多巴洛克组
曲中的主题统一性(应该承认,这种统一性比较表面)。但是,贝多芬在消除交响曲、奏鸣曲
和四重奏个别乐章的独立性方面要比他的先辈走得更远。

接了最后的 F 和弦：

大多数钢琴家都提到这些主题的相互联系，特别是可以在整个作品中见到赋格主题的形态。该主题的平行四度具有足够的特殊个性以唤起人们的注意：

而这些平行四度不可避免会让人回想起第一乐章的主要主题：

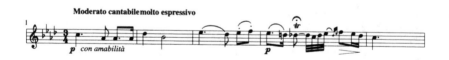

谐谑曲的第二主题也呈现出上升的平行四度：

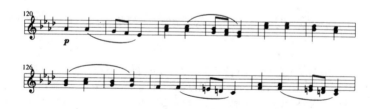

而且这个主题在终曲中甚至通过赋格的减值形成节奏上的回响：

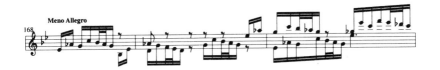

谐谑曲的三声中部将平行四度重新运作为一个下行的模式：

497

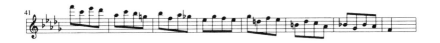

它在听觉上呈如下方式：

这里的音型非常奇特，因而可以理解贝多芬在形塑它的时候花费了很多心思：这个三声中部的手稿包含了多页的改写，而且在完成该奏鸣曲余下部分之后他又回过头再行修改。

仅仅强调这些四度的反复出现，并不能公正地说明贝多芬对整个奏鸣曲主题整合性的构思概念，而且这会使之显得固执而僵化。其实，每个乐章都有两类性格全然不同的动机在交替，这便预留了表现多样化和对比的空间余地。除了平行四度，还有一个音阶式的动机，它勾勒出一个六度（该作品的许多动机——包括赋格主题和第一乐章的主要主题——都共享这一轮廓）。这个音阶式主题第一次出现在开头的 Moderato［中板］中，在这里它被作为呈示部第二部分（在属调上）的主要元素，导向相对兴奋的高潮：

谐谑曲和终曲中的 *Arioso*［咏叙调］（Adagio ma non troppo［不过分的柔板］）的开始主题都使用了该动机的倒影：

498 　　主题中的不变因素导致了主题分析所引发的永恒问题：我们是否应该将 *Arioso dolente*［悲哀的咏叙调］的动机听成是谐谑曲的回归？我个人认为，对这种同一性的感知并没有什么重要性，而且它会干扰我们对这个柔板乐章的不同表现性格的感觉。这种关系具有某种理论上的吸引力：它显示出两个由同样的音高和相似的外形所构成的主题可以具有完全不同，甚至相互对立的表情价值。① 在这里，赋予该动机每个版本的不同节奏及其和声内涵决定着一切：在谐谑曲中，第1、2 和 4 小节的强拍都是协和和弦，甚至第 3 小节因为其沉着的重复，也给予节奏以欢快的韵律；在 *Arioso*［咏叙调］中，这个动机被重新安排，大多数强拍上的音符都是不协和音——降 D、降 B 以及降 A 都被安排成倚音，而倚音在整个 18 和 19 世纪的歌剧中都被作为悲哀的表现手段：在 *Arioso* 回归时（丧失力量，极度悲伤），这些倚音很明确被听作是抽泣：

　　① Deryck Cooke 在《音乐语言》（*The Language of Music*）一书中给出了这个柔板的主题，以显示小调式中从五级下降至导音的旋律线自然具有悲哀的表情。

这里的织体非常近似《降 B 大调四重奏》Op. 130 中 Cavatina[谣唱曲]乐章的中段,在那里第一小提琴的声部被标示为 *beklemmt*(压抑地),好像抒情的表现因眼泪而阻塞。

赋予 Op. 110 以个体性格特征的因素,不仅在于主题的重复出现(虽然这的确发挥着效力),而且更在于交替和对比模式的重复出现——音阶模式以及平行四度。在很大程度上,这种交替带有卡尔·达尔豪斯[Carl Dahlhaus]所谓的"亚主题性质"[subthematic]。在节奏的运作和空间安排之外,这种交替赋予 Op. 110 的音响以统一的性格,它的音响特质与其他任何晚期奏鸣曲都不一样。这种交替保证了动机形式的丰富性,避免了平行四度像下行三度支配《*Hammerklavier*》或那不勒斯和声弥漫于《热情》那样具有排他的唯一统治力。

Op. 110 的终曲一开始是宣叙调,像一个歌剧场景,这显示出这首作品的半标题情节性[semi-programmatic aspect];*Arioso dolente*[悲哀的咏叙调]的抽泣已经在此出现,它对所谓"Bebung"的运用十分出名(这是一种对击弦古钢琴[clavichord]上"颤抖"揉音的模仿,这本身又是模仿人声,表示悲哀)。对于贝多芬,咏叙调仍然代表着某种居于咏叹调和宣叙调之间的体裁,半抒情,半 *parlando*[说话]。然而,终曲的歌剧性格被赋格取消——Allegro ma non troppo[不过分的快板]接在 Adagio ma non troppo[不过分的柔板]之后。但是,咏叙调和赋格之间的所有不一致均被克服:Adagio[柔板]和 Allegro[快板]也许是不同的速度,但却具有几

乎相同的脉动[pulse]。每一种速度都来源于前一种速度,而我们从一种速度转向另一种速度时几乎没有改变。"柔板"的记谱是 12/16,"快板"是 6/8,而"柔板"的十六分音符就等于"快板"的八分音符。在谱面上,"快板"较"柔板"快一倍,其实真正的音符速度是一样的,几乎没有改变。然而,即便这种相等是节拍机式的强制(这并不是贝多芬风格的要求),"快板"听上去确乎比"柔板"快一倍,因为它每小节有两个强拍,而"柔板"有四个。当然,这两个段落都需要某种自由,尤其是"柔板"要求相同的伸缩,但是任何在连接口上的速度突然改变都违背贝多芬的构思。① 这一点在第一赋格之后"柔板"回复被充分展示出来:

500　这里,从八分音符转变到十六分音符标示着记谱的改变而不是音乐脉动的改变。我们甚至可从亲笔手稿中更清楚地看到这一点——贝多芬在此先是将记谱的改变放在更后面,他仍然在"快板"的速度中以八分音符记下 G 小和弦的琶音,并写上速度指示 *ritardando*[渐慢]。后来,

① 辛德勒宣称,贝多芬在《D 大调奏鸣曲》Op. 10 No. 3 中要求伟大的 Largo e mesto[悲伤的广板]乐章应有好几次速度变化。仅从表面意义上认可辛德勒所说的任何东西会很危险,但如果我们相信这个经常被引录的陈述,就必须深思接下去的话:贝多芬又说,仅仅只有资深鉴赏家[connoisseurs]才能够意识到这些变化。在 Op. 110 的终曲中,重要的是节奏脉动的同一性错觉,而不是节拍机式的同一性。

他改变了速度指示,以十六分音符写出琶音,并拿掉了 *ritardando* 的指示。将 *ritardando* 拿掉意味着,或是在这个地方发生突然的脉动改变,或是 Adagio ma non troppo[不过分的柔板]和 Allegro ma non troppo[不过分的快板]基本等同。我从未听到过做出第一个选择的演奏令人信服,而且第二次 *Arioso*[咏叙调]从赋格结尾处直接切入,这就要求一种节奏统一的感觉。"咏叙调"的速度等于赋格的速度,应更为自由和有表情,虽然 12/16 的重音强调使大尺度的节奏听上去比赋格的 6/8 要慢一倍。

　　这类速度关系在当时仍属于传统。[①] 贝多芬《第三钢琴协奏曲》的终曲在尾声中从 Allegro[快板]改变成 Presto[急板]:事实上,拍子仍保持不变,但尾声听上去快很多,因为每一小节的音符增加很多。在《C 小调钢琴奏鸣曲》Op. 111 中,Maestoso[庄严的]引子结尾时一个完全写出的颤音,三十二分音符,它直接导入 Allegro[快板]——记谱为十六分音符。大多数钢琴家——包括我自己——演奏 Maestoso 都太慢(它不是一个Adagio[柔板]),因此就不得不逐渐加速演奏颤音(在颤音的中间突然加速至 Allegro,应该排除在考虑之外)。舒伯特伟大的《C 大调交响曲》的一开始(手写稿在引子前标记了 *alla breve*[二二拍子],但这一标记没有出现在任何出版谱中)也暗示,接在 Andante con moto[稍快的行板]之后的 Allegro 应该基本上是同样的脉动;今天甚至有些演奏清楚地实现了这里的速度同一性。

　　如果我们理解,节拍机速度标示并不意味着必须教条般地僵化执行,那么贝多芬作品中的速度指示就不会有太多的问题。在一首歌曲的手写

　　① 贝多芬的速度和他所选择的节拍机指示所存在的问题,部分原因是由于他一直使用莫扎特式的速度观念直至生命结束,虽然他此时写作的音乐更难于演奏,也更难以用原先的标准速度进行聆听。《Hammerklavier》"声名狼藉"的♩=138 是一个完全正常的莫扎特快板。我们应该牢记《Hammerklavier》为何被标记为 138 的情形。这个标记是写在给里斯[Ries]的一封信中,此人正在给伦敦的英国版校正这首奏鸣曲的印刷清样。贝多芬请他将速度从 Allegro assai[足够的快板]改为 Allegro[快板],并加上 138 的节拍机速度标记。这说明,贝多芬实际上是将速度降至 138,很清楚此乐章的速度在原来的构想中就非常快,后来仅是做了微小的调整。

501　稿中，他曾写道，节拍机标记仅仅对于头几个小节有效，"因为感觉有其自己的速度，而这不可能通过这一数字完全表达出来。"①在《E 大调奏鸣曲》Op. 109 的 *Prestissimo*[极快的急板]中，贝多芬在一处写下了 *un poco espressivo*[稍带一点表情]，八个小节之后他特地写明 *a tempo*[回原速]。显然，对于晚年贝多芬（很可能对于早先的贝多芬也奏效），*espressivo*[有表情地]并不是精确地指示要有不同的速度，而是要放慢步伐，并带有某种自由。在《C 小调奏鸣曲》Op. 111 的开始乐章中，每处标有 *espressivo* 的部位都伴随 *rit.* 的指示（这是 *ritenuto*[稍慢]，一种突然的 *rubato*[弹性节奏]，不能与渐进性的 *ritardando*[渐慢]相混淆，它的写法不同，总是全部写出）。在 Op. 110 中，咏叙调的 Adagio ma non troppo[不过分的柔板]是赋格速度的一种富有表情的变种，它因为加倍的重音拍点和更为流动的织体而变成了 Allegro ma non troppo[不过分的快板]。

　　这种脉冲的相对统一的重要性，在 Op. 110 的终曲中变得非常关键，因为最后几页音乐中具有极其非凡的构思创新。该乐章的头一半——宣叙调、柔板和赋格——在其细节的写作上非常奇妙而独创，但它并没有以任何方式违反传统。宣叙调从 F 大调（谐谑曲结束于此调）转调至柔板的降 A 小调；赋格在降 A 大调中。柔板和赋格的搭配，以及调性布局都没有什么特别。然而，在 *Arioso*[咏叙调]回归时，音乐结构发生了转型。Adagio ma non troppo[不过分的柔板]突然降低半度重新出现，在 G 小调中，"精疲力竭、悲叹地"，如贝多芬的指示。这个调性关系没有先例，让听者直接感到具有象征性。下降半度，一切听上去都很扁平、沮丧，少有光彩：音乐真真切切地诱导出它所要表达的绝望。第一段"不过分的柔板"的旋律在第二段中被完全重复，没有重要的结构改变，但有诸多细节上的加工调整，如同一首巴洛克组曲中的 *double*[加花变奏复体]。不过，这些细小的调整实现了对精疲力竭和悲叹的戏剧性体现。乐句不断被打破，好似一个歌者因情感硬咽，只能非常困难地喘息低语。这个手法与莫扎

　　① 《塞耶的贝多芬生平》(*Thayer's Life of Beethoven*, ed. Elliot Forbes, Princeton, 1964)，第 687—688 页。

特《女人心》第一幕中的五重唱"Da scrivermi ogni giorno"[每天给我写信]的手法基本相似(但没有幽默或反讽)——在莫扎特歌剧中,情人们因眼泪汪汪无法喘息,只能断续唱出一个一个的音节。在第一首赋格的安宁之后,第一段柔板的悲叹被戏剧性地改变。激进的调性关系和旋律的戏剧性重铸营造出一个巨大的结构性不协和效果,它要求一种雕琢而壮观的解决。在这之后,赋格或降 A 大调的简单回归无法完成这个任务。

向第二首赋格的过渡强化了这个和声的张力,不断重复地、用切分节奏坚持一个 G 大三和弦,让人感到此处的形式正在瓦解。我们不知道这个固执的、掉拍的[off-beat]重复预示着什么。沉重的和弦都以 *una corda*[弱音踏板]演奏。长时间的 *crescendo*[渐强]以及持续踩下的"弱音踏板"形成了全新的音响,以前从未有过——一系列沉闷而压抑的砰砰声。贝多芬耳聋,他有时仅有断断续续的模糊听觉。他知道这段音乐在他的乐器上是什么声响吗?

一段琶音从低音部的最低音域升起,逐渐减弱,扫除了对一个单一和弦的坚持,随后第二首赋格从这个音响中脱胎而出:

502

贝多芬对赋格的掌握需要相当的意志力。他从未达到莫扎特在声部导向上的无与伦比的灵巧性，而他早年的对位练习暴露出令人吃惊的笨拙错误。也许正是这种困难刺激了他对赋格风格进行戏剧性的重新思考。在《Hammerklavier》中，终曲的引子包含一段约翰·塞巴斯蒂安·巴赫风格的模仿（见第436页），它被一段音乐陈述打断——只是没有歌词"Nicht diese Töne"[不要这个音调]！贝多芬孩童时代的作曲学习主要是关于对位的课程。在1800年代早期，他掌握了18世纪晚期音乐会赋格的技巧——显示在《"英雄"交响曲》、《弦乐四重奏》Op. 59 No. 3和Op. 95等作品中。在他的后期钢琴奏鸣曲中，他又提出新任务：赋予老式的对位形式以新的生命力。《Hammerklavier》赋格的巨型外貌是一种宣言。Op. 111的第一乐章将赋格与第一乐章奏鸣曲式予以综合。

503　　在Op. 110的终曲中，贝多芬重新构想了最传统、最学院式的赋格写作元素的重要意义：倒影、增值和减值。在第二段"咏叙调"中，贝多芬所想象的戏剧情境抵达了精疲力竭和绝望的最低点。原先的赋格主题勾勒了一个六度上行，现在则被重新安放——用该主题的下降倒影。暗含的隐喻不仅仅简单是智力的游戏：这个主题的新形态在张力和紧迫性上要弱许多。如果作为第一首赋格它会非常没有效果，令人沮丧，但在这里它部地延伸了其前段落所表露的精疲力竭感。音乐运动生命力的回归是一点一点逐渐完成（这是作曲家的明确指示：*poi a poi di nuovo vivente*[一点一点地重获生机]）。在前几个小节的*diminuendo*[渐弱]之后，贝多芬要求在随后的28个小节中继续使用弱踏板，而头24个小节中没有任何力度标示：

505

在头 16 个小节之后，生命力的逐渐回归由增值和减值完成。当音乐到达第 152—153 小节时，我们再次听到主题呈上升而不是下降的原来形式：它在高声部以慢一倍的方式、在低音部以快两倍的形式同时奏出。在第 160 小节，出现了一个跨越 7 个小节的 crescendo［渐强］，这暗示一个循序渐进的增强过程。突然——这个节点常引发一些误解——贝多芬将所

有的节奏记谱增快了一倍,但是却指示钢琴演奏得慢一些:Meno Allegro [比快板稍慢]。(金德尔曼[Kinderman]富有洞见地提醒人们注意,这里对主题进行了值得称道的压缩,这即是为何它让人如此强烈地回想起谐谑曲。①)像第一首赋格的 Allegro ma non troppo[不过分的快板]回到"咏叙调"的 Adagio ma non troppo[不过分的柔板]一样,Meno Allegro 不是速度的改变而是记谱的改变,而在这里对其的解释和演奏应该相当严格,以此这段音乐才能获得完整的意义,听上去显得自然。几小节之后,钢琴家被告知,再次加快进入原始的速度。

贝多芬在这里重新发明了传统。倒影、增值和减值在赋格写作中属于最传统的技巧:贝多芬赋予它们完全新颖的意味。将向上运动的主题倒置,使之成为精疲力竭的象征,这个意义被织体和力度所强化。将一半速率的主题进行转型,让其返回至原有的速度,这传达了一种重获生命力的经验,而在一开始非常轻柔的快两倍的减值代表着新生命的源泉。赋格的这些惯常元素获得了叙事内容,这在音乐史上是前所未闻的第一次。

于是,在"柔板"的虚弱和绝望之后,第二首赋格戏剧性地刻画了生命与能量的回归。不妨使用贝多芬时代的美学术语:"人为的"惯例被重新塑造成为"自然的"表现形式。抽象的形式转变为象征的符号。随着主题增值一点一点将音乐加速带入原来开始的速度,主题减值则变成了充满能量的伴奏音型。这给贝多芬的记谱带来了问题,因为他希望音乐要以原来开始的速度结束,但是他又希望自己的主题增值要通过加速来进入这一速度。"一点一点地重获生机"(*poi a poi di nuovo vivente*,或者是 *nach und nach auflebend*,如手抄稿中也这样标明)表明,贝多芬的意图是,生命能量要循序渐进地回归。要求更响地演奏并放掉弱音踏板,这些指示出现在很后面。为了以原来的记谱和原来的速度结束,贝多芬不得不将速度减半,并将记谱加快一倍,但这种改变仅仅是在谱面上,对于耳朵而言,减半和加快一倍其实相互抵消。当然,在这个节点上,速度是不

506

① "(与谐谑曲的)相似可以被清晰听到,部分原因是贝多芬以减值手法压缩了赋格主题,他削减了其三个上升四度的第二个。"见 William Kinderman,《贝多芬》(*Beethoven*, Berkeley,1995),第 229 页。

可能等于原来速度的一半的，因为"一点一点地重获生机"的指示已经发生效力达 32 个小节，所以非常微弱的加速是实现这一效果的最逻辑的手段。将演奏速度减慢一半的主题转型为回归其原来的速度，这一构想绝对是前无古人，而且对于记谱也绝非易事。本质的创新是，要非常逐渐地加快速度一倍，这几页乐谱中的每一个标记都肯定地表明，贝多芬绝不希望突然的改变："一点一点地重获生机"；"一点一点地放掉弱踏板"；"一点一点地再度更快"。所有这些指示都强调这样一个构想——不间断的过程。

Meno Allegro［比快板稍慢］并不代表节奏的改变，而是要求应严格注意节奏的关系，以此它的发生是作为连续性发展的一个部分。实际上，为了让连续性具有完整性，贝多芬在 Meno Allegro 之前几小节就开启了一种新的节奏，让这个新的节奏型渐入其中。从第 161 小节开始，右手的减值开始将动机分裂为片断（虽然这在之前已有暗示），并在上拍的八分音符上启动它的每一个分句。到第 161 小节结尾，就好像右手的小节线被移位，比左手提前了一个八分音符。这使得第 168 小节中的动机的新形式听上去好像开始于一个下拍：

在第 170 小节，小节线确实肯定了对这个动机形态的解释。不同声部间的非同步关系，以及重回平衡的复归，统领着逐渐加速过程中的不规则性。这是一个交错重音［cross accent］的美妙而精微的例证，它需要一种不间断的流动感来传达新的生命感——这是贝多芬在这段非凡乐谱中的构思原则。不妨回忆一下，Adagio ma non troppo［不过分的柔板］无缝滑入 Allegro ma non troppo［不过分的快板］，而后又无缝导回，我们就会看到，第三乐章（末乐章）的戏剧展开的节奏是一种连续的脉动，在最后一页音乐中达到神醉心迷的欢欣。

507

需要从远点透视来看待从绝望到欢欣的运动。也许在此应该回

想一下第一乐章的最开头。第一个版本的标记是 *Avec amabilita*[轻柔地]；手写稿上是 *con amabilita*[轻柔地]，而且用德语 *sanft*[温柔的]一词来解释。轻柔、温和、可爱、和蔼——所有这些结合在一起才是这里的意思。多年来，我们已经习惯于英雄的贝多芬，悲剧性的作曲家，以及超验的形象。有时，我们会碰到粗犷幽默的贝多芬，他的野性想象力让他的同代人想到让·保罗·里希特[Jean Paul Richter]的小说。我们往往忘记抒情的贝多芬——不是《第九交响曲》的柔板或许多钢琴奏鸣曲赞美诗式的慢乐章中的伟大抒情，而是在他作品中时常流露出的极其甘美而又从不张扬的简单乐句。《C 大调大提琴奏鸣曲》Op. 102 的 Adagio[柔板]中返回开头 Andante[行板]的过渡可以作为某种提醒：

　　这几个小节的表情标记是 *teneramente*[温柔地]，可以做一番分析，它们衍生自该乐章的开头，并预示了行板的回归。但是，它们的存在主要

就是为了自身，而且绝无野心企及超验。①

　　大多数创新者都试图忘记或拒绝过去，即便他们对早先样板的依赖程度比他们自己及其门徒愿意相信的要大。没有哪位作曲家比贝多芬更有创新性，他剧烈地改变了其最早作品之后两个世纪的音乐的本质和性格，但他与肖邦、舒曼、李斯特、威尔第、瓦格纳、勋伯格、巴托克和斯特拉文斯基相比，就改变所继承的风格的基本原则这一点而论，贝多芬却比上述这些人保守——甚至可能比海顿还保守。这看上去像是一个悖论，但事实上却直白地说明了他的独创性何在：他全面继承了18世纪的传统。他一直使用一个主题内的性格对比（例如，可看《Hammerklavier》的头八个小节），而他同时代的大多数人已对这一手法不感兴趣。他坚持属的根本性力量：即便他在奏鸣曲式中使用中音音级，他也总是用一个强有力的属的引入来建立中音音级，并对其进行充分的准备；而比他年轻的同代人则喜好半音性的调性切换[shifts]。直到他的生命终结，他都保持着属与下属的古典平衡，而这一点对其身后的几代人是无关宏旨的，因而19世纪的理论家中也几乎无人过问——他们也忘记了这件事。贝多芬从未抛弃最后长时间的主调段落，从未离弃对最后解决的坚持。他最伟大的创新——如何评价都不嫌过高——在于对古典风格的前所未闻的扩展。他比任何作曲家都更理解当时的调性语言中的潜能，而他知道如何去开掘这种语言以扩大表现的可能性。这即是为何对其进行归类总会有问题：那些与他同时生活的人会将他与海顿和莫扎特放在一起，即便他们认为贝多芬破坏和颠覆了伟大的传统。随后的批评家会认为贝多芬是一个新时代的开始。我们不妨选择下列的段落（选自《D大调钢琴奏鸣曲》Op. 10 No. 3 的开头）作为一个隐喻，来领会他创造性天才的本质：

　　① 有意思的是，这首《大提琴奏鸣曲》与写于同时的《A大调钢琴奏鸣曲》Op. 101 在结构上相平行。两首作品的开始都是 6/8 拍的抒情乐章，速度相似（Andante[行板]与 Allegretto[小快板]）；随后不间断地[attacca]接续一个以附点节奏写成的充满活力的进行曲。此外，两首作品都有一个非常慢的乐章，运用装饰性的阿拉伯式镶嵌音型，随后跟随第一乐章的片断性回归，以一个颤音直接导入 2/4 拍的辉煌 Allegro[快板]，风格上非常欢快而幽默。整个布局是一次循环形式的试验，贝多芬显然决定要再做尝试。

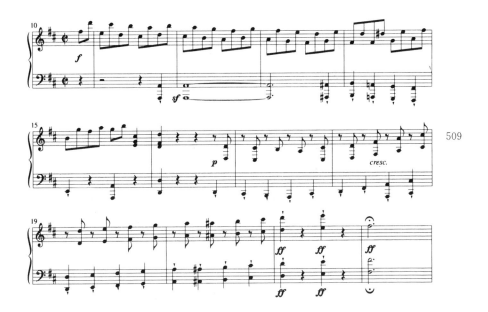

509

在这首 1798 年的作品中,贝多芬写了一个乐句,它要求一个在他的钢琴键盘上不存在的低音 E,随后的另一个乐句中又要求一个在他那个时候的乐器中也不存在的高音升 F。即使演奏中没有两个音符,这里的音乐也非常清楚地暗示它们,以至于我们觉得听到了它们,或至少我们会想象它们存在。(贝多芬曾计划重新改写他早先的钢琴作品,增加一些现已有可能的音符。而且他确实重写了《第三钢琴协奏曲》,原先是为较小的键盘音域所作。)当我们按照乐谱演奏这段音乐时,或许会经验一种因受挫生发的戏剧性效果。贝多芬在和声、乐句结构、大型曲体——甚至在情感表现方面——上的创新类似他冲破键盘音域极限的努力。他没有摧毁所继承的遗产。他继续在使用自孩童起就习得的惯例常规,即便他将它们扩展至无法识别的地步——因为他知道这些惯例的真正意味是什么,他理解这些惯例能够释放出多么大的能量,它们包含着多么丰富的表现力。贝多芬的世界不再是海顿和莫扎特的世界,但如果我们没有看出他们的思维在多大程度上被保留在贝多芬的思维中,他做了多么大的努力来保留他们的自如和优雅,我们就误解了他的成就。就最后一点而论,他的成功必然是不完全的,但这种成功依然令人起敬。

贝多芬的音乐中有很多东西看似与 18 世纪风格不相容，以至于我们很难把握，他最宏大的工程中有多少其实是 18 世纪晚期理想的综合。例如，在当时，结束变奏曲有好几种传统的方式。一个最终的赋格是一种可能。一个柔板变奏接一个辉煌的快板是另一种可能。一个小调式的变奏后面跟随回归大调的做法又是另一种惯例。还可以用一个自由的幻想曲来做结束。最后，作曲家还可以在乐曲结束时将原始主题召回。在《"英雄"钢琴变奏曲》和《迪亚贝利变奏曲》中，贝多芬决定运用所有这些方案。在《迪亚贝利变奏曲》中，他甚至用了三个小调变奏，包括一个回忆巴赫的《哥德堡变奏曲》的速度很慢的变奏，一个亨德尔风格的宏伟而辉煌的赋格（带一个炫技性的尾声），以及一个主题元素的自由发展，为此，展现在我们面前的是前一个世纪的变奏曲历史的综合。在以里程碑性质的手法处理过迪亚贝利的浅薄圆舞曲主题之后，他不能将其再度召回，因此他将其转型为一个小步舞曲，唤出一个已经消失的优雅的宫廷世界。它显然是对舞曲回归的替代。简言之，最后五个变奏是对变奏曲式惯例的长时间风格演进的体现，类似《Hammerklavier》中赋格的引子追索了对位的历史——从简单的模仿，经过巴赫的风格，直到贝多芬时代的新要求。

应该强调结尾的小步舞曲在品格上的谦和（贝多芬的指示是"不要拖拉"[non tirarsi dietro]），它的精美圆熟，它的隽永典雅，以及它对崇高的最终拒绝——一言以蔽之，它的 amabilità[亲切可爱]。全曲的尾声在一些包含最雅致的金缕银丝音响之后，不是以 pianissimo[极弱]结束，而是以一个弱拍上的突然而骇人的 forte[强]音收尾——贯穿整首作品喜剧精神的提示。这首小步舞曲像《F 大调弦乐四重奏》Op. 135 或《第八交响曲》一样，属于贝多芬那些有时被冠以"新古典"的晚期作品之列。它们令人回想起 18 世纪维也纳风格的轻盈和清晰，绝无通常与贝多芬相关联的暴力或"恐怖"[terribilitd]。这些作品中无一属于模仿曲[pastiche]，如莫扎特《安魂曲》中的伟大的亨德尔式赋格或《魔笛》中的众赞歌前奏曲。18 世纪的小步舞曲没有哪一首听上去像《迪亚贝利变奏曲》的最后变奏，但它的功能却清清楚楚是要唤起过去。Op. 135 中没有那个乐句可以在

1800 之前被构想出来。如果这些作品为过去招魂,那么被招回的是仍具有生命的过去。

　　在 1800 年代初,维也纳的音乐生活比其他任何欧洲都城都更为丰富,这倒不是因为公众音乐会,而是有很多小型的、半私人性的演出在富裕的中产阶级家庭和贵族的府邸中举行。贝多芬的室内乐作品——奏鸣曲、四重奏和三重奏——在某种程度上颠覆了这种音乐生活的性格,即便它们也利用和开掘了这种性格。在他的有生之年,虽然钢琴奏鸣曲几乎从未在维也纳的公众面前演奏过,而是仅在私人或半私人的聚会中表演,但许多这些作品——如《华尔斯坦》、《热情》、《Hammerklavier》以及其他——都指向公众场合。在他去世之后,主要是他的而不是海顿和莫扎特的器乐作品变成了严肃的公众音乐会的主要曲目,与新生代的浪漫派炫技性作品形成竞争。

　　所谓的"新古典"作品显露出,贝多芬效忠于自己的音乐语言长于斯、成于斯的文化,这并不仅简单是因为这些作品也许主要是为半私人的表演所作。它们所具有的都市性的老练圆熟[urbanity]表达了某种社会的理想,在其中他的音乐得以生存,尽管他的许多作品粗暴地违背了这一社会的得体礼节,并因此常常引发音乐争议。这种社交性风格的大师杰作也许是《降 B 大调四重奏》Op. 130 的第三乐章,Andante con moto ma non troppo[稍快但不过分的行板],一个降 D 大调的抒情性谐谑曲,具有无与伦比的魅力和雄辩力(表情指示是 *poco scherzoso*[稍带谐谑性])。它也许看上去是某种怀旧,令人联想起莫扎特和海顿,但其实它是一个现代而老道的成果,完全可与贝多芬最英雄性的创造比肩媲美。如同《迪亚贝利》的小步舞曲-终曲,它也以一个令人惊讶的弱拍上的 *forte*[强]音做幽默性的结束。这一乐章中绝对优雅的瞬间是传统的、我们太熟悉的向下属的转调,一直延迟到尾声开始时才出现。在此,张力的减低和该惯例中固有的抒情性将音乐的运动停下来,造成了一种短暂而奇异的静态瞬间。终止性的颤音因一个暂停而被打断,音乐的运动以小提琴上的一个长音阶重又开始,*non troppo presto*[不过分的急板]——在其中所有外在的炫技都被清除,它继续延长了静态的感觉:

511

这个亲切、欢欣和优雅的片刻是贝多芬美学的本质方面，一如他的怪异幽默和他的悲剧视野，均属于真正的贝多芬。在这里，一位老人对一种旧有惯例进行了激进的重新诠释，其中所蕴含的秋天般的惋惜是对一种文化的回忆，这种文化主要而且总是存活在想象中。正如《"英雄"交响曲》体现出一种政治的和公众的憧憬，这阙四重奏乐章则是一种私密而文雅的

社会的音乐意象——这种社会即便存在也仅仅是某种理想的不完美实现。然而,完美的理想文化却暗含在贝多芬所继承并使之个人化了的音乐语言中。

卷　八

尾　语

总体而言，看上去奏鸣曲似乎已经消耗殆尽。应该如此，因为我们不能几百年中都重复同样的形式。

——罗伯特·舒曼

这些伟大的创新者才是真正的古典作家，他们构成几乎从不中断的继承和接续。古典作家的模仿者——在他们最美妙的时候——仅仅给予我们一种博学和趣味的快乐，价值不大。

——马塞尔·普鲁斯特[Marcel Proust]
《古典主义与浪漫主义》[*Classicisme et Romantisme*]

尾语

罗伯特·舒曼向贝多芬的致敬之作《C大调幻想曲》Op. 17 是纪念古典风格死亡的墓碑。贝多芬声乐套曲《致远方的爱人》最后一首歌曲的开头（歌词是"我的爱，牢记这些我所唱的歌"）

很清楚被引录在舒曼这首作品第一乐章的最末尾：

而且也在整个乐章中通篇被暗示，①如下列乐句：

① 《幻想曲》的箴言——在乐曲开头引录的施莱格尔的四行诗句——告诉我们，整个作品中有一个隐藏的音调秘密地流动其中。后被删除的每个乐章的题目也暗示了向贝多芬的致敬："废墟—凯旋门—闪烁的皇冠"。

然而，舒曼的《幻想曲》不论结构还是细节的所有重要方面完全是非古典式的：甚至出现贝多芬的旋律这件事本身就是非古典的——它对外在于作品的个人性的、完全属于私人的意义指涉（贝多芬乐句的歌词对于舒曼显然有个人传记意味）。完全非古典的做法还有另一点：直到最后的片刻，主要主题材料确定的基本形式才得以呈现。

514

最重要的是，这一片刻是唯一稳定的片刻；该乐章最后一页中对贝多芬的完整引录是乐曲中第一次出现根音位置的 C 大调主和弦。换言之，与所有的古典作品不同，舒曼的《幻想曲》既不是从一个稳定点出发，也没有抵达稳定——直到最后可能的一刻。（对于舒曼，这也可能是一个本能性的程序；从严格意义上说，在最后对完整的秘密"警言"乐思作完整引录之前几小节，确实出现了一个根音位置的主和弦，但它听上去不像是一个主，而是作为一个下属的属，并且针对比例和效果而论几乎不起任何作用。）尽管该乐章中有主题的再现，但因此直到最后才有和声上的解决。长时间的对称性再现部的大部分甚至偏离在外，不在 C 大调中，而是在降 E 大调中，舒曼对古典奏鸣曲中长时间的稳定主调段落没有兴趣。

同样，乐曲开头的不稳定性取消了古典的法定的封闭性框架。舒曼开始几小节中的亢奋在一首古典作品中是找不到的：

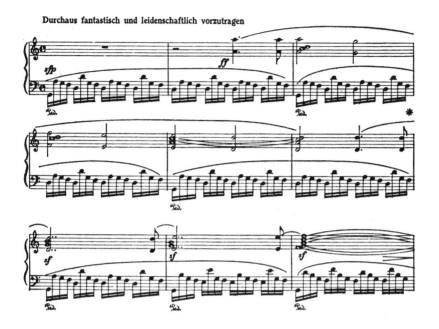

而它的情感骚动通过伴奏(是其之上主题的无定形版本)表达出来。在实际演奏中,甚至很难清晰地确定这个伴奏的节奏,而且没有理由认为舒曼会期待一种清晰确定的节奏。古典风格的确定性节奏框架被拒绝,取而代之的是一种更为开放的音响,从中主题逐渐地构造出一种形态。这个形态确乎暗示某种方向,但不是朝向古典的属,而是下属 F 大调——音乐运动的确走向 F。古典的模式——提升张力至乐曲中央处——因此被摧毁。确实,很难想象这样一种古典形式会从这样的暴力性开头启动。1830 年代的大多数浪漫派作品在乐曲开始以后都暗示一种张力的降低,而随后的张力起伏则规避了古典的戏剧形式的清晰轮廓。

515

在和声和节奏中,以及在形式的轮廓上,都发生了向巴洛克原则的回归。这首《幻想曲》的第一乐章有一个主小调中的很长的中段,速度也较慢,这使它的外形更接近于巴洛克式的三段体形式——返始咏叹调,而不是古典时期的任何开头乐章。《幻想曲》的第二乐章展示了类似的形式,对附点节奏的运用同样也是从不间断、咬紧不放——18 世纪后半几乎完全不用这种节奏,而它仅是在舒伯特和罗西尼的后古典风格作品中才重

又出现。与巴洛克的同质节奏织体相仿,第一代浪漫派的节奏形式不是句法性的[syntactical](即,它们不是依赖于平衡与秩序),而是在效果上倾向于累积性[cumulative]。舒曼曾写道,他的音乐(以及肖邦、门德尔松和希勒[Hiller]的音乐)更为靠近巴赫的音乐而不是莫扎特的音乐,这种说法仅仅是用文字记下了确凿的真实。浪漫派作品的驱动能量不再是对极性的不协和与清晰表述的[articulated]的节奏,而是我们熟知的巴洛克式模进,而且其结构不再是综合性的[synthetic]而是累加性的[additive]。舒曼的音乐尤其呈现出一系列浪潮式的布局(肖邦仍然保留了一些古典的清晰性),而且乐曲的高潮通常推迟,出现在力竭之前的片刻。

浪漫风格并不是一个背反的运动,尽管有巴赫的伟大影响。这位最伟大的巴洛克人物的"复兴"并不是风格变迁的原因而是其征兆;例如,舒伯特的同质性节奏结构就与巴赫无关。浪漫派作曲家在统一的织体之上强加了一种源自古典音乐后期的僵硬的乐句周期性:这种固定的八小节乐句的非常缓慢的拍子,给予浪漫派的音乐以一种比古典风格减慢许多的基本运动,同时又保留着对称性旋律的理想。不妨可以说,浪漫派风格的典型形式是古诺的《圣母马利亚》:即一种巴洛克的和声与节奏运动(在这里是巴赫《平均律键盘曲集》第一册中的 C 大调前奏曲),其上安置一支后古典式的旋律。

随着风格的变化,调性语言本身也在发生变化。肖邦、李斯特与施波尔的半音性仅仅是这种变化的表层体现。舒曼的音乐并不是特别富于半音性,但在他的作品中也存在一种调性关系的歧义性,这在 1775 年到 1825 年的半个世纪中是没有先例的。《大卫同盟舞曲》的开头乐曲从 G 大调到 E 小调的转换如此迅速和频繁,以至于摧毁了任何调中心的清晰感觉。《克莱斯勒偶记》像那些伟大的歌曲套曲一样,也是围绕一组相关调性写成,这些调性中没有哪一个比另一个让人感觉更重要。这种缺乏中心参照的感觉如同肖邦的半音性,来自主-属对极的弱化。贝多芬的音乐中也有某些乐句——尤其在《迪亚贝利变奏曲》和晚期四重奏中,其所展示的半音性在激进程度上堪比任何音乐(除了杰苏阿尔多[Gesual-do]),但是它们均暗示着一个稳固的自然音结构作为背景。在肖邦手中,

正是背景本身也在进行半音性的变化。在这种风尚中,甚至古典的和声双关语——两个不同的和声语境的暴力性熔接——也不再可能,因为和声的语境已不再具有足够的清晰性来做出明确区别。

很容易看清这种新风格的来源——如果不要将来源理解为原因,而是理解为来自过去的灵感启发(通过自由的选择)。它们主要是巴赫与罗西尼,以及一批或大或小的来自古典后期的人物:胡梅尔、菲尔德、凯鲁比尼、韦伯、帕格尼尼及其他人。克莱门蒂,一个更早一代的人物,因他发展了松散的、基本具有旋律性质的音乐结构而具有某种影响力;而且由于他在键盘教学上的重要性,他传承了一部分斯卡拉蒂的遗产。海顿几乎被完全忽略,莫扎特得到尊崇但遭到误解,对贝多芬的敬仰(至少对于他去世后的一代人而言)仅仅产生了有害无益的影响,只是几乎没有例外地产生了最无生命力的、最学究气的形式模仿,既无法让人理解,也无法让人接受。

一种老风格的消失也许比一种新风格的诞生还要神秘。它遭到抛弃是因为逻辑上被穷尽了潜能、被写完了吗? 新的一代的需要和理想是否迫使旧的体系退至后景? 或者,仅仅是因为创新的欲望,所以我们必须隔20年就必须重演风尚改变的陈旧的历史机制? 舒伯特这个人物站在我们面前,警告我们不要陷入一般性概括的陷阱。

舒伯特在最后岁月的一批作品中出人意料地回归到更为彻底的古典精神,但除此之外,他一方面是新型浪漫风格最重要的开创者,另一方面也是后古典作曲家最伟大的例证。在一开始尝试性的试验之后,他大多数的歌曲已基于几乎全新的原则;它们仅仅是在否定意义上与过去的 *Lieder*[艺术歌曲]有关联:它们湮灭了之前的所有同类。戏剧对立和解决的古典观念被全然取代:戏剧的运动是简单而连续性的。在那些具有强烈对比的不同凡响的歌曲中,对比却不再是能量的源泉;相反,如在《冬之旅》的"邮车"[Die Post]中,对比的段落带来的仅仅是能量的减弱,它不是张力的解决,而仅仅是在最后高潮之前的撤回。这首舒伯特歌曲中持续不变、反古典的织体反映出它的情感视域的单一性。

如同其他浪漫作曲家大多数最优秀的作品,舒伯特的歌曲效果在

很大程度上是累积性的[cumulative]而不是句法性的[syntactical]。极端的例子是《冬之旅》中的"手摇风琴师"[Der Leiermann]，其中有些后来的乐句里出现了些许强度的增加，但这首作品中令人心碎的效果很大程度上依赖于彻头彻尾的重复，以及依赖于——而这仅仅是同样原则的一种加强——该曲是一部很长的歌曲套曲的最后一首。如果这是一个极端的例证，那么一首甚至很早的歌曲如"纺车旁的格丽卿"[Gretchen am Spinnrade]，它获得表情分量的途径也是通过类似的积累性技巧。舒伯特的节奏以古典标准看是不够灵活的，但很显然这些标准不再适用，因而无关紧要。

　　另一方面，在大多数室内乐和交响作品中，舒伯特是以晚期的、组织松散的后古典风格在写作，其中旋律的流动比戏剧结构具有更本质的重要性。这是一种退化的风格，如果仅是作为一种风格来评判：组织的松散阻碍了戏剧的简洁，部分与整体的紧密对应，以及随之而来的古典风格中的丰富引喻。在这里，可以说古典的标准还是适用的，尽管严格地以这些标准评判就会贬低许多作品——它们虽然有诸多不足，但也具有自己的优势，而组织更有效的音乐却很难获得这些优势。

　　不幸的是，古典的标准在最终的分析中不能被抛在一边，因为舒伯特是一个仿古典的[classicizing]作曲家，像胡梅尔、韦伯和年轻的贝多芬一样：即舒伯特一直选用特定的古典作品来作为范本模型，因而在模仿这些作品时是承认其中标准的。有时，与范本模型的主题关系如此公开，我们觉得作曲家似乎旨在刻意的影射。舒伯特《降B大调第五交响曲》将莫扎特《G小调交响曲》的第三和第四乐章结合了起来：

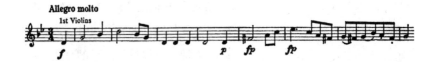

以至于我们可以在其轮廓中听到过去的回响。更让人不安的是晚期的《B小调小提琴与钢琴引子与回旋曲》和贝多芬《"克鲁采"奏鸣曲》第一乐

章的关系:在此,所借用的音乐被降格,所有的戏剧性细节都变得小气甚至只是装饰。

舒伯特不是第一个也不是最后一个在写作时心怀先在范本的作曲家。比如贝多芬也参照过去,但在这种参照变得不是那么直接而较为隐晦时,他已经比舒伯特年长。勃拉姆斯和斯特拉文斯基——仅举两个作曲家,直到年纪很大时仍继续在模仿先在范本。但是,舒伯特的模仿常常比原作更为胆小、更少困扰。正因如此,他的诸多大型形式的结构都比较机械,这与他所模仿的原作完全背离。舒伯特将这些原作范本用作模子,几乎完全不顾及倒入其中的材料。当然,也就是这种后古典的实践最终造成了如十四行诗一般的固定模式的"奏鸣曲"观念。

从晚期的《A 大调钢琴奏鸣曲》中可以最清楚地看出舒伯特依赖古典范本的性质——它基于贝多芬《G 大调钢琴奏鸣曲》Op. 31 No. 1 的回旋性终曲。这两个乐章的主题完全不相像,但它们的回旋曲性格却被清晰表达出来:

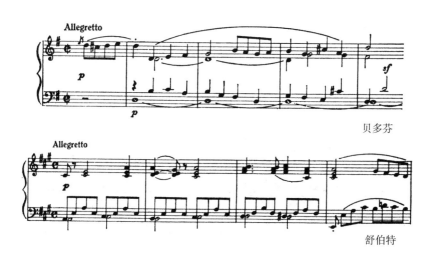

贝多芬

舒伯特

这里的借用无关主题形态,而是有关严格的形式结构。整个过程从主题开始演奏即已启动:两首作品中,主题立即被再次演奏,左手旋律,右手出现新的三连音节奏:

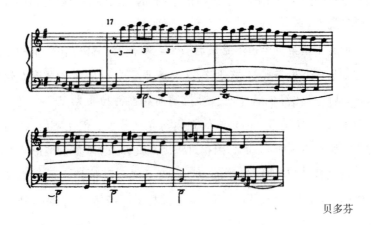

贝多芬

舒伯特

这个新的三连音运动在第二主题中继续，随后在主题回归时被转移至左手：

贝多芬

舒伯特

发展部开始,极富对位性,性格狂暴,而且两者大多时间都在小调中。主
题的第二次回归时,伴奏被减缩为纯粹的脉动,和声也被减至完全不动的
停顿点:

贝多芬

520

舒伯特

舒伯特在这里最魔幻的效果,是将这个回归放在下中音调中,而不是主调
中,这在贝多芬的回旋曲中没有对应物。然而,舒伯特的尾声再一次屈从
于范本;没有哪里比这儿更强烈地让人感到原有范本的在场。贝多芬放
慢了自己的主题,将其打碎为片断,回到原速,再次减慢,用长时间的暂停
分离这些片断,最后以一个辉煌和延展的 Presto[急板]收束整个段落。

舒伯特亦步亦趋地照瓢画葫，但也增加了他自己的创意——主要是最后一句，它像是他自己第一乐章开始乐句的一个映射回响，这是一个非凡的意念。

最值得一提的是，在这个极为靠近的模仿中却毫无局促之感：舒伯特在贝多芬所创造的形式中活动自如。但是，他对原作中的紧凑结构进行松绑，并将其韧带无情地拉长。舒伯特的乐章比贝多芬长很多，虽然两者开头的主题的长度完全相等。这意味着在舒伯特这里部分与整体之间的对应关系被改变了许多，而且这也解释了他的大型乐章为何总是显得很长，因为它们所采用的形式原先是为较为短小的乐曲所设。当这些形式被如此延伸，自然会生发出某些令人兴奋的东西，而这甚至是舒伯特音乐毫无强迫感的旋律流动的一个条件。必须补充一句，在这首《A 大调奏鸣曲》终曲中，舒伯特无疑创造了一个比原先的范本更伟大的作品。

这种对形式的松绑是后古典风格的典型特征，它促发了舒伯特的长时段模进构思概念（尤其在发展部中），而这种构思概念只是部分地基于贝多芬的实践。这种手法会精确重复发展部的某个整段，仅仅是在音程上移高或移低（几乎总是移高，以提高张力），如此便有可能将发展部构思为如呈示部和再现部那样的对称性形式。① 这是奏鸣曲彻底体系化的最后阶段之一，而且模进在 19 世纪交响作曲家手中所遭到的滥用可以说无以复加，对于这些作曲家它几乎变成了作曲的替代物。然而，松绑的形式使舒伯特可以沉溺于音响的游戏，其程度之甚连《魔笛》中的莫扎特也望尘莫及。这些效果如此悦耳美妙，几乎令人不可自拔，而在舒伯特大量为一架钢琴所作的四手联弹曲中最为可观。

舒伯特在生命末尾时以《G 大调弦乐四重奏》、《C 大调交响曲》和《C 大调弦乐五重奏》回归了古典的原则，其方式之惊人堪与贝多芬相比，如果说在彻底性上不如贝多芬。《G 大调弦乐四重奏》以大调和小调的简单对立开始，而整个第一乐章都从这个材料的能量中迸发出来：

① 这种大尺度的模进运用显示出，总的来说，模进已经成为了主要的生命力脉动。

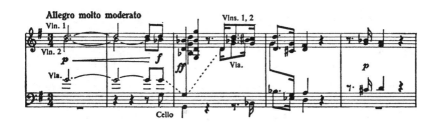

这里不是通常的舒伯特式的大小调色彩处理,完全没有悲怆的感觉。值得一提的是古典信念的重生——最简单的调性关系自身就可以是音乐的主旨内容。对这些关系的探究比贝多芬更为松散,但本质上没有什么不同。总体上也许更为成功的《C大调弦乐五重奏》,仅仅是在表面上似乎更复杂。然而,《C大调交响曲》一开始是一个真正的浪漫派的引子,一个完整的圆满曲调,但是快板中的古典节奏掌控赋予该乐章以远比任何其他的舒伯特交响作品更为凝练的内涵(远远比《"未完成"交响曲》凝练,《C大调交响曲》没有效仿它的材料丰富性)。重音的移位,从

到

是贝多芬节奏手段的完美再造。在所有这些作品中,音乐技巧比贝多芬的更为从容——其从容的程度甚至超过了莫扎特最放松的时候,但是古典形式不再是从外部强加,而是由材料本身所暗示。

　　我们称之为古典风格的表现手段的综合,在被抛弃时并没有耗尽潜能,但服从于它的训导不再是易事一桩。要理解19世纪的音乐语言,贝

522

多芬和其后一代人的风格断裂是一个不可避免的假设。然而，将舒伯特放入任何一个范畴都很难——浪漫派，后古典派，或古典派——因为他矗立在那里，一方面作为一个例证——抵抗将历史材料归入最必要的一般性概括；另一方面又是一种提醒——风格史的构成基础是不可化约的个人性事实。

当一种风格不再是自然的表现方式时，它作为过去的延长会获得某种新的生命——一种处于阴影中的虽死犹生。我们想象自己能够通过艺术来复兴过去，可以继续在过去的惯例中运行来使过去长存。要企及这种复兴历史的错觉，必须阻止这种风格再次真地具有活态生命。惯例必须就是惯例，形式必须丧失其原来的意义，以此才能担负新的责任——召唤过去。这种固化[ossification]过程是赢得尊敬体面的保证。古典风格本来并没有带来这种保证：《唐·乔瓦尼》和《英雄》原是惹人非议的，那些"伦敦"交响曲其实相当粗鲁无礼。但是正像莫扎特中的亨德尔式赋格是用来匹配神圣礼仪的高度严肃性，门德尔松和舒曼的交响曲与室内乐中的奏鸣曲式也是出于得体[decorum]和尊敬的篇什。在这些作品中（今天很遗憾已经不再受人欢迎），对过去的召唤其实是碰巧偶然：它们原来的意图是企及所模仿风格的崇高声望。然而，勃拉姆斯的音乐中却充盈着对往昔一去不复返的感觉，心怀惋惜而又避免极端，情愫暧昧但并无反讽[irony]。这种怅然若失的感觉极为深刻，它给予勃拉姆斯的作品以其他任何古典传统的模仿者都未企及的强烈感染力：可以说他的音乐总在公开表明这个遗憾——他生得太晚了。对于其他人，古典传统得到具有原创性的运用只能通过反讽——例如马勒的反讽，他以同样的嘲讽心态来使用奏鸣曲式和那些陈腐舞曲小调的残羹剩渣。古典风格的真正后继者，不是那些维护其传统的保持者，而是那些人物——从肖邦到德彪西，他们在逐渐改变并最终摧毁使古典风格的创造成为可能的音乐语言时，保存了古典风格的自由。

人名与作品索引

（海顿、莫扎特、贝多芬除涉及特定作品，其他处未作索引）

图书在版编目(CIP)数据

古典风格:海顿、莫扎特、贝多芬(修订版)/(美)罗森著;杨燕迪译. -修订本
-上海:华东师范大学出版社,2016.1
(六点音乐译丛)
ISBN 978-7-5675-4354-6

Ⅰ.①古… Ⅱ.①罗… ②杨… Ⅲ.①古典音乐—音乐评论—西方国家
Ⅳ.①J609.5

中国版本图书馆 CIP 数据核字(2015)第 283774 号

华东师范大学出版社六点分社
企划人 倪为国

THE CLASSICAL STYLE:Haydn,Mozart,Beethoven
By Charles Rosen
Copyright © 1997,1972,1971 by Charles Rosen
Published by arrangement with W. W. Norton & Company,Inc. through Bardon -Chinese Media
Agency
Simplified Chinese Translation Copyright © 2014 by East China Normal University Press Ltd.
ALL RIGHTS RESERVED.
上海市版权局著作权合同登记 图字:09-2009-490号

六点音乐译丛
古典风格:海顿、莫扎特、贝多芬(修订版)

著　　者　(美)查尔斯·罗森
译　　者　杨燕迪
责任编辑　倪为国　何　花
封面设计　姚　荣

出版发行　华东师范大学出版社
社　　址　上海市中山北路 3663 号　邮编　200062
网　　址　www. ecnupress. com. cn
电　　话　021-60821666　行政传真　021-62572105
客服电话　021-62865537
门市(邮购)电话　021-62869887
地　　址　上海市中山北路 3663 号华东师范大学校内先锋路口
网　　店　http://hdsdcbs. tmall. com

印　刷　者　上海景条印刷有限公司
开　　本　787×1092　1/16
插　　页　5
印　　张　44.5
字　　数　430 千字
版　　次　2016 年 1 月第 2 版
印　　次　2025 年 4 月第 7 次
书　　号　ISBN 978-7-5675-4354-6/J·264
定　　价　138.00 元

出 版 人　王　焰

(如发现本版图书有印订质量问题,请寄回本社客服中心调换或电话 021-62865537 联系)